中国艺术史纲

ZHONGGUO YISHU SHIGANG

长北 著

高等教育出版社·北京

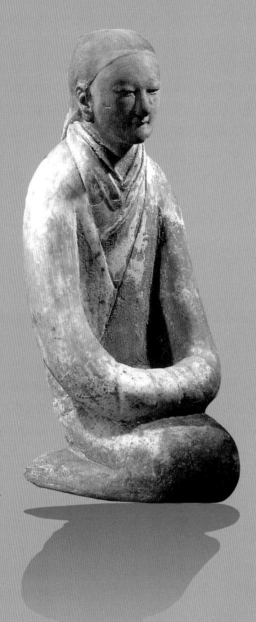

图 3.21　姜村西汉墓
出土彩绘跪坐女俑，
采自《中国美术全集》

序

 人之为人,按进化论而言,已有上百万年的历史,为生存和延续以及自身的发展,不知经历了多少困难。考古学的研究告诉我们,不论在地球的哪一方,人们都是与石头结缘,竟然达几十万年之久。我们所知道的艺术,才不过一两万年,哲学家说这是"人类的童年",那么,人类的幼年是怎么成长的呢?又如何从童年进入青年和壮年?人们为什么要创造艺术呢?当年屈原"问天",一口气提出了上百个问题;如果我们以老夫子的方式"问艺",恐怕也会生出上百之问。因为艺术的历史太渺茫了,有很多问题需要弄清楚。

 年轻时读美术史书,迷惑不解之处甚多。为什么多是文人围着帝王转,看不见下里巴人的身影?二十多年前,我曾抱着疑问,提出美术史论研究的四个倾向,即:(一)以汉族为中心,忽略了其他五十五个少数民族;(二)以中原为中心,忽略了周围的边远地区;(三)以文人为中心,忽略了民间美术;(四)以绘画为中心,忽略了其他美术。

 二十多年来,书出得多了,情况有所改变,但改变不大。关键在于观念,旧有的思想是很能束缚人的。虽然封建社会已远去一百多年,但帝王的正统、文人的迂腐、对工匠的轻视和所谓"不登大雅之堂"之类论调,在某些人心目中影响很深。如果治史者带有这种思想,势必会造成"跛者不踊"。我曾发出"重写美术史"的呼吁,有人问我"哪里不对"?我说:"就史料而言,不是不对,是不全。"由于写史的以偏概全,势必不可能找到真正的规律,势必会产生误导,好像中国的艺术就是这样不健全成长似的。

 譬如说汉代的画像石,其拓片可视为最早的版画,作为二维度的平面造型已臻成熟,并且已知有不少作者,将中国绘画推向了一个高峰,却没有给予应有的历史地位。往更早的时间说,辽宁与内蒙之间的"红山文化",那牛河梁的泥塑女神与琢玉猪龙,以及江南"良渚文化"的玉器,还处在新石器时代的原始社会已创作出如此精

美的艺术作品，不能不说是人类的奇迹。商代的三星堆属于边远的巴蜀，那雄伟铿锵的青铜器，非但不比中原逊色，而且活泼多样。即使花开遍野的民间艺术，陕西旬邑县的库淑兰，一个农村妇女的剪纸，不仅作品令人叫绝，她的经历也使人联想起"庄生梦蝶"。为了探讨艺术的规律，探讨中华民族艺术传统的博大精深，怎么能忽略这些伟大的创造呢！

当然，宫廷艺术的雍容华贵犹如百花园中的牡丹，作为艺术中的高贵者，也应受到重视。况且它所体现的仍然是劳动者的智慧，并非是统治者的创作。清淡高远的"文人画"，将诗、书、画、印熔为一炉，创造出高雅一派的意境，只能说是百花园中的清逸者，绝非全体。唯独全体，才能全面；只有全面，才会显出五彩缤纷，才是真正意义的百花齐放。

对于艺术的历史，我只是喜欢"读史"，不敢说是"治史"。随手写点笔记，偶尔发点议论是有的，如此而已。因此，以上的话，不过是作为读者的一点意见而已。然而，这意见并非是针对本书及其作者的，意见发自二十年前可以为证。据我所知，本书的作者长北女士是个非常勤奋用功的人。她曾躬行于传统工艺研究，后来博览群书，探究群艺，取得了驾驭艺术史的功夫。我以为她治史没有上面所指的四个倾向，才讲了这些话。长北自己也说，吸取前辈的经验，不等于重复前人之路。对此我是深有同感的。

记得20世纪80年代，许多学者聚在贵阳谈艺，我曾提出所谓民族艺术传统并非是一桶水流下来的，至少有宫廷艺术、文人艺术和民间艺术的区别，他们服务对象不同，意趣不同，风格样式也有差异；后来，王朝闻先生又补充了宗教艺术（主要是佛教和道教）。于是，便归纳出民族艺术传统的四个渠道。当然，四者之间既是并行发展，又是相互联系的，特别是民间艺术，不但是其他艺术的基础，同时也有助于其他艺术的传播。如若研究这四者的关系，不仅清晰而复杂，并且错综而有趣；甚至可以找到他们之间的内在联系和共同之处。这也就是"博大精深"吧。

时间久了，年龄大了，脑子里堆积了一些杂七杂八的东西，也不知有用还是无用。我以为，有那四个偏向和四个渠道的认识在前，在读别人的书时，有的看资料，有的见观点，并不觉得杂乱，都经过分流了，所以也都是有益的。

以上的话，不仅是写给作者，也是写给读者，但不知是主观还是客观，抑或主客观都有。总之，是我的一点小"经验"。验证如何，可就见仁见智了。

<div style="text-align: right">

张道一

国务院学位委员会艺术学科评议组召集人

东南大学艺术学教授，博士生导师

2009年11月16日，南京初雪

</div>

目 录

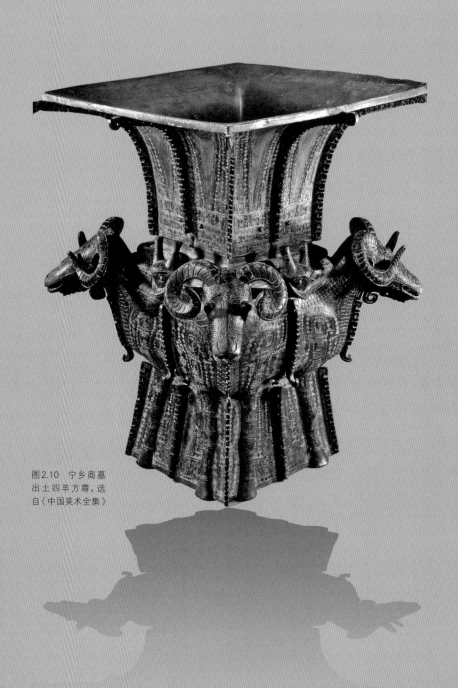

图 2.10 宁乡商墓
出土四羊方尊，选
自《中国美术全集》

引　言

　　早在约10000—8000年以前，黄河流域与长江领域便聚居着众多的原始部落。陕西临潼姜寨发现大型中心聚落遗址，辽宁红山文化遗址发现祭坛、神殿遗址等，证明距今约6000—5000年间，原始先民中便出现了贫富不均和阶层分化；距今约5000年的秦安大地湾四期文化遗址，其中心建筑已具宫殿雏形。直到内蒙古赤峰与夏文化大致同期的二道井子夏家店下层文化遗址、河南偃师二里头大型都邑遗址的被发现，特别是二里头文化，延伸幅射并且具备了都市、文字和青铜器等文明社会的标志，夏王朝终于成为可以触摸的历史。

　　国家是社会文明发展到一定阶段的标志。"中国"一词，初见于《尚书》《诗经》，指王国都城及京畿地区。渐渐，古人用以代指中原。汉代，汉民族和汉文化形成，汉族人自称"华夏"，"中国"便被用以代指华夏聚居之地乃至华夏国家。随着历史的演进，少数民族不断被汉民族同化，或纳入中央政权统治，近代，"中国"终于成为具有国家概念的正式名称。如果说《华夏艺术史》可以只记录从中原发端、以礼乐文化为主干的汉民族艺术，《中国艺术史》的研究对象，则不单单是汉民族艺术，还应该将中国版图上的少数民族艺术囊括在内。

　　从原始部落到"华夏"再到"中国"，九百六十万平方千米土地上，几千年文明如长江黄河般汪洋恣肆，跌宕起伏，连绵不断。当全世界另外一些古老文明已经横遭断绝或是不幸湮没的时候，华夏文明依然焕发出它强大的生命力。艺术史是各民族的心灵史，是各民族形象化了的传记。各民族艺术遗存，凝聚着民族精神生活的历程，记录着民族文明进化的轨迹。让我们沿着这一轨迹作一巡礼，对中国大地上发生的古代艺术现象进行梳理排比，对古代艺术家进行归类评价，对古代艺术作品进行精神的分析和审美的解读，对古代艺术发生发展的动因进行历史语境的还原分析，对古代艺术的审美流变进行综合的归纳与理论的提升。本书的话题，便从史前艺术开始。

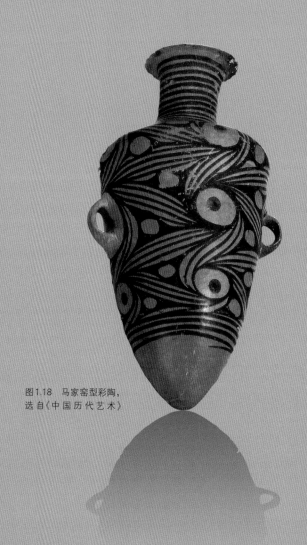

图 1.18　马家窑型彩陶,
选自《中国历代艺术》

第一章
日出东方——史前艺术

原始文明从何时开始？史前艺术从何时诞生？今天的人们仍然会发出屈原般的"天问"。史前艺术与人类思维同生，论述史前艺术，则必须凭据遗址、遗物发论。当人类打制出第一件合规律美的石器时，人类的艺术创造活动便开始了。史家将漫长石器时代的艺术称为"史前艺术"，旧石器时代从人猿揖别到距今约1万年，新石器时代从距今约1万年到下续夏商周三代。

第一节　从打制石器走来

原始时代，物质生产与精神生产、实用与审美是浑然一体、并未分离的，原始物质文明赖工艺行为产生，原始艺术也往往赖工艺行为产生。从这一意义说，工艺文化是"本元文化"。它起源于人类的童年，又延续于人类文化发展的整个历史进程之中。原始人的工艺活动，以打制石器为最早。

一、原始玉石器

人类打制石器的行为始于旧石器时代。打制石器与天然石块的本质区别是人的加工改造，石块是天然物，石器是文化产品。当人类对第一块天然石进行加工以合使用的时候，人类的工艺造物活动也便开始了。现存遗迹和实物证明，生活于约50万年前的北京人能够打制出左右略呈对称的尖石器，生活于约30万—15万年前的丁村人能够打制出球形石器，生活于约2万年前的山顶洞人能够将石珠、石坠、骨管、兽牙、蚌壳等钻孔制为佩饰。对工具的加工和山顶洞人的装饰活动，前者着眼于实用，是物化活动；后者着眼于精神，标志着原始先民有了最初的审美意识。就这样，原始人的艺术活动开始了。20世纪70年代，河北阳原县泥河湾盆地不断发现各时期旧石器文化遗址，发现数以千计的打制石器，泥河湾

文化被认为是已知较为完整的旧石器时代文化；山西沁水下川旧石器时代晚期遗址发现大量石镞，从中可见先民对于石器审美的朦胧感知。

距今约10000—8000年间，中华大地陆续进入了新石器时代。其基本特征是：定居、农耕并磨制石器。定居农耕的基本条件是：能够烧制出贮水用的陶器，能够磨制出用于耕种、光滑对称甚至有孔的石器。原始先民对于造物形式的追求，首先出于劳动实践的需要，如对称的石器投掷猎物容易命中，光滑的石器投掷猎物阻力较小；在对石制工具不断改进的过程之中，逐步萌生出对造型美的感知。从磨制石器上等距离的钻孔，可知原始先民对距离与数目开始有了"自意识"。如果说先民对造型美的感知是从无意渐成"自意识"；先民的巫术信仰，一开始就是自觉的。

"图腾"本是印第安人方言，意思是"他的亲族"。原始人处于生产能力极度低下、知识极度贫乏的时期，对大自然的种种现象感到神秘和恐惧，不得不将猛兽当成自己的庇护者，甚至将某种动植物当成氏族的祖先和保护神，当成氏族的徽号和象征。这就是图腾。《山海经》中众多的奇禽怪兽，正是原始先民林林总总的图腾，《山海经》正是中国原始先民慧眼初睁时对世界的记录。

"玉，石之美"[①]，玉与石没有截然区分。距今约50万年的旧石器时代，"北京人"打制出了水晶质的生产工具；距今约8200年的内蒙敖汉旗兴隆洼文化遗址出土上百件玉器，距今约7600年的辽宁阜新查海遗址出土玉匕和玉制生产工具。玉的美质逐渐引起先民注意，于是以玉事神，借玉传达图腾崇拜。在华夏先民的造物活动之中，玉器最早与实用分离，最早具备了形而上意义，成为政治的、宗教的工具，成为纯粹传达精神的艺术品。

中国各地多有原始玉器出土，而以红山文化、良渚文化遗址所出最有代表性。红山文化遗址分布于燕山以北辽河流域的内蒙、辽宁与河北西部广大范围内，因最早发现于内蒙赤峰红山后遗址得名。遗址出土距今约6000—5000年的玉龙、玉人、玉珮、玉箍等近百件。如内蒙翁牛特旗红山文化遗址出土大型玉龙，高达26厘米，长鬣与身躯呈异向卷曲，造型相反相成，高度概括，极具张力（图1.1）；辽宁牛河梁出土的玉珮长28.6厘米，是目前已知红山文化遗址中体型最大的玉器；猪形玉龙（有史家称其"兽形玦"）从红山文化延续至

图1.1 红山文化玉龙，著者摄于中国国家博物馆

图1.2 红山文化猪形玉龙，著者摄于赤峰博物馆

① ［东汉］许慎《说文解字》，北京：中华书局1963年版，第10页。

于商周（图1.2）。

江南距今约5000—4000年的良渚文化遗址，如杭州余杭区反山墓地与瑶山墓地、江苏武进寺墩遗址等，出土玉琮、玉璧等大量玉神器。琮的基本造型是外方内圆，因此成为原始先民祭祀天地的法器。璧的基本造型是圆片，璧成为原始先民祭天的法器。已知出土最高的玉琮高达49.2厘米，外壁刻为19节，藏于国家博物馆（图1.3）；已知出土最宽的玉琮出土于浙江余杭反山12号大墓，高8.8厘米，直径达17.6厘米，外壁四面刻有神面（图1.4）；已知出土玉神器最多的史前墓葬则是江苏武进寺墩3号墓，一次掘得玉器百余件，其中33件玉琮、25件玉璧，分藏于南京博物院、常州博物馆与武进博物馆（图1.5）。李政道先生推测，新石器时期的玉璧、玉琮、玉璇玑等，是古代天文仪器，是科学用具的艺术化。[1]

二、原始岩画

宋人记："燧皇世，谓燧人，在伏牺前，作

图1.3　已知最高的原始玉琮，著者摄于中国国家博物馆

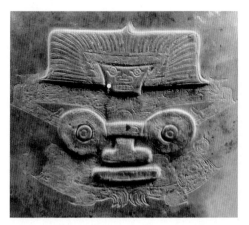

图1.4　已知最宽的原始玉琮上神面，著者摄于良渚博物院

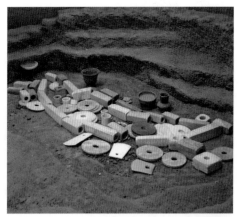

图1.5　武进寺墩遗址出土良渚文化玉器现场复原，著者摄于常州博物馆

[1]　李政道《艺术与科学》,《文艺研究》1998年第2期。

其图谓之计冥,时无书,刻石而谓之耳,刻曰苍精渠之人能通神灵之意也。"[1]这是中国关于原始岩画的最早文字记录。中国原始岩画分布甚广,内蒙、新疆、西藏、甘肃、宁夏、青海、云南、贵州、广西、广东乃至辽宁、福建、江苏等省各有发现。其基本手段是北刻南绘。比较而言,欧洲原始先民在具体实在的空间寻求安全感和神秘感,岩画多画于山洞内;中国原始先民在广袤的宇宙之中寻求生命感和保护感,岩画多刻、画在露天崖壁。岩画地点的选择并非无意为之,恰恰折射出中西方先民不同的宇宙观。

　　北方岩画如:内蒙阴山、宁夏贺兰山(图1.6、图1.7)、甘肃黑山(图1.8)崖壁,敲凿出狩猎、舞蹈、攻战、神像、手印、足印等稚拙形象。贺兰山山谷内布满荆棘卵石,一片蛮荒,令人感觉深沟大壑内飘荡着原始先民的游魂,冰冷的崖壁深藏着将欲破壁而出的生命意识。新疆阿尔泰山岩画、库尔山岩画、石门子岩画中,男女性器官十分突出。

图1.7　贺兰山原始岩画太阳神,著者摄于宁夏博物馆

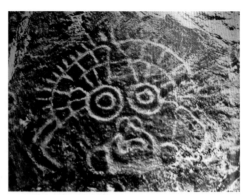

图1.6　著者带领研究生考察贺兰山岩画

图1.8　黑山原始岩画狩猎图,采自《中国美术全集》

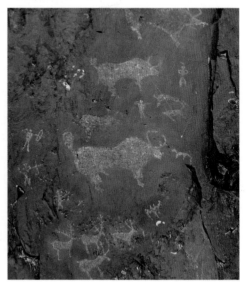

[1] ［宋］李昉《太平御览》第1册,石家庄:河北教育出版社1994年版,卷七十八,第669页《燧人氏》条下引《易通卦验》郑玄注。

南方岩画如：广西左江流域分布有壮族先民的岩画遗存，其中，宁明县城中镇明江西岸花山岩画规模最大，宽221米、高40米的崖壁上，以赤铁矿粉调和动物血成红色颜料，平涂出数千人物影像，体形硕大，双臂奋起，双腿叉开，有佩刀，有佩剑，有以手击乐，最高的人像高2米以上，其间夹杂有众多形体较小的侧身人像，场面十分壮观，绘制年代从战国绵延至秦汉。云南沧源崖画散见于海拔1200—2000米的山崖上，以红色颜料平涂出祈神、狩猎、交媾等不同场面，比花山岩画内容大为丰富，四处岩画相对集中，干栏式房屋及巫人头戴长羽舞蹈的形象尤其引人注目。

连云港地处中国南北之中，锦屏山南麓将军崖存史前岩画三组：南北长22.1米、东西宽15米的岩坡上，凿石为神面、太阳、星象、子午线及植物茎叶、鱼和鱼网状图案；是中国唯一反映东夷原始部落农渔生活的岩画。因其地早已开化，不复有贺兰山岩画整体氛围给人的巨大冲击。

三、原始建筑及雕刻

《礼记》记，"昔者先王未有宫室，冬则居营窟，夏则居橧巢"。[1]营窟与橧巢，前者是黄河流域的原始穴居形式，后者则是长江流域干栏式建筑的滥觞。随着生产力的提高，阶层分化，原始社会出现了宫室。

现代考古活动之中，不断发现原始建筑遗址。北方原始建筑遗址如：约前8000年内蒙敖汉旗兴隆洼文化原始聚落遗址，围沟、房址、地穴、墓葬等遗迹俱全，其中石雕女人像，是已知华夏最早的石雕女人像（图1.9）。距今约6000—5000年的西安半坡遗址，文化堆积层深达3米，面积达3000多平方米，掘出半地穴房屋遗址46座、圈栏遗址2座、窖穴200余个、烧陶窑址6座和一些墓葬、瓮棺，聚落周围壕沟宽约7～8米，深约5～6米，以防野兽侵入。半坡博物馆成为中国较早的遗址博物馆之一。距今约6000—5000年的临潼姜寨遗址，发现半地穴式房屋遗址90座，聚集为5组，每组以1栋朝东的大房子为中心，所有房子都环绕中间广场，居住区在围沟内，墓葬区在围沟外，总面积达50000余平方米。[2]距今约6000—5000年的辽宁红山文化遗址，6个山头分布有石块垒积的祭坛，三环圆坛和三重方坛象征天圆地方，从地

图1.9　内蒙兴隆洼文化遗址出土石雕女人像，著者摄于赤峰博物馆

[1]《礼经》，郑州：中州古籍出版社1991年版，第208页《礼运》。
[2]《临潼姜寨新石器时代遗址的新发现》，《文物》1975年第8期。

图1.10　赤峰二道井夏家店下层文化遗址内景,著者摄于二道井现场

面塌落的建筑构件和壁画残块可见,这里曾经是一座气势宏大的神殿,泥塑女神像面露微笑,玉石嵌成的眼睛炯炯有神,从崩落的泥塑神像残臂断手等推测,最大的泥塑主神高约真人3倍。[①]距今5000年左右的秦安大地湾四期文化遗址掘出一座编号为"F901"的建筑,高约6～7米,主室面积达130余平方米,地面由料礓石和砂石搅拌而成的混凝土铺就,是中国目前所见面积最大、工艺水平最高的史前建筑遗址,台基、墙柱、屋面呈三段式,成为后世宫殿的滥觞。"F411"房址地面遗存有一幅长约1.2米、宽约1.1米的地画,画面上人物画有尾饰,线条勾勒,平涂色彩,形象粗犷怪异。[②]距今4000年左右的赤峰二道井夏家店文化遗址存地穴、半地穴式房屋遗迹300多处,有方,有圆,有护栏,有壕沟(图1.10)。二道井夏家店文化遗址上已建成博物馆对外开放。

　　南方原始建筑遗址如:距今约8000年左右的萧山跨湖桥文化遗址出土凿有榫卯的木建筑构件;距今约7000年的余姚河姆渡文化遗址发现干栏式建筑遗迹,出土鸟形牙雕、刻纹骨片、牙雕蝶形器等,灰陶器皿上刻有写实的猪纹,成为河姆渡先民驯养野猪、开始农耕生活的见证(图1.11);距今7000—5000年的高邮龙虬庄遗址,是江淮地区迄今发现最大的新石器时代早期遗址之一,1993年被列入全国十大考古新发现。遗址出土的灰陶猪形壶,为其时江淮地区驯养家猪提供了实证(图1.12)。

① 《辽宁发现原始神殿遗址》,《新华文摘》1984年第4期。
② 冯诚、谭飞等《大地湾遗址向世人宣告:华夏文明史增加三千年》,《新华文摘》2003年第1期。

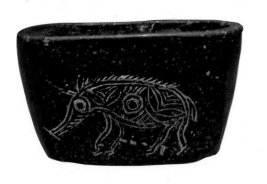
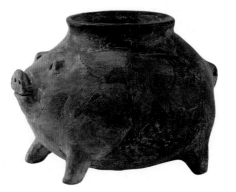

图1.11　余姚河姆渡文化遗址出土灰陶罐上刻划的猪纹，著者摄于浙江省博物馆

图1.12　高邮龙虬庄遗址出土灰陶猪形壶，著者摄于南京博物院

四、从文身到服饰

人类从"被发文身"到以羽毛树叶遮体，再到纺织、缝缀成衣，其间经过了漫长的历史进程。旧石器时期，山顶洞人能够用兽皮缝制为衣并在身体上涂抹赤铁矿粉末以为装饰。新石器时期，萧山跨湖桥遗址出土约8000年前的纺织工具和打磨精致的骨针，西安半坡遗址出土数百枚骨针，青海乐都柳湾遗址、湖北大溪文化遗址和屈家岭文化遗址等发现大量陶质纺轮。如果说以上发现仅仅是纺织缝衣的工具，浙江吴兴钱山漾良渚文化遗址出土距今近5000年的麻布和家蚕丝平纹绢，江苏吴县草鞋山文化遗址出土三块双股经线的起花葛布残片[1]，则是新石器时代先民能够织造丝绸麻布的确证。

出于对自身特征的遮掩或强化，原始先民多有文身，"当原始人甘心忍受痛苦接受文身时，他的目的也许根本不是为了追求美，而是为了吓唬自然或种族的敌人，追求那种具有符咒意义的丑"。[2]《礼经》形象地记录了原始先民的文身与衣着："东方曰'夷'，被发文身……南方曰'蛮'，雕题交趾……西方曰'戎'，被发衣皮……北方曰'狄'，衣羽毛穴居……"[3]也就是说，东方原始人文身，南方原始人文面。题者，额之端也，"雕题"指以刀或针在额上刻出花纹。20世纪下半叶，生活于云南怒江流域的怒族、生活于海南的黎族还保留着原始社会的文身习俗，文足的一支黎族被称为"花脚黎"。

中国少数民族现有服饰之中，在在可见原始图腾孑遗。彝族男子以额前一撮头发编成冲天辫子，再以布帕包裹，称"天菩萨"，"无论从造型上，还是从称谓上，都可以看出这意味着古老的彝族人的对天崇拜"；"最具纳西族服饰文化特色的皮披肩，其式样即是模拟蛙身形状剪裁成的，缀在披肩上的圆形图案即是表示蛙的眼睛。这种披肩就是典型的以青蛙为图腾的民族服饰"；"居住在台湾的高山族，将蛇认作图腾……因此无论男女，都在服饰上绣或刻上蛇纹，尤以'百步蛇'最具特色"；"贵州的苗族崇尚牛，认为牛是天外神物，为造

① 华梅《服饰与中国文化》，北京：人民出版社2001年版，第27、29页。

② 朱狄《艺术的起源》，北京：中国青年出版社1999年版，第2页。

③ 《礼经》，郑州：中州古籍出版社1991年版，第116页《王制》。

福人类才降至人间助民耕田耙地……苗族服饰中既有木质牛角形头饰，也有银质牛角形头饰"；以鹰为崇拜的蒙古族，其摔跤服上"坚硬而又闪亮的皮带和铆钉，以抽象的艺术手法再现了鹰嘴和鹰爪的锐利与光泽。辅之以云朵彩绣，更宛如雄鹰展翅在蔚蓝色的天空。'鹰'的后代还未满足这英武的形象，他们常常在头部系上彩带，带头长长地飘拂着，或是在坎肩领口缀上无数条状的飘带，当摔跤手们两手向两侧平伸，头略略前伸并雄视对方以准备交手时，那些彩带在草原上空的骄阳照射下，被劲风吹动着，一种不是羽毛却有羽毛质感，夸张了的'鸟羽'闪动起来……古老的图腾在服饰上闪着永不消失的光彩"。①

第二节　原　始　陶　器

原始陶器是中国新石器时代工艺文化的代表。先民偶然发现野火烧硬的黏土能够贮水，由此引发创造思维，用泥巴糊在编织物上，烧制出最早的陶器。人类第一次将一种物质改变成为另一种物质，由此结束了上百万年的狩猎生活，开始储存水和粮食，开始蒸煮熟食，开始农耕和定居。原始陶器对于中华文明的进化，有着非同小可的意义。

一、原始陶器概说

华夏先民的烧陶行为，从距今约万年开始。桂林甑皮岩新石器时期遗址发现陶壁厚达2.9厘米的陶片；②湖南道县玉蟾岩、江苏溧水县神仙洞、江西万年县仙人洞等地各出土有这一时期陶器残片。距今8000—7000年的河北磁山文化遗址、河南裴李岗文化遗址"陶器较为原始，都是手制的，陶质粗糙，火候不高"，③可见其为露天堆烧。中国是全世界最早发明陶器的国度之一，不仅因为中国自然环境多土，更因为泥土烧成的陶器与中华原始先民厚土般单纯、朴实、包容、忍耐的品性有着内在的一致。

原始陶器是先民创造思维的物证。土坯烧制过程中极易开裂，稻壳、砂子受热膨胀系数较小，砂粒比黏土更耐高温，先民们摸索烧出较少破裂的夹炭末黑陶、较少变形的夹砂陶，见于距今约8000年的跨湖桥文化遗址、距今约7000—5500年的河姆渡文化遗址；露天堆烧或窑口封闭欠严，黏土中铁元素在氧化焰④中氧化，便烧成红陶，见于距今约7000—5000年的仰韶文化遗址、距今约6000—4500年的大汶口文化遗址；窑口密封断氧，铁元素在还原焰⑤中还原，便烧成灰陶，见于北方距今7150—6420年的赵宝沟文化遗址、南方距今约5300—4200年的良渚文化遗址；烧陶结束前，从窑顶徐徐注水，使炭火熄灭浓烟直入泥胎，便烧成黑陶，见于距今约4600—4000年的龙山文化遗址；白陶的烧制，则需要精选氧化

① 华梅《服饰与中国文化》，北京：人民出版社2001年版，第22、16、16、14页。

② 傅宪国，李珍，周海等《桂林甑皮岩遗址发现目前中国最原始的陶器》，《中国文物报》2002年9月6日。

③ 夏鼐《中国文明的起源》，北京：文物出版社1985年版，第5页。

④ 氧化焰：窑内游离氧含量在4%～10%时，火焰称"氧化焰"。

⑤ 还原焰：窑内游离氧含量小于1%而碳素在4%～8%时，火焰称"还原焰"。

铁含量低的黏土并且提高窑温，见于龙山文化遗址。概言之，新石器时代早期和中期，先民还没有能够把握烧陶控氧技术，所以，以氧化焰烧成的红陶较多；随着陶窑出现和封窑技术进步，以还原焰烧成的灰陶渐成常见；原始社会晚期，终于出现了精选泥土、用陶轮加工、再以千度以上高温烧成的白陶。由此可见，"女娲炼五色石以补天"的神话，正是原始制陶时代的追忆，不同泥土、不同火候烧制出的陶片，是中华五色观念的本源之一。

早期陶器的成型方法有：借助编织器成型，如大汶口文化遗址出土的陶篓上残留有编织纹；以泥条盘筑法成型，如半坡等大量遗址出土的陶器等。随着手工捏制法、轮制法渐次出现，陶器品种与造型逐步增加，食器有钵、碗、豆、杯、盆、盘等，盛储器有罐、瓮等，炊煮器有鬲、鬶、釜、甑等，汲水器和盛水器有壶、尖底瓶等。

二、原始陶器的文化价值

《诗》云："绵绵瓜瓞，民之初生。"陶器产生之前，葫芦作为贮水贮粮的容器，延续了人类的生命；葫芦又酷似女子人体，多子而且藤蔓绵绵，为繁衍极其困难的原始先民所艳美。原始陶器以圆为主要造型，正出于对葫芦造型的模仿。如果不是葫芦崇拜而仅仅出于对实用的考虑，原始先民是不可能在轮制法发明以前，选择工艺难度颇大的圆造型的。从此，葫芦崇拜成为中国各民族民间文化中延续时间最长、范围最广的母题。

从烧造工艺说，原始陶器多取圆造型，因为圆形泥坯受热、受力均匀，烧制过程中较少变形和爆裂，使用过程中便于拿取和清洗，工艺适应性胜过受热不均、烧制过程中容易变形扭曲的直线造型。原始陶器的造型，大抵是圆造型的收放伸缩或接续变化。先民从无数次倾覆中体悟到了力的平衡。西安半坡出土的圆形尖底瓶，适应了先民席地而坐、将陶瓶插于泥土的功能需要，双耳安置在瓶腹最宽处，汲水时口部向下，容易下沉；水满后口部向上，不致倾覆。新石器时代中期以后，三足陶器如鬲、鬶、甑、鬹等比偶足造型稳定，同时加大了陶器与火的接触面积，加快了蒸煮速度，可见原始先民已经摸索到了三个支点使器物稳定的力学规律。

原始陶器中，一些模仿人或动植物整体或局部造型，后世称其"象生陶器"。如秦安大地湾遗址出土人头器口彩陶瓶、甘肃永昌鸳鸯池马厂遗址出土人头像盖钮陶罐等，正是对大自然中最复杂生灵——人的模仿；内蒙翁牛特旗赵宝沟文化遗址出土距今7150—6420年的灰陶凤鸟形杯，成为中国造物史中已知最早的凤鸟雏形（图1.13）；半坡文化遗址出土船形壶，大溪文化遗址出土竹筒瓶，良渚文化遗址出土鸟形壶等。陕西华县庙底沟文化遗址出土的黑陶枭形尊，似鹰，似熊，又非鹰、非熊，孔武有力，三足非模拟非写实，稳定，坚实，刚健，其精神性、象征性大于实用性，成为后世鼎的前身（图1.14）；山东龙山文化遗址出土的白陶鬶，高高翘起的冲天流好似嗷嗷待哺的嘴，肥满的袋足又好似女人的臀部和大腿，

图1.13 翁牛特旗出土的灰陶凤形杯，著者摄于赤峰博物馆

抽象的造型充满外扩的张力，有人将它形容为"一只伸颈昂首、仁立将鸣的红色雄鸡"(图1.15)[1]。可见，原始象生器无意模仿"一个'这个'"[2]，而着意在于捕捉自然万有的无限生机，将其概括成为"类象"。"类象"指高度概括、去伪取真、感应天地的大生命形象。作为审美范畴，它诞生于西晋；作为艺术实践，原始社会就已经诞生。从此，将对天地万物的体察提炼概括为"类象"亦即宇宙万有的大生命形象，成为中华艺术至高无上的追求。

图1.14　华县出土的黑陶枭形尊，选自《中国美术全集》

原始陶器的圆弧造型，决定了原始陶器美感圆浑厚重，丰满安定，由此奠定了中华器皿造型的基础，延续几千年而成为中华器皿造型的程式。后世器皿都以圆为基本造型，于弧线伸、缩、收、放之中传达出丰富的美感。对称、和谐、丰满、稳定，成为中华器皿造型形式美的基本法则。

图1.15　汤殷出土的白陶鬶，著者摄于河南博物院

中华文字起源于何时？至今难有准确结论。距今约8000年的秦安大地湾文化遗址彩陶上留有十余种彩绘符号；距今约7000—5000年的高邮龙虬庄遗址陶片上留有刻划符号；距今6000年左右的陵阳河遗址、诸城前寨遗址、大汶口遗址陶器上，各有以太阳、云气、山峰组成的标号。同样符号成批出现，说明它有部落公众共同认定的文字性质。距今约5000年的西安半坡陶器上发现113个刻划符号；距今约5000年的赤峰小河沿文化遗址出土灰陶罐上，刻划符号的文字意义已为今人破译。从陶器上似字似画的符号，文字学学者研究出汉字两个源头：一个源头是大地湾陶器上的彩绘符号，下接半坡、临潼、姜寨陶器上的刻划符号，以表音为主要特征；另一个源头是陵阳河遗址、诸城前寨遗址、大汶口遗址陶器上的刻划符号，以象形为主要特征。[3]

三、彩陶——原始艺术的标杆

彩陶是中国原始陶器中最有代表性的品种，在史前艺术中最有典型意义，所以，史家多以彩陶文化指代新石器时代文化。彩陶选择的黏土一般经过淘洗，成型以后，有的用细陶土调成泥浆抹于陶坯表面形成"陶衣"，成为后世陶坯上抹化妆土的滥觞，有的再用卵石、兽骨等磨光，通过烧炼石块、烧焦动物骨殖等手段获取颜料绘饰，再烧制成器。

① 邹衡《夏商周考古学论文集》，北京：文物出版社1980年版，第149页。
② 《马克思恩格斯选集》第4卷，北京：人民出版社1961年版，第453页《恩格斯致敏·考茨基》。
③ 中华文明大图集编委会《中华文明大图集》，北京：人民日报出版社1995年版，第6册，第8页。

（一）彩陶类型

黄河中上游是中国原始彩陶出土最为集中的地区。新石器时代早期彩陶，以距今约8000—7000年的黄河上游大地湾文化遗址、黄河中游裴李岗文化遗址所出为代表，大地湾出土彩陶200多件；新石器时代中期彩陶，以黄河中游距今约7000—5000年的仰韶文化遗址所出为代表，其覆盖地域既广，出土数量又多；新石器时代晚期彩陶，以距今约5000—4000年的黄河上游"甘肃仰韶文化"遗址所出为代表，艺术成就最高。仰韶文化彩陶的典型作品集中陈列于西安半坡博物馆，甘肃仰韶文化彩陶的典型作品集中陈列于兰州甘肃省博物馆。

仰韶文化彩陶，以半坡型、庙底沟型为典型。半坡型彩陶因首次发现于西安半坡村得名，圜底钵、尖底瓶和葫芦形器是其典型器皿，以鱼纹和鱼纹简化而成的几何纹布置于内底或外壁，审美稚拙刚健（图1.16）。晚于半坡型的庙底沟型彩陶，因首次发现于河南陕县庙底沟村得名，大口鼓腹平底钵是其典型器皿，花叶纹、鸟纹、火焰纹等连续布置于器腹外壁（图1.17）。仰韶文化彩陶还包括：豫中的大河村型、豫北的后岗型、晋南的西王村型等。

比较半坡型、庙底沟型彩陶，甘肃仰韶文化彩陶工艺和艺术更趋成熟，如：石岭下型、马家窑型、半山型、马厂型等。石岭下型彩陶与庙底沟型彩陶造型装饰甚为接近。马家窑型彩陶因首次发现于甘肃临洮村马家窑村得名，小口鼓腹罐还有瓶、盆等是其典型器皿，外壁黑绘旋涡纹、波纹婉转流畅，繁富而有生气（图1.18见本章前页）。稍晚的半山型彩陶因首次发现于甘肃洮河西岸得名，以短颈扩肩鼓腹的陶瓮为典型器皿，器形雍容凝重，表面磨光细腻，弧线、直线交织成的连续纹样精巧繁密，在彩陶中最具形式感

图1.16 半坡仰韶文化遗址出土鱼纹彩陶钵，著者摄于中国国家博物馆

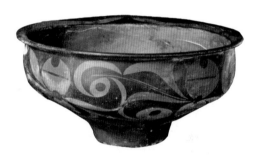

图1.17 庙底沟文化遗址出土平底彩陶钵，采自《中国美术全集》

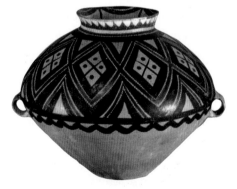

图1.19 半山文化遗址出土彩陶瓮，采自《中华文明大图集》

（图1.19）。再晚的马厂型彩陶，因首次发现于青海民和马厂塬得名，典型器皿为双耳罐等，绘以大圆圈纹、网纹和蛙纹（有称"神人纹"），造型与纹饰均见粗犷刚劲。青海乐都柳湾墓地发掘1714座以半山马厂文化为主的墓葬，随葬陶器达10000余件。[①]

其他彩陶类型有：距今约6000—4500年的山东大汶口文化彩陶、距今约4500—3500年的甘肃齐家文化彩陶等，比仰韶文化彩陶质朴粗犷；距今约6500—5500年的湖北大溪文化彩陶、距今约5500—4500年的湖北屈家岭文化彩陶，以大量纺轮和蛋壳彩陶独具特色。

（二）彩陶色彩与纹饰

前已有言，红陶、黄陶或灰陶并非调色形成，而是由黏土中铁成分烧制过程中氧化、还原程度的不同所造成；彩陶上的纹饰，则是在烧制之前画出的。遥想华夏先民终日在荒漠、山泽、原野之中奔逐，见到的是天地间气的流衍。在掠取食物的鏖战之中，他们的鲜血在奔流，他们的黄皮肤辉映着烈日，他们的黑头发在大漠的狂风中飘散。是自然和生命给了原始先民色彩和纹饰的启迪。当奔逐和鏖战结束，农耕和定居开始，彩陶脱颖而出。

彩陶纹饰多以连续形式绘于器皿腹部、肩部或内壁，既适应了其时席地而坐、视线投向地面的生活，也体现出华夏先民步步移、面面看的整体观照方式。庙底沟型彩陶上的纹样，看实，似乎是花叶；看虚，似乎还是花叶。这一朵花的花瓣，同时又是那一朵花的组成部分，阴阳互转，无始无终。从形到线，从写实到抽象，原始先民培养出了对于审美的形式感知，特别是对于线条特殊敏锐的审美感知。马家窑型彩陶上，连续的线条无始无终，一气呵成，回旋流转，线的功能不是"状物"，而是元气周转，蕴藏着不可解说的秘密。彩陶图案从具象到抽象、从形到线的演变过程，应合了中华图案从表现原始图腾到表现生命元气的变化，毛笔绘出的抽象纹饰，传达的不是几何精神，而是中华文化的"气"，"它的境界是一全幅的天地，不是单个的人体。它的笔法是流动有律的线纹，不是静止立体的形相"[②]。可以说，原始时代，中华先民天人合一的自然观已经初步形成，中华造型艺术整体着眼、仰观俯察、以线造型、平面构图的形式法则已经基本确立。

原始彩陶以抽象几何纹为主要纹饰。大自然中的水纹、漩涡纹和动物、植物等，被原始先民脱略形似，抽象为线、面，组织为抽象化、规范化的符号。它是先民于好奇、惊愕、不可知的迷惘之中，对混沌世界简单体验的直观表达。就在这粗犷混沌之中，对称、均衡、节奏、韵律、连续、反复、间隔、黑白、虚实、疏密……文明人长期摸索才总结出来的形式法则，被原始先民运用得那么高超，高超到令后世惊异和赞叹。

关于彩陶纹饰的符号意义，学者颇多争议。如认为源于编织纹的模拟、劳动的节奏感、图腾的表号化、自然物的抽象化等[③]，模制陶器时可见绳纹，泥条盘筑时可见螺旋纹，指纹是雷纹的雏形，纺轮旋转则产生出变幻无穷的纹样；[④]有学者认为彩陶上的葫芦纹、鱼纹、

① 夏鼐《中国文明的起源》，北京：文物出版社1985年版，第5页。
② 宗白华《艺境》，北京：北京大学出版社1987年版，第115页。
③ 田自秉《中国工艺美术史》，上海：知识出版社1985年版，第19、20页。
④ 张道一《工艺美术论集·纺轮的启示》，西安：陕西人民美术出版社1986年版，第272页。

蛙纹与先民祈求生殖相关；[①]有学者认为鸟纹、蛙纹、拟日纹"可能都是太阳神和月亮神的崇拜在彩陶花纹上的体现"[②]；有学者据《山海经》关于"鵹头"的记载，认为河南临汝出土的陶缸画鵹鸟叼鱼与石斧，寓意以鵹鸟为图腾的氏族打败了以鱼为图腾的氏族。[③]对半坡型彩陶上人面鱼纹的符号意义，学者尤其莫衷一是。

　　笔者以为，彩陶纹饰是某一部落共同体的标志，其中很大一部分是作为氏族图腾崇拜的标志存在的。图腾形象经历了由内容到形式的积淀，逐渐抽象化、符号化、格律化而成为图案，形式中的观念愈益神秘难以解说，形式愈纯粹，美感也愈强烈。而如果认为一切彩陶纹饰都是图腾符号，未免流于概念。如彩陶纺轮图案极其简单，与图腾崇拜并无瓜葛，纺轮旋转，图案随旋转产生无穷变化，成为先民抽象创造思维的源头之一。

　　中原地区的彩陶随仰韶文化的诞生而形成，随仰韶文化的繁荣而趋于鼎盛，又随仰韶文化的消亡而走向衰落。郑州大河村是一处包含有仰韶、龙山和夏商四个时期文化的大型聚落遗址。其仰韶晚期遗址出土大量陶器，彩陶接近一半，残片上绘有太阳纹、月亮纹甚至星座纹，三角形和直线取代了圆转流畅的弧线（图1.20）。仰韶文化结束以后，大汶口文化晚期彩陶以硕大的空心直角三角形踞于外壁，见严峻怪异的意味，成为黄帝、尧舜时代大规模部落兼并即将开始的讯号。

图1.20　郑州大河村遗址出土绘有太阳纹的白衣彩陶罐，著者摄于河南博物院

四、黑陶等其他陶器

　　这里所说的原始黑陶，特指黄河下游距今约4500—4000年的新石器时代晚期龙山文化黑陶，非指长江下游河姆渡文化、良渚文化遗址出土的夹炭末黑陶。其造型挺拔秀丽，刚柔相济，通过轮廓线的收放与口、盖、柄、足的简单弦纹造成节奏之美，有的施以镂空装饰，形式感增强，神秘不可知的意味减弱（图1.21）。田自秉先生将龙山黑陶的特点总结为黑、薄、光、钮四字[④]："黑"，指色泽乌黑；"薄"，指器胎极薄，"蛋壳陶"厚仅不到1毫米，坚硬如瓷；"光"，指泥胎经过磨研，器表光滑；"钮"，指往往附有供穿绳或手提的器耳、盖钮。龙山黑陶工艺卒成原始陶器工艺的顶峰，其轮制和拉坯工艺为制瓷行业使用至今。

　　原始彩陶与原始黑陶的最大不同在于：彩陶多以泥条盘绕法成型，黑陶以轮制法成型；彩陶以造型浑厚饱满见长，黑陶以造型变化优美取胜。如果没有轮制法的发明，蛋壳陶的诞生将不可思议。随着黑陶制作愈益精巧，"真力弥满，万象在旁"的原始精神也逐步消褪。因此，黑陶虽然精美，却不足作为原始社会时代精神的典型写照。

　　如果说彩陶在胎上彩绘以后烧制成器，彩绘陶则在烧制成器以后再加以彩绘。彩绘

① 户晓辉《岩画与生殖巫术》，乌鲁木齐：新疆美术摄影出版社1993年版，第92、93页。
② 严文明《甘肃彩陶的源流》，《文物》1978年第10期。
③ 陈望衡《华族开始的标志——仰韶文化的审美意义》，《艺术百家》2013年第4期。
④ 田自秉《中国工艺美术史》，上海：知识出版社1985年版，第27页。

图1.21　山东省博物
馆藏日照龙山文化
遗址出土黑陶杯，选
自《中国美术全集》

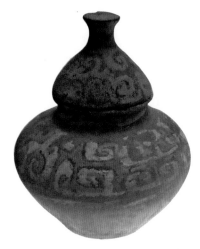

图1.22　敖汉旗夏家店下层文化遗址出
土彩绘陶葫芦形罐，著者摄于赤峰博物馆

陶在黄河流域、长江中下游流域新石器时代文化遗址各有出土，以河姆渡文化遗址所出为早。内蒙敖汉旗大甸子距今约4000年的夏家店下层文化遗址出土一批彩绘陶罐、鬲、尊等，纹饰呈现出向青铜纹饰过渡的特征，是原始彩绘陶器中难得一见形体完整的精品，藏于中国社会科学院考古所（图1.22）。

原始社会晚期，华南地区出现了印纹陶。其泥坯表面多用陶拍打出绳纹、回纹、米字纹、方格纹等四方连续几何纹样，烧成温度在1150℃上下，可见窑口密封技术又有进步。器成呈色灰黑，质地坚硬，击之清脆，纹样交叠，乱中见整。印纹陶完全作为生活日用器皿，不复有彩陶丰富的形上意味，其流行延续至于秦汉。

原始陶器特别是原始彩陶的美，是真力弥满又大气混沌的美。其造型的审美规律与力学规律，至今为人所用。希腊陶瓶画也以线造型，其线条的优雅、造型的准确，为中土原始彩陶所不及。希腊陶瓶画表现的是人类童年时期的早熟，中华彩陶画表现的是人类咿呀学语时期的烂漫。与原始彩陶相比，明清艺术技巧高明，却往往多有无病呻吟而显得空洞贫乏。作为中华器皿之祖，原始陶器永远有无与伦比、尚待人们发现和研究的价值。

第三节　从原始乐舞等看艺术起源

语言产生之前，激烈的体动是原始先民传达情感最单纯、最直接也最强烈的方式，所以，"舞蹈是一切语言之母"①。原始舞蹈的特征是：与原始歌谣浑然一体，且歌且舞，群体而舞，节奏强烈，以炫耀力量，宣泄情感，舞者与观众并无区分。1973年，青海省大通县上

① ［英］科林伍德《艺术原理》，北京：中国社会科学出版社1985年版，第250页。

孙家寨马家窑文化遗址出土距今5800—5000年的舞蹈纹彩陶盆。盆内壁绘舞者三组,每组五人,应节携手起舞(图1.23)。粗轮廓的剪影、近乎抽象的造型,没有威严、恐怖和神秘,而见质朴、纯粹与天真。

原始舞蹈的起源是多元的,有性爱的传达,有自娱的狂欢,有劳动生活的再现,也有战争操练和娱神仪式。《说文解字》释"巫":"祝也。女能事无形,以舞降神者也。象人两褎舞形。"[①]两

图1.23 上孙家寨出土舞蹈纹彩陶盆,选自《中国美术全集》

个舞者上面是"无"——看不见的神灵,形象地说明了原始舞蹈与娱神活动的联系。今天汉族的龙舞、傣族的孔雀舞等,正是汉族龙图腾、傣族孔雀图腾的孑遗;土家族男性舞者腰间挂生殖器状饰物起舞,被称为毛谷斯舞,则是土家族生殖崇拜的孑遗。

目前所知中国最早的歌曲是黄帝时代的弹歌,"断竹,续竹,飞土,逐肉"[②],八个字便简洁凝练地概括出了原始时代狩猎劳动的全过程。《三皇本纪》记录了伏羲时代的"网罟之歌",《淮南子·道应训》记录了"前呼邪许,后亦应之"的"举重劝力之歌",可见原始歌谣产生于劳动生活。《吕氏春秋》还记录了八段原始歌舞的歌题,"昔葛天氏之乐,三人操牛尾,投足以歌八阕:一曰载民,二曰玄鸟,三曰遂草木,四曰奋五谷,五曰敬天常,六曰建帝功,七曰依地德,八曰总禽兽之极"[③]。葛天氏时的先民们,以巫术性质的载歌载舞祈求祖先(载民)、图腾(玄鸟)庇佑,可见原始歌舞又产生于巫术。至于涂山氏之女待禹而歌曰"候人兮猗!"[④]则是为爱情而歌了。

史前乐器在中国各省多有出土。距今9000—7800年的河南舞阳贾湖村遗址出土16根骨笛,多开有七孔,至今能够发出完整的七声音列,是已知出土最早的史前乐器(图1.24)。

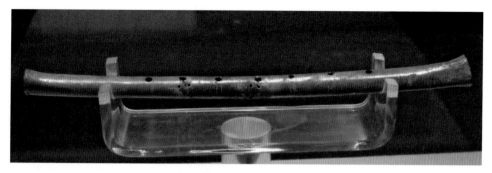

图1.24 舞阳贾湖村出土的七孔骨笛,著者摄于河南博物院

① [东汉]许慎《说文解字》,北京:中华书局1963年版,第100页。

② [元]徐天祐《吴越春秋》,转引自彭吉象主编《中国艺术学》,北京:高等教育出版社1997年版,第19页。

③ 中国社会科学院文学所《中国文学史》,北京:人民文学出版社1982年版,第1册,第4、5页《吕氏春秋·古乐》。

④ 版本同上,第1册,第10页《吕氏春秋·音初》。

浙江河姆渡文化遗址出土骨哨,陕西西安半坡、山西万荣荆村新石器时代文化遗址出土多个陶埙,青海民和阳山新石器时代文化遗址出土陶鼓,河南黾池仰韶文化遗址出土陶哨,陕西华县井家堡新石器时代文化遗址出土陶制号角,山西襄汾陶寺大墓出土石磬和铜铃。史前乐器通过工艺行为诞生,精神因素却已经上升为主导因素。

全世界关于艺术起源的理论,以中国先秦"言志说"和古希腊"模仿说"发展最为充分。自从恩格斯提出"劳动创造了人本身"[1]的伟大论断以来,艺术起源的"劳动说"成为前苏联及20世纪中国关于艺术起源的主导性推论。目前,西方关于艺术起源的推论多达10余种;中国艺术起源理论中,言志说出现最早,而以巫术说、游戏说、劳动说为多数学者承认。

《毛诗序》记,"诗者,志之所之也。在心为志,发言为诗。情动于中而形于言,言之不足故嗟叹之,嗟叹之不足故永歌之,永歌之不足,不知手之舞之,足之蹈之也","诗有六义焉:一曰风,二曰赋,三曰比,四曰兴,五曰雅,六曰颂"[2],说的是诗,却使表情言志成为中国古代影响最大的艺术起源理论。有学者通过对"艺"字的分析,"藝"初为一人跪拜木、土。木表示神木即祖,象征父性;土表示后土,即母性。土上有木,意味着神社,从而得出"原始艺术的本质就是巫术"的结论[3];有学者认为,"游戏说与艺术的本性最为吻合……所以,由游戏展开的歌谣、舞蹈,不仅是文学的起源,也可能是一切艺术所由派生"[4]。

笔者以为,劳动与巫术分别代表了原始先民物质生活与精神生活的主要方面,劳动起源说与巫术起源说最接近史前艺术的真实。史前艺术诞生的社会动因在于生存所必需的劳动,主观动因则在于蒙昧阶段的原始人不得不仰赖巫术。因此,巫术与艺术的本质最为切合。

原始社会逝去已远。研究艺术起源,理应以史前考古资料为依据,以现存原始部族的民族学资料和儿童心理学资料为参考,不必全盘照搬西方某些与中国史前艺术几无瓜葛的艺术起源假说,也不必单凭中国古籍去作艺术起源的推论。

以上巡礼可见,中华原始艺术"奠定了中华艺术天人相谐自然观的基础","萌生了中华艺术趋于音乐的品性","蕴蓄了中华艺术写意的表现特征","隐含了中华原始艺术的象征观念"[5],中华艺术的独特精神,原始时代就已经显现。印纹陶出现之时,三代文化的荥荥脚步声已经隐隐可闻了!

① 《马克思恩格斯选集》第3卷,北京:人民出版社1995年版,第374页。
② 北京大学哲学系美学教研室《中国美学史资料选编》上,北京:中华书局1980年版,第130页。
③ 徐建融《中国美术史标准教程》,上海:上海书画出版社1992年版,第2、1页。
④ 徐复观《中国艺术精神》,上海:华东师范大学出版社2001年版,第1页。
⑤ 邓福星《艺术的发生》,北京:三联书店2010年版,第174—186页。

第二章

青铜时代——三代艺术

新石器时代，先民冶炼出了天然铜（即红铜，或称黄铜）。料想天然铜矿偶遇森林起火，铜液流淌，随石赋形而凝固，使先民得到用火炼铜的启发。陕西临潼姜寨一期遗址出土距今约5500年的黄铜片，甘肃马家窑文化遗址出土距今约5000年的黄铜块。龙山文化、齐家文化时期，先民进入了铜、石并用的时代。

青铜是天然铜加锡、铅冶炼而成的合金。比较天然铜，它熔点降低，便于熔铸；硬度提高，可以铸造武器和工具；光泽度增强，铸出花纹清晰。从公元前2000年左右的夏朝①开始，中原进入了青铜时代。关于青铜时代的下限，郭沫若认为，"绝对的年代是在周、秦之际。假使要说得广泛一些，那么春秋、战国年间都可以说是过渡时代"②。

铜熔点为1083℃，铁熔点为1536℃，熔点提高，冶炼难度随之提高。世界各地的原始先民都是先掌握熔铜，后掌握熔铁。中国中原、江南春秋墓葬中各出土有铁；战国，铁器以质朴无华的平民性格，广泛进入了中华先民的生产生活。

第一节　三代文明概说

中华历史上最早的重大事件是：虞舜禅让变为夏禹世袭。20世纪，考古学家在近百个遗址寻找夏文化亦即早期青铜文化的遗迹。内蒙赤峰二道井夏家店下层文化遗址与夏王朝历史大致同步，近年出土一批青铜器，如青铜双连罐、四连罐、豆、勺、鬲、瓯等（图2.1）。③河南偃师二里头掘出距今约3600年的大型都邑遗址，现存面积达300万平方米，宫城、宫殿遗迹中可见明确的规划意识（图2.2），手工作坊聚集，青铜器铸作坊遗迹中发现有坩埚，出土青铜器有嵌绿松石，有象征王朝礼制的青铜礼器"爵"（图2.3）、有象征王权的青铜

① 新华社2000年11月9日发布《夏商周年表》记，夏朝始于公元前2070年前后。
② 郭沫若《郭沫若全集》第1卷，《历史编·青铜时代》，北京：人民出版社1982年版，第601页。
③ 夏家店上层文化遗址距今2800年左右。

图2.2　偃师二里头夏至早商宫殿复原，著者摄于河南博物院

仪仗用器"钺"等。夏鼐先生考察该遗址认为，它大体对应"历史传说中的夏末商初"，具备了"都市、文字和青铜器"三项文明社会的标志。但是，迄今没有发现更多关于夏代确凿的文字记载，"夏文化的探索，仍是一个尚未解决的问题"[①]。

自从晚清人在中药材里发现了刻有文字的甲骨，学者将中药店里的甲骨购买一罄，旋即追寻到收购甲骨的原点。郑州出土的甲骨主要为家畜肩胛；安阳出土的甲骨中，龟甲渐成主体。目前发现甲骨上的文字多达3000余字，其中一半已被破译。甲骨文记录的历史事件如王位传承、祭祀活动等，使真实的商代还原在人们面前。

已知盘庚迁都安阳以前，18位商王共计5次迁都。此后，商王不再迁都。郑州二里岗遗址城墙遗址底宽达18.3米，围合面积超过1.6平方千米，城内发现宫殿、铸铜作坊、陶窑遗迹等，墓葬中出土青铜鼎、白陶器和玉器。二里岗很可能是安阳之前的商代都城之一。湖北武昌盘龙城发现大规模宫殿遗址与贵族墓葬，其时代也在安阳殷墟之前，可能系早期商都之一。

图2.1　宁城夏家店下层文化遗址出
土青铜双连罐，著者摄于赤峰博物馆

图2.3　二里头出土青铜爵，
选自国家文物局《惠世天工》

① 夏鼐《中国文明的起源》，北京：文物出版社1985年版，第96页。

20世纪三四十年代，"中研院"在安阳殷墟主持了长达十年的挖掘，出土遗迹和文物令世界考古界为之震惊。夏鼐先生考察殷墟后提出，殷商文化除了"具有都市、文字和青铜器三个要素"之外，"在其他方面，例如玉石雕刻、驾马的车子、刻纹白陶和原始瓷、甲骨占卜也自有特色"，从而认为，"商代殷墟文化实在是一个灿烂的文明"①。笔者考察安阳殷墟，亲见原宫殿遗址夯土（图2.4）和挖掘出的车具（图2.5）、青铜器、玉器及大量甲骨，最大的宫殿长度超过27米。殷墟博物馆陈列的甲骨之中，龟甲《花东》3卜辞中"玄鸟"等124字史学价值最高，可证《诗经·商颂·玄鸟》"天命玄鸟，降而生商"的传说商代就已经流传；兽骨《屯南》2172文字最有品相（图2.6）；甲骨上还刻录了殷商邻近小国定期进贡的史实，可知殷商已经有了早期萌芽的封建因素。

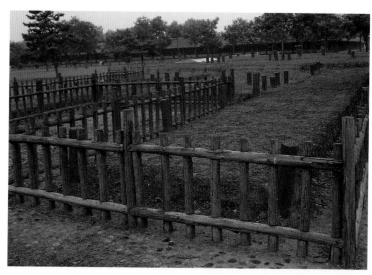

图2.4 殷墟原宫殿遗址夯土，著者摄于安阳殷墟

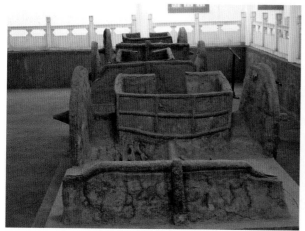

图2.5 殷墟出土车具，著者摄于安阳殷墟博物馆

图2.6 殷墟出土刻有文字的甲骨，著者摄于安阳殷墟博物馆

① 夏鼐《中国文明的起源》，北京：文物出版社1985年版，第92页。

商末，诸侯国"周"在文王统治之下走向强盛，成为各诸侯国领袖。文王子武王攻陷殷都未久就撒手西去，幼子即位，为周成王。成王叔父周公旦忠心耿耿辅佐成王，一面带兵东征，一面以一整套严格而烦琐的礼仪制度确定和区分贵族之间的等级，以使内部安定。这就是中国著名的历史事件：周公制礼作乐。礼乐被等级化，政教化，制度化，中原于世袭制之外，确立了帝王终身专制，官僚统治的宗法封建制度从此确立。

平王东迁之后的春秋战国，王纲不振，礼崩乐坏，社会思想空前活跃。诸侯中，春秋出现"五霸"，战国出现"七雄"。百家争鸣、诸说并出的政治空气和各国诸侯的生活享受，使战国艺术面目一新，南方楚国艺术成为战国艺术的最强音。

汉人总结三代说，"夏道尊命，事鬼敬神而远之……殷人尊神，率民以事神，先鬼而后礼……周人尊礼尚施，事鬼敬神而远之"①。从尊天命事鬼神到崇礼仪尚理性，正是三代社会思想演变的主要脉络。它使三代艺术从重鬼神的巫教艺术衍变为重王权的礼教艺术，进而衍变为重生活享受的世俗艺术，艺术审美也随之变化。大体说来，商代艺术威严神秘，西周艺术规整秩序，战国艺术清新活泼。

第二节　商周青铜器——三代艺术的标杆

商周青铜器是其时青铜铸造工艺与雕塑、绘画、文字结合的综合艺术品，代表了三代物质文明和精神文明的最高水平，凝聚了三代的时代精神，铸造前有明确的创作思想，铸造中有严格的工艺规范，其先进的熔铸技术、独特的形而上内涵及民族独有的风格气派，使商周青铜器成为三代艺术的标杆。

一、商周青铜器概说

商周青铜器用"合范法"铸造。先塑泥模并且刻好纹饰。在泥模上涂以油脂，再敷厚泥，将干时，切割作数块外范，风干；将内模刮小一层相当于青铜器厚度，成内范。内、外泥范均需烧成陶质并且预留注铜口。将内、外范合拢并且预先加热，再将熔化的铜液注入两范之间。待铜液冷却，卸去内、外范，铸成青铜器。两范预先加热，是为防止铜液与冷范相遇骤然生裂；两范间要预先插入青铜垫片，以防范身倾斜使青铜器厚薄不匀。郑州、安阳商代遗址均发现内外范残片，青铜器范缝中有铜液凝固，可证正是用合范法铸造。

河南安阳殷墟商王武丁配偶妇好墓、江西新干大洋洲大型商墓是目前已知出土文物最多的商代墓葬。妇好墓出土文物共计1849件，其中青铜器468件，总重量在1625公斤以上；②大洋洲大型商墓出土青铜器、玉器、釉陶器等文物1374件，其中青铜器480余件；湖

① 《礼经》，郑州：中州古籍出版社1991年版，第543页《表记》。
② 除青铜器468件以外，妇好墓还出土玉器755件、骨器560件、石器63件及嵌绿松石象牙杯3件。

南宁乡出土的商代后期青铜器造型、纹饰俱美,成为盛期青铜器的典型例证。从出土青铜器可见,商周青铜器生产工具有铲、斧、刀、削等,烹饪器有鼎、甗、鬲等,食器有簋、簠、盨、豆等,水器有盘、匜、鉴等,盛器有尊、瓿、卣、盉等,酒器有爵、斝、角、觚、觯等,兵器有戈、矛、钺、镞等,乐器有铙、铃、钟等(图2.7)。

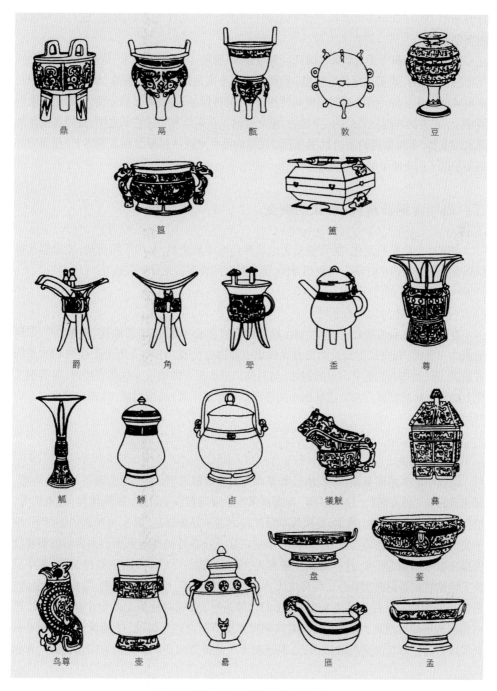

图2.7　商周青铜器主要品种造型,张光直绘

比较彩陶造型,商周青铜器增加了安定厚重的直线造型。对称的直线造型、对称的图案骨式传达了沉着、稳定、庄严、肃穆的美感,加上金属固有的坚硬冷漠,形成商周青铜艺术特有的坚实感、厚重感、力度感,形成商周青铜艺术的庙堂大气。商周人选择了青铜,是商周科技水平、社会审美的必然。以大兽变形组合的象生造型也很常见,龙、凤、夔、虎、牛、羊、象、鹿、龟、蛇、蝉等动物纹样,成为商周青铜器的装饰主题。多样奇特的造型,成为中华古代器皿造型的范例;夸张变形、高度凝练的图案,成为中华古代图案的典范。

商周盛期约相当于希腊荷马时代。希腊建筑、雕塑、陶瓶画等艺术,是世俗的、亲切的、优雅的、愉悦的,审美风范指向优美;商周青铜艺术则是神秘的、肃穆的、威严的、狞厉的,审美风范指向崇高。同样指向超世间的神,西方的神即是人,也有人的七情六欲,也追求世俗享乐;东方的神则是恐怖的、狰狞的、象征性的。在东西方宫廷艺术之中,商周青铜器最是家国重器,事鬼事神的政治氛围与其时政权的治乱更迭一起凝聚在青铜器上,使商周青铜器积淀了历史赋予的崇高力量。

二、商周青铜器精神、形式的演变

商周社会思想的变化,使青铜器无论精神内涵还是造型、纹饰不断衍变,史家据此将商周青铜器分为四个时期。为叙述方便,笔者对商周青铜器也分期叙述。

(一)滥觞期

夏商之交至商前期盘庚迁殷之前,是青铜器的育成时期,郭沫若称其"滥觞期",以河南偃师二里头、郑州二里岗及武昌盘龙城出土器物为代表。二里头出土距今约4000年的青铜爵、斝、盉等;二里岗出土的铜鼎,与其前二里头出土的陶质方鼎造型接近,是青铜文化上接陶文化的物证。两处遗址出土的青铜器均器壁平薄,铸造粗糙,体现出质而未文的时代风貌。

(二)鼎盛期

商代中期至西周早期,即盘庚迁都至西周成康昭穆之世,是中原青铜器的鼎盛时期,郭沫若称其"勃古期"。这一时期,青铜器多为王室祭器或是礼器,铜质优良,铸造精美,造型繁多,往往以饕餮、夔龙、夔凤等单独纹样占据主要装饰区,其上再加刻阴线图案,地子装饰云雷纹等线纹或是浅浮雕纹样,形成三层花纹叠加的瑰丽风格。因为常以饕餮纹占据主要装饰面,所以,这一时期又被称为"聚纹时期"。妇好墓出土的青铜器,集中反映了盛期青铜器的典型特征。后母戊大方鼎[①]高133厘米,横长110厘米,重832.84公斤,是迄今发现的三代最大的青铜器(图2.8)。铸造时,要同时使用七八十个坩埚熔铜,严格控制铜液同时融化,数百工匠同时将铜液连续不断地倾入陶范,才能保证全鼎没有断裂接续痕迹。原始部落的政治形态,是绝对不可能铸造出如此巨大的家国重器的。青铜

① 后母戊铜鼎:商王武丁为纪念母后而铸。"后"字长期被认作"司",故此鼎曾长期被称为"司母戊大方鼎"。

枭尊刻镂深沉，线条诘屈，装饰繁复，范缝被夸张成为张牙舞爪的扉棱——凹凸起伏的片状装饰，既掩盖了范缝所渗铜液凝固后的缺陷，更强化了器皿的张力（图2.9）。两件司母辛大方鼎上，铸有祭祀祖先的铭文；青铜爵重达4.4公斤：显然不是作为用具铸造，而是作为祭器铸造的。湖南宁乡出土商代晚期青铜器300余件，体量既大，铸造亦精，纹饰富赡，动物造型尤见特色。如宁乡出土的商代后期四羊铜方尊，铸四只羊绕尊站立，器身满饰浮雕加线刻纹样，神秘诡谲，雄奇凝重，藏于国家博物馆（图2.10见本书引言前页）。其铸造方法是在注铜铸尊之前，先行铸造立体羊角，将铸成的羊角插入羊头两范之间，注铜待立体羊头冷却成型后，插入尊体内外范间，注铜使先后铸造的构件合为完器，可知商代人已经掌握了高难度的复合范冶铸技术；桃源出土的皿方罍，为湖南博物馆镇馆之宝；醴陵出土的青铜象尊，周身饰满瑰丽的浮雕纹样，象鼻端匍匐着一只老虎，先民于刚刚认识世界之时的天真未凿，令人绝倒。山东益都商墓出土的镂空人面纹铜钺，利用"虚"帮助"实"完成人面造型，貌似狞厉，实质天真，令人忍俊不禁（图2.11）。盛期青铜器巨大而沉雄的体量、神秘而诡谲的纹饰、威严而恐怖的精神内涵，积淀了深沉的历史力量和沉重的命运感，反映出野蛮社会如火烈烈的时代精神。

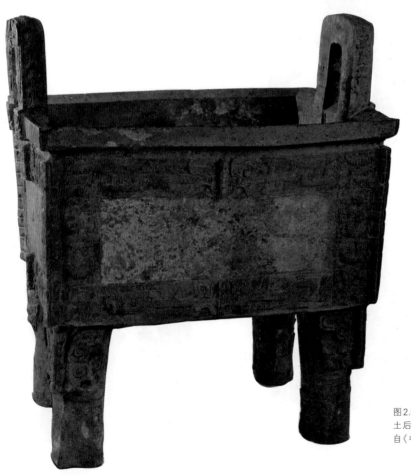

图2.8　妇好墓出土后母戊大方鼎，选自《中国美术全集》

　　长期以来,研究者往往聚焦于中原三代青铜器,江西新干大洋洲商墓出土的青铜器令人耳目一新。大兽不表现为浮雕,而多以圆雕加以突出,如虎耳方鼎、鹿耳四足甗、虎耳扁足鼎(图2.12)等,虎、鹿莫不高高雄踞于鼎耳之上;牛首纹立鸟镈,圆雕小鸟神气十足地站立于镈顶。大铜钺上有错红铜图案,中华错金属工艺的发明因此而被大大提前。大洋洲风

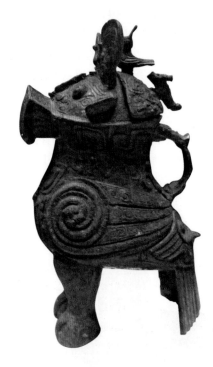

图2.9　妇好墓出土枭尊,著者摄于河南博物院

图2.12　新干大洋洲商墓出土虎耳扁足鼎,采自扬之水《物中看画》

图2.11　益都商墓出土镂空人面铜钺,选自苏立文《中国艺术史》

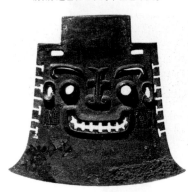

格竟在西周太保鼎①上出现,可见其与中原文化复杂的交互影响。安徽阜南发现商代晚期青铜龙虎尊,造型瑰玮,铸造精美,可与中原盛期青铜器比美。浙江温岭深山竟也出土晚商时代青铜蟠龙盘,口径达61.5厘米,盘中心有龙首昂起,高出盘心达10厘米。已知青铜盛期的范围远出中原,三代青铜史不断为新的考古实物所改写。

（三）转变期

西周中期至春秋早期,是商周青铜器风格的转变时期,郭沫若称其"开放期"。这一时期,社会进入了理性时代,"民"的位置上升,"神"被置于"民"之后,"夫民,神之主也,是以圣王先成民而后致力于神"②。青铜器呈现出简洁平实的新风,祭神之器减少,酒器减少,象征等级的礼乐之器增加,器形趋于平整,扉棱渐渐消失,纹饰趋于理性化,饕餮纹缩小分解为简单重复的鳞纹、蟠螭纹、窃曲纹等,环绕于器口或颈、腹、足,不再雄踞于主要装饰位置。青铜纹样的秩序重复与《诗经》的一唱三叹回环往复,映照出的正是西周文质彬彬的理性精神。因为以带状纹样环绕于青铜器口、颈、腹、足,所以,这一时期又被称为"带纹时期"。周代还出现了作为礼乐之器的青铜编钟列鼎。如陕西宝鸡茹家庄出土的西周中期五鼎四簋;宝鸡杨家村出土的西周晚期大小递减的列鼎和簋,器上铸有族徽:可见贵族钟鸣鼎食的生活和礼制强调的等级一斑。

西周青铜器上往往或铸或刻有铭文,史称"金文",或称"钟鼎文"。西周中期至春秋早期金文代表了三代金文的最高成就。大盂鼎上有金文291字,字体出锋,尖俏又不失敦厚工整,藏于国家博物馆;毛公鼎上金文长达497字,结体倚侧,藏锋坚实;散氏盘笔画圆润,最见沉雄敦厚。后两器藏于台北故宫博物院。虢季子白盘是迄今发现三代最大的青铜盘,有铭文111字,结体修长峻拔,布局疏朗(图2.13)。如果说甲骨文笔画多直,审美尖利直拙;金文则易直为曲,审美沉雄,有庙堂气象。金文沉厚雄强的书风延续至于周秦之交而后断裂。北京故宫博物院藏有周秦之交石鼓十只,每鼓刻大篆四言诗四首计654字,笔力雄健,端庄凝重。从此,文字被作为审美对象,从图画的模拟演变为纯粹的线条结构,具备了达意和表情双重功能。

图2.13　西周虢季子白盘,著者摄于中国国家博物馆

① 太保鼎:西周"梁山七器"之一,为天津博物馆镇馆之宝。
② 《左传》,郑州:中州古籍出版社1991年版,第57页《桓公六年》。

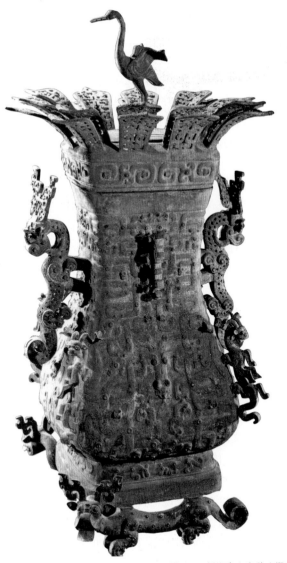

图2.14 新郑出土春秋晚期莲
鹤铜方壶，采自《中国美术全集》

图2.15 常州淹城遗址出土春秋晚期青
铜三轮盘，著者摄于常州市武进区博物馆

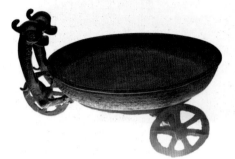

（四）更新期

春秋中期至战国，中原青铜器风格更新，郭沫若称其"新式期"。[1]这一时期，王室衰微，诸侯割据，礼崩乐坏，诸侯纵情享乐而不再担心僭越，青铜器走进了世俗生活，铭文从商代青铜器的"子子孙孙永宝用"变而为"自作用器"。如河南新郑出土春秋晚期莲鹤方壶，高达118厘米，双耳、底座各铸为虎形，虎、鸟的纠屈和器型的厚重仍可见盛期青铜的沉重，展翅的仙鹤则已经透露出轻快的时代讯息，其"壶盖之周骈列莲瓣二层，以植物为图案，器在秦汉以前者，已为余所仅见之一例。而于莲瓣之中央复立一清新俊逸之白鹤，翔其双翅，单其一足，微隙其喙作欲鸣之状，余谓此乃时代精神之一象征也。此鹤初突破上古时代之鸿蒙，正踌躇满志，睥睨一切，践踏传统于其脚下，而欲作更高更远之飞翔。此正春秋初年由殷周半神话时代脱出时，一切社会情形及精神文化之一如实表现"[2]，藏于国家博物馆（图2.14）。莲纹、仙鹤等活泼纹样的出现，意味着人对周围生活有了更多的审美关注。常州淹城内城河出土13件春秋时代青铜器，如三轮盘、牺簋、句镬一组七件等，神秘威严的气息荡然无存，代之以轻便美观实用，作为一级文物，分藏于中国国家博物馆与常州市武进区博物馆（图2.15）。

战国，青铜器彻底挣脱了殷商原始宗教、西周等级制度的束缚，器形精巧灵动，装饰标新立异，纹饰全无形上意义，从祭器、礼器变为生活用器，于是出现了商周以后青铜文化的又一高峰。如果说商周青铜器是精神性、象征性的，战国青

① 郭沫若《青铜时代》，北京：科学出版社1957年版，第319页《彝器形象学试探》。
② 郭沫若《郭沫若全集》第4册，北京：科学出版社2002年版，第117页《殷周青铜器铭文研究·新郑古器之一二考核》。

铜器则是物质性、实用性、装饰性的。河北平山战国中山王墓出土了大量工艺水准大幅度超越商周的青铜器。如龙凤鹿铜方案,造型方、圆复杂组合,回旋奔放的流云纹代替了商代狞厉的饕餮纹和西周冷静的窃曲纹;虎噬鹿铜器座,铸猛虎吞噬幼鹿,虎呈极具弹力的S形造型,周身布满错金花纹(图2.16)。西周晚期出现、流行于战国的敦、簠等,器盖与器身大小、造型完全一致,合则为一器,分则为二器。器盖上的钮往往是富有生趣的小动物造型,却置时成为支足。匠人巧思,完全只在适用、怡人和悦目了。

图2.16　平山中山王墓出土战国虎噬鹿铜器座,采自《中国美术全集》

战国青铜图案从过往以动物为母题转而观照现实的人生,人间生活进入了青铜图案。成都百花潭中学战国墓出土错金银采桑宴乐铜壶,鋻刻的花纹呈三段展开:上段嵌采桑和射猎图案,中段嵌燕乐和弋射图案,下段嵌水陆攻战。人不再是屈服于神灵的弱者,而是社会生活的主角(图2.17、图2.18)。其打破时空的全景构图法,抓住动势又平面化、剪影化、高度概括的图象,为后世连环画、装饰画所效仿。台湾历史博物馆藏战国填漆狩猎纹铜壶,填画精美繁富。传世以人物为装饰主题的战国青铜器还有:北京故宫旧藏宴乐渔猎纹铜壶、旧金山亚洲美术馆藏宴乐狩猎纹铜壶、河南汲县山彪镇出土水陆攻战铜鉴、河南辉县出土宴乐狩猎纹铜鉴等。战国以前的工艺品中,何曾见过如此真实动人的人物形象!它意味着战国人的主体意识觉醒,重鬼神的巫教文化、重王权的礼教文化一步一步让位给了重享受的政教文化。

图2.18　成都出土战国铜壶纹饰展开,采自《中华文明大图集》

图2.17　成都百花潭中学出土战国错金银采桑宴乐攻战纹铜壶局部,采自蒋勋《中国美术史》

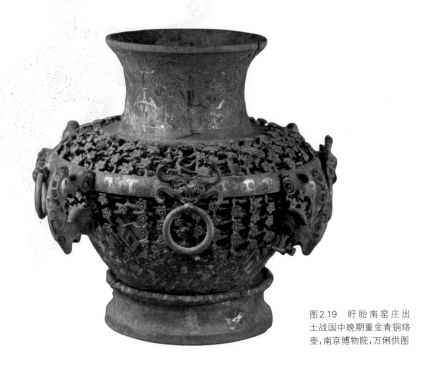

图2.19　盱眙南窑庄出土战国中晚期重金青铜络壶,南京博物院,万俐供图

　　战国,新的青铜装饰工艺层出不穷,如錾刻、鎏金、填漆、漆绘、金银错、镶嵌红铜、琉璃或绿松石等等。失蜡、叠铸二法,尤为战国青铜铸造工艺的杰出创造。

　　"金银错"指在青铜器表面浅浅凿刻出凹陷线、面,将金银片、丝截作适合线、面锤入凹陷,再磨错光平,形成图案。河南洛阳金村出土一批战国中晚期错金银铜器,错金银铜鼎有华贵风范。"鎏金"指将金熔化成为液态,与水银调和,涂抹在青铜器需要鎏金的部位,烘烤使水银蒸发,被涂处便金光灿灿。"失蜡法"是铸造复杂青铜器型最为便捷的方法:用泥作模骨,待干燥,以牛油、黄蜡浇附其上,厚达数寸。蜡模上雕镂书文、物象后,敷泥数寸,待内外干透坚固,以火熔蜡,蜡从出蜡口流净以后,于中空处注入铜液,成镂空精巧的青铜器。失蜡法泽被千古,今天青铜铸造中仍在运用。"叠铸法"指一范能铸造出多件铜器。山东临淄战国墓出土铸造刀形钱币的铜范盒,从铜母范揿出泥范再烧为陶范,一范而能铸出若干钱币,钱币上铸有"齐法化"阳文,所以,铜母范被称为《齐法化铜范盒》,藏于上海博物馆[①]。1982年,江苏盱眙南窑庄出土战国中晚期重金青铜络壶(图2.19),壶身饰数重镂空青铜蟠龙梅花纹网络,肩部一围青铜箍上,铸立雕兽首、高浮雕衔环兽首各四只,壶周身与立雕兽首上满饰错金云纹,口沿刻"重金"等铭文11字,圈足外缘有"陈璋"等铭文20余字,所以,此壶被称为《陈璋壶》。作为国宝级文物,它集失蜡铸造、错金等多种复杂工艺之大成,装饰上再叠加装饰,工艺复杂,程序精密,藏于南京博物院。新工艺改变了青铜器的单一色彩,丰富了青铜的美感,表现出战国先民创造思维的活跃和工艺技术的精进。

① 又有一说。周卫荣推翻李佐贤《古泉汇》、罗振玉《古器物范图录》记载,认为《齐法化铜范盒》并非战国文物。见周卫荣《齐刀铜范母与叠铸工艺》,《中国钱币》2002年第2期。

第三节　商周礼乐艺术及其影响

　　周公旦于内忧外患平定之后，制订了一整套严格而繁琐的礼仪制度，以确定和划分贵族之间的等级，"王者功成作乐，治定制礼"（《乐记·乐礼篇》）成为中华文明史上的重大事件。

　　如果说商代的"礼"借尊神重鬼强化权力，西周的"礼"则是无所不包的等级制度。礼乐艺术占据了西周艺术的主导地位。"礼器，是故大备。大备，盛德也"[1]，礼器完备，社会道德秩序才能够完备。它使西周"器"往往负载了形上意义，"举一器而形名度数皆该其中"[2]；实用器具则以"具"指称。西周礼乐制度造就了中华艺术的特殊现象——藏礼于艺，藏礼于器。这样的传统，一直延续到近现代。[3]

一、礼制建筑

　　中国礼制建筑包括两类：一类无意供人居住，专门为礼服务，如阙、牌坊、华表、宗庙、社稷、明堂、辟雍、祠堂乃至城市的钟楼、鼓楼等等；另一类是遵循礼制而建的居处建筑，如宫殿、府邸等等。中国古代，专门为礼服务的礼制建筑耗用了若干倍于居处建筑的民力、财力和物力。

　　《周礼》各卷开篇，反复重申"惟王建国，辨方正位"，择中和辨方正位从此成为中国宫城建筑的首务。陕西岐山凤雏村西周早期宫殿遗址长45米，宽32.5米，前堂后室，堂前有专为主人设置的"阼阶"和供宾客往来的"宾阶"，左右设东西厢，大门外设影壁以区别内外，体现出明确的礼制思想。江苏常州春秋淹城遗址中，淹君殿设在中央岛上，向外由子城、子城河、内城、内城河、外城、外城河，三城三河卫护。如今，约65万平方米范围被划为保护区域。山东临淄齐国都城遗址，总面积达20余平方千米，城周环绕夯土城墙遗迹，测算高度达9米。河北燕下都燕国都城遗址规模更大，东西长约8千米，南北宽达4千米，城分东西，宫殿在东城之中，西城用作防御。

　　"台"是中国古代最早的纯礼制建筑。周天子筑灵台以观天文，筑时台以观四时，筑囿台以观鸟兽鱼鳖。春秋时礼崩乐坏，诸侯中刮起了一股高台榭、美宫室之风；战国时七雄并争，楚筑章华台于前，赵筑丛台于后，吴有姑苏台，卫有重华台，齐有桓公台，秦穆公有灵台。楚灵王登章华台而赞："台美夫！"一同登台的伍举劝谏说，"夫美也者，上下、内外、小大、远近皆无害焉，故曰美。若于目观则美，缩于财用则匮，是聚民利以自封而瘠民也，胡美之为？"[4]美不在眩目，而在社会秩序和道德伦理等的无害，正说明周代筑台之风聚集民利

① 《礼经》版本同上，所引见第227页《礼器》。
② ［清］朱彬《〈礼记〉训纂》卷10，北京：中华书局1996年版，第357页《礼器注》。
③ 参见笔者《论先秦艺术的礼乐化特征》，台湾《故宫文物月刊》2004年总第260、261期。
④ 《国语·楚语上》，转引自北京大学哲学系美学教研室《中国美学史资料选编》，北京：中华书局1980年版，第9页。

到了瘠民为害的程度。

宗庙、明堂和辟雍是周代重要的礼制建筑。"天子七庙：三昭三穆，与太祖之庙而七。诸侯五庙：二昭二穆，与太祖之庙而五。大夫三庙：一昭一穆，与太祖之庙而三。士一庙。庶人祭于寝"；宗庙比居室更为重要，"君子将营宫室，宗庙为先，厩库为次，居室为后"。明堂充分体现了周代建筑严格的等级制度和法天象地的基本原则，"天子之堂九尺，诸侯七尺，大夫五尺，士三尺"①，"天子立明堂者，所以通神灵感天地正四时出教化宗有德重有道显有能褒有行者也……上圆法天，下方法地，八窗像八风，四闼法四时，九宫法九州，十二坐法十二月，三十六户法三十六雨，七十二牖法七十二风"②。天子立辟雍，目的是"行礼乐，宣德化也。辟者，璧也，象璧圆以法天。于雍水侧，象教化流行也"③。法天象地与礼乐教化，从此成为中国古代最为重要的建筑设计法则。

周代建筑的等级制度影响深远。从此，中国建筑从空间秩序、屋顶形式、彩画、雕饰等方面，都自觉接受"礼"的限制。通过建筑，将礼制（即政治，即等级制度）灌输到社会生活的点点滴滴中去。中国从礼仪出发的建筑思想与制度，西周就已经确立。

二、青铜礼器

商代，奴隶主疯狂征伐，掠夺财富，对贵族论功行赏，或将战功铭于金石，以宣扬野蛮吞并的胜利，使一些青铜器兼有了纪念碑性质。青铜器还被用于朝聘、婚丧、宴享等礼仪活动。这些青铜礼器，或称"彝器"。妇好墓出土的青铜器中，礼器接近半数。中原发现的悬铃青铜礼器，则是商周青铜文化吸纳北方草原文化的产物。

随礼乐盛行、制度确立，西周青铜礼器被制度化，列鼎之制成为礼乐制度的组成部分。"宗庙之祭，贵者献以爵，贱者献以散，尊者举觯，卑者举角"④，参加祭祀者等级不同，所用青铜饮器的造型也不同。楚庄王之子向王孙满问鼎之轻重，隐含着对东周王室的轻视，"楚子问鼎之大小轻重焉"，王孙满告诉他，铸鼎的目的"在德不在鼎……使民知神奸"，周天子乃"天所命也。周德虽衰，天命未改，鼎之轻重，未可问也"⑤，言外之意是，鼎是政治权力的象征，楚子不该觊觎周室。从此，中国古人称定都为"定鼎"，称迁都叫"移鼎"。青铜礼器所负载的形而上意义，远远超出了青铜器自身。

三、礼制服饰

西周服饰的等级制度严格周密，"天子龙衮，诸侯黼，大夫黻，士玄衣纁裳。天子之冕，朱绿藻，十有二旒，诸侯九，上大夫七，下大夫五，士三"。黼为斧形图案，取意能断；黻为亚形图案，取意善恶相背；纁呈赤绛色而微黄。"衣正色，裳间色。非列彩不入公门，振绤绤不

① 《礼经》，郑州：中州古籍出版社1991年版，第115、28、228页。
② [汉]班固《白虎通义》，[清]永瑢等编《文渊阁四库全书》第850册，台北：台湾商务印书馆1986年影印版，第34页。
③ [汉]班固《白虎通义》，版本同上，第33页。
④ 《礼经》，郑州：中州古籍出版社1991年版，第228页《礼器》。
⑤ 《左传》，版本同上，所引见第380页《宣公三年》。

入公门，表裘不入公门，袭裘不入公门。"[1] 衣裳同色，不穿中衣，礼衣或以裘、葛为外衣者，均不得进入公门。帝王贵为天子，其冠冕延板前后各悬挂12串玉旒，每旒以丝绳为藻，穿12块五彩玉，朱、白、苍、黄、玄象征五行相生、岁月运转，玉笄横穿其孔，朱色丝绦垂于两旁，延板前圆后方象征天圆地方，上涂玄色象征天，下涂绛色象征地，延板中央，一条长丝带——天河带从上衣拖至下裳，表示天地交合。

中国历朝都修《舆服志》，不是记服饰工艺，而是记服饰制度。明人王圻《三才图会》详细描绘了明代以前礼仪服饰；清人编《古今图书集成》以31卷、数十万字的篇幅，详细记录了历代冠服、冠冕、衣服、裘、雨衣、带佩、履、屦、靴等的制度。如记"乾天在上，衣象，衣上阖而圆，有阳奇象。坤地在下，裳象，裳下两股，有阴偶象。上衣下裳，不可颠倒，使人知尊卑上下，不可乱，则民志定，天下治矣"[2]，"黄帝、尧、舜垂衣裳而天下治，盖取诸乾巛，乾巛有主，故上衣元[3]，下裳黄，日、月、星辰、山、龙、华虫作缋，宗彝、藻、火、粉米、黼、黻、絺绣，以五彩章施于五色，作服。天子备章，公自山以下，侯、伯至华虫以下，子、男自藻、火以下，卿、大夫自粉米以下。自周而袭之"[4]。上衣下裳含天尊地卑之象，其目的是"使人知尊卑上下"，"民志定，天下治"，十二章各有所比：日、月、星辰、山四种图案为天子专用；龙象征王权，华虫近于凤，为天子和王公使用；粉米代表食禄丰厚，为子、男及以上所用；卿、大夫服装只能用黼、黻图案装饰。所记托名黄帝、尧、舜，其实，古代冠服制度正是从西周开始确立的。

西周服饰的等级制度为历代王朝效法，影响和左右了中国古代的服饰观。它使中国古代服饰设计不是从适应人体、方便动作出发，而是围绕等级和礼仪展开；穿衣不仅是为御寒，更为显示身份德行；不是强化人的性别特征，而是含蓄地遮蔽人体的敏感部位；图案装饰主要不是出于审美，而为使他人快速完成身份识别。宽袍大袖掩盖了人体，举手投足皆成平面，显得宽博，有教养，有气度。"布衣"成为平民百姓的代称。

四、礼制乐舞

如果说商代乐舞的主要功能是巫术祭祀，安阳武官村大墓出土高达48厘米的虎纹大石磬；周代乐舞的功能则转向了"礼"，转向了协调现实社会。西周置有音乐教育机构，"大司乐"是以乐施教的最高职官。《周礼》记载了周王朝宫廷乐舞"六乐"（或称"六舞"）："以乐舞教国子：舞《云门大卷》《大咸》《大韶》《大夏》《大濩》《大武》。"《云门》祭天，《咸池》（《大咸》也称《咸池》）祭地，《大韶》祭四望，《大夏》祭山川，《大濩》祭先妣，《大武》祭先祖。因为黄帝、尧、舜、禹以文德治理天下，所以，前四个舞被称为"文舞"，因其以籥、羽为舞具，又被称为"籥舞"、"羽舞"；商汤、周武以武功征服天下，所以，后两个舞被称为"武舞"，因其手执兵器干、戚，又被称为"干舞"，或称"万舞"，舞者被称为"万人"。《周礼》又记载了周代"六小舞"："乐师以教国子小舞：有帗舞，有羽舞，有皇

[1] 《礼经》，版本同上，所引见第228页《礼器》、295页《礼记·玉藻》。
[2] 陈梦雷编《古今图书集成·礼仪典》卷三一七《冠服部》，台北：鼎文书局1977年印行。
[3] 此处当为"玄"。清人为避玄烨讳，易"玄"为"元"。
[4] 《古今图书集成·礼仪典》版本同上，所引见卷318《冠服部》。

舞,有旄舞,有干舞,有人舞。"①《周礼》确定的六舞代代相传,直到清代,仍然为宫廷大典使用。

春秋时,吴公子季札应聘到鲁国观乐。他用11个"美哉!"连声称颂周乐,又用14对近义词,形容周之颂乐,"至矣哉!直而不倨,曲而不屈,迩而不逼,远而不携,迁而不淫,复而不厌,哀而不愁,乐而不荒,用而不匮,广而不宣,施而不费,取而不贪,处而不底,行而不流,五声和,八风平,节有度,守有序,盛德之所同也"。他对《大武》尤其称赞:"美哉!周之盛也,其若此乎?"②周代宫廷乐舞被后世儒家奉为典范,其意义不在于乐,而在于政治秩序和等级规范。

周代对乐器等级制度的重视,在审美意义和享乐意义之上,"正乐县之位,王宫县,诸侯轩县,卿大夫判县,士特县"③,根据官职等级,区分使用编钟编磬。其时,金类乐器有钟、钲、铙、铎等,石类乐器有磬,土类乐器有埙,革类乐器有鼓、鼗鼓等,丝类乐器有琴、瑟、筝等,竹类乐器有竽、箎、箫等,见于《诗经》的打击乐器就有鼓、鼛、贲鼓、应、田、悬鼓、鼍鼓、鼗、钟、镛、南、钲、磬、缶、雅、柷④、敔⑤和鸾铃、簧等21种,吹奏乐器有箫、管、篪、埙、箎、笙等6种,弹弦乐器有琴、瑟等2种。⑥近年,中国江南大量出土吴、越国青瓷仿青铜礼器,江苏无锡鸿山越国7座贵族墓葬出土原始青瓷乐器达400余件,有甬钟、纽钟、钲、铙、铎、缶、琴、铮、编磬、錞于、句鑃等13种(图2.20)。2010年,"中国民族音乐博物馆"以鸿山出土乐器为主要馆藏,在无锡运河公园正式开放。⑦

图2.20 无锡鸿山出土战国早期原始青瓷乐器,著者摄于南京博物院

① [汉]郑玄注,[唐]贾公彦疏《周礼》,北京图书馆出版社2005年据宋刻本影印版,卷6《春官宗伯下》。
② 《左传》,郑州:中州古籍出版社1991年版,第760页《襄公二十九年》。
③ 《周礼》卷六《春官宗伯下》,版本同上。县:通"悬"。宫悬,言钟磬之多,可以悬挂为方阵;轩悬,为三面悬;判县,为二面悬;特县,为一面悬。
④ 柷:zhù,古打击乐器,形如漆筩,中有椎。乐起击柷。
⑤ 敔:yǔ,古乐器,又称楬,形如伏虎。乐终击敔。
⑥ 杨荫浏《中国古代音乐史稿》,北京:人民音乐出版社1980年版,第41页。
⑦ 王子初《近年来中国吴越音乐考古资源的调查与研究》,《艺术百家》2015年第1期。

三代,诗、乐、舞三位一体,"乐"不仅包括诗歌、音乐、舞蹈、建筑……还包括了仪仗、宴饮、田猎等使人快乐的形式。"养国子以道,乃教之六艺:一曰五礼,二曰六乐,三曰五射,四曰五御,五曰六书,六曰九数。乃教之六仪:一曰祭礼之容,二曰宾客之容,三曰朝廷之容,四曰丧纪之容,五曰军旅之容,六曰车马之容。"[1]可见,"六艺"并不单单指向艺术,而指向贵族子弟的全人教育,礼乐的目的是造就中和人格,使天人臻于大和。这是《周礼》的精华。

如果说西周宫廷乐舞突出地显示着庙堂性格,春秋时礼崩乐坏,战国音乐挣脱了"礼"的束缚,曾经被称为"郑卫之音"、"桑间濮上之音"的民间俗乐盛行。小国诸侯对俗乐的爱好超过了雅乐,魏文侯直言不讳,"吾端冕而听古乐,则惟恐卧;听郑卫之音,则不知倦"[2]。两汉俗乐流行的趋势,战国已见端倪。

五、礼制玉器

商代真正进入了后人所说"吉金与美玉"的时代。武汉盘龙城商代早期遗址出土大型玉戈、玉柄等100余件;新干大洋洲商代大墓出土大型玉戈、玉矛等754件,玉羽人冠后竟能掏出三节活动的链条,是目前已知最早的琢链玉器(图2.21);广汉三星堆祭祀坑出土大型玉戈、玉璋等211件(图2.22),鱼形玉璋为古蜀国特有,大型玉璋残长达1公尺,如此巨大的玉片如何锯出,至今仍然是谜;继后,成都金沙遗址出土玉器达2000余件,其中仍多璋、戈等大型玉器。遥想巫师、部落酋长执玉斧、玉戈,有如法器在手,魔力附身,原本作为生产工具的玉斧和作为武器的玉戈演变成为礼器,大型玉璋正是作为礼仪用器存在的。

商代小型玉器出土实物,则以郑州二里岗、安阳殷墟为典型。二里岗早商遗址出土礼玉环、璧、琮、瑗等和一些小型玉饰件;殷墟妇好墓出土玉器达755件,如玉熊、玉象、巧色玉鳖、凤形玉珮等,造型简约概括,审美凝重古拙(图2.23)。如果说商代大型玉器是礼仪用器,商代小型玉器则具备了一定玩赏性质。

西周强化了玉器的等级意义和象征意义。"以玉作六瑞,以等邦国:王执镇圭,公执桓圭,侯执信圭,伯执躬圭,子执谷璧,男执蒲璧……以玉作六器,以礼天地四方,以苍璧礼天,以黄琮礼地,以青圭礼东方,以赤璋礼南方,以白琥礼西方,以

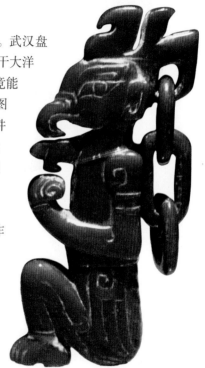

图2.21　大洋洲商代大墓出土带链玉羽人,殷志强供图

① [汉]郑玄注、[唐]贾公彦疏《周礼》,北京图书馆出版社2005年据宋刻本影印,卷4《地官司徒下》。
② 《礼记·乐记》,郑州:中州古籍出版社1991年版,第378页《魏文侯篇》。

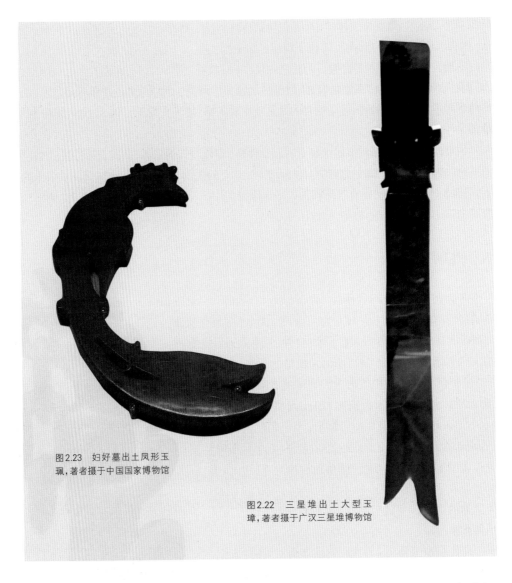

图2.23　妇好墓出土凤形玉珮,著者摄于中国国家博物馆

图2.22　三星堆出土大型玉璋,著者摄于广汉三星堆博物馆

玄璜礼北方。"①礼玉的造型、颜色与执玉之人的社会等级对应,与所祭拜的天地四方对应。"天子佩白玉而玄组绶,公侯佩山玄玉而朱组绶,大夫佩水苍玉而纯组绶,世子佩瑜玉而綦组绶,士佩瓀玫而缊组绶"②,佩玉、葬玉各分等级。陕西沣西西周墓中出土白玉神面像,下端有榫,其原本固定于某处、供祭祀膜拜的用途十分明确。

春秋战国,玉被琢为发笄、带钩、佩饰或剑饰,曾为祭玉、礼玉的璧上,琢满均匀分布的谷纹,边沿以镂雕龙凤作为装饰,审美增值而象征意义消遁。成型于春秋的S形玉佩、玉钩流行直到西汉,流转的云纹见大自然生生不灭的律动,灵动美取代了商周礼玉的凝重美。河北易县燕下都战国墓葬出土20余件玉器,其中6件为太极图形玉器;安徽长丰县

① [汉]郑玄注、[唐]贾公彦疏《周礼》,北京图书馆出版社2005年据北京大学图书馆宋刻本影印,卷6《春官宗伯下·礼官之属》。
② 《礼经》,郑州:中州古籍出版社1991年版,第304页《玉藻》。

杨公战国墓出土的玉珮，器形既大，造型亦美，成为战国太极图形玉器的代表作品。现藏于美国堪萨斯城纳尔逊·阿金斯美术馆（图2.24）。战国工匠甚至将一块整玉琢为四枚玉璧，以活环链接，现藏于大英博物馆。战国玉器的玩赏化，预示了中华玉器即将走向审美自律的历史趋势。

　　由上可见，商周艺术是礼乐化了的艺术，"礼乐使生活上最实用的、最物质的衣食住行及日用品，升华进端庄流丽的艺术领域。三代的各种玉器，是从石器时代的石斧石磬等，升华到圭璧等等的礼器乐器。三代的铜器，也是从铜器时代的烹调器及饮器等，升华到国家的至宝"①。周代礼乐

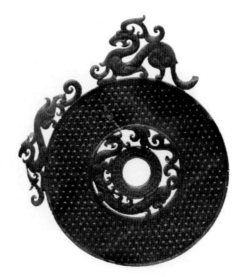

图2.24　长丰战国墓出土镂雕双龙谷纹璧，选自苏立文《中国艺术史》

制度经过汉儒整理，再经过宋儒生发，以至中华"天下无一物无礼乐"②。从此，从中原发端，讲究衣冠威仪、习俗孝悌的礼乐文化，成为汉文化的主干，也成为中国艺术思想的主线。在中国，礼乐艺术完全压倒了自律艺术而处于主流位置，甚至成为国家典章制度的组成部分。

第四节　惊采绝艳的荆楚艺术

　　商末，祝融部落的后代传到鬻熊当酋长，对周文王称臣并且礼之如父，鬻熊曾孙被成王封地于"楚"（在今湖北），从此，中国历史上有了"楚"这一诸侯国名。因为殷商人称祝融部落为"荆"，周人便称楚地为"荆楚"。战国时期，中原仍然为理性精神笼罩，而南方楚国的艺术，却是不可思议般地率真浪漫。那充满奇思异想和烂漫激情的楚辞、楚乐舞、楚漆器、楚织绣、楚铜器和楚帛画，正如刘勰形容屈骚所说："惊采绝艳，难与并能矣！"③

一、象生造型的漆器

　　新石器时代，制作繁难的漆器难与工艺速成的陶器竞争；商周，轻巧简便的漆器作为祭器，又难与厚实庄重的青铜器匹敌。因此，在彩陶、青铜盛期，漆器不可能成为主流艺术，为人们所重视。战国荆楚漆器使三代漆器一新面目。

① 宗白华《美学与意境》，北京：人民出版社1987年版，第238页《艺术与中国社会》。
② ［宋］朱熹《朱子语类》，北京：中华书局1986年版，卷139。
③ ［梁］刘勰《文心雕龙》，北京大学哲学系美学教研室编《中国美学史资料选编》上，北京：中华书局1980年版，第207页《辨骚》。

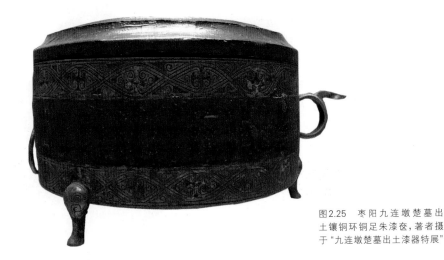

图2.25　枣阳九连墩楚墓出土镶铜环铜足朱漆奁,著者摄于"九连墩楚墓出土漆器特展"

　　地处长江中下游的楚国,盛产木、漆,气候湿热,适宜髹漆干燥,漆器工艺尤其发达。如果说春秋漆器以湖北当阳楚墓所出为代表,以仿西周礼器为特色,战国漆器则以湖北枣阳、江陵、随县、望山、包山、天星观与湖南长沙、河南信阳、固始楚墓所出为代表。湖北枣阳九连墩战国楚墓出土漆器近千件,一举突破以往出土荆楚漆器的总和(图2.25)。

　　战国楚国漆器多以木材雕镂为象生造型,不是对自然生物的客观模仿,而是出自灵府的艺术创造。如信阳、江陵等地战国墓出土不少髹漆木雕镇墓兽。其造型多作人耳,兽头,身披鳞甲,头顶鹿角,双目圆睁,张口吐舌,前爪持蛇似欲吞食。它非鹿、非虎、非龙、非牛,而是从若干动物之形中抽象概括出来的"类象",内涵神秘诡谲。战国楚墓常出土虎座飞鸟或虎座鸟架鼓,鼓架以凤为两翼,虎为底座。虎混沌敦厚,匍匐负重;凤高大峻拔,引吭

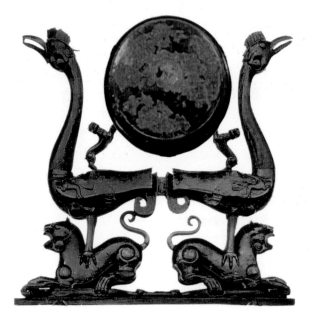

图2.26　虎座鸟架鼓,选自陈中行《漆器脱水与保护技术》

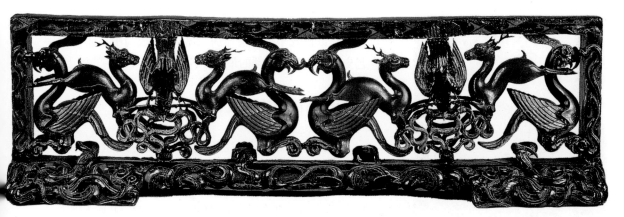

图2.27 江陵望山楚墓出土彩绘木雕禽兽漆座屏,选自《中国漆器全集》

高歌:可见楚人对凤的尊崇以及凤作为图腾符号的象征意义(图2.26)。

如果说中原此时期漆器偏重实用,战国荆楚漆器则突出地显现着祭祀氛围或审美功能。藏于国家博物馆的江陵望山一号楚墓彩绘木雕禽兽漆座屏,在长51.8厘米、通高15厘米的横框内及底座上,以圆雕、浮雕、透雕和彩漆涂绘结合,对称地表现出凤、鸟、蛇、蛙、鹿、蟒等50多个动物。凤凰展开双翅,好似动物的保护神,蛙、雀、蛇、鹿蟠绕虬结,彩漆历经两千余年仍然灿烂缤纷,其意不在表现某个具体动物,而在表现由无数动物映照出的大自然的生命律动。它不具备实用功能,因此也就突破了工艺品范畴,成为上古罕见的纯艺术品(图2.27)。一些楚漆器将动物造型与容器合而为一,兼具实用、欣赏功能。江陵古纪南城包山大冢出土的凤鸟形连理漆杯,比列的桶形双杯雕刻为鸟腹,把手雕刻为凤尾,器足雕刻为凤足,漆色绚美,描摹细腻并且嵌以宝石,两杯壁有孔互相交通,可知这是一件婚礼用具。江陵雨台山楚墓出土的彩绘鸳鸯漆豆,雕回首的鸳鸯匍匐于豆上,俏皮而有生活情趣。九连墩楚墓出土的蟠蛇鹰形杯,以鹰首为流,雕蛇盘曲于杯体,意蕴神秘,不可捉摸。

楚人尚赤,源自远古的图腾观念——对火神祝融的崇拜。楚漆器黑、朱二色,地、文互换,对比强烈,绘以黄、褐、白、绿、蓝、金、银等彩色油漆,深邃悠远又缤纷灿烂。河南信阳长台关1号楚墓出土的漆锦瑟,黑漆地上用黄、红、赭、灰绿、银灰、金九色油漆平涂勾勒为神人狩猎、舞蹈、奏乐,烹调、宴饮、娱神等场面,黝黑的漆地、绚丽的彩绘、剪影般的形象恰到好处地传达出了深邃杳冥的氛围,渲染出了祭祀氛围的神秘热烈,虽是残片,却有感人的艺术魅力。随县曾侯乙墓出土的鸳鸯形漆盒,盒腹部左右各画一幅《撞钟击磬图》《击鼓舞蹈图》,《撞钟击磬图》绘鸟人手持长棒,在鸟形筍虡旁撞钟击磬;《击鼓舞蹈图》画戴冠侧立的鼓师手持短枹在敲击建鼓,一旁舞师戴冠佩剑,长袖飘举,似在引吭高歌。随县曾侯乙墓内棺外壁满绘漆画:侧板以整齐的方格分割画面,画各种神灵、龙凤及怪兽;上方矩形框格内,对称的画有两对鸡首蛇颈、振翅张爪、直立如人形的大鸟(图2.28)。以上漆画,正是楚人巫风巫乐巫舞的形象写照。战国晚期,楚漆器上出现了写实图画。如湖北包山二号楚墓出土夹纻胎漆奁,奁外壁用彩色油漆画人物26个,车、马、鸟、树、猪、犬穿行,生动地再现了新兴地主车马出行的场面。

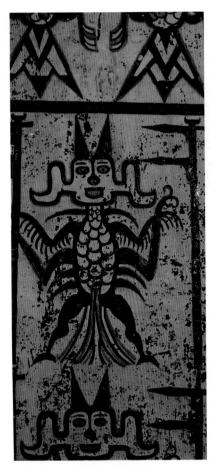

图2.28 曾侯乙墓出土漆棺
上漆画,采自《中国美术全集》

图2.29 长沙陈家大山楚墓出土帛画
《人物龙凤图》,选自《中国美术全集》

战国楚国器传达出楚人的奇思异想与蓬勃的生命力。它以迥异于中原漆器的突出风貌,成为中国漆器工艺史上传达生命律动的最强音。

二、线描简劲的帛画

目前,中国尚无早于战国独立形态的绘画传世,战国楚墓出土的帛画便弥足珍贵。1949年,湖南长沙陈家大山战国楚墓出土帛画——《龙凤仕女图》。画高31厘米,宽22.5厘米,画一位贵族女子在合掌祝祷,龙、凤指引其向天国飞升,用笔古拙简劲,线描为主,辅以墨染(图2.29)。1973年,长沙子弹库战国楚墓出土又一幅尺寸略大的帛画——《人物驭龙图》,画一位男子危冠长袍,腰配长剑,手执缰绳,驾驶舟形巨龙向天国飞升,上方华盖随风飘拂,龙尾站一只单足傲立、引颈长唳的仙鹤,龙下鲤鱼滑翔,令人感觉凌虚遨游般的轻快。此画勾线更加流利,依线稍加渲染,开凝神静气的"高古游丝描"先端。两幅帛画都画在白色丝帛上,置于墓室,有引导墓主灵魂升天的象征意义,其性质与铭旌相似。它们是已知中国最早的独立绢本画。战国绘画的线型表现,影响中华音乐、舞蹈、戏剧、雕塑、园林等从此形成线型表现的特征。

三、文采绮丽的织绣

虽然商代妇好墓出土青铜器多用丝绸包裹;[1]辽宁朝阳市魏营子西周墓出土几何纹双色经锦;史载春秋齐、鲁盛产丝绸,临淄东周墓出土双色平纹经锦;三代丝织品的出土实物,主要见于楚国墓葬。长沙、信阳楚墓出土细麻布、平纹绢、织花绢、织花绸、绣花绸等多种织物,麻布每厘米有经线28根,纬线24根,布纹已经相当紧密;[2]长沙左家塘楚墓出土分区换色的双色、三色经锦。[3]楚墓出土丝织品中最令举世震惊的,莫过于1982年江陵马山一号楚墓出土的35件丝绸服饰,其中,不同花色的锦就有12种,甚至有复杂的双面异色菱形纹锦与田猎纹绦;不同花色的绣衾、绣衣、绣袍、绣裤等刺绣衣物就有21件,如龙凤纹

① 妇好墓包裹青铜器的丝绸,出土时多已朽烂。
② 田自秉《中国工艺美术史》,上海:知识出版社1985年版,第103、104页。
③ 钱小萍《中国宋锦》,苏州:苏州大学出版社2011年版,黄能馥前言。

绢衾、龙凤虎纹罗衣（图2.30），以链环状的辫子股绣出龙、凤、虎纹，抽象与具象并用，幻象与真象交织，文采绮丽，曲线缠卷，足令今天的设计师惊叹。其墓主不过是当时士阶层，楚王服饰的绮丽可以想见。南京云锦研究所曾以简单织机加挑花棒复原制作了宽寸余、长尺余的田猎纹绦，费时竟达三个月以上。

图2.30 江陵楚墓出土龙凤虎纹罗衣，选自《中国美术全集》

四、工艺先进的铜器

战国楚墓出土的青铜器，以随县曾侯乙墓所出为大宗，140余件青铜器总重量约10吨。大型错金铭文青铜编钟从大到小作三层、八组，悬挂在巨大的曲尺形钟虡上，总量达2567公斤。钟虡不再铸作虎豹之属，而铸为表情庄严的佩剑武士，与编钟宏大的规模、堂皇的气势相适应。青铜盘龙纹尊镂雕复杂，是失蜡法铸造的典范。如果说此尊镂空失之琐碎，同墓出土的蟠螭纹方鉴，则器形方而器壁饱满，端庄大气，镂空得度。曾侯乙墓还出土青铜列鼎、带盖金盏、套色的五彩玻璃珠串等。其时曾国不过是楚国附庸，作为战国雄富的楚国，富足可见一斑。

五、高张急节的乐舞

战国楚国，雍雍肃肃的庙堂音乐退让，民间乐舞盛行。史载战国民歌作品有：《阳春》《白雪》《下里》《巴人》《涉江》《阳阿》《激楚》等。《楚辞》中写，"竽瑟狂会，搷鸣鼓些。宫庭震惊，发激楚些"，朱熹注，"激楚，歌舞之名……大合众乐，而为高张急节之奏也"[①]。祭神和娱人结合了起来，其颠狂震响，足令举座震惊，《激楚》尤其声调高亢，情感激越，迥异于声调幽长、一唱三叹的《诗经》。

20世纪以来，湖北江陵和随县、湖南长沙、河南信阳等地楚墓出土大量乐器，其质材有铜、漆、竹、木等，随县曾侯乙墓出土的乐器就有：钟、磬、鼓、笙、箫、琴、瑟、篪等八种凡125件套，足以装备一个大型乐队。其中，大型错金铭文青铜编钟一套64件，加上楚惠王赠送的镈共计65件。因钟体大小、钟壁厚薄的不同，编钟能敲击出

① ［宋］朱熹《楚辞集注》，《文渊阁四库全书》第1062册，卷七，引自第365页《招魂第九》下小字。

准确计算的不同音高,音域达五个八度,七声十二律①齐备,能演奏五声、六声或是七声音阶的乐曲,钟外壁嵌2800多字的错金篆文,记载了各诸侯国的音乐术语并且对比各诸侯国律名、阶名与变化音名,可见楚国乐律的发达水平(图2.31),现藏于湖北省博物馆。

六、简、帛书体演变

如果说过往三代文字遗存以甲骨文、金文著称,有少量石刻文字,三代书写文字仅见于漆器,现代考古活动中战国简牍、帛书的出土,既为中华书体由篆变隶提供了实物例证,又有极其珍贵的史料价值。湖北荆门包山二号楚墓出土楚怀王时期竹简448枚,总文字量达12000余字,篆体结字,隶笔出之,极具动态美;河南新蔡战国楚墓出土竹简1300余枚(图2.32)。湖南长沙子弹库楚墓出土战国帛书,帛上写有900多字,字体简略,与后世隶书接近。21世纪,人们对三代书写文字终于有了基于大量出土实物的直观认识。

七、荆楚艺术的成因及其影响

中国长江中游开发较中原为晚,生产力相对原始,春秋战国之际,楚人还沉湎于原始巫术的氛围之中。其地又多奇峰水泽,森林杳冥。神秘幽邃的自然环境、相对封闭的社会氛围,孕育出楚人奇幻窈冥的神话思维,也孕育出充满奇思异想和烂漫激情的荆楚艺术。

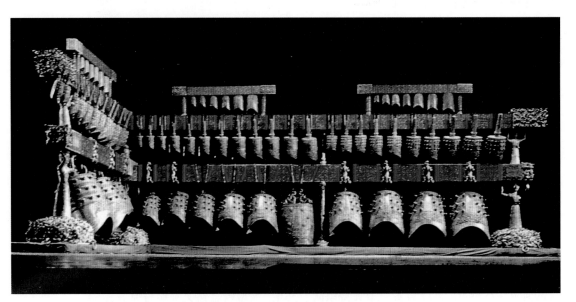

图2.31 曾侯乙墓出土青铜编钟,李砚祖供图

① 十二律:指七声音阶中的十二个半音。

春秋，楚成王出入中原，从各诸侯国眼中的"荆蛮"一跃成为五霸之一；庄王问鼎周室；怀王时，楚国作为七雄之一，疆域扩大到了湖南、湖北、河南、安徽、山东等地。上层贵族有充足的财力进行奢侈享受，频繁的争并又使中原先进技术流传到楚地，于是成就了全面辉煌的荆楚艺术。楚国约400年定都于"郢"（今荆州市荆州区纪南城，古称"江陵"），所以，江陵及其周边出土楚国文物最多。

如果说巫风为楚人固有，楚地老子及其后继者庄周思想则使荆楚艺术中有一种广袤无垠的宇宙意识，有"乘云气，御飞龙，而游乎四海之外"[1]的自由美和超脱美。战国中期，以屈原、宋玉为代表作者的楚辞，正是巫文化热烈情感、奇丽想象与道家浪漫气质结合的产物。屈原独立不阿的主体精神经过楚文化熔铸，化为《离骚》瑰丽奇诡的艺术形象，其缠绵悱恻的情感、奇彩华丽的辞章、回环往复的音乐美，使《离骚》成为楚辞最强音；《九歌》形象地描写出了巫风巫歌巫舞，其以性爱娱神的特点，迥异于中原以牺牲玉帛祭神的礼俗。汉乐府一改《诗经》四言为五言，唐代又增七言，元曲在三、五、七言中变

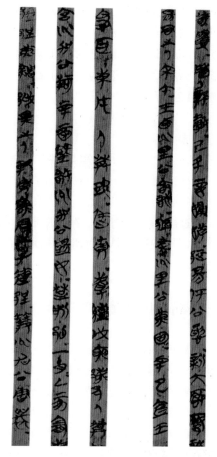

图2.32　荆门包山二号楚墓出土竹简，选自《中国美术全集》

化，正是继承屈骚传统，充分发现和发展了奇数句式音步长短变化更替带来的韵律美，汉大赋则四言与奇数句式错落，兼得《诗经》节奏感与楚辞韵律美。从此，中国的诗歌、音乐、戏曲都有了浓浓的韵味。

战国荆楚艺术保留和延续了原始宗教的氛围以及人类童年期的炽热情感和天真气息，同时吸收了中原传入的发达文化和发达工艺，因此具备前代无法达到的工艺水平和后代难以出现的艺术真情。它比中原艺术留有更多原始文化、商文化的痕迹，想象总是那么丰富多彩，情感又总是那么鲜明炽热。那至美至艳、只有在原始神话里才能出现的浪漫想象，那不拘写实的装饰情味，那灵动变幻的曲线旋律，不可思议地同时出现于战国荆楚艺术，使荆楚艺术成为战国艺术的最强音。如果说商代艺术是象征型的，西周艺术是古典型的，战国荆楚艺术则是浪漫型的；如果说商代艺术凝重，西周艺术典实，战国荆楚艺术则是奔放的、浪漫的、真情四溢的。站在荆楚艺术面前，人们不能不惊叹那只有遨游于天地的心灵才能创造出来的艺术，为楚人的活力和灵性、乐观开朗和意气风发的生命状态所感动。

① ［清］王先谦《〈庄子〉集解》，北京：中华书局1987年版，所引见《内篇·逍遥游第一》。

楚巫文化泽被华夏，汉初文化正是楚巫文化的全面延续，汉赋源于楚骚，汉画也多源于楚风，刘邦作楚歌《大风歌》："大风起兮云飞扬，威加海内兮归故乡，安得猛士兮守四方。"① 刘邦还对细腰紧束的楚舞情有独钟，令戚夫人"为我楚舞，吾为若楚歌"②。荆楚浪漫主义艺术与《诗经》为代表的现实主义艺术双峰并峙，与大致同时期的希腊艺术遥相辉映，照亮了后世艺术的苍穹。③

第五节　僻远地区的金属文明

过往研究者对于三代青铜的研究，视野多限于中原。20世纪以来，新的考古发现不断证明，早在相当于早商时期，僻远地区的金属文明就不比中原落后，有的甚至比中原更为杰出。

一、古蜀国金属文明

1929年，四川广汉三星堆村首次发现古蜀国文化遗址，1986年两次发掘，出土青铜雕像群、金器群、玉器群、灰陶器群等文物逾千件，其中青铜文物就逾600件，令全世界考古界为之震惊。经过碳-14测定，确认三星堆文化遗址距今约4740—2875年，相当于中原新石器时代晚期到西周初期，加之以城墙遗迹、房屋遗址、残存墓葬等的发现，可知这里确系古蜀国都城。古蜀国从蜀王蚕丛到柏灌、鱼凫、杜宇、开明，其中，开明氏王蜀共历12世。三星堆出土器物上各可见鸟、鱼造型或纹样，推断蜀人先后以鱼凫、杜宇（杜鹃鸟）为图腾。

三星堆出土的文物，以晚期文物也就是早商到西周初期遗址出土的文物为最精彩，20多件青铜神面、10件青铜立人像尤其引人注目。最大的青铜神面高72厘米，宽134厘米，线型峻拔，伟岸神奇，给人极为强烈的视觉震撼（图2.33）。青铜纵目神面有两具。大纵目神面眼睛像一双手电，凸出眼眶达16厘米；耳朵像两面旗帜，似乎能招风千里；脸部线条根根分明，块面高度概括，充满神秘意味。较小的纵目神面额上有卷云状的装饰（图2.34）。史书说"蚕丛纵目"，青铜神面正是古蜀王蚕丛形象的艺术化。最高的青铜立人像达262厘米，戴黄金面罩的青铜头像有三具（图2.35），金杖长达142厘米。青铜鸟脚人像通高81.4厘米，想象极为奇特：铜人着刻花短裙，长腿如鸟，足呈鸟爪造型，鸟翅虽然残缺，仍可见其造型飞扬，优美之至！青铜大鸟头以块面与线、三角形组合，写实又高度概括，极富装饰感，使博物馆仿制品顿见失实。遗址还出土8棵青铜神树，神树上有鸟栖飞，二号坑出土的青铜神树高达396厘米，应是神话中的扶桑树形象。青铜器上铸有立雕、浮雕的大鸟小鸟，有的写实，有的抽象变形到极为优美纯粹。三星堆还出土青铜尊，造型与商代铜尊接近而纹饰不同，可见古蜀人对商文化的主动选择。三星堆金属

① ［汉］司马迁《史记》卷55《留侯世家》，北京：中华书局1959年版，所引见第2047页。
② ［汉］司马迁《史记》卷8《高祖本纪》，北京：中华书局1959年版，所引见第389页。
③ 详可参笔者《论楚国艺术的成就及其成因》，《美术与设计》2004年第2期。

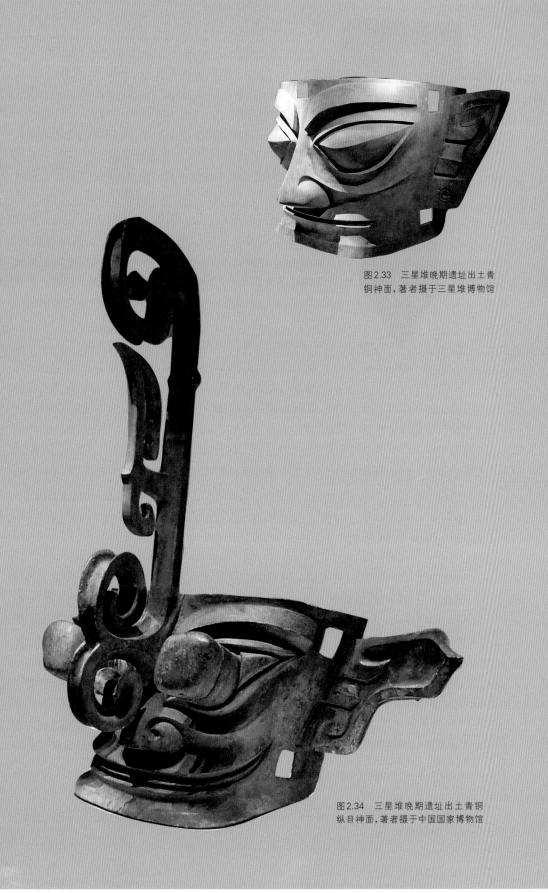

图 2.33　三星堆晚期遗址出土青
铜神面，著者摄于三星堆博物馆

图 2.34　三星堆晚期遗址出土铜
纵目神面，著者摄于中国国家博物馆

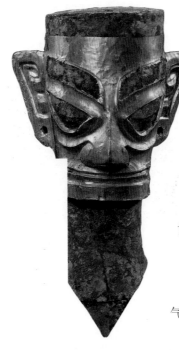

图2.35 三星晚期遗址出土戴金面罩的青铜头像,选自《中国美术全集》

文明面世以前,埃及出土过约4500年前的红铜雕人像,三星堆金属文明无论从内容、数量、铸造工艺、艺术高度等,都大大超过了大致同时期的埃及红铜遗存。

三星堆文化遗址是20世纪世界考古史上的重大发现。它证明中华文化的起源是多元的,早在早商到西周初期,远离中原的古蜀国就已经出现了高度成熟的金属文明,并且表现出与中原文明迥异的精神气质,带给人至奇至美的视觉享受。如果说西周中原文化是关怀现世的文化,以务实为特点,古蜀国则是一个超越现实追求、充满浪漫幻想的人间神国。中原青铜文明的成就表现为礼器,古蜀国青铜文明的成就表现为神器。它充分展现出古蜀国人灵魂的飞扬激荡、想象的大胆奇特、生活的元气充沛。

约纪元前1000年,三星堆文明突然消失。21世纪,成都金沙发现大型文化遗址,出土金器、铜器、玉器、石器、灰陶器约万件,时代在公元前1200年左右。它证明三星堆文明南移到了成都金沙。除灰陶、玉璋体量颇大以外,金沙文物的体量总体小于三星堆文物,用纯金片镂空制出的太阳神鸟纹圆饰被确定为中国文化遗产标志。金沙文明有接续三星堆文明、开启战国文明的意义。秦灭蜀以后,古蜀国文明逐步为中原文明同化。广汉三星堆遗址、成都金沙遗址各已建成规模宏大的博物馆对外开放。

二、古滇国青铜文明

公元前5世纪中叶至1世纪初,"僰(念bó)人"在云南滇池为中心的地区建立了古滇国,创造出了灿烂辉煌的青铜文化。云南李家山、石寨山先后出土古滇国青铜器达19600余件。[1] 2008年,云南金莲山600多座古墓又出土大批青铜器及残件,山下湖底发现面积2.4千米的城池遗址。西汉时,广南句町国毋波攻打滇国,滇国就此衰落。新莽时,中原出兵攻打句町,云南地区从此归汉王朝统辖。

滇国青铜器往往铸为立体动物造型。如青铜虎形祭案,铸大虎小虎呈横竖穿插,既实用,也是绝佳陈设;祭祀铜贮贝器,盖上铸满参加祭祀的人群,巫师在干栏式房屋里鼓乐弄阵;[2]五牛铜贮贝器盖上铸五牛,牛角钩戟般地刺向天空(图2.36)。僰人铜扣饰或铸为老虎追赶麋鹿、麋鹿张皇奔跑(图2.37);或铸为老虎爬上狗熊脊背撕咬,另一只老虎钻在狗

[1] 文物出版社编《新中国考古五十年》,北京:文物出版社1999年版。

[2] 干栏式建筑:以木、竹为简单构架,下层堆放杂物或畜养牲畜,上层住人。原始社会就已经出现,今天见存于西双版纳傣族自治州等地。

熊肚皮下面撕咬，虎爪嵌进狗熊身躯，老虎与狗熊在作生死搏斗。如此杀气腾腾的惨烈场面，在中原礼乐青铜器里，是绝对不会出现、也是绝对不容许出现的。滇国青铜器上猛兽与人物强悍的造型，再现了僰人崇武少文的狩猎生活，成为形象化了的滇国历史。

滇系铜鼓影响至于岭南，从而产生了粤系铜鼓。如广西贵港罗泊湾汉墓出土的粤系铜鼓，其刻纹全面反映出西南人民的生产生活面貌；广西普驮屯汉墓粤系铜鼓上镌刻的羽人舞纹样，与晋宁石寨山滇系铜鼓上镌刻的羽人舞纹样十分相似。对比世界各地由皮膜振动而发声的"膜鼓"，滇系、粤系虚其一面、嵌以铜皮、由铜皮振动而发声的青铜鼓自有其独特的民族学价值。

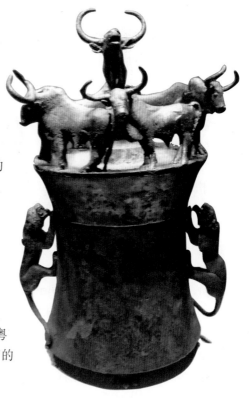

图2.36 古滇国五牛铜贮贝器，著者摄于中国国家博物馆

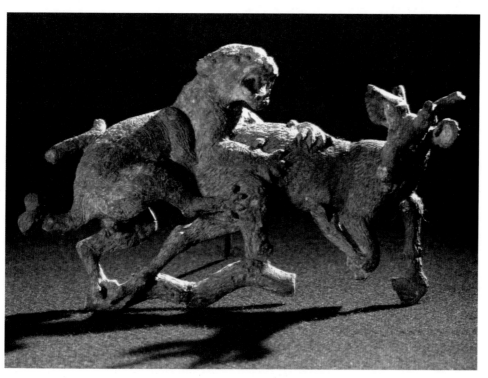

图2.37 古滇国虎噬鹿铜扣饰，选自《中国美术全集》

三、游牧部落金属文明

中国版图上，西北、东北一些地区陆续发现与商周青铜文化共生的游牧部落金属文明。如内蒙鄂尔多斯草原发现公元前13世纪游牧部落青铜饰牌与青铜刀剑，饰牌以猛兽、猛禽为装饰，铸造粗糙，却充满野性的活力；乌鲁木齐出土公元前5世纪虎纹金牌；内蒙杭锦旗出土时在战国早期的胡人金器218件，总重量达4000余克，其中胡人金王冠重1304克，冠上铸雄鹰高踞，俯视狼羊咬斗，作为国宝级文物，藏于内蒙自治区博物馆；陕西神木县出土相当于战国早期的胡人金器，高达11.5厘米，其造型综合了马、鹿、鹰等动物特点（图2.38），也是国宝级文物。以上可见，北方游牧部落金属文明盛期在公元前5世纪左右。

图2.38　神木县出土胡人金器，殷志强供图

　　从青铜文物的比对考察之中可见，中原青铜器以容器为主，以庄重对称的礼器为重，以动物变形纹样为主要装饰；僻远地区青铜器多铸为立雕人物、动物造型，装饰纹样退居其次。各地区不同风格的青铜器，共同汇成了三代辉煌灿烂的青铜文化。

　　中国三代与西方古希腊年代大致相当。如果说古希腊艺术围绕认知、教育展开，艺术的目的指向人；三代艺术则围绕达礼、修身、治乱展开，艺术的目的指向政治。"此后，中国古代艺术走着一条颇为独特的漫长历史道路。这便是它基本上是审美性非实用目的艺术与精神性实用目的艺术（所谓'礼乐艺术'、'载道艺术'）这两种艺术历史类型同时存在，互相消长，交织并进"，"礼乐型、载道型艺术在长期的历史进程中仍有相当势力和影响，并且由于它往往得到官方主流意识形态的支持，有时往往还会压倒第三种历史类型的声音。"[1]

① 李心峰《中国三代艺术的意义》,《文艺研究》2001年第4期。

第三章

天人一统——秦汉艺术

公元前221年，秦始皇建立起中国历史上第一个大一统王朝，以郡县制取代了周朝封疆建土的封建制度。他以"振长策而驭宇内"、"执敲朴而鞭笞天下"（[汉]贾谊《过秦论》）的雄风大略，实行车同轨书同文，统一货币与度量衡（图3.1、图3.2），同时修长城，造宫殿，筑陵墓，无度耗损民力，刚刚建起的王朝旋即为农民起义的烈火吞没。

秦朝厉政使社会氛围从自由变为严酷，社会思想从开放变为拘谨，因此，秦代艺术写实而有气魄，却少见自由生动的创造精神。2003年4月，湘西里耶镇古井里发掘出秦代竹木简36000余枚，墨书内容尽为官署文书，秦王朝历史以文字的形式复活，里耶秦简博物馆已经正式对外开放。

秦末，楚军纵横天下，楚文化直入中原，汉初文化正是楚文化的接续。打开汉初艺术的图册，天上人间、灵龟龙蛇、西王母东王公，任想象的翅膀翱翔。汉武帝以铁腕扩大疆域，强化集权，造就出一个崇尚策马驰骋的英雄时代。时代铸造出汉人开阔的心胸和豪爽的性格，也铸造出了汉代艺术的沉雄奔放。汉武帝又罢黜百家，独尊儒术，汉文化从楚巫文化演变成为"史官文化"。"史官文化"指农耕社会以伦理为本位的现世文化，是史家对汉武以后汉代文化主体特征的高度概括，以区别于以神灵为本位的楚巫文化。它不再有炽热的情感和奇丽的想象，而以理性、务实为特点。从此，史官文化成为中原延续时间最长的主流文

图3.1　秦铁权，著者摄于赤峰博物馆

图3.2　秦陶量，著者摄于赤峰博物馆

化。汉代艺术中，从黄老思想、谶纬之学、方士之说弥漫，到尊君、一统、忠孝节义、纲常说教演绎，神话与历史交汇，奇思异想与礼教规范错杂，浪漫主义与现实主义交融，人、鬼、神与奇禽异兽、赤兔金乌同台演出，天上地下、古往今来，展现出一片鸢飞人走、龙腾虎跃、无所不包的广袤世界。

第一节　秦汉神秘主义思潮

秦汉人完成了对商周哲学思想的整合，阴阳五行思想、天人感应理论乃至神仙方术、谶纬迷信……神秘主义思潮流行，看似迷信的背后，恰恰体现出秦汉人对宇宙本体，对天、地、人一统关系的积极探讨。秦汉人的宇宙观，集中体现在《淮南子》《春秋繁露》等哲学著作之中。

五行论最早见于《尚书·洪范》："一曰水，二曰火，三曰木，四曰金，五曰土。"战国末年，阴阳家邹衍用五行相胜来解释朝代更替，由此，秦人推己为水德而尚黑，汉人推己为土德而尚黄。刘邦之孙刘安招募宾客写《淮南子》，以五行论为基础，以黄老学说为主干，兼儒、墨、合名、法，建立起了包容天人古今的哲学体系。[1] 汉儒董仲舒著《春秋繁露》，进一步将天人感应、阴阳五行推演成为宇宙本体理论。"天地之气，合而为一，分为阴阳，判为四时，列为五行……劣之则乱，顺之则法"（《卷十三·五行相生》），"天地之符，阴阳之副，常设于身，身犹天也，数与之相参，故命与之相连也。天以终岁之数，成人之身，故小节三百六十六，副日数也；大节十二分，副月数也；内有五脏，副五行数也；外有四肢，副四时数也；乍视乍冥，副昼夜也；乍刚乍柔，副阴阳也；乍哀乍乐，副阴阳也；心有计虑，副度数也；行有伦理，副天地也"（《卷十三·人副天数》）。董仲舒还将与五行对应的一切区分等级，"土，上者，五行最贵者也，其义不可以加矣。五声莫贵于宫，五味莫美于甘，五色莫贵于黄"（《卷九·五行对》），将五行说成是"天次之序也"，"孝子忠臣之行也"（《卷十一·五行之义》），借赞美"天地之行"（《卷十七·天地之行》），赞美人间等级制度。[2] 董仲舒将儒学神化，为君权神授制造舆论，成为东汉谶纬之学弥漫开来的理论先导。从此，阴阳五行的各种内容，如象德、四灵、四季、五方、五色等都进入了汉代艺术，延续至于整个古代乃至近现代。

自从孔子阐发"比德于玉"[3] 的思想以后，战国，荀子说玉有七德，管子说玉有九德；西汉，刘向说玉有六美；东汉，许慎说玉有五德。汉儒在玉的自然品质与人的伦理道德之间找到了近似性，玉成为儒家修身说教的工具、美和善的表征、理想人格的化身。两汉以来，历代统治者都用律己修身的儒家学说规范人的行为、维护社会安定，从此，以儒学为核心

[1] ［汉］刘安等《淮南子》，上海：上海古籍出版社1980年版，《中国美学史资料选编》上册第93—102页选编有其中美学史资料。所引篇名各注于正文括号内。

[2] ［汉］董仲舒《春秋繁露》，《文渊阁四库全书》第181册，所引卷数、条名见于正文括号内。

[3] 《礼经·聘义》："'敢问君子贵玉而贱珉者何也？为玉之寡而珉之多欤？'孔子曰：'非为珉之多故贱之也，玉之寡故贵之也。夫昔者君子比德于玉焉。温润而泽，仁也；缜密以栗，知也；廉而不刿，义也；垂之如队（坠），礼也；叩之，其声清越以长，其终诎然，乐也；瑕不掩瑜，瑜不掩瑕，忠也；孚尹傍达，信也；气如白虹，天也；精神见于山川，地也；圭璋特达，德也；天下莫不贵者，道也。诗云：言念君子，温其如玉，故君子贵之也'。"郑州：中州古籍出版社1991年版，第644页。

的"比德"说成为广泛认同的社会观念,贯穿于一部中华艺术史之中。"比德"与西方传入的"移情"说相比,"移情"落脚在"移","比德"落脚在"比";"移情"重视主观情感,"比德"重视象征意义;"移情"重视美,"比德"重视善。

汉武帝崇儒术而行方士,加之阴阳五行论、天人感应论盛行,方士遂以谶语诡为"纬书"[①]。东汉章帝召集儒生在白虎观讨论五经同异,以《白虎通义》作为"国宪"颁行天下,更将谶纬和经学混在一起,导致纬书泛滥,谶纬之学盛行,"仅仅后世还残存的纬书中,附着于《尚书》的十九种,附着于《春秋》的十五种,附着于《周易》的十一种,附着于《礼》的三种,附着于《乐》的三种,附着于《诗》的三种,附着于《论语》的五种,附着于《孝经》的七种,此外还有以《河图》《洛书》为名的二十三种"[②]。儒学走向了宗教化和神学化,神灵鬼怪、辟邪厌胜思想充斥于东汉以来的各种艺术形式。

图谶中有许多征兆祥瑞,被古人称为"符瑞"。甘肃成县天井山麓鱼窍峡摩崖上,有汉灵帝建宁四年(171年)所刻吉祥图画《五瑞图》;汉代铜镜和瓦当上,常可见"长乐未央"、"寿如金石"、"明如日月"、"长命宜子孙"等吉祥颂语,或用青龙、白虎、朱雀、玄武、麒麟、双鹿等祥瑞动物作为装饰纹样;汉代漆器、铜器和刺绣上的云气纹,汉墓壁画、帛画中天上、人间、地下的图式,无不表现出汉代人对长生不老的企求和对神仙境界的向往;汉代人还将长约三寸、一寸见方的小玉珮四壁各刻咒语,称"刚卯"、"严卯",成为辟邪厌胜的专用佩饰。"符瑞"甚至被写进正史,各种人为制造出的神兽如麒麟、凤凰、神鸟、黄龙、灵龟、白象、白狐、白鹿、白虎等神异动物,各各负载了政治的、道德的、伦理的意义。[③]

谶纬从政治目的出发,使汉代人思维为迷信束缚。但是,它在附会经书之时,广涉天文、地理、历史、博物、方术、神话等多方面知识。从此,汉民族思维富于想象和幻想,汉民族思想得以用形象化的方式表述。南梁人认为谶纬"事丰奇伟,辞富膏腴",提出对谶纬"芟夷言璚诡,糅其雕蔚","酌乎纬"。[④]谶纬中的"图谶"迎合了百姓期盼吉祥的愿望,成为吉祥文化的较早形态。所以,尽管历代都有有识之士反对民族思维之中的虚妄迷信,谶纬中的"符瑞"却化为各种吉祥图式,深深地扎根于中华各类民俗活动和工艺造物活动之中。直到科学高度发达的今天,中华民族喜好吉祥口彩的思维根系未变,影响至于各少数民族地区乃至东亚。

东汉,阴阳家的原始科学披上了谶纬家的伪科学外衣,风水术兴起。它以老子"万物负阴而抱阳"为根基,旁采董仲舒《春秋繁露》、班固《白虎通义》等的思想,以"三才"——天、地、人为核心,以阴阳五行及八卦理论为支撑,以"理"、"数"、"气"、"形"为框架,将建筑方位、色彩、数字与五行、四兽等联系起来,进而发展成为中华城镇、村庄、住宅、坟墓选址和规划的整套理论。如右青龙为木,左白虎为金,下朱雀为火,上玄武为水,中央为土,所以,宫殿中,朝东房屋用青龙瓦当,朝西房屋都用白虎瓦当,朝南房屋用朱雀瓦当,朝北房屋用玄武瓦当,宫城正门(南门)前大街称"朱雀大街"。李允鉌说,"阴阳五行之说中的象征主义,例如五行的意义、象德、四灵、四季、方向、颜色等很早就反映到建筑中

① 谶,指预决吉凶的隐语或兆头,有"谶语""图谶"等;纬,指对儒家经书牵强附会衍生出旁义。

② 葛兆光《中国思想史》第1卷,上海:复旦大学出版社1998年版,第409页。

③ 〔梁〕沈约《宋书·符瑞志》,记太昊至本朝各种瑞应之事、符瑞动植等,北京:中华书局1979年版。

④ 周振甫《〈文心雕龙〉注释》,北京:人民文学出版社1981年版,所引见第29页。

来。这些东西在建筑设计中运用，不但是在艺术上希望取得与自然结合的'宇宙的图案'，最基本的目的在于按照五行的'气运'之说来制定建筑的形制。因为在秦汉时候的人十分相信'气运图谶'——观运候气的观点而作出的预言，因而建筑上的形、位、彩色和图案都要与之相配合，以求使用者借此而交上了好运"①。汉代出现的"栻盘"，上层圆形称天盘，下层方形称地盘，上下两盘用同轴穿叠，暗合"天圆地方"。用以看风水的"六壬盘"，天盘正中设北斗七星，内圈篆文标十二个月，外圈篆文标二十八宿；地盘内围篆文标壬癸、甲乙、丙丁、庚辛八干和天、地、人、鬼四维，中围篆文标十二地支，外围篆文标二十八宿。六壬盘纳天、地、人、鬼与天文、节令于一器。它们以归类图形表现天地间大象，体现出中华民族整体观照的思维方式和无所不包的宇宙意识。撇开风水术中的谶纬迷信不论，它是中华民族早熟的环境科学和环境设计理论，表现出本民族天人合一的宇宙观，体现出中华先民的早慧和大慧。中华风水论中的智慧，为越来越多的世界人士从科学层面认识。

汉代人完善了以阴阳五行为框架，包括五色、五音、五声、五味、五气、五官、五脏、五帝、五星在内的庞大的时空框架，构成了天、地、人大一统的哲学思想体系。在这一框架内，空间方位的东、南、中、西、北，伦理道德中的仁、义、礼、智、信，音乐中的宫、商、角、徵、羽和季节中的春、夏、季夏、秋、冬等互相对应，天地万物被有序地组织在"一"之中，时空合一，天人互感。宇宙是一（道、太极、太一），是二（阴阳、两仪），是三（三才），是四（四方、四时、四象），是五（五行），是八（八卦），是六十四（六十四卦），是万物。"整个宇宙构成了一个有秩序、逻辑、层次又可伸缩、加减、互通、互动的整体"。"汉代的这种气、阴阳、五行、八卦、万物互感互动的宇宙图式，既为汉代艺术容纳万有的特点提供了哲学基础，又为其大气磅礴奠定了内在的逻辑构架"②，使汉代艺术有着大、满、实的风范，有着恢弘博大的气派、天真烂漫的情怀和广阔无垠的宇宙意识。秦汉神秘主义思潮指导着秦汉艺术，并对整个中华古代艺术和艺术理论产生了奠基性的影响。从此，表现天、地、人亦即宇宙的生命律动，成为中华古典艺术永恒的、至高无上的追求。

如果以科学标准衡量，阴阳五行、天人感应、比德、谶纬、风水……都是唯心的，甚至是荒谬的。然而，它使汉代人具备了理性和感性双重心性，使汉代人具备了将整个宇宙看作大生命体的整体思维模式，给秦汉艺术乃至整个中华古典艺术以极其深刻的影响。它使中华古典艺术不必像西方古典艺术那样，指向眼前具体的人体或景框，而是归类化，指向无限广袤的宇宙，指向宇宙大生息的生命律动，使中华民族不必到生活之外的宗教世界去寻求形而上，精神所寄就在自己朝夕摩挲、耳濡目染的宇宙大生息之中。

第二节　建筑及其相关的造型艺术

在造型艺术之中，建筑最能够以其宏大的体量和超常的规模震慑人心。秦汉人视死如

①　李允铄《华夏意匠》，香港：广角镜出版社1982年版，第41页。
②　彭吉象主编《中国艺术学》，北京：高等教育出版社1997年版，第29页。

视生，陵墓及其附生的雕塑、绘画等等，成为秦汉艺术的主要遗存。

一、规模宏大的皇家建筑

秦朝役人"占总人口百分之十五"①。也就是说，倾秦之内，几乎户户有人被充为朝廷服役。长城、阿房宫、始皇陵等建筑，正是秦代大一统政治的表征。

史载"始皇……乃营作朝宫渭南上林苑中。先作前殿阿房，东西五百步，南北五十丈，上可以坐万人，下可以建五丈旗。周驰

图3.3　咸阳出土凤纹空心砖，采自《中国美术全集》

为阁道，自殿下直抵南山，表南山之巅以为阙……故天下谓之阿房宫"②。可见阿房宫背山临原，以山为阙。其被山带河、金城千里、四塞以为国的设计思想，正是秦王朝席卷天下、包举宇内、囊括四海、并吞八荒雄心大略的写照。咸阳秦一号宫殿出土凤纹空心砖，残长达31厘米（图3.3）。如此之大的空心砖不翘不裂，需要很高的烧造技术；砖上凤纹呈涡线形旋转，充分展示出了中华造型艺术的旋律之美。

汉高祖建国甫定，旋即开始了大规模的营造。长安城南北折作斗形，体现了汉人充分利用自然形势又体象天地的建筑意匠。有学者考证，"汉长安城内宫苑的面积是明清紫禁城面积的二十余倍"③。未央宫建于龙首原北麓的夯土高台上，形成居高临下的气势和立体的城市布局。萧何有一句话概括出汉代宫城营造的指导思想，"萧何治未央宫……上（刘邦）见其壮丽，甚怒，谓何曰：'天下匈匈，劳苦数岁，成败未可知，是何治宫室过度也！'何曰：'……非令壮丽亡（无）以显重威，且亡令后世有以加也'"④。汉代描写都城的赋如：西汉傅毅《洛都赋》，东汉改治洛阳以后有班固《东都赋》《西都赋》和张衡《东京赋》《西京赋》等。它们用极为典丽的文辞，铺陈都城、宫殿及其装饰的华美，曲折反映出了两汉都城和宫苑建设。西京宫殿的华美又为晋人记录，"昭阳殿中庭彤朱而殿上髹漆。砌皆铜沓黄金涂，白玉阶，壁带往往为黄金釭，含蓝四壁明珠、翠羽饰之……中设木画屏风，文如蜘蛛丝缕"⑤。

秦始皇13岁即位便开始造陵，耗时近40年，用工70万人。陵寝南依临潼骊山主峰，北对渭水平原，内外二城，夯土为之，陵内"穿三泉，下铜而致椁，宫观、百官、奇器、珍怪徙藏满之。令匠作机弩矢，有所穿近者辄射之。以水银为百川江河大海，机相灌输，上具天文，下具地理"⑥。西安出土始皇陵瓦当，直径达0.5米。汉代人将宫城建于渭河以南，将堆土

① 范文澜《中国通史》，北京：人民出版社1978年版，所引见第2编，第1章，第17页。
② ［汉］司马迁《史记》卷6《秦始皇本纪》，上海：上海书店出版社1997年版，第49页。
③ 王毅《园林与中国文化》，上海：上海人民出版社1990年版，第51页。
④ ［汉］班固《汉书》卷1下《高帝纪下》，北京：中华书局1962年版，第64页。
⑤ ［汉］刘歆撰、［晋］葛洪集《西京杂记》，上海：上海古籍出版社1991年版，第41页《昭阳殿》条。
⑥ ［汉］司马迁《史记》卷6《秦始皇本纪》，上海：上海书店出版社1997年版，第51页。

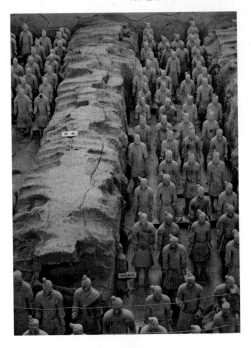

图3.4 临潼秦皇陵兵马俑坑,选自《中国美术全集》

呈覆斗形的皇陵建于渭河以北。其中,高祖之长陵高30余米,武帝之茂陵高46.5米。

秦汉都城、宫殿与皇陵的巨大体量及华装美饰,不仅是物质空间的营造,更是国家气度的表现。"非令壮丽亡(无)以重威",正是秦汉皇家建筑思想的高度概括。重礼制的中华建筑指导思想,延续至于现代。

二、秦王陵俑与霍墓石雕

20世纪70年代,临潼秦王陵旁挖掘出巨大的陪葬俑坑。一号俑坑内,步兵俑和车兵俑结合成为方阵,俑坑面积达13000余平方米,令人以1/7的面积建成兵马俑博物馆。按其密度推算,一号俑埋藏兵马俑达6000余件,战车100余辆,兵器逾万件(图3.4);二号俑坑内,弩兵方阵、战车方阵、骑兵方阵等多兵种组成曲尺形军阵;三号俑坑内,有指挥车辆、武士俑等。其雕塑方法是分模塑造后粘接,如兵俑腿塑作承重的实体,头、躯干、手臂用模具捏塑为中空的雏形,用细泥贴塑耳朵、胡须,刻划发丝,再敷彩入窑烧造。秦王陵兵马俑已被列入世界文化遗产名录。

秦王陵兵俑比真人略高,凛然伫立,表情平静,力量内藏,严肃威猛,有的手执铜剑,有的躯干钤有官印。他们都以秦川大汉为原型,有的憨厚,有的显出藐视一切的神情,却大体不外几种姿态(图3.5),艺术手法写实多于想象,写形多于传神,理智多于热情,技艺性多于审美性。马俑则造型洗练,马头块面高度简括。无论兵俑马俑,都于静态中显示出阳刚之美,于共性中显示出个性,组合而成兵强马壮、威武壮阔、统一严整的军阵场面,形象地再现了"秦王扫六合,虎视何雄哉"的磅礴气势,反映了秦军无坚不摧的巨大力量。秦王陵兵马俑表现出秦代工匠高超的写实能力。其超然凌人的时代个性,不是通过个体,而是通过群体展现的。

汉武时,霍去病18岁领兵出征塞外,24岁身亡。武帝将他的墓修筑在自己陵墓——茂陵东北约千米的地方。墓形仿祁连山,纪念性石雕随意散布于山坡。它没有帝王陵墓神道石刻严格对称带来的威严肃穆,而是充分驰骋想象,因石造型,略施雕镂。如利用石的锐角刻成野猪,野猪攻击的习性显露无遗;用巨石刻成卧牛,双

图3.5 临潼兵马俑博物馆藏秦皇陵将军俑,选自《中国美术全集》

图3.6 西安霍去病墓石雕
卧虎,采自《中国美术全集》

眼圆睁,鼻翼大张,内力凝聚,传神地刻画出牛耕作乍歇亢奋未止的生命情状;用几根线纹便刻出卧虎匍匐时皮肤松弛、全身放松的状态(图3.6)。在霍去病墓石刻之中,圆雕、浮雕、线刻是那么地自由组合,造型是那么地随意无章,线条是那么地稚拙方钝,块面是那么地坚硬突出,形象或隐或显,节奏闪烁跳荡,充满了初生牛犊不畏虎的冲刺力量,令人感觉到雄强、拙重与豪放,感觉到山林野兽般的气息。汉代工匠发现并且保留、强化了岩石的体块感和力度感,黄河般的奔放寓于磐石般的坚固之中,使石雕留住了原石野性的冲击力。这样的艺术手法,正符合"匈奴不灭,何以家为"的武将性格;这样的艺术,体现的是西汉上升时期一往无前、无坚不摧的时代精神。20世纪,霍去病陵墓石刻被移入茂陵博物馆,不复有原墓的生态环境,其冲击力量也随之减弱。

三、汉墓形制与画像砖石

随着铁工具的推广进步,两汉特别是东汉出现了大量石材墓,如石崖墓、石室墓、石板墓、石拱券墓等,东汉明帝开始,地面又增有石雕墓阙、墓祠等礼制建筑及其前导序列石墓表、石兽与石碑。

石崖墓钻山为墓。如江苏徐州为汉宗室王石崖墓集中区域,龟山汉墓于山腹之中深凿墓道长达83.5米,两条墓道平行延伸,距离始终为10米,高、长误差不到万分之一。四川乐山、彭山各有画像石崖墓。石室墓劈山为墓,两面坡顶,巨石为椽,其上覆土。广州越秀区象岗山南越①文王墓是已知岭南地区最大的石室墓。沿深凿于山腹、长10.85米的斜坡甬道直下达墓门,墓中有前室、耳室、后室共计7室,原址已建成南越王博物馆,石室墓原样展出,另设文物陈列馆。徐州北洞山汉宗室王墓由深凿于山腹中的横穴石崖墓与劈山砌筑的石室墓结合,地下墓室上下三层,卧室、双厕、歌舞厅、化妆室等高低错落,26室大小相杂,最下一层是谷仓,全墓使用面积达600多平方米,是徐州众多汉宗室王墓中结构最为复杂的墓,1986年被列为全国十大考古发现。石板墓如山东沂南北寨村东汉晚期画像石墓,石柱下凿柱础,上凿斗栱,斗栱上铺以石板,内有厅堂、寝室、厨房等。石拱券墓如密县打虎亭汉墓(图3.7),已对游人开放。汉代石材墓是一个象征性的宇宙。它对于人们理解汉人宇宙观,有着画像石碎片陈列无法比拟的价值。20世纪,沂南汉画像石墓墓室、徐州白集汉画像石墓墓室与北郊茅村汉画像石墓墓室等也向游人开放。

① 南越国:公元前203年至前111年存在于岭南地区的航海小国,全盛时,疆域包括今天广东、广西大部分地区,共历五主,为汉武帝所灭。

图3.7 密县打虎亭汉代石拱券墓，选自五朝闻、邓福星主编《中国美术史》

汉代葬制地面遗存有：石墓祠（享堂）石棺、石阙、石兽、石碑等。现存石阙[1]较完好者29处，多为东汉墓阙，如四川雅安高颐阙、绵阳平阳府君阙、渠县冯焕阙与沈府君阙、新都王稚子阙，山东嘉祥武氏祠阙等。高颐双阙相距13.6米，作五脊式仿木结构，母阙由13层巨石叠起，子阙由7层巨石叠起，东阙仅存母阙，石面浮雕有车马出行、历史故事以及珍禽异兽、神话传说等，阴刻隶书铭，阙前存石辟邪、石天禄，双阙间存高君碑：成为中国唯一神道、石兽、石碑、石阙与墓室俱存的东汉建筑遗物。冯焕东阙由三层大石叠成高4.38米的仿木结构建筑，足令见惯高楼大厦的现代人震慑。嘉祥武氏祠现存石阙、石兽各一对，石碑两块、祠堂石构件40余石，原址已建成博物馆。肥城孝堂山石墓祠原址亦已建成博物馆。河

[1] 石阙：大门通道两旁的标志性石构建筑，系宫殿、祠堂等礼制建筑群的序曲。

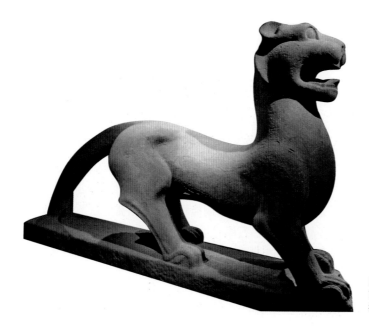

图3.8　许昌出土
东汉石辟邪，著者
摄于河南博物院

南许昌、南阳、洛阳各出土东汉墓前石天禄与石辟邪。其造型莫不昂首挺胸、雄视阔步、长尾如锥，气魄深沉雄大、矫健而有生气，分别收藏于河南博物馆、南阳汉画馆与洛阳关林博物馆（图3.8）。

　　与石材墓流行的同时，竖穴土坑木椁墓延续于整个汉代。如长沙马王堆西汉1号墓土坑内出土套合的三棺三椁。椁用整段木料斗合为"黄肠题凑"样式，[1]最大的一块椁板重一吨半，棺椁外厚积石灰层与木炭层，墓主出土时颜面如生。扬州高邮天山挖掘出武帝子——广陵王刘胥墓，巨大的三棺三椁用楠木整材堆斗为"黄肠题凑"式，如迷宫相套，已移地扬州市区，原样修复并向游人开放。2009年开始，盱眙大云山挖掘武帝兄——江都王刘非墓，葬制亦为"黄肠题凑"式。2015年南昌发掘西汉第一代海昏侯墓，墓室与墓园形制完整，被评为已发现汉代侯墓之最，原址现已建成博物馆。

　　两汉中小官吏墓葬多为砖砌拱券顶墓。洛阳发现的西汉中小官吏墓葬，一般设耳室、通道、前堂、后堂（主室），"左耳室放灶、釜等炊具，右耳室放车马具，并置陶仓；前堂是鼎、盒、杯案等食具，后室则为镜、剪、剑等随身用具。这种布置，分明是以墓室仿居室：入门左侧是庖厨之所，右侧是车马房兼作仓廪；前堂为饮宴之处，后室则为居寝之所"，[2]表现出汉人生死一体化的观念。四川砖砌拱券顶墓室多用画像砖砌筑。

　　画像砖石是西汉中期至东汉后期墓室、享堂的砖石构件，其上雕刻或是模印了图画，山东、山西、河南、河北、四川、江苏、陕西各省多有发现。论者多以简练、质朴、古拙、生动形容各地画像砖石的共性，却很少深入分析它们的个性。其实，在统一的时代风格之下，各地画像砖石各有其文化背景与审美个性。

　　山东为孔孟故里，两汉崇儒之风最盛。该省30多个县发现汉代画像石遗存，嘉祥发现画像石达数十起。如嘉祥城南约15千米的东汉中期武氏祠，散石基本完整，画像像一

① 黄肠题凑：用井干式建筑原理堆叠的棺椁样式，耗费木材极巨。《汉书·颜师古注》："以柏木黄心致累棺外，故曰黄肠；端头皆向内，故曰题凑。"井干式建筑，指用原木层层垒叠成"井"字形墙壁，今天见存于兴安岭原始森林与摩梭人聚居的泸沽湖畔。

② 中国科学院考古研究所《新中国的考古收获》，北京：文物出版社1961年版，第85页。

部史书,宏大而丰,浩繁而深,石上多有宣扬儒家说教的像赞文字。东、西、南三壁,一面石壁就雕刻了孝子故事十余个、历史人物近百个。如西壁由上至下,第三层刻曾母投杼、闵子骞失棰、老莱子娱亲、丁兰供木人等孝子故事,第四层刻曹子劫桓、专诸刺吴王、荆轲刺秦王等历史故事(图3.9)。春秋末,吴王僚的弟弟公子光为夺王位,假意请吴王僚尝鲜。席间,吴王僚刚刚俯身欲嗅鱼香,刺客专诸从鱼腹中抽出匕首直刺吴王僚。吴王僚命归黄泉,专诸当场被砍为肉酱。公子光即位,就是吴王阖闾。画像石表现的,正是吴王僚俯身、专诸抽出匕首的一刹那,凝固的画面蓄满箭在弦上的紧张气氛。东壁第四段刻要离刺庆忌、豫让刺赵襄子等故事:僚死后,僚的儿子庆忌成了阖闾心患。刺客要离自请砍去右手,杀死妻子,"逃"到庆忌身边,取得庆忌信任。水军船上,要离突然从背后刺杀庆忌。庆忌强忍疼痛,抓住要离,将他倒插水中三上三下,既成其美名,又辱其不忠,再倒地而死。画像石表现的,正是庆忌被刺后将要离按入水中的情节。可以说,读通了武氏祠孝子、义士、圣君、贤相画像,便大致读出了汉代流行并流传至远的儒家纲常名教、道德伦理,读出了汉以前从神话传说到三皇五帝再到春秋战国的历史。因此,武氏祠画像石有汉代史官文化典型的意义。

如果说山东肥城孝堂山郭巨祠东汉早期画像石的特点是阴线造型,写实平和,较少周密的安排和浩荡的画面,那么,武氏祠画像石则在有限的壁面追求最大限度的充实,表现出儒家"充实之为美"的审美观。满壁横向分段布局,每段又纵向分段布局,安排场景,填充形象。如武梁祠西壁作五段布局,由上至下,依次刻西王母、三皇五帝、历史故事、车骑出行;东壁亦作五段布局,由上至下,依次刻东王公、历史故事、庖厨与车骑。它不是以虚代实,而是平面铺陈,大小参差,浩浩荡荡,铺天盖地,于是产生了空灵艺术所不具备的宏大壮阔。

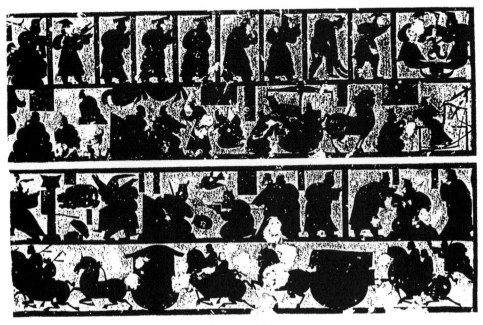

图3.9 嘉祥武梁祠西壁东汉画像石,采自朱锡录编《武氏祠汉画像石》

武氏祠画像石长于用打破时空的散点透视
方法,组织复杂场面的全景构图,不独满壁布
局,每一场景的表现也颇见安排。如《泗水捞
鼎》画像石,用对称的矩形骨架分割画面为河、
堤、岸,于同一平面表现三个不同空间发生的
事件,而将龙咬绳索、巨鼎即将沉入水中这一关
键情节安排于视觉中心,船上惊呼的、堤口指挥
的、观望的、岸上因用力而倾倒的人……全都围
绕这个中心,对称构图显得庄重,明明是扣人心
弦的喧沸场面,被安排得不慌不忙,有条有理,
可见儒家艺术的秩序和规范。

　　武氏祠画像石图象剔地平起,忽略体积,忽
略五官,雕刻大面大块,尽量取方取直,轮廓高
度概括,剪影效果强烈。宽衣长袍遮盖了细节,
"形"越发显得宽博,庄重,含蓄,大气,内藏张
力。武氏祠有多块《荆轲刺秦王》画像石,武班

图3.10　南阳溧河出土东汉羽人戏龙画
像石,采自南阳汉画馆《南阳汉画像石》

祠此石最佳。荆轲呈进击的倒三角造型,被御医一把抱住,纠结的团块力量向四处迸发,匕
首竟刺穿了铜柱。秦王呈后退的倒三角造型,袖子被刺断了半截。秦舞阳抖抖索索,吓瘫
呈方块造型,紧贴于地面。充满张力的剪影渲染出气氛,体块迸发的力量撼人心魄。

　　河南南阳曾属楚国,为东汉光武帝刘秀家乡,画像石表现出浓郁的楚风楚韵。其雕刻
手法为浅浮雕,地上凿粗纹,图象粗犷率真。这里没有诗教之乡过多的伦理约束和道德规
范,而见炽热的情感;这里无意于帝王、孝行、义士、烈女等历史故事,而以傩舞、奇禽、异
兽等取胜。画上,龙、凤、牛、鹿……无不狂奔乱跑,腾挪跳跃,意态飞动,几欲裂石而出(图
3.10);汉家女儿身姿曼妙,长袖翻飞,真如丝弦在耳。同样是争功夺桃的历史故事《二桃
杀三士》,嘉祥石上的争夺场面从容庄重,不失礼教;南阳石上的争夺场面杀气腾腾,赤膊

图3.11　南阳县出土东汉二桃杀三士画
像石,采自南阳汉画馆《南阳汉画像石》

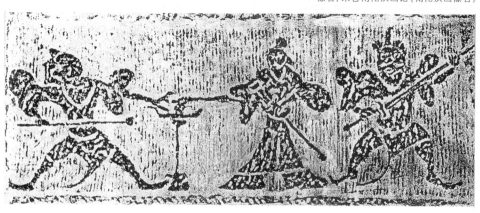

上阵（图3.11）。嘉祥画像石中的星象图是具体的人、兽形象，南阳画像石中的星象图则想象诡异；嘉祥画像石以二方连续垂幛纹为边饰，沂南画像石以卷草纹、卷云纹等为边饰，连边饰都可见儒家的礼教规范；南阳汉画像石则一石一画，无边无际，无框无饰，可见楚文化的洒脱奔放。如果说嘉祥画像石是资深长者，从容地陈述千年故事；南阳汉画像石则是一片童玩世界，石石弥漫着稚拙天真；如果说嘉祥画像石以周密安排见长，南阳画像石则以自由的生命、奔放的情韵感人至深；嘉祥画像石美感宽博凝重，南阳汉画像石则纯系野性的抒发；嘉祥画像石尚可临摹，南阳汉画像石纯出天籁，无法临摹。嘉祥汉画像石与南阳汉画像石，一见儒文化的写实，一见楚文化的浪漫；一见儒文化的伦常秩序和礼教规范，一见楚文化的奇诡想象和澎湃情感。南阳汉画像石更见创造者生命本体的奋张和创造热情的喷发。

成都及其周边砖室墓出土实心方砖，高约42厘米，宽约48厘米，全面表现出了四川汉代人民的生产生活。制作工艺是：用阴模套扣在泥坯上砑压出浮雕画面，再入窑烧制。其中，车马出行、生产劳动题材最有特色。那腾空急驰的马，真如风驰电掣。不独它神采奕奕，飞扬峻拔，车上坐的、地上走的、空中飘的，全都神采奕奕，飞扬流动，满幅弥漫着马蹄得得般的轻快。甚至连载着乐伎的骆驼，胡须也随节拍抖动，四蹄随节拍起落，陶醉于音乐的旋律之中。四川博物馆藏大邑出土的《四骑图》画像砖，四马风姿飒爽，马头高低错落，回仰伸屈，神采飞扬，无一雷同（图3.12）。如果说秦马概括，唐马丰圆，汉人创造的马真如天马行空，一洗万古凡马空！想了解汉代百姓的生活状态么？请看四川画像砖上林林总总的现实生活场面：煮盐、采桑、收割、弋射、织布、酿酒、舂米、交租、对弈、乐舞……《庭院画像砖》以线造型而非嘉祥石之以面造型，于是，俯视、侧视并用的满构图，倒显出虚灵流贯。《对弈画像石》上，败者垂头丧气，不胜惊愕；胜者高举棋子，狂呼乱叫。这里没有生灵涂炭、水深火热，这里男耕女织，安定丰足；这里没有文质彬彬，没

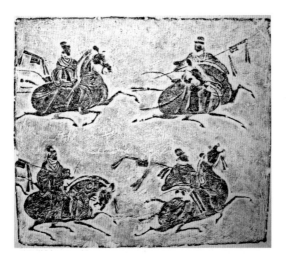

图3.12　东汉四骑图画像砖，选自《中国美术全集》

图3.13　东汉伏羲女娲画像砖，选自《中国美术全集》

有过多礼教的约束,这里一任感情倾泻。同样以伏羲女娲为题材,嘉祥画像石造型尽量取直,大气凝重;四川崇庆画像砖造型曲线圆婉,衣袂流转,优美灵动(图3.13)。如果说嘉祥画像石是铺陈浩荡的汉赋,四川汉画砖则是农耕社会的牧歌;嘉祥画面铺天盖地,充实饱满,四川则一砖一画,轻松灵动;嘉祥画像石大体大块,黑白效果强烈,四川画像石则多阳线凸起,满幅流淌着音乐般的旋律;嘉祥画像石

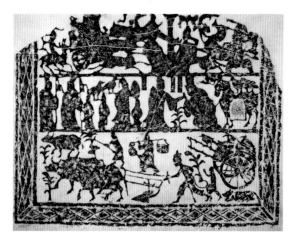

图3.14 东汉牛耕画像石,采自《中国美术全集》

雄浑的交响乐章,四川画像石像抒情小品丝弦乐。四川画像砖让人们知道,天府之国的四川汉代有多富足,人们笑得多么开怀,生活多么自在投入。四川汉代石崖墓中,麻浩1号墓石雕水平为高。四川汉代石室墓、石棺、石函、石阙上各刻有画像。论艺术成就,四川画像石是不能与四川画像砖相比了。

山东沂南曾属楚地,又近儒祖之乡,北寨村东汉晚期画像石墓刻古往今来,天上人间,一气浑融,尽历眼前。除石门浮雕、石柱立雕外,画像以线刻为主要造型手段。生活场景如宴飨、出行、祭祀……铺陈渲染,其意在于炫耀墓主生前威仪,可见儒家求功名的入世观;历史故事如尧舜禅让、周公辅成王、孔子见老子……可见儒家重名教、重礼乐的思想观念;龙腾虎跃、百兽率舞的大傩场面,又可见浓郁的楚文化气息。其人物剪影飞扬琐碎,与北魏《孝子石棺》形象接近,可见汉魏过渡时期的审美风范。

江苏徐州曾属楚地,是刘邦故里,又离孔孟故里未远,画像石表现出楚、儒结合的文化风范。石上刻有琳琅满目的大型现实生活场面:《出行图》人物冠冕袍带,车马徐行,有儒者之风;《乐舞图》气氛热烈,想象奇丽,从嘉祥石上的教化意义转向对现实生活的尽情讴歌。徐州画像石博物馆所藏《纺织图》《押囚图》《牛耕图》(图3.14)等画像石,如连环画长达几公尺,没有楚文化的空灵,而有儒文化的铺陈加楚文化的浪漫。

两汉时,河南、陕西分别是中原腹地和长安所在地。陕西绥德、米脂、神木等地出土的画像石,多剔地平起,地、文分明,剪影清晰,题材贴近生活,造型接近生活原型,审美朴素平易。河南数地出土画像砖石:密县打虎亭汉墓画像石剔地平起,整体疏阔端庄,局部又匀细工整,曲线变化生发,不敷彩而显华丽;郑州、新郑等地出土空心画像砖,图案性大于绘画性,少有画面,显得朴素冷静。

概言之,各地画像砖石往往忽略表面细节的刻画,突出时代的精神风貌,不华丽则单纯,无琐碎便洗练,单纯绝不单调,洗练绝不空泛,古拙绝无孱弱,生动绝无凝滞,集中体现了汉代艺术深沉雄大、天真烂漫的时代风貌。[1]其囊括天上、人间、地下,包容过去、现在、未

[1] 参见笔者《汉画像砖石的文化背景与审美个性》,《美术研究》1999年第3期。

来，古今一体、时空合一、铺彩摛文，目不暇给，集中反映出了汉代人对自然的认知、对宇宙的想象和对现实生活的热爱。汉代人大块吃肉、大碗喝酒、及时行乐、一醉方休的豪情，今人借由画像砖石——如见，恨不脱却斯文，回到真情四溢的汉人之中。

四、丹青富丽的汉墓帛画

汉代帛画多出自长江流域的西汉竖穴式木椁墓。除与楚帛画一脉相承的引魂升天题材外，画中出现了对墓主生活的描绘。20世纪50年代以来，中国汉墓出土帛画20余幅，如：马王堆1号西汉墓帛画1幅、马王堆3号西汉墓帛画8幅、山东临沂金雀山9号西汉墓帛画1幅、甘肃武威磨咀子东汉墓帛画数幅、广州象岗南越王墓帛画残片等。它比中国卷轴画遗存早了千年左右。

1986年挖掘马王堆1号汉墓，考古人员于内棺盖上发现一幅T形帛画，长2米，如两袖平伸的上衣。此墓出土"遣策"记，"非衣一，长丈二尺"。非衣，即引魂升天的旌幡。幡上展开了以阴阳五行为依据的宇宙图式：天上绘有蟾蜍的月轮和有三足乌的日轮；人间绘墓主——轪侯妻侧身拄杖而行，仙吏跪迎导引；地下绘神怪、烛龙、鱼、龟。穿璧的蛟龙将人间、地下连接起来，高昂的龙首和迎候在天门的司阍又将观者视线引向天境。天上、人间与地下，历史、现实与幻想交织，可见汉代人企慕羽化登仙的迷信意识（图3.15）。与战国素以为绚的画风不同，此画以大面积土红为主调，线描立骨，用朱砂、青黛、藤黄、蛤粉等色平涂再加渲染，最后墨勾，线条流利生动，敷色富丽厚重，想象奇绝。马王堆1号墓T形帛画是中国最早的绢本丹青，表现出西汉工笔重彩人物画的高超水平。它是汉人包举宇内宇宙观的图象化，同时凸显出汉初浓郁的楚巫文化特色。

马王堆3号西汉墓为轪侯子墓。棺盖上置一幅T形帛画，绘画水平比1号墓帛画明显不逮；内棺左、右侧板各置一幅帛画：右侧板帛画为长方形，画车马出行；左侧板帛画残破严重，从残片可见画有建筑、车骑、奔马、舟船等等。其他帛画有画人间，如《车马出行图》《导引图》等五幅；有画巫术，如《社神图》《天文气象

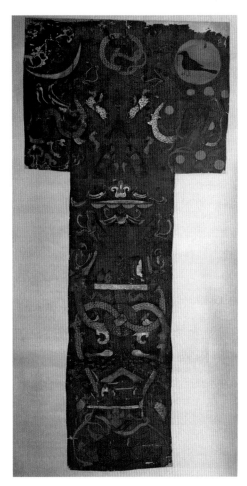

图3.15　长沙马王堆1号西汉墓出土T形帛画，选自《中国美术全集》

杂占图》等两幅。①临沂眼雀山9号西汉墓帛画表现的，也是天上人间地下时空合一的宇宙图式。战国迹简意淡的帛画和西汉工笔重彩帛画，成为后世人物画两大流派的滥觞。

五、飞扬率真的汉墓壁画

史载汉代宫廷画工为未央宫麒麟阁、甘泉宫、明光殿等绘制了大量政教内容的壁画，惜乎并无实物遗存，以至20世纪前期对汉代绘画的研究，只能借助文献和画像砖石，由此，20世纪前期学者将汉画像砖石简称为"汉画"。随着汉代墓室壁画的不断被发现，汉画的历史不断被改写。

已知西汉墓室壁画集中见于洛阳。它们莫不抓住对象整体的精神，忽略表面细节的刻画，其开张的构图、飞扬的动势、简练的形象，愈不经意，愈见率真。如洛阳西汉卜千秋墓，主室墓顶画墓主升仙图，东西两端分别画太阳、伏羲和月亮、女娲，前壁上方画仙人王子乔持节引导，青龙、白虎、朱雀、飞豹紧跟，墓主夫妇分别乘三足乌、蛇形舟飞升，线描飞动，设色响亮，表现出汉初人们浓重的黄老思想。②汉武以后，墓室壁画增加了儒家说教内容。如洛阳烧沟西汉61号墓顶部画日、月、星、云等天象图，四壁画《二桃杀三士》《赵氏孤儿》《鸿门宴》等历史故事，比卜千秋墓壁画更见洗练洒脱。传出于洛阳八里台西汉墓、今藏于美国波士顿博物馆的五块壁画空心砖，一块绘《武士图》，武士双目怒气喷射，真如神来之笔；一块绘《拜谒图》，画风潇洒流丽，开南朝新风，藏于美国波士顿博物馆（图3.16）西安理工大学1号汉墓壁上画车马出行、狩猎、宴乐，亦颇简练生动。

由于地主庄园经济的发展，东汉，壁画墓分布渐广，升仙题材为现实生活题材所代替。辽宁营城子东汉前期墓室壁画，生辣有如儿童画，画者勃发的生命元气跃然壁上（图3.17）。

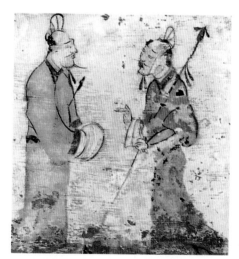

图3.16 西汉空心砖上壁画拜谒图局部，选自蒋勋《中国美术史》

图3.17 辽宁营城子东汉墓壁画门卫,选自《中国美术全集》

① 刘晓路《马王堆帛画再认识》,《文艺研究》1992年第3期。
② 文物出版社《新中国的考古发现与研究》,北京: 文物出版社1984年版,第448页。

河北望都东汉墓壁上画25个属吏,也是笔触生辣、虎虎如生之作。东汉后期和林格尔墓室壁上,画墓主宴饮、游猎、导引等,《游猎图》用笔劲爽,动静相生(图3.18),《乐舞百戏图》画飞刀、寻橦(爬竿)、踩轮、转盘、倒立、柔术……人物动作开张,轮廓极其概括,场面既大,染画亦精,整体布局虽略松散,却足令人们为东汉墓室中的人间气息所感染。

六、古拙沉雄的汉玉汉俑

汉代墓葬中出土玉制品之佳者,莫过英国维多利亚艾伯特博物馆收藏的青玉马头及陕西兴平出土的青玉铺首。青玉铺首

图3.18 和林格尔墓室壁画《游猎图》,选自王朝闻、邓福星主编《中国美术史》

通高达35.6厘米。如此之大的玉料上磨洗出龙飞凤翥,曲线缠卷,造型虚实变化,浑厚兼得玲珑,图象工整到位,实堪称绝(图3.19)。青玉马头块面简括,造型峻健,甚有骨力(图3.20)。广州越秀区南越文王墓出土的大型玉佩,透雕为龙凤回眸对视,明显受中原战国太极图玉器和祥瑞意识的影响,接缝处用金片包裹。咸阳汉元帝渭陵出土玉辟邪、玉仙人奔马等,古拙简练,骨力内藏,也是汉玉代表作。

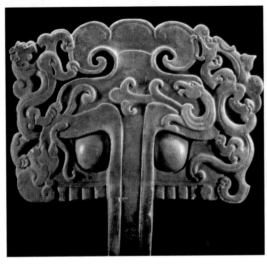

图3.19 兴平出土西汉玉铺首,采自《中华文明大图集》

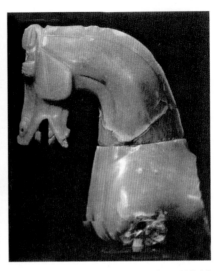

图3.20 青玉马头,选自蒋勋《中国美术史》

"玉衣"作为贵族殓具，从周代面幂玉演变而来，[1]《汉书》记为"玉柙"。截至1989年，"出土玉衣的西汉墓葬有18座，所出玉衣为金缕的8座，银缕的2座，铜缕的2座，丝缕的1座，不知为何种缕质的5座，出土玉衣的东汉墓葬有16座"。[2] 河北满城西汉中山王刘胜夫妇墓出土的漆棺上镶嵌玉璧，两件金缕玉衣共用金丝1100克，穿缀玉片2498片。2010年，江苏盱眙大云山西汉宗室王夫妇合葬墓出土棺板内侧镶嵌大量菱形玉片和圆形玉璧并以金银片贴边，同时出土两件金缕玉衣，被列为2011年度全国十大考古发现之一。玉衣制度随东汉的灭亡而消失。汉代用于丧葬的窍塞玉有：七窍玉、九窍玉等，中小地主入葬，往往口含玉玲，手握玉猪。扬州甘泉姚庄102号西汉墓出土的玉玲，块面如削，挺拔利落，蝉的造型呼之欲出，允推为已出土玉玲中之最美者。后世玉器专家盛赞汉代玉玲、玉猪"小刀也阔斧"的风格，名之为"汉八刀"。[3]

汉代丧葬陶俑，以陕西、四川所出成就最高。

汉代都城西安及其周边多有汉俑出土。西安姜村西汉墓出土的踞坐女俑（图3.21见本书序前页），泥片一弯就是踞坐的下肢，泥条一搓便成手笼袖内的双臂，看似简单率意，却含蓄凝练，耐人寻味，汉代女子温婉恬静、受纲常名教约束的时代性格呼之欲出，藏于陕西历史博物馆。西安白家口西汉墓出土的拂袖舞女俑，舍弃细节形成富有弹力的曲线造型，身、右袖、左袖三曲松紧变化，构成整体造型的优美韵律（图3.22）。

偏于西南的四川，自然环境封闭，自古较少战事。与这里出土的画像砖一样，这里出土的汉俑也以反映社会生活见长，庖厨、提壶、舂米、歌舞……林林总总，极有生活气息。俑人们笑得那样开怀，那样无忧无虑，间接地反映出汉代四川社会的民用丰足，安居乐业。四川东汉墓出土20余尊俳优俑，莫不造型古拙，情感天真。成都天回山东汉墓出土打鼓说唱俑，伸舌耸肩，眉飞色舞，正说到兴会之处，手之舞之足之蹈之，右足也情不自禁地高跷起来。欣赏者无心推敲他身材何其粗拙，只被其神采吸引，仿佛也置身于兴致勃勃的观众之中，为汉人的生命热情感动（图3.23）。重庆博物馆藏东汉抚琴俑，头部得意地后扬，仿佛为自己的琴声所陶醉。四川大学历史博物馆藏东汉歌俑，昂首张口，身体忘情

图3.22 白家口西汉墓出土拂袖舞女俑，采自《中国美术全集》

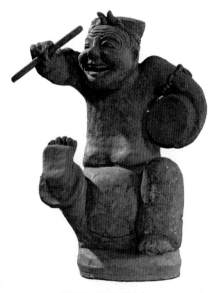

图3.23 成都天回山东汉墓出土打鼓说唱俑，采自《中国美术全集》

① 面幂玉：将玉片分别琢成眼、鼻、口等形状，用线绳穿缀，覆盖于死者脸上，为葬玉之一种。

② 卢兆荫《再论两汉的玉衣》，《文物》1989年第10期。

③ 殷志强等《中华玉文化》，北京：中华书局2012年版，第81页。

地后仰,仿佛在引吭高歌。汉俑就是这样,看似简单笨拙,人物仿佛穿上了棉袍,轮廓尽量简化,不拘解剖比例,其夸张的姿态、大幅度的动作、粗轮廓的写实,愈不事细节修饰,愈显得情感沉挚,感人至深。

比较各地汉俑,陕西汉俑体量往往偏大,四川汉俑体量往往偏小;陕西汉俑多施彩绘,四川汉俑陶质粗糙,不施彩绘,五官模糊,更有朦胧飘忽的韵味;陕西汉俑以礼节情,质朴凝练,含蓄沉静,四川汉俑一任感情倾泻,审美古拙天真。其他如:济南北郊汉墓戏弄俑和洛阳汉墓杂技俑之天真、西安任家坡汉墓和咸阳杨家湾汉墓彩绘女立俑和骑马俑之生动、辉县东汉墓动物俑之传神、徐州狮子山汉宗室王墓兵马俑群之古拙、徐州北洞山汉宗室王墓侍女俑群之敷彩简练,都令人咀嚼回味,击节再三。内蒙巴彦淖尔市邓口县汉墓群出土大量胡人佣工俑,证明西北各人种之间汉代就已经有了频繁往来。

比较汉俑与秦俑,秦俑造型严谨,注重写实,汉俑舍形取意,注重神采;秦俑威武庄严,汉俑平易近人。汉人捕捉到了对象内在的神采之美,愈不事细节修饰,愈突出其情感精神,于是外朴内美,神采勃发。汉俑的美,是简约概括的美,是天真烂漫的美。论情感的传达,汉俑艺术成就超过秦俑;论造型的凝练,汉俑艺术成就超过唐俑。

第三节　实用品中的艺术意匠

汉代设少府管理百工,都城、郡县设工官管理官府手工业,各地各有私营作坊。秦汉工艺品与商、周工艺品的根本不同,是将关注点从为神服务转向了为人服务。满城西汉中山靖王刘胜夫妇墓、长沙马王堆1号西汉墓、盱眙大云山西汉墓、广州越秀区象岗山南越文王墓等,是迄今出土工艺品最多的汉墓。如盱眙大云山西汉墓出土文物达万件,有金缕玉衣、镶玉、漆棺、错金虎镇、错银铜虎磬架等,玻璃编磬一套22件是已知中国最早的玻璃乐器,还有大批银器如银沐盆、凸瓣纹银盆与银盆及大批鎏金铜器等(图3.24);马王堆1号汉墓出土随葬漆器184件,衣物58件,同墓出土记录随葬物品的“遣册”竹简312枚;南越文王墓出土文物1200余件,其中玉器就有244件(套);2015年,南昌海昏侯墓出土文物达2万余件,被评为已发现汉代侯墓之最。迨至明清,工艺品为小受小识束缚,秦汉工艺品中蓬勃的生命意象再难寻觅。

一、持续辉煌的漆器工艺

秦灭楚以后,漆器产地集中到了中原地带。湖北云梦睡虎地12座秦汉墓出土漆器560件,风格平实,彩绘工整简略,许多漆器上烙印有“咸市”、“咸亭”、“许市”、“郑亭”等铭文,应是秦代咸阳、许昌、新郑等地漆器作坊的作品。

两汉是中国实用漆器的黄金时代。“蜀郡、成都、广汉皆有工官。工官,主作漆器物者也”[①],“漆器”之名始见于典籍,各地出土汉代漆器上,常见有“蜀郡”、“广汉郡”等漆书文

① [汉]班固《汉书》卷72,北京:中华书局1962年版,所引见第10册,第4071页《贡禹传》。

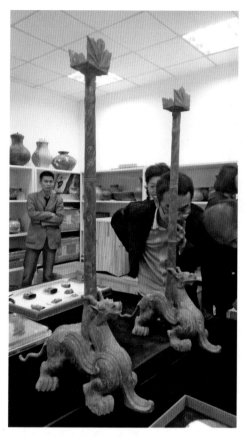

图3.24　西汉刘非墓出土文物观摩，著者摄于句容江苏省考古工作站

字。制造漆器继续沿用"物勒工名，以考其诚，工有不当，必行其罪"①的制度，作为作坊印记和产品质量的保证。贵州清镇平坝出土的西汉漆耳杯上，针刻铭文"元始三年，广汉郡工官造乘舆髤画木耳黄栖，容一升十六龠。素工昌、髤工立、上工阶、铜耳黄涂工常、画工方、洀工平、清工匡、造工忠造。护工卒史恽、守长音、丞冯、掾林、守令史谭主"70字。②从铭文可知，汉代工官漆器制作分工严密：素工制造木胎，髤工为底胎髤漆，铜耳黄涂工为铜耳鎏金，上工刷面漆，洀工管理荫室，画工描绘纹饰，清工负责最后的清理，造工负责检验；督造官也分工严密，有护工卒、长、丞、掾、守令史等。③广汉郡长铭文的漆器，乐浪、扬州等地各有出土。昭帝时，工官主作漆器更加不惜工本，"今富者银口黄耳，金罍玉锺；中者舒玉纻器，金错蜀杯。夫一文杯得铜杯十，贾贱而用不殊"，"一杯棬用百人之力，一屏风就万人之功"④。扬州汉墓出土大量金属钿漆器，器身粘贴金银片纹样，开唐代金银平脱工艺的先河，由此可证贡禹所记"蜀广汉主金银器，岁各用五百万。臣禹尝从之东宫，见赐杯案尽文画，金银饰"⑤不是虚构，而是历史的真实。公元106年和帝驾崩，邓太后下令"蜀汉钿器、九带佩刀，并不复调，止画工三十九种。又御府、尚方、织室锦绣、冰纨、绮縠、金银、珠玉、犀象、瑇瑁、雕镂玩弄之物，皆绝不作"⑥，漆器制造的工官制度就此衰落。汉代，漆器工艺传往东邻诸国。

　　20世纪以来，中国各地出土了大量汉代漆器。长沙马王堆三座西汉墓出土漆器逾700件，江陵凤凰山168号汉墓出土漆器140余件，扬州及其周边汉墓群出土漆器连残片不下万件。汉代漆器仍然以红、黑为主调，以彩绘为主要装饰。长沙马王堆一号汉墓每层漆棺都饰有动人心魄的图画。外棺长256厘米，黑漆地上，用红、白、黄、黑、金、绿、灰色油漆彩画羽人怪兽奔逐于飞扬的云气之中，棺板周缘各饰二方连续图案。云纹有像瀑布垂悬抖落，有如波涛翻卷喷溅。笔触缓缓运行的地方，油漆凝聚犹如堆画；笔触迅捷奔放的地方，

① 《礼经》，郑州：中州古籍出版社1991年版，第161页《月令》。
② 贵州省博物馆《贵州清镇平坝汉墓发掘报告》，《考古学报》1959年第1期。
③ 关于清镇平坝漆耳杯铭文中各工所司职责的讨论，详可见《湖南省博物馆刊》2007年总第4辑。
④ ［汉］桓宽《盐铁论》卷7，《文渊阁四库全书》，第695册，所引见第577、582页《散不足二十九》。
⑤ ［汉］班固《汉书》卷72，北京：中华书局1962年版，所引见第10册，第3070页《贡禹传》。
⑥ ［刘宋］范晔《后汉书》卷10上，《皇后记》，北京：中华书局1982年版，第422、423页。

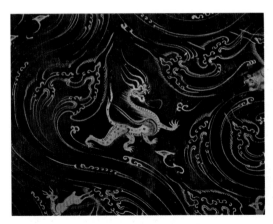

图3.25 扬州胡场西汉墓出土漆奁上的描漆云虞纹,选自《中国美术全集》

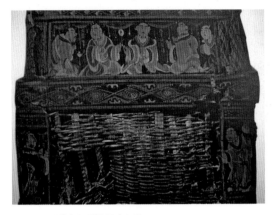

图3.26 乐浪东汉彩箧冢出土彩绘孝子漆箧,选自《中国美术全集》

油漆又甩到边框之外。云气中绘羽人、奇禽怪兽101个,或奔走,或追逐,或窥视,或跳跃,或投掷,或舞蹈,或顺云瀑流泻而下,或攀云涛飞扬而上,或横握竹竿如踏鲸波,或伏膝而坐如作沉思。全幅挥洒擦染,恣肆奔放,跌宕腾挪,大开大合,浩浩荡荡,不见首尾,线面粗细、疾徐、直曲、刚柔的组合,焕发出汉画特有的雄强博大的气势。中层漆棺朱地,用青绿、粉褐、黄、白色油漆画五幅漆画:盖板绘龙虎穿梭蟠曲,头档画山峰对鹿,足档画双龙穿璧,左壁绘虎、凤、力士攀援踏步于巨龙之上,右壁画云纹:明媚灿烂,与外棺凝重的色彩基调迥异。站在马王堆漆棺面前,人们不能不为汉人浪漫的情思、蓬勃的生命意象、气吞八荒的势态、天马行空的豪迈所深深震撼。江苏扬州汉墓出土的漆器造型轻灵,漆绘缜密细致又飞扬灵动,可见扬州地区柔和细腻的文化性格。那游走的云气纹、那奔逐于天地间的奇禽异兽,是汉人宇宙图式的形象表现,楚漆器浓郁的图腾意味就此消遁(图3.25)。朝鲜乐浪出土大批"广汉郡"铭文漆器,如彩箧冢出土竹编彩绘孝子漆箧,盖四壁画坐者、身四壁画立者共计30人,造型古拙,相互传情顾盼(图3.26)。汉代漆器充分昭示了汉代先民浪漫无拘的情思和高超写实的能力。

二、世界领先的织绣工艺

秦汉在长安、洛阳设西织、东织,成帝时省东织,更名西织为织室。山东临淄、河南襄邑、成都蜀郡等地丝织工艺享名全国。汉锦特点是:纬线不能自由换色,只能预先安排经线彩色,以"表经"、"里经"、"明纬"、"夹纬"等方法织出花纹,故称"经锦"。夏鼐先生推断,"汉代提花织物,可能是在普通织机上使用挑花棒织成花纹的",绒圈锦"需要有一种织入绒圈经内起填充成圈作用的假织纬。它在织后便被抽掉"[1]。武帝派张骞两度出使西

[1] 夏鼐《中国文明的起源》,北京:文物出版社1985年版,第55、59页。

域,前后12年,开辟了中原通往中亚、西亚和欧洲运输丝绸、漆器、茶叶等的商路,"汉代丝绸大量地向西方输出,一直销售到罗马帝国首都的罗马城中去"[1]。"丝绸之路"的开辟,让西方世界开始仰望东方精深成熟的中华文化。

西汉织绣品以长沙马王堆1号汉墓、江陵凤凰山168号汉墓出土最为丰富和精美。马王堆1号汉墓出土平纹丝织品有:绢、缣、纱、罗、绸等,斜纹丝织品有:绫、锦、菱纹绮、绒圈锦等。此墓还出土整匹未用的泥金银印花纱、印花敷彩纱等。泥金银印花纱花纹由三套凸版分次印成,是已知最早的凸版印花织物;印花敷彩纱则先用凸版印出藤蔓为底纹,然后用六种不同颜色的颜料一笔一笔描出小花小朵,精美雅丽,莫可形容。出土辫绣衣物如信期绣罗

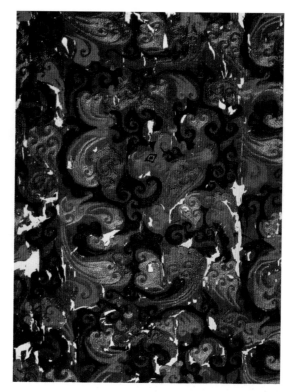

图3.27 长沙马王堆西汉墓出土乘云绣枕巾局部,选自《中国美术全集》

绮锦袍、乘云绣枕巾、长寿绣镜衣、茱萸绣绢衣片等,绣云纹、茱萸纹奔腾游走,四面生发,比战国文绣更加绚烂,也更见入世的热情与活力[2](图3.27)。出土素纱禅衣长128厘米,衣袖通长190厘米,仅重48克。[3]内漆棺盖板用棕色铺绒绣为二方连续花枝图案,被认为是直针平绣的先端。究其墓主,不过是长沙国丞相轪侯之夫人,西汉织绣工艺之发达,织绣工艺品之普及可见一斑。

东汉织物以丝绸之路沿线的新疆民丰、尼雅遗址出土为最丰富,其中棉织品、织锦均较南方领先。民丰高昌国遗址出土棉织物有:棉布裤、棉布手帕、蓝印花布等。典籍载,"夹缬,彻子造。《二仪实录》曰:秦汉间有之,陈梁间贵贱通服之"[4],高昌国蓝印花布为东汉已有夹缬棉布提供了实证。高昌国遗址出土的提花锦上,织出"无亟"、"万年益寿"、"长乐明光"、"登高明望四海"、"延年益寿宜子孙"等吉祥文字(图3.28);尼雅遗址出土织出"万世如意"字样的锦袍、织出"延年益寿宜子孙"字样的锦和双禽纹锦、锦袜、蜡缬棉布与手套等。西北先进的织锦工艺东进中原,使初唐织锦显现出浓郁的西域之风。

① 夏鼐《中国文明的起源》,北京:文物出版社1985年版,第64、50页。

② 信期绣、乘云绣、长寿绣、茱萸绣:绣品名均见于该墓出土记录随葬物品之"遣册"。

③ 禅衣:指没有衣里的单衣。

④ [宋]高承《事物纪原》,《文渊阁四库全书》第920册,所引见第279页《布帛杂事部·缬》。

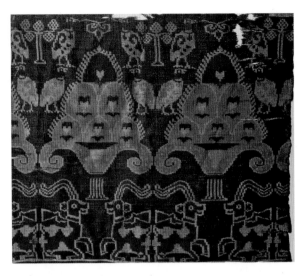

图3.28 民丰出土树下对鸟对羊纹锦,选自《中国美术全集》

三、关怀现世的青铜工艺

秦代青铜工艺遗存,以秦皇陵西随葬坑出土的铜车马最为精绝:造型高度写实,零件可以拆卸,可见秦代人已经把握了高超精绝的青铜焊接组装工艺(图3.29)。1963年,陕西兴平出土秦汉之交错金银云纹铜犀尊[1],造型敦实又见棱见角,充满张力,节奏排列的线条强化了造型的装饰美感,错金银云纹美轮美奂,秦汉雕塑的深沉雄大之风,在铜犀尊中有着极其完美的体现(图3.30)。

汉代青铜器从家国重器转向了日用之器,从巨大的体量转向了尺度宜人,从记录重大政治事件转向了表现凡人情趣,素器和装饰奇巧之器并存,实用与审美高度统一。西汉中

图3.29 秦王陵西随葬坑出土铜车马,选自《中国美术全集》

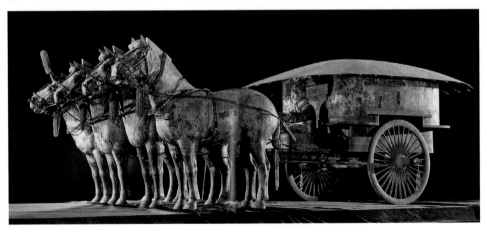

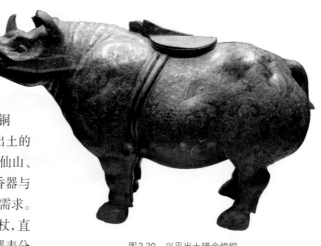

图3.30　兴平出土错金银铜
犀尊，著者摄于国家博物馆

期到东汉早期200年间，是汉代青铜工艺的高峰期。满城西汉中山靖王刘胜夫妇墓出土铜器64种、419件，[①] 盱眙大云山西汉墓出土熏炉、铜灯等一大批错金鎏金铜器和银器。刘胜墓出土的错金博山炉，底座盛水以化气降温，炉盖刻仙山、飞禽走兽，缕缕香烟从山峰间飘出，既是熏香器与陈列器，更满足了墓主企盼羽化登仙的精神需求。河北定县122号西汉墓出土错金银镶宝铜车杖，直径仅3.6厘米，长仅26.5厘米，突起的轮节将器表分为四个装饰区段，每个区段以金丝、绿松石嵌大象、骆驼、骑士射虎、孔雀开屏等鸟、兽、人共126个，随山形的律动而奔逐（图3.31）。类似的西汉错金银镶宝铜车杖，日本东京艺术大学亦有收藏。盱眙大云山西汉墓出土的鎏金铜虎镇，成功地再现了老虎蓄势待发的生动情状（图3.32）。汉代青铜器着力表现的，莫不是自然万有的生命律动。

汉代青铜灯具最为突出地显示出其时关怀现世的造物精神，体现出汉代青铜器简约古拙又充满灵气的时代新风。立灯、行灯、吊灯、座灯、盘灯、筒灯等，各自根据不同场合人的不同需要设计。立灯放置于地面，一般有多个灯盘，灯杆高约1米，与人跪坐时的高度大体相符；座灯置于案上，高度与人跪坐时的视线大体平行，灯座则往往铸为鱼、鹤、龟、朱雀、辟

图3.31　定县西汉墓出土错金
银铜车杖，采自《中国美术全集》

① 中国社会科学院考古研究所《满城汉墓发掘报告》，北京：文物出版社1980年版。

图3.32 盱眙大云山西汉墓出土鎏金铜虎镇,著者摄于南京博物院

邪、玄武、麒麟等祥瑞动物或人物造型。如人形灯,有跪人灯、羽人灯、乐舞灯、骑兽灯、骑骆驼灯等;动物灯,有牛灯、羊灯、龙灯、凤灯、鱼灯、鹤灯、龟灯、朱雀灯、雁足灯、辟邪灯、龟鹤灯、玄武灯、麒麟灯、蟾蜍灯等。铸造成型之后,再以漆绘、鎏金、错金银等工艺装饰。缸①形灯有消烟、去尘、挡风、调光功能,尤为汉人杰出创造。刘胜夫妇墓出土的长信宫灯,高46厘米,铸宫女跪坐,左手持灯,右臂高举,袖口覆于灯罩,右臂与体腔为缸管。燃灯时,烟炱通过缸管即宫女右臂落入体腔所贮的水中,使室内不受烟尘污染;可开可合的灯罩既可挡风,又可调节光照方向与光线强弱。同墓出土朱雀灯,高30厘米,以朱雀为灯身,以盘龙为灯座,龙头上昂注视朱雀,朱雀口衔灯盘上下呼应,灯盘在垂直重心线外侧。朱雀低首衔灯,使全灯重心内收;朱雀展翅欲飞,又使自身重心后移;朱雀尾部上翘,以便拿握:灯盘、灯身与灯座重量、体量相互制约,达到了力学和视觉上的完美平衡。盱眙大云山西汉墓出土鎏金鹿灯(图3.33),鹿昂首专注取食的神态呼之欲出。陕西神木县店塔村西汉墓出土鱼雁铜灯,综合缸灯、盘灯造型,以鱼雁象征男女合欢,大雁回首尤其富于人情味。汉代人对入世生活的细微关怀与体贴,意味着汉人在信神、重礼之外,关注重心向着人间生活转折。

汉代青铜器设计中的科学思维令人赞叹。东汉张衡发明浑天仪和地动仪,地动仪以精铜铸成,圆径八尺,形似酒尊,尊外铸八条口含铜珠的龙,龙口与蟾蜍口相接:既是科学仪器,也是青铜艺术品。甘肃省博物馆藏有武威东汉墓出土的铜马群,领头马三蹄腾空,重心只落右后足,右后足下踩一只飞燕以扩大支点面积从而达到重心平衡,堪称现实主义与浪漫主义结合的杰作。马踏飞燕凌空疾驰、长尾飘举、昂首嘶鸣、一往无前的态势,正是汉代时代精神的写照(图3.34)。

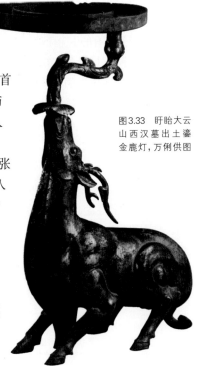

图3.33 盱眙大云山西汉墓出土鎏金鹿灯,万俐供图

① 缸:指车毂口穿轴用的铁圈或古代宫室加固梁架的金属管。这里指烟炱通过的管道。

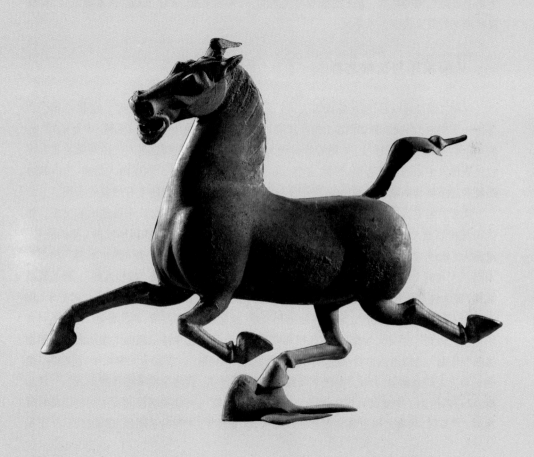

图3.34 武威东汉墓
出土青铜马踏飞燕，
选自《中国美术全集》

第四节　应运而兴的娱人表演

　　如果说商代人以乐舞娱神，西周人以雅乐示礼，汉代人对宇宙自然认知提高，空前重视人生行乐，娱人艺术应运而兴。汉武时开通丝绸之路，八方文化得以交流融汇。"乐府"广采民间乐舞，并且广纳西域乐舞和中亚、东亚、南亚乐舞中的有益成分，蔚成中华乐舞史上最有民族气派的篇章；方士的把戏与民间的、外来的角抵、杂技、幻术、武术等汇合，蔚成汉代庞杂的娱人表演艺术系统。

一、乐府采乐与长袖之舞

　　丝绸之路开通以后，西北游牧部落马上、军中演奏的横吹、鼓吹①、骑吹②、铙歌③、箫鼓④等传入了中原，西域乐舞如西凉（在今甘肃）、龟兹、疏勒（均在今新疆）乐舞、中亚乐舞、高丽（朝鲜）乐舞、天竺（印度）乐舞等纷纷进入中原，西域乐器也随之进入，"由西域及北方游牧民族传入中原的乐器有箛、筚篥、胡笛、角、竖箜篌、羌笛等"⑤。西南两人持槌、边击鼓边跳舞的建鼓舞与西域骆驼载乐的表演形式结合了起来，四川画像砖上有形象的表现。

　　武帝时始立音乐机构"乐府"，延聘音乐家李延年为协律都尉，广采各地民歌民乐。如将司马相如等人创作的歌词配以乐府俗乐，在宫廷宴会演奏；将西域横吹曲《摩诃兜勒》改编为《新声二十八解》用作军乐。相和歌初始指汉初流行于北方民间的"徒歌"和一人领唱三人和的"但歌"。"乐府"将相和歌与舞蹈、丝竹伴奏结合成"相和大曲"；渐又脱离歌舞，成为纯器乐合奏的"但曲"。"在乐府里，既有浪漫、神奇的传统巫乐——郊祀乐、房中乐；又有洋溢着现实情志，来自各地的相和歌、鼓吹、百戏和西南、西北各地、各族民间音乐。它们得到广泛交流与提高，并在相和歌基础上产生了艺术性很高的大型乐曲——相和大曲与但曲"⑥，以至后世将汉代民间歌曲统称为"相和歌"。汉宣帝元康元年（前65年）龟兹王与夫人前来朝贺，宣帝"赐以车骑旗鼓、歌吹数十人，绮绣杂缯琦珍凡数千万"⑦，汉乐舞、汉乐器传到了中亚及其周边地区。汉哀帝罢"乐府"，宫廷吸纳民间音乐的传统却时有接续。⑧东汉，乐舞之风更盛，"富者钟鼓五乐，歌儿数曹；中者鸣竽调瑟，郑舞赵讴"⑨正是

① 鼓吹、横吹："有箫、笳者为鼓吹，用之朝会道路，亦以给赐；有鼓、角者为横吹，用之军中，马上所奏是也。"见［宋］郭茂倩编《乐府诗集》卷21，北京：中华书局2003年版。"黄门鼓吹"则指太子宴飨群臣时鼓吹。

② 骑吹：马上演奏提鼓、箫、笳等，作为出行仪仗。

③ 铙歌：马上演奏提鼓、箫、笳、铙等，作为军乐。

④ 箫鼓：排箫与建鼓合奏。

⑤ 李荣有《汉画与汉代音乐文化探微》，《文艺研究》2000年第5期。

⑥ 吴钊、刘东升《中国音乐史略》，北京：人民音乐出版社1993年版，第36页。

⑦ ［汉］班固《汉书》卷96《西域传》，北京：中华书局1962年版，第3916页。

⑧ 鉴于汉代乐府采集民间音乐的巨大影响，后世将入乐的歌诗都称为"乐府"，以区别未曾入乐的诗歌，"乐府诗"则包括虽未入乐而用乐府旧题或仿乐府旧题的诗歌。请自区别。

⑨ ［汉］桓宽《盐铁论》卷7，《文渊阁四库全书》第695册，第579页《散不足二十九》。

其时乐舞活动的形象记录。

汉代帝王对娱人舞蹈的兴趣，在庙堂仪式之上。高祖之姬戚夫人"善为翘袖折腰之舞"[1]，成帝之后赵飞燕善为掌上舞，武帝之姬李夫人和儿媳华容夫人、宣帝之母王翁须、少帝之妃唐姬等，皆因善舞而受到宠幸。汉代娱人舞蹈中，长袖舞、般鼓舞最具特色。长袖舞被写入汉赋，"罗衣从风，长袖交横；络绎飞散，飒揩合并"[2]；般鼓舞又作《般鼓舞》《七盘舞》，因舞者在鼓、盘之上盘旋得名。汉人长袖舞的长袖往往并非外衣大袖，而是在外袖内缝缀一条较细的长袖或飘带似的长巾，挥舞起来不觉沉重，又很飘逸，翻飞的长袖在空中划出萦回缭绕的弧线，将民族舞蹈圆转优美的线形旋律发挥到了极致。汉代画像砖石上留下了大量长袖舞、般鼓舞、七盘舞画面，《中国汉代画像舞姿》摹拓了127块汉代舞蹈画像砖石，其中122幅为长袖舞。[3]成都出土鼓舞画像砖、南阳出土长袖舞画像石、沂南出土七盘舞画像石，舞者身姿曼妙，最见长袖细腰之美。长袖舞之曼妙形象还见于汉俑遗存（图3.35）。汉代巾舞、拂舞、鞞舞、铎舞等，莫不是用手臂划弧，通过舞具，以强化舞蹈的线形旋律。后世，长袖演变成为飞天身上环绕的风带，又演变成为舞者手执的长绸，莫不是手臂与长袖的延伸，以强化舞蹈的旋律之美。汉代民间乐舞的旋律之美，带动起了草书的问世，深刻地影响了中华雕塑、绘画乃至后起的戏剧。从此，重视曲线型的旋律美，表现深永的，徘徊往复的情感韵律，成为中华各门类艺术共性的审美特征。

图3.35 汉代长袖舞俑，著者摄于中国国家博物馆

二、广纳并收的杂耍百戏

汉初文景之时，"设酒池肉林以飨四夷方之客，作巴俞都卢、海中砀极、漫衍鱼龙、角抵之戏以观见之"[4]；汉武时，延聘杂耍百戏之人进入黄门；元帝时，百戏被记入了史籍，"汉元帝纂要曰：百戏起于秦汉漫衍之戏，后乃有高组吞刀履火寻橦等也，一云都卢寻橦。都卢，山名，其人善缘杆为戏"[5]：可见西汉皇家对娱人活动的重视。张衡描写东汉京城盛大的百戏演出道："角觝之妙戏，乌获扛鼎，都卢寻橦。冲狭燕濯，胸突铦锋。跳丸剑之挥霍，走索上而相逢。"[6]"寻橦"指来自都卢（在今缅甸）的爬竿，"燕濯"指翻跟斗过水面，"走索"指高空走

① ［汉］刘歆撰、［晋］葛洪集《西京杂记》，上海：上海古籍出版社1991年版，第12页《戚夫人歌舞》。

② ［汉］傅毅《舞赋》点校本，见笔者《中国古代艺术论著集注与研究》，天津：天津人民出版社2008年版，第77—83页。

③ 汉代舞蹈图例127幅，见刘恩伯、孙景深《中国汉代画像舞姿》，上海：上海音乐出版社1994年版。

④ ［汉］班固《汉书》卷96，北京：中华书局1962年版，第3982页《西域传》。

⑤ ［宋］高承编《事物纪原》卷9，《文渊阁四库全书·子部·类书类》第920册，第256页《百戏》。

⑥ ［汉］张衡《西京赋》，见［清］陈元龙编《历代赋汇》第3册，北京：北京图书馆出版社1999年影印，第348页。

绳,"冲狭"指钻火圈,与"弄丸"、"吞刀"、"履火"等来自西域。汉代杂技大多存活至今。

值得注意的是,汉代百戏虽然离戏剧尚远,却有了戏剧必要的情节要素,如《总会仙唱》《东海黄公》等。张衡写《总会仙唱》:"总会仙唱,戏豹舞罴,白虎鼓瑟,苍龙吹篪。女娥坐而长歌,声清畅而蜲蛇;洪崖立而指麾,被毛羽而襳襹。度曲未终,云起雪飞,初若飘飘,后遂霏霏。复陆重阁,转石成雷,霹雳激而增响,磅礚象乎天威……吞刀吐火,云雾杳冥"。[1]艺人们装扮成熊罴、白虎、苍龙等动物和女英、娥皇等仙人,载歌载舞,伴以雷声隆隆,大雪纷飞,歌舞表演有了简单情节。如果说《总会仙唱》表现出汉人的乐观自信,以角抵表演为主的《东海黄公》则传达了汉人面对自然的无奈,"东海黄公,赤刀粤祝,冀厌白虎,卒不能救。挟邪作蛊,于是不售"。[2]其戏剧性情节是,"有东海人黄公,少时为术,能制蛇遏虎,佩赤金刀,以绛缯束发,立兴云雾,坐成山河。及衰老,气力羸惫,饮酒过度,不能复行其术。秦末,有白虎见于东海,黄公乃以赤刀往厌之。术既不行,遂为虎所杀。三辅人俗用以为戏。汉帝亦取以为角抵之戏焉"[3]。中国古代艺术中,常常有对宇宙无常、人生无奈的追问,《东海黄公》告诉人们,汉人的忧生意识亦即主体生命意识正在苏醒。

汉代画像砖石上存有大量百戏图象。江苏徐州铜山县洪楼出土两块汉画像石,各长约1.5米。一块刻鱼龙曼延、滚石成雷、水人弄蛇、驯象和幻术;一块刻云神雨师布雨及吞刀、喷火:气氛热烈,场景繁富,正是张衡《总会仙唱》所写形象的具体化。山东沂南北寨村东汉将军家出土的乐舞百戏画像石,是目前已发掘规模最大、百戏内容最为丰富的汉画像,在长370厘米、宽60厘米的范围内,刻人物50多个,从左至右分作

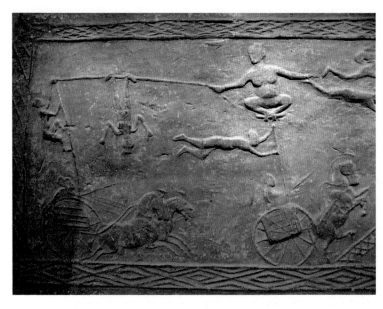

图3.36　新野汉墓出土走索百戏画像砖,著者摄于中国国家博物馆

[1]　[汉]张衡《西京赋》,[清]陈元龙编《历代赋汇》第2册,第348、349页。

[2]　[汉]张衡《西京赋》,[清]陈元龙编《历代赋汇》第2册,第349页。

[3]　[汉]刘歆撰、[晋]葛洪集《西京杂记》卷3,上海:上海古籍出版社1991年版,第115页《篆术制蛇御虎》。

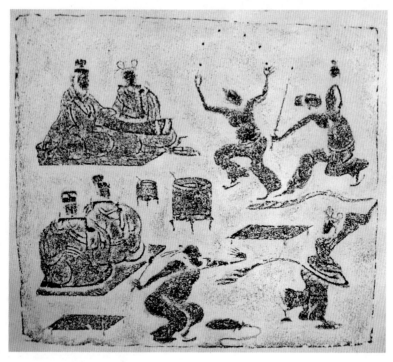

图3.37　大邑东汉墓出土乐舞杂技画像砖,选自《中国美术全集》

　　四组:一组跳丸弄剑载杆,一组乐队,一组刀山走索和鱼龙曼延,一组戏车和马戏:令人如临其境,如闻其声。山东临沂博物馆所藏雷神出行图画像石上,刻八九匹龙马高低藏露,上下伸屈,马拉着车,鱼拉着车,人扛着车,内容纷繁,想象奇丽,与鱼龙漫衍画像石、滚石成雷画像石等,各是汉代百戏的真实写照。河南新野汉墓出土的走索百戏画像砖上,模塑两驾急驰的马车上树起竹竿,艺人在两车上走索,在竹竿上倒立,场面惊险,扣人心弦(图3.36)。河南南阳草店西汉墓出土的乐舞百戏画像石、四川博物馆所藏大邑东汉墓出土的乐舞杂技画像砖(图3.37)等,莫不生动地再现了汉代乐舞百戏的热闹场面。汉代画像砖石记录的百戏还有:摔跤、跟挂、高索、马技、戏龙、戏凤、戏豹、戏鱼、戏车、飞丸跳剑、都卢寻橦等等,乐器有:钟、磬、鼓、鼗、笙、瑟、埙、排箫、竖笛等等。2012年,西安秦王陵附近掘出百戏俑坑;1969年,济南西汉墓葬出土一只陶盘,陶盘上有陶制乐师、舞者和杂耍艺人19人在表演百戏。汉代壁画、帛画、漆画中,各各再现了百戏表演场面。

　　汉代人正处在人类的少年时期,处于民族气质最为强悍、生命本体最为活跃的时段。世界对于他们有太多的未知。他们睁大眼睛惊讶地发现,热情地感受,直觉地加以表现,他们还来不及精雕细刻。所以,汉赋尽管铺陈壮阔,却内容庞杂,缺少剪裁;汉画尽管恣情肆性,却稚拙简率,全无雅逸。汉代艺术是民间的,不是文人的;表现的是时代的风貌,不是个人的心绪。它尽管形象笨拙,却情感丰富,想象炽热,气派沉雄,遗貌取神,离形得似,洋溢着汉人对生活的热情,表现出汉人驰骋宇宙的情怀和丰富的艺术想象力。汉代艺术的虎虎生气,为其后任何一个时代的艺术所遥不可及。

图4.23　云冈石窟大佛

第四章

玄风佛雨——三国两晋南北朝艺术

汉末党锢纷争，黄巾起义、董卓之乱接踵而起，曹操借扶汉之名掌握政权，任用不仁不孝而有治国用兵之术者，给门阀等级制度以重创。220年，曹操子曹丕立魏，接踵而来的是司马氏篡权自立、南北朝政权频繁更替，中国土地上经历了近四百年分大于合、乱大于治的局面。连年战乱使百姓流离失所，刚从印度传入的佛教恰恰给人以心理慰藉，于是，佛教以强劲势头在中土传播，由此带来三种建筑样式：石窟、寺院与佛塔，今存于世，有北方多地石窟及佛塔一座。晋室南渡之后，东晋士子自觉思考并且把握短暂的人生，"死生亦大矣，岂不痛哉"背后，是"群籁虽参差，适我无非新"（两语皆出自王羲之）的洒脱，由此催生出潇洒玄澹的南朝艺术。北魏孝文帝从平城（今大同）迁都洛阳之后，大力推行汉制，大大推进了南北文化融合的进程。

南北战乱，人口迁徙，五胡消融，佛教传播，政治中心南移，艺术的南北特色得以彰显，北中有南，南中又有北。滕固先生将中国美术史分为四个时期：佛教输入以前为生长时期，佛教输入以后为混交时期，唐和宋为昌盛时期，元以后至现代为沉滞时期，认为最光荣的时代就是混交时期。[1]时代动乱，文化混交，思想文化生出异样的光辉，正是魏晋南北朝艺术至为精彩的历史动因。

第一节　玄、佛二学与魏晋风度

魏晋玄学由老庄哲学发展而来，其主题是对人生价值的思考，其形式则是清谈。狭义的清谈指有关三玄（《老子》《庄子》《周易》）的议论，广义的清谈广涉儒、道、佛及当时哲学论争。魏正始间，王弼提出圣人有情论，认为圣人也有喜怒哀乐，只不过他能用高于常人

[1]　滕固先生在《中国美术小史》《唐宋绘画史》都提到上述观点。2010年，长春吉林出版社将20世纪初《中国美术小史·唐宋绘画史》两本书集集出版。

的智慧(神明),使情感不为外物所累罢了。人的情感得到承认,为魏晋崇情思潮开启了闸门。如果说秦汉人注重普世的社会价值,魏晋人则注重自我的人生价值;汉儒着力塑造大一统的群体人格,魏晋士子则醉心于个体人格理想的实现。汉人的宇宙论转向了玄学思辨的本体论。

东晋隆安三年(399年),高僧法显从长安出发,取道陆上丝绸之路抵印度,从海路于崂山登岸,经扬州、京口返建康,途经30余国,行程15年,在建康译经并写成《佛国记》;龟兹国国师鸠摩罗什被前秦吕光掠往凉州,潜心翻译佛经17年,后秦弘始三年(401年)被迎至长安,率众800人又译经10年。人们西去东来,带来了新文化,激活了新观念。高僧慧远(334—416)著《沙门不敬王者论》,提出沙门离家才是更大的忠孝,从此,佛教与提倡忠孝的儒教有了调和的可能,客观上推进了佛教中国化的进程;罗什弟子竺道生(355—434)写《法华经疏》,提出众生皆能成佛,使佛教进一步深入民心。玄学与佛学相互补充,相互融合,使南方六朝艺术不再是汉赋大壮,也不再是建安风骨,而有着烟水般缥缈的精神气质。

刘宋间,刘义庆(403—444)著《世说新语》,写活了魏晋名士的放诞言行与通脱气质。对于晋人,名位、功业和道德不再重要,重要的是人的才情、智慧、精神、风貌、修养、格调,是飘逸的神情、超迈的举止、高洁的情怀与玄远的气质。这就是后人追慕的"魏晋风度"。嵇康、阮籍等"竹林七贤"以不同的外发形式代表了魏晋风度。他们从深层影响了此后文人的生存态度和人格追求,也影响了此后中华艺术特别是文人艺术。

第二节　南方六朝艺术

东吴、东晋和宋、齐、梁、陈,史称六朝。晋室南渡之后,政治中心南移,文化中心也随之南下。南渡士族的后代沉浸于江南秀色,又受南方老庄思想浸淫,精神转向自由,情感转向审美,气质发生了根本变化。玄学和佛学从深层影响了南方士子的人生观,陶冶出南方士子玄淡清远的生活情趣和高蹈远举的理想人格,也陶洗出南方六朝艺术潇洒超逸、传神通脱的一代新风。

东晋艺术家多出身于门阀士族,如琅琊王氏中王廙、王羲之、王献之等,陈郡谢氏中谢道韫、谢灵运等。建康(今南京)成为六朝艺术的中心,王羲之、王献之的书法,嵇康的琴曲,戴逵父子的雕塑,顾恺之、陆探微、张僧繇的绘画等等,代表着六朝艺术简约玄澹、超然绝俗的精神气质,潇洒流丽的晋人书法则是六朝士子精神的典型写照。如果说周秦两汉艺术从属于政治,个体审美还不完全自觉的话;六朝艺术则被士子们自觉作为生命载体来把握,对生命的关切和对审美的关注空前提升了。如果说先秦两汉艺术宏大却缺少个体人格的表现,六朝艺术则让人们清楚地看到六朝士子的仪容风貌与精神追求。中国文人艺术于六朝就已经滥觞,而为隋唐强大的政教氛围所阻断,北宋才走上逻辑发展的轨道。

一、书体演变到行草造极

秦汉是中国书体激烈变革的时代。秦王朝统一六国文字,李斯等人改大篆为规范统一的小篆,世称“秦篆”。从存世的《峄山刻石》《泰山刻石》《琅琊刻石》中,可见秦篆横平竖直、粗细一致、圆起圆收、布白整齐、转折遒劲的官方书风,《峄山刻石》尤其结体端严,点划都如千钧强弩,被后人作为练篆范本。比较秦篆,秦隶笔画简率,汉隶笔画更为俭省,史称此变为“隶定”。东汉史游解散隶体,写《急就章》,经杜操、张芝等人完善而为“章草”,[①]书法有了自由传达个性的可能。南朝人概括秦汉书史:“寻隶体发源秦时,隶人下邳程邈所作,始皇见而奇之。以奏事繁多,篆字难制,遂作此法,故曰隶书,今时正书是也。草势起于汉时,解散隶法,用以赴急,本因草创之义,故曰草书。建初(汉章帝年号)中,京兆杜度始以善草知名,今之草书是也。”[②]

近年,中国各地大量出土秦汉简牍帛书。秦墓出土简牍近10起,如湖北云梦睡虎地4号秦墓出土1155枚。汉墓出土简牍近四十起,如内蒙额济纳汉边塞遗址四次出土汉简共计3万余枚,甘肃敦煌汉悬泉驿遗址出土汉简约2万枚,安徽阜阳双古堆1号墓出土汉简约6000枚,山东临沂银雀山1号墓出土汉简4942枚,河北定县八角廊40号墓出土汉简约2500枚,湖南长沙马王堆汉墓两次出土汉简近千枚等。马王堆汉墓出土的帛书,书写在宽48厘米的整幅帛或宽24厘米的半幅帛上,总字数达10多万字。从睡虎地秦简中,可见秦隶摆脱了秦篆的均匀态势,变得起伏有致;马王堆汉简不修边幅,自然天真,是秦隶过渡到汉隶阶段的生动例证;武威东汉简牍则可见汉隶的定型;居延汉简、敦煌木简中,又可见汉隶到章草的演进。

东汉兴起了刻碑之风,著名碑刻有:《石门颂》《乙瑛碑》《礼器碑》《华山碑》《史晨碑》《张迁碑》《曹全碑》等。汉碑一变汉简天真随意的书风,《张迁碑》方笔取势,结体严密,笔致于遒劲中见灵动;《乙瑛碑》端庄停匀,有庙堂气象;《曹全碑》中宫紧缩,圆笔取势,如风摆杨柳,秀雅中见逸宕。其他如《礼器碑》瘦劲洗练,《史晨碑》简洁内敛……不能备述。东汉熹平四年(175年),朝廷令工匠将7种经典20多万字刻成《熹平石经》,以正汉隶法式,历时9年刻成。三国上承汉代刻碑之风,东吴《天发神谶碑》用隶体书篆,笔势奇伟,高古雄强,对后世篆刻影响极深,旧拓藏于北京故宫博物院(图4.1)。东汉又开摩崖石刻之风,甘肃成县天井山摩崖石刻《西狭颂》舒缓从容,字体在篆隶之间,是中国摩崖书法中的名品。

继魏之钟繇创造楷体之后,东晋士子完成了从章草到今草的演变。东晋王廙说,“画乃吾自画,书乃吾自书”,“学书则知积学可以致远”,[③]对书法的追求上升到了积学致远、自觉表现自我的高度。流婉的行书契合萧散超脱的东晋士子气质,奔放的草书更鲜明地传达出了东晋士子个性,以往作为礼教工具的书法,成为士子畅神达意的艺术形式。今存晋人书迹多为私人信札,寥寥数行,意态万千,令后世观书者得以想见其人个性与当时情状。西

① 关于章草由来,众说纷纭,详见赵彦国《章草名实考略》,《艺术百家》2007年第8期。

② [梁]庾肩吾《书品》,华东师范大学古籍整理研究室编《历代书法论文选》,上海:书画出版社1979年版,第86页。

③ [唐]张彦远《历代名画记》卷5,笔者《中国古代艺术论著集注与研究》,第150页《晋·王廙》。

图4.1　旧拓东吴皇象《天发神谶碑》，采自《中国美术全集》

晋，陆机《平复帖》萧散平淡，天机自露；东晋，王羲之、王献之父子行草登峰造极，至今无人敢谓超越。

王羲之（307—365），字逸少，官至右军将军，世称"王右军"，有真书《黄庭经》（摹本）、《乐毅论》，行书《十七帖》《丧乱帖》《姨母帖》等传世。《十七帖》从章草脱出；《丧乱帖》有分书遗迹（图4.2）；《兰亭序》28行、324字，点划偃仰，风神俊逸，与王羲之"仰观宇宙之大，俯察品类之盛"的序文合拍，人评其"字势雄逸，如龙跳天门，虎卧凤阙"[1]。今存《兰亭序》唐人摹本数种，以中宗神龙间摹本最精，世称"神龙本"。其子王献之，草书潇洒奔突，任情自性，《鸭头丸帖》两行15个字，疏朗多姿，神采俊发，藏于上海博物馆（图4.3）。其侄王珣，《伯远帖》从容自然，潇洒通脱，藏于北京故宫博物院（图4.4）。"谢安尝问子敬：'君书何如右军？'答云：'故当胜。'安云：'物论殊不尔。'子敬答曰：'世人哪得知！'"[2]王献之敢置尊亲于不顾，视自己书法在其父书法之上，正可见东晋士子藐视礼教的自由精神。

二、神妙的绘画

三国，东吴曹不兴受粟特人康僧会带来西域佛画像的启发，率先以凹凸法画佛。1984年，安徽马鞍山南郊东吴朱然墓出土漆器60余件，漆器上绘有历史故事画《百里奚会故妻图》《伯榆悲亲图》《季札挂剑图》等，现实生活画《宫闱宴乐图》《童子对棍图》《童子戏鱼图》《狩猎图》《梳妆图》等，还有神仙故事《持节导引升仙图》等，《宫闱宴乐图》中人物众多，场景复杂，三国画迹借漆器得以见存。其内容不再是从楚文化延续而来的诡谲浪漫，而以写实风格宣扬忠孝节义、纲常伦理，或祈求吉祥符瑞；画风也不再是汉画的简略，而以"高古游丝描"舒缓匀细地勾勒，画上多见渲染，可见凹凸画法已经在南方流行。

① ［梁］萧衍《古今书人优劣评》，华东师范大学古籍整理研究室编《历代书法论文选》，上海：书画出版社1979年版，第81页。

② ［刘宋］虞和《论书表》，版本同上，第50页。

图4.2 王羲之《丧乱帖》,
采自《中国美术全集》

图4.3 王献之《鸭头丸
帖》,采自《中国美术全集》

图4.4 王珣《伯远帖》,
采自《中国美术全集》

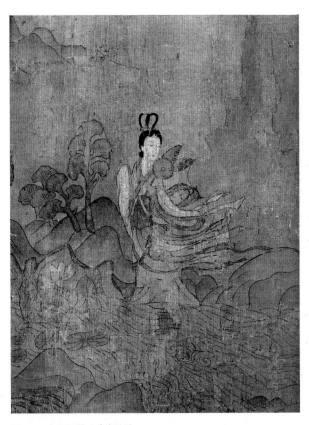

图4.5　东晋顾恺之《洛神赋图》局部,采自《中国美术全集》

两晋南北朝,佛教大张旗鼓地传播,佛画也随之流行。西晋卫协画《七佛图》,后人评论,"古画皆略,至协始精","凌跨群雄,旷代绝笔"①。东晋顾恺之学卫协而以高古游丝描表现魏晋人物,用笔徐缓收敛,用线如春蚕吐丝,其绵密精细的画风,一举反叛了汉画的率意天真。今传宋摹本《洛神赋图》,画山水起伏,树木掩映,人物形象飘逸洒脱,随赋之铺陈重复出现,时间流程与空间转换融合,可见中华艺术时空合一的特点,藏于北京故宫博物院。卷末画曹植离开洛水,人、马回首却步,恰如其分地表现出曹植《洛神赋》中的场景,开以画再现文学作品的先河(图4.5)。作为画之背景的山石、树木、云水,则处于技法尚未完全成熟的阶段。绢本设色横卷《女史箴图》以西晋张华教导女官修德的文章立意,画有冯婕好以长矛刺向黑熊保护汉元帝、宫女对镜梳妆等故事,女官旁各有楷书箴言,原作12段,今存唐摹本9段,藏于伦敦大英博物馆。顾恺之《列女仁智图》(宋摹本)用笔较《女史箴图》健劲,藏于北京故宫博物院。唐人称顾恺之"画绝,才绝,痴绝",其画迹"紧劲联绵,循环超忽,调格逸易,风趋电疾,意存笔先,画尽意在,所以全神气也",画维摩诘"有清羸示病之容,凭几忘言之状";为瓦官寺画《维摩诘》,不三日而得百万钱②;"画裴叔则颊上益三毛……如有神明,殊胜未安时"③。顾恺之神妙的人物画,成为中国文人画史上说不尽的话题。

刘宋陆探微,在顾恺之人物画修长造型的基础上,自创"秀骨清像"的人物造型,以表现崇玄尚佛的六朝士子与道释人物的形象,南朝蔚然成风,极大地影响了北朝佛教石刻造像。萧梁时,张僧繇变陆探微的"秀骨清像"为"面短而艳",变顾恺之均等用力的密体线条为奔放疏朗的疏体,其笔锋灵活多变,"点、曳、斫、拂,依卫夫人《笔阵图》,一点

① ［南齐］谢赫《古画品录》,笔者《中国古代艺术论著集注与研究》,第108页《第一品五人》。
② 本段所引［唐］张彦远《历代名画记》卷2《论顾、陆、张、吴用笔》,卷5《晋·顾恺之》,见笔者《中国古代艺术论著集注与研究》,第145、153页。
③ ［南朝］刘义庆《世说新语》,上海:上海古籍出版社1987年版,第105页《巧艺第二十一》。

一画,别是一巧,钩戟利剑森森然",画史称其"张家样","张公思若涌泉,取资天造,笔才一二,而像已应焉"[①]。张僧繇"面短而艳"的疏体开启了南朝入隋造像风范。唐人评,"张(僧繇)得其肉,陆(探微)得其骨,顾(恺之)得其神"[②],六朝人物画三大家从此成为定论。

三、玄谧的青瓷

从陶到瓷,人类经过了漫长的探索。商代中期带釉陶器上,有草木灰无意掉落泥坯形成的釉斑,于是,先民有意于泥坯挂釉后入窑烧制。句容、金坛春秋土墩墓出土原始青瓷器、几何印纹陶器等文物3800件,常州春秋淹城遗址出土原始青瓷器及几何印纹陶器300余件,已各自辟馆陈列。浙江德清火烧山发现大量堆叠的原始青瓷残片和窑址窑具,时代从西周晚期到春秋晚期;德清亭子桥发现大量战国原始青瓷残片和龙窑窑址。东汉,浙江余姚上林湖畔与上虞、慈溪等地烧制出人类历史上真正的青瓷器,浙江省博物馆藏东汉越窑青瓷九连罐,为一级藏品。

陶器的烧制材料是黏土,烧造温度在700℃~1000℃,胎质疏松多气孔,吸水率高,敲击声音闷浊,器表初不挂釉,逐步演进到挂釉。瓷器的烧制材料是瓷石和高岭土,含有较黏土多的长石、硅、铝等成分,烧造温度约1200℃甚至高达1300℃,胎质致密,不吸水,器表率皆挂釉,敲击声音清脆。先民在造陶的过程中,精选泥土,改进窑口,掌握火候,逐步烧制出了瓷器。

三国西晋是中国青瓷烧造的高峰时期,窑址集中于浙北绍兴、宁波一带,因其地而称"越窑",浙江上虞县发现三国越窑窑址40处、西晋越窑窑址120余处。浙江省博物馆、宁波市博物馆藏有大量这一时期的越窑青瓷器。如吴国上虞烧造的青瓷兔形水盂,捏塑成兔子捧碗喝水,兔身即盂身,兔嘴下的碗是盂嘴,兔子双足和尾巴形成三个支撑点。天真烂漫、富于想象的造型,令人忍俊不禁!吴国上虞烧造的青瓷鸟形碗(图4.6),高高翘起的鸟头、鸟尾使碗重力平衡,又确保人端拿热汤时不被烫伤,也是情思烂漫的作品。渐入南朝,越窑如浙北的德清窑、浙中的婺州窑、浙南的温州窑等纷纷涌现,烧造品种减少,装饰趋于简率,于胎上涂抹化妆土,正是婺州窑首创。河北景县、山东淄博、江苏南京、湖北武昌南朝墓均有出土青瓷六系仰覆莲花尊,造型雍容敦厚又端庄挺秀,景县、南京出土的莲花尊最美。

越窑青瓷器往往以动物变形为器皿造型。如青瓷羊形座(图4.7)、青瓷熊灯、青瓷辟邪、蛙形水注、鳖形水注等,用捏塑、堆塑、雕镂、模印、压印、刻

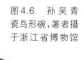

图4.6 孙吴青瓷鸟形碗,著者摄于浙江省博物馆

① 本段所引[唐]张彦远《历代名画记》卷2《论顾、陆、张、吴用笔》,卷7《梁·张僧繇》,见笔者《中国古代艺术论著集注与研究》,第145、第160页。

② [唐]张彦远《历代名画记》卷7《梁·张僧繇》,见笔者《中国古代艺术论著集注与研究》,第160页。

图4.7 东晋青瓷羊形座，
著者摄于中国国家博物馆

划等手法成型再加以装饰，神秘有象征意义的纹样不复再见，有着宗教意义的莲花纹、忍冬纹等，成为富有时代特征的普遍装饰。盘口壶、鸡头壶、莲花尊、虎子、魂瓶等，则是南北朝流行的器皿样式。三国西晋青瓷器不及后世青瓷器光亮平滑，其玄谧清远的趣味则与玄学意趣相合，迎合了南方士子的审美，成为中国早期瓷器的主导性品种。

四、流丽的画像砖

南朝模印画像砖以潇洒流丽、飞扬灵动的新风，一反汉代画像砖石的古拙天真。江苏多地出土有南朝模印画像砖，仅《竹林七贤与荣启期画像组砖》就发现多起。南京西善桥南朝墓出土画像组砖上，以线型塑造出嵇康头发蓬乱，袒胸露足，傲然自得；阮籍手置口边，昂首长啸；刘伶嗜酒如命，以手蘸酒；王戎侃侃而谈；向秀闭目沉思。人物各有个性，又都神情玄远，放诞不羁（图4.8）。丹阳金王村南朝大墓出土羽人戏虎画像砖、丹阳胡桥宝村南朝大墓出土羽人戏龙画像砖，均藏于南京博物院；常州戚家村南朝墓模印

图4.8 南京西善桥南朝墓出土竹林七贤画像砖，选自《中国美术全集》

飞虎画像砖,藏于常州博物馆。它们莫不神采飞扬,气韵流贯,表现出六朝文化特有的潇洒流丽(图4.9)。河南邓县南朝初期墓葬出土的模印画像砖,表现贵族出行、孝子、神仙、四神等图画,有持麈、吹笙的高士,有凌空飞舞的仙人,一砖一画,浮雕加彩,人物之秀骨清像、衣袂之飞扬灵动、流云之随势起舞,不让江南地区这一时期画像砖,可见江南文化的传播及其影响(图4.10)。

图4.10 邓县南朝墓出土仙人画像砖,著者摄于国家博物馆

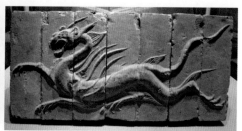

图4.9 常州戚家村南朝墓出土飞虎画像砖,著者摄于常州博物馆

五、沉雄的陵墓石雕

汉代开始于帝王陵墓前开神道,置石兽。麒麟、天禄多置于帝王陵前,以显示死者生前为王,乃天命所归;辟邪多置于王侯墓前,以祝祷其能辟妖邪。江苏境内多地存有南朝帝王、侯王陵墓石雕,形成神道石柱、龟趺、神兽等三种六件至八件的程式。

宋、陈帝王陵寝——宋武帝刘裕初宁陵、陈武帝陈霸先万安陵、陈文帝陈蒨永宁陵在南京市郊。刘宋初宁陵在江宁区麒麟镇麒麟铺村,石麒麟断头残肢且为民房所困。陈万安陵在江宁区上坊乡石马冲,今存石兽两只:北石兽较为完整,南石兽从颈部断裂且胸部碎裂。陈永宁陵在南京栖霞区甘家巷狮子冲,今存石兽两只:东面天禄双角,西面麒麟独角,身躯呈大∽形造型,四足翘起似欲腾空飞去,装饰性线纹比较齐陵石兽又有增加,为南朝陵墓石刻中最为精美绮丽的作品。

齐、梁帝王陵寝集中在江苏丹阳,现存神道石刻12处。胡桥狮子湾存齐高帝萧道成之父萧承之永安陵石兽一对,其中雄兽头残,雌兽完整。其造型呈进击状的∽形,身躯布满卷涡状的纹饰,呈现出绮丽柔曲的齐风齐韵,可见南齐工艺与南齐文学绮靡之风的同声相应(图4.11)。萧衍缔造梁朝以后,追认其父萧顺之为文皇帝,为其在丹阳荆林三城巷北营造帝王规格的建陵。这就是萧顺之陵造于梁初却呈南齐风格的原因。其石天禄失双角和腿,神道石柱已失莲瓣形圆盖上辟邪与盖下柱额,另存残石龟趺座,石麒麟已失。

梁朝侯王墓群集中在南京栖霞区路边田野及甘家巷小学,地貌已毁,现存墓前石兽各高2~4米,重数十吨。梁始兴忠武王萧憺墓前存石辟邪2只,石碑1通、龟趺2只。东碑保存完好,碑首、碑身、龟趺三部分通高5.61米,碑身高4.45米,碑文楷书36行共3096字,为梁代书法家贝义渊所书。梁墓神道石柱由基座、柱身、柱头三部分组成,柱身刻希腊多尼亚

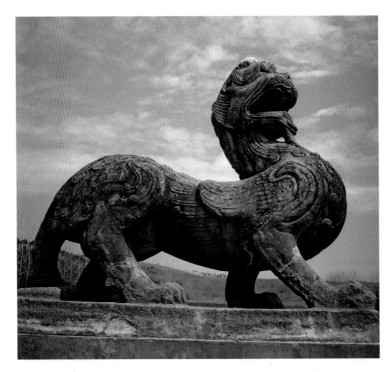

图4.11 丹阳齐宣帝萧承之墓石刻天禄，采自《中国美术全集》

柱式的长瓦楞纹以造成光影变化，长方形柱额上刻文字一正一反，上覆莲瓣形圆盖，圆盖上立圆雕小辟邪，可见佛教文化的影响和希腊文化的辗转进入。现存梁墓神道石柱中，萧景墓神道石柱造型最美，保存也最为完整（图4.12）。萧景墓辟邪存1只，昂首阔步，巍然，昂然，块面概括，大体大块，见方见棱（图4.13）。江苏句容境内，有梁南康简王萧绩墓石刻1处。

南朝陵墓石兽造型丰伟，气势沉雄，上承汉代石雕雄强博大的遗风，下启唐代石雕饱满敦实的新貌，其磅礴浩瀚之美，在南朝艺术中别具风范。大兽的自然造型被归纳为简括明晰的块面，分明可见中原雄风；石面装饰性线纹流畅婉转，又不乏江南情韵。它们成为这一时期南北艺术和中外艺术交融的重要实证。

第三节 北朝宗教石窟

东汉，佛教刚刚传入中土，因此少有物态遗存。已知仅江苏连云港海州区孔望山南麓存有东汉佛教摩崖石刻，四川嘉定东汉崖墓门楣上存有浮雕佛坐像。北朝，丝绸之路沿线凿造了大量宗教石窟，如：新疆拜城克孜尔千佛洞，甘肃敦煌莫高窟与永靖炳灵寺石窟、天水麦积山石窟，山西大同云冈石窟与太原天龙山石窟，河南洛阳龙门石窟与巩县石窟寺、安阳灵泉寺石窟，河北邯郸南北响堂山石窟，宁夏固原须弥山石窟等。佛教石窟集中于北方中国，南方仅南京栖霞山石窟造像中有六朝遗物。

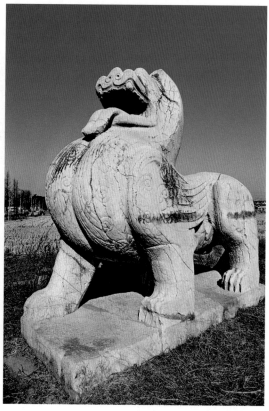

图4.12　南京十月村梁吴平忠
侯萧景墓神道石柱,徐振欧摄

图4.13　南京十月村梁吴平忠
侯萧景墓石刻辟邪,徐振欧摄

　　石窟是一种特殊的宗教建筑样式,随佛教东来而从印度传入,欧洲古典建筑样式、建筑装饰也从印度间接传入。最早传入的石窟原型称"支提窟"。其平面呈马蹄形,以塔柱为中心,从新疆龟兹地区石窟东进并渐见于莫高窟早期石窟、云冈石窟、巩义石窟等,使当时佛寺也作以塔为中心的塔庙布局。北魏以降,支提窟逐渐少见,隋唐完全消失而为佛殿式石窟代替,前室凿成人字披供信徒参拜,后室凿成讲堂。所以,隋唐以降,石窟始称石窟寺。伴随佛教中国化的进程,除塔庙窟、佛殿窟以外,尚有源自本土的大像窟、佛坛窟、僧院窟、僧房窟……不能备举。

　　区别于南方士子文化,北朝佛教石窟是外来艺术影响下的民族民间艺术,是其时综合建筑、雕刻、绘画、泥塑与装饰图案的艺术样式,成为其时佛教迅猛传播、东西南北文化交流融合的见证。

一、龟兹石窟

　　新疆库车、拜城、吐鲁番等地是丝绸之路要冲,也是佛教东传的必经之地,公元2世纪就开始开凿石窟,绵延至于14世纪,现存宗教石窟遗址14处、洞窟660多个。新疆石窟艺术以壁画见长,其中,龟兹国壁画遗存见于库车和拜城,以拜城克孜尔千佛洞为典型。

库车、拜城是龟兹国旧地。其外部漫天土石恍若原初，令人入洞有恍若隔世之感。其窟形多为早期支提窟。为避大风流沙，主室不直接敞露于崖面。前室拱券顶近似甬道，拐弯折向主室，中心柱作为前后室的间隔，既支撑了窟顶，也便于信徒四面巡回，瞻仰朝拜。现存龟兹石窟有：拜城克孜尔千佛洞、库车森木塞姆千佛洞和克孜尔尕哈千佛洞等。如果说敦煌石窟壁画主要体现出汉民族的风格气派，龟兹石窟壁画则清晰可见印度壁画的影响，画中裸体人数之多，居中国石窟壁画之首。

克孜尔千佛洞开凿于新疆拜城克孜尔镇明屋塔格山崖壁上，距库车67千米，开凿时间在公元190—907年，先于敦煌石窟开凿，现存编号洞窟236个，绵延3千米，其中70余窟存壁画近10000平方米，是新疆地区保存最好、壁画艺术水平最高的石窟群。与敦煌不同之处主要在于：壁上画有大量伎乐形象，身姿扭曲，薄衣贴体，用凹凸法晕染，有全裸，有半裸，画史称为"天竺（古印度）遗法"。其中，第8窟（图4.14）、17窟、38窟、69窟、83窟、175窟等绘画水平极高。第17窟壁画年代既早，保存亦好，《弥勒说法图》线条紧劲圆健如屈铁盘丝，刚劲的黑色粗线如建筑构架般地撑起了画面，与青绿色块形成强烈对比；第38窟以暖色画身姿慵懒的裸体乐女，营造出春日融融般的气象；第83窟正壁所画《仙道王舞女图》中，有克孜尔最美的女子裸体形象（图4.15）；第175窟通道内壁画《轮回图》，人物众多，构图复杂。第17窟舞女的跷脚舞步、第189窟舞女的弹指动作，今天仍然存活在维吾尔族舞蹈之中。洞壁还画有当地男性形象。其券顶往往画以须弥山分割而成的菱形格图案，每格内画佛教本生故事或奇花异木、飞禽走兽（图4.16）。其晚期壁画年代已相当于隋唐，毁坏比较严重。

图4.15　克孜尔千佛洞第83窟正壁壁画仙道王舞女图，采自《中华文化画报》

图4.14　克孜尔千佛洞第8窟主室前壁壁画飞天，采自《中国美术全集》

图4.16 克孜尔千佛洞第224窟
菱格故事画,采自《中国美术全集》

森木塞姆千佛洞在库车东北约40千米处,开凿时间在190—907年,现存洞窟52个,其中19窟较为完整。克孜尔尕哈千佛洞在库车西北13千米往克孜尔千佛洞途中,开凿时间在公元190—420年,现存编号洞窟46个,仅几洞存有壁画。龟兹石窟还有:玛札伯哈石窟,在库车东北约30千米,开凿时间在公元581—907年,曾有洞窟31个,仅存4窟较为完整;托乎拉克店石窟,在拜城,现存6窟,有零星壁画;台台尔石窟,在拜城,现存8窟。

二、敦煌石窟

敦煌位于丝绸之路咽喉,汉唐时是中国西北军事、宗教、文化中心与商业都会。敦煌石窟包括:敦煌县莫高窟与西千佛洞、安西县榆林窟、瓜州县东千佛洞。莫高窟位于敦煌县东南。据敦煌研究所藏武周证圣元年(695年)《李怀让重修莫高窟佛龛碑》记载,莫高窟始凿于前秦建元二年(366年),历经十六国、北魏、西魏、北周、隋、唐、五代、宋、西夏、元,历代都有凿造,现存大小洞窟492个、彩塑2400多尊、壁画约45000平方米、唐宋木构房5座,洞窟绵延1618米。西千佛洞位于敦煌县西南约30千米处的党河北侧崖壁,现存北魏至唐代编号洞窟16个,壁画题材与风格都与莫高窟同期洞窟相近,其中较多为后代重绘和改塑。榆林窟又称万佛峡,开凿于安西县西南75千米、莫高窟东南180千米的榆林河谷崖壁,东崖上区、下区共存31窟、西崖存11窟,共存壁画5200余平方米、彩塑200余身。东千佛洞又名下洞子,在榆林窟东北约15千米处,现存20窟。莫高窟成为敦煌乃至中国规模最大、延续时间最长、艺术水平最高的石窟群。

莫高窟现存最早的洞窟是第268窟至275窟——北凉僧房式洞窟。其主尊均为泥塑交脚弥勒,壁画以铅白画眼睑和鼻梁,年深月久,铅粉氧化变黑,只剩下眼睑的两点和鼻梁的一竖是白色,形如"小"字,"小字脸"和粗黑的衣纹,使北凉壁画愈见刚劲豪放。第275窟被莫高窟研究所定为特窟,高3.4米的北凉彩塑交脚弥勒用泥条贴出衣纹,敷以彩色,衣纹发髻均见印度犍陀罗造像影响(图4.17),右壁画王子被钉钉、挖眼等本生故事,[1]笔触生

① 本生故事:指释迦牟尼前生历经百劫的故事。本传故事:指释迦牟尼从降生到涅槃的事迹;因缘故事:指释迦牟尼渡化众生的故事。

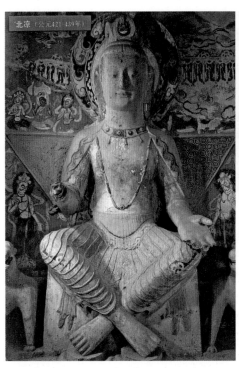

图4.18 莫高窟第272窟北壁北凉壁画《毗楞竭梨王本生故事》,采自《中国美术全集》

图4.17 莫高窟第275窟主尊北凉彩塑交脚弥勒,采自《中国美术全集》

辣,既有汉画遗风,又融入印度传入的"凹凸法"。第272窟北壁中也画有《毗楞竭梨王本生故事》(图4.18):毗楞竭梨王为听说法,忍受剧痛让说法者在身上钉钉,清冷的色调渲染出了悲剧气氛。

　　莫高窟中的北魏洞窟,于前庭凿成汉民族建筑的人字披样式;后室仿印度支提窟,中心塔柱四面开龛,供人巡回膜拜;窟顶平棊则是汉民族样式。壁上多画本生故事,即释迦前生历经百折、自我牺牲的经历,间接表现出了现实世界的悲惨离乱。北魏第254窟被定为特窟,龛内有泥塑贴金交脚弥勒,左壁《萨埵那太子本生图》极其精彩(图4.19):萨埵那太子外出行猎,见母虎奄奄待毙正欲吞食小虎,于是奋不顾身跳下山崖用身体喂虎。从"太子离宫出游"到"父母收骨建塔"八个情节组成此画,"跳崖饲虎"作为情节高潮,置于画面中心。太子身体呈紧绷的弓形造型,棕、黑色的浓重图象画在清冷的地色上,山村野外的荒凉、奔放恣肆的线色传达出迷狂激越的宗教情调和粗野放达的审美趣味。右壁《尸毗王割肉贸鸽图》年久变色又经烟熏火燎,愈见厚重神秘。第257窟西壁画《九色鹿王本身故事》:溺水人贪图赏格,忘恩负义,向国王密告九色鹿的行踪,落得满身生癞,贪心的王后也心碎而死。国王和王后着波斯装,王后手臂搭在国王肩上,脚趾高高跷起,一副轻薄得意的模样,真是神来之笔!北壁画九马、九牛风驰电掣般飞奔,剪影高度概括,又完全是魏晋风骨。北魏壁画就是这样,用色单纯强烈,用线洒脱奔放,飞扬腾达,虎虎如生,先民的伟力、活力、想象力……真欲破壁而出。藻井画飞天之轻盈、图案之规整,互相映衬,变中求整,成为民族图案的范本。如果说敦煌魏画动感强烈,敦煌魏塑从北魏早期的伟岸粗犷转向超逸文静。如果说麦积山魏塑像名士,敦煌魏塑则像淑女,第259窟北魏彩塑笑容神秘恬静。

西魏，敦煌出现了后壁凿有大佛
龛的覆斗形洞窟，覆斗形洞窟从此成
为后世流行的石窟样式。西魏洞窟
壁画以第285、249窟最为精彩。第
285窟窟顶画垂莲、忍冬等，四角画
流苏、羽葆等，四披画伏羲、女娲、四
神、飞廉、雷公、风神等。佛教教义与
神话传说杂糅，令人目不暇给。壁上
中原画风与西域画风并存：迎面壁
上人物用凹凸法描绘并画有裸体飞
天四身，其余三壁以线勾勒身着褒衣
博带——南朝服装的人物，可见多
种文化在敦煌的并存（图4.20）。第
249窟窟顶西披绘雷神，北披绘狩猎
图，南披绘西王母驾青鸾，旌旗飘扬，
满壁风动，道教与佛教同台演出（图
4.21），墙上残留有未完成的速写，造
型精准，备极生动。壁画《说法图》
上侧飞天，大笔铺排，大块用色，粗犷

图4.19 莫高窟北魏第254窟壁画萨埵
那太子本生图，采自《中华文明大图集》

图4.20 莫高窟西魏第285窟全景，采自《中华文明大图集》

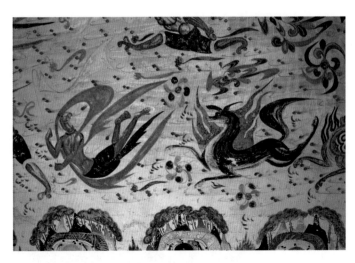

图4.21　莫高窟西魏第249窟壁画局部，采自《中国美术全集》

刚健，淋漓酣畅。其造型一上一下呈S形回旋，正好填满龛上侧墙面。米开朗基罗画西斯廷天顶画震惊了世界，而早在米氏之前一千多年，华夏先民便创造出许多足以与西斯廷天顶画比美的杰作。

莫高窟北周洞窟中，第428窟为人字披中心柱式，面积最大，保存也好，窟内造像较小，壁画《舍身饲虎图》将故事置于山水场景之中，"其画山水，则群峰之势，若钿饰犀栉。或水不容泛，或人大于山"[①]，呈现出山水画草创时期的面目。平棊上所画四身裸体飞天，是莫高窟仅存的裸体飞天壁画。[②]

三、炳灵寺石窟

炳灵寺石窟在甘肃永靖县，今存西秦至明清窟龛183个、石造像694尊、泥塑82身、壁画约900平方米，北朝窟龛将近三分之一。其中西秦石窟造像，全国同类石窟概莫能比。石窟在积石山群山环抱之中，从兰州乘车船经刘家峡水库水路60千米方可抵达。积石山峰峰奇峭，没有人烟，也没有绿色，令人感觉到一种神奇的永恒、一种不知身处何世的天际旷寞之美。

第169窟在悬崖最右边高山峻岭之上，总高15米，宽20米，面积达200余平方米，窟内有西秦、北魏及隋龛24个。其年代之早、规模之大，国内无有可比者，当地人称其"天桥洞"。入洞即见高约2米的西秦石雕胁侍菩萨立像；右侧壁龛内，有高约1米的西秦石雕佛像与石雕胁侍菩萨立像；折向右，有高约3米、赤足站立的西秦石雕菩萨立像，是此窟最为杰出的作品（图4.22）。西秦佛像均作高髻，右袒，长发与珥璐披垂于肩，表情温婉秀美，表现出与北魏、西魏、东魏、北齐造像不同的时代特征。最高的大佛左足前有两尊石雕北魏坐姿胁侍菩萨，高约60厘米，模糊动人；右侧两堵壁画，一壁用中原画法平涂彩色，再加勾勒；一壁用天竺遗法渲染明暗。东侧上方壁上有墨书"建弘元年"（420年）

① ［唐］张彦远《历代名画记》卷1，笔者《中国古代艺术论著集注与研究》，第144页《论画山水树石》。
② 参见笔者《敦煌行》，《艺术人生》，上海：上海文艺出版社2000年版，第65—75页。

等24行文字,是目前已知全国石窟中最早的纪
年题记,比莫高窟第285窟现存题记"西魏大统
四—五年"(538—539)还早100多年。登梯前
行,悬崖处透进天光,又见有西秦石雕佛像。从
原路折向左,转弯处壁上画有造型极美的伎乐
天,下方有一排三尊西秦石雕坐佛,两腿呈两圆
相交,双足隐去,裙边圆似水波,颇见装饰意味。
三坐佛间壁上画《释迦受难图》,释迦瘦骨嶙
峋,不假彩色。再登梯,见一排西魏彩绘坐佛,
颇佳。再登梯而上,绝壁顶峰有北魏石雕像和
小块壁画。第169窟三层云梯,洞洞相连。登云
梯,攀悬崖,一洞雕绘,囊括数代。

　　从第169窟右拐通往第172窟。洞壁多凿有
北周石雕佛像。其造型面圆体丰,时代特征明显,
北魏造像夹杂其中。洞内有明代楼阁,门上、壁
上、藻井各存明代彩画。出第169窟顺壁向左,沿
路有明代石塔,有北宋政和年间石刻题记,有许多

图4.22　永靖炳灵寺第169窟西秦
彩塑佛像,选自《中华文明大图集》

小型唐窟,水平均很一般。第126、128、132洞口无论站佛坐佛,莫不是典型的北魏晚期造像,
高度在1米左右。峭壁最左有若干隋唐窟龛,唐龛总数占炳灵寺窟龛总数三分之二。

四、云冈石窟

　　云冈石窟开凿于山西省大同市西郊武周山北麓,东西绵延约1千米,今存洞窟53个、
大小造像51000多尊,从文成帝时期绵延至于孝文帝迁都以后,以北魏迁都以前的石刻成
就为高。

　　史载文成帝于"和平初开窟五所"。这就是云冈开凿最早的洞窟——西区16窟至
20窟,因系北魏前期昙曜和尚主持完成,史称"昙曜五窟"。马蹄形穹隆顶仿印度草庐
样式,窟内各凿有一尊10余米高的大佛,左右各凿有站立的胁侍佛,后壁凿满浮雕纹样。
每尊大佛都双肩宽厚,大耳垂肩,前庭饱满,呈现出北方文化的伟岸粗犷之美,史称"雕
饰奇伟,冠于一世"(图4.23见本章前页)。因北魏曾"为石像令如帝身。既成,颜上足
下,各有黑石,冥同帝体上下黑子",[①]有史家认为,这五尊当亦造如帝身。其袈裟衣纹刻
为阶梯形,右肩袒露,明显受印度犍陀罗[②]艺术影响。第20窟大佛艺术水平最高;第17
窟大佛体量最大,高达15.6米。

① 本段几处引文均见于［北齐］魏收《魏书》卷114《释老志》,北京:中华书局1974年版,第3037、3036页。
② 犍陀罗:印度贵霜王朝(其时代略相当于中国汉朝)北方中心,在今巴基斯坦。亚历山大东征时,将希腊文化带到此
地。犍陀罗雕像卷发,鼻梁挺直,与额头连成直线,面部表情高贵静穆,身披类似希腊长袍的通肩袈裟,呈现出浓郁的
希腊特征。它与中印度的秣菟罗造像沿丝绸之路传入新疆至于中原并东渐朝鲜、日本,分别成为大乘、小乘佛教造像
最初的样本;并与北印度的马图腊佛陀雕像共同成为印度笈多艺术的先驱。

图4.24　云冈北魏中期第6窟前室中心塔柱及周围石造像，采自《中国美术全集》

　　云冈第11至13窟为组合窟，开凿于孝文帝迁都洛阳之前，造像多为石雕泥塑加彩绘。其中，第11窟为塔庙窟，高2.4米的七佛呈一字排开，东壁上部有太和九年（485年）纪年铭，窟内造像纷乱，明显有明清作品；第13窟为大佛窟，交脚弥勒高近13米；居中第12窟为仿木结构廊柱窟，分前后室，壁上大小佛龛内各有石雕泥塑加彩佛像，窟顶雕满手执乐器的伎乐天，令人眼花缭乱。此三窟布局纷乱且经后世加工。概言之，第11、12、13窟与浮雕小千佛的第14、15窟，很难代表云冈石刻的成就与风貌。

　　中区和东区第1、2、5、6、7、8、9、10四组双窟也开凿于孝文帝迁都洛阳之前。其平面多作方形，窟顶多凿平棊，分前后室，前室中心塔柱不再是印度支提窟的原制，而表现为与中原楼阁、殿堂、佛寺样式混杂。如第6窟正对云冈大门，栱门与明窗间刻《文殊问疾图》，面积达10.6平方米，文殊在仿木构房屋内侃侃而谈，两侧对称布置楼阁式塔；前室中心塔柱高达14米，底边各长7.5米，四面上下两段各开龛造像，造像密集，雕饰繁富；第二层四角各镂空雕出一座9层楼阁式塔，每塔两侧各立1尊圆雕胁侍菩萨，较昙曜五窟明显见中原文化特色（图4.24）。第5窟中有石雕跌坐大佛。第7窟前雕出三层仿木构屋檐，上层与第6

窟相连,窟顶平棊浮雕飞天造型十分优美。第9窟前室南壁凿列柱,后室窟门凿明窗,其间雕三间仿木构大屋顶门楼,庄严对称。这四组双窟的共同特点是:石雕纷繁热烈,印度的莲瓣、相轮与葱形尖拱,波斯的翼狮,希腊的人像柱、卷草、叶饰与爱奥尼克柱式、科林斯柱式等等,与中国的石仿木构屋檐混合,显现出中华文化同化外来文化的巨大力量:其成就可踵昙曜五窟。第3窟规模最大却未完工,石刻年代错杂;第4窟洞洞相连,亦在未完工状态,南壁有正光纪年铭(520年),为云冈现存年代最晚的纪年铭。

云冈西区西部有许多中小形单窟,多为孝文帝迁都洛阳以后凿造,或残缺,或尚存璞形,或平顶饰以方格平棊,人物秀骨清像,身着褒衣博带的汉式服装。它们不再是云冈精华,却可见孝文时,南方刘宋秀骨清像的画风影响已达云冈。

五、麦积山石窟

麦积山石窟在甘肃天水市东南,始凿于十六国之后秦,现存洞窟194个、塑像7200余尊、壁画约1000平方米。一进麦积山,散花楼北周七佛阁便以庞大的体量吸引了朝觐者。7尊大佛高悬于崖壁,体量居麦积山之首,可惜经过后世重塑,拘谨失却原貌,仅前廊门楣上的泥塑力士、左上方檐墙上的壁画飞天为北周原作,平棊上残留有北周壁画人马山川,色调偏于清冷,画上人大于山,水不容泛,呈现出山水画草创时期的风貌。

麦积山石窟的最高成就在孝文改制以后的北魏后期洞窟,北魏后期洞窟的成就又在全国无有可比的泥塑造像。一尊尊泥塑魏佛面含神秘的微笑,在高高的壁龛上静静地俯瞰芸芸众生,化痛

图4.25 麦积山北魏晚期第147窟泥塑佛像,选自苏立文《中国艺术史》

苦为超凡绝尘,微笑中透露出一种玄思,一种不可言说的智慧,一种不食人间烟火的超脱,足令观者莞尔并且顿生脱尘之想。如第23窟、147窟正壁泥塑佛像,体躯修长扁平,双肩瘦削,眉清目秀,薄唇含笑,超逸中有几分矜持,斯文中又有几分神秘,身着褒衣博带

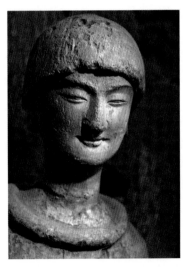

图4.26　麦积山西魏第123窟泥塑少年像,选自《中华文明大图集》

的汉式服装,衣纹简练,忽略体积(图4.25),分明是高蹈玄远、清朗标举的南朝名士形象。第87窟迦叶泥塑像,额头高宽,眼神深邃,一副饱经沧桑、老于世故的模样。第135窟规模较大。第69、127等北魏后期洞窟内各有佳塑。各洞内北魏壁画残缺不全,却神采未减。如北魏127窟盝顶南披画《睒子本生图》画朝臣送行、观猎、狩猎、误射睒子、睒子倾诉、国王告知其父母、国王背其父母看睒子、盲父母哭尸八个场面。残画上,树木摇曳,崩沙走石。睒子利剑当胸一段,黑云密布,大树腰折,山石崩塌,粗犷的笔触和清冷的色调渲染出了氛围的凄厉。麦积山西魏塑像,既有北魏后期塑像的清峻,又淡化了秀骨清像的模样;既有神仙世界的清纯,又有凡人的亲切。第123窟左壁前部男性少年塑像,满脸未涉世事的单纯和顺(图4.26)。第54号洞内也有西魏塑像。①

　　麦积山伟岸挺拔,独立不群,峭壁寸草不生却秀色不减,凌空栈道盘旋而上,周边烟云缭绕,对面山坡如五色图画。论原貌的完整,它超过龙门石窟;论北魏泥塑造像和宋代泥塑造像,它超过敦煌石窟。当然,论壁画和唐代泥塑造像,它不能与敦煌石窟媲美。麦积山宋塑,留待第六章论述。

六、龙门石窟

　　龙门石窟开凿于河南洛阳伊水西山崖壁,沿山腰绵延将近两华里,其地两山夹峙,伊水东流,故名"龙门",又名"伊阙"。现存大小佛龛2100余座,造像10万余尊。其中,北朝开凿的洞窟计23窟。

　　龙门北朝洞窟以古阳洞、宾阳洞、莲花洞为代表,而以宾阳三洞素享盛名。三洞每面壁上都凿有大型佛陀造像。其中,宾阳中洞完成于北魏宣武时期,主佛坐姿,长脸,方额,衣纹稠密有序,消瘦的身躯、高深莫测的笑容、褒衣博带的汉服、飘然欲仙的风度再现了南朝名士形象,窟顶、窟门满雕天王、信女、飞天。洞壁浮雕《皇后礼佛图》被盗往境外,成为美国堪萨斯博物馆镇馆之宝。宾阳北洞主佛身材圆浑壮实,表情自信且有生气,地面以24朵浮雕莲花为饰,窟顶雕飞天、莲花并绘彩。宾阳南洞主佛面相丰腴,嘴唇厚实,胸肌发达。可见,除宾阳中洞一派魏风外,宾阳南洞北洞造像均呈向隋过渡之风格。古阳洞是龙门开凿最早的洞窟,因在今人行程最后,极易为人忽略。其坐佛一片魏风,清癯端庄且有生气,南壁小龛雕凿细腻,魏碑名作《龙门二十品》中,十九品见于古阳洞。龙门魏窟是民族图案艺术的宝库,莲花洞高浮雕藻井等脍炙人口。万佛洞壁上雕小佛约15000尊,洞口南壁浮雕

①　参见笔者《魏塑与唐塑》,《艺术人生》,上海文艺出版社2000年版,第59—64页。

观世音体态优美,门口原有浮雕狮子一对,现藏于美国堪萨斯博物馆。龙门小窟大多已被洗劫一空。龙门唐窟,留待下章论述。

七、巩义石窟寺

巩义石窟寺位于巩义西北约9千米洛河北岸东西向的崖壁上,前临伊洛河,背依大力山,从西往东阶梯上下,五窟均开凿在孝文之后的北魏晚期,其中四窟呈中心塔柱式,柱周凿龛造为一佛二弟子二菩萨,窟外有北朝至初唐开凿的小龛数百个、初唐千佛龛一面及石刻题记数十篇,造像共7000余尊,绵延长约200米。西第2窟与西第3窟间距较大,使此寺分为西(第1、2窟)、东(第3、4、5窟)两区,从西到东编为第1—5号。

西第1号窟南壁门左右上下三层浮雕《礼佛图》计6幅,南壁西侧为女供养行列,南壁东侧为男供养行列,削弱体积表现,注重平面剪影,由此产生了浩浩荡荡的艺术效果(图4.27)。西第3号窟中心柱迎面龛楣两角石刻飞天,衣袂风带全部后扬,形成一种统势,云朵既助风势,又造成构图的适合和圆满,尤见高标独立、不食人间烟火的魏风魏骨(图4.28)。论整体的神采、飞扬的动势和剪影的优美,此窟龛楣堪称魏窟石刻飞天第一。

图4.27 巩义石窟寺北魏晚期第1窟南壁门西石雕礼佛图,著者摄于巩义

图4.28 巩县石窟寺北魏晚期第3窟中心柱南面龛楣石刻飞天,著者摄于巩义

八、响堂山石窟

响堂山石窟在邯郸西南约百里的峰峰矿区，乏有人晓，十分难找。北响堂山石窟嵌于峰腰，山路陡峭。9座石窟中，北齐开凿的三大窟居于中心。正对石阶是释迦洞：前室呈中心柱式，空间甚窄，四面龛内各有石雕加泥塑大坐佛，四壁凿有众多小佛。后室门口四根石柱高达丈余，柱间各雕有立佛，柱上浮雕缠枝纹。后室内石雕释迦立像高约1丈，可惜经过后世贴金重修；左右石雕立像菩萨泥塑加彩，衣纹婉转贴体且是北齐原味，与青州出土的北齐造像呈现出同一时代风貌，左侧菩萨身姿尤美。释迦洞左，大佛洞也呈中心柱式，正中大佛石雕敷泥，基本未失北齐风貌，壁上一排石雕小佛，上方刻有数组硕大的缠枝莲纹，粗放不失圆婉。释迦洞右，所刻经洞规模较上述两洞为小，洞内洞外刻满魏碑体经文，前室右壁石雕天王于北齐风貌之中，已见向隋唐风格的过渡。小洞7个，不值一记。北响堂山三大窟以北齐石造像填补了中国石窟空缺，四根巨柱上浮雕缠枝纹流美生动，明显受中亚纹样影响。南响堂山石窟毁坏严重。

九、须弥山石窟

须弥山在宁夏固原县西北55千米处，寺沟水由西向东蜿蜒而来，将峰峦截为南、北两半，石窟便开凿在寺沟水北侧向东的崖壁底部与山腰，今存北魏孝文帝太和年间至北周、唐代洞窟130余窟，自南向北为大佛楼、子孙宫、圆光寺、相国寺、桃花洞等8区，绵延近2000米，形成数峰并举、洪沟间隔、曲径通幽、险象丛生的奇特布局，其中约70窟凿有石造像。

北魏石窟集中在子孙宫，多为中心塔柱式，塔柱四面分层开龛造像，第32窟塔柱多达7层。北周石窟集中在圆光寺、相国寺，均呈中心塔柱式，规模既大，造像亦精，在全国石窟中地位突出。如第51窟由前室、主室和左、右耳室四部分组成，主室宽13.5米、高10.6米，是须弥山最大的中心柱石窟。后壁坛上坐佛高达6米，面相敦实，发髻低平，双肩丰厚，是现存北周石造像中的杰作，有开启隋唐造像新风的意义。第45、46窟北周石雕装饰繁富。第105窟俗称桃花洞，主室内有近6米高的中心柱，柱四面和壁面开龛，气势亦大。

北朝石窟艺术是中国艺术史的精彩华章。其风格不断变化：建筑从支提窟到覆斗形窟、佛殿窟，汉民族的楼阁式塔也进入了石窟；造像从北魏前期的伟岸粗犷转向后期的"秀骨清像"，再转向北周造像的"面短而艳"，南朝绘画的疏、密二体先后影响并且进入了北朝石窟，北齐造像外来影响尤为突出；服饰从北魏前期的袒肩右袒转向北魏后期效仿南朝的"褒衣博带"；刀法从北魏前期的平直刚硬转向后期的线纹流畅；壁画从北凉的粗犷放达、北魏的虎虎如生、西魏的满壁风动转向北周的气亏韵弱。八方艺术在北朝石窟中相遇并且碰撞，中国的佛教艺术也就在这碰撞之中焕发异彩，一步一步，走向了本土化。

第四节　石窟以外的北方艺术遗存

东晋开始,中国南方被迅速开发,南朝地上地下艺术遗存多遭破坏甚至被扫荡殆尽;北方开发脚步相对迟缓,广袤北方不断发现以往未知的北朝艺术遗存,其风格北中有南,南风入北,中融西式,西式东渐,既是南北朝文化空前大交流的佐证,又有力地打破了中原中心论。

图4.29　嵩岳寺北魏密檐式塔,著者摄于河南登封

虽然北魏杨衒之《洛阳伽蓝记》极言洛阳寺庙、里巷、官宅、园林之美尤其是永宁寺之美,但是,北朝地面木构建筑全付阙如。河南登封现存中国唯一的北朝地面建筑——北魏嵩岳寺塔。其结构为单筒密檐式,15层,12边形,高40米,基座上塔肚呈抛物线形上升,外部造型如花苞般饱满柔美,印度佛塔的影子尚存,屋檐下青砖层层叠涩[①]又见中原传统。塔中空,从底层可见塔内顶,青砖外露,无梯可登。因为地曾偏僻,作为中国现存最早的佛塔留存至今(图4.29)。

新的考古活动中,不断发现北朝墓室、祠堂建筑中石构件甚至石家具。较早出土的例证如:洛阳出土北魏晚期宁懋石室,残石现藏于美国波士顿博物馆,石上阴刻孝子故事和先祖画像,造型均为潇洒飘逸的南方士子形象。洛阳出土北魏晚期孝子石棺,现藏于美国堪萨斯市纳尔逊·阿金斯美术馆,棺外壁刻六组孝子故事。如"子舜"一段,左侧刻舜在井下,瞽叟等人投井下石,舜则挖地道探身而出;右侧刻尧将二女许配给舜。其史实见于《史记·五帝本纪》。各组图画以山林间隔又连成一体,黑图刻阴线,白地留阳线,地、文互换,黑白相生,纷繁线面构成的韵律美,真如丝竹交响。由此可以认为,北朝工匠先行画刻出了成熟的山水画(图4.30)。近年,西安北周粟特贵族安伽墓出土三面装有围屏的石榻,长

① 叠涩:砖建筑上层砖大半叠压于下层砖让,逐砖出挑,形成圆弧造型。

图4.30 洛阳出土北魏孝子石棺上图画,选自《中国美术全集》

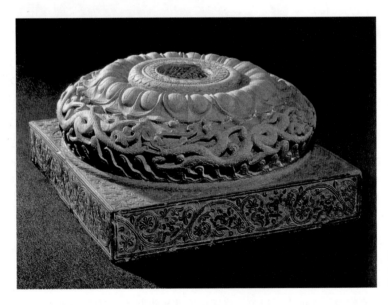

图4.31 北魏司马金龙墓出土石雕柱砖,选自王朝闻、邓福星主编《中国美术史》

达228厘米,可容多人并坐,石围屏上浮雕胡人狩猎、宴饮、乐舞形象并且彩绘贴金,形制巨大,保存完整,辉煌灿丽,十分难得。类似的北朝石榻出土有多起,大同北魏司马金龙墓石榻雕刻精美又围以彩绘漆木围屏,石雕柱础体量巨大,可见宋人所记雕刻法式北魏已经成熟,并可见洛阳永宁寺之精工规模绝非虚记(图4.31)。永宁寺出土400余件文物,佛造像虽残,仍可见北魏佛象脱俗仙风之一斑。1999年,太原王郭村发现北齐虞弘墓,石棺椁仿木构歇山顶殿堂样式,外壁浮雕9幅深目高鼻卷发的人物图象,所著服饰、所用器皿均系中亚所出(图4.32)。墓志记载,墓主虞弘为中亚鱼国人,奉西域柔然国王之命出使北齐,被委

图4.32 太原近郊虞弘墓出土北齐汉白玉石椁浮雕,采自《中华文化画报》

图4.33 北齐石雕彩绘菩萨,著者摄于国家博物馆

任为凉州刺史,历北齐、北周,逝世时已入隋代。所以,其墓用中原墓葬形制,石椁浮雕画面却西域风情浓郁。

北朝石造像遗存如:1996年,山东青州龙兴寺出土北魏、东魏、北齐石雕造像与北碑400余件,北齐石刻造像就达上百尊,1999年精选80多尊移来中国国家博物馆展出。一排排石雕彩绘立姿造像比真人还高,明显受印度笈多王朝[1]造像艺术影响,真正令人震惊!如果说北魏造像多肉髻,东魏造像多螺旋髻,北齐造像则面丰肩宽身圆,螺髻低圆,衣纹浅而隐露身体,有"曹衣出水"[2]之风(图4.33)。其中两尊卢舍那石雕立像,一尊袈裟上以减地平钑工艺满刻故事画,一尊袈裟上用颜料画满胡人形象,见所未见。[3]西安东郊弯子村出土一批高达2~3米的北周圆雕石刻造像极有生气,藏于西安碑林博物馆;西安青龙寺出土北周浮雕石刻造像,现藏于美国波士顿博物馆。

① 笈多王朝(320—540):印度古典艺术的黄金时代。其佛像身披通肩式薄衣,紧贴身体如为水浸,衣纹呈道道平行的U形细线,隐约凸显身体轮廓,有流水般的韵律美。笈多佛像造型影响及于南亚、东南亚、中亚诸国,比犍陀罗艺术影响更为深远。

② 曹衣出水:北齐画家曹仲达画风受印度笈多时代佛像影响,薄衣贴体,如水浸湿,史称"曹衣出水"、"曹家样"。

③ 青州市博物馆同时编出《山东青州龙兴寺出土佛教石刻造像精品》,国家博物馆于1999年展出时同时出版。

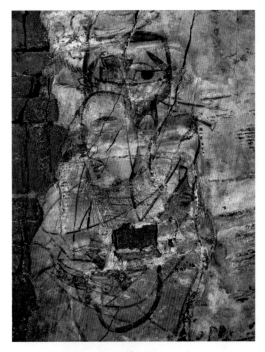

图4.34　固原北魏墓出土彩绘孝子漆棺，选自周成编《中国古代漆器》

图4.35　太原北齐娄睿墓室壁画局部，采自《中国美术全集》

北朝陶俑继承汉俑的简洁传神，又变汉俑的古拙为清峻。河南洛阳北魏墓出土彩陶鞍马，马具上布满中亚风格的繁缛花纹，现藏于加拿大多伦多安大略博物馆。河北磁县东魏茹茹公主墓与湾漳北朝大墓各出土骆驼俑、胡人俑、昆仑奴俑等陶俑千余件，造型大体传神清俊。

北朝绘画遗存亦时有发现。如果说大同北魏司马金龙墓出土《彩绘孝子列女图漆屏风》受南方画风与纲常名教影响，固原北魏墓出土《彩绘孝子漆棺》则见出北方文化的简拙，画上人物着鲜卑装，边饰用联珠、忍冬纹样，又可见异族文化的进入（图4.34）。1979年，太原王郭村发现北齐娄睿墓，残存壁画200余平方米。墓道左壁画车马仪仗，胡角横吹，场面宏大，主从有序，画风流利洒脱，线条飞扬率意又充满弹力，人物神态毕现，代表了北朝绘画的最高水平（图4.35）；速写《牛》线条迅捷洒脱。娄睿墓壁画的流利笔法，成为北齐曹仲达之"曹家样"画风的实物参照。

近年，新疆楼兰遗址、尼雅遗址陆续出土北朝汉文简牍；西域出土北朝残纸上有民间随意所书的汉字；楼兰出土前凉残纸上有西域长史李柏文行书书迹，书体成熟自然；吐鲁番出土5—6世纪纸质墨书莲花经，楷书书写又存隶书笔意（图4.36）。北朝碑刻，世称"北碑"、"魏碑"。存世北碑点划挺括，刀痕宛在，方硬峻峭，雄强遒劲。《石门铭》字体在楷、隶之间，无意精细而愈见自然；《郑文公碑》整饬，《龙门二十品》粗率，《始平公造像碑》《石门铭》《张猛龙碑》《张黑女墓志》等，以楷体书写能得天姿纵横。①北朝民间书法与南朝文人书法，共同谱写出南北朝书法史的辉煌篇章。

① 北碑之外，云南《爨宝子碑》圆笔以方出之，凝重中有妩媚之趣；《爨龙颜碑》朴茂威严大气，为隶楷极则。它们是这一时期书法由隶入楷的典型例证。

图4.36　吐鲁番出土5—6世纪纸质墨书莲花经，著者摄于吐鲁番博物馆

图4.37　和田出土3—4世纪铜佛头，选自台北《故宫文物月刊》

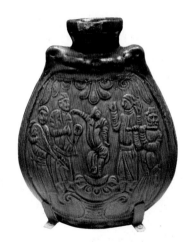

图4.38　安阳范粹墓出土北齐黄釉乐舞纹扁壶，著者摄于中国国家博物馆

　　北朝工艺遗存亦不在少。近年，山东博兴县一次出土北朝青铜造像100余尊。法国吉美博物馆所藏北魏青铜镀金双佛陀像。其超迈玄远的精神气质、飘洒曳地的衣袂裙裾，岂止魏晋风骨，简直是仙风仙骨了。新疆和田出土3—4世纪铜佛头，铸为高鼻深目的中亚人形象，藏于东京国立博物馆（图4.37）。伊犁出土5—6世纪玛瑙金杯，比较中原金工毫不逊色。河北景县北魏封氏墓、河南安阳北齐墓各出土有六系仰覆莲花尊，器表既贴塑有佛教的莲花，又贴塑有来自波斯萨珊王朝的联珠纹，与武昌南齐墓、南京南梁墓出土的六系仰覆莲花尊造型十分相近。河南安阳北齐范粹墓出土黄釉乐舞纹扁壶，造型取拜占庭扁壶样式，壶腹浮雕波斯萨珊王朝装束的异族男性跳胡腾舞，壶口饰联珠纹，也是中外文化交融的实证（图4.38）。新疆吐鲁番高昌国故址墓葬出土有许多晋唐丝织物品，如558年墓葬中出土联珠孔雀纹锦、联珠胡王牵驼纹锦；589年墓葬中出土联珠胡王

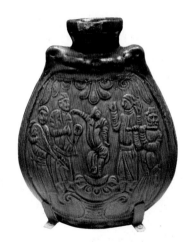

牵驼纹锦。学者根据太原以南并州出土这一时期联珠纹孔雀罗、北齐祖珽家中有山东生产的联珠纹孔雀罗等推论[1]，有西方渊源的联珠纹织物不仅流行于西北，北朝晚期就已经从中原东进山东。[2]

考古活动还不断发现北方割据小国的艺术遗存。酒泉地处丝绸之路要冲，十六国时，为前凉、后凉、前秦、后秦、北凉、西凉等政权先后割据且曾为西凉国都。这里发现十六国墓葬约1400座。受汉代砖砌墓室影响，墓门、甬道、墓室呈砖拱式，墓门开在照墙下方，墓室顶形制有：盝顶、拱券顶、穹隆顶、攒尖顶、覆斗形顶等。甬道尽头以干砖垒叠为5～11米的照墙，照墙上嵌模印花砖或一砖一画的彩绘画像砖，有的垒叠达十余层。砖上彩绘题材如：畜牧、农耕、屯兵、狩猎、营垒、出行、进谒、燕乐、舞蹈、六博、酿酒、制醋、庖厨……无所不包，真切地反映了河西多民族杂居的历史状况，广阔而多层面地表现出这一时期河西多民族的生产生活。画法是：先以土红线描起稿，然后以朱红、浅绿、赭色、黄、白等加以点染，最后以墨线勾勒，敷彩艳丽，朱红至今艳丽如新，用笔流利潇洒，线条飞扬迅疾，人物手、脚往往一笔勾出，看似随意，许多地方意到笔不到，却神采飞扬，气韵流贯（图4.39）。法天象地的建筑原则也体现于十六国墓室之中：顶部象征天穹，中央模印莲花象征天堂，周围布列天神、星宿、四象；四壁象征人间，画墓主宴乐出行和庄园农耕、渔猎及历史故事，以前室四壁、中室左右两壁画为精彩；四壁下角以负重的颛顼象征地下。整个墓室构成了完整的宇宙图式。十六国墓室现已部分开放，容许学者进入参观。甬道内血迹斑斑，可见盗贼曾经入墓厮杀，零散的彩绘画像砖藏于嘉峪关"长城博物馆"。

公元前37年，邹牟在今辽宁省本溪市恒仁县境内建立了高句丽王朝，恒仁县存有王朝初期五女山城遗址，米仓沟将军墓存有高句丽早期壁画。王朝第二代于公元3年迁都到今

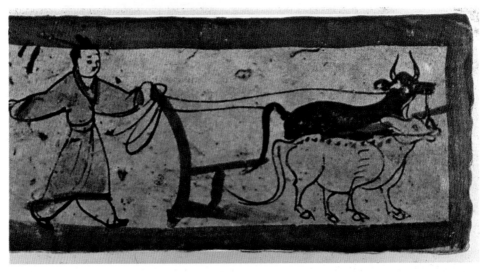

图4.39　嘉峪关长城博物馆藏十六国墓室砖画，选自《中华文明大图集》

① ［唐］李百药《北齐书》卷39《祖珽传》，北京，中华书局1972年版，第514页。
② 尚刚《古物新知》，北京：三联书店2012年版，第25页。

吉林省集安县，先建国内城，后据山建丸都城，丸都城为前燕所毁后，高句丽都城又迁回国内城，公元427年才迁都平壤，668年为唐王朝与新罗联军所灭，其盛期疆域及于辽宁、吉林省大部和朝鲜半岛北部，境内建山城120余座。集安400余年作为高句丽王朝都城，今存丸都城石筑城墙与高句丽古墓近万座，洞沟古墓群就有高句丽古墓8000余座。墓葬形制初为积石墓，5世纪以后流行封土墓。高句丽王朝第20代王——长寿王墓底长31米，高12.4米，用巨岩垒叠成阶梯形平顶，形如金字塔，当地人称"将军坟"（图4.40）。将军坟不远处有好太王陵，陵前矗立着"好太王碑"，其造型取原石如峰，高6.39米，四面刻碑文1775字，详细记录了高句丽王朝的起源、流变和好太王战绩等，字体在汉隶与魏碑之间。32座墓室存有壁画，如五盔坟5、6号墓墓道后，石砌墓室呈覆斗形，地面仅存石棺床，四壁画青龙白虎朱雀玄武，潇洒流丽，飞扬峻拔，一片魏风；藻井横梁上画伏羲女娲、神农尝百草、羲和造车等，又见汉风古拙。长川一号墓有《礼佛图》《百戏狩猎图》，三室墓有《出行图》《工程图》，舞踊墓有《炊煮图》等，再现了高句丽人民善骑射、信佛法、多淫祀的民风民俗。三室墓《武骑图》与麦积山127窟北魏壁画《武骑图》，舞踊墓西壁《狩猎图》《吹角图》与莫高窟249窟西魏壁画《狩猎图》如出一手（图4.41）。高句丽墓室已部分开放，容许学者进入考察。以上高句丽史事发生在中国疆域，吉林省至今有朝鲜族聚居，高句丽王城、王陵和贵族墓计43处被批准为世界文化遗产。2011年，集安博物馆对外开放，馆藏与广汉博物馆、金沙博物馆等同样令人震惊，好太王陵出土的鎏金镂空帐幔架、鎏金案足等等，品种、造型、风格……均呈现出与中原鎏金器具有别的风貌。

图4.40 高句丽长寿王墓，著者摄于集安

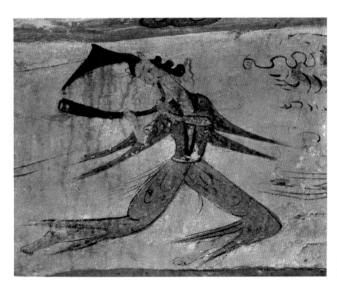

图4.41　集安舞踊墓高句丽墓
室壁画,采自《中国美术全集》

　　以上可见,南北朝艺术面貌丰富,气韵生动,骨相清越。没有如此高明的南北朝艺术作为铺垫,就不会有广纳并包、各体大备的唐代艺术。对于魏晋南北朝艺术精神,宗白华先生所言绝妙,"汉末三国两晋南北朝是中国政治上最混乱、社会上最苦痛的时代,然而却是精神上极自由、极解放、最富于智慧、最浓于热情的一个时代,因此也就是最富有艺术精神的一个时代","这时代以前——汉代,在艺术过于质朴,在思想定于一尊,统治于儒教;这时代以后——唐代,在艺术过于成熟,在思想又入于儒、佛、道三教的支配。只有这几百年间是精神上的大解放、人格上、思想上的大自由,人心里面的美与丑、高贵与残忍、圣洁与恶魔,同样发挥到了极致。这也是中国周秦诸子以后第二度的哲学时代,一些卓越的哲学天才——佛教的大师,也是生在这个时代",进而认为,魏晋精神接近16世纪的文艺复兴,文艺复兴"所表现的美是浓郁的、华贵的、壮硕的,魏晋人则倾向简约玄澹、超然绝俗的哲学的美"。①宗先生一言既出,笔者无言敛衽。

① 宗白华《论世说新语和晋人的美》,《艺境》,北京: 北京大学出版社1989年版,第126页。

第五章

盛世之相到禅道境界——隋唐艺术

589年,隋文帝杨坚南下平陈后统一全国。他励精图治,服用节俭,重塑儒家政教传统,六朝思想自由的政治局面就此结束。其子杨广迁都洛阳,开凿运河,密切了北方政治中心与南方经济发达地区的联系,又往西平陇,往东伐辽,置民生于不顾,导致内忧外乱并发,大业十四年(618年)隋亡。终隋一代,起了为大唐奠基的作用,开凿运河尤其功不可没。

隋大业三年(607年)突破门阀制度的垄断,开科举士,为读书人铺就了一条立功进入仕途的道路。经过初唐"贞观之治"、盛唐"开元盛世",中国成为当时世界上最富庶、文明最发达的强大帝国,与周边国家频繁互派使节。贞观三年(629年),长安高僧玄奘冒禁前往印度那烂陀学习佛法,途经百余国,贞观十九年(645年)返回长安,带回657部佛经与大量佛像,太宗亲自出城迎接。从此,玄奘专注于译经19年,口述沿途地理,他人笔录为《大唐西域记》,门人慧立等撰《三藏法师记》述其求法艰辛,玄奘的影响远远超过了东晋往西域取经的法显。天宝十二年(753年),扬州高僧鉴真带随员24人历尽劫波东渡成功,在日本传授经藏,建招提寺,将唐代建筑、雕塑、漆艺、绘画、医药等带往日本,成为中外文化交流史上浓墨重彩的又一笔。如果说南北朝中外文化的交流广见于各类艺术之中,盛唐中外文化的交流,则已经渗透到了社会生活的各个方面。

开放进取的时代氛围、唐人有容乃大的气度,孕育出以汉文化为主体、又有浓郁胡风的大唐文化。唐代艺术广纳世界艺术的精华,缤纷灿烂,各体大备,在周边各民族和全世界形成了巨大而又深远的影响。

第一节 艺术基调与审美转折

明人高棅总结唐诗风格流变说:"唐诗之变渐矣,隋氏以还一变而为初唐,贞观、垂拱之诗是也;再变而为盛唐,开元、天宝之诗是也;三变而为中唐,大历、贞元之诗是也;四变

而为晚唐，元和以后之诗是也。"①唐代艺术风格的变化，与唐诗风格的变化同步。杜甫身逢动乱，生活境遇的大不幸造成杜诗作品的多面性、丰富性和深刻性，足以代表大乱前后不同的盛唐风貌。唐代艺术比杜诗更为多面，不是一种两种风格能够简单囊括。大体说来，初唐社会氛围的朝气进取铸成初唐艺术的英姿峻拔，盛唐社会氛围的博大开放融会出盛唐艺术的雄浑博大，安史之乱以后的盛唐一落千丈，中唐社会的奢靡之风致使中唐艺术缤纷绮丽，晚唐国祚的衰落导致晚唐艺术平淡野逸。

一、隋唐艺术基调

隋代是一个奋发有为的时代，大规模的建筑活动使画壁之风盛于前代，《历代名画记》记隋代壁画家达数十人。初唐，寒门士子大批入仕，给社会带来了朝气和进取。初唐艺术生机勃发，如春临大地，百草萌生，洋溢着青春欢快的旋律。盛唐国力强盛，盛唐人昂扬乐观，豪迈进取。如果说六朝艺术精神是对汉代艺术精神的否定，那么，盛唐接续起了汉代艺术传统。这种接续不是简单的复归，而是递进：汉人天真，盛唐人成熟；汉人的精神表现为冲刺和跳宕，盛唐人的精神表现为气度和自信；汉人的势壮是包举宇内的气势，盛唐人的势壮是包容天地的胸怀；汉代艺术有初生牛犊不畏虎的少年豪情，盛唐艺术有如日中天般的中年稳健；汉代艺术写实与浪漫并举，盛唐艺术写实又富有装饰情趣；汉代艺术质胜于文，盛唐艺术文质俱佳。盛唐艺术成为唐代艺术的典型风范，"诗仙"李白、"诗史"杜甫、"画圣"吴道子、"塑圣"杨惠之以及书家颜真卿、张旭等等，许多光耀百世的艺术大师产生于盛唐。

安史之乱使天宝盛世分崩离析，艺术审美随社会氛围和唐人心理大变。因为乱军未能进入江淮，大唐底气并未溃散。中唐，上层社会沉湎于声色奢华之中，富贵、悠闲、奢侈、享乐，成为中唐上层社会的风尚。它使中唐艺术非但没有衰败的迹象，反而风格更加繁多，外象更绮丽繁富，而盛唐艺术的庄严雄浑兴象天然，却从此消失得无影无踪。晚唐，艺术由汉魏以来对"风"、"骨"、"气"、"韵"等的追求，转向对"味"、"境"等的审美追求，转向空灵、含蓄、自然和平淡。

二、审美转折的动因

影响盛唐艺术风格变化的主要动因是：安史之乱与南宗禅诞生。

禅宗虽然以南北朝来华的达摩为初祖，实际创立者却是被后世称为"六祖"的初唐僧人卢慧能（636—713）。慧能本是岭南曹溪的樵夫，往蕲州黄梅县参谒五祖弘忍，以"菩提本无树，明镜亦非台。本来无一物，何处惹尘埃"的偈子高于神秀"身是菩提树，心如明镜台。时时勤拂拭，莫使惹尘埃"的偈子，取得了五祖衣钵。②15年后，他开坛说法，被门人记录为《坛经》。慧能认为"佛法在世间，不离世间觉"（《般若品》），自性即佛，"自性迷即是众生，自性觉即是佛"（《疑问品》），人只要去除偏执内心安定，就能够解脱烦恼，"外

① ［明］高棅《唐诗品汇》，《文渊阁四库全书》第1371册，第9、10页。
② ［宋］普济《五灯会元》上，卷1，北京：中华书局1984年版，第52页。

离相即禅,内不乱即定"(《坐禅品》),因为主体心无挂碍,"无念为宗,无相为体,无住为本"(《定慧品》),心境也就能够随意而且自在。[①]达摩至弘忍及弘忍所传的旁支神秀,均依《楞伽经》重坐禅而主渐悟,重出世而远世间,人称"楞伽师",不称"禅宗"。天宝四年(745年),慧能弟子神会著《显宗记》,定南慧能为顿宗,北神秀为渐教,从此,"南顿北渐"之说兴起,后人才将神秀一派称为"北宗禅",将慧能一派称为"南宗禅"。从武周执政到会昌毁佛,佛教借南宗禅的传播走向极盛,同时完成了教义简单化、中国化的进程。

安史之乱以后,藩镇割据,宦官专权,党朋倾轧。士大夫陆遭变乱,报国之志幻灭。他们急切地寻求新的思想支柱,以消解内心的苦闷。如果说儒家面向人间,道家远离世事,南宗禅身在人间,却心在方外。它强调人自身的精神解脱,比儒、道两家思想都有深沉自觉的自我意识。安史之乱以后,南宗禅成为士夫心性修养的精神宗教。士夫们不再幻想戎马边塞建功立业,转而关注主体心境,到山水、到艺术中去寻求解脱。南宗禅追求的精神境界既不能言说,也不立文字,唯有个体体验与妙悟。它在人间生活中体验宇宙本体,体验形而上。这样的体道方式,与中国古典艺术的审美完全相通。晚唐,文人们审美从感官观察转向了内心体悟,艺术从心物感应转向了表现心灵,意味着五代两宋写心写意艺术的必然降生。

第二节　纷繁欢快的乐舞艺术

隋唐乐舞除了对前代乐舞传统的继承,更多的则是对异邦乐舞的吸收。宫廷的、民间的、宗教的、异族的、外国的乐舞多层次地、空前地融合,汇成中华乐舞的高峰,表现出大唐欢快的时代主旋律和朝野上下对于人间生活的热情肯定。

一、开敞式的吐纳出入

隋大业中,将开皇初"七部乐"增订为九部。唐贞观间,依隋制又增入高昌一部,成十部乐,除《清商乐》《西凉乐》是汉魏旧乐,《燕乐》是唐代新创俗乐以外,《高丽乐》从朝鲜传入,《天竺乐》从印度传入,《龟兹乐》《高昌乐》《疏勒乐》《康国乐》《安国乐》分别从西域和中亚传入。也就是说,十部乐中,胡乐占了七部,汉魏流传的《清商》始终居于首位,用民族乐器而不用胡乐伴奏,以突出华夏正声。西域乐器如箜篌、横笛、羌笛、胡笳、角等等纷纷进入中原,成为民族乐器的组成部分。跳荡激越的胡乐传达了唐人欢快激越的情感,与大唐的时代精神相应,所以,胡乐压倒了传统琴乐,受到唐人欢迎。中唐,西南乐舞也进入了中原。贞元间南诏国献乐舞,被改编为《南诏奉圣乐》,用舞队编成南、诏、奉、圣四字,成为宫廷乐舞的保留节目。甚至,东南亚诸国、中亚诸国、东罗马乐舞也纷纷传入中原,成为大唐帝国海纳百川胸襟气度的典型写照。

有唐一代,日本多次派出遣唐使,圣武朝、仁明朝使团人数分别达594人、651人,每团

① ［唐］慧能《六祖坛经》,北京:中华书局2007年版,所引各段名均注于文内。

都有音声长和音声生；① 日籍遣唐留学生吉备真备返国时，将《乐书要录》带回日本；② 音乐家皇甫东朝到日本演奏唐乐；鉴真东渡，将中国乐舞、乐谱、乐书等带往日本。日本人高岛千春所绘《舞乐图》中，有唐代流传至日本的《秦王破阵乐》《甘州》《迦陵频伽》《苏合香》《太平乐》《打球乐》《还城乐》《三台盐》和歌舞戏《拔头》《兰陵王》等。③ 从此，隋唐燕乐成为日本雅乐的主要构成，日本人称其"唐乐"，"至今日本雅乐舞蹈中仍保存了不少与中国唐舞同名的'唐乐'，朝鲜不但有不少与唐舞同名的舞蹈图……且记录了各舞的编创情况，均与中国史籍所载相同"④。

二、宫廷内的盛世燕乐

唐太宗重视雅乐，亲自指挥将《兰陵王》舞改编为《秦王破阵乐》。高宗时，文舞《庆善乐》、武舞《破阵乐》与《上元乐》成为宫廷三大乐舞。高宗将伎乐分为坐、立两部，坐部有六部乐舞，立部有八部乐舞。坐部伎注重个人演奏技巧，以乐声的细腻见长；立部伎歌舞伴以擂鼓，以奏乐的气势取胜。立部伎《圣寿乐》演奏时，上百人口唱颂辞，通过服饰和队形的变化，组成"圣超千古，道泰百王，皇帝万岁，宝祚弥昌"16字。由上可见，初唐承袭了西周重视治政之乐、雅颂之乐的传统。

初唐雅乐体制到盛唐大为改观。明皇李隆基"洞晓音律，丝管皆造其妙。制作诸曲，随意即成，如不加意。尤爱羯鼓横笛，云'八音之领袖，诸乐不可为比'……力士取其羯鼓，上临轩纵击一曲，名《春光好》，神气自得……又尝制《秋风高》，每至秋空回彻，纤埃不起，即奏之。必远风徐来，庭叶坠下。其神妙如此"⑤。他于东、西京各设两教坊，令教坊子弟专习俳优杂技等俗乐；又令李龟年改组大乐署，亲自指导乐工子弟数百人，专习汉民族清乐系统的"法曲"；并且诏令胡、汉之乐在宫中同台演奏。"法曲法曲歌大定，积德重熙有余庆，永徽之人舞而咏。法曲法曲舞霓裳，政和世理音洋洋，开元之人乐且康"，⑥唐诗如实记录了初、盛唐法曲的审美变化。

盛唐大曲是宫廷燕乐的典型。它集演奏、舞蹈、歌唱于一身，十几个段落起伏转合，对比变化，形成大型的乐舞套曲。《霓裳羽衣》初为西凉节度使杨敬述造，明皇对其润色易名并制歌词，杨贵妃领舞，舞者达数百人。全曲36段：散序6段由乐器演奏；中序18段为慢板抒情歌舞并且开始歌唱；"破"12段以舞为主渐转快速，歇拍后收煞。白居易形容《霓裳羽衣》道："飘然旋转回雪轻，嫣然纵送游龙惊……繁音急节十二遍，跳珠撼玉何铿铮。翔鸾舞了却收翅，唳鹤曲终长引声"。⑦可见《霓裳羽衣》从曲响到起舞几经变奏，入破后节奏变快，繁复热烈，在"长引声"中结束。《教坊记》见载的盛唐大曲达46种。盛唐谱写出了宫廷燕乐的盛世华章。

① 吴钊、刘东升《中国音乐史略》，北京：人民音乐出版社1993年版，第129页。

② 郎樱《日本的雅乐与隋唐燕乐》，《文艺研究》1981年第1期。

③ 彭松《唐代舞图与戏面——读高岛千春的〈舞乐图〉》，《文艺研究》1981年第1期。

④ 王克芬《中国舞蹈发展史》，北京：文化艺术出版社1987年版，第234页。

⑤ ［宋］王谠《唐语林》卷4，见《文渊阁四库全书》第1038册，第87页《豪爽》条。

⑥ ［唐］白居易《法曲》，见《全唐诗》中，武汉：湖北人民出版社2001年版，第1944页。

⑦ ［唐］白居易《霓裳羽衣歌》，见朱金城等《白居易诗集导读》，北京：中国国际广播出版社2009年版。

三、华筵上的表演舞蹈

有唐一代,高楼红袖,宾客如云,华筵坊间往往有舞蹈表演。来自江南的《白纻舞》《前溪舞》等,来自民间武术的《剑器舞》等,以民间歌谣创作《乌夜啼》《回波乐》等,来自西域的《胡旋》《胡腾》《柘枝》等汇集中原,成为时髦的表演性舞蹈。开元间《教坊记》将盛唐表演舞蹈分为"软舞""健舞"两类;晚唐《乐府杂录》则将表演舞蹈分为"健舞、软舞、字舞、花舞、马舞"五类,"健舞"下记有棱大、阿连、柘枝、剑器、胡旋、胡腾等,"软舞"下记有梁州、绿腰、苏合香、屈柘、甘州等,"乐器"下记有琵琶、筝、箜篌、笙、笛、觱篥、五弦、方响、击瓯、琴、阮咸、羯鼓、鼓等。两书记载的唐代舞名达100多个。[①] 其中典型如:

剑器舞。其实舞者不带剑器,空手而舞。"昔有佳人公孙氏,一舞剑器动四方。观者如山色沮丧,天地为之久低昂……"[②] 可见剑器舞雄风飒飒,尽显阳刚之美。

胡腾舞。从西域传入,舞者为男性。安禄山擅跳此舞。"扬眉动目踏花毡,红汗交流珠帽偏。醉却东倾又西倒,双靴柔弱满灯前。环行急蹴皆应节,反手叉腰如却月。丝桐忽奏一曲终,呜呜画角城头发"[③],可见胡腾舞腾跳、踢踏、情感奔放的特点(图5.1)。

胡旋舞。也从西域传入,舞者有男有女。安禄山、杨贵妃擅跳此舞。唐人形容此舞道,"弦鼓一声双袖举,回雪飘摇转蓬舞。左旋右转不知疲,千匝万周无已时"[④],可见胡旋舞以千匝万周地旋转为特点,今天中亚舞蹈,仍然千匝万周旋转不已。

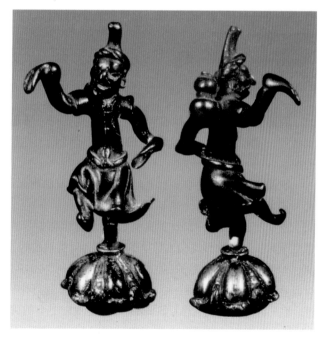

图5.1　唐代胡腾舞铜
人像,采自《文物天地》

① [唐]崔令钦《教坊记》、段安节《乐府杂录》,见中央戏曲研究院编《中国古典戏曲论著集成》第1册,北京:中国戏剧出版社1959年版。

② [唐]杜甫《观公孙大娘弟子舞剑器行》,见萧涤非《杜甫诗选注》,上海:上海古籍出版社1983年版,第180页。

③ [唐]李端《胡腾歌》见《全唐诗》上,武汉:湖北人民出版社2001年版,第1418页。

④ [唐]白居易《胡旋女》,见《全唐诗》中,版本同上,第1945页。

浑脱舞。从西域传入，以骏马胡服与军鼓喧噪模仿军阵作战，为健舞典型。

柘枝舞。从中亚粟特地区传入中原后，从健舞改编为软舞，成为中晚唐最为流行的舞蹈。

白纻舞。起源于吴，南朝收入清商乐中，以长袖飞舞、舞姿轻盈和眉目传情为特征。唐代一改南朝白纻舞的朴素清纯为绮靡妖艳，唐诗"芳姿艳态妖且妍，回眸转袖暗催弦"，① 准确道出了白纻舞的芳艳基调。

绿腰舞，原名"录要"，讹为"绿腰"，软舞之一，贞元中乐工进曲，德宗令录出要者，因以为名，中晚唐风靡朝野。"南国有佳人，轻盈绿腰舞。华筵九秋暮，飞袂拂云雨。翩如兰苕翠，婉如游龙举。越艳罢前溪，吴姬停白纻。"② 可见《绿腰》也以舞袖为特征，舞姿优美，以至江南前溪、白纻皆遭冷却。

乌夜啼。南朝清商乐即有之，舞者16人，乐音哀婉凄楚，元稹有诗《听庾及之弹乌夜啼引》以记之。③

比较而言，初唐乐舞偏刚；盛唐人既好健舞也爱软舞；随中唐弥漫开来的享乐之风，舞蹈形式趋于丰富；晚唐，软舞比健舞赢得了更广层面的受众。敦煌莫高窟初唐220窟《经变图》伎乐跳的是健舞。盛唐164窟南壁下伎乐菩萨独舞、盛唐320窟北壁《观无量寿经变》中伎乐菩萨独舞，中唐201窟壁画中女子独舞、中唐112窟壁画中女子独舞等，则都是软舞。④

有唐一代，上至帝王，下到百姓，以空前的热情参与舞蹈活动。盛唐人尤其舞得如醉如痴，满目是长袖、披巾、风带，满耳是乐舞的欢快旋律。它们"不再是礼仪性的典重主调，而是人世间的欢快心音"。⑤

四、戏曲曲艺的先声

隋唐，娱人艺术不再是王室贵胄们的专利。任半塘有言，"隋初之戏，盛在民间，不在宫廷"⑥，唐代，歌舞戏、参军戏、俗讲、窟儡子等活跃于民间，成为宋代戏曲曲艺全面兴盛的先声。

歌舞戏、参军戏是萌芽状态的戏曲。隋唐歌舞戏有：《大面》（有记作《代面》）、《钵头》（有记作《拨头》）、《踏瑶娘》（有记作《谈容娘》）、《旱税》《五方狮子》《刘辟责买戏》等等。先秦巫舞中的神灵鬼怪消失，转向世俗生活的写照，演员装扮成戏中人物，用载歌载舞加对白的形式演出简单情节，成为后世戏曲的先声。参军戏上承俳优戏滑稽调笑、针砭讽刺的传统，苍鹘、参军二人一逗哏，一捧哏，其后，科白中杂入歌舞，伴以管弦，分流演变影响宋元杂剧与后世相声。西安鲜于庭海墓出土参军俑，苍鹘做关目故作疑惑，参军蓄包袱似作沉思：备极传神，既是戏曲史上的珍贵资料，也是雕塑史上的珍品，

① ［唐］杨衡《白纻辞》，见《全唐诗》下，版本同上，第3979页。

② ［唐］李群玉《长沙九日登东楼观舞》，见《全唐诗》中，版本同上，第2898页。

③ 王克芬《中国舞蹈发展史》，上海：上海人民出版社1989年版，第197—200页。

④ 王克芬《中国舞蹈发展史》，版本同上，第190、191页。

⑤ 李泽厚《美的历程》，北京：文物出版社1989年版，第135页。

⑥ 任半塘《唐戏弄》，上海：上海古籍出版社1984年版，第125页。

藏于国家博物馆(图5.2)。

隋唐,寺院内多有讲唱宗教教义的"俗讲"。俗讲的文本称"变文",俗讲的曲本称"经变",俗讲的画本称"变相"。演唱者一边说唱,一边翻动图画。唐代俗讲中受刚刚传入中土的印度梵剧影响,梵剧"与东土艺术里的某些实用型形态发生杂糅与融合,形成了新质,蜕变为唐代寺院里的俗讲艺术"①。中唐长安,"街东街西讲佛经,撞钟吹螺闹宫廷",热闹到"訇然振动如雷霆"、"观中人满坐观外,后至无地无由听"②的程度。晚唐,变文题材和内容日趋世俗,或离开宗教教义,说唱民间传说、历史故事或现实故事:强化了说唱技巧,不再挂"变相"图画。这样的变化,史家称"俗变"。"俗讲"和"俗变"印证了佛教世俗化的进程。

图5.2　唐代参军戏陶俑,采自吴山《中国工艺美术史幻灯集》

第三节　适时而变的书画艺术

隋代画家关注林林总总的社会生活,"田(田僧亮)则郊野柴荆为胜,杨(杨子华)则鞍马人物为胜,契丹(杨契丹)则朝廷簪组为胜,法士(郑法士)则游宴豪华为胜,董(董伯仁)则台阁为胜,展(展子虔)则车马为胜,孙(孙尚子)则美人魑魅为胜,阎(阎立本)则六法备该,万象不失"③。

隋唐两代,宫殿、寺庙、石窟、墓室墙壁无不图绘,见载于盛唐段成式《寺塔记》、中唐朱景玄《唐朝名画录》、晚唐张彦远《历代名画记》、北宋黄休复《益州名画录》。安史之乱使开天、天宝盛世发生剧变。王维以后,轰轰烈烈的壁画创作高潮谢幕,画家转向书斋案头,钟情于花鸟,遁迹于山水,沉迷于水墨技巧的探索,水墨画就此降生。晚唐会昌毁佛以后,唐代建筑壁画绝少留存。

一、人物鞍马画的审美演变

隋唐人志在马上事功,人物鞍马画成为隋唐富有时代特色的重要画科。隋代于阗人尉迟质那以凹凸法画西域风俗人物;其子尉迟乙僧,以力度均匀、细密繁复的铁线描勾勒人物鞍马,线如屈铁盘丝。尉迟父子的画风,可与西域这一时期洞窟壁画互相参证。

① 廖奔《从梵剧到俗讲》,《文学遗产》1995年第1期,第66页。
② [唐]韩愈《华山女》,《全唐诗》中册,武汉:湖北人民出版社2001年版,第1828页。
③ [唐]张彦远著,秦仲文、黄苗子点校《历代名画记》,北京:人民美术出版社1963年版,卷2。

图5.3　初唐阎立本《步辇图》,采自《中国美术全集》

　　阎立本、曹霸分别是初唐人物画家、鞍马画家。阎立本(?—673年)太宗时位居右相,代兄阎立德为工部尚书,擅画帝王功臣勋将,曾画《凌烟阁二十四功臣图》。他继承六朝人物画的清峻传统,又变顾恺之虚灵的人物神采为生动的个性表现。《历代帝王图》所画历史上13位帝王形象,既刻画出专制君主的共性特征,又根据每个帝王的政治作为与不同命运,成功地塑造出个性鲜明的形象,今存宋人摹本藏于美国波士顿博物馆。如画魏文帝曹丕目光如虎,不可一世;画晋武帝司马炎身材魁梧,胡髭浓重,刚愎自用;画后主陈叔宝饱食终日、一副亡国之君的无能模样:其中隐含着对历史人物的评判。北京故宫博物院藏阎立本的《步辇图》(图5.3),画唐太宗端坐步辇由宫女抬出,接见吐蕃使者禄东赞的情景。太宗比众人都伟岸高大,气象庄严,沉着干练,吐蕃使者恭敬谦卑地伺立一旁。用笔紧劲磊落,运线流利纯熟,用色典雅沉着。[①] 曹霸则画马重在神骏,杜甫有诗"一洗万古凡马空"称赞曹霸画马。[②]

　　唐人壁画创作的热情,在初唐壁画墓中得到了充分印证。西安发现唐代壁画墓90余座,初唐墓室壁画留存既多,水平亦高,如:章怀太子李贤墓,墓道及墓室壁上绘有54幅壁画,面积400余平方米,东壁《客使图》《狩猎图》与西壁《客使图》《马毬图》均表现出初唐

① 陈佩秋比较《步辇图》与《历代帝王图》风格的不同,认为《步辇图》或系伪作。见马琳等《千年遗珍国际学术研讨会综述》,《美术》2003年第1期。

② [唐]杜甫《丹青引——赠曹将军霸》,见萧涤非《杜甫诗选注》,上海:上海古籍出版社1983年版,第132页。

图5.4　初唐李贤墓壁画《马毬图》,采自《中华文明大图集》

峻拔又活力四射的画风。《狩猎图》长12米,高2.4米有余,以持旗骑者为先导,数十骑簇拥着高头大马的主人,又十数骑殿后,从山野中呼啸而过。《马毬图》画20余骑奔驰追逐,主从呼应,气势流贯(图5.4);《客使图》中,唐代鸿胪寺官员冠冕袍带,雍容大度;各国各族使节或浓眉深目,或阔嘴高鼻,备极谦恭(图5.5)。懿德太子李重润墓内存40多组壁画:墓道东西两侧画《楼阙图》,仰画飞檐,界画工整;前室两壁画《仪仗图》,声势浩大;过道东壁画《驯豹图》《驯鹰图》,笔法飞动;过道西壁和墓室画《仕女图》,仕女表情矜持,仪态端方,洋溢着青春气息。永泰公主李仙蕙墓前室东西两壁中两组《侍女图》最为精彩:侍女们薄纱轻笼,或执如意、拂尘,或捧妆奁,身姿曼妙,轻步缓行又回转顾盼,冰冷的墓室里仿

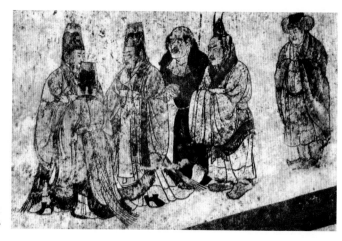

图5.5　初唐李贤墓壁画《客使图》,采自《中国美术全集》

图5.6　初唐李仙惠墓壁画侍女
图,选自苏立文《中国艺术史》

佛回荡着少女们的吟吟浅笑之声(图5.6)。其右墙留有赭石勾线的人像朽稿,笔意简率,笔趣盎然。后室石棺阴刻线纹流云蔓草,花繁叶茂,缠卷流转,生机勃发,莫可形容。初唐墓室壁画映照出的,正是初唐生机勃发的时代精神。

吐鲁番阿斯塔那唐墓屏式壁画值得重视。其地表不见任何墓葬痕迹。从荒漠沿斜坡型甬道下到地下,方见土坑墓室与侧厢。第216号唐墓后壁画6幅屏式鉴戒画。左起第一幅画欹器,右起第一幅画生刍、素丝和扑满,中间四幅画人物。其前胸、后背分别题有"金人""石人"字样。欹器

指尖底瓶,水满则覆,以劝人虚心行世。汉武时,公孙弘举为贤良,乡人送他青草一把、素丝一束、扑满一个。生刍,即青草,语出《诗经·小雅·白驹》,"生刍一束,其人如玉"①,小白马嚼着青草,以喻主人德行如玉;素丝很细,拧成一束便拉拽不断,比喻行善从小处入手;扑满只入不出,装满钱即被打碎,比喻为人为官不可敛财无度。"金人"、"石人"劝人三缄其口,慎言无事。这6幅屏式鉴戒画有浓重的儒家说教意味,可见中原文化对于边陲的强大影响。阿斯塔那第188号唐墓内有牧马图屏式壁画8扇,阿斯塔那第230号唐墓内有舞乐图屏式壁画六扇,均呈用笔健劲、敷色简率之作风,可见屏式壁画在该地区十分流行。阿斯塔那唐墓还发现布画多幅,大型布画《伏羲女娲图》藏于韩国国立历史博物馆;第187号唐墓绢画《围棋仕女图》,已见中唐丰肥绮丽的人物画风。

盛唐画家吴道子(约685—758),早年学顾恺之游丝描,中年以后一改敷色传统,自创"莼菜条"画法,一生为两京寺观画壁三百余堵。张彦远尊其为"画圣",称其画"虬须云鬓,数尺飞动;毛根出肉,力健有余"②;苏轼称他"出新意于法度之中,寄妙理于豪放之外,所谓游刃余地,运斤成风,盖古今一人而已"③。可见,吴道子壁画兼得才、法。这是安史之

① 《诗经》,郑州:中州古籍出版社1991年版,第307页《小雅·白驹》。
② [唐]张彦远《历代名画记》卷2,笔者《中国古代艺术论著集注与研究》,第145页《论顾、陆、张、吴用笔》。
③ [宋]苏轼《书吴道子画后》,《苏轼散文选注》,上海:上海古籍出版社1990年版,第174页。

乱以前大唐昂扬的时代氛围以及宗教壁画所需要的写实功力决定的。笔者在南京艺术学院读书期间，曾见吴道子《地狱变相图》摹本，真如宋人所说"变状阴惨，使观者腋汗毛耸，不寒而栗"[1]。传为吴道子画《送子天王图》则下笔拘谨，难与前人赞词相合。

宗教壁画之外，盛唐人物画题材突破了汉魏六朝圣贤、功臣、义士、烈女的狭窄范围，转而关心现实生活。开元间史馆画值张萱，擅画公子、妇女、婴儿，画风意秾态远。今传《虢国夫人游春图》宋人摹本，画杨贵妃三姐虢国夫人于上巳日游春场景（图5.7）。图上人物丰肌秀骨，鞍马骨肉停匀，人马疏密有度，线描细劲，敷色艳不失雅，精而不滞，恰如杜甫所吟"态浓意远淑且真，肌理细腻骨肉匀"[2]。张萱《捣练图卷》分段又连贯地画出了从捣练、织修、熨平到缝制的全过程，捣练者的执杵挽袖、织修者的细心理线、拉练者的仰身用力、观熨女童的好奇、煽火女童的畏热等，莫不观察细腻，描摹生动。盛唐人物画正是盛唐琳琅满目社会生活和繁荣昌盛时代气象的写照。

盛唐鞍马画家韩幹初师曹霸，变曹霸清峻画风而成壮硕矫健的画马之风，《牧马图》等收藏于台北故宫博物院（图5.8）。杜甫评书评画只欣赏初唐的神骏，不欣赏盛唐的肥硕，认为"幹惟画肉不画骨，忍使骅骝气凋丧"[3]。时代变了，审美风格也随之变化，杜甫的审美观落后于时代，以至张彦远、苏轼、倪瓒都笑话他外行看画。韩滉生活在安史之乱以后唐王朝由盛转衰之时。他以两浙节度使、右宰相之身份细致观察农家生活，《五牛图》用拙重生辣的干笔皴擦敷染，真实生动地表现出了牛稳重迟缓的步态、负重耐劳的品性和粗糙坚韧的皮毛质感，风格质朴自然，正是士大夫身在庙堂、心存隐逸的形象写照（图5.9）。

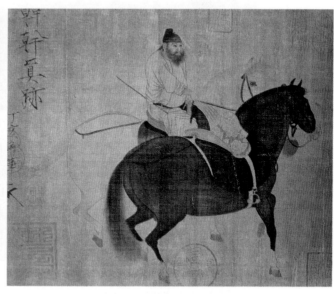

图5.7　张萱《虢国夫人游春图》（宋摹本），采自《中国美术全集》

图5.8　韩幹《牧马图》，采自《中国美术全集》

① ［宋］黄伯思《东观余论》卷下《跋吴道元地狱变相图后》，见《丛书集成新编》第51册，第280页。
② ［唐］杜甫《丽人行》，见萧涤非《杜甫诗选注》，上海：上海古籍出版社1983年版，第18页。
③ ［唐］杜甫《丹青引》，见萧涤非《杜甫诗选注》，第113页。

图5.9　韩滉《五牛图》，
采自《中国美术全集》

图5.10　周昉《簪花仕女图》
（宋摹本），采自《中国美术全集》

　　安史之乱以后，上层社会弥漫着享乐氛围，人物画转向对丰肥形体、绚丽色彩的追逐。周昉画贵族妇女丰肌硕体，轻纱薄笼，敷色秾丽，悠闲富足的外表下，见出精神的空虚落寞。《挥扇仕女图卷》以宫怨为题，画妃嫔、宫人13人，或独憩，或对语，或理妆，或观绣，或挥扇，或行坐，慵懒无事，每人各自成段又互相关联，构图简洁，不画背景。辽宁博物馆藏传为周昉所画的《簪花仕女图》（图5.10），画贵族仕女在采花赏花漫步，人物高髻长裳，鬓插花冠，轻薄的纱衣下透出丰盈的肌体，富丽的色彩掩盖不住慵懒的精神状态。[①]至此，画史形成了人物画四家样：南朝张僧繇的"张家样"、北朝曹仲达的"曹家样"、盛唐吴道子的"吴家样"、中唐周昉的"周家样"。中唐人物画的感官之美和享乐意味，表现出中唐社会重

① 关于《簪花仕女图》创作年代，谢稚柳从人物发型和南方特有的辛夷花推断此画出于南唐，见谢稚柳《唐周昉〈簪花仕女图〉的商榷》，《文物参考资料》1958年第6期；杨仁恺则认为确系中唐周昉所画，见杨仁恺《对〈唐周昉簪花仕女图的商榷〉的意见》，《文物》1959年第2期。

世俗情趣、重现实享受的审美时尚，其感性的情调、温丽的色彩、成熟的形式较盛唐确有过之，而论兴象天然生机勃发，中唐绘画与初唐、盛唐是别如霄壤了。

唐末孙位，随皇帝逃入四川后隐居。他一改中唐人物画的绮丽，专注于白描人物和龙、水、鬼、神等的描绘，《高逸图》用笔凝练，人物形象冲虚恬淡，皴染树石，开五代山水皴法之先河。张彦远将其列为"逸格"画家第一人，苏轼称其"画奔湍巨浪与山石曲折，随物赋形，尽水之变，号称神逸" [①]，可见晚唐人物画野逸画风之一斑。

二、山水画的审美演变

从存世实物看，晚唐以前，山水画造诣远不能与有唐一代人物画成就相比。北京故宫博物院藏有中国传世最早的山水画轴——隋代展子虔《游春图》[②]（图5.11）。其用青绿着色，金线勾勒，笔致凝练劲挺，咫尺画面表现出了千里空间，岸上车骑、水中画船和高山大树比例已趋恰当，画法则仍然空钩无皴。

青绿山水的富丽堂皇将庙堂之高与江湖之远弥合了起来，给人富丽和自然双重美感。唐朝宗室李思训（651—718）是盛唐金碧山水画的代表画家，晚年任左羽林卫大将军，史称"大李将军"。其画继承和发扬了展子虔草创的青绿作风，《江帆楼阁图》画殿宇楼阁藏于深山古林，勾线并填以浓重的青绿，线条纷披错落，山林雄深，云霞缥缈，笔格细密遒劲，赋色工致精丽。其子李昭道，时称"小李将军"，所作《明皇幸蜀图》画安史之乱中玄宗率众避难途经四川飞仙岭下，笔法仍属空钩无皴，设色全用青绿，山峰琐碎，人马细致却乏骨力。

安史之乱以后，王维隐居于蓝田辋川，其诗其画都大有禅意，史称王维为"诗佛"。他画画往往别有所寄。如画《袁安卧雪》传达追慕晋人的高洁情怀，画雪中芭蕉以喻沙门不坏之身，[③] 画《辋川图》表明精神皈依。传为王维所画的《雪溪图》雅润静穆，笔墨宛丽，气

① ［宋］苏轼《书蒲永升图后》，见王水照等《苏轼散文选注》，上海：上海古籍出版社1990年版，第111页。

② 关于《游春图》年代，傅熹年从画中斗栱、鸱尾形制和人物幞头推断画非隋物，见傅熹年《关于展子虔〈游春图〉年代的探讨》，《文物》1978年第11期；收藏家张伯驹则坚持自捐此画确为隋物，见张伯驹《关于展子虔〈游春图〉年代的一点浅见》，《文物》1979年第4期。

③ 朱良志解，"雪中芭蕉，四时不坏，不是说物的坚贞，而是说人心性不为物迁的道理"。见朱良志《金农绘画的金石气》，《艺术百家》2013年第2期。

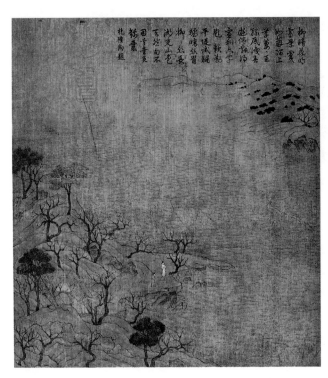

图5.11　隋代展子虔《游春图》
（局部），采自《中国美术全集》

韵高清。从此，文人从写物转向写心，"辋川"成为文人精神家园的象征。张彦远说王维"体涉古今"，其山水画有"右丞指挥工人布色，原野簇成，远树过于朴拙，复务细巧，翻更失真"的古体，有"笔迹劲爽"的"破墨"新体。[1] 所谓"破墨"，即以浓破淡，或以淡破浓，使墨浓、淡、干、湿相互渗透。王维破墨是李思训画大亏墨彩、吴道子画有笔无墨基础上的创新。唐代张璪、王墨、刘单各有破墨探索。王维不仅是破墨新体的最早开创者，还是破墨新体的最早记录者，"夫画道之中，水墨为上，肇自然之性，成造化之功"[2]。王维还开创了中国绘画的文学化。他作画溶入诗意，使画中有诗；作诗又溶入画意，使诗中有画。晚明，董其昌"南北宗论"一出，是王维而不是徒以破墨领先的张璪、王墨、刘单登上文人画宗祖的位置，已是势在必然[3]。破墨新体为文人画的降生提供了新的形式，绘画文学化为文人画的降生提供了新的内容，而文人画的精神灵魂则在于，安史之乱以后，文人心境和社会审美都发生了变化，预示着宋代写心写意的文人画必然降生。

三、花鸟画的审美演变

初唐花鸟画往往对称展开构图，工笔设色，装饰风浓郁，用作屏风、障壁等堂上装饰，时称"装堂花"，又称"铺殿花"。新疆吐鲁番阿斯塔那第216号唐墓墓室后壁屏式

① ［唐］张彦远《历代名画记》卷10《唐朝下·王维》，见笔者《中国古代艺术论著集注与研究》，第168页。
② ［唐］王维《山水诀》，见卢辅圣主编《中国书画全书》第1册，上海：上海书画出版社2009年版，第176页。
③ 详可见笔者《俞剑华评价王维商兑》，《美术研究》2011年第2期。

画呈明显的中轴对称构图，哈拉和卓第50号墓出土的纸本花鸟屏式画，则是目前存世最早的纸本花鸟画。

中唐社会的享乐风气，使写实富丽的卷轴花鸟画脱颖而出。它不再承担初唐花鸟画的装饰家居功能，转而满足世俗欣赏。边鸾率先将装堂花构图改变为折枝花构图，其精于设色的浓艳画风，使其成为最能代表中唐时代精神的花鸟画家。晚唐滕昌祐，画折枝花下笔轻利，用色鲜艳，画草虫蝉蝶用点乱法，唐代人称"点画"。边鸾、滕昌祐精于设色的画风，成为五代黄筌富丽画风和宋代画院精致花鸟画的先导。

四、书法的审美演变

隋代书家中，智永为王羲之七世孙，曾书《真草千字文》。[1] 河北正定隆兴寺所藏隋碑《龙藏寺碑》[2]，行笔瘦硬，有六朝风骨；结体疏朗，又有鲜明的隋朝风范，为隋碑第一，如今仍然立于隆兴寺大悲阁之东南侧。

初唐四家均以楷体名世，四家书莫不有南朝清峻之风。欧阳询《九成宫醴泉铭》结体险峻，行笔瘦硬，史称"欧体"，影响最大；褚遂良《雁塔圣教序》、虞世南《孔子庙堂碑》、薛稷《信行禅师碑》等，各有拓本传世。唐书重法的特征正是在初唐形成，欧、虞、褚、薛四家书成为后世临摹的范本。

盛唐书法气象峥嵘，脱晋自立。安史之乱之前，书家张旭见担夫争路、公孙大娘舞剑器而悟草书之道，其草书粗细收放，律动强烈。《肚痛帖》点划如疾风骤雨，将盛唐时代的乐舞精神表现到了极致；辽宁省博物馆所藏《古诗四帖》（图5.12）稍觉缭乱。僧怀素所书

图5.12 张旭《古诗四帖》，
采自《中国美术全集》

图5.13 怀素《食鱼帖》，
采自《中国美术全集》

① 智永《千字文》，史家有认为系集字或摹本，启功先生鉴定为真迹。
② 河北正定隆兴寺，隋代名龙藏寺，故碑名《龙藏寺碑》。

图5.14 颜真卿《东方画赞碑》,采自《中国美术全集》

图5.15 柳公权《神策军碑》,采自《中国美术全集》

狂草,较张旭狂草更具流转之美,传世作品有《食鱼帖》(图5.13)、《自叙帖》《苦笋帖》等。"颠张"与"狂素"草书才情喷发,兴象天然,与盛唐乐舞一样,应合着安史之乱前盛唐欢快的时代旋律。狂草与唐舞进一步强化了中华艺术独特的旋律之美,一手带动起了重视线条音乐美感的唐代雕塑,一手带动起了线描立骨的唐代壁画。

安史之乱以后的盛唐,人们心境从外向转为内敛,艺术就此纳入秩序和规范。颜真卿身为唐朝重臣,楷书《麻姑仙坛记》《东方画赞碑》(图5.14)等,结体宽博稳健,凝重端肃,气象充盈,其堂堂正气,既是盛唐之音,又代表着大乱将临时代栋梁的精神面貌。行书《祭侄稿》强忍伤亲之痛,终因情不能持而点画狼藉,动心骇目,被书史誉为"天下行书第二"。晚唐柳公权,楷书挺拔健劲又不失遒媚,所书《玄秘塔碑》《神策军碑》(图5.15)为后世习楷范本。后世习楷多从颜、柳入手,前书见肉,后书见骨,人称"颜筋柳骨"。如果说安史之乱前的盛唐书法如李白古风,全以气运;大乱将临与乱后盛唐的书法则如老杜七律,戴着脚镣跳舞。前者的贡献是冲决旧形式,后者的贡献是建立新形式。杜诗、韩文、颜书、吴画,成为唐代尚法艺术的楷模,"诗至于杜子美,文至于韩退之,书至于颜鲁公,画至于吴道子,而古今之变、天下之能事毕矣"[①]。

① [宋]苏轼《书吴道子画后》,见王水照等《苏轼散文选注》,上海:上海古籍出版社1990年版,第173、174页。

第四节　全面领先的造物艺术

隋唐两代,两京形成了棋盘形里坊布局,宫城三朝五门、前朝后苑形成范式,影响及于整个古代。木构建筑高度成熟,后世木构殿宇工艺水平再也没能超过。唐代工艺美术广纳西来元素,品种丰富,工艺精到,在全世界处于全面领先位置。器皿装饰纹样从原始彩陶的几何纹、三代青铜的动物纹、魏晋的忍冬莲花纹转向大自然中的花、草、虫、蝶。单枝花不足构成丰满的美感,就在牡丹花心再画上石榴,或将几朵花组合成为一朵又大又圆的宝相花。卷草纹流畅缠卷,随意生发,华美繁富,给人生机勃发的美感,成为唐人喜爱的装饰纹样。盛开的宝相花、流转的卷草纹与西来的联珠纹等,洋溢着唐人的生活热情,传达着唐人对大自然的热爱,讴歌着盛世的富足与安定。唐代造物艺术给东邻造物艺术以极其深刻深远的影响,日本天平奈良时代的建筑与器皿无不流行唐风唐式,日本人至今称卷草纹为"唐草"。

一、后世范式的建筑艺术

对隋唐建筑的研究,长期借助于文献资料和极少幸存建筑,石窟壁画补充了唐代建筑史料的阙如。敦煌石窟壁画之中,唐代建筑"有宫殿、阙、佛寺、塔、城垣、住宅,还有监狱、坟墓、高台、草庵、穹庐、帐帷以及桥梁、栈道等等,有许多还是以完整的组群形式出现的,可以明确地显出建筑的群体构图"[①]。

（一）世界最早的拱券桥

河北赵州安济桥开造于隋开皇十年(590年),历时12年造成,是今存全世界最早的空腹拱券桥,人称"赵州桥"。大券净跨度达37.47米,两端各砌泄洪小券两个,形成有张有弛的弧线造型,真如长虹卧波。其石料平直,排列严密,主拱、小拱券石磨琢细致,石缝内灰浆平整,银锭式的"腰铁"嵌入券石,将券石紧紧连接为整体,通体未用一根桥柱,便确保桥身

图5.16　赵州桥栏板石雕游龙,著者摄于中国国家博物馆

① 萧默《唐代建筑风貌——从敦煌壁画看到和想到的》,《文艺研究》1983年第4期。

遭遇洪水而未被冲塌。工匠将石栏板巧妙地雕刻成双龙从石板穿来过去，成为以短胜长、反限制为利用的设计佳例（图5.16）。[①] 赵州桥卓越的功能、优美的造型与装饰，使其不仅被载入桥梁史，也被载入艺术史册。

（二）里坊城市与宫城布局

隋唐两代，在曹魏邺城中轴线、里坊式和十字交叉道路网的礼仪性城郭布局基础上，开创出更为合理的棋盘形城市布局，里坊制成为隋唐城市布局的最大特色。

隋朝，工部尚书宇文恺依照《易》之八卦六爻，在汉长安城东南龙首原规划与营造隋大兴城，城池面积达84平方千米，外廓方正。皇宫在都城北部中轴线上，太极宫居中，东、西各设太子东宫、后宫。从郭城至皇城至宫城，城墙由低而高，布局由疏而密，建筑由简到繁，节奏由平缓到急促，烘托出建筑群主体——帝王临政的太极宫。皇城正南，朱雀大街宽150米，长达9000米，横、竖各三条干道贯通全城。城东南、西南各有太庙、社稷坛，东、西各设周遭六百步的东市、西市，城内设109坊。隋朝主次分明的宫城布局，为历代宫城布局效仿。

唐长安城在隋大兴城基础上加以完善，东西长11.2千米，南北宽9.6千米，城内里坊各围高墙，坊门早启晚闭，各坊间筑东西向大街14条、南北向大街11条，[②] 唐诗"百千家似围棋局，十二街如种菜畦"[③]，正是对唐代城市棋盘形里坊格局的形象记录。唐人又"凿龙首岗以为基址，彤墀结砌高五十余尺，左右立栖凤、翔鸾二阙，龙尾道出于阙前。倚栏下瞰，前山如在诸掌"[④]，两阁相距约150米，凹字形围裹的宫门布局使元气内聚，宫城总面积约为明清紫禁城的6倍。[⑤] 京城长安之外，另设东都洛阳，"两京制"为后世王朝所仿效。

唐代都市规划与宫殿布局对日本城市建设产生了重大影响，日本京都、奈良皆仿长安进行规划，东大寺、法隆寺等一派唐风。整个东亚建筑体系莫不受惠于唐代建筑。

（三）寺庙建筑及其相关艺术

现存完整的唐代木构大殿均见存于山西，有：五台山南禅寺大殿与佛光寺东大殿、芮城县龙泉村广仁王庙正殿、平顺县耽车乡王曲村天台庵正殿四座。

佛光寺东大殿重建于唐大中十一年（857年），原构面貌完整，建筑、塑像、壁画、墨迹堪称四绝。殿建于高台基上，面阔7间，长达34.8米，进深8柱4间，为18.12米。正脊两端升高，巨大的单檐四阿顶屋角翘起，构成反向弧曲富有弹力的屋盖轮廓，檐口出挑近3米。大屋顶的反宇曲线使雨水急速滑落并向台基外喷射，同时确保日照充分，屋檐下的木构与檐下的行人不遭雨淋。其斗栱硕大，高度竟达柱高一半。檐柱上端向内倾斜形成"侧脚"[⑥]，使屋顶重量稳定地压向台基。墙壁全用朱土涂刷，窗户为唐代建筑特有的直棂窗。内部梁

① ［唐］柳浑《石桥铭》、张嘉贞《石桥铭序》各一篇，对赵州桥桥身结构、桥面石作、栏板雕刻等进行了形象记录。1956年，安济桥桥南关帝庙城台引道内掘出刻此铭文的残碑。

② 阎丽川《中国美术史略》，北京：人民美术出版社1980年版，第117页。

③ ［唐］白居易《登观音台望城》，见《全唐诗》中，武汉：湖北人民出版社2001年版，第2094页。

④ ［宋］金盈之《醉翁谈录》卷3，复旦大学图书馆古籍部编《续修四库全书》第1166册，上海：上海古籍出版社1995年影印版，第198页"含元殿"条。以下此书不再列出版本。

⑤ 傅熹年《唐长安大明宫含元殿原状的探讨》，《文物》1973年第7期。

⑥ 侧脚：中国古代宫殿上端略向内移，使屋顶重量稳定地下压而不坍塌，见载于［宋］李诫《营造法式》。古希腊神庙柱子亦用侧脚之法。

架有稍施斧斤的明栿,有不施斧斤的草栿,[①]月梁微微拱起,内、外两围柱子柱头的卷杀、斗栱的分瓣……简约粗犷又透出柔美。其雄浑凝重、刚中见柔的气格,正是大唐庄严气象的写照(图5.17)。殿内存唐代壁画61.68平方米,风格与莫高窟同期壁画接近;佛坛上存唐代彩塑35尊,有主有从,有站有立,起伏变化,各得其态,后世装銮稍显俗丽,总体形模未失。

南禅寺大佛殿建于782年,早于佛光寺东大殿70余年,是会昌毁佛前唯一幸存的唐代大殿,20世纪70年代落架重修,文物价值降低。其面阔,进深各三间,大佛殿内原有彩塑一铺17尊,现存14尊,丰腴壮实,元气充沛,形神兼备,富丽的装銮经过岁月磨洗,愈显得沉稳而有内涵,跪姿菩萨尤其楚楚动人。史载隋唐雕塑家不下二三十人,杨惠之被张彦远尊为"塑圣"。从南禅寺彩塑,可见唐塑形神兼备之一斑。

王曲村天台庵建于唐末天佑四年(907年),目前仅存正殿,面阔、进深各3间,建筑面积90余平方米,时代原貌完整。其突出特点是正脊极其收拢,檐口出挑又极其深远,檩下各有襻间枋与平梁相交,加强了木构的稳定性。

广仁王庙正殿在芮城北4千米的龙泉村北,紧邻永乐宫,面阔5间,进深4椽,建于唐太和五年(833年),比佛光寺东大殿建造时间早24年,是现存唐代木构大殿中唯一的道教建筑,重修后,唯梁架、斗栱是原构。

唐人以科举中魁于慈恩寺题名为荣,唐诗中不乏对慈恩寺的咏赞。当年慈恩寺建筑

图5.17　五台山佛光寺唐代大殿,季建乐摄

① 明栿:屋顶以下暴露的大梁,往往精细砍斫甚至雕刻;草栿:天花板以上的大梁,往往草草砍斫。

仅存慈恩寺塔,建于652年,原高5层,武后时重修至10层,万历二十三年(1604年)对其整体包裹,成为高64米、7层的方形锥体砖塔,人称"大雁塔"。重建之塔保留了唐塔造型简洁、庄严古朴的特点,石门楣线刻观音奔放缠卷如轻云流水,精美有过永泰公主石棺线刻。西安荐福寺塔也建于唐代,因中唐以来科举以"雁塔题名"为荣,明人始称其"小雁塔",与大雁塔一称一纤,互相映照(图5.18)。河北正定有四座唐塔,造型或端庄或修长或如花苞,各经过后世落架重修,失去了唐塔简练雍容的时代风貌。

(四)帝陵形制的开创

隋历三主,二主死于不测,草草下葬,因此,隋陵除封土以外,地面了无遗存。隋代将作大匠阎立德入唐以后,主持营造献陵、昭陵。咸阳原上,唐代18座帝陵呈扇形展开,莫不因山为陵,凿山为穴,充

图5.18 西安小雁塔,选自王朝闻、邓福星主编《中国美术史》

分利用天然地势,比较汉代堆土成"方上"更省力合理,又更有气势。其地面建筑形成了陵门、神道、石象生和献殿、宝顶等一整套范式,从此开创了中国帝陵建筑的完整形制。唐陵城垣、祭庙、寝殿、陵邑等均已不存。

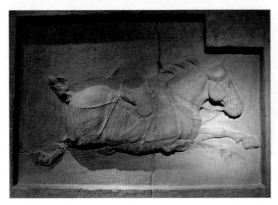

图5.19 青石浮雕昭陵六骏之一,著者摄于中国国家博物馆

乾陵——唐高宗和武则天合葬墓在乾县城北梁山上,是现存唯一未被盗挖的唐代帝陵。顺坡上山,两座奶头形山包形成天然门阙,神道两旁列望柱、翼马、朱雀各1对,石马5对,石人10对,石雕蕃酋象61尊,述圣记碑和无字碑1对,石狮1对,宝顶在高1049米的山顶,气象宏伟开阔。皇族成员及文武大臣葬于陵区即"兆域"。桥陵——唐睿宗李旦墓在蒲城县西北15千米金炽山上,与乾陵建制大体相仿,石

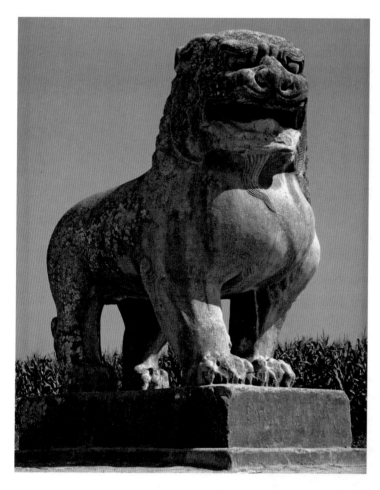

图5.20　顺陵石狮，
采自《中国美术全集》

马、石人、石狮等50余件石刻原地保存。其余唐代帝陵石雕，均移位博物馆保存。

唐陵石雕无不敦实浑厚，气魄雄伟，昭陵、顺陵、乾陵石雕尤其杰出。青石浮雕《昭陵六骏》造型雄健，神态逼真，国内存四骏，分藏于国家博物馆（图5.19）与西安碑林博物馆；两骏流散国外，藏于美国宾夕法尼亚大学博物馆。顺陵石狮昂首阔步，雄视前方，气势开张，威而不猛，一派凌然不可侵犯的帝王气度（图5.20）。乾陵石狮稳定厚实，刀法圆熟，刻镂分明，比较汉陵石刻，雄强博大的精神犹在，稳定感代替了运动感，成熟精到的艺术手法代替了冲刺跳荡的艺术表现。唐陵石雕正是大唐豪迈自信、意气风发时代精神的写照，代表了中国陵墓石雕的最高成就。

二、熔铸中外的工艺美术

唐代工艺美术兼收并蓄，熔铸中外，极为典型地体现出中外文化的交流互动。波斯萨珊王朝①的织锦工艺、中亚粟特人的金银器工艺……纷纷进入中原并为大唐文化所融化，

① 波斯萨珊王朝：在今伊朗，651年为大食所灭。

汇成唐代工艺美术各体大备的时代风貌。唐前期，精工造作在中原；安史之乱以后，江淮未遭破坏，从此，"天下大计，仰于东南"①。

唐代工艺美术泽被亚洲。756年，日本圣武天皇之皇后将大批唐代漆器、铜镜、玻璃器、丝织品等供奉奈良东大寺，东大寺正仓院典藏了一大批唐代工艺美术品。1987年，陕西扶风法门寺发现懿、僖二宗瘗埋于地宫的瓷器、玻璃器、织物等2000余件，大大丰富了国内唐代文物典藏。

（一）追新逐异的染织工艺

唐前期，朝廷于少府监织染署下设染织各作计有25作，定州（在今河北）、益州（在今四川）、扬州（在今江苏）为著名丝绸产地，史载"定州何名远……家有绫机五百张"②。安史之乱以后，越州（在今浙江）、润州（在今江苏）和宣州（在今安徽）等江南丝织重镇先后崛起。

唐锦绚丽多彩，集中表现了唐人崇尚富丽的审美习尚。宫中设锦坊，两京及诸州设官锦坊，民间有锦户，锦被用作帷幔、屏障、障泥并被用于裁造半臂、鞋、囊，或用作衣缘装饰。③四川蜀锦三国时就已有名；西晋成都就已经"阛阓之里，伎巧之家，百尺离房，机杼相和。

图5.21 联珠四骑纹锦，采自尚刚《中国工艺美术史新编》

贝锦斐成，濯色江波"④；初唐，四川官员陵阳公窦师纶创对称祥瑞的绫锦新样，"窦师纶……凡创瑞锦、宫绫，章彩奇丽，蜀人谓之'陵阳公样'……高祖、太宗时，内库瑞锦对雉、斗羊、翔凤、游麟之状，创自师纶，至今传之"⑤。这种对称祥瑞的绫锦新样，为多地出土的唐代织锦证实。比较汉代预先安排经线彩色、纬线难以换色的"经锦"，初唐出现了可以自由变换纬线色彩的"纬锦"，从而能够织出宽幅的作品和繁富的花纹。东京国立博物馆藏有唐代联珠四骑纹纬锦，联珠圈纹内织人呈胡相，马生双翼，并以奇花异树、异域狮子布满背景（图5.21）。阿斯塔那初唐墓葬出土联珠对鹿纹纬锦、联珠对鸟纹锦纬。武周时期，联珠纹退让成为纬锦边沿纹饰，或成为纬锦上宝相花的组成部分。如日本奈良正仓院所藏唐代宝相花琵琶锦囊，联

① ［宋］欧阳修、宋祁《新唐书》卷165，北京：中华书局1975年版，第5076页《权德舆传》。
② ［唐］张鷟《朝野佥载》卷3，见《丛书集成新编》第86册，台北新文丰出版公司1984年影印版，以下此书不再列出版本。
③ 尚刚《古物新知》，北京：三联书店2012年版，第45页。
④ ［晋］左思《蜀都赋》，见瞿蜕园《汉魏六朝赋选》，上海：上海古籍出版社1964年版，第154页。
⑤ ［唐］张彦远著，秦仲文、黄苗子点校《历代名画记》，北京：人民美术出版社1963年版，卷10。

珠纹被织在了宝相花中央,可见中华文化同化异域文化能力之一斑(图5.22)。盛唐,民族自创的宝相花成为装饰图案的主角。中唐,写实富丽的花鸟纹锦取代了初唐锦上的中亚纹样。自汉魏时新疆"缂毛"传入中原,唐人以丝代毛织造为朝服,或装裱为书匣。阿斯塔那381号初唐墓出土织成锦履,可证"织成"这一高难度的织锦技艺,初唐就已经运用娴熟。阿斯塔那206号唐墓木俑所着服饰竟是缂丝裁就,将缂丝工艺的推广年代提前到了唐代。

隋唐染缬是汉晋蜡缬、绞缬、夹缬三类染缬工艺的发展,实物遗存品种、数量大大超过了前代。新疆吐鲁番出土隋开皇六年(586年)造天蓝地白花绞缬丝织品数件,阿斯塔那唐墓出土绞缬菱格绢等,莫高窟藏经洞发现盛唐蜡缬实物,夹缬裙(图5.23)、夹缬山水屏风、夹缬鸟石屏风、夹缬鹿草屏风等,面幅之大、制作之精、色彩之丽,见所未见。"正仓院所珍藏的染织遗宝,包括残缺不完整者在内,远远超过了十万件以上。加上法隆寺中所保存下来的丝织品,可以说日本藏品将七八世纪中国染织品种网罗殆尽。丝织品中的罗、绫、锦之外,还有施以蜡缬、绞缬的染色丝绸,施以印花彩绘的丝绸,以及带有刺绣的丝绸……其中,大部分的衣物应是遣唐使从唐朝带回日本的。"[1]张道一先生据此认为,元人所记"檀缬、蜀缬、撮缬、锦缬、茧儿缬、浆水缬、三套缬、哲缬、鹿胎斑"[2]九种花式,"这些名目,或是实际产品,在唐代都已有了。"[3]

唐代出现了平绣等多种针法。缬袍绣又称"退晕绣",能绣出图象浓淡深浅的变

① 夏鼐《中国文明的起源》,北京:文物出版社1985年版,第78页。
② 《碎金》,南京图书馆古籍部藏国立北平故宫博物院文献馆1935年影印版,《彩色篇第二十》。
③ 张道一《中国印染史略》,南京:江苏美术出版社1987年版,第26页。

图5.22 宝相花琵琶锦囊,采自尚刚《古物新知》

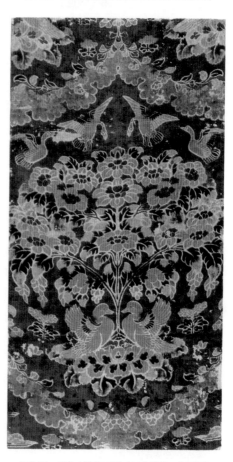

图5.23 唐代夹缬裙,采自《正仓院第四十回展》

化,比秦汉辫锈工艺更精进。"咸通九年(868年),同昌公主出降……神丝绣被绣三千鸳鸯,乃间以奇花异叶,其精巧华丽绝比,其上缀以灵粟之珠,珠如櫻粒,五色辉焕"。[1]西安扶风法门寺地宫发现晚唐蹙金绣半臂等5件微型衣物,大红罗纹地子上用捻金线盘绣出宝相花、折枝花、流云和卍字,金丝细若羽丝,花蕊间缀珠。如果说汉代刺绣图案云舒波涌,四面流走,唐代刺绣图案则饱满端丽,适合幅面,鸟衔花、雁衔绶带、宝相花配四出忍冬等,繁茂而不琐碎,生动而有法度,欢快明朗的生活情调代替了汉代刺绣奇诡夸张的想象意味。唐人还将实用品刺绣扩展到纯艺术品刺绣,敦煌藏经洞宝物中有唐代刺绣佛像。

唐人对于服饰的追新逐异之风,为《新唐书》所详细记录。高宗内宴,太平公主作武官装束歌舞于帝前,"永徽(高宗年号)后乃用帷帽,施裙及颈","安乐公主(中宗女)使尚方合百鸟毛织二裙,正视为一色,旁视为一色,日中为一色,影中为一色,而百鸟之状皆见。以其一献韦后。公主又以百兽毛为鞯面,韦后则集鸟毛为之,皆具其鸟兽状,工费巨万……益州献但丝碧罗笼裙,缕金为花鸟,细如丝发,大如黍米,眼、鼻、觜、甲皆备,瞭视者方见之。自作毛裙,贵臣富家多效之,江、岭奇禽异兽毛羽采之殆尽","天宝初,贵族及士民好为胡服胡帽,妇人则簪步摇钗,衿袖窄小"[2]。中唐,追新逐异的时尚发展到了极端,衣则或修或广,色则争比怪艳,"后来衣袖竟大过四尺,衣长拖地四五寸"[3]。白居易形容此风道,"时世妆,时世妆……出自城中传四方"[4]。唐代服饰的开放和唐人对靓妆鲜服的追逐迷恋,超过了其前任何一个朝代。

(二)兼容并包的陶瓷工艺

包容开朗的时代性格,使唐代人既喜欢类冰的邢窑白瓷、类玉的越窑青瓷,又喜爱鲜艳俗丽的花瓷与唐三彩,浙江越窑青瓷、河北邢窑白瓷是唐代瓷器中的名品。如果说白瓷的烧造是在青瓷烧造基础上的工艺进步,河南巩义窑的唐三彩和绞胎瓷器、巴蜀邛窑、湖南铜官窑与长沙窑的釉下彩绘则是唐人创造。它们再没有了汉魏魂瓶等的谶纬内涵,完全成为众生用品,胡瓶、凤首壶、龙耳瓶、龙柄凤首瓶等轻快生动的西来造型盛行于两京,成为唐代陶瓷器中的崭新样式。中国瓷器开始形成各地不同的风貌个性。

虽然北齐晚期安阳范粹墓出土一批白瓷器,釉面呈色泛青,却至今不明窑址,所以,史家一般将白瓷的创烧归于河北河南广建窑场的隋代(图5.24)。烧造白瓷,关键在于精细淘洗胎土,有效排除胎、釉中铁的成分,控制其含量在1%以下,也就是说,对胎、釉的要求都比青瓷为高。所以,白瓷的出现晚于青瓷。"邢窑"窑址在今河北内丘一带,隋代便能够烧造出薄胎白瓷,中唐进入烧造盛期。窑工在瓷胎上

图5.24 隋代刑窑白瓷烛台,著者摄于国家博物馆

[1] [唐]苏鹗《杜阳杂编》卷下,北京,中华书局1960年版,第53、54页。

[2] [宋]欧阳修、宋祁《新唐书》卷34,北京:中华书局1975年版,第878页《五行一》。

[3] 沈从文《中国古代服饰研究》,上海:上海书店出版社2003年版,第351页。

[4] [唐]白居易《时世妆》,见《全唐诗》中,武汉:湖北人民出版社2001年版,第1950页。

敷以"化妆土"再上釉，有效地避免了瓷器表面粗糙多孔和颜色发次的弊病；窑工又发明以匣钵装烧泥坯，有效地避免了几件瓷器粘合在一起，保证了烧成之后器表光滑。中唐，"内丘白瓷瓯、端溪紫色砚，天下无贵贱通用之"[①]。

越窑青瓷窑口集中发现于浙江慈溪上林湖、上虞县窑寺前及其周边并扩展到江苏宜兴，唐五代进入新的高潮时期。常州和义路码头唐代遗址出土了一批青瓷器（图5.25）。比较两晋越窑青瓷，唐代越窑青瓷造型趋于工整，釉面趋于莹润。1987年，陕西扶风法门寺地宫发现大批晚唐文物，其中"秘色瓷"14件，釉色或青或黄，瓷碗上再加金银平脱，制作精美，令人咋舌。天青釉八棱净水瓶未记于地宫《衣物账碑》，尤其造型优美，釉色匀净。中国典籍之中，"秘"往往冠于宫廷用物之前，如"秘籍"、"秘玩"等等；"色"则指等级、品相，如"上色"、"中色"云云。可知，秘色瓷正是指宫廷珍稀品级的瓷器。

白瓷没有诞生在率先烧造出瓷器的中国南方，却诞生在烧造瓷器滞后的中国北方，其中是否有唐人对于色彩的自觉选择？唐代士大夫认为，"若邢瓷类银，越瓷类玉，邢不如越一也；若邢瓷类雪，越瓷类冰，邢不如越二也；邢瓷白而茶色丹，越瓷青而茶色绿，邢不如越三也"[②]。在士子眼里，银只具灿烂，不具含蓄，玉的光泽含蓄内藏，"绚烂之极归于平淡"。"温润如玉"既是审美追求，也是人格旨归。"邢不如越"反映了南方文人基于比德与中和意识的审美观。有

图5.25　常州唐代遗址出土越窑青瓷大盆，著者摄于常州市博物馆

学者认为，北方萨满教崇尚白色，所以，北方瓷工宁可先向白瓷挑战。笔者以为，中国瓷器"南青北白"局面的形成，南北窑型与烧造燃料的差异才是根本原因。唐代以前，各地多用木材烧瓷。木材燃烧的火焰较长，于是出现了窑身较长、适合烧柴的龙窑，浙江上虞曾经发现商代龙窑遗址。唐宋两代，北方始以煤为燃料烧瓷。煤燃烧的火焰较短，所以，北方出现了窑身较短、适合烧煤的圆窑，即馒头窑。南方龙窑燃烧木柴，升温快，窑内容易形成还原气氛，瓷土中氧化铁得以充分还原，所以瓷质泛青；北方圆窑烧煤，升温慢，窑内很难形成还原气氛，瓷土中金属元素难以充分还原，所以瓷质泛白。中国瓷器南青北白格局的形成，固然体现了南北方的不同审美，更由燃料、窑型等生产工艺的不同决定。

绞胎陶器是唐人一大发明。以白、褐类陶土各各揉捏为泥条，将几种颜色的泥条拧在一起，揉捏，捶拍，切割成片，粘贴于陶枕等坯体表面，不施釉即入窑素烧。其纹理如丝如缕，给人行云流水般天然质朴的美感。唐三彩在汉代低温铅釉陶基础上发展起来，用白黏土制胎，以1100℃—1150℃的高温烧成白色胎骨，出窑后以蜡点染，浇洒黄、绿、赭色铅釉，再次入窑，以800℃—950℃的低温烧制而成。蜡点处釉汁不附，露出白色胎骨，蜡液驱赶黄、褐、绿釉渗化，斑驳淋漓，人称"窑变"。在缤纷俗丽的唐三彩，前代单色釉陶的基础上实现了陶瓷色彩的大步跨越。

① ［唐］李肇《国史补》，见《文渊阁四库全书》第1035册，第447页。
② ［唐］陆羽《茶经》卷中，见《文渊阁四库全书》第844册，第617页。

唐三彩的成绩,主要不在盘、枕等实用器皿,而在巨大的明器如马匹、骆驼、武士等等。初唐李仙蕙墓出土三彩陶俑172件。陕西出土盛唐三彩女俑,个个呈体态丰腴、衣着华丽的贵妇形象。如西安中堡村出土盛唐三彩女立俑,表情怡然闲适,一副娇贵慵懒的富婆模样,肌肤的素色衬托出衣衫的富丽,衣纹浅浅线刻,不破坏整体纺锤造型,于是形成外扩而又内敛的张力。类似的盛唐女立俑,西安出土有不少。陕西历史博物馆藏盛唐吹笙女俑,着力表现吹笙女如痴如醉的表情和心手相应的势态,而将下肢概括作薄薄的陶片,因此取得了主次分明、繁简得宜、略形写神的效果。唐三彩马俑匹匹造型丰满壮实,周身浑圆肥满,区别于汉马的飞扬矫健。西安鲜于庭诲墓出土的中唐三彩骆驼载乐俑,骆驼昂首嘶鸣,众多乐师骑于骆驼,各奏乐器甚至站立放歌。作者显然对骆驼与乐师比例进行了违反真实的调整,却令人感觉大小适宜,充满生活气息(图5.26)。唐三彩人马俑莫不生机勃勃,映照出欣欣向荣的大唐气象。

琉璃作为低温铅釉陶,需要经过高温素烧、低温釉烧两次烧成,春秋战国墓葬中已见小型制品。北朝始将琉璃构件用于建筑。隋唐,琉璃构件在建筑中广泛使用。中国东北采集的唐代琉璃兽首,器形庞大,造型简率生动,是唐代边远地区烧制琉璃工艺规模的实证(图5.27)。

图5.26　唐代三彩骆驼载乐俑,采自《中国美术全集》

唐代长沙窑瓷器无论刻划、贴花、堆塑都颇具民间率性特点，釉下彩尤其开风气选。如果说湖南铜官窑与四川邛窑釉下彩点染简率，长沙窑釉下彩画则是放逸：飞禽游鱼如水墨画般奇幻，书法愈随意愈见灵气流溢，其中可见由古楚文化延续而来的率真浪漫，其对于写意水墨画降生的潜在影响不容低估。河南鲁山所出花瓷，于黑色铁质底釉上随意滴洒蓝釉白釉，烧制过程中，色釉与底釉融合，釉面出现了云霞般的彩色斑块，色斑自然，釉层深厚。存世唐代花瓷拍鼓长达70厘米。河南巩义窑甚至烧造出了白地蓝花瓷器。唐人还没有来得及对瓷器进行精细描摹，随意点染的色斑图画，有后世按本描摹所不能及的朴茂生动。

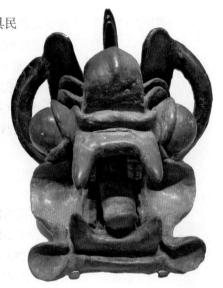

图5.27　唐代琉璃兽首，著者摄于中国国家博物馆

（三）盛世之象的金属工艺

隋唐之前，贵金属只用作首饰或青铜器、漆器上的装饰。隋唐，贵金属被皇室贵族大量用作制造日用器皿。西安隋代李静训墓出土黄金盏和镂镶宝石的金项链、手镯等多件。

唐代金银器出土案例多，数量大且品种丰富。西安何家村出土瓮藏唐代金银器等265件，如银熏球、鎏金鹦鹉团花带盖银壶、乐伎纹金花银八棱杯、鎏金舞马衔杯银壶等。乐伎纹金花银八棱杯造型明显来自西亚，八面杯身高铸立姿胡人八个，把手高铸胡人头像；鎏金舞马衔杯银壶（图5.28）造型取自契丹族皮囊壶，高出壶身的马纹以鎏金装饰，与银白的壶身形成对比，既是盛唐民族文化交流和精湛金工的物证，也是盛唐千秋节（八月初五明皇生日）舞马衔杯盛大庆典的物证，藏于陕西历史博物馆。西安南郊唐高祖李渊玄孙李倕墓出土金冠、金银制成的敛服和裹入丝线捻绞而成的金线等，捻绞金线的准金箔厚仅8.956微米，向着真正意义的金箔——"飞金"又前进了一大步。江苏丹徒丁卯桥出土窖藏唐代银器950余件，酒令器具银鎏金龟负论语玉烛是其中代表作品。陕西扶风法门寺地宫内出土唐晚唐金银器达121件（组），如十二环纯金锡杖、鎏金银茶碾茶罗茶笼、鎏金双凤银棺、鎏金银如意、金花银樱桃笼、金花银盆、鎏金银香囊等。金花银樱桃笼有两只，一只镂空，一只结条编织，正可与杜诗"赤墀樱桃枝，隐映银丝笼"的诗句[1]印

图5.28　西安何家村出土舞马衔杯银壶，采自《中国美术全集》

[1]　［唐］杜甫《往在》，见《全唐诗》，北京：中华书局1960年版，卷222，第2357页。

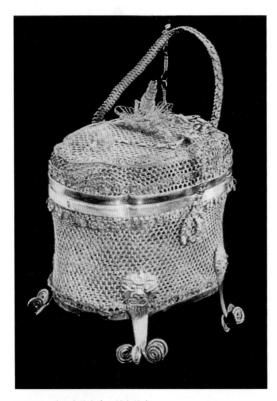

图5.29 法门寺地宫出土结条编金花银樱桃笼,采自尚刚《古物新知》

证(图5.29);金花银盆口径达46厘米,外壁有兽首衔环,可供婴儿沐浴,是法门寺地宫出土金银器中最大的一件;鎏金银香囊是汉代丁缓造"被中香炉"的发展,悬挂焚香盂的内持平环与外持平环垂直,不论香囊怎样反转,焚香盂始终水平且盂口向上,火星、香灰不会撒出。西安现已出土唐代镂空银香囊8枚,香盂持平的原理被运用于现代航空、航海事业。赤峰喀喇沁旗出土唐代鎏金摩羯纹银盘,锤镍而出的摩羯纹雄浑遒劲(图5.30),与同馆陈列的摩羯纹金花银壶风格相近,都是唐代西北少数民族的金属工艺精品。

比较而言,初唐金银器多铸造成型,波斯萨珊王朝的器形进入中原并且用联珠纹装饰。盛唐金银器多锤锻成型,外向弧线造型富有张力,图案也多采用饱满的外向弧线,珍禽瑞兽、花鸟虫鱼等纹样见民族自身

特色,平衡的⌒形图案骨式取代了汉魏不平衡而有冲击力的⌒形图案骨式,富贵安定取代了汉代图案的前进感、运动感。金银器成形后,精加工的方法有镂、戗、嵌、贴、裹、泥、镀、研、拍、销、织、披、捻、圈等14种,[1] 鎏金则是唐代银器最为常见的装饰。唐代金属工艺突出地显现出有唐一代的盛世之象,证明了大唐金属工艺的先进。山西永济蒲津渡现存唐代铁牛,长3.3米,高2.5米,其整体造型乃至每一块肌肉都充满张力,为开元十二年(724年)铸造,1989年惊现于世,堪称铸铁工艺中的世界奇迹。

图5.30 赤峰出土唐代鎏金摩羯纹银盘,著者摄于赤峰博物馆

[1] 田自秉《中国工艺美术史》,上海:知识出版社1985年版,第208页。

（四）走向装饰的漆器工艺

由于瓷器的进步，唐代漆器进一步退出了它在实用器皿中的位置，走向了装饰。加之唐代经济繁华，追逐华美成为时尚，金银平脱等漆器装饰工艺流行了开来。

唐代诞生了一类崭新的髹饰工艺——"填嵌"，包括：金银平脱、末金镂、螺钿平脱、犀皮等。填嵌工艺的共同要领是：于漆胎起纹，全面髹漆待干固，磨显出纹样，推光。磨显推光工艺的成熟，是填嵌类髹饰工艺诞生的必备条件。

唐人将鹿角煅烧成块、粉碎成灰、拌入灰漆等待干固，再磨显推光。鹿角分子结构中有大量微隙可供生漆钻入，形成漆与灰的高强度粘合，同时使琴透音好，鹿角灰磨显出漆面，推光后呈黄褐色晕斑或是闪烁的色点，十分好看。唐代，四川雷氏善制漆琴，雷威制琴尤其著称于世。唐琴髹饰的成就，端赖漆工对研磨推光新工艺的把握。

金银平脱漆器是最能代表唐代富足经济的漆器品种。开元、天宝年间，唐玄宗、杨贵妃与安禄山相互赠送金银平脱漆器，唐明皇甚至下令为安禄山造亲仁坊，以银平脱屏风、檀香床等充牣其中。[1]武威唐墓出土金平脱黑漆马鞍，偃师杏园唐墓出土银平脱方漆盒，西安扶风法门寺地宫出土晚唐秘色瓷胎银平脱团花纹漆碗等，河南、陕西等地博物馆藏有唐代金银平脱铜镜。日本奈良东大寺正仓院藏有唐代篮胎银平脱漆胡瓶、银平脱八角菱花形漆镜盒、金银平脱镜等金银平脱漆器，所藏金银钿装大刀用洒金、罩明、研磨、推光的末金镂工艺装饰，成为日本莳绘工艺的嚆矢。

唐代诞生了螺钿平脱漆器。已知出土实物中最早的螺钿平脱漆器是浙江湖州飞英塔壁中空穴内发现的五代嵌螺钿漆经匣，已破碎不成器。境内出土唐代平磨螺钿漆背铜镜多件，镜背漆层脱落，螺片裁切的图案却保存了下来。螺钿工艺于唐代就已经传往日本，奈良东大寺正仓院藏有唐代嵌螺钿紫檀琵琶和阮咸、嵌骨紫檀木棋盘和双陆盘等，紫檀嵌螺钿五弦琵琶上螺钿平脱为骑驼人等图画，西域风情十分浓郁（图5.31）。

犀皮漆器工艺是：在漆胎上用工具打起黄色快干稠漆成细碎凸起，待干

图5.31 唐代嵌螺钿骆驼人物纹紫檀琵琶，选自西川明彦《正仓院宝物の装饰技法》

[1] 唐玄宗、杨贵妃与安禄山相互赠送金银平脱漆器，事见［唐］姚汝能《安禄山事迹》卷上、［唐］段成式《酉阳杂俎》前集卷1、［宋］司马光等《资治通鉴》卷216等。

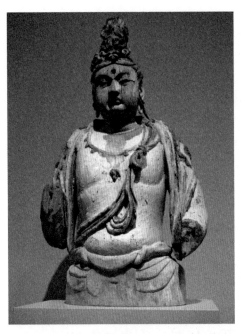

图5.32　唐代木胎包纱漆佛像，著者摄于纽约大都会博物馆

后，依次髹红、黑推光漆，待干固，磨显出圈圈花纹，推光。日本将磨显为自然纹理的漆器填嵌工艺统称为"唐涂"，从名称即可见其源头正是唐代犀皮工艺；朝鲜半岛、东南亚诸国漆器繁花似锦的格调，其源头盖在中国唐代漆器。

唐人能够造出高与屋齐的中空夹纻漆像。武周年间，匠师薛怀义"造功德堂一千尺于明堂北，其中大像高九百尺，鼻如千斛船，指中容数十人并坐，夹苎以漆之"①。天宝十二年（753年），鉴真将夹纻造像法东传日本。其门徒为鉴真手制夹纻漆像藏于奈良唐招提寺御影堂。招提寺金堂内存鉴真门徒手制卢舍那佛坐像、千手观音菩萨立像、药师如来立像等干漆像三尊，被日本视为国宝。奈良各寺庙、镰仓国宝馆、东京国立博物馆藏有大量奈良时代脱活干漆佛像与木心干漆佛像。

纽约大都会博物馆藏有多件唐代木胎包纱佛像与脱空夹纻漆像，大唐人从容自信的气度，真令今人敛衽（图5.32）。

第五节　登峰造极的石窟艺术

隋唐时期，覆斗形石窟、佛殿式石窟、模仿中式佛殿的背屏式洞窟等，取代了外来的中心塔柱石窟，与寺院中轴排列佛殿、佛塔移至寺外的寺庙布局本土化进程同步。晚唐五代，背屏式石窟成为中国佛教洞窟的主要样式。其主室宽敞，信徒们改绕塔回行为沿壁回行，墙壁代替中心塔柱成为装饰重点，为大型经变壁画的诞生提供了可能；佛床的出现，则为彩塑、屏风画各提供了站立、围绕的空间。洞窟形制的变化，折射出佛教艺术世俗化、中土化的进程。

一、敦煌隋唐石窟

莫高窟隋唐石窟是敦煌石窟的精华，今存隋窟计70窟、唐窟计232窟，其中壁画和彩塑形象地记录了佛教世俗化、中土化的进程，代表了中国石窟艺术的最高成就。

① ［唐］张鷟《朝野佥载》卷5，《丛书集成新编》第86册。

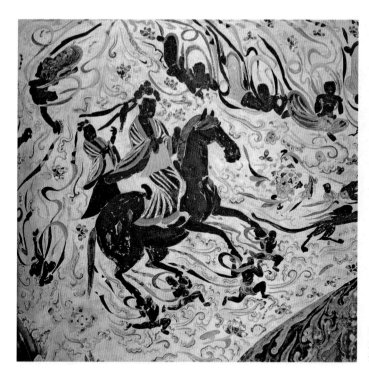

图5.33 莫高窟隋代第397窟西壁龛顶北侧壁画《夜半逾城》,采自《中国美术全集》

　　莫高窟隋窟中,壁画莫不构图饱满,形象壮硕,显示出隋代生机勃勃的时代精神。如第397窟西壁龛顶北侧壁画《夜半逾城》画释迦前身、乔达摩王子离开王宫去拯救众生,诸天王在他坐骑经过的地方,用手托起马蹄,掩盖了他离家出行的马蹄声,满壁如火焰流走,气韵流贯,气氛炽热(图5.33)。第419窟隋代彩塑迦叶,脸庞瘦削,一副老于世故、看透世事风云的模样。第412窟西龛内北侧隋代彩塑菩萨,双眸秋波流转,鼻翼微微翕动,浅笑又略向下撇的嘴角,骄矜中有几分挑逗、几分得意,分明是有活体生命的青春少女形象,令人称绝(图5.34)。

图5.34 莫高窟隋代第412窟彩塑菩萨,采自《中国美术全集》

　　莫高窟初唐壁画散发的,是初唐时代的青春气息。初唐第220窟是特窟:北壁《东方药师净土变》画乐伎28人手执不同乐器,舞者4人上身赤裸,头戴宝石冠,头发披散,身着宽大的长裙,应节而跳胡旋舞。该窟成为研究初唐胡乐东来、乐舞盛况的典型洞窟。东壁北侧《维摩诘经变》中,帝王昂首阔步,群臣谦卑恭顺,主从呼应,画上有贞观十六年(642年)题记,较阎立本《历代帝王图》年代更早,初唐艺术的政教功能也体现于洞窟壁画之中。第401窟北壁东侧画供养菩萨(图5.35)薄纱轻笼,身姿曼妙,袅袅婷

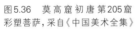

图 5.36　莫高窟初唐第205窟
彩塑菩萨，采自《中国美术全集》

图 5.35　莫高窟初唐第401窟壁
画供养菩萨，采自《中国美术全集》

婷，意态潇洒，让人想起张若虚的《春江花月夜》，其至想起文艺复兴初期画家波提切利的油画《春》。第57窟南壁初唐壁画《说法图》中，五观音无一不是东方秀美女性，有研究者称其"美人窟"。

莫高窟初唐彩塑以第328、205窟叹为佳绝。第328窟大佛塑作男性，菩萨或坐或跪，意态闲适。第205窟彩塑菩萨，一腿盘于莲座之上，一腿垂于莲座之下，虽然双臂残缺，那起伏的躯体、细腻似有弹性的肌肤，仍令人感到其周身洋溢的青春活力（图5.36）。其下裙铺覆在莲台上，轻薄柔婉，真不类泥巴塑就。区别于女菩萨的曲线造型，彩塑迦叶大体大块，衣纹随体态生发，图案随体态藏露，寓微妙的变化于坚实的体块之中。初唐第96窟内，有莫高窟最高的塑像——高34.5米的未来佛，可惜经过重塑，除双脚外，全失初唐面貌，包裹佛像的木构建筑9层楼是莫高窟最高的建筑，今天成为敦煌地标。

莫高窟的艺术高峰在唐窟壁画，唐窟壁画的精华又在约200幅经变图。[1]如果说莫高窟北魏壁画是对悲惨现实的曲折描绘，莫高窟唐代经变图则是以帝王生活为蓝本的极乐世界。一幅幅经变图上，殿阁巍峨，祥云缭绕，佛端坐莲台说法，观音、天王等庄严伫立，池塘里鸳鸯戏莲，天空中飞天散花，丝竹绕梁，钟鼓齐鸣，纷繁的图象都作平面布置，巨大的场面经过严密组织，开阔、深远、完整，体现出唐人心理的自足安定。比较汉人，唐人能够自如地表现出建筑的空间层次。如盛唐第217窟左壁《观无量寿经变》，以仰视、平视、俯视

[1] 经变图：这里指表现佛经故事的图画。

三种视角描绘宫殿，西壁龛内北侧比丘像，线如屈铁，勃发的力量从炯炯双目、从五官、从每一根线条溢出；盛唐第148窟《东方药师变》、中唐第148窟《观无量寿经变》上，建筑群宏丽壮观，恰如杜牧《阿房宫赋》所写"五步一楼，十步一阁，廊腰缦回，檐牙高啄，各抱地势，钩心斗角"[1]。第103窟东壁南侧画维摩诘手拿经文，上身前倾，目光如炬，须眉奋张，情绪亢奋，一副能言善辩的模样，成功地再现了盛唐民间画工元气充沛的生命情状（图5.37）。盛唐第172窟北壁经变图取散点透视，画面开阔高远；南壁经变图可以找到焦点，画面紧凑热烈。如果说初唐第329窟壁画飞天像大地回春，百草萌发，盛唐第320窟壁画飞天像阳光灿烂，百花盛开，花朵、云彩、风带，大旋涡、小旋涡，线条有直泻而下，有如浪花翻卷，节奏时松时紧，回旋着音乐般的节律（图5.38）。评论家傅雷甚至认为，"盛唐壁画的色彩、章法，民间画工吸收外来影响的眼光，绝非唐宋元明正宗画家能够望其项背。"[2]

莫高窟唐代彩塑既非俯视人间的魏塑，也非立足人间的宋塑。它从高高的佛龛上走了下来，在佛床上与世人对话，高出人间又接近人间，赋予观者人情味与亲切感。盛唐彩塑是莫高窟的精髓，其形神兼备更有甚初唐彩塑。盛唐第45窟是特窟，小而紧凑，壁画、彩塑精彩莫可言喻。西龛一铺7尊彩塑约与真人相当，佛背的圆光、足下的莲座如火似波，与塑像的弧线造型、衣袂风带的圆婉曲线组合成繁富热烈的旋律，真如丝弦在耳。彩塑《阿难》髋骨左倾，一肩松沓，形成躯干微妙的曲线，恰到好处地表现出了礼教濡养下贵族子弟文质彬彬、虔诚和顺的精神面貌（图5.39）。第45窟、328窟彩塑壁画，正是盛唐艺术乐舞精神的典型写照。盛唐第194窟西龛一铺9尊彩塑，尊尊丰

图5.37 莫高窟盛唐第103窟壁画《维摩诘经变》，采自《中国美术全集》

图5.38 盛唐壁画飞天，采自敦煌研究所《敦煌壁画幻灯集》

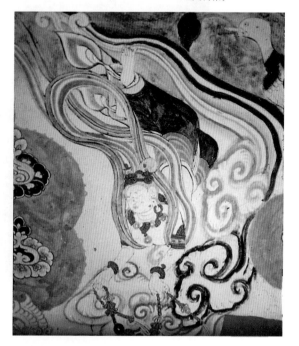

① ［唐］杜牧《阿房宫赋》，阴法鲁主编《〈古文观止〉译注》，长春：吉林出版社1982年版，第595页。
② 傅雷《中国画创作放谈》，《艺术世界》1998年第4期。

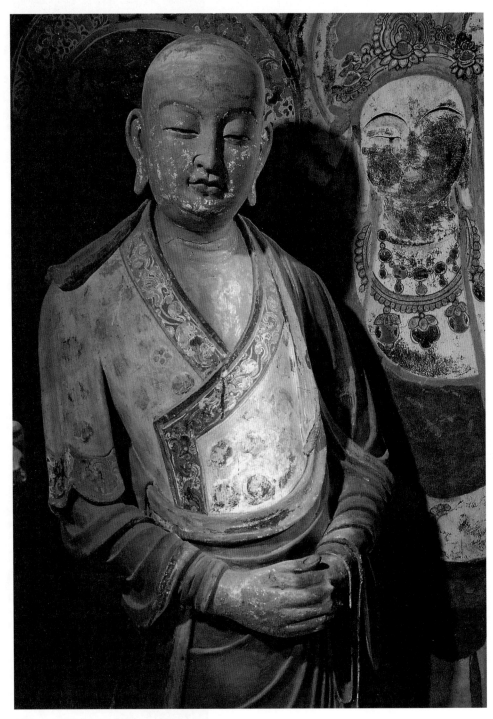

图5.39　莫高窟盛唐第45窟彩
塑阿难，采自《中国美术全集》

腴健美，也是旷世杰作，释迦、阿难、迦叶、菩萨、天王、力士各守其位，分明是君君臣臣等级制度的再现。西龛南侧彩塑菩萨，表情从容自信，分明可见盛唐气度。她身躯微微扭曲，衣衫外分明可见其腹肌的起伏，形质并茂，精美绝伦！比较印度佛像过分扭曲的腰、过分隆起的乳，盛唐彩塑更含蓄，更耐人寻味。第130窟有高26米的大佛，为敦煌第二大佛，一派雍容宽博的盛唐本色。如此高大的塑像为窟内局迫的视野限制。如果按正常比例塑造，近距离仰视时，便会感觉大佛头轻脚重。塑工调整比例，将佛头塑作7米之高，占身长四分之一以上，强化了眉、眼、嘴的线形外廓。人们从下仰视，只见大佛五官清晰，比例合度，气宇不凡，庄严大度（图5.40）。南壁前立有莫高窟最高的彩塑菩

图5.40　莫高窟盛唐第130窟彩塑大佛，采自《中国美术全集》

萨，高15米。第158窟中唐特窟是盝顶形窟，佛床上，彩塑大卧佛面容安详；壁上画众人顿足捶胸，哀伤欲绝，与卧佛的安详形成对比。卧佛旁书有确切纪年，为各窟断代提供了参照，因此，此窟被称为"标准窟"。如果说晚期魏塑传神朴素，质胜于文，盛唐彩塑则圆熟精丽，文质并茂。

榆林窟盛唐第6窟彩塑大佛高24.7米，为榆林第一大佛，与莫高窟第130窟大佛表现出大体一致的风格。榆林窟中唐第25窟最称佳绝：南壁《无量寿经变》（图5.41），反弹琵琶伎乐天腰肢扭曲是那样柔和，举手投足都在划弧，连同两旁奏乐的伎乐天，满幅是风带衣袂线条旋转，满幅流淌着弧线的旋律，其精致细腻仿佛西方威尼斯画派，却也失去了盛唐壁画的热情，成为圆熟的形式。榆林晚唐第15窟壁画描绘精丽，却已经气格偏弱。榆林窟五代、西夏壁画，留待下章论述。

629—846年，河陇地区为吐蕃政权①控制，太宗派文成公主与松赞干布联姻，赢来安定团结的政治局面，莫高窟留下了这一时期吐蕃人的作品。第112窟南壁东侧壁画《观无量寿经变》精美可追榆林第25窟；第159窟壁画《维摩诘经变》听法行列中，吐蕃王赞普领先；吐蕃时期佛像一铺，唐塑形模未失；第144窟、176窟、361窟中各有吐蕃密教菩萨图象。

晚唐洞窟中，经变图装饰风愈渐浓厚，精神则愈渐纤弱。壁画上，既有大型的现实生活场面如《张议潮出行图》《宋国夫人出行图》，又有得医、行旅、经商、拉纤等各种生活小景，人间生活进入了壁画。晚唐156窟呈覆斗形，左壁下方画《张议潮出行图》，中壁下方画《宋国夫人出行图》，旌旗飘扬，鼓乐齐鸣，前呼后拥，浩浩荡荡，幻想的宗教故事让位给了现实的社会生活。

① 吐蕃政权：七至九世纪藏族人建立的政权，唐朝人称其"吐蕃"。

图5.41　榆林窟中唐第25窟壁画《无量寿经变》，采自《中国美术全集》

　　晚唐第16窟甬道北壁有小洞通第17窟——藏经洞。洞内曾经藏有汉文、藏文、梵文、回鹘文、龟兹文等各种文字的佛经写本，许多晋本和唐本举世罕见，还有雕版印本、刺绣、绢画、曲谱手抄卷子等，内容广涉佛教、文学、历史、天文、地理、历法、医学、音乐，总数达五六万件。如晚唐雕版印刷《金刚般若波罗密经》卷首版画《说法图》，金线细腻繁复，尾题"咸通九年（868年）四月十五日"，是全世界现存最早有确切纪年的版画。大量变文则是研究中国曲艺史、文学史的宝贵资料。光绪二十五年（1899年），道士王圆箓无意中发现了藏经洞，从此开始贱卖文物。外国探险者纷至沓来，斯坦因、伯希和、橘瑞超、吉川小一郎、奥登堡……将洞中文物一车一车运往巴黎、柏林、伦敦、东京、彼得堡……一门新兴的学问——敦煌学在世界兴起。现在的藏经洞，除后壁尚存壁画外，仅存晚唐河西高僧洪䛒泥塑坐像，见个性见修养，衣纹凝练。而第16窟外，为王圆箓建起三层楼，窟内有王圆箓重

塑的佛像,惨白惨黑,一副丧家模样,罪过罪过!

敦煌石窟是一个吐纳百代、生生不息、波澜壮阔的艺术长廊。它使我们清晰地看到,十六国至宋元艺术风格演变、艺术表现发展及其中社会思想演变的脉络。艺术思想方面,人们从幻想的、神的世界一步一步回到人间,表现人间生活的各个层面,宗教意味减弱,生活气息愈渐浓郁了;艺术风格方面,汉人、藏人、羌人、党项人的艺术在这里碰撞,西域艺术、犍陀罗艺术、笈多艺术的影响在这里交汇,形成博大精深、兼容各民族艺术风格又有中华气派的石窟艺术;艺术表现方面,壁画既表现出汉民族线描立骨、随类赋彩的绘画传统,又运用了汉民族散点透视、装饰构图、连环画、组画等一系列独特的表现手法。艺术家们南来北往,造成敦煌石窟一个时代水平高下不一、一个洞窟艺术风格不一的现象,朝代更替、艺术风格变化的整体脉络却十分清晰。画家张大千总结说,敦煌石窟的伟大,“第一是规模的宏大,第二是技巧的递嬗,第三是包蕴的精博,第四是保存的得所。”[1]如果说张大千所言止于形骸,宗白华先生则将各门类艺术作高屋建瓴的打通,“敦煌人像,全是在飞腾的舞姿中……融化在线纹的旋律里。敦煌的意境是音乐意味的,全以音乐舞蹈为基本情调”[2]。中国雕塑、绘画以音乐舞蹈为基本情调,中国书法、戏剧也以音乐舞蹈为基本情调。中华各门类艺术的共性一经宗先生点破,众家再难立论更高。

二、西域洞窟壁画

新疆龟兹洞窟壁画已于前章论述,本章记述逐步汉化了的高昌回鹘风壁画与西域汉风壁画。高昌回鹘风壁画,见存于吐鲁番伯孜克里克千佛洞、吐峪沟石窟、雅尔湖石窟而以前者为典型;西域汉风壁画,以库车库木吐拉千佛洞为典型。

回鹘人建立的高昌国约与刘宋并起,历140年而为唐王朝所灭。伯孜克里克千佛洞位于吐鲁番木头沟河谷西岸断崖上,开凿于公元550—1368年间,今存57窟。其洞窟形制有:中心柱式窟、长方形纵券顶式窟、方形穹隆顶中堂带边廊式窟、礼拜窟,供信徒瞻仰礼拜;后期又改建了禅窟(供僧人静坐修行)、僧房(供僧人生活起居)、影窟(高僧纪念窟)。洞窟中壁画多已漫漶。第9、18、34号窟开凿于高昌国

图5.42　伯孜克里克千佛洞回鹘风壁画,选自《中国美术全集》

① 杨镰《藏经洞发现一百年》,《艺术世界》2000年第4期。
② 宗白华《略谈敦煌艺术的意义和价值》,《艺境》,北京:北京大学出版社1987年版,第188页。

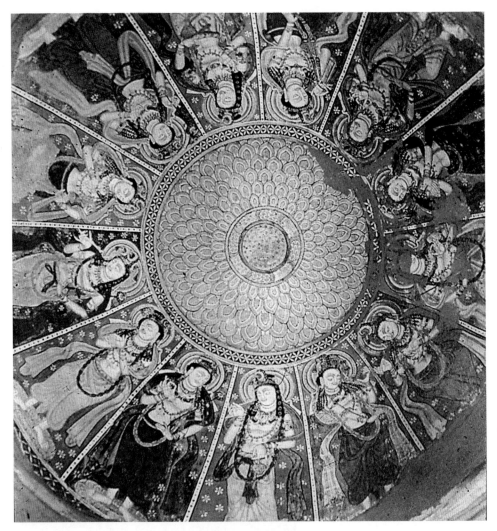

图5.43　库木吐拉千佛洞谷口区第21窟西域汉风壁画，采自《中华文明大图册》

（500—640）时期，存高昌回鹘风壁画，第9窟壁画中有上身赤裸的菩萨；763年，回鹘人废萨满教改信摩尼教，第16、17、28、69窟开凿于7—9世纪，其中第16、17窟壁画经变图保存较为完整；第15、20、31、33窟开凿于9—10世纪初回鹘人皈依佛教时期，其中第15、20窟壁画经变图保存最为完整，画中有身着回鹘装的供养人形象，明显比中原人壮实（图5.42）；第39、40、42号窟开凿于12—13世纪，存壁画《千手千眼观音变》等。随伊斯兰教传入，宣传佛教教义的伯孜克里克千佛洞荒废。

　　吐峪沟石窟在距交河故城约13千米的麻扎村，西距吐鲁番市约60千米。山腰现存洞窟118个，绵延于沟口及东、西两侧约1千米范围内，约20个洞窟存有壁画。洞窟附近有高昌国王家寺院遗迹。洞窟、寺院均已苍凉破蔽。

　　库木吐拉千佛洞在库车西南约30千米的确尔达格山悬崖上，与克孜尔千佛洞一衣带水，开凿时间在公元201—901年，规模仅次于克孜尔千佛洞。其谷口、谷内曾有121窟，造

图5.44　洛阳龙门奉先寺石刻，采自《中国美术全集》

水库被淹后，现存72窟，其中31窟存有壁画。谷口第21窟窟顶壁画中心呈圆形，向外辐射成13条梯形，每条梯形内画一尊供养菩萨，形象壮硕，上身裸露，长裙曳地，气象华贵，保存完好，十分难得（图5.43）；第58窟背屏画众多人物，肢体壮硕，敷色厚重；五联窟五洞相连，气势非凡，洞内出现了中堂与条山搭配的壁画布局，绘画工具也由硬质木笔改为软质毛笔。各窟壁画多有汉字榜题，汉风与西域风在画上完美融合。①

三、龙门奉先寺石雕

奉先寺为半露天弧形大龛，南北35米，东西30米，进深40余米，龛内有初唐最为宏大精美的石雕佛像群，规模居龙门石窟之首（图5.44）。主尊卢舍那大佛结跏趺坐于莲座之上，高17米余，丰颐秀目，端庄宁静，气度恢宏又富有人情味，背后佛光浮雕图案极其精美。左右有迦叶、阿难立像，再左右有文殊、普贤立像，再左右有毗沙门天王、增长天王立像，再左右有金刚力士立像，如众星拱月，左阿难与右首三尊雕像至今完好。龙门万佛洞与潜溪寺也在唐代凿造，造像水平在奉先寺石窟之下。

① 这一时期西域石窟还有：吐火拉克埃垦石窟，在新和西约70千米，开凿时间约在公元600—700年，残存19窟；锡克沁石窟，在焉耆西南约20千米，开凿时间约在公元265—907年，现存木结构明屋90多处；胜金口石窟，在吐鲁番东北约40千米，开凿时间约在公元618—1368年，残存10窟；雅尔湖石窟，在吐鲁番东北约40千米，开凿时间约在公元618—1279年，残存10窟。参见穆舜英、祁小山、张平编《中国新疆古代艺术》，乌鲁木齐：新疆美术出版社1995年版；祁小山《丝绸之路佛教艺术》，乌鲁木齐：新疆大学出版社2006年版。

图5.45 皇泽寺初唐第28号龛石雕妆彩造像一铺，著者摄

四、四川石雕造像

四川境内，广元皇泽寺与千佛崖开凿于北朝而于唐代形成规模，乐山大佛、安岳大佛开凿于唐代。

皇泽寺在广元嘉陵江西岸乌龙山东麓，因武则天生于广元得名，离上西火车站仅约1千米。山腰山下，以大佛楼为主体，三区今存北魏至唐代57窟龛，造像1200余躯。

大佛楼二楼悬匾名"迎晖楼"，楼内各龛呈北魏晚期向隋代过渡风格，居中北魏晚期第38窟左、右、后壁各凿龛，龛内各有石雕加彩结跏趺坐佛与立姿菩萨若干，洞顶彩绘图案。三楼悬匾名"大佛楼"，各窟龛内石造像是此寺精华所在。居中大佛窟编为第28窟，为隋文帝之子杨秀于初唐所开，是皇泽寺规模最大、最为精美的洞窟（图5.45）。马蹄形穹隆顶窟阔达5米，主佛阿弥陀佛高近3米，体态魁伟，表情庄重，妆銮典丽，左右侍立迦叶、阿难与观音、大势至、护法金刚、力士等造像7尊，龛后壁高浮雕天龙八部，有吹胡子瞪眼有手捧日月，表情各各生动。其体量之大、凿造之精，可与龙门奉先寺石造像媲美，敷彩则为龙门奉先寺所未备。佛光左上方薄浮雕游龙，瘦劲健峻，明显为宋人补刻。第28号窟周围凿有许多小龛，龛内石造像虽小，雕刻水平与28号窟不分伯仲，如第27号龛右壁石雕佛像，表情庄严肃穆，一派正大气象。① 从大佛楼左登坡折道往左，第45号中心柱式窟开凿于北魏晚期，是乌龙山上凿造最早的洞窟。门口二圣殿前地下，今称"写心经洞区"，第12、13窟

① 皇泽寺第27号龛右壁石雕佛像，《中国美术全集》定其时代为西魏。笔者以为，大佛楼3楼悬崖一壁众多窟龛于隋代总体规划并着手开凿而于初唐雕成，宋代又作局部加工，与窟主——隋文帝之子杨秀遭际切合，断无西魏先雕成周边小龛、初唐再开凿中心大窟之可能。所以，第28号大窟旁第27号小龛内石雕佛像凿造时代非西魏而为唐代，其唐风判然亦可为证。

图5.46 广元千佛崖第689窟透雕背屏前妆彩雕像一铺,著者摄

为初唐武则天父母开凿,石圆雕《武氏礼佛图》因此而有特殊价值。

广元千佛崖位于嘉陵江东岸古金牛道上,今存400余窟龛、石雕造像7000余尊,其中大多为唐代开凿。山崖底部由南往北较大的窟龛依次有:睡佛窟、牟尼阁、大佛窟、莲花洞、藏佛洞、苏颋龛等,除藏佛洞为清代开凿外,其余全部为唐代凿造。牟尼阁背屏镂空,背屏前所雕佛、弟子、菩萨、力士高低前后错落,一派唐风,如今7尊雕像头部全残。莲花洞正中马蹄形龛内,一坐佛二菩萨雕像保存完整,其上、下、左、右密密麻麻凿有大小佛龛,从雕造风格看,主龛内三尊当完成于初唐,各小龛当于初唐至盛唐陆续完成。千佛崖北端,第212—214龛规模不大,石雕造像佛莫不庄严,菩萨莫不秀美,力士莫不孔武,呈现出完全一致的时代风格和完全一致的雕造水平。这四龛当同在开元年间凿造。从第214龛折向登上凌虚栈道,可见千佛崖规模最大的石窟——开凿于武周年间的大云洞。再折行向北,第689窟名"千佛窟",背屏也用了镂空透雕手法,提高了细部的能见度并使窟内光影层次趋于丰富,背屏也浮雕护法众神,背屏前所雕佛、弟子、菩萨、力士也高低前后错落,一派饱满结实的唐风(图5.46)。尤堪珍惜者是雕像完整,妆彩雅丽,不似牟尼阁雕像头部全残。往南下山,途见唐代多宝佛窟,又名"持莲观音窟",雕释迦牟尼与多宝佛并坐于佛床,二弟子二观音分立在佛床左右,佛床右侧石雕观音手持莲花,髋部略向右歪,顿见仪态万方,藏婀娜于含蓄。持莲观音形象已经成为广元文化符号,装饰于广元城每一根电线杆基座。

乐山大佛开凿于四川省泯江、青衣江、大渡河三江交汇的凌云山西壁,713年动工,803

年方告完成,历时90年。佛高58.7米,连座高71米,依山而坐,脚踏三江,背负九顶,身躯伟岸,庄严肃穆,山是一尊佛,佛是一座山。其雕刻粗放洗练,整体把握十分成功。其地又处三江交汇,山岚水色,极为壮观。

1982年,四川安岳东北山间惊现一尊巨大的石卧佛,长达27米,众多石雕门徒站立其身后,两端各有石雕武士把守。附近题记标明,这里曾经是开元二十二年(734年)所建的卧佛寺。安岳大佛面相不及奉先寺大佛丰腴秀美,体积感不及乐山大佛。

五、天龙山石窟等

天龙山石窟在山西太原西南36千米,东、西二峰存北齐、隋、唐石窟共计21窟,其中15窟开凿于唐代,可惜大量被盗凿,石佛分藏于东京国立博物馆等异邦博物馆。第9窟是天龙山保存较为完整的石窟,大坐佛丰满健壮,庄严端坐,无数小佛如花丛般地衬托于脚下,主从照应,大、小、繁、简、横、竖,变化中见规律,艺术表现极其高超(图5.47)。各窟内残存石佛,衣纹如轻纱贴体,又如流水般随石佛躯体流淌。顽石被刻出如此质感,令人惊叹!天龙山石雕造像兼得唐代艺术之才情法度,技巧娴熟,登峰造极。如果不是损坏严重,允推天龙山石雕造像居中国唐窟石雕造像之首。

北朝开凿的石窟,唐代大多扩其规模。如固原须弥山相国寺以北摩崖上洞窟多为唐代开凿,第5窟俗称大佛楼,窟龛内坐佛高达20.6米,比云岗、龙门石雕大佛还高,妙相庄严,是全国屈指可数的唐代石雕大佛之一。甘肃永靖炳灵寺唐代石雕弥勒佛像高27米,体量虽大,刀法粗犷,水平一般。炳灵寺唐窟虽多,艺术价值无一能比该寺西秦洞窟。西藏拉萨存有开凿于松赞干布时期的药王山石窟与稍后的查拉路甫石窟,虽然形制粗陋,却是少数民族宗教石窟的宝贵遗存。

由上可见,隋唐石窟艺术是中国石窟艺术的高峰。外来的造型、外来的装饰纹样成功地化入了各地隋唐石窟之中,"装饰之题材不适合中国之习惯与国情者,渐次归于淘汰。今之存者,如莲瓣、相轮、葱形尖拱等,尚为佛教建筑之重要装饰。而最普及者,无如希腊之卷草。唯自隋、唐以后,或变为简单之忍冬草,或易以繁密之牡丹石榴花。流行衍蔓,遍于全国,不知者几不能辨为西方之装饰矣"[1]。

① 刘敦桢《刘敦桢文集》第1卷,北京:中国建筑工业出版社1982年版,第3页。

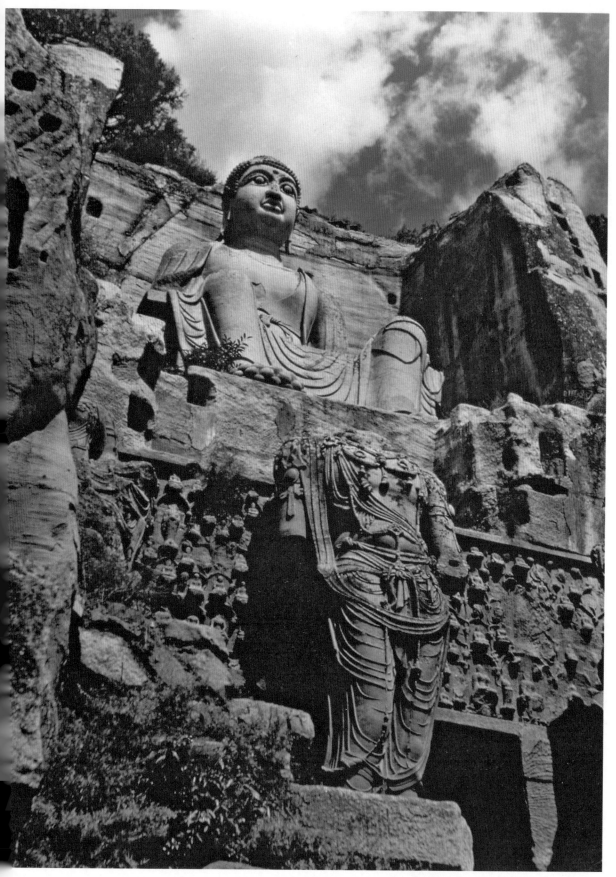

图5.47　太原天龙山第9号窟唐代石雕大佛与小佛，采自《中国美术全集》

图6.29　南宋莲瓣形嵌
螺钿楼阁人物纹漆奁,选
自根津美术馆《宋元の美》

第六章

文风蔚然，雅俗并进——五代宋辽金艺术

　　五代王朝更迭，战乱频起，偏安一隅的南唐、西蜀相对稳定，山水画和花鸟画谱写出中国画史上的杰出篇章，给两宋山水画与北宋花鸟画以直接影响。

　　赵匡胤建宋伊始，大力张扬儒家思想，聚文官大修类书，令武官马放南山。从此，重文轻武成为有宋一代的基本国策，导致民族心理内敛，民族气质文弱。仁宗朝，大批寒门士子通过科举走上仕途。他们为仕之余，以文艺自娱。这使北宋官员的文艺修养高于以往任何一个朝代。加之宋代理学对人生的洞见、宋代科学技术的全面进步……宋代成为中国历史上艺术造诣最高、汉民族文化品格最为纯粹的朝代。西方史家评论，"宋朝的文化是中国人天才最成熟的表现"，"几乎每一位有教养的中国人，既是一位艺术家，也是一位哲学家"。[①]只有在士大夫地位空前提高的宋代，也只有在科技与哲学双翼领先于世界的宋代，艺术才能够如此地高雅深邃，使华夏后世代代引为风范。南宋历孝、光、宁、理宗四朝出现中兴。

　　北宋前期，李成、范宽、郭熙大山堂堂的山水画风被后世画家奉为正宗格法。北宋中后期，院体山水画多青绿复古，文人山水画则各辟蹊径。北宋晚期到南宋，院体花鸟画精深博约，代表了两宋院画的最高成就。南宋，院体画家眼见山河破碎，转而追求刚猛强硬的山水画风。山水画风的变化，折射出宋代政治局势和社会思潮的变化。

　　宋代宫廷工艺品一洗唐代工艺品的饱满华丽，代之以温和、隽雅、精致、秀丽，中华造物的本土风韵真正形成。宋瓷冲淡静敛，足以代表有宋一代的审美风神。文人鉴古赏古活动使匠人仿古成风，从此形成了工艺品的两大类别——兼具欣赏价值的实用工艺品和只具欣赏价值的特种工艺品。书画对工艺美术的干预，宋代始发先声。

　　宋代城市经济的发展，为市民艺术开辟了广阔市场，民间剧曲讲唱、寺庙雕塑壁画、风俗绘画乃至泥玩杂耍……都在宋代兴盛。北宋孟元老《东京梦华录》，南宋吴自牧《梦粱录》、周密《武林旧事》、灌园耐得翁《都城纪胜》、西湖老人《繁盛录》五种宋人笔记中，对宋代市民艺术有生动详尽的描述。

① ［美］威尔・杜兰《世界文明史》，北京：东方出版社1999年版，第897、855页。

概言之，宋代是中国古代的崇文盛世，汉民族艺术全面复兴并且升华到了前所未有的境界。宋代艺术不再延续唐代成教化、助人伦的主旋律，转而注重格调、品味；唐代艺术的壮美被淡化，含蓄和谐、澹泊宁静、萧散简远的审美上升。宋代艺术有中年时代的睿智和冷静，却没有了少年时代的野性和青年时代的豪迈。如果说唐代艺术带有胡气，宋代则出现了本土艺术的全面复兴。宋代以前任何一个历史时期，没有如宋代这般文风蔚然，雅俗并进。王国维将汉唐称之为"受动时代"，而将宋代称之为"能动时代"，[1] 正是宋代，自觉树立起了中华本土的艺术风韵。

有宋一代，北方契丹人建立的辽国、党项族建立的西夏、女真族建立的金国先后崛起，西南则有大理政权。辽国建五京并且实行四季捺钵[2]制度，帝王常年在各地巡行，所以，中国北方多地有辽代建筑遗存。辽代又曾经与五代、北宋共存，建筑、贵金属、缂丝、陶瓷等等，风格成就接踵大唐，成为艺术史上不容忽视的一笔。金国政治中心不断南移，宫廷生活不如辽国铺张，艺术较多受南宋影响。1908年，俄国人科兹洛夫率众来到西夏遗迹黑水城（在今内蒙），打开城西河岸边的大塔，发现西夏文书和手抄经书2.4万余卷，唐卡等绘画500多幅，彩塑、木雕和青铜佛像70余尊以及大量绫、锦、刻丝、刺绣等染织品。科兹洛夫雇40峰骆驼运往俄国，其中许多收藏在艾尔米塔什博物馆即冬宫，西夏学就此诞生。西南大理政权亦有杰出的艺术遗存。

第一节　山水格法　百代标程

中国山水画不是再现实境，而是因心造境，因此比人物画更能够传达创作主体的心境，山水画创作成为士大夫调节入世与出世关系的精神活动。五代国家危难，"时代精神已不在马上，而在闺房；不在世间，而在心境"[3]，山水画从庙堂转入书斋，隋代空勾填色的画法被突破，有笔有墨成为画家的自觉追求，皴法使画家能够游刃有余地表现土石质感，五代四家山水画成为中国山水画史上高高树起的里程碑。入宋，北方李成画风风靡于齐鲁，范宽画风覆被于关陕；北宋中期，郭熙集其大成。五代四家、北宋三家山水画，为后世画家所仰望钦敬。

五代北宋北方山水画的写实，并非是对一山一石的忠实描摹，而是高度概括，整体描绘，以一瞬表现大自然的永恒。画史所谓"宋人格法"，正是指这一时期写实与写心并重、气格与法度并存的水墨山水画。随着北宋中后期南方文人地位的上升，五代南方山水图式为文人发现之后，南画的影响，渐渐驾于北方山水画之上。

① 王国维《论近年之学术界》，见《王国维文集》，北京：燕山出版社1997年版，第328页。

② 四季捺钵：指辽代帝王四季游猎所设的行帐。圣宗时，四季捺钵有了固定地点和制度，捺钵成为行宫，也就是契丹朝廷临时施行政令的地方。

③ 李泽厚《美的历程》，北京：文物出版社1989年版，第254页。

图6.1　董源绢本《潇湘图》，采自《中国美术全集》

一、五代南方山水画家

南唐院体画家董源（？—962），曾任后苑（又称北苑）副史，人称"董北苑"。他学李思训一改李思训的奇峭用笔，以长卷横向铺陈江南丘坡连绵、洲汀掩映的平远景色，用状如麻丝披挂般的皴法表现江南土山的圆浑，《潇湘图》（藏于北京故宫博物院）、《夏山图》（藏于上海博物馆）、《夏景山口待渡图》（藏于辽宁省博物馆）均为绢本水墨淡设色长卷。《潇湘图》（图6.1）以披麻皴与点子皴表现江南土坡洲渚，近处芦苇打破了水平构图，远处烟树迷蒙，渔舍隐现，真切地表现出江南山水烟云明灭的秀润之感。

北宋前期，董源画并不为人所重。北宋后期，米芾称赞说，"董源平淡天真多，唐无此品……峰峦出没，云雾显晦，不装巧趣，皆得天真，近世神品，格高无与比也"[1]。随着南方文化的影响力上升，董源创造的披麻皴有了创立江南山水图式的典型意义，后世"皴法如荷叶、解索、斧劈、卷云、雨点、破网、折带、乱柴、乱麻、鬼面、米点诸法，皆从麻皮皴法化来，故入手必自麻皮皴始"[2]。从此，历代山水画家特别是江南山水画家往往以董源为祖。

南唐宋初，僧巨然学董源披麻皴一改平远构图，用高远构图表现丛林茂密、云遮雾掩

① ［宋］米芾《画史》，见《文渊阁四库全书》第813册，第6页。
② ［清］方薰《山静居画论》上卷，见《续修四库全书》第1068册，第827页。

图6.2 荆浩绢本《匡庐图》,采自《中国美术全集》

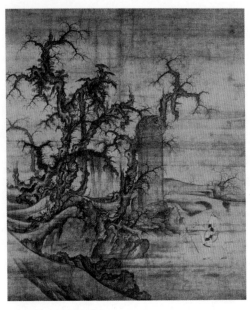

图6.3 李成《读碑窠石图》,采自《中国美术全集》

的南方山岭。《秋山问道图》《万壑松风图》《层岩丛树图》等,山岚叠翠,水随山曲,路随山转,云随山游,虚实开合,跌宕起伏,画面仿佛有气在呼吸在流动,给元季画家王蒙、清初画家髡残、程嘉燧等以极大影响。

二、五代宋前期北方山水画家

晚唐山水画家荆浩隐居于太行山洪谷,自号洪谷子,成年已入五代。他长于用全景构图画北方层峦峭壁、枯木长松,笔法瘦硬,有钩有皴,有笔有墨。藏于台北故宫博物院的绢本《匡庐图》(图6.2)画大山巍峨,群峰簇立,飞瀑如挂,画有开合,气有曲折,远观可见其势,近看可见其质,真切地表现出了太行山深沟大壑、峭壁千寻的自然地貌。从此,中国山水画从有笔无墨走向了有笔有墨。长安人关仝作为荆浩的学生,比荆浩笔墨更见概括。藏于台北故宫博物院的《关山行旅图》画巨峰兀立,石体坚凝,杂草丰茂,笔简而气壮。

宋初李成(919—967),字咸熙,山东营丘人,人称"李营丘"。唐宗室家世使他通书达文却心难舒畅,于是放意诗酒,醉死客舍时,年仅49岁。李成一改北方山水画之高远图式为平远构图,既贴切地表现出平原加丘陵的齐鲁风光,更与自己避世平淡的心境契合。他往往先以淡墨堆积,再用焦墨、浓墨区分畦径远近,造出萧疏清旷的寒林景象。其画传世甚少,日本大阪美术馆藏其绢本《读碑窠石图》(图6.3),画乱石土岗,老树槎桠,高碑矗立,一位老者在仰面读碑,用笔刚劲峭拔,气氛清冷落寞,贴切地传达出历史的沧桑感和在野文人清高孤傲的心境。李成弟子中,许道宁山水画能得苍茫浑厚,绢本《关山密雪图》藏于台北故宫博物院。

陕西华原人范宽(约950—1027),画山水初师李成、荆浩,继而悟出师于人不如师诸物,师于物不如师诸心,于是居山林之间,将饱看尽览一寄笔端。他好用全景构图,似乎是仰视,山顶密林的描绘又明明是俯瞰,给人大山堂堂、顶天立地的美感。他用墨浓重深黑,善用积墨,或以浓破淡,或以淡破浓,浑厚不失华滋。他又好用抢笔:毛笔呈蹲势斜

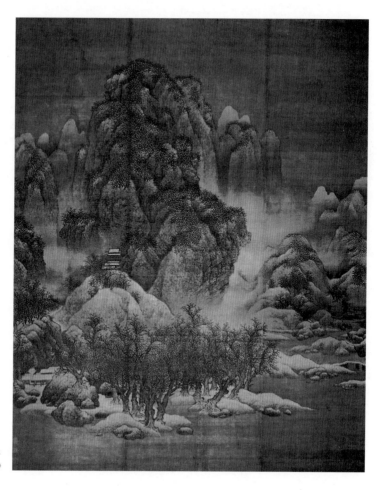

图6.4 范宽《雪景寒林图》,采自《中国美术全集》

上急出,皴出山岩的重量感,再用中锋雨点皴反复皴擦,有时拉长成括铁皴,长、短、阔、狭交杂,逼真地刻画出关陕一带山石铁打钢铸般的质感。传世作品有:《溪山行旅图》《雪景寒林图》《临流独坐图》等。天津博物馆镇馆之宝《雪景寒林图》(图6.4)山势雄伟,虚实穿插,与藏于台北故宫博物院的《溪山行旅图》同样势壮雄强,布景天真则有过之。元季山水画家及清初龚贤、现代黄宾虹与李可染等,都相当程度地接受了范宽山水画影响。

河南人郭熙,字淳夫,神宗时被召为翰林图画院艺学,而郭熙意在山水,时时乞归。神宗非但不准其归田,反而擢升其为翰林院待诏,旋又擢升其为翰林待诏直长,将秘阁所藏汉唐名画悉数取出供其鉴赏,令其分目定品。郭熙得以遍览内府藏画,成为继李成、范宽之后最为杰出的北宋山水画大家。哲宗朝,南方文化已呈强势,郭熙的画被扔进退材所,甚至被用作抹布揩拭几案,《宣和画谱》著录御府所藏郭熙画仅30幅。郭熙生卒不明,从黄庭坚《题郭熙画〈秋山〉》可知,哲宗元祐二年(1087年)郭熙尚能作画。

郭熙画师法李成而合董源、范宽,用含蓄的圆笔中锋带湿皴出山石轮廓,再以侧锋作密集的卷曲之皴,中锋画树主干,侧锋画树小枝,上仰如鹿角,下垂似鹰爪,人称"蟹爪郭熙",称其特色画法为"卷云皴""鬼面石"。台北故宫博物院藏其代表作《早春图》

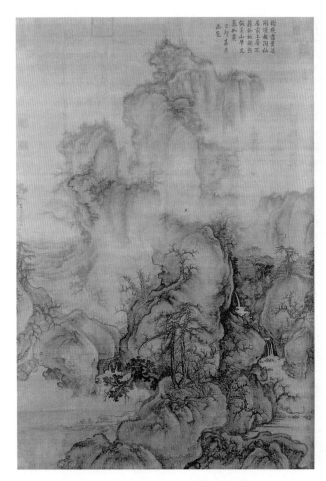

图6.5 郭熙《早春图》,
选自蒋勋《中国美术史》

(图6.5),用墨既有李成的轻淡,又不乏范宽的浑厚;运笔既有南方山水的含蓄圆润,又不乏北派山水的峭拔劲利,藏于北京故宫博物院的《窠石平远图》画深秋清旷之景,神韵独绝。今传较为确切的郭熙画还有:藏于台北故宫博物院的《关山春雪图》、藏于美国大都会博物馆的《树石平远图》等。①

第二节　五代两宋院体画

　　五代,偏安一隅的南唐和前蜀、后蜀创立了中国历史上最早的宫廷画院,由此带来院体画的兴盛,工笔重彩人物画登峰造极,花鸟画就此开宗立派。

　　宋初是否延续了五代官方画院制度?画史尚未确认。已知宋代皇帝多擅画,两宋时期,仁宗擅画佛、马,徽宗能书善画精于收藏,钦宗擅画人物,高宗能画人物、山水、竹木。宋

① 谢巍编著《中国画学著作考录》,上海:书画出版社1998年版,第137页。

初翰林院内就有"待诏"专门奉帝王之命作画;1104年,徽宗设画院,集天下画士,按待诏、祗候、艺学、画学正、学生诸等优加禄养,1110年撤画院,将院画家仍然归置于翰林院;南宋甫定,高宗便恢复翰林院与"待诏"制度,历孝、光、宁、理宗四朝未变。因此,北宋末至南宋前期,是宋代院体画的盛期。滕固先生据前人所写宋代画史摘为《宋代院人录》,收入院画家"一百五六十人"之多。[1]

一、写形传神的院体人物画

南唐院画家顾闳中手卷《韩熙载夜宴图》,集中体现了五代工笔重彩人物画的卓越成就。出身北方贵族的韩熙载在南唐任中书侍郎。后主对他心存戒备,派顾闳中夜入其宅,窥其生活情状。顾闳中靠目识心记画出此画。全画横长335.5厘米,以屏风、床榻分隔五个代表性的场景,各场景既相联系,又可独立成画,高冠美髯、身材魁梧的韩熙载在画中反复出现,细腻地刻画出韩熙载彻夜笙歌却抑郁寡欢的精神状态。德明和尚竟也出现在声色场中,只见他双手合十,尴尬地面对正在击鼓的韩熙载,对跳六么舞的歌伎王屋山佯装不见,局部细节的刻画增加了全画的兴味。现存宋元明清各朝甚至日本所摹《韩熙载夜宴图》26轴,[2] 以北京故宫博物院、台北故宫博物院所藏宋人摹本时代为早。其中,北京故宫博物院藏摹本篇幅完整,线描细劲,骨力内藏,敷色典雅(图6.6);台北故宫博物院藏摹本写形写神都弱于北京故宫摹本且为残卷。《韩熙载夜宴图》成为中国工笔重彩卷轴人物画的扛鼎之作。

南唐人物画另有不重敷色的一路。周文矩《重屏会棋图》画李璟会棋,行笔瘦硬,衣纹顿挫,人称"战笔";周文矩《文苑图》再现了文化修养极高的士

图6.6 北京故宫藏《韩熙载夜宴图》宋摹本局部,采自《中国美术全集》

① 滕固《唐宋绘画史》,北京:中国古典艺术出版社1958年版,所引见第94—96页《宋代院人录》。
② 上海博物馆《千年遗珍国际学术研讨会论文集》,上海:书画出版社2006年版,第230、233页。

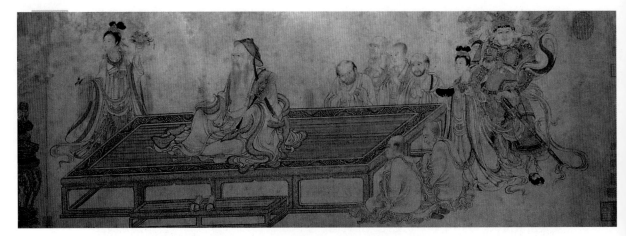

夫群;王齐翰《勘书图》赋色雅润,行笔骨力则较顾、周有所不逮。以上南唐人物画,同时成为南唐家具、服饰、器用的忠实记录。

宋代完成了从大规模宗教壁画向卷轴人物画的转变,人物画题材从庙堂之上瞻仰崇拜的偶像变为寄托主体精神的高人逸士。论创作规模、气象庄严与色彩灿烂,宋代人物画不能与唐代相比;而论对笔墨意趣和人物心境的开拓,宋代超过了唐代。

宋初院画家武宗元,学吴道子却不取吴道子"莼菜条"画法,另创娴雅绵密的白描画。美国王已千私藏其粉本小样《朝元仙仗图》,线条纷繁,有丝弦般的音乐美。北宋李公麟(1046—1106),字伯时,自号龙眠山人,早年以画马著称,转画白描人物画,终成一代之冠。北京故宫博物院藏其绢本《维摩演教图》(图6.7),画维摩诘仙风道骨,美髯飘飘,意气超然,道释人物变成了高人逸士,与敦煌唐窟中民间画工所画须眉奋张、目光如炬的维摩诘各是自身人格气质的折射。白描画就此诞生,单纯的线造型传达出了洗尽铅华的美。

二、精深博约的院体花鸟画

西蜀画家黄筌,17岁入画院,任待诏长达50年,身居显贵。他继承边鸾、滕昌祐精于设色的画风,擅画禽鸟,传说画鹤能引来鹤立于画侧,画鹰能引来苍鹰搏其所画翎羽。北京故宫博物院藏其绢本《写生珍禽图》(图6.8),画昆虫、小鸟、乌龟等20余种,勾勒细致,敷色艳冶。其子居寀、居宝将金粉陆离、工致逼真的画风带入了北宋宫廷,使"黄家富贵"的画风流传成派。黄居寀《山鹧棘雀图》画群雀飞鸣俯仰,山鹧传神呼应,比乃父之作更见生机,藏于台北故宫博物院。

南唐花鸟画家徐熙与西蜀黄筌境遇大不相同。作为南唐开国皇帝李昪(徐知诰)义父徐温之孙,他眼见李昪背叛徐氏立国,对南唐优渥待遇漠然视之,甘为江南处士,不与朝廷合作。闲云野鹤般的生活使他能够沉醉于乡间,感受自然的天趣。他以墨笔草草画汀花野竹、水禽鸥鹭,人称"落墨花"。徐熙被后世水墨花鸟画家尊为鼻祖。其孙徐崇嗣改弦

图6.8 黄筌《写生珍禽图》，采自《中国美术全集》

更张，别创不加勾勒的彩色没骨画，使"徐熙野逸"的画风暂时中断。"黄家富贵，徐熙野逸"①，五代开创的花鸟画两大流派，预示了后世花鸟画的主要走向。

北宋前期和中期，翰林院内待诏奉帝王之命作画。赵昌（？—约1016）画折枝花妙于设色，能得逼真，自号"写生赵昌"。《岁朝图》画太湖石与大丛水仙居于中央，以竞放的百花铺满背景，可见五代"装堂花"遗响（图6.9）。神宗时，崔白力转其前富贵画风，以荒疏野逸的画风与同时期士大夫思潮相应，藏于北京故宫博物院的《寒雀图》，画九只寒雀绕树飞鸣，用笔灵活富有动感；藏于台北故宫博物院的《双喜图》画秋风萧瑟，枯草、树叶翻飞，兔子在仰望飞禽。从此，对称构图、敷色浓艳的装堂花销声匿迹，旁入斜出的折枝花成为主流，可见北宋中后期士大夫空灵传神的审美观在翰林院内的回响。

而真正代表两宋院体花鸟画风的，是北宋晚期到南宋院体花鸟画。徽宗赵佶（1082—1135）在位时正式设立画院。他张扬观察细致入微、描绘逼真精确的画风，注重诗意的传达。他褒赐少年新进，只因其能画出"春时日中"之月季；他召画院众史令画孔雀，以"孔雀升高，必先举左"的亲身观察指出众画家所画错误。②他还以古人诗句"竹锁桥边卖酒家"、"嫩绿枝头红一点"、"踏花归去马蹄香"、"蝴蝶梦中家万里"、"野水无人渡，孤舟尽日横"等命题令画家作。细节写实和诗意追求成为宣和画院的审美标准，绘画不再是唐代士大夫以为羞辱的"厮役"而成为进身之阶，成为朝野文化生活的重要组成部分。

传世有赵佶款字的画，"几乎百分之八九十出自当时画院高手代笔"③。其中备极精工

① ［宋］郭若虚《图画见闻志》，见《文渊阁四库全书》第812册，第517页《论黄徐体异》。
② 本段叙事见［宋］邓椿《画继》卷10，《文渊阁四库全书》第813册，第549页《杂说·论近》。
③ 徐邦达《古书画鉴定概论》，北京：文物出版社1981年版，第69页。

图6.9 赵昌《岁朝图》,采自台北《故宫文物月刊》

图6.10 林椿《果熟来禽图》,采自《中国美术全集》

典丽、落瘦金体①款的,往往是御题画,如《听琴图》《芙蓉锦鸡图》等"已证明都不是赵佶所作,只是御题画"②;墨彩粗简拙朴的,或有赵佶所画。

南宋翰林院林椿、李迪等画家上承宣和画院传统,无论卷轴、方形、圆形或异形小幅,莫不构图简当,勾染精密,气格温细却生机盎然。如北京故宫博物院藏林椿《果熟来禽图》(图6.10),画一只幼雏弹跳在枝上,似乎在惊奇地张望,枝条被压垂,小枝却在上扬,虽是小品,却用色典丽,细节生动。北京故宫博物院藏马远之子马麟《层叠冰绡图》,折枝梅花纤巧隽雅,气格则由温细而至于纤弱了。

鲁迅说"宋的院画,萎靡柔媚之处当舍,周密不苟之处是可取的"③。就如何写实讨论宋代院体花鸟画,未免止于皮相。宋代院体花鸟画的是无限自然中的一个象征生命,其高妙之处在于深藏其中的宇宙意识。宗白华先生说中国画"深沉静穆地与这无限的自然、无限的太空浑然融化,体合为一。它所启示的境界是静的,因为顺着自然法则运行的宇宙是虽动而静的,与自然精神合一的人生也是虽动而静的。它所描写的对象,山川、人物、花鸟、虫鱼,都充满着生命的动——气韵生动。但因为自然是顺法则的,画家是默契自然的,所以画幅中潜存着一层深深的静寂。就是尺幅里的花鸟、虫鱼,也都像是沉落遗忘于宇宙悠渺的太空中,意境旷邈幽深"④。用"沉落遗忘于宇宙悠渺的太空中"来形容两宋院体花鸟画,真乃知心、会心人之语!

三、从古雅到刚猛——院体山水画

从徽宗朝到南迁之高宗、孝宗朝,是宋代皇家画院最为活跃的时期,也是中国青绿山水画成就最为

① 瘦金体:专指赵佶用硬毫书写、轻落重出、中宫内收、四面开张的书体。

② 谢稚柳《宋徽宗赵佶全集》,上海:上海人民美术出版社1989年版,第5、4页。

③ 鲁迅《论旧形式的采用》,见张望《鲁迅论美术》,北京:见人民美术出版社1982年版,第128页。

④ 宗白华《介绍两本关于中国画学的书并论中国的绘画》,《艺境》,北京:北京大学出版社1987年版,第82页。

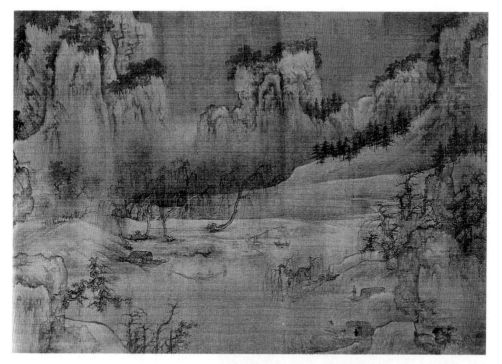

图6.11 王诜《渔村小雪图》局部，采自《中国美术全集》

杰出的时期。院体青绿山水画不再有北宋前期山水画的大山堂堂，一变而为烟岫村居、渔笛清幽、寒江独钓、松下闲吟等小品，气格变小，却工而能雅，耐得涵咏。南宋，院体山水画变为刀砑斧劈般地刚硬。

（一）工而能雅的青绿山水画

北宋哲宗好古，山水画坛临摹成风，画家名不离"复古"、"宗古"、"希古"、"遵古"或"通古"；[①]徽宗则只尊李成一系。在北宋中后期复古风气的笼罩之下，绢本青绿山水再度流行，延续至于光宗时期。王诜（约1036—1093）身为驸马，筑"宝绘堂"收藏法书名画，苏轼、米芾、黄庭坚等人是其座上客，苏轼为其作《宝绘堂记》。他以金绿写烟江远壑、柳溪渔浦，以白粉画远山积雪，以水墨掺金粉表现日照雪霁时的光华摇漾，画风爽利，清润可爱但气格偏弱。《渔村小雪图》生动鲜活，大片空白增添了画面的空蒙旷远之感（图6.11）。赵令穰，字大年，所画青绿《水村图轴》水曲山远，气象吞吐，清润可爱但气格偏弱；其孙辈赵伯驹（1120—1182），字千里，画《江山秋色图》；赵伯骕（1124—1182），字希远，所画《五金阙图》工致雅丽，气韵吞吐则比乃祖稍逊。董其昌评"赵大年令穰平远绝似右丞，秀润天成，真宋之士大夫画"，"赵令穰、伯驹、承旨三家合并，虽妍而不甜"[②]，真为之论。总之，北宋中后期到南宋中期宗室、贵胄和翰林院内画家所画青绿山水画，于精工富丽的院体风格中融

① 陈传席《中国山水画史》，南京：江苏美术出版社1988年版，第193页。

② ［明］董其昌《画旨》，所引见笔者《中国古代艺术论著集注与研究》，第356页。

入了清润雅致的文人趣味。

（二）锐拔刚猛的南宋四家画

北宋灭亡，南宋偏安，院体画家大多再难有闲和严静之心，转而追求刚猛强硬之美。李唐、刘松年、马远、夏圭是画史公认的南宋院体山水画四大家。

李唐（约1050—1130），字晞古，创干笔横扫、方硬坚实的"大斧劈皴"开南宋强硬画风之先。同样是《万壑松风图》，李唐画平视取景，大片松林背倚坚硬凝重的山峰，山、树皴法坚硬，笔锋外露，与巨然《万壑松风图》的烟云缭绕有异。李唐又从"斧劈皴"变出"折芦描"画人物衣纹，画中人物也有了山石般的强硬。北京故宫博物院藏其《采薇图》（图6.12）线面交杂，转折快利，如斧劈木。

刘松年住钱塘（今杭州）清波门外，人呼"刘清波"。其画或淡墨轻岚，或青绿着色，不似李唐一味方硬。代表作《四景山水图》俏丽见笔，烟岚轻润，空灵的布局已见马、夏先声。

马远，字遥父，号钦山，籍贯北方而寓居钱塘。其画常好截取，史称"马一角"；枝条往往下偃，人称"拖枝马远"。《踏歌图》山景有近，有中，有远，有大片空旷，大斧劈皴如刀枪剑戟，锐拔刚硬，踏节而歌的农夫只居于画面右下角，人物如豆，却或踊，或跃，聚、散、正、侧，宛然如生；北京故宫博物院藏其绢本《梅石溪凫图》册页（图6.13），山石用大斧劈皴，梅枝峭劲爽利，野鸭凫游水中，画出了大自然于冷寂之中自在自为的生机；北京故宫博物院藏其《水图》12页，笔笔中锋，水势有烟波浩渺，有深邃沉静，即使水浪奔腾，动中仍然有静，表现出马远高度的抽象概括能力和形式感知能力。

图6.12　李唐《采薇图》，采自《中国美术全集》

图6.13　马远《梅石溪凫图》，采自《中国美术全集》

夏圭，字禹玉。其画构图好取半边，小中见大，韵味灵动而悠远，史称"夏半边"。北京故宫博物院藏其《松溪泛舟图》(图6.14)，大片留空，不画水天，却令人感到江天清旷，含不尽之意于画外；《溪山清远图》长卷构图大片留空而以水墨淡染，焦墨疏簸，造出空灵淡远的意境。

总之，南宋四家画以刚硬方折的斧劈簸为主要特征。这正是南宋躁动不安时代情绪和不甘外族侵辱时代精神的外化。如果说南方山水的典型符号"披麻簸"起于董、巨，北方山水的典型符号"斧劈簸"则起于李唐而成于马、夏。

图6.14　夏圭《松溪泛舟图》，采自《中国美术全集》

作为翰林院待诏的马、夏，画风较李唐简约概括，成为南宋院体山水的集大成者，对明代浙派山水画和日本山水画产生了极大影响。

第三节　声势渐壮的文人艺术思潮

神宗时代，复杂的政治斗争使士大夫从政之心受挫。他们游戏翰墨，醉心艺事，推演出声势渐壮的文人艺术思潮，带动起方兴未艾的文人艺术。靖康之乱以后，山河破碎，士大夫更从外在事功，转向内心的和谐宁静，含蓄、自然，宁静、淡远，成为北宋晚期以后士大夫对于艺术的普遍审美追求。

一、理学的影响与文人的推动

北宋中后期，二程首开理学。伊川人程颢提出，"为君尽君道，为臣尽臣道，过此则无理"(《遗书》五)，"天者，理也"(《遗书》十一)；其弟程颐与其同声相应，认为人应当注重内省功夫，"致知在格物，格物之理，不若察之于身"(《遗书》十七)，应当待人以敬，"涵养须用敬"(《遗书》十八)，守住本心，"在天为命，在人为性，论其所主为心"(《遗书》十八)，"天人合一"转化成为天道与人心的合一。[1]南宋，朱熹(1130—1200)对儒家经典作出新的

① 本段所引［宋］程颢、程颐《二程全书》，转引自北京大学哲学系美学教研室编《中国哲学史》下，北京：中华书局1980年版，第55—60页，篇名各注于文内。

阐释。他注"大学之道,在明明德,在亲民,在止于至善"道,"此三者,大学之纲领也";注"古之欲明明德于天下者,先治其国;欲治其国者,先齐其家;欲齐其家者,先修其身;欲修其身者,先正其心;欲正其心者,先诚其意;欲诚其意者,先致其知;致知在格物"道,"此八者,大学之条目也"①。从此,"三纲领"(明明德、亲民、止于至善)、"八条目"(格物、致知、诚意、正心、修身、齐家、治国、平天下),成为中国文人安身立命的根本。他所著《家礼》更使周代确立的"礼"进入了寻常百姓家庭,成为人伦化育,使从属于政治的儒家学说通向了人的伦理境界,中国哲学借朱熹得以返本开新。程朱理学将伦理强调为必须绝对遵从的"纲",将伦理异化成为礼教,其本质是反人欲的,但是,它突出了主体精神的能动作用,通过对自身心灵的反观自省,实现主客体的和谐合一。南宋士子这样描写"孔颜乐处"式的理想生活:"唐子西诗云:山静似太古,日长如小年。余家深山之中,每春夏之交,苍藓盈阶,落花满径,门无剥啄,松影参差,禽声上下。午睡初足,旋汲山泉,拾松枝,煮苦茗啜之。随意读《周易》《国风》《左氏传》《离骚》《太史公书》及陶、杜诗,韩、苏文数篇。从容步山径,抚松竹,与麋犊共偃息于长林丰草间。坐弄流泉,漱齿濯足。既归竹窗下,则山妻、稚子作笋蕨,供麦饭,欣然一饱。弄笔窗间,随大小作数十字,展所藏法帖、墨迹、画卷纵观之。兴到则吟小诗,或草《玉露》一两段。再烹苦茗一杯。出步溪边,邂逅园翁溪友,问桑麻,说粳稻,量晴校雨探节数时,相与剧谈一晌。归而倚仗柴门之下,则夕阳在山,紫绿万状,变幻倾刻,恍可入目,牛背笛声,两两来归,而月映前溪矣。味子西此句,可谓妙绝。"②人与自然相悦相亲,一派牧歌式的和谐宁静,从中可窥理学"主静"、"立诚"主张的侧影。理学客观上推进了宋代艺术宁静淡远、含蓄自然的审美追求,推进了宋代文人艺术在宁静内省之中走向了深邃。

北宋高层官员对艺术潮流参与之深、引领之力,为世界文明史所罕见。神宗时苏轼(1037—1101),最是北宋文人艺术思潮实践与理论的全面推动者。③其文汪洋恣肆,与欧阳修合称"欧苏",与父洵、弟辙合称"三苏",被列入"唐宋八大家";其诗清新豪迈,与黄庭坚并称"苏黄";其词开豪放一派,与辛弃疾并称"苏辛";其书与蔡襄、黄庭坚、米芾并称"北宋四大家";其画被列入以文同为首的"湖州竹派"。今存苏轼《枯木怪石图》上,古木盘旋诘曲,顽石桀骜不驯,给人百折不挠的生命感受,正是苏轼遗世独立人格的写照。

苏轼的意义,不仅在于他在文学艺术各个领域所取得的成绩,更在于他审美的人生。他生活的时代,理学初兴,复古思潮正猛,哲学领域有"道统",文学领域有"文统",而苏轼一肚皮不合时宜,神宗时因乌台诗案被贬黄州,哲宗时又被贬惠州、儋州。苏轼之为苏轼,就在于他处逆境能泰然,处顺境能淡然,在政治漩涡中审美地、潇洒地生活,实现了对悲剧人生和道学一统的超越。"哀吾生之须臾,羡长江之无穷"(《前赤壁赋》),旷达的情怀与人生的空漠之感交织;"回首向来萧瑟处,归去,也无风雨也无晴"(《定风波》),生命不自由的体验淡化为安之若素般的宁静;"浩浩乎如冯虚御风而不知其所止,飘飘乎如遗世独立羽化而登仙"(《前赤壁赋》),放飞的文字背后,是难言的悲哀与失落。官场黑暗使苏轼对社会与人生有极其深刻的洞察,儒、道、释……受前朝思想积累熏染浸润,苏轼成为中国历

① [宋]朱熹《四书章句集注》,杭州:浙江古籍出版社2014年版,第5页《大学》注。
② [宋]罗大经《鹤林玉露》卷4,见《唐宋史料笔记》,北京:中华书局1983年版,第304页《山静日长》。
③ 苏轼关于文人艺术的思想言论,详可见笔者《艺术论著导读》第5章第2节。这里从略。

史上调适诸家哲学、使人生成为审美人生的大智慧者。他以独到而深刻的文化心理结构，以指导人生的哲学意义，成为中国文人人生道路上的灯塔。但是，苏轼又终究是儒者。他始终未能够如陶潜般地彻底放松，彻底皈依自然。这是苏轼终身失落、终身难以免灾的根本原因。[①]

理学的影响、文坛领袖的倡导与文人的合力，使北宋后期文人艺术全面脱颖而出。文人书画令官方也不得不刮目相看，"……有以淡墨挥扫，整整斜斜，不专于形似而独得于象外者，往往不出于画史，而多出于词人墨卿之所作。盖胸中所得，固已吞云梦之八九，而文章翰墨形容所不逮，故一寄于毫楮……则又岂俗工所能到哉！"[②] 从此，中国艺术不仅是社会生活的图卷，更是艺术家心灵的记录。

二、文人书画与禅画

"文人画"作为中国书画史上的特定概念，指不以书画为稻粱谋的士夫画，指有文人书卷气的画。它与工匠画的最大不同，是不拘形似，向着心性回归。陈师曾说，"何谓文人画？即画中带有文人之性质，含有文人之趣味，不在画中考究艺术上之功夫，必须于画外看出许多文人之感想，此之所谓文人画"[③]。如果说中国文人书画肇始于安史之乱以后的王维，在北宋中后期士大夫们的合力推动之下，文人书画正式登台亮相，虽未足与其时院体画抗衡，却成为元代文人画高峰到来的前奏。

北宋文同，字与可，专画墨竹，曾任湖州太守，后世称其画为"湖州派"。作为最早画墨竹的文人，台北故宫博物院藏其《墨竹图》实在未脱行迹。苏轼称赞他"与可画竹时，见竹不见人……其身与竹化，无穷出清新"（《书晁补之所藏与可画竹三首》），竹人化了，人也竹化了。南宋，画竹已经不乏其手，淮东制置使赵葵在扬州建万花园，将杜甫写竹诗意演绎为山水长卷，《杜甫诗意图》迷蒙淡远，堪称表现竹林意境最早的佳作。北方金国，擅画墨竹者竟有10余人，书画局都监王庭筠与子王曼庆皆以墨竹擅名。

画梅之风也在宋代兴起。北宋华光和尚创墨梅画法。扬无咎，字补之，学华光画梅而变水墨点瓣为淡墨尖笔白描圈花，浓墨点萼，《四梅花图》藏于北京故宫博物院；藏于北京故宫博物院的《雪梅图》，简之又简，比文同墨竹能够脱略行迹（图6.15）。赵佶不欣赏他的简淡画法，称其画"村梅"。他索性以"奉敕村梅"自居。

北宋后期，米芾与其子米友仁长期居住于京口（今镇江）。米芾传世画迹仅《珊瑚帖》中一枝珊瑚，亦篆亦行，非字非画，令人心生奇怪。其子米友仁，字元晖。北京故宫博物院藏其纸本水墨《潇湘奇观图》（图6.16）以生纸上渲淡代替前人熟纸与绢上钩斫，毛笔饱蘸水墨横落纸面，模糊的墨点营造出一派雨润烟浓、云遮雾掩的江南山水，意象简略到了近乎抽象，烟云弥漫中有明显的光感，人称"米点皴"、"落茄皴"、"米氏云山"。米氏以前，山水画只是人物活动的场景，米氏将山水画上升为、或者说还原为超越人世的自然。画史

① 本段所引苏轼诗，见《苏轼全集》上；苏轼文，见《苏轼全集》下，北京：中国文史出版社1999年版，诗、文名各注于正文括号内。

② ［宋］《宣和画谱》卷20，《文渊阁四库全书》第813册，第199页《墨竹叙论》。

③ 陈师曾《中国绘画史》，北京：中国人民大学出版社2004年版，第137页《文人画之价值》。

图6.15 扬无咎《雪梅图》，采自李希凡主编《中华艺术通史》

图6.16 米友仁《潇湘奇观图》，采自《中国美术全集》

对米芾褒贬不一，南宋人记米芾"作墨戏，不专用笔，或以纸筋，或以蔗滓，或以莲房，皆可为画，纸不用胶矾（指生纸），不肯为绢上作"①。从展子虔有笔无皴的山水画，到荆浩有皴有墨的山水画，再到米氏纯用水墨的云山，米氏创新的步子最大，后人争议自是必然。米氏山水画只是草创阶段的文人山水画。晚明董其昌不以王墨狂怪的泼墨为意，而以蕴藉流润、平淡天真的米芾画为高，称赞"米元晖自谓墨戏，足正千古画史谬习"②，正是从其开创意义出发。

北宋山水画中，文雅之作实不在少。宋迪字复古，能以水墨画出难以摹形的"山寺晴岚"、"洞庭秋月"、"渔村落照"、"江天暮雪"、"烟寺晚钟"、"潇湘夜雨"等八景，从此，"潇湘八景"成为文人乐此不疲的山水画题材；宋子房，字汉杰，画山"取其意气所到"，苏轼赞其"真士人画也"（《跋汉杰画山》）；僧惠崇，善画雪景寒林、渔村小雪、烟岚萧寺、寒江独钓等江湖小景，意境静谧清旷淡远。南宋山水画家马和之、江参等，各以清雅圆融的文人

① ［宋］赵希鹄《洞天清录》，笔者《中国古代艺术论著集注与研究》，第227页《古画辨·米氏画》。
② ［明］董其昌《画旨》，笔者《中国古代艺术论著集注与研究》，第363页。

图6.17 梁楷《太白行吟图》，采自《中国美术全集》

画风，与南宋院体山水画四家拉开了距离。

五代两宋禅宗盛行，人称五代两宋僧人所画之画为"禅画"①。文人画与禅画各有墨戏成分，然而，前者以蕴藉平淡为美，后者往往惊世骇俗，刚猛怪诞。五代释贯休画佛像，夸张怪骇；北宋石恪用浓墨粗笔画人物，开南宋减笔画法的先河；南宋梁楷人物画减笔更甚，《太白行吟图》中，诗仙潇洒的气质被梁楷几笔便轻松带出（图6.17）。南宋是禅画高潮时期。僧法常（1176—1239），本姓李，名牧溪，《五灯会元》有其传，位列禅宗"南岳下二世"。他学南宋院体花鸟而能泼墨与焦墨并用，轻烟迷雾般的画境有坐禅冥思般的空蒙松脱，当时不为人重，元人批评更甚。梁楷、法常的画由僧人带往日本，对日本室町时代水墨画风的形成产生了重大影响，法常被奉为"日本画道的大恩人"②。

五代两宋文人书法，不似东晋士子行书温文尔雅，风流蕴藉，也不似盛唐士大夫真书稳健开张，雄强大度；而是即兴，率意，欹侧甚至怒张，突出地显示着文人书家的情感精神与个性人格。五代书家杨凝式首创由楷入行的尚意书风。其真书含蓄自然，其行书《韭花帖》等，笔笔天机自出。北京故宫博物院藏其行书《神仙起居帖》（图6.18），虚灵，潇洒，飘逸，灵动，将书法的线型美发挥到了极致。北宋苏轼，自云其书"端庄杂流丽，刚健含婀娜"③，《黄州寒食诗帖》情感从平静舒缓转向愤懑绝望，渗入骨髓的悲凉奔脱于纸上，读者也为之心旌撼动，笔墨形式实不及

杨凝式，却以其情感的张力被誉为"天下行书第三"；黄庭坚《松风阁诗帖》等中宫紧收，瘦硬流丽，四放如剑戟；米芾《蜀素帖》《苕溪诗帖》等，偃仰欹侧，洒脱天真；蔡襄《自书诗卷》《扈从帖》等，温婉从容，文雅健劲。董其昌说，"晋人书取韵，唐人书取法，宋人书取意"④，堪称的论。南宋山河破碎，文人们再也没有了北宋文人的优渥待遇和闲适心境。因此，南宋书法缺乏北宋四家的率真洒脱，张即之等书家之书，无一能与北宋四家相比了。

① ［英］苏立文著、曾堉等编译《中国艺术史》，台北：南天书局1985年版，第175页。陈传席则认为禅画从南宋梁楷开始，见陈传席《中国山水画史》，南京：江苏美术出版社1988年版，第335页。
② 陈传席《中国山水画史》，南京：江苏美术出版社1988年版，第399页《日本国宝全集》。
③ ［宋］苏轼《次韵子由论书》，《苏轼全集》上，北京：中国文史出版社1999年版，第34页。
④ ［明］董其昌《容台别集》卷2《书品》，《四库全书存目丛书·子部·艺术类》第171册，济南：齐鲁书社1997年版，第674页。

图6.18 五代杨凝式《神仙起居帖》,采自《中国美术全集》

三、怡情养志的园林

中国文人造园,始于两晋,兴于唐代乱后,盛于宋代。东晋谢灵运在永嘉修东山别业,顾辟疆在吴中造辟疆园,梁简文帝在建康筑华林园;安史之乱以后,王维在蓝田建辋川别业,白居易在庐山建草堂,柳宗元在长安建柳园。北宋中后期,文人对于政治的失望、对于生活的艺术化追求,使园林脱却经济行为,走进文人怀抱。司马光建独乐园,沈括造梦溪园,苏舜钦自购园林名"沧浪亭",朱长文建乐圃:士大夫们不离城市,坐享林泉之美,在园林里悟宇宙之盈虚,体四时之变化,也比德也畅神,也入世也出世,以有限寄无限。如果说正统居处的哲学根基是儒家思想,强调建筑的秩序和理性,重视阳刚之美;文人园林的哲学根基则是老庄思想,强调空间的变化,重视阴柔之美。

宋代文人园林的审美直接影响了宋代皇家园林的审美。政和间,徽宗命于京城东北角"筑山号寿山艮岳……大率灵璧、太湖诸石,二浙奇竹异花,登、莱文石,湖、湘文竹,四川佳果异木之属,皆越海渡江,凿城郭而至……凡六载而始成"[1]。开封龙亭公园既有礼制建筑的中轴对称,又糅合进了文人园林的审美,开其先者正是文人宋徽宗。北宋皇家园林还对公众开放,孟元老《东京梦华录》记其实并记汴梁名园20余处;李格非《洛阳名园记》则对东

① [宋]张淏《艮岳记》,见陈植等编《中国历代名园记选注》,合肥:安徽科技出版社1983年版,第57页。

都洛阳19座名园一一加以描述。

南宋,造园之风较北宋有过之而无不及。临安西湖畔有向市民开放的皇家园林如聚景园、富景园、玉津园、玉壶园、集芳园、屏山园等,私家园林较北宋更多,见载于周密《武林旧事》、吴自牧《梦粱录》;陪都吴兴有私园36座,见载于周密《吴兴园林记》。中华园林的文人化,到此正式完成。

第四节　格高神秀的工艺美术

有宋一代,皇家对器玩的爱好、士大夫对高雅生活的追求、市民对精致生活的向往,加上朝野上下的好古之风,使古玩、时玩都成为人们搜罗的对象,文人居室器用前所未有地艺术化了。文人们以卷帘、屏风、八宝架、古书画等装点居室,以湖石、花木等装点园林,笔墨纸砚之外,瓷器、漆器、古琴、铜器、玉器、印章等等,成为文房清居必不可少的"清玩",品茶与琴、棋、书、画、诗、词、歌、赋一起,成为文人生活不可或缺的组成部分。皇家、市民与文人合力,各种工艺或嫁接,或相互影响相互渗透,使宋代工艺造物呈现出文质彬彬的成熟风韵。其中,宋瓷格调最为高雅,宋代漆器造诣最为精深。

一、风高韵绝的瓷器艺术

宋代奉老子为先祖。道家幽静玄远的审美加上唐以来文人中的参禅之风、北宋中叶理学对宁静淡远境界的追求等等,使宋代名窑瓷器优雅冲澹,不以色彩与纹饰见长,而以造型与釉色取胜。宋瓷与宋词并列,集中体现了宋代艺术的风采神韵。

(一) 优雅冲澹的名窑瓷器

五代后周时期,柴窑便能够烧出雨过天青般的釉色,史赞"其瓷青如天,明如镜,薄如纸,声如磬"[1],其窑址至今未能确定。《景德镇陶录》有"自霍[2]、景、柴、汝、定、官、哥、均以来,至今日而其器益精"[3]一说,史家遂将景德镇窑、汝窑、定窑、官窑、哥窑、均窑以及兴盛于唐代的霍窑、兴盛于五代的柴窑一起列入名窑。定窑系、耀州窑系、钧窑系、磁州窑系属于北方宋代名窑,龙泉窑系、景德镇属于南方宋代名窑。

虽然东汉以来,单色釉瓷器就是中国瓷器主流,而将单色釉有意作为时代的审美追求,是在宋代。宋代名窑以烧单色釉瓷器见长,造型往往端庄大方,概括洗练,比历代瓷器更见理性意味;胎骨往往厚重,石灰碱釉的使用,使釉层肥厚莹润;釉色往往非青即白,刻意追求类玉类冰的效果。它们一洗绮罗香泽之态,简约静敛,与唐三彩的俗丽、明清瓷器的

① 〔清〕蓝浦《景德镇陶录》卷7,郑廷桂等辑《中国陶瓷名著汇编》,北京:中国书店1991年版,第52页《古窑考》。

② 霍,指霍窑。《景德镇陶录》卷5《景德镇历代窑考》记:"当时呼为霍器。邑志载,唐武德四年,诏新平民霍仲初等制器进御。"版本同上,第41页。

③ 〔清〕蓝浦《景德镇陶录》卷8,版本同上,第60页《陶说杂编上》。

纤丽是迥然不同的审美风范。

定窑窑址在河北曲阳，古属定州，以烧制乳白釉瓷器著称，晚唐玉璧底碗为典型产品，北宋成为北方名窑，宣和、政和年间烧制最精。其胎薄而细腻，其上用蘑菇形印模印花、用刀划花或用针绣花再挂釉，釉下花纹浅细工整，釉面色白而滋润，美感隽雅秀丽微妙，白骨而釉水如泪痕者为世所重，俗呼"粉定"，又称"白定"。定窑窑工发明了覆烧工艺：将挂釉以后的碗、盘坯胎覆置于匣钵中一圈圈阶梯形垫圈上，一钵就够装烧多件碗盘，取代了晋唐以来一器一匣的仰烧法，大大降低了烧制成本，提高了瓷器产量，碗口、盘口赖垫圈支撑，烧制过程中不易变形。但是，覆烧工艺使器皿口沿无釉——俗称"芒口"，所以，定瓷往往用金、银、铜扣边以覆盖芒口，成为特定装饰（图6.19）。孩儿枕也是定窑名品，北京故宫博物院（图6.20）、台北故宫博物院各有收藏。定窑还烧紫釉、黑釉瓷器，"紫定"呈朱砂紫色，常州博物馆藏品之高雅沉静，令人沉潜其中，不忍移步。

汝窑窑址在河南宝丰，古属汝州，即今河南临汝。其胎骨深灰，釉色近于雨过天青，釉汁浑厚滋润，美感玄谧清远。其泥胎底部预设支钉，置于匣钵内的陶质垫饼上烧制，以防瓷器与匣钵粘连，陶工称其"支烧法"。所以，汝瓷器底有支钉痕迹。贡御的汝瓷造型多仿三代铜器，形制较小又产量特少，尤足珍贵。徽宗时所烧御器竟以玛瑙碾为粉末掺入釉水，今人在窑址中发现玛瑙，可与古籍记载印证。

官窑专门烧制御器。其造型多仿古铜、古玉，胎骨深灰或呈紫褐色，胎不厚而釉特厚，口、足露出胎骨，俗称"紫口铁足"。釉色多呈粉青，开片大而自然，美感端庄凝重（图6.21）北宋官窑窑址至今未能发现，南宋置官窑于杭州凤凰山，称"修内司官窑"；另置

图6.19 定窑扣装白瓷印花盘，著者摄于浙江省博物馆

图6.20 定窑白瓷孩儿枕，采自《中国美术全集》

官窑于杭州西南郊坛,称"郊坛下官窑"。郊坛下官窑所烧瓷器不及京城官窑作品。

钧窑窑址在今河南禹县(古称钧州)及其周边地区,以烧天蓝乳浊釉著名。其胎沉重,胎上挂天蓝、天青、月白等色釉,挂釉以后播撒铜粉,于釉面玻璃质即将生成之时断氧,使窑火从氧化焰变为还原焰,铜粉熔化渗入蓝釉,成品玫瑰紫、海棠红与月白、天青幻化辉映,似乎有无数小气泡埋伏于釉下,有的呈蚯蚓走泥纹理,意趣在有无之间(图6.22)。北宋政和年间,徽宗将大小成套的钧窑花盆编入"花石纲"。钧窑盛期一直延续到明代。

景德镇古属饶州,南朝就已经以陶础进贡建康,"唐武德中……昌南镇瓷名天下"。北宋景德年间,景德窑所烧青白瓷器,"质薄腻,色滋润,真宗命进御。瓷器底书'景德年制'四字,其器尤光致茂美。当时则效,著行海内,于是天下咸称景德镇瓷,而昌南之名遂微"①。

龙泉窑窑址在今浙江省龙泉市,从晋唐开始烧瓷,南宋进入高潮,明代续烧不绝。成品有官用,有民用,质颇粗厚,多次施釉,使釉面如新鲜青梅般地苍翠莹润,人称"梅小青"。韩国海域打捞出宁波庆元港开出的唐船,其中龙泉窑瓷器就达200多件。宁波博物馆收藏有多件宋代龙泉窑瓷器。如龙泉窑暖碗,悬盘下有可供蓄水的夹层,夹层内注以沸水,可使盘上菜肴温

图6.21 南宋官窑仿古琮形瓶,著者摄于东京国立博物馆

图6.22 钧窑三足盆,著者摄于南京博物院

热(图6.23)。它与宋代文人笔记所记省油瓷灯原理相同,省油瓷灯盏下夹层内注入的是冷水,以降低灯盏温度,减少灯油挥发。

宋代文献中并无哥窑一说,明人始将龙泉窑开片②瓷器呼为"哥窑"瓷器。比较而言,哥窑瓷器胎骨黑灰,釉色多呈灰青,裂纹较碎,有做作气,烧成以后用老茶叶煎水抹入裂纹;官窑胎骨深灰,釉色多呈粉青,开片大而自然,裂纹内不涂不抹,全无做作。

宋人完全掌握了把握釉中铁含量及对窑内控氧的技术,以还原焰烧制青瓷,由此得到青翠纯正的釉色,大大提高了青瓷的质量。宋人又有意提高胎土中 AI_2O_3 的含量,降低 Fe_2O_3 的含量,使瓷胎可以耐1200℃以上高温,成品不再如前代白瓷白中泛黄,而是白得纯净,滋润,精细,雅致,大大提高了白瓷的质量。商代发明的石灰釉,高温下易于流走,

① [清] 蓝浦《景德镇陶录》卷5,第41页《景德镇历代窑考》,版本同上。

② 开片:利用坯胎和釉料膨胀系数的不同,有意识地制造釉面裂纹,纹碎则称"百圾碎"。

图6.23　龙泉窑暖碗，著者摄于宁波博物馆

釉层单薄，一览无余；南宋发明了高黏度的石灰碱釉，使瓷器表面挂釉深厚，加上多次挂釉，釉层更厚如凝脂，由此带来观赏不尽的意趣。名窑瓷器的成就，正得益于宋代科学技术的进步。

宋代名窑瓷器集前代器皿造型之大成。原始彩陶多曲线，显得圆浑饱满；商周礼器多直线，直中有曲，方硬厚重中有变化；宋瓷方中寓圆，圆中藏方，庄重大气又富有人情味。北宋始创的梅瓶，挺拔修长，小口、细颈、宽肩、敛足，正像一个理学教养下的女子所应该表现出来的礼仪风范。宋代，中国器皿造型的民族特征真正形成，愈单纯洗练，愈见隽永含蓄。明清，过多的曲线导致瓷器造型纤弱，不复有宋瓷的庄重大气。

（二）活泼豪放的民窑瓷器

如果说宋代官窑瓷器糅合了宫廷、文人的审美，宋代民窑瓷器则清新活泼，朴茂豪放，突出地表现出了民间趣味。耀州窑、磁州窑、吉州窑、建窑成就，与官窑成就同样令人瞩目。

耀州窑窑址在陕西铜川，其前身黄堡窑（又称黄浦镇窑）创烧于唐代，北宋以烧制青瓷为主，釉色青翠，以刻、印、镂等手法装饰，成品花纹深峻，深厚的釉层之下隐隐如有浮雕，手摸却又十分平滑。陕西历史博物馆藏彬县出土的宋代耀州窑提梁倒灌壶（图6.24），壶身刻缠枝牡丹，提梁与壶盖捏塑鸟、兽、螭虎，壶盖封闭而从壶底漏柱进茶，壶正置以后，茶低于漏柱不会漏出，壶嘴供人吮吸茶水。此类倒灌壶，今天彝区仍在流行。北宋中期，耀州窑转向造型清瘦并且大量烧制，按常例进贡朝廷，成为民窑烧制御器的特例。

磁州窑是宋代北方最大的民窑体系，窑址覆盖河北、河南、山西三省，而以河北邯郸（古称磁州）为代表，擅烧黑瓷、白瓷与花瓷，瓶、枕、镜盒、脂粉盒等是其特色器皿，民间销行甚广。窑工掌握了胎土、化妆土、釉药三者烧成温度和膨胀系数配比的规律，以细化妆土和釉水遮盖了泥胎的粗糙，胎上画刻花鸟、生活小景。因泥坯粗糙，吸水性强，画花必须运笔如飞，一气呵成，看似信手挥洒，却飞扬灵动，意溢象外；刻花则走刀粗犷，意态纵横，花纹间露出黑胎，史称"铁锈花"。小口专供插梅的梅瓶是磁州窑大宗产品，国内外博物馆多有收藏（图6.25）。

吉州窑窑址在今江西省吉安市（古称吉州）永和镇，胎釉

图6.24　耀州窑提梁倒灌壶，采自李希凡主编《中华艺术通史》

图6.26　吉州窑树叶贴花瓷碗，Monika Kopplin博士供图

图6.25　旧金山亚洲美术馆藏磁州窑刻花梅瓶，选自苏立文《中国艺术史》

图6.27　宋代文人用于斗茶的建窑瓷碗与漆盏托，Monika Kopplin博士供图

颜色有黑、褐、黄、乳白、青绿等，装饰工艺有：剪纸、贴花、印花以及剔花、划花、彩绘等等。窑工将树叶、剪纸贴于釉面以后下窑烧制，树叶或剪纸被窑火烧成灰烬，树叶的筋脉或剪纸的花纹却留在了瓷器上，巧借天工，朴素自然，饶有趣味，德国明斯特艺术涂料博物馆藏有此类精品（图6.26）。在施有黑釉的地子上洒滴不同色釉，烧制过程中产生窑变，釉面褐黄斑块如海龟盔甲，人称"玳瑁釉"，也是吉州窑成品特色之一。

　　建窑窑址在今福建省建阳市，以烧制褐黑釉茶盏著名。釉中赤铁矿晶体在烧制过程中析出，聚于器面形成斑纹，或如兔毫密布，或如细雨霏霏，窑工即其形称"兔毫"、"油滴"、"鹧鸪斑"等。其土坯微厚，保温性能甚佳，文人爱其最宜斗茶[1]，建窑黑瓷碗与漆盏托成为绝配，德国明斯特艺术涂料博物馆有此类藏品（图6.27）。建窑黑釉瓷器宋代便从天目山传往日本，日本人称其"天目釉"。

[1]　斗茶：宋代文人游戏。将白茶末倾入碗中，以沸水点注，一斗茶色，二斗茶汤，水面白色浮沫迟退者为胜。建窑黑釉茶盏能衬托白沫，受到斗茶者爱重。

二、工精艺妙的漆器艺术

宋代剔红漆器、薄螺钿漆器精致唯美,精而不俗,为世界文化人士高度赞誉。剔犀——一种红黑漆层相间、古朴醇厚的雕漆品种流行了开来。日本学者西冈康宏统计,宋代雕漆(含剔红、剔黑、剔犀)漆器流落境外达92件,其中绝大部分藏于日本(图6.28)。[①]日本藏有臻于化境的宋代薄螺钿漆器(图6.29见本章章前页)。随金箔锻造技艺的成熟,漆器上描金、戗金以及隐起描金工艺于宋代兴起。浙江瑞安县慧光塔出土北宋庆历二年经函内外漆函与舍利漆函,舍利漆函壁上描金为神仙说法行列,衣纹纤细又一气流泻,云纹渲染浓淡,比同时代名画《八十七神仙卷》毫不逊色。经函外函表面髹为赭色灰漆地,其上用识文、堆起工艺制为五方佛、异兽、飞鸟、莲纹、卷草图案,雅致沉着,美妙绝伦(图6.30)。经函内函檀木胎上描金,开光内清钩花鸟轮廓再渲染浓淡,开光外泥金为地,留白为缠枝花纹,金象与色象变换,线描渲染精美细腻,耗工不可数计,后世描金实难望其项背。三器均藏于浙江省博物馆。江苏武进南宋墓出土温州造戗金漆器数件,莲瓣形朱漆奁外壁戗金为折枝花卉,盖面戗金为园林仕女,人物五官戗金纤细,衣衫线廓内戗划细若秋毫的刷丝纹,柳树山石戗纹粗壮,线纹粗细变化极其丰富,藏于常州博物馆(图6.31)。众多国宝级文物证明,中国漆器的各种装饰工艺,如雕漆、螺钿、戗金、描金、隐起描金、识文描金等,宋代已臻化境,无论工艺还是艺术,后世再难超越。

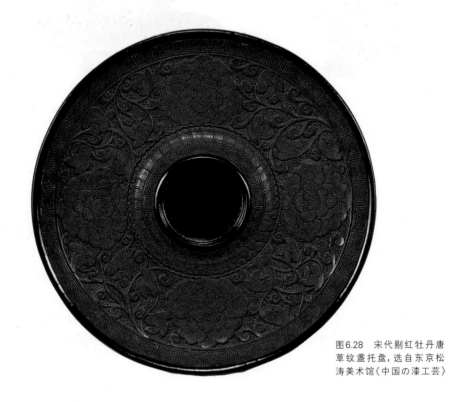

图6.28 宋代剔红牡丹唐草纹盏托盘,选自东京松涛美术馆《中国の漆工芸》

① 西冈康宏《中国宋时代の雕漆》,东京:国立博物馆平成16年版,所引见《序·宋时代の雕漆》。

图6.30 北宋隐起加识文描金经函，著者摄于浙江省博物馆

宋代漆器制造中心初在湖北襄州，襄阳漆器世称"襄样"，后移浙江温州，《东京梦华录》记北宋汴京有温州漆器什物铺，《梦粱录》记南宋临安有温州漆器铺。城市经济的发展使漆器走出宫廷贵族的垄断，成为民间的工艺和市场的工艺。江苏淮安宋墓出土宋代素髹漆器75件，宜兴和桥南宋墓出土素髹漆器30余件，集中收藏于南京博物院（图6.32）。花瓣形、瓜楞形碗、盘、奁、盏托等等，器形圆润优雅，线型优美流畅，或红或褐，素髹一色，有的借鉴定窑瓷盘芒口以银扣边的工艺，充分体现出了有宋一代民用器皿圆润优雅的审美特征。福建邵武南宋黄涣墓出土一批素髹漆器，银钿黑漆兔毫盏以漆仿建窑瓷器；剔犀漆柄团扇，为金坛周瑀墓出土剔犀漆柄团扇之后又一南宋剔犀实例。

图6.31 南宋莲瓣形银扣戗金朱漆奁，选自《中国美术全集》

图6.32 淮安杨庙镇出土北宋早期带圈足花瓣式漆盘,选自陈晶编《中国漆器全集·三国—元》

三、织绣艺术的仿画走向

北宋宫廷于少府监下设绫锦院、内染院与文绣院,洛阳、成都、润州(今镇江)等地各设锦院。南宋,临安(今杭州)、苏州、成都三大锦院工匠各达数千人。"宋锦"作为特定的织锦品种,源于东吴,成于宋代。其特点是经线纬线同时起花,锦面平整细密,色彩则从唐锦的鲜明典丽变为柔和淡雅。

刻丝是一种靡费工时的织造工艺,其特点在于通经断纬:挂好经线以后,根据图样,用小梭将不同色彩的纬线挖缀上去,每根纬线都呈"曲纬"——不直贯经线而从花纹轮廓处折向反面,正反花色如一。由于纬线绕到反面织为同样花色,经线与经线间被拉开了一丝缝隙,使花纹与地子间若不相连,故名"刻丝"。虽然刻丝已经为唐代出土实物所证实,其兴盛则是在宋代。北宋,定州为刻丝重要产地,多织成匹料,裁为服饰用品。徽宗喜画,促成了宣和缂丝画的降生。南宋,临安为缂丝重要产地,朱克柔、沈子蕃所织缂丝书画,连墨晕色染都织了出来(图6.33)。

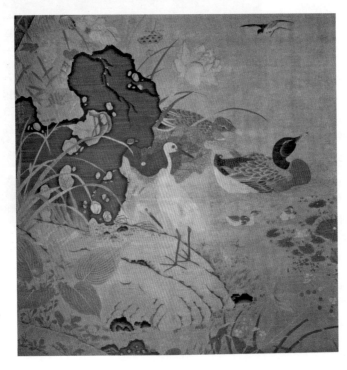

图6.33 上海博物馆藏朱克柔缂丝画《荷塘柳鸭图》,采自《中国美术全集》

如果说敦煌藏经洞发现的唐代刺绣佛像已见刺绣的艺术化走向，宋代则开后世画绣先声。明人称赞，"宋人绣画，山水人物，楼台花鸟，针线细密，不露边缝。其用绒止一二丝，用针如发细者为之，故多精妙。设色开染，较图更佳。以其绒色光彩夺目，丰神生意，望之宛然，三趣悉备，女红之巧，十指春风，迥不可及"[1]。福州市南宋宗室之媳黄升墓出土衣服、衣料、被褥等334件，其中绣品就有17件，针法明显比唐代辫绣针法丰富，题材从佛像等转向对身边花鸟草虫的细致表现，充满了人间气息。

四、辽、金工艺造物

辽国幅员广大，上京、中京等五京建筑遗存丰富，金工、织锦与陶瓷各有成就。金国据阿城开国，历四帝后不断迁都。北京卢沟桥即建于金代迁都中都（今北京）以后的大定之末。辽国艺术唐风浓郁，金、西夏艺术较多取法南宋。包头和辽宁、内蒙博物馆集中收藏有辽国文物，赤峰博物馆和赤峰境内的上京、中京博物馆集中收藏有金国文物。

宋代，金银器从皇室普及到民间，南宋政局不安，出土窖藏金银器尤多，四川彭川出土窖藏一次就达350件，福建邵武南宋黄涣墓出土罐藏银器140余件，浙江宁波南宋天封塔地宫出土大批鎏金银器；而论使用贵金属，北方辽国远比两宋铺张。契丹人重视马具，贵族以金银打造马具并以金银器皿随墓主入葬，其数量之巨、品类之多，超过了历史上任何一个朝代。2010年，台北故宫博物院以"黄金旺族"为题，集中展出了内蒙、辽宁各博物院馆及文物考古所收藏的辽墓出土文物，陈国公主墓、耶律羽之墓、吐尔基山墓出土，金银器物之多、用金之巨，尤其令人咋舌。1986年陈国公主与驸马墓出土文物最多。如：成套鎏金铜马具，络带镶玉、蹀躞带用金铆钉铆入整串的白玉兽，构件之复杂奢华，令人叹为观止；官窑青瓷花口碗、花色碗，青色纯洁含蓄，精美不亚法门寺出土的秘色瓷器；琥珀项链，以数百块大大小小的天然琥珀串起，长度、重量可称出土古代项链之最；还有公主金面具、八曲金盒、金香囊等。吐尔基山墓出土玻璃高足杯，造型极美；两件镶宝石鎏金银参镂带漆盒，一只圆形，一只雁形，足可补魏晋以后中原银参镂带漆器缺乏实例的遗憾。耶律羽之墓出土金花口杯、金耳坠和大量鎏金器皿等。阿城金上京历史博物馆藏有铜镜等金代文物600余件（套），双鲤鱼铜镜直径达43厘米，为国家一级文物。以金代历史文化为主题的博物馆，中国仅此一处。

辽、金地区有缂丝之织，澶渊之盟、宋辽修好之后，每到宋帝生辰，辽主贺礼中就有刻丝御衣。[2]辽代织锦品类众多，织造考究并且多有金锦。如耶律羽之墓出土团窠云鹤纹锦、锁甲地对鸟纹锦、雁衔绶带纹锦、卷草团窠八瓣宝花纬浮锦、花鸟团窠四鹤纬浮锦、方胜麒麟纬浮锦等，甚至出土有挖梭织出的妆花锦。中原宋锦上联珠纹完全消失之时，辽锦直承唐锦，锦上常可见联珠纹样。黑龙江阿城巨源金墓出土大量丝织服饰。[3]

① ［明］高濂《遵生八笺》，笔者《中国古代艺术论著集注与研究》，第327页《燕闲清赏笺中·赏鉴收藏画幅》。

② ［宋］叶隆礼《契丹国志》卷21，上海：上海古籍出版社1985年版，第200、201页《契丹贺宋朝生日礼物》。

③ 钱小萍《中国宋锦》，苏州：苏州大学出版社2011年版，所引见黄能馥前言。

图6.34 辽代鸡冠壶,著者摄于中国国家博物馆

辽、金、西夏各设窑场。辽代窑场以巴林左旗上京窑、赤峰缸瓦窑烧瓷最佳。赤峰博物馆收藏有大量辽代白瓷、绞胎瓷和绿釉、黄釉瓷器,审美直追唐瓷,官窑所烧甚至可与宋瓷比美。辽代鸡冠形瓷壶从契丹民族传统的皮囊壶(又称马镫壶)演变而来,便于马上携带,适合游牧生活(图6.34);"辽三彩"比唐三彩缺少蓝色而见粗糙,缸瓦窑制品最佳。金代迁都燕京后,接管了北宋北方窑场,金瓷接续北宋而较宋瓷退步,以长颈瓶、鸡腿瓶为特色造型,以金三彩和绿釉为特色釉色。灵武磁窑堡是西夏重要瓷场,白、黑、青、褐四类釉色中,白釉最多,其上刻花粗放,明显受磁州窑影响,白釉高足瓷器造型别具一格。

第五节　多姿多彩的市民艺术

宋代,市民文艺如火如荼地发展了起来。形形色色的讲唱艺术,受到新兴市民阶层的热烈欢迎。宋代南戏与金代院本,标志着本民族戏剧的真正降生。风俗绘画以前所未有的丰富题材,反映了两宋城乡广阔的社会生活。文化昌明则使雕版印刷比较唐代长足发展,成为明清版画丰富样式的先声。宗教艺术消褪了庄重、典雅的古典精神,变得人情化、世俗化了。舞蹈消褪了宫廷与庙堂气氛,转为民间娱乐并且渐为戏曲容纳,成为戏曲的组成部分。新兴的市民艺术,为两宋以淡泊隽雅为主导性审美的艺术史增添了欢乐谐噱的华章。

一、名目杂多的表演艺术

宋代,汉唐歌舞大曲的传统被形形色色供市民消遣的剧曲、讲唱取代,各种表演艺术都在勾栏瓦舍[①]登场。北宋汴京"街南桑家瓦子,近北则中瓦,次里瓦。其中大小勾栏五十余座内,中瓦子莲花棚、牡丹棚、里瓦夜叉棚、象棚最大,可容数千人"[②];南宋临安"北瓦内勾栏十三座最盛。或有路歧,不入勾栏,只在耍闹宽阔之处做场者,谓之'打野呵',此又艺之次者"[③]。两宋剧曲和讲唱拥有最为广泛的市民群众,后世大部分通俗讲唱形式都在宋代诞生。

① 勾栏:用栏杆或布幕隔拦而成的临时表演场所;瓦舍:集众勾栏而成的城市商业性游艺区域,"谓其来时瓦合,出时瓦解之意,易聚易散也"。见[宋]吴自牧《梦粱录》卷19,[清]张海鹏编《学津讨原》第11册,扬州:广陵书社,第453页《瓦舍》。

② [宋]孟元老《东京梦华录》卷2,[清]张海鹏编《学津讨原》第11册,版本同上,《东角楼街巷》。

③ [宋]周密《武林旧事》卷6,杭州:西湖书社1981年版,《瓦子勾栏》。

（一）形形色色的讲唱表演

中唐，歌舞伎人从为皇室贵族服务转入民间自谋生计，一种新的音乐体裁——"曲子词"流行了开来。南唐，伶工唱词居于主流。北宋柳永既能依声填词，又能自度新曲；南宋词人辛弃疾，每宴必命歌妓唱其所作；南宋吴文英每作歌词，便命乐工以乐器伴奏。也就是说，先有伶工唱词，后有士大夫填词；士大夫填词以后，又常常交付伶工演唱。在五代"曲子词"基础上，两宋出现了五花八门的讲唱形式。"词"成为固定的文学体裁，已经是南宋的事情了。

北宋伶工将曲子词联成套曲：先说骈语，陈口号，然后一诗与一曲交替吟唱一个故事，诗的最末二字与所接曲子词的起首二字相叠，称"缠达"，也称"转踏""传踏"。几种曲调连缀，称"缠令"。北宋"在京时只有缠令、缠达。有引子尾声为缠令，引子后只有两腔迎互循环间有缠达"[①]。南宋发展成为同一宫调的多个曲牌联合，演唱者拍板，一人击鼓，一人吹笛伴奏，兼慢曲、曲破、大曲、嘌唱、耍令、叫声等的"唱赚"。

"诸宫调"，一名"诸般宫调"。它以不同宫调的若干曲牌联成套数，若干套数组合成为以唱为主、有说有唱、有韵有白的大型说唱艺术，因为用琵琶等乐器伴奏，曾称"弹词"或"弦索"。金人董解元[②]在唐人元稹文言小说《莺莺传》（一名《会真记》）、宋人赵令畤《蝶恋花鼓子词》基础上，写成《西厢记诸宫调》（一名《弦索西厢》），用14种宫调、151支曲牌组成套数，连变体444支曲子，洋洋五万言，将《莺莺传》中张生无行文人的形象、缺乏冲突的情节、始乱终弃的结局改编为男女主人公大胆叛逆、有情人终成眷属的大团圆结局。其曲词清新，情节生动，有抒情，有写景，有说，有唱。如以众人惊艳烘托莺莺之美，"诸僧与看人惊晃，瞥见一齐都望。住了念经，罢了随喜，忘了上香。选甚士农工商，一地里闹闹嚷嚷。折莫老的、小的、俏的、村的，满坛里热荒。老和尚也眼狂心痒，小和尚每挨头缩项，立挣了法堂，九伯[③]了法宝，软瘫了智广"（[雪里梅]），"添香侍者似风狂，执磬的头陀呆了半晌，作法的阇黎神魂荡飏。不顾那本师和尚，聒起那法堂。怎遮挡？贪看莺莺，闹了道场"（[尾]）。[④]《西厢记诸宫调》从内容到形式都代表了宋代平民文化的成就。其本

图6.35　南宋佚名《板鼓说唱图》，采自李希凡《中华艺术通史》

①　［宋］吴自牧《梦粱录》卷20，《学津讨原》第11册，第463页《妓乐》。

②　解元：唐制称乡试第一名为解元。解，读xiè。董解元，其名失考。

③　九伯：金人语，意为发狂。

④　［金］董解元《西厢记诸宫调》，张揆：河西印刷厂1981年版，第72、73页。

为一支支曲子,距剧本尚远;张生面对普救寺被围不是挺身而出,而是刁难要挟;不是被动赶考,而是主动丢下莺莺先求功名。这些,都使人物形象有欠丰满。

在宫廷燕乐衰退的宋代,轻歌曼舞,且歌且舞,以一曲连续歌唱的"转踏"和唱、讲、舞结合,场面盛大的民俗歌舞活动"队舞"流行,礼仪性减弱,娱乐性增强了,表演性的舞蹈无可奈何地走向了衰落。南宋临安,队舞"其品甚夥,不可悉数……如傀儡、杵歌、竹马之类,多至十余队",从舞名《大憨儿》《麻婆子》《快活三娘》《孙武子教女兵》等,可见舞蹈的情节化①。唐代大型燕乐中的大曲被宋人截裁用之,演变为表演性的器乐小曲"摘遍";唐代表演舞蹈《六幺》演变为《崔护六幺》《厨子六幺》等有情节的杂剧段子;民间社火舞中也出现了包含故事情节的历史人物造型,如《孙武子教女兵》《八仙过海》等等。总之,宋代乐舞从高庭广厦走向了民间,从黄钟大吕转为调笑热闹,减弱了抒情性,增加了叙事性和情节性,甚至出现了布景道具,成为民间说唱的组成部分。

史载傀儡"起于汉祖,在平城,为冒顿所围。其城一面即冒顿妻阏氏,兵强于三面。垒中绝食。陈平访知阏氏妒忌,即造木偶人,运机关,舞于陴间。阏氏望见,谓是生人,虑下其城,冒顿必纳妓女,遂退军"②。唐人将傀儡戏置于参军戏开演之前,"唐时窟儡子,唐戏之首舞也"③。宋代,傀儡戏发展有悬丝傀儡、走线傀儡、杖头傀儡、药发傀儡、肉傀儡、水傀儡等多种形式。王国维十分重视傀儡戏在戏曲发展史上的作用,"宋时此戏,实与戏剧同时发达。其以敷衍故事为主,且较胜于滑稽剧。此于戏剧之进步上不能不注意者也"④。

影戏,相传源出西汉,"原出于汉武帝李夫人之亡。齐人少翁言能致其魂。上念夫人无已,乃使致之少翁,夜为方帷,张灯设烛。帝坐它帐,自帷中望见之,仿佛夫人像也。盖不得就视之。由是世间有影戏"⑤。宋代有乔影戏、手影戏、大影戏等,"弄影戏者,元汴京初以素纸雕簇。自后人巧工精,以羊皮雕形,以彩色装饰,不致损坏"⑥。影戏以歌舞演故事,也应作为中国戏剧进步过程中的支流加以考察。

要之,宋代民间表演艺术,北宋孟元老记有:小唱、嘌唱、般杂剧、杖头傀儡、小杂剧、悬丝傀儡、药发傀儡以及讲史、小说、散乐、舞旋、小儿相扑杂剧、影戏、弄乔影戏、诸宫调、商谜等,如说话艺术便有:讲史的李慥、专说诨

图6.36　南宋苏汉臣《鱼鼓拍板说唱图》,采自李希凡《中华艺术通史》

① [宋]周密《武林旧事》卷6,杭州:西湖书社1981年版,第105—114页《诸色伎艺人》。

② [唐]段安节《乐府杂录》,《中国古典戏曲论著集成》第1册,第62页《傀儡子》条。

③ [清]姚燮《今乐考证》,《中国古典戏曲论著集成》第10册,第37页。

④ 王国维《宋元戏曲史》,上海:上海古籍出版社1998年版,第30页。

⑤ [宋]高承编《事物纪原》卷9,《文渊阁四库全书·子部·类书类》第920册,第256页《影戏》。

⑥ [宋]吴自牧《梦粱录》卷20,《学津讨原》第11册,版本同上,第464页《百戏伎艺》。

话的张山人、专说三国的霍四究、专说五代史的尹常卖①等；南宋吴自牧记有：小唱、说唱、诸宫调、唱赚②等；宋末元初周密记民间表演艺术有：说经、小说、影戏、唱赚、小唱、鼓板、杂剧、杂扮、弹唱因缘、唱京辞、诸宫调、唱耍令、说诨话、商谜、舞绾百戏、神鬼、撮弄杂艺、泥丸、踢弄、傀儡（悬丝、杖头、药发、肉傀儡、水傀儡）、清乐、角抵、乔相扑、女姀、杂耍（图6.35、图6.36）。③如果说唐诗展现的是诗人抱负，宋词展现的是词人私情，宋代形形色色的讲唱艺术细致描摹出了市民的喜怒哀乐，展开了一幅幅平凡琐碎却又多彩多姿的社会生活画卷。比较唐代狂歌劲舞，宋代说唱增强了叙事性和情节性，为即将呱呱坠地的杂剧和传奇作了充分的铺垫。宋代民间表演艺术形式的丰富多彩，超过了以往任何一个朝代。

（二）宋杂剧和金院本

唐太和三年，成都出现了"杂剧丈夫"④。这里的"杂剧"，只是汉以来散乐百戏的别称。宋代，杂剧从散乐中分离了出来，成为含曲艺、杂技、滑稽因素在内的情节性表演。北宋杂剧如《目连救母》，"勾肆乐人，自过七夕，便般（扮）《目连救母》杂剧，直至十五日止，观者增倍"⑤。目连戏中不断加进民间故事，成为各种表演技艺的杂陈。因此，北宋杂剧还不能算是成熟形态的戏曲。

南宋，杂剧逐步离开了滑稽戏，代之以扮演，于是出现了戏曲角色。"末泥色主张，引戏色吩付，副净色发乔，副末色打诨。大抵全以故事，务在滑稽唱念。"⑥"末泥"是戏曲脚色"生"、"旦"的前身，"主张"指以歌唱为主；"引戏"是戏曲脚色"末"的前身，"吩咐"指首先出场、将其他脚色引上来交代给观众的引舞；"副净"是戏曲脚色"丑"的前身；"副末"是戏曲脚色"净"的前身，"发乔"、"打诨"指科白逗喙；"装孤"是戏曲脚色"外"、"贴"的前身。南宋杂剧仍然摇摆于戏剧与讲唱之间，其本无一存世，很难得知其是否以代言体为主，加之"不能被以歌舞，其去真正戏剧尚远"⑦。也就是说，南宋杂剧仍然不能算是成熟形态的戏曲。

靖康之变，宋室南渡，教坊乐工为金人所大量北上，促成了金教坊的兴盛。金人定都燕京之后，北方艺人将宋杂剧发展成为较为紧凑、在妓院表演的本子，史称"金院本"，其特点是"扮演戏文，跳而不唱"⑧。金院本成为元杂剧的直接前奏。

中国中原晋、豫、陕数省，陆续发现有描绘宋金杂剧的壁画、伎乐俑或画像砖。陕西韩城区盘乐村发现北宋壁画墓，墓室西壁画末泥、引戏、副净、副末、装孤五种脚色在扮演杂剧，乐队12人，分列左右演奏。⑨河南偃师宋墓、温县宋墓出土有杂剧脚色画像砖（图6.37），河南荥阳出土宋代石棺上线刻有杂剧图，其上脚色有正貌、丑形之分。宋剧还从中原南下四川，广元市郊宋墓出土杂剧画像石。山西稷山化裕金墓、襄汾金墓出土杂剧画

① ［宋］孟元老《东京梦华录》卷5，《学津讨原》第11册，第293页《京瓦伎艺》。

② ［宋］吴自牧《梦粱录》卷20，《学津讨原》第11册，第462页《妓乐》。

③ ［宋］周密《武林旧事》卷2，杭州：西湖书社1981年版，第34页《舞队》。

④ 吴钊、刘东升《中国音乐史略》，北京：人民音乐出版社1993年版，第117页。这里指男性杂剧演员。

⑤ ［宋］孟元老《东京梦华录》卷8，《学津讨原》第11册，第309页《中元节》。

⑥ ［宋］吴自牧《梦粱录》卷20，《学津讨原》第11册，第462页《妓乐》。

⑦ 王国维《宋元戏曲史》，上海：上海古籍出版社1998年版，第27页。

⑧ 李调元《剧话》，见《中国古典戏曲论著集成》第8册，第85页。

⑨ 延保全《宋杂剧演出的文物新证——陕西韩城盘乐村宋墓杂剧壁画考论》，《文艺研究》2009年第11期。

图6.37　偃师宋墓出土杂剧脚色画像砖，采自余甲方《中国古代音乐史》

图6.38　高平李门村二仙庙正殿露台侧面金代石雕《杂剧图》，采自《中国美术全集》

像砖上，脚色各各分明，表情生动；山西高平市李门村二仙庙正殿露台侧面石雕《杂剧图》《帕舞图》也是金代遗物（图6.38）。

（三）南戏——早期形态的戏曲

北宋末出现于浙江温州永嘉一带农村的南戏，又称"温州杂剧"、"永嘉杂剧"，初始以宋人曲子词增之以里巷歌谣，从叙事体转化为代言体为主，由演员扮演，具备了戏曲所必备的各种要素，成为中国早期形态的戏曲。宋室南迁之后，南戏从杭州渐往福州、泉州、潮州、徽州、扬州、平江（今苏州）等地流行。

南戏一反春秋战国以来以戏谏净的传统，无意关注重大题材而多留连于男女私情，曲词俚俗，适合在广场演出。其剧本长短不拘，情节曲折。其曲用南曲联套，不叶宫调，上场人物都可以唱，既可以独唱，也可以对唱、合唱、轮唱。其演出形式基本稳定："副末"开台，"生"为主脑，"旦"合于"生"而为夫妇，"净"造离乱，"丑"插科诨，"末"为串联，"生"、"旦"团圆为收煞。其表演曲、白、科、舞俱全，以"科"提示演员面部表情，以"介"提示演员形体动作。《南词叙录》著录南戏65本，《永乐大典》著录南戏32本，今存最早的宋代南戏残本有：《小孙屠》《张协状元》《宦门子弟错立身》3种 [1]，其剧本框架、人物塑造及曲、白等清晰可见。

二、卓有成就的风俗绘画和走向普及的雕版印刷

宋代画家以空前的热情关注城乡百姓生活。他们城郭、集镇、舟桥、车马、耕织、村学……无所不画，渔、樵、耕、读、牧牛、婴戏、货郎成为宋代风俗画中频繁出现的题材，田家、客商、行旅、村妇、货郎、婴儿……各色人等都走进了画卷。风俗画为普通百姓装堂嫁女渲染喜庆，成为宋代市民艺术一道靓丽的风景线。

宋代城市经济的发展，为风俗画提供了广阔的市场。北宋汴京相国寺每月开放庙会，百货云集，其中就有玩好图画出售；南宋临安开放夜市，也有书画扇面出售。民间风俗绘画的成就，使翰林院画家不得不刮目相看。他们不惜高价买下民间画工的风俗画，用作观赏临摹。南宋人记，"杨威，绛州人，工画村天乐。每有贩其画者，威必问所往，若至都下，则告之曰：汝往画院前易也。如其言，院人争出取之，获价必倍"①。遇有重大的绘事活动，翰林院常招募民间画工参与，甚至吸纳画工进入院内互相合作。民间绘画的审美不知不觉影响了翰林院画家，院画家如北宋张择端与苏汉臣、南宋李嵩等，也堂而皇之地画起了风俗画。

图6.39 北宋张择端绢本《清明上河图》（局部），选自《中国美术全集》

① ［宋］邓椿《画继》卷7，《文渊阁四库全书》第813册，第541页《小景杂画》。

如果说中唐以来，"侵街"——打通坊墙临街设店成为普遍现象，宋代城市经济将商业活动从封闭的里坊中解放了出来，沿街店铺取代了晋唐"东市"、"西市"，开放的城市布局取代了封闭的里坊制度。北宋院画家张择端，字正道，其水墨淡设色绢本手卷《清明上河图》正是宋代城市布局转型的生动写照，藏于北京故宫博物院。此画高仅28.8厘米，长528厘米，以有疏有密、深浅变化的干笔生动地再现了汴京栉比鳞次的沿街店铺、车水马龙的繁华景象和贫、富、勤、懒的市井百态。全图从郊外三两路人开始，林木起伏透迤，建筑渐渐密集，街市、店铺、戏台……移步换景，推车的，抬轿的，乘船的……士、农、商、医、卜、僧、道……550多个人物活动其间，船过虹桥是全画高潮(图6.39)：桥上人群拥挤喧嚷，篙师、缆夫一片忙乱，布局有疏密，有繁简，有聚散，有动静，细节描写引人入胜，与孟元老《东京梦华录》对汴京的描写正可互相印证。图题"清明"，与季节无关而指政治清明，《清明上河图》表现出画家对于社会生活深刻的洞察能力，将中国绘画的写实传统推向了顶峰。它不仅是宋代风俗画的杰作，也是中国绘画史上的光辉一页。

宋代出现了许多风俗画名手。如苏汉臣长于画《婴戏图》《货郎图》；李嵩长于画《货郎图》《耕获图》《捕鱼图》《村医图》；"有画家因画婴孩出名而被叫作'杜孩儿'，有擅长画宫室界画而被叫作'赵楼台'"[1]；还有善画酒肆车辆的支选、善画车马夜市的高元亨、善画船只的蔡润等。燕文贵《七夕夜市图》画七月初七汴梁潘楼一带夜市的繁荣景象，人称"燕家景致"；朱锐《闸口盘车图》忠实记录了水闸转动、盘车磨面的场景，保存了宋代水利机械、车辆、船只、人物服饰等的形象资料；李嵩《服田图》画农民从浸种到收割、入仓的全过程。宫廷、民间与士大夫合力，使宋代绘画比较前代大有进步。

宋代图画风俗之风影响及于西北。契丹人胡瓌画《卓歇图》，道尽塞外不毛景象，藏于北京故宫博物院。张瑀[2]《文姬归汉图》画胡汉人杂处，寒风猎猎，旌旗飞扬，布局疏密变化，比《卓歇图》更为生动地再现出了塞外风光。胡瓌父子、耶律倍等西北画家，见载于《宣和画谱》《图画见闻志》。敦煌莫高窟宋代壁画从唐代经变图转向耕作、行旅、请医等世俗生活画面，其中亦可见宋代民风民俗之一斑。

宋代墓室壁画不再如唐代墓室壁画图绘功业，转而表现出对儿女情长、天伦之乐的依恋。

图6.40　五代王处直墓石雕加彩武士，著者摄于中国国家博物馆

①　薄松年主编《中国美术史教程》，西安：陕西人民美术出版社2001年版，第168页。

②　张瑀：画上此字不清，郭沫若认定为"瑀"。

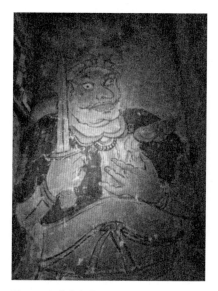

图6.41 辽代墓室壁画，
著者摄于辽宁省博物馆

其题材从唐代的马球、出猎、冶游等转为家庭内夫妇对坐、几案陈设、庭前乐舞。中原地区已发现宋代夫妇对坐壁画墓40余处。如河南禹县白沙镇北宋赵大翁夫妇墓，砖砌墓室完全按人间前堂后寝的建筑布局，方形前室与六角形后室墓顶分别砖砌为盝顶形、藻井形，墓壁砖砌梁柱及门窗。前室迎面画夫妇对坐宴饮，左右侍者四人；东壁画女乐伎11人各奏不同乐器。比较唐代墓室壁画，宋代墓室壁画亲近市民，格局、家气都比唐代大大不如竟至于孱弱了。

而在中国北方，墓室壁画大有唐代遗风。河北曲阳五代王处直墓后室东西壁浮雕壁画水平之高，不可不表。其大场面的浮雕伎乐图完全继承了盛、中唐仕女画的丰肥之风，石浮雕武士足踏金牛、手执金杵、冠羽翻飞，双目几乎要决眦而出，头上金鹰益增其勇武（图6.40）。如此生命力强悍的形象，在两宋版图早已经彻底绝迹。20世纪，中国发现辽代壁画墓50座。如果说吉林哲盟库伦旗辽代早期墓壁画《出行图》《归来图》画风类似西安唐墓壁画（图6.41），辽宁法库县叶茂台屯七号辽墓出土绢画《竹雀双兔图》对称构图、用于装堂的特点完全是唐末花鸟画风的延续，《深山待弈图》接近五代荆浩画风。辽中期及以后，画风更趋汉化：巴林右旗辽兴宗耶律宗真陵——庆陵四壁画巨幅四季山水，画风与宋画接近，又比宋画粗犷放达；河北宣化辽代张世卿墓前室东壁壁画《散乐图》长近2.55米，画11人各持乐器在奏乐，人物形象既有北方人种的高大，又见唐宋间人物画风的过渡（图6.42）；宣化下八里辽6号墓壁画《炊事图》极为生动地再现了北方民族支火蒸煮的忙碌场景；宣化张文藻墓辽晚期壁画《会棋图》，与宋画已经没有区别。金墓中屡屡发现以儒家说教为题材的壁

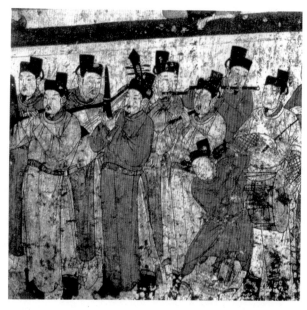

图6.42 宣化张世卿墓前室辽代壁画《散乐图》，选自《中华文化画报》

画,如山西长子县金墓壁画《二十四孝图》《墓主生活图》等。

如果说唐代雕版印刷遗存较少,^①宋代,市民文艺的推动使雕版印刷进一步普及开来。北宋汴梁"近岁节,市井皆印卖门神、钟馗、桃板桃符及财门钝驴、回头鹿马"^②;陈旸《乐书》、周去非《岭外问答》、赵汝适《诸番志》等宋人著作中有大量雕版线刻插图;浙江丽水南宋墓发现雕版经书多件,两种上印佛像;苏州博物馆藏有南宋雕版《大藏经》5480卷,分装为55函,为湖州刻工作品;《营造法式》中的雕版线刻插图,则是画工吕茂林、贾瑞的作品。内蒙发现金代墨线版画《四美图》《关羽像》,其上分别有"平阳(今山西临汾)姬家雕印""平阳徐家印"字样,可见山西临汾是金代雕版年画的重要产地。

如果说唐代人物画致力于记录历史事件,描绘贵族生活,表现佛道人物,画家们还没有来得及面向丰富多彩的城乡生活;宋代,风俗画题材空前拓展,无论描绘的深度还是广度,均大大超过了唐代。晚明版画和清代年画,莫不得益于宋代风俗绘画和雕版印刷。

第六节　走向世俗的宗教艺术

两宋宗教艺术一步一步消失了庄严、神圣的宗教精神,转向平民情感与生活的表现,民间化,生活化,世俗化了。

一、寺庙建筑与雕塑壁画

北宋重视道教,真宗时大建道观,徽宗自称"道君皇帝"。道观既占山水之秀,又擅宫宇之盛。南宋南方确立了五山十刹制度,建佛教名刹如浙江临安灵隐寺、江苏苏州虎丘寺等。它们从北魏塔为中心、隋代寺塔并列的布局改为宫殿型制中轴布局,另建有山有水的园林式塔院,正是佛教建筑援用儒、道思想的体现。

存世五代寺庙原构甚少,山西今存五代寺庙木构大殿三座。平顺县东北石城镇源头村龙门寺存五代、宋及以后六个朝代土木建筑27座,其中西配殿建于后唐同光三年(925年),是中国仅存的五代悬山木构佛殿。平顺县西北双峰山腰实会村大云禅院弥陀殿建于后晋天福五年(940年),歇山顶出檐极其深远,檐下斗栱高度在柱高三分之一以上,平梁梁头伸出在大斗之外,铺作跳头上不设横栱,此即古代建筑术语所说的"偷心造",柱头上设普拍枋^③,开中国木构大殿用普拍枋之先河(图6.43)。殿内东、西、北三壁及佛台后背屏尚存五代佛教壁画,虽比不上元代宗教壁画气势浩荡,却见文雅吞吐含蓄,大云禅院成为中国唯一存有五代壁画的寺庙。平遥县城内镇国寺万佛殿建于五代北汉天会七年(963年),庞大的七铺作斗栱和殿内佛坛上11尊彩塑一派唐代遗风。河北正定文庙大成殿、福建福州华林寺大殿也是五代木构建筑。

① 敦煌发现868年雕版印刷《金刚经》扉页佛画,现藏于英国不列颠博物馆。
② [宋]孟元老《东京梦华录》卷10,《学津讨原》第11册,第319页《十二月》。
③ 普拍枋:明清称"平板枋",阑额之上承托众多斗栱的横木。

宋代寺庙木构大殿主要见存于河北与山西。河北正定隆兴寺存有中门门楼、摩尼殿、转轮藏阁、慈化阁等一组北宋建筑。中门门楼用"分心槽"工艺：两根柱子上搁一根横梁，便顶起了出檐深远的庑殿顶（图6.44）。摩尼殿建于皇祐四年（1052年），面阔、进深各7间，面积达1400平方米，重檐歇山顶四面正中各伸出歇山顶抱厦——"龟头屋"，使屋顶收放升降，组合复杂，

图6.43 平顺大云禅院弥陀殿普拍枋及檐下铺作偷心造，著者摄

沉雄中见灵巧。佛坛上有彩塑五尊，其中三尊是宋代原塑。四壁、四过道明代壁画色已经变淡。主体建筑大悲阁重修失真，阁内高21.3米、重约36吨的观音铜像是宋代遗物，42只手中，40只为民国重铸。慈化阁内有宋代7.4米高的木雕彩绘佛像，装銮犹有唐风遗韵。转轮藏阁内转轮藏——盛放经书的八角木构转轮用层层斗栱拼斗而成，是北宋小木作的杰作。宋代小木作更为杰出的作品是山西应县净土寺大雄宝殿藻井，大藻井周边围以小藻井，不用一

图6.44 正定隆兴寺中门用分心槽工艺建造的门楼，著者摄

图6.45 应县净土寺大雄宝殿小木作藻井，采自李希凡主编《中华艺术通史》

根钉，就将数十万块构件拼斗成为巨构(图6.45)。宋代精到的小木作工艺，成为明式家具降生的技术铺垫。太原晋祠圣母殿建于北宋仁宗年间，宽阔的月台、深达两间的前廊与檐下八根缠龙柱模糊了建筑空间的内外界限，既比唐代大殿灵巧，又比明清建筑分明可见唐代建筑遗韵。殿前水面架十字飞梁——史称"鱼沼飞梁"，以斗栱承托桥面，是中国唯一存世的十字飞梁形古桥。存世宋代大殿还有：山西平顺龙门寺大雄宝殿与高平开化寺大雄宝殿、山东长清灵岩寺千佛殿、福建泉州清净寺大殿、浙江余姚保国寺大殿等，各各从唐代的雄浑凝重转向屋身与台基加高，斗栱有所收缩，檐下彩绘青绿，直棂窗为方格窗所取代。四川峨眉山万年寺无梁殿存北宋铜铸普贤像，重达62吨，比例适度，至今仍然是峨眉胜景之一。

山西大同作为辽、金两朝陪都，留下了许多辽、金史迹。城区下华严寺大殿呈辽金混合样式，大雄宝殿为辽建金修，其面阔9间，达53.7米，进深10椽，为27.4米，大梁长达13米：是中国现存大梁跨度最长的古代建筑。天津蓟县独乐寺观音阁外观2层，内部3层，用24式巨大的斗栱和木构藻井撑起屋顶，与"分心槽"式样的山门同为辽代建筑范例。南街善化寺是中国现存规模最大、最为完整的辽金建筑群：辽代大雄宝殿面阔7间，达40.48米，进深10椽，为24.24米，台基高大，月台宽敞，庑殿顶气度庄严，殿内"减柱造"使空间愈见开阔，明间斗八藻井营造出变化有序的建筑空间，同时使主尊佛像尺度得以拔高到平棊以上。金代建造的三圣殿面阔5间，进深8椽，屋顶已见陡峭：可见辽金时期中国大式建筑的转型。

现存大小宋塔散布于全国各地。开封城内开宝寺塔，是中国现存最早、最高的琉璃砖塔，为《木经》作者、宋代喻皓设计，8角，13层，高360尺，仁宗康定元年(1040年)毁于战火，仁宗皇祐元年(1049年)重造。其造型挺拔修长，每块琉璃砖都模塑有飞廉、麒麟等浮雕纹样，琉璃砖风化后颜色如铁，今人俗称"铁塔"，如今，塔四周已辟为园林广场。开封繁(念pó)塔藏于深巷，仅存3层，数万块方形贴面青砖圆形开光内各塑罗汉1尊，简练传神，可追平遥双林寺宋塑。木构楼阁式塔最具中华本土特色，从塔基到每层斗栱、平坐(挑廊)再到塔顶，一收一放的节奏构成从下至上缓缓内收的优美韵律。杭州六和塔屹立于钱塘江边，是中国最早楼阁式塔的范例。苏、杭另有宋塔数座。河北定州宋代开元寺塔是中国现存最高的砖木结构古塔，福建泉州开元寺宋代东西石塔则是中国现存体量最大的多层筒体式石塔。塔身形如花丛的"华塔"，于唐代出现而于宋金流行，河北正定广惠寺花塔，

有学者认为是花塔典型，可惜新迹过重，塔身花丛有失琐碎。河北赵县北宋石经幢高16.44米，轮廓挺拔又节奏收放，是古代石经幢中最高、最完美的作品，当地人称"石塔"。

现存辽塔不下十余座，山西应县佛宫寺释迦塔是国内仅存的全木构古塔（图6.46），建于辽清宁二年（1056年），平面呈八角形，直径30米，高达67.13米，踞于4米高的双层石基上。从下至上，外观每层加高而出檐缩小，形成雍容雄浑、稳定有上升感的韵律。它用"金厢斗底槽"①工艺使五个筒体层层相套，上层筒体的基座插入下层筒体，形成外9层、内藏4个暗层的特殊结构，"叉柱造"②加强了筒体的稳固性。塔底层外围有围廊，称"副阶周匝"③。全塔共用榫卯60多种，赖榫卯抵消和缓冲了外来的风力震力，不用一根铁钉，历千年经7次地震而全塔不倒。塔内各层存有辽金彩塑和壁画，下层殿堂所供养的人像和南、北门天王像元气充沛，有唐画风范。内蒙赤峰宁城辽大明塔是全国体积最大的密檐古塔。其他辽塔如：赤峰庆州辽白塔、北京广安门辽密檐塔、河北正定辽白塔等，不胜枚举。

图6.46 辽代佛宫寺木塔，采自《中华文明大图集》

宋代寺庙彩塑既继承了唐代寺庙彩塑的写实，又消褪了唐塑庄重、典雅的古典艺术精神，代之以市民趣味，从唐塑重气度转向重视细腻精微的神情刻画。甪直保圣寺、长清灵岩寺、晋祠圣母殿内所存宋代彩塑，可称存世宋代寺庙彩塑三绝。

苏州甪直保圣寺始建于梁天监二年（503年），宋初重修。罗汉一铺，《吴君甫里志》记"为圣手杨惠之所摩"，从风格看，应为北宋彩塑，今存罗汉9尊。罗汉们或坐或立，自

① 金厢斗底槽：殿、塔内结构以内外层斗合，内层筒体插入外层筒体，用柱子和斗栱连接。斗：念去声，斗合的意思。
② 叉柱造，或称"插柱造"、"缠柱造"，上层筒体的柱子较下层柱子内移半个柱径，插入下层木枋。也就是说，上、下层柱子故意不在一条垂直线上，以加强建筑筒体结构的稳固性。
③ 副阶周匝：殿式建筑与石阶间的廊叫"副阶"，围廊叫"副阶周匝"。

然散布于山岩之中：降龙罗汉目光如刃，直射梁上游龙（图6.47）；袒腹罗汉大腹便便，神态从容自若：莫不备极传神。山石用卷云皴，人物衣纹如云舒云卷，与罗汉或松或紧的弧线造型构成整体的律动。太原晋祠圣母殿内存北宋彩塑侍女42尊，或长或幼，或哀怨或天真，莫不顾盼传神，楚楚动人，秀丽的面庞、修长的体态、舒展的衣纹，充分体现出宋塑刻画人物性格、传达人物情绪的杰出成就（图6.48）。山东长清灵岩寺千佛殿存宣和间罗汉像27尊，长、幼有别，个性各异，其中多尊骨气洞达、神思清越，见出极高的文化修养（图6.49）。[1] 只有在人对宇宙、自然、历史、人生思考空前深刻的宋代，工匠才能够塑出如此写心的塑像来。山西现存宋代寺庙彩塑还有：长子县崇庆寺西配殿宋塑21尊，长子县法兴寺圆觉殿宋塑12尊，晋城青莲寺、晋城

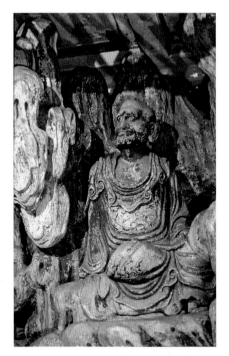

图6.47 苏州甪直保圣寺彩塑降龙罗汉，采自《中国美术全集》

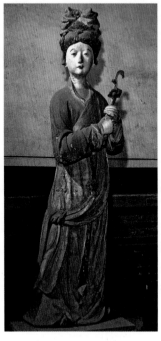

图6.48 太原晋祠圣母殿北宋彩塑侍女，采自《中国美术全集》

图6.49 长清灵岩寺千佛殿彩塑罗汉，著者摄

① 灵岩寺千佛殿罗汉像中，有万历间增补的13尊，夹杂在宣和所塑27尊之中。两者高下判然。

二仙庙各存宋塑，莫不可见宋代彩塑传神精妙的时代特征。

天津蓟县独乐寺观音阁内辽代彩塑大佛，高达16.08米（图6.50），装銮佩饰原汁原味，是中国现存最高的古代彩塑。聪明的工匠从大佛肩膀到臂弯垂下两根风带，其实是两根裹泥的木柱，有效地支撑了如此之高的泥塑大佛站立千年而不倒塌。内蒙巴林左旗辽代京遗址挖掘出大型六角塔基座，废墟内存彩塑罗汉像6尊，尊尊面容如生，饱经沧桑而有唐塑风范。大同华严寺薄迦教藏殿内29尊辽代彩塑一一完整，使人进殿便感觉宗教氛围的压抑（图6.51）。辽宁义县奉国寺辽大殿存辽代彩塑一铺，河北房山云居寺辽塔上存辽代砖雕乐舞群像。善化寺大雄宝殿主佛坛上存金代密宗彩塑，庄敬端严，很有张力。除寺庙彩塑外，河北易县白玉山八佛洼山洞中发现一组辽代三彩釉罗汉像。它们体貌、性格、神情各异，深邃的眼神、纠结的心绪、肌体所受风霜的磨难……被淋漓尽致地刻画了出来，写实庄严，直承唐塑传统，清癯的造型、智慧的神采又见宋塑影响，可惜全部藏于

图6.50　蓟县独乐寺
辽代彩塑大佛，著者摄

图6.52　高平开化寺大雄宝殿北宋壁画《报恩经变图》局部，采自李希凡主编《中华艺术通史》

图6.51　大同华严寺辽代彩塑菩萨，采自《中华文明大图册》

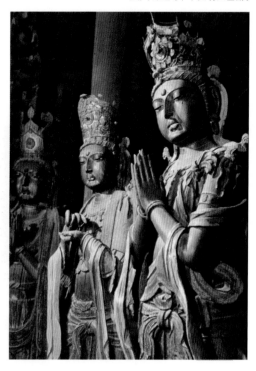

193

图6.53 大理《张胜温画梵像卷》局部，采自李希凡主编《中华艺术通史》

西方博物馆。

宋、金寺庙壁画大多见存于山西。高平开化寺大雄宝殿东、西、北三壁，存北宋绍圣三年（1096年）佛教故事壁画，在今存宋代寺庙壁画中，面积最大，画工为郭发等人。《报恩经变图》中比丘尼在刑场上善良而又充满求生欲望的眼神，令千余年后的观者仍然唏嘘不已（图6.52），从题字可知画工名叫郭发。五台山北麓繁峙岩山寺文殊殿壁上存金大定壁画98平方米，画佛教经变故事与本生故事穿插金代社会生活，山水间宫城巍峨，画上有帝王、宫女、市坊、酒楼、磨坊……有孩童嬉戏，有海船遇难，接近北宋青绿院体画风，宫城建筑占整个壁画面积一半，真实地反映了金代建筑形制和衣冠制度，从题记可知，此画出自"御前承应画匠王逵"之手。朔县崇福寺存金代弥陀、观音二殿。弥陀殿存金代塑像和壁画，壁画高达5.73米，规模宏大，艺术表现则见规范和程式。

877年，西藏吐蕃王朝灭亡，赞普后裔逃到象雄拥兵自立，改称"阿里"。895年，德祖衮建古格王朝，1630年于临旗拉达克人发动的战争中被灭。今天阿里地区扎达县象泉河

图6.54 大理石经幢四角力士雕像，采自李希凡主编《中华艺术通史》

南岸约4千米处的土岗上,由下往上,存古格王朝民居、寺庙与宫殿。各殿壁画佛教题材与世俗题材杂糅,布局方法有曼荼罗式、回环式、密格式、中心布局式、多重几何式等,与中原壁画的构图方式迥异。红殿墙壁上画有度母、唐僧取经故事,可见古格王朝时期,藏汉就有了频繁的文化交流。护法神殿壁画裸体舞女接近印度壁画风格。王宫遗址在岗上,墙壁画有《吐蕃王朝世系图》,人物平行排列,原色平涂,线条勾勒,鲜明强烈。遗址外围有城墙,四角有碉楼,围墙已经坍塌。古格王朝壁画成为藏族古代壁画最为重要的遗存。①

后晋天福二年(937年),段思平据云南自立为王。1253年为忽必烈所灭。大理国《张胜温画梵像卷》134开,全长1635.5米,画600多人,可见中原唐宋绘画风范而较拘板,明代

图6.55　镶珠金翅鸟,原置于大理崇圣寺塔顶,采自王朝闻、邓福星《中国美术史》

存放在南京天界寺,清代入宫为乾隆皇帝收藏,现藏于台北故宫博物院(图6.53)。大理国石经幢(图6.54)高8.3米,分上、下六段,雕佛、菩萨、天王、力士50余躯,元气充沛,孔武有力,为中原宋代石雕所不逮;大理崇圣寺塔顶发现的镶珠金翅鸟,想象奇特,可见与中原迥异的审美风范(图6.55):均藏于云南省博物馆。

二、亲近市民的宗教石窟

如果说五代宗教石窟尚见唐代宗教石窟精神,宋代宗教石窟则宗教意味减弱,世俗意味增强,不啻是一幅幅其时社会生活、风俗人情的画卷。

(一)北方石窟艺术的余响

敦煌莫高窟五代洞窟中增加了对现实生活的描绘,供养人从墙壁下部移向中部显要位置,成为洞窟壁画的主要表现对象。如100窟南壁画《曹议金出行图》、北壁画《曹议金夫人出行图》,场面宏大;98窟东壁南侧画《于阗国王李圣天夫妇供养像》,主人公着回鹘、汉混合装;东壁北侧《曹议金夫人供养像》中,夫人着回鹘时装:记录了汉人与回鹘人联姻以及文化交流的史实。第130窟壁画《乐庭环夫人供养群像》在全窟中最居显要,正可见宗教题材的退让。形形色色的供养人像,成为五代各阶层人物的生动画廊。

莫高窟今存宋窟90余窟,第61窟空间最大,壁画《经变图》保存完好,却色彩清冷,生气索然,没有了魏画的跳跃,也没有了唐画的热烈,严密的规范取代了宗教的热情,程式化的图案取代了多样的创造。

① 参见康格桑益希《阿里古格佛教壁画的艺术特色》,《造型艺术》2002年第2期。

安西榆林窟存五代8窟、宋13窟、西夏4窟、元4窟、清9窟。其中，西夏壁画成就杰出。榆林第3窟西壁画水月观音两尊，身披法衣，胸垂璎珞，傍水倚石而坐，十余身诸天菩萨或乘云，或踏水，或脚踩莲花环绕侍立，云水缭绕，满壁风动。观音菩萨线描娟秀细致，背景水墨山水锋芒显露，可见南宋院体山水的影响（图6.56）。榆林窟壁上留有不少画工题名，如宋初壁画旁题有"都画……白般缙"、"都勾当画院使……竺保"、"知画手……武保林"等，西夏壁画上题有"画师甘州住户高崇德小名那征"等，民间画工借画壁见存于画史。

东千佛洞开凿于榆林窟东北约15千米的峡谷两岸崖壁，今存石窟9窟，壁画486平方米、彩塑38身，其中，第2、4、5、7、20窟为西

图6.56　榆林3窟西壁北侧西夏壁画《文殊变》，采自《中国美术全集》

夏石窟。第2窟是东千佛洞壁画保存最好的洞窟，前室壁画藏密氛围浓郁：窟顶画密宗坛城图，南北壁、东壁入口各画观音变，党项人强悍粗壮的体貌融入了菩萨造型，与后室汉风壁画明显有别。第20窟始凿于西夏，两壁画水月观音各以竹林为背景，宋画影响清晰可见。

麦积山石窟中宋塑数量之多、造诣之高，在全国石窟中无有可比者。宋塑从魏塑站立的中心塔柱、唐塑站立的佛床上走了下来，站在地面与俗众平等对话，仿佛乡里乡亲。第165窟地面站立着宋塑供养人五尊，分明是农村质朴的妇女形象；第1窟卧佛长6.2米，与10弟子均为宋代重塑，一派宋风；万佛洞内既有备极传神的魏塑，也有其后补入的宋塑；第133号北魏洞窟内北魏石碑与宋代铜佛并存；第43窟泥塑力士、第191窟泥塑双狮等，写实能力高超之极！麦积山宋塑莫不散发着亲切的人间气息。窟内有宋代壁画遗存，弥足珍贵。

陕北地区北朝就有开凿石窟之举。宋代，陕北与西夏接壤，战乱频仍，百姓陷于苦难之中，于是寄希望于宗教。在北方石窟走向衰退之时，这里却开窟成风。陕北今存大小石窟近200处，北宋凿造的9处规模较大，窟内石造像比南方宋代石造像造型壮实，气质强悍。如延安清凉山石窟现存4窟，万佛洞规模最大，主像已损，数万小佛风格凝练，后壁下方、中心柱下方石造像大而完整，石雕观音坐姿优美；侧室右壁上方石雕文殊骑青狮像圆熟遒劲。黄陵县仅万佛洞一窟，石造像大小由之，坐立自然。子长县钟山石窟存5窟，石雕迦叶像忧愁忧思，是宋代石窟造像的杰作。彬县大佛寺则以石雕大佛的巨大体量引人注目。

图6.57　宝顶山腰涅槃佛及周围群像，选自王朝闻、邓福星主编《中国石雕美术史》

（二）四川大足等宗教石刻

宋代，北方石窟造像已成强弩之末，四川却因较少战事开凿起了大型石窟，大足宝顶山大佛湾石窟以浓郁的生活气息、鲜明的个性风貌，成为这一时期石窟艺术的精彩华章。

大佛湾石窟开凿于宝顶山山腰，为南宋名僧赵智凤主持开凿，前后70余年方告完工。沿山腰存摩崖窟龛31个，石造像10000多躯，以密宗造像为主，混有儒、道人物，绵延长约500米，规模庞大，一气呵成（图6.57）。这里有神灵鬼怪，更有世俗社会的万千人情，养鸡、吹笛、放牧、酗酒、善恶有报等平民形象极富世俗生活气息（图6.58）。其雕刻手法丰富，既有大型的圆雕群，又有连环画式的浮雕；既有纯石雕，也有石雕上敷泥或是加彩。圆觉洞位于大佛湾南崖西段，编号为第29窟，宽、深各在10米以上，是大佛湾规模最大的石窟。入口甬道狭窄，呈喇叭形，为信徒从现实世界进入佛国提供了心理转换空间，同时使窟内石造像少受外部环境的风化侵蚀。窟顶呈穹隆形，以分散其上山石重量。从甬道入洞处开有天窗，犹如为暗室射入了一束佛光，全洞有明有晦，令人产生如入佛国的遐想。洞内正中是石雕主尊三世佛，左右对称排布石雕菩萨6尊，"佛光"正好射在主尊前跪拜的化生菩萨身上，成为全洞的点睛之笔。右壁两菩萨上方石雕一条游龙，龙身内暗沟贯穿全壁，龙下方石雕僧人手承托钵，龙口泻出的山崖之水正好滴入托钵，沿托钵进入僧人手臂内凿出的管道，经其躯干流入地下。其整体设计，实堪称宋代科学技术运用于艺术创造的典范。洞外牧牛群像编号为第30窟，石雕水牛伸嘴入小溪饮水，小溪其实是

197

图6.58　宝顶山南宋第20窟石雕养鸡女,采自《中国美术全集》

排水沟，系人力开凿。论表现世俗人情与运用当时先进科学技术，中国石窟中，宝顶山石窟当推为第一。

大足北山存唐末至明代290窟、石造像4000余尊。其内容全为仙佛人物，不涉世俗人情；全为石刻，不加泥敷也不加彩绘。它们大多抽去了情感个性，成为千篇一律的石雕偶像，缺少鲜活的生命力量，也就缺少了强烈的艺术感染力。宋代石刻是北山石刻的精华。第125窟数珠手观音朦胧飘忽，妩媚动人，分明是人间"袅袅婷婷十三余"的纯情少女形象，实为北山造像之冠（图6.59）。第136窟名"心神车窟"，是北山最为杰出的洞窟：迎门八角石雕"转轮经藏"高及屋顶，为九龙蟠绕；沿窟壁石雕释迦、阿难、迦叶等群像20余尊，体量比真人高大；观音石像8尊，莫不表情温婉，端庄沉静，无一丝瑕疵可击。中国石窟中，很

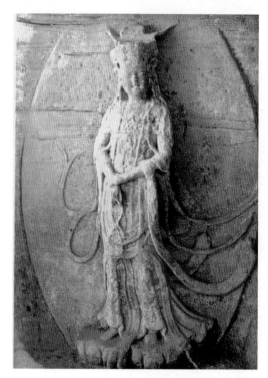

图6.59　大足北山125窟宋代石雕数珠手观音，采自李希凡主编《中华艺术通史》

少见有如此规模宏大、雕刻精细、手法圆熟的石雕造像群。到此，中国佛造像形成了完美的程式，预示着明、清两代石造像的停滞和倒退。

四川境内，荣县摩崖石雕佛像高达36米，是仅次于乐山大佛的中国古代第二大佛；资阳大佛崖也有宋代石窟造像。

（三）云南剑川石窟等

开元二十五年（737年），云南地方政权"南诏"统一"六诏"，贞元间与唐朝结盟。后晋天福元年（936年），云南成为大理国的版图。云南有南昭、大理国石窟遗存多处，以剑川西南约25千米处的石宝山石窟最具代表性。沙登村5窟与狮子关3窟为南昭国遗存，不具规模；石钟寺共存8窟，详细记录了大理国的政治生活和风俗民情。1号窟正中佛龛凿为石雕女阴，左右各凿为石雕坐佛；7号窟凿为石雕《国王阁逻凤出行图》：阁逻凤端坐龙椅，群臣侍立于周围，人物众多，主次分明，是剑川石窟中水平最高的群像。

近年，辽宁普兰店市双塔镇发现一处金代石窟，今存浮雕罗汉17尊、供养人1尊，雕刻虽属粗陋，却是金代唯一的石窟造像遗存。

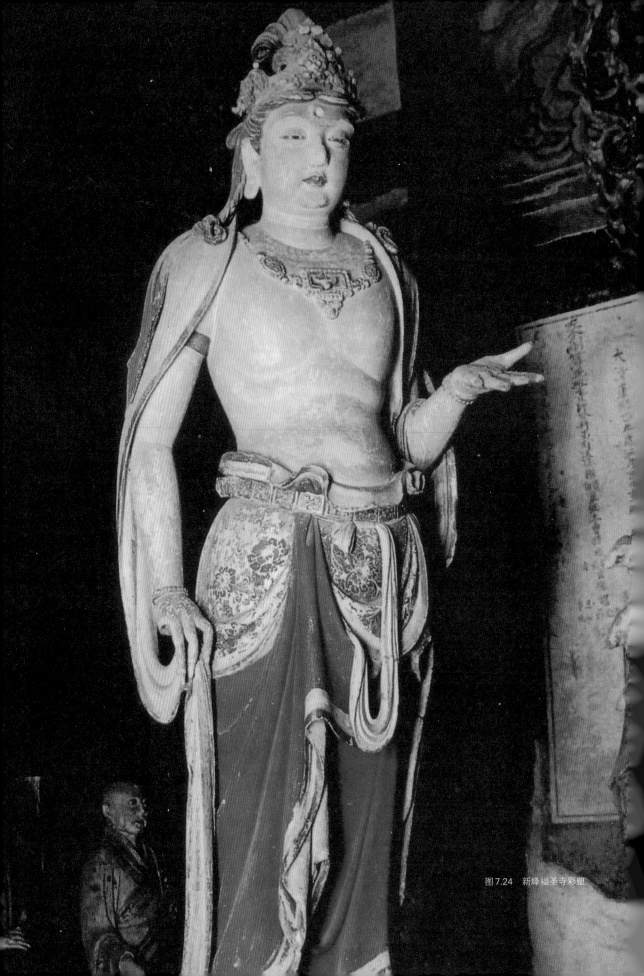

图 7.24　新绛福圣寺彩塑

第七章

冲撞混融——元代艺术

13世纪初，成吉思汗凭据马上雕弓与过人勇武，击败蒙古各纷争部落，1210年攻陷金都，1227年消灭西夏，建立起横跨欧亚的蒙古汗国。他把疆域分封给三个儿子，此后，诸汗国不断分裂兼并。1271年，成吉思汗之孙忽必烈改国号为"元"，1279年灭南宋，中华大地上重又建立起了大一统的帝国。

蒙元人入主中原之前，尚处于游牧部落的社会形态，较少文化积淀，也少父子君臣、纲常伦理的约束。他们将马上驰骋的生活节奏与剽悍壮烈的审美习俗带入了中原，使汉人视野变得开阔，审美变得粗犷。同时，他们也接受着汉文化的滋养，画家高克恭是西域人，曲家贯云石是新疆人。如果说唐宋之际中国艺术的审美转折是民族文化精进的必然，元代艺术的审美转折则由蒙古族入主以后的文化冲撞、多民族文化的交融使然。它使蒙元文化融草原游牧文化、中原农耕文化乃至中亚、西亚文化于一体，冲撞而后混融，正是蒙元文化的根本特色。

元初，统治者将汉人分为十等，汉族文人被排在娼、丐之间。他们彻底丢弃了自命清高的心态，死心塌地与下层民众为伍。元前期曲家深入到民众生活的最底层，与下层民众同呼吸，共命运。因此，元前期曲家对下层民众生活的了解，达到了前所未有的深度，散曲、杂剧等通俗文艺成为元前期艺术的代表。正因为前期杂剧社会地位低下，前期杂剧才能够具备与西方戏剧贵族性格迥异的平民性格。这是立场的转变。这样一种转变，对于中国文人而言，实在是史无前例的。舞蹈融入了且歌且舞的杂剧，单一形式的舞蹈更趋衰落。

元中期，仁宗热心文治，下令恢复科举，翻译儒家经典；元后期，文宗建奎章阁学士院掌管大内图书宝玩，延揽文士品藻赏鉴，虞集、柯九思等出入学士院讨论法书名画，南方文化向汉民族文化传统复归。中国古代文人向以儒、道二学作为自我调节的两手：当仕途有望之时，以入世的面貌"致君尧舜上"；当仕途无望之时，便逃离世事，以艺事为寄，在乱世中求出世，在不适中求自适，艺术不再是"经国之大业"，而成为文人消闲遣兴的玩意。遗世独立的文人们借书画排遣现实的伤痛，靠近政治的人物画衰落，梅、兰、竹、菊定型为表现文人清高气节的题材，山水画从南宋院体山水外露的雄强转向内涵的丰富，萧散、荒寒、雅逸、冲淡被心境超脱的元季四家看作是最高境界。尽管文人画的源头可以上溯到苏轼、

米芾甚至张彦远、王维,但是,文人画成熟形态的完成则是在元代。元季写心写意的四家山水画,成为中国文人画的巅峰。

虽然历代统治者都十分重视宗教对于社会的维稳作用,却往往抑彼扬此而不能兼收并蓄。元代统治者对各民族文化习俗很少干预,宗教信仰空前开放。统治者奉喇嘛教为国教,忽必烈尊喇嘛教首领八思巴为"帝师"并颁行八思巴文,色目人信奉伊斯兰教,汉人信奉佛教和道教。开放的宗教政策使元代宗教艺术以喇嘛教为主导,梵式作风与儒的先师、道的教祖混杂出现在元代建筑、壁画与民俗活动之中。

蒙元统治者十分重视百工技艺。元前期,太宗拘略民匠72万户,世祖忽必烈三次拘略江南民匠40多万户。所拘民匠被编入匠籍,安置在全国各大市镇,匠户世袭,匠不离局,工匠被封官拜爵,礼遇有加。[1]元朝特殊的匠籍制度使手工技艺得到传承,纺织、瓷器等手工技艺较宋代又有进步。

第一节　平民杂剧的杰出成就

至元间,忽必烈迁都大都(今北京),大都商旅云集,成为东方商业中心,大德年间,元杂剧在以大都为首的北方兴盛起来。它对社会生活的多层面反映,对人生、人性的深刻揭示,大大超过了其前任何一种艺术样式。

一、中国戏剧的成熟形态

中国戏曲于成熟形态诞生之前,经过了漫长的泛戏剧与前戏剧阶段。关于中国戏曲的起源,王国维、张庚、郭汉城、郑振铎、许地山等各持一说,有学者将戏曲发生的各派观点归纳为:巫觋说、乐舞说、俳优说、傀儡说、外来说、民间说、综合说七类。[2]大致说来,周代宫廷歌舞便出现了戏剧因素的模仿,春秋"优孟衣冠"、汉代《总会仙唱》《东海王公》等有简单的情节,北齐歌舞戏《代面》《踏摇娘》以歌舞演故事,唐代参军戏、傀儡戏进一步向戏剧靠拢,宋金诸宫调为元杂剧提供了音乐体制的借鉴,宋杂剧与金院本则为元杂剧提供了演出体制的借鉴,成为元杂剧的直接先导。加上以印度传入梵剧的间接影响,"曲"从案头走向了舞台,以南宋流传于南方民间的南戏为先导,真正成熟的戏曲——元杂剧就此降生。因为戏曲的本质是代言体"以歌舞演故事"[3],所以"论真正之戏曲,不能不从元杂剧始也"[4]。元杂剧除具备"扮演"要素之外,还具备了以下特征:

综合性。合诗、歌、舞为一体,甚至囊括武术与杂技,所谓"无动不舞","无语不歌"。

① 中国社会科学院文学研究所《中国文学史》,北京:人民文学出版社1982年版,第715页。
② 参见王国维《宋元戏曲史》,上海:上海古籍出版社1998年版,第3、4页;张庚、郭汉城主编《中国戏曲通史》上,北京:中国戏剧出版社1981年版,第3页;王廷信《中国戏剧之发生》,首尔:新星出版社2004年版,第21页。
③ 王国维《戏曲考原》,所引见《王国维戏曲论文集》,北京:中国戏曲出版社1984年版,第163页。
④ 王国维《宋元戏曲史》,上海:上海古籍出版社1998年版,第61页。

杂剧之"杂",正是指它的包容性。

虚拟性。如人物的虚拟、时空的虚拟、布景的虚拟和表演的虚拟等。演员可以自由出入于剧中剧外,时而扮演,时而作为旁观者评述,也就是说,以代言体为主,间以叙事体。戏曲的时空由观戏者参与想象。如演员扬鞭,表示策马奔驰;划桨,表示荡舟江湖;四个龙套象征千军万马;一个圆场象征走完百里行程;布幔上画城门示意城墙;旗子上画车轮示意车辆。"守旧"和一桌二椅构成虚拟化的戏曲布景①,甚至在同一舞台上,同时表现室内、室外、人间、阴间、仙境、梦境。中华戏曲的虚拟性,源于中华民族广阔无垠的泛时空观。它为演员预留下宽大的舞台空间去载歌载舞,同时使观众在演员的引导之下,驰骋艺术想象,实现对舞台有限时空的超越。

程式性。元杂剧唱腔用北曲,旦、末、净等角色分工明确。剧本上写明"科范"以提示演员动作:如写"开门科"、"登楼科"、"推车科"、"驾船科",演员便知道表演相关动作;写"雁叫科"、"马嘶科",演员便知道配上拟声效果。

中国古代典籍中,"戏曲"、"剧戏"两个概念混杂不分,直到今天,"戏剧"与"戏曲"是两个概念还是互有包容,仍然存在争论。任中敏说,"戏剧是大范围,戏曲是小范围"②;王国维将宋金以前的"古剧"称作戏剧,提出"真戏剧必与戏曲相表里"③。笔者以为,从古剧到戏曲再到戏剧,高度概括了中国戏剧从胎息到成熟到多元的全过程。"戏曲",专指以唱为主、且歌且舞的代言体表演,是中国特色的"戏剧";"戏剧"则是近现代集成概念,包括了多种戏剧形态,如话剧、歌剧、舞剧等等。就字面看,"戏剧"注重故事性与表演性,"戏曲"注重音乐性和文学性。今人论述宋元明清戏剧,还宜用中国特色的概念"戏曲";若从周代说到现代,则不妨用近现代集成概念"戏剧"。到元杂剧,中国戏曲形成了"歌舞并重,传神写意"的基本特征。

二、从散曲到北杂剧

宋代,文人将伶工演唱的曲子词搬进了书斋;金元之际出现的散曲,则是北方审美主导下文人词的口语化和世俗化。散曲关注人生,亲近平民,观点总是坦率直露,写事总是穷形极相,抒情总是讥讽幽默,语言往往泼辣尖新,不避鄙俗。比较"词牌","曲牌"在词牌格式中增加衬字,更利于灵活地写作。如果说诗境浑厚,词境尖新,曲境则淋漓酣畅;诗境含蓄,词境婉约,曲境则明达直率。元前期散曲风格豪放,元后期散曲风格清丽。词变为曲,正可见元代艺术亲近平民的通俗化走向。所以,人们将元曲与唐诗、宋词并称,以代表各时代各自最有特色的文艺成就。

散曲包括小令和散套。小令,又称"叶儿",篇幅短小。马致远《天净沙·秋思》以名词状物,点化出一片忧愁幽思、怅触无边的意境,与元季山水画一样地苍凉落寞。散套,又名"套数"、"套曲",由同一宫调的若干曲牌连缀而成,一韵到底,有引子和尾声。睢景臣(一作舜臣)《般涉调·哨遍·汉高祖还乡》以庄稼汉的眼睛看待衣锦还乡的刘邦,将位居

① 守旧:指戏曲舞台天幕下画有装饰图案的大布。

② 冯建民《王国维戏剧理论再检讨》,《艺术百家》1996年第2期。

③ 王国维《宋元戏曲史》,上海:上海古籍出版社1998年版,第32页。

至尊的皇帝还原为乡村无赖,极尽嘲讽挖苦之能事。其立场不再站在统治者一边,而是站在农民一边,他才能够对刘邦进行本质的揭露,也才能够将农民的心理活动刻画得如此生动细腻。元人评:"维扬诸公,俱作《高祖还乡》套数,惟公〔哨遍〕制作新奇。"① 明初朱权《太和正音谱》记元代散曲家达187人。

若干套曲连缀,成"曲牌联套体",简称"联曲体"。它比套曲更具备叙述情节、铺排细节的能力,成为元杂剧每折的基本结构形式。原本芜杂、摇摆不定的古剧找到了"曲"这一合适载体,元初,北杂剧终于降生。散曲和杂剧所用曲牌相同,不同在于:散曲用清唱抒情写景叙事;杂剧以代言体演唱并杂道白以表演故事。清人概括为,"有白有唱者名杂剧,用弦索者名套数"② 曲牌联套体成为晚清京剧诞生以前中国戏剧的主要音乐结构。

至元、大德至于元中叶,以大都为中心,北杂剧在北方流行了开来,代表作家有关汉卿、王实甫、马致远、纪君祥、白朴、郑廷玉等。他们大胆揭露社会阴暗面,一吐底层心声,使北杂剧一举成为最受民众欢迎的艺术形式,"内而京师,外而郡邑,皆有所谓勾栏者,辟优萃而隶乐,观者挥金与之……又非唐之传奇、宋之戏文、金之院本所可同日语矣"③。关汉卿作品精神的豪放强悍、情感的饱满深厚、语言的淋漓痛快,是前代未曾出现、后代也难以再现的;马致远则忧愁幽思,《汉宫秋》将怀才不遇之情一寄毫端,文风典雅凝练,开明代文人剧之先河;纪君祥《赵氏孤儿》"即列之于世界大悲剧中,亦无愧色也"④;白朴代表作有《梧桐雨》等;郑廷玉代表作有《看钱奴》等。元人评,"关、郑、白、马,一新制作",关汉卿、郑光祖、马致远、白朴被认为是元杂剧四大家。⑤

王国维说,"元曲之佳处何在?一言以蔽之,曰:自然而已矣。古今之大文学无不以自然胜,而莫著于元曲。盖元剧之作者,其人均非有名位学问也;其作剧也,非有藏之名山、传之其人之意也。彼以意兴之所至为之,以自娱娱人。关目之拙劣,所不问也;思想之卑陋,所不讳也;人物之矛盾,所不顾也。彼但摹写其胸中之感想与时代之情状,而真挚之理与秀杰之气时流露于其间"⑥,成为关于元曲的经典之论。

元中期,杂剧形成一人主唱、四折加楔子的基本结构。它发扬了诸宫调曲牌联套的特点,又摒弃了诸宫调的频繁变化,一部戏四折,每折由十支以上曲牌组成一套宫调,一般以清新绵邈的仙吕宫开场,以感叹伤悲的中吕宫或高下闪赚的南吕宫进入深层叙述,以惆怅雄壮的正宫渲染高潮,以健捷激袅的双调收尾。"楔子"插在四折之前或任意两折之间,使全剧有了相对的叙事灵活性。剧末以诗概括剧情,叫"题目正名"。北杂剧虽然由讲唱体变为代言体,却带有明显的讲唱体痕迹,重曲,轻白,正旦或正末一人主唱,正旦主唱叫旦本,正末主唱叫末本,其他角色有白、科(动作)而无唱,或只能在楔子中唱。如果说宋杂剧四段,仅二三段切入剧情;元杂剧则四折密不可分,楔子与剧情也密不可分。北方少数民族的擦弦乐器胡琴,抒情细腻,长音有力,到此成为戏曲配乐的主角。"一双银丝紫龙口,

① 〔元〕钟嗣成《录鬼簿》,《中国古典戏曲论著集成》第2册,第127页。
② 〔清〕李调元《剧话》,《中国古典戏曲论著集成》第8册,第85页。
③ 〔元〕夏庭芝《青楼集》,《中国古典戏曲论著集成》第2册,第7页《青楼集志》。
④ 王国维《宋元戏曲史》,上海:上海古籍出版社1998年版,第99页。
⑤ 〔元〕周德清《中原音韵》,《中国古典戏曲论著集成》第1册,《序》。"关、郑、白、马"中的"郑"有可能指郑廷玉,因为郑廷玉与关、白、马都是元前期剧作家,而郑光祖生活在元后期,元杂剧已经从巅峰下滑。
⑥ 王国维《宋元戏曲史》,上海:上海古籍出版社1998年版,第98页。

图7.1 下广胜寺水神庙明应王殿南壁东侧壁画《杂剧图》，采自《中国美术全集》

泻下骊珠三百斗。划焉火豆爆绝弦，尚觉莺声在杨柳。神弦梦入鬼江秋，潮山摇江江倒流。玉兔为尔停月白，飞鱼为尔跃神舟……"[1]元代胡琴演奏的高超技艺，预示着后世胡琴演奏成为独立艺术的趋势。元杂剧终于成为成熟而完备的戏曲形式。

也在元中期，仁宗恢复科举，剧作家离开下层书会，重新走上钻营功名的老路；文宗时，程朱理学再度成为官方学术。此后，江南经济繁荣，北人南迁，杂剧创作中心从大都渐移到杭州，代表作家有郑光祖、秦简夫、宫天挺、乔吉等。元后期南杂剧失去了元前期北杂剧呐喊和战斗的姿态，也失去了在下层民众中的影响力。所以，尽管元后期杂剧数量猛增，却精神平庸，流连于上层社会，失去了前期杂剧的影响力。[2]

中国中原地区多有元杂剧形象资料遗存。山西洪洞下广胜寺水神庙明应王殿东南壁存元代壁画《杂剧图》，高4米余，宽3米余，画戏曲角色10人，或勾脸谱，或挂髯口，各持笛、鼓、拍板等乐器，角色、穿关都已经相当完备。画上端横额有题字"大行散乐忠都秀在此作场大元泰定元年四月"，"大行散乐"指在太行山一带流动演出的戏班，"忠都秀"是领班演员的艺名（图7.1）。杂剧人物砖雕成为这一时期中原墓室的特定装饰。如新绛吴岭庄元墓前室南面砖壁刻舞台上，末泥、引戏、副末、副净、装孤五个角色在扮演杂剧，两边各刻伎乐二人，手持拍板或腰挂长鼓在伴奏；前后两室砖壁刻"童子舞狮"、"童子对舞"等乡村社火戏场面。新绛寨里村元墓南壁除嵌入杂剧角色画像砖外，还嵌有童子奏乐、侏儒、仆从等杂剧浮雕画像砖，生动地再现了元杂剧在北方流行的状况（图7.2）。山西新绛和侯马、

① ［元］杨维桢《张猩猩胡琴引》，见吴钊、刘东升《中国音乐史略》，北京：人民音乐出版社1993年版，第183页。
② 王国维将元杂剧分为三期："一、蒙古时代，此自太宗取中原以后，至元一统之初。《录鬼簿》卷上所录之作者五十七人，大都在此期中……二、一统时代：则自至元后至至顺后至元间，《录鬼簿》所谓'已亡名公才人，与余相知或不相知者'是也。三、至正时代：《录鬼簿》所谓'方今才人是也'。"见王国维《宋元戏曲史》，上海：上海古籍出版社1998年版，第73页。傅惜华《元代杂剧全目》记元杂剧737种，其中传世约208种。

甘肃漳县等地元墓出土有杂剧俑。甚至，作为杂剧主要伴奏乐器的胡琴，也出现在北方元代石窟壁画之中（图7.3）。

三、关汉卿及其杂剧

关汉卿（约1220—1300），生活于太宗至大德年间，名氏、生卒已佚，"汉卿"为字。他一生混迹于大都勾栏行院，与白朴等三人被列入"不屑仕进，乃嘲风弄月，留连光景。庸俗易之，用世者嗤之"①之流。正是在勾栏行院，他创作了60多部多层面反映社会生活的杂剧，表现出塑造多种戏剧人物、多种戏剧风格的杰出才能。其悲剧《窦娥冤》代表了元杂剧的最高成就，《单刀会》着力歌颂力扶炎汉、死不屈节的关羽，《救风尘》通过妓女赵盼儿为救义妹与邪恶势力斗争的故事表现故事背后深广的社会背景，《望江亭》写学士夫人谭记儿敢于冲决封建礼教束缚再嫁，《拜月亭》

图7.2 焦作元墓出土戏曲俑，著者摄于河南博物院

写金国尚书之女王瑞兰自由恋爱终获成功……关汉卿既创作剧本，又身兼导演，甚至面傅粉黛登台演出。其散曲也表现出本色、情韵和放浪的特色。他曾自述，"我是个蒸不烂煮不熟捶不扁炒不爆响当当一粒铜豌豆，恁子弟每谁教你钻入他锄不断斫不下解不开顿不脱慢腾腾千层锦套头。我玩的是梁园月，饮的是东京酒，赏的是洛阳花，攀的是章台柳……

图7.3 安西榆林元窟壁画飞天手执的胡琴，采自《中华艺术通史》

① ［元］夏庭芝《青楼集》，《中国古典戏曲论著集成》第2册，第15页朱经《序》。

你便是落了我牙、歪了我口、瘸了我腿、折了我手，天赐与我这几般儿歹症候，尚兀自不肯休。则除是阎王亲唤取，神鬼自来勾，三魂归地府，七魄丧冥幽，天哪，那其间才不向烟花儿道上走"[1]，痛快淋漓，不遮不掩，表现出他嘲弄封建礼教、追求自由、直面人生的个性精神。丰富的创作数量、多方面的创作才能、对场上演出的熟谙和对人性的把握、对社会生活本质的深刻洞察，使关汉卿成为元杂剧的开创型人物，同时成为本色派领袖。

《窦娥冤》集中反映出关汉卿杂剧关注民生的价值取向。窦娥恪守三从四德，却遭恶棍陷害，又遇糊涂判官，含冤被推上刑场。刑前她唱道："〔滚绣球〕有日月朝暮悬，有鬼神掌着生死权。天地也，只合把清浊分辨，可怎生糊突了盗跖、颜渊。为善的受贫穷更命短，造恶的享富贵又寿延。天地也，做得个怕硬欺软，却原来也这般顺水推船。地也，你不分好歹何为地！天也，你错勘贤愚枉做天！"[2]情感澎湃，气势如灌。关汉卿所写窦娥"血洒白练"、"六月飞雪"、"楚州大旱"三大誓愿，以浪漫主义手法凸显出强烈的批判性格。明初朱权形容"关汉卿之词，如琼筵醉客"[3]。

随着明后期杂剧的文人化，文人对关汉卿的评价有所改变。何良俊认为关汉卿语言"激厉而少蕴藉"，王骥德则将关汉卿排在王、马、郑、白之后（分别见《曲论》《曲律》）。其实，"激厉而少蕴藉"正是关汉卿剧作的个性特色，也正是元前期杂剧的鲜明个性，体现着元前期强悍的时代精神。王国维评关汉卿"一空依傍，自铸伟词，而其言曲尽人情，字字本色，故当为元人第一"[4]。从此，褒关成为定论。

四、王实甫《西厢记》

中国历史上，《西厢记》有多部。元代《西厢记》的作者，"历来存在着王实甫作、关汉卿作、关作王续、王作关续四种"说法，"王实甫作是其中最早而最具权威性的一种"[5]。世称金人董解元著为《董西厢》，元人王实甫著为《王西厢》。两种《西厢》都是曲牌联套形式，《董》以第三人称说唱故事，《王》以第一人称扮演；《董》只是说唱，《王》则是戏曲。

王实甫（约1260—1336），名德信，大都人，《录鬼簿》录其杂剧14种。《王西厢》以《张君瑞闹道场》《崔莺莺夜听琴》《张君瑞害相思》《草桥店梦莺莺》《张君瑞庆团圆》等5本21折，铺陈描写崔莺莺与张君瑞的爱情故事。剧中，末、旦轮流主唱，突破了元杂剧每本一人主唱的惯例。其"愿天下有情的都成了眷属"主题，大胆反对封建礼教，张扬人性，得到明清青年男女的喜爱。作者安排张生进京赶考中榜以后才与莺莺结合，又表现出对抗封建礼教的不彻底性。其情节忽悲忽喜，悲喜互藏，化悲为喜，喜又生悲，"赖简"、"拷红"两折尤其一波三折，使崔、张爱情故事扣人心弦，充满喜剧性。其人物语言个性鲜明：张生热情洒脱又有些冒失，红娘俏皮泼辣又透出机智，莺莺多情含蓄又不失端庄。人物心理刻画细腻：长亭送别写"碧云天，黄花地，西风紧，北雁南飞。晓来谁染霜林醉？总是离人泪"，

① ［元］关汉卿［南吕一枝花］《不伏老》，羊春秋选注《元明清曲三百首》，湖南：岳麓书社1992年版，第39页。

② ［元］关汉卿《窦娥冤》，张友鸾等《关汉卿杂剧选》，北京：人民文学出版社1963年版。

③ ［明］朱权《太和正音谱》，俞为民等《历代曲话汇编》明代编第1册，合肥：黄山书社2009年版，《古今群英乐府格势》。

④ 王国维《宋元戏曲史》，上海：上海古籍出版社1998年版，第103、104页。

⑤ 徐子方《关汉卿研究》，台北：文津出版社1994年版，第256页。

文辞秾艳，极富诗意。明明是泪洒长亭，却以一连串叠音造成轻松俏皮的喜剧氛围，"〔叨叨令〕见安排着车儿、马儿，不由人熬熬煎煎的气；有甚么心情花儿、靥儿，打扮得娇娇滴滴的媚；准备着被儿、枕儿，则索昏昏沉沉的睡；从今后衫儿、袖儿，都揾做重重迭迭的泪。兀的不闷杀人也么哥！兀的不闷杀人也么哥！久以后书儿、信儿，索与我栖栖惶惶的寄"[1]，读来琅琅上口，令人解颐。以上种种，使《王西厢》成为一部令观众笑声不断的悲喜剧。朱权评王实甫之词如"花间美人"[2]，诚为的论。

第二节　写心写意的文人书画

中国画史上，山水画最能够体现人与自然的亲和，最能够传达中华民族天人合一的宇宙观，其题材又远离政治，所以，山水画成为元代汉族文人隐逸情志的最佳载体。元人山水画中，江南意象占有绝对优势。江南文人完成了从绢上作画到纸上作画的转变。他们借笔墨一吐胸中块垒，赋笔墨以独特的、自为的审美价值，画家主体精神升值，以书入画，绘画写意化、文学化，成为元代绘画的总体倾向。

一、开风气的元初三家

元初汉族文人看淡政治，清润雅淡的没骨花鸟画风取代了宋人精丽细致的工笔花鸟画，开风气者是吴兴人钱选。钱选（1239—1302），字舜举，宋亡时已届中年，一生隐居不仕，史称其画"吴兴派"。藏于北京故宫博物院的《浮玉山居图》以淡墨渍染与青绿设色结合，古雅秀逸，安详恬静。藏于天津博物馆的《八花图》温和清淡，生意浮动。晚年画风转向放逸。钱选淡雅精致的画风，给赵孟頫以很大影响。

西域人高克恭（1248—1310），字彦敬，号房山，画山水始师二米，后学董源、李成，学米之渲淡而气为之壮，学董之皴法而骨为之强。台北故宫博物院藏其《云横秀岭图》（图7.4）用披麻皴加雨点皴画出，元气浑莽，境界豪迈又淋漓华滋，真可谓北骨南面！高克恭有从米芾上溯董源的典型意义，后人学米芾，大体从高克恭入手。

元朝统治者在政权稳固之后，改变刚硬政策，招抚赵宋宗室以消融民族矛盾。赵孟頫字子昂（1254—1322），吴兴人，形貌昳丽，天生颖异。作为赵宋宗室和元初画坛领袖，官至集贤直学士、翰林侍讲学士、翰林学士承旨、荣禄大夫，死谥文敏，画史称他"赵荣禄"、"赵文敏"、"赵承旨"，因其籍贯称"赵吴兴"，因其书斋称"赵松雪"，因其松雪斋中有鸥波亭称"赵鸥波"。他以惨戚抑郁的心情仕元，生活优裕而志存清远，仁宗延祐六年（1319年）退隐南归。

[1] ［元］王实甫著，王季思校注《西厢记》，上海：上海古籍出版社1996年版，所引见第15折《长亭》，第3曲。

[2] ［明］朱权《太和正音谱》，俞为民等《历代曲话汇编》《明代编》第1册，合肥：黄山书社2009年版，《古今群英乐府格势》。

赵孟頫山水、人物、鞍马、木石、兰竹全能。他一生崇古，曾自诩"吾所作画，似乎简率，然识者知其近古，故以为佳"①。他学钱选、赵令穰能得清润，学赵伯驹、李昭道能得士气，学董源能得笔墨含蓄内敛，形成蕴藉雅正、高古静穆的中和画风，符合政局安定的需要，因此为统治者所赏识。藏于辽宁博物馆的《红衣罗汉图》取法唐代人物画的沉着含蓄，背景树石干笔皴点又见苍秀。藏于北京故宫博物院的绢本《浴马图》（图7.5），人物有唐画的高古，马有宋画的秀劲，树石又透出元画的浑穆，设色典丽，古意盎然。藏于台北故宫博物院的纸本《鹊华秋色图》平远构图，浅绛设色，兼得右丞、北苑二家画法，牧歌式的画面飘散着静穆的古典韵味，传达了作者对归隐生活的向往。藏于北京故宫博物院的晚年纸本手卷《水村图》画野浦滩渚，秋风鸿雁，渔舟出没，意境平远清旷，纯是家常景色。赵孟頫笔下的江南意象，对元季四家山水画起了开风气之先的作用。其妻管道昇，画兰竹秀雅婀娜；从兄赵孟坚、弟赵孟籲、外孙王蒙皆以画名重于世；子雍、奕，孙凤、

图7.4 高克恭《云横秀岭图》，采自《中国美术全集》

图7.5 赵孟頫《浴马图》，采自《中国美术全集》

① ［清］唐岱《绘事发微》，《续修四库全书·子部·谱录类》第1067册，第23页《赵孟頫论画》。

麟也善画；传人中，陈琳花鸟画气格隽雅，深得赵孟頫赏识。

二、臻极境的元季四家

文宗时期，文化中心移到了江南，江南相继出现了黄公望、吴镇、倪瓒、王蒙等山水画家。四家都有全面精深的文化修养。他们追踪董、巨，以隐逸为襟抱，借画为写愁寄恨的工具。如果说赵孟頫的画以理抑情，情感内敛，元季四家则将遗世独立的心态一寄纸端；如果说赵孟頫的画写意不失其形，元季四家则将山水画从"形"抽象成为笔墨符号，借笔墨传达主体心绪，使笔墨具备了自为的审美价值。在元季四家笔下，山水画不再是自然山水的忠实再现，而是表现深永的笔墨意趣、丰富的文学内涵与放逸的主体精神。

黄公望（1269—1354），字子久，常熟人[1]，本姓陆，幼丧父，过继黄姓。年轻时行走江南，曾为书吏，47岁受牵连入狱，出狱后入全真道，自号大痴道人，年86而终。当时人评"公望之学问，不待文饰。至于天下之事，无所不知，下至薄技小艺，无所不能，长词短曲，落笔即成，人皆师尊之"[2]。其山水画从赵孟頫入手，上溯董、巨，凸显出浑全素朴的个性风貌。晚年历四年之功创作的水墨纸本手卷《富春山居图》，横长达636.9厘米，先以

① 黄公望里籍有四说。详见王伯敏《中国绘画史》，上海：上海人民美术出版社1982年版，第390页。

② ［元］钟嗣成《录鬼簿》卷下，《中国古典戏曲论著集成》第2册，第131、132页"黄公望"条。

图7.6　黄公望《富春山居图》无用师卷，采自《中国美术全集》

干笔皴擦，再以湿笔斜拖为披麻皴，随勾随皴，点以焦墨。披图观览，丘陵连绵，全无奇险，却莽莽苍苍，疏疏落落，主定宾揖，变化自然，荒率萧散，全无造作，行笔从容，心境散淡。清初收藏家吴问卿临死之前，嘱咐将此画烧毁为自己陪葬。其从子从火中抢出这幅杰作，《富春山居图》已被烧作两段，残本分别藏于浙江省博物馆、台北故宫博物院。因其与无用师郑樗从富阳到松江且走且画，台北故宫博物院所藏被称为"无用师卷"，乾隆皇帝跋指其为伪作，实乃真迹（图7.6）。藏于北京故宫博物院的浅绛纸本《丹崖玉树图》构图高远，沉雄中见秀逸；藏于北京故宫博物院的《天池石壁图》构图雄伟，水墨晕以浅绛，冷暖互补，愈见精神。黄公望对技法用而不用，不用而用，其作品摈落筌蹄、不刻意造作的美，为后世画家所备极推崇。明清山水画家普遍以高山仰止的心态，一而再、再而三地临摹黄公望画，以至家家一峰，人人大痴。清人邹之麟在《富春山居图》上题"画之圣者，书中之右军"。

　　倪瓒（1301—1374），字元镇，号云林，无锡人。他散尽家财，扁舟一叶，往来于太湖山水之间。其画往往用干笔皴擦为长轴构图，近景往往仅画几棵司空见惯的树，远景往往仅画数抹平坡，传达出清冷莹洁、地老天荒式的静穆。纸本《渔庄秋霁图》《六君子图》（图7.7）藏于上海博物馆。倪瓒的画，笔墨简淡到了极点，意蕴却又丰厚到了极点。它让人万虑消沉，为远古自然的本真状态所感动。如果说前人画大多可仿，倪瓒的画，胸襟未绝去尘俗者绝难著笔。宗白华说，"山水画如倪云林的一丘一壑，简之又简，譬如为道，损之又损，所得着的是一片空明中金刚不灭的精粹。它表现着无限的寂静，也同时

表示着是自然最深最后的结构"①。如果说宋人山水画表现的是"以我观物"的"有我之境"，倪瓒的画则是作者从方外俯瞰方内，是"有高举远慕之思"的"无我之境"。

王蒙（1301—1385），字叔明，吴兴人，师外祖赵孟頫上溯董源、巨然，用多种皴、点编织为图画，形成景繁笔密又苍苍莽莽的画风。上海博物馆藏《青卞隐居图》（图7.8）墨气淋漓，葱茏秀润，密而不闷。如果说倪瓒用笔极轻，用墨极干，极淡，王蒙则用笔极重，用墨极浓，极湿；倪瓒构图极简，极疏，王蒙则构图极繁，极密。

吴镇（1280—1354），字仲圭，号梅道人，嘉兴人，一生耻与富贵结交，乐此不疲专画"渔隐"。他学董源、巨然圆笔而构图高远，重湿笔积染，湿笔画过，再以干笔、焦墨提神，望之五墨齐备，淋漓华滋，湿而不薄，润中见苍，浑然天成。其画风不同于黄、倪之萧散而见沉郁。北京故宫博物院所藏《渔父图》（图7.9）笔墨真率自然，观之犹有"元气淋漓幛犹湿"之感。

唐代画家地位低下，所以，唐画多不用款或款隐石隙；宋代画家多为官员，苏轼、米芾首开画上题款之风，宋徽宗以瘦金体大字题款"天下一人"；元季四家均为隐士，以长篇题跋抒发胸中块垒，凸显自身价值，书法成为画面形式的重要构成。题诗钤印不仅有平衡布局的意义，更点化了主题，营造了气氛。赵孟頫以书入画的理论，由元季四家真正完成，从此开创了中国诗、书、画、印合于一轴的独特传统。

元季四家生活在江南，其山水画总体风格是藏锋和柔，高逸萧散，以韵胜，以笔墨胜。四家用笔多为侧锋，"作云林画须用侧笔，有轻有重，不得用圆笔。其佳处在笔法秀峭耳……倪云林、黄子久、王叔明皆从北苑起祖，故皆有侧笔，云林其尤著也"②。四家用墨则各有个性：黄公望苍

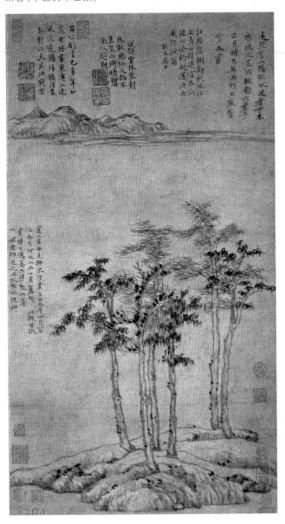

图7.7 倪瓒《六君子图》，采自《中国美术全集》

① 宗白华《介绍两本关于中国画学的书并论中国的绘画》，见《艺境》，北京：北京大学出版社1981年版，第82页。

② ［明］董其昌《画禅室随笔》，《四库全书·子部·杂家类》第867册，所引见第448页。

图 7.8　王蒙《青卞隐居图》,采自《中国美术全集》

图 7.9　吴镇《渔父图》,采自《中国美术全集》

古萧散，倪瓒荒疏简远，王蒙葱茏茂密，吴镇华滋深邃。如果说北宋山水画多画北方景色，元季山水画则画南方意象；北宋山水画重写形，元季山水画重写意；北宋山水画重功力，元季山水画重精神。唐人气韵、宋人丘壑、元人笔墨，为百代景仰。前人云，文人画"第一人品，第二学问，第三才情，第四思想。具此四者，乃能完善"①。只有到了元季，中国的文人画才真正完善。

中国古代艺术作品之中，常常透露出对宇宙永恒、生命无常的追问。王羲之"俯仰之间，已为陈迹"（［晋］王羲之《兰亭集序》），王勃"天高地迥，觉宇宙之无穷；兴尽悲来，识盈虚之有数"（［唐］王勃《滕王阁序》），都充满了沉重的历史感和命运感。这种历史感和命运感，不是消极，不是沉沦，而是孤独和觉醒。这样的孤独和觉醒，为知识人所独有。有学者认为"文人画创作者和欣赏者限于文人阶层，与广大的人民群众没有太直接的联系，未能直接反映锋镝四起、岁无宁日、阶级斗争和民族矛盾相交错、社会开放、文化交往频繁的时代"②。元季四家山水画确乎缺少烟火气息，缺少干预现实的执着，却接近原初自然的本真。大自然无言地在对浮躁的人类进行心教：人心灵的跃越必须经过与自然孤寂的悟对与历练。所以，山水画永恒的主题实在不是表现火热的斗争生活，而是表现大自然的深邃、永恒与宁静。欣赏元季四家画，首先是欣赏其中超迈的人生情调与深邃的宇宙精神。"元人幽亭秀木，自在化工之外一种灵气。唯其品若天际冥鸿……非大地欢乐场中可得而拟议者也"③，方为解画之语。欣赏这样的画，当然"有得有不得，且得之者亦各有深浅焉"，"人惟于静中得之"④。只有经历了人世的纷攘和地老天荒式的静穆荒寒，才能在人之初般的惊愕之中，领悟到宇宙的无穷与生命的短暂，从而自觉与纷攘尘世拉开距离，在静穆中享受自然和生命。

三、创别格的四君子画

宋代文人已经以梅、兰、竹、菊为题材作画，而将梅、兰、竹、菊定型为表现文人清高气节的绘画题材，是在元代。从此，梅、兰、竹、菊被汉族文人誉为"四君子"，松、竹、梅被誉为"岁寒三友"，竹、梅被誉为"双清"，长身玉立的竹子尤其成为士大夫人格的象征，画竹画家接近元代画家一半。⑤"四君子"画映射出的是：元代文人高逸的情怀和超迈的精神。

元初，遗民画家郑思肖（1241—1318）画露根墨兰，疏花简叶，根不著土，以寄寓亡国无土之痛。赵孟頫从兄赵孟坚（1199—1264）不满赵孟頫仕元，专画墨兰和白描水仙以示气节，淡墨细笔，流利俊爽。赵孟頫、李衎擅画竹，高克恭画竹兼赵孟頫、李衎二者之长，自谓"子昂写竹，神而不似；仲宾写竹，似而不神；其神而似者，吾之两此君也"⑥。

① 陈师曾《中国绘画史》，北京：中国人民大学出版社2004年版，第145页《文人画之价值》。
② 李希凡主编《中华艺术通史·元》，北京：北京师范大学出版社2006年版，所引见第30页。
③ ［清］恽格《南田画跋》，《丛书集成新编》第52册，第740页《论画》。
④ 王国维《人间词话》，成都：四川人民出版社1982年版，所引见第6页。
⑤ 俞剑华《中国绘画史》，上海：上海书店1984年版，第25页；郑昶则言元代画竹画家"占全数十之三"，见郑昶《中国画学全史》，上海：中华书局1929年版，第359页。
⑥ 郑昶《中国画学全史》，上海：中华书局1929年版，第352页。

元中后期，柯九思墨竹、王冕墨梅有名。柯九思（1290—1343）曾任奎章阁学士院鉴书博士，审定内府所藏书画。所画《双竹图》，修篁数杆，清冷空寂；所画《墨竹谱》，叶有风、雨、晴、晦，枝、根、鞭、节各有老、嫩、新、茂。王冕（1287—1359）出身农民，举进士不第，专工墨梅。上海博物馆藏其晚年《墨梅轴》，花花简洁洒脱，梅干如弯弓般劲健，自题"吾家洗砚池头树，个个花开淡墨痕。不要人夸好颜色，只留清气满乾坤"，无一字着梅，又字字写梅，其实是写自己远离尘俗的主体精神（图7.10）。

四、人物画与书法

元代画家疏于人事，逃避直接反映现实生活，人物画成绩不如花鸟画，更不如山水画。卷轴人物画中，重彩退出。遗民画家龚开《中山出游图》，以大鬼小鬼出游的威风嘲弄异族统治者，表现出不与合流的个性精神，藏于美国弗利尔博物馆；鞍马画家任仁发，画瘦马题"以俟识者"，真切地表现出元初汉族知识分子盼望入仕的抑郁心态；刘贯道擅画道释人物，《消夏图》中（图7.11），逸士意态闲适，线描严谨而有法度，藏于美国奈尔逊·艾金斯博物馆；张渥画《九歌图》11帧，人物潇洒飘逸，高古出尘，屈原像为后人增绘；王绎《杨竹西小像》由倪瓒补石，意趣萧散恬淡，藏于北京故宫博物院。以上可见元代人物画以白描冷眼看待社会人生之一斑。

元初书法以赵孟頫为领军，无意于礼教而着意于自娱。赵孟頫篆、隶、真、行、草各体皆能，有集晋、唐书法大成的意义。其楷书匀净平顺，行书优雅流丽，人称"赵体"，对当时和明清两代书坛影响极大。清人将其书法强与仕元联系，批评赵孟頫书

图7.10　王冕《墨梅轴》，采自《中国美术全集》

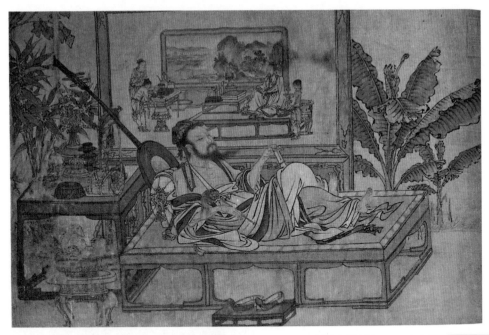

图7.11　刘贯道《消夏图》局部，采自《中国美术全集》

图7.12　鲜于枢《韩愈进学解卷》，采自《中国美术全集》

法"浅俗"，"熟媚绰约，自是贱态"[1]，有失公允。鲜于枢（1256—1301），字伯机，行草灵动洒脱，草书奔放恣肆，奇态横发，北中兼南，允推在赵孟頫之上，首都博物馆藏其书迹（图7.12）。元后期，奎章阁聚集了虞集、柯九思、揭傒斯、康里巎巎等书家。元季画家吴镇书《心经》，线条变化，强烈律动，显现出吴镇对书法形式美的深度理解和超前意识。诗坛领袖杨维桢一反赵字定势，字体欹侧，点画狼藉，桀骜而有乱世之气。元代书法正体现出宋明间"尚意"到"尚态"的过渡。

[1] 傅山《霜红龛书论·作字示儿孙》，见崔尔平编《明清书法论文选》，上海：上海书店出版社1995年版，第452页。

第三节　藏密广传后的宗教艺术

元代宗教开放而以喇嘛教为国教，喇嘛教从在藏、青、川、甘、滇等中国藏民聚居地区和蒙古、尼泊尔、不丹等国流传，到进入华北，继而进入江南并且广传中国，影响及于明、清两朝。它使元代宗教艺术既多元并包，又凸显出以喇嘛教为主导的时代特色。喇嘛教以密宗传承为主要特点，藏密建筑、绘画与雕塑也就在中国土地上广传了开来。

一、喇嘛教艺术遗存

自从忽必烈下令以喇嘛教为国教，全国范围内刮起了兴建喇嘛教寺庙之风。西藏日喀则萨迦南寺为现存元代藏传寺庙的典型。其时，尼泊尔人阿尼哥长期在中国营造喇嘛教寺庙并将密宗"梵式造像"引入中国，"长善画塑及铸金为像……凡两京寺观之像多出其手。至元十年（1273年）始授人匠总管，银章虎符；十五年（1278年）有诏返初服，授光禄大夫、大司徒，领将作院事。宠遇赏赐，无与为比"[1]。北京妙应寺重建于明代，寺内喇嘛塔正是阿尼哥至元十六年（1279年）作品（图7.13）。塔高50.86米，塔身短而粗壮，建于两重亚字形须弥座上，塔脖子、十三天相轮、金属宝盖等占塔高大半，造型雄浑厚重。它是中国现存最早的喇嘛塔，表现出元代喇嘛教建筑雄浑豪壮的特点。山西五台山塔院寺白塔传为阿尼哥设计，造型较妙应寺喇嘛塔略见松沓；清代，喇嘛塔普及了开来，北京北海白塔、扬州瘦西湖白塔等，气势较元代白塔大为减弱。阿尼哥弟子刘元，"至元中，凡两都名刹，塑土范金抟换为佛像出元手者，神思妙合，天下称之"[2]，"塑土范金抟换"指先塑泥模，再抟换为麻布脱空夹纻漆造像，最后装金。刘元官至昭文馆大

图7.13　夕阳下的妙应寺喇嘛塔，著者摄

① ［明］宋濂等《元史》卷203，北京：中华书局1976年版，第4545、4546页《阿尼哥传》。

② ［明］宋濂等《元史》卷203，版本同上，第4546页《刘元传》。

学士、正奉大夫、秘书卿等。北京西山八大处大悲寺前殿存元代脱空夹纻漆造像18尊，传为刘元作品（图7.14）；北京故宫曾藏元大都脱空夹纻漆造像20尊，现藏洛阳白马寺。

在汉民族石窟艺术已趋式微的元代，喇嘛教石窟壁画与石造像却因统治集团的提倡得以兴盛。莫高窟第462、463、465窟存有喇嘛教壁画，第465窟壁上欢喜佛和明王、明妃、曼荼罗等密宗图画最为典型且保存完好（图7.15），榆林窟有七窟存喇嘛教壁画。第3窟南、北壁画有两尊千手千眼观音像，白描淡彩，娴熟老到，工致精美，落款"甘州史小玉笔"。聪明的工匠对观音千手千眼作了平面化、图案化处理，方能将观音众多手、眼在圆光内安排妥帖。北壁千眼观音像两旁分别画辩才天、婆叟仙，线条饱满遒劲，可与三清殿神像比美。辩才天上方画飞天，风带缠绕，云朵翻飞，却没有了敦煌唐窟所画飞天的明朗欢快。

图7.14 脱空夹纻漆造像嘎纳嘎巴隆尊者，采自李希凡编《中华艺术通史》

杭州飞来峰石窟造像在市西北郊灵隐景区，沿缓缓流淌的冷泉溪南岸展开，三个洞窟、数百米岩壁上分布着380多尊石造像，始凿于五代后周广顺元年（951年），绵延至于宋、

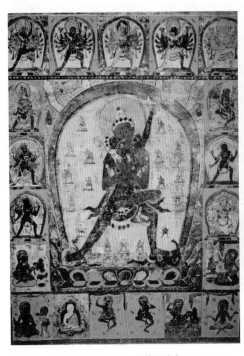

图7.15 莫高窟第465窟喇嘛教壁画欢喜佛，选自王朝闻、邓福星主编《中国美术史》

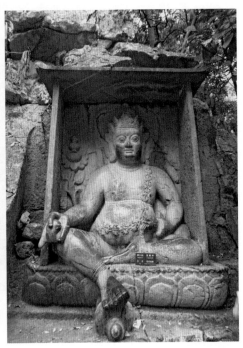

图7.16 飞来峰第10龛梵式石造像宝藏神，著者摄

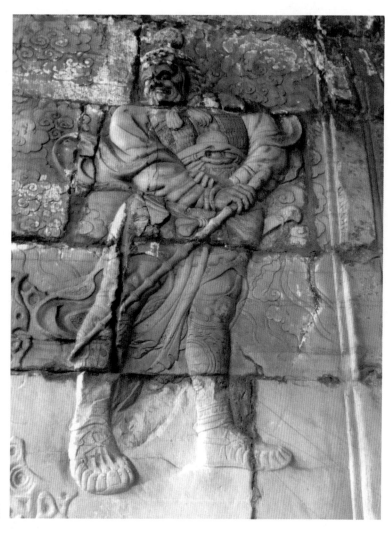

图7.17　居庸关云台元代石券门内东壁左首石浮雕力士，著者摄

元，其中元龛69个、元代造像117尊，以第10、44、45、49、53、61龛梵式造像最引人注目。第10龛在明代石塔右侧，所雕梵式造像《宝藏神》元气充沛，一望而知为梵式作风（图7.16）；第53龛九尊造像坐、立、主、从组合。非梵式元代造像则以第9龛跏坐菩萨与玄天王为精美；第36龛石雕大肚弥勒斜倚石上开怀大笑，十八罗汉簇拥周围，极有世俗生活气息。飞来峰石造像填补了五代宋元江南宗教石造像的空缺，是元代喇嘛教进入江南的明证。

　　内蒙阿尔寨石窟位于鄂尔多斯市阿尔巴斯苏木乡境内阿尔寨山上，旧名"百眼窟"，西夏开凿，绵延至于明清。上、中、下3层存20平方米以下小型洞窟67窟，多为中心柱式，其中43窟存有藏传佛教壁画。如第31号窟壁画《释迦牟尼》《供养菩萨像》《成吉思汗家族拜谒图》《八思巴与道教辩论图》等；第28号窟壁画《礼佛图》《男女双修图》等。阿尔寨石窟集寺庙、宫殿、石窟、壁画、雕塑于一身，石窟内有回鹘文、梵文、藏文等多种文字，是迄今发现中国草原地区唯一的石窟群。

　　元代过街塔是喇嘛教白塔与汉族城关建筑的结合。北京西北居庸关南口城关过街

塔建于至正二年（1342年），元明易代时，塔毁而石基座得以留存，今人称其"云台"。石券门内壁刻有天王、力士、神兽、金翅鸟等喇嘛教图案，浮雕细腻而又骨力雄强，为现存元代石刻中的杰作，东壁刻天王、力士最佳，保存亦较西壁石刻完整（图7.17）。东西壁天王上方各雕5尊坐佛，合称"十番佛"，"十番佛"上方雕小佛2315尊。东壁南北首两天王间石壁，用汉、藏、蒙、梵、西夏、维吾尔6种文字刻为陀罗尼经咒。云台石刻不仅是元代石雕艺术中的极品，又有极高的佛学价值与文字学价值。江苏镇江云台山麓昭关石塔亦为元代过街塔。

二、山西寺观建筑与壁画塑像

图7.18 平顺龙门寺元代燃灯殿用弯材作明栿，著者摄

古代山西交通闭塞，气候干燥，地面建筑、壁画、雕塑等得以留存，山西堪称中国古代艺术最大的地上博物馆。山西省存元代建筑就有：芮城永乐宫、洪洞县下广胜寺及水神庙、平顺龙门寺燃灯殿、嵩山会善寺大雄宝殿等。比较而言，元代建筑无意遵照唐宋法则，随意加入了许多草率的构造元素如斜梁、弯材、假昂、减柱等（图7.18）。山西省存元代寺观壁画9处共1700余平方米，芮城永乐宫、稷山青龙寺、稷山兴化寺、洪洞县下广胜寺水神庙元代壁画，谱写出现存古代壁画中最为杰出的篇章。

民间传说芮城永乐镇为吕洞宾出生之地，唐人就其宅改为"吕公祠"，金末易祠为观，忽必烈在政时重建道观，称"永乐宫"，营建数代，泰定、至正间又画壁数代。20世纪50年代，因永乐宫地处三门峡水库淹没区内，其建筑与壁画被完整迁徙到芮城县北龙泉村，山门与龙虎、三清、纯阳、重阳四殿存元代道教壁画共约900平方米。其中，龙虎殿与三清殿所存为大型人物画，纯阳殿与重阳殿所存为连环故事画。

三清殿作为永乐宫主殿，用工笔重彩法画道教最高祖神元始天尊、灵宝天尊、道德天尊，完工于元泰定二年（1325年），394个神祇组成长长的朝觐行列，有高有低，有前有后，主次分明，繁而不乱，形成波浪般起伏的旋律。8个主神像各高3米余，大袖、长裳衣纹舒展如瀑布倾泻；头部花朵、冠戴、冕旒……曲线节奏紧凑，圆转繁密，如潮水中飞溅的浪花，线条曲、直、长、短、紧、松交响，如海潮般浩浩荡荡，将中华艺术的线型旋律美发挥到了极致。画上，主神庄严肃穆，玉女文雅温婉，武士金刚怒目，真人仙风道骨，莫不形神兼备，而以西壁所画诸天神水平最高（图7.19）。所用颜料全为中国传统的矿物颜料，线条用沥粉勾勒后堆金，敷彩壮丽，历700年而彩色未变。从画上题记可知，三清殿壁画由洛阳马君祥的儿子马七带领诸工完成。

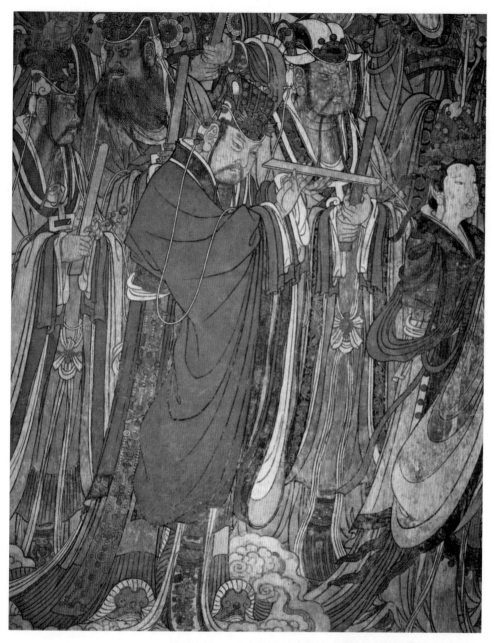

图7.19 三清殿西壁中部下层壁画
《朝元图》局部，采自《中国美术全集》

　　纯阳殿俗称"吕祖殿"，东、西、北三壁存至正年间（1341—1370）壁画，以连环画形式画吕洞宾从降生到出道的故事。大殿照壁之后壁画《钟离权度吕洞宾》，精彩之至。只见汉钟离目光炯炯，上身呈进击姿态，正侃侃劝说吕洞宾入道；吕洞宾正襟危坐，双手藏于袖内，只露出两个指头轻轻敲击，传神地刻画出吕洞宾貌似平静外表下激烈的思想斗争，真乃神来之笔！袒胸露腹的钟离权和文质彬彬的吕洞宾，一动，一静，一武，一文，对

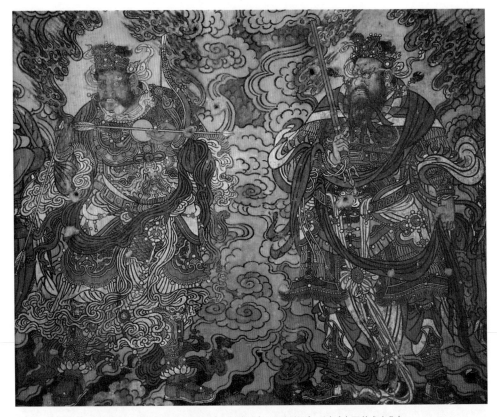

图7.20　稷山青龙寺腰殿西壁中部壁画《三界诸神图》,采自《中国美术全集》

比鲜明。①从画上题记可知,纯阳殿壁画由朱好古门人张遵礼等描绘。重阳殿画全真道创始人王重阳故事49幅。画上,达官显贵、平民百姓、茶馆酒肆、车马建筑罔不弥集,成为元代社会生活的生动画卷。

　　稷山青龙寺腰殿三壁存至正五年(1345年)所绘水陆画②,高约1米,线条密集,色彩灿丽,西壁下部画众仙线条虬曲如春云行空,中部画众仙线条流畅如流水泄地,南壁画众仙如烈焰腾腾,规模不及三清殿,却比三清殿壁画更富于线型的变化美(图7.20)。北壁画众仙则势弱,明显为明人补绘。③稷山兴化寺存延祐七年(1320年)壁画《七佛图》等,高大宏丽,供养菩萨面相秀美,衣纹如水似波(图7.21),是朱好古率众描绘,被易地于美国堪萨斯博物馆与费城博物馆、加拿大多伦多博物馆与北京故宫保存。

　　山西洪洞霍山山麓下广胜寺天王殿、后大殿系元代原构。寺西水神庙有院落两进,仪门、主殿与戏台系元代原构,主殿因供奉水神明应王,被称为"明应王殿",殿内元代壁画数壁名闻遐迩。东南壁画《杂剧图》(参见205页图7.1),西南壁转向西壁画

① 参观纯阳殿时,请务必打开腰门,否则照壁后一团漆黑什么画也看不见。
② 水陆画:寺院水陆道场展示或悬挂的立轴,亦有绘于墙壁,所绘以佛教人物为主,兼容儒、道,杂糅民间神祇。
③ 薄松年推测稷山青龙寺壁画为明人作品,见薄松年《中国美术史教程》,西安:陕西美术出版社2001年版,第311页。笔者实地考察青龙寺腰殿壁画,三壁一派元风,仅北壁画见明代特点。

图7.22　下广胜寺水神庙明应王殿壁画
《卖鱼图》，采自李希凡编《中华艺术通史》

图7.21　稷山兴化寺中院南壁《七佛图》中供养菩
萨（已易地北京故宫博物院），采自《中国美术全集》

李渊遇救故事，西壁画祈雨图，东壁
画得雨图，北壁迎门左右各画一幅元
代宫廷生活图，《消夏图》上有冰柜，
《越冬图》上有炭火炉。画上卖鱼、梳
妆、打球等民间生活场面（图7.22）多
层面地反映了元代社会生活。水神庙
壁画墨线勾勒，重彩平涂，画风平实沉
着，形式感弱于永乐宫与青龙寺元代
壁画，史料价值则过之。

　　山西境内，晋城府城村玉皇庙、新
绛福胜寺与白胎寺、洪洞广胜寺、蒲县
东岳庙、襄汾普静寺、五台县广济寺等各
有精彩元塑。玉皇庙元塑二十八宿，男
女老幼，有文，有武，有刚，有柔，分明是
个性鲜明的人间众生形象，是中国道教
彩塑中不可多得的精彩之作（图7.23）。
新绛福圣寺彩塑，既继承了唐代彩塑的
装銮富丽，又有元代艺术的壮硕，看似离
宋风稍远，又不无宋塑的秀丽：实堪称

图7.23　晋城府城村玉皇庙彩
塑胃土雉，采自《中国美术全集》

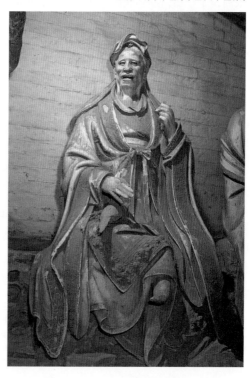

继承传统代表时代的杰出作品(图7.24见本章章前页)。襄汾普静寺、晋城青莲寺彩塑水平可与接踵,洪洞下广圣寺、蒲县东岳庙、五台县广济寺内各有精彩元塑。

第四节　南北辉映的造物艺术

元代造物艺术不是宋代造物艺术风格的继承,而是横插一支,元朝统治者的夸富心理、大漠来风与汉民族的精巧工艺结合,豪放刚健的审美趣味和清雅高逸的审美趣味互融,宫廷的、文人的、民间的、外来的审美混见于元代造物艺术之中。元前期,宫廷审美占据上风;元后期,南方文人审美占据上风。

一、后世效法的都城布局

至元四年(1267年),刘秉忠和阿拉伯人也黑迭儿等设计筹划,在金中都基址上开工建设元大都,历时8年建成。它放弃宋代有利于商业发展的新型都市布局,回归《周礼》规范的方形都城型制,以太液池琼华岛为中心,以宫城中轴线为全城中轴线,城内九条大街呈九经九纬,太庙在城东,社稷坛在城西。城市轮廓有起伏,有变化。其后,郭守敬主持修建白浮堰、通惠河等水利工程,造福至今。元大都成为唐长安以后中国最大的都城,也是当时全世界最为壮观的都城之一。元人还吸取了宋代汴梁大内前的千步廊形式,三组工字形宫殿前设千步廊,使空间收束,出千步廊,棂星门、金水河与金水桥等宫殿前导序列空间骤然开阔。元大都的城市布局和宫殿型制,为明清都市和宫殿效法。

二、宫廷织金与江南棉织

宋、辽出现的金锦,元代得到了最为充分的发展。元朝金锦有两种:"金段子"与"纳失失"。"金段子"即汉民族传统的织金锦;"纳失失"系蒙古音译,又有记为"纳石失"、"纳赤思"、"纳克实"、"纳阁赤"。[①]在南方汉人眼里,"纳赤思者,缕皮傅金为织文者也"[②],即片取羊皮极薄的皮层,贴上金箔,再切成细条,作为纬线织入锦内,也就是"皮金"。其实,其工艺有捻金、片金、箔金、撒金、印金、描金、浑金等多种。[③]有学者比较说:"纳石失"图案见浓郁的西域风情,"金段子"图案较多中华传统特色;"纳石失"在纬线中加入棉线而汉地植棉较晚,"金段子"纬线中未织入棉线;"纳石失"多用皮金而汉地造纸较

① 元明之际《碎金》中,已将"纳失失"与"金段子"分别叙述,见南京图书馆古籍部藏国立北平故宫博物院文献馆1935年影印版,《绵帛篇第十》。

② [元]虞集《道园学古录》卷24,上海:商务印书馆《四部丛刊初编》本,第9页《曹南王勋德碑》。

③ 皮金:指金箔附丽于皮条织入织物;纸金:指金箔附丽于纸条织入织物;捻金:指用金箔夹纸切为细条捻成金线织于锦内;箔金:指在织成的锦局部贴以金箔;撒金:指在织成的锦局部撒以金粉;印金:指在织成的锦局部以胶浆画花再撒金箔粉;描金:指在织成的锦局部用胶液调金箔粉画花纹;浑金:纯以金线织成。参见田自秉《中国工艺美术史》,上海:知识出版社1985年版,第268页。田先生所言捻金、片金、浑金,已在元代织金织物中得到印证。

早，"金段子"多用纸金；"纳石失"多织大锦，幅面常达4尺左右，"金段子"幅面较窄，往往在2尺以下；"纳石失"主要是宫廷作坊产品，操技者为西来之回回，"金段子"则在官府、民间广有织造，织工为当地汉族（图7.25）。[1]

元朝宫廷以金锦制为衣物被褥，用以赏赐百官外番，喇嘛教之袈裟、帐幕……皆用金锦。朝廷每年举行多次大型宴会——"质孙宴"，参加者逾千上万，都要按节令穿一色金锦的质孙服。"天子质孙，冬之服凡十有一等，服纳石失……夏之服凡十有五等，服答纳都纳石失……百官质孙，冬之服凡九等，大红纳石失……夏之服凡十有四等，素纳石失……"[2]《事林广记》记元旦之日，"中书省，马二十七匹、纳阇赤九匹、金段子四十五匹、金香炉合一副"进贡朝廷。[3]可见元朝縻费金锦之巨。

蒙元缂丝多为服用品，乌鲁木齐盐湖元初墓葬出土荷花纹缂丝靴套，织造极其精美（图7.26）。[4]元后期，将作院提举司以缂丝为宫中织造御容、佛像与书画，刻丝画《大威德金刚曼荼罗》高245.5厘米，宽209厘米，是现存尺幅最大的元后期缂丝作品，下方织有元文宗、明宗及其皇后御容，保存完好，藏于纽约大都会博物馆。南方丝织品出土实例，以1964年江苏吴县盘溪小学元末吴王张士诚之母曹氏墓出土锦缎衣物与被褥为多，藏于苏州博物馆。

早在元以前，"闽广多种木棉，纺绩为布，名'吉贝'"。元初"松江府东去五十里许曰乌泥泾……初无踏车椎弓之制，卒用手剖去子。线弦竹弧，置按间振掉成剂，厥工甚艰"。黄道婆因逃婚远走海南，向黎族人民学习了一整套种棉纺织的技术，如用轧车代手去籽、用大弓代小弓弹棉、增加纺锭、棉布提花等。晚年，她将这一整套技术带回家乡，"乃教以做造杆弹纺织之具。至于错纱、配色、综线、挈花，各有其法。以故织成被褥带帨，其上折枝、团凤、棋局、字

图7.25 团龙凤纹织金锦披肩，采自尚刚《古物新知》

图7.26 乌鲁木齐盐湖元墓出土荷花纹缂丝靴套，采自尚刚《古物新知》

① 尚刚《古物新知》，北京：三联书店2012年版，第107—127页。
② ［明］宋濂等《元史》卷78《舆服声》，北京：中华书局1977年版，第1938页。
③ ［宋］陈元靓编、元人增补《事林广记》，北京：中华书局1963年影印本，所引见《别集》卷一《元日进献贺礼》。
④ 王炳华《盐湖古墓》，《文物》1973年第10期。

样,粲然若写。人既受教,竞相作为,转货他郡,家既就殷……"① 从此,棉织业在中国江南普及开来,甚至棉织而为锦,其中吸取了波斯罽、回回锦与缅甸织锦工艺。松江布又将布印染成花,元末人称"近时松江能染青花布,宛如一轴院画"②。晚明,终于形成了"凡棉布寸土皆有,而织造尚松江"③ 的局面。

三、画瓷时代的开创

蒙元入主中原以后,受农耕定居文化浸染日深,逐渐萌发了对瓷器的兴趣,"浮梁磁局"④ 见载于《元史》,所烧卵白瓷器内壁皆有"枢府"字号,人称"枢府窑器"。景德镇瓷工发明了瓷石加高岭土⑤的二元配方,减少了瓷胎变形,使卵白瓷胎的烧制得到了保证。如果说元代以前,中国瓷器很少画花而以单色瓷器上刻花、印花、贴花为装饰,元代开创了彩瓷时代。"釉下彩",指在低温烧制成型的白色瓷胎上绘饰纹样,满浇透明釉以后入窑,以1200℃以上高温还原焰烧成,也就是说,要两次入窑烘烧。青花瓷器白地蓝花,朴素大方又雅致耐看;釉里红瓷器别有古雅趣味。这两种釉下彩,集中体现了元代瓷工的创造才能和元代瓷器的时代特色。

图7.27 釉里红松竹梅玉壶春瓶,采自《中国美术全集》

虽然唐代巩县窑已经烧制出粗糙的青花瓷器,青花瓷器的连续烧造,则是从元代开始。元代官窑青花瓷器如菱花式大盘、大罐等,器型大而胎体厚重,龙纹、凤纹、海兽纹等作为主纹装饰于罐、瓶腹部或盘心,云水、卷草、回纹、蕉叶、缠枝花卉等作为地纹衬托,装饰繁、满、密,主次纹样搭配有序。八棱造型的瓶、壶等作为元代流行样式,受中亚、西亚金器造型影响;藏传佛教的八吉祥等进入青花装饰;带系扁瓶则见蒙古族习惯迁徙的旧习。民窑青花瓷器则器形较小,瓷质粗糙,所绘鱼纹等粗犷刚健,活泼遒劲。元中后期,青花瓷器造型转向秀丽。至正时,青花瓷器用波斯进口的"回回青",呈色深浓鲜亮,大量烧造并且销售海外。青花瓷器于唐代滥觞而于元后期真正成熟,与元代宗教开放政策也不无联系。元代伊斯兰教流行,伊斯兰教崇青尚白;同时,伊斯兰教国家又是元代青花瓷器的主要销售渠道,青花瓷的开光,明显有对伊斯兰教壁窗样式的借鉴。今土耳其伊斯坦布尔托普卡普萨拉伊博物馆、伊朗德黑兰国家博物馆各藏有元代青花瓷器数十件。可以说,青花瓷器集中反映了元代文化的交融特色。

元后期釉里红的烧制,当受唐代四川邛窑与湖南长沙窑、宋代

① [元末]陶宗仪《辍耕录》卷24,《文渊阁四库全书》第1040册,第678、679页《黄道婆》。

② [元]孔齐《至正直记》卷1,上海:上海古籍出版社1987年版,第23页《松江花布》。

③ [明]宋应星《天工开物》,潘吉星《〈天工开物〉译注》,上海:上海古籍出版社1998年版,第259页《布衣》。

④ [明]宋濂《元史》卷88《百官四》、[元末]陶宗仪《辍耕录》卷21《工部》条下(《文渊阁四库全书》第1040册)也记载了层叠的皇家手工管理机构,"浮梁磁局"在将作院下。"磁"通"瓷"。

⑤ 高岭土:初指景德镇以东45千米高岭山出产的白色黏土,洁白纯净,耐火度高。此后,凡与此土性状、成分相似的黏土,皆称"高岭"。

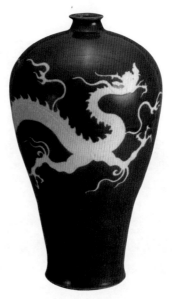

图7.28　青花釉里红开光镂花
瓷盖罐，采自《中国美术全集》

图7.29　霁蓝釉白花龙
纹瓶，选自《扬州国粹》

河南钧窑瓷器播撒铜粉成片状红晕的启发。瓷工还没有能够完全控制显色，所以，釉里红呈色尚欠鲜红明透，而是红中泛灰，却带来别样的古朴意趣。北京故宫博物院藏内蒙出土元后期釉里红玉壶春瓶，瓶颈纤瘦修长，其上饰以松竹梅图案，隽雅清丽，见南方文人的审美意趣（图7.27）。

　　元后期，瓷工还将釉里红与青花两种釉下彩结合了起来，在青花瓷器花纹的缝隙间隐现灰红色花纹。瓷工甚至在一件器皿上，既以贴花、雕刻工艺装饰，又以青花、釉里红装饰。河北保定出土一批窖藏元代青花瓷，青花釉里红开光镂花瓷盖罐（图7.28）造型雍容，罐腹以串珠纹堆起菱形开光，开光内饰釉里红花纹，罐盖荷叶边，盖顶饰狮钮，融合多种工艺而无赘疣之弊，作为青花釉里红之极品，藏于河北省博物馆。

　　单色釉的烧制，要有效排除胎土中其他金属元素，窑内断氧使呈色的金属元素充分还原，所以，中国瓷器中，单色釉烧成较晚，烧制红釉尤其困难，火温稍高，釉中铜元素便氧化泛白，瓷工俗说"色飞了"；火温稍低，又呈暗灰或是紫黑色。元后期，瓷工于釉中掺入了钴作为呈色元素，创烧出中国最早的蓝釉瓷器。扬州博物馆藏霁蓝釉白花龙纹瓶，釉层深邃莹澈，白龙非刻意描绘能得自然生动，为国宝级珍品（图7.29）。元中后期，山西霍州彭均宝之"彭窑"专仿定器，不为鉴赏家所重。

四、欣赏性的特种工艺

　　蒙元宫廷用物追逐豪华，穷工极巧。元大都大明殿陈设"木质银裹漆瓮"，以"金云龙蜿绕之，高一丈七尺，贮酒可五十余担"[1]，不仅是古代见载最大的漆瓮，也是古代见载最大

[1]　［元末］陶宗仪《辍耕录》卷21，《文渊阁四库全书》第1040册，第673页《宫阙制度》。《元史》卷13《世祖纪十》则记
　　此瓮高一丈七寸。

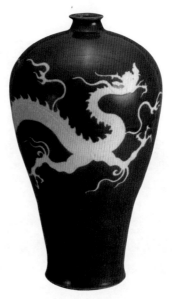

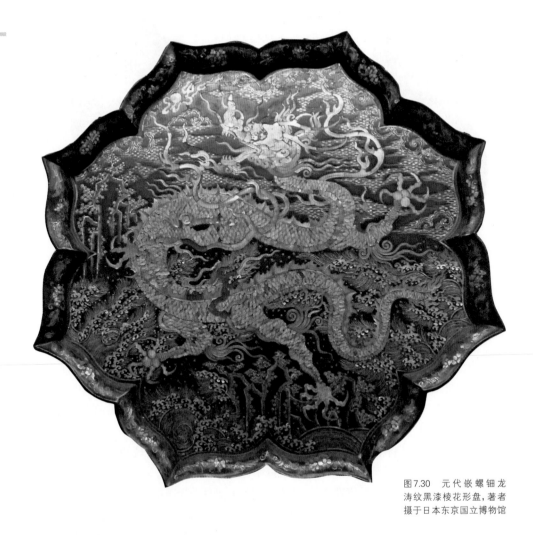

图7.30 元代嵌螺钿龙涛纹黑漆棱花形盘，著者摄于日本东京国立博物馆

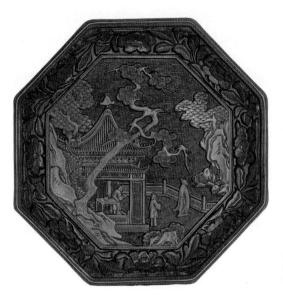

图7.31 扬茂造剔红山水人物八方盘，采自北京故宫博物院编《故宫博物院藏雕漆》

的银参镂带漆器。由此可见,银参镂带工艺见存于元代。

薄螺钿漆器"元朝时富家不限年月做造,漆坚而人物细,可爱"[①]。"吉水统明工夫"、"卢陵胡肇钢铁笔"、"永阳刘良弼铁笔"等名款,一一见之于传世螺钿漆器之上。日本西岗康宏《中国の螺钿》收入日本公私收藏中国薄螺钿漆器97件,其中,元中后期作品就达32件,如东京国立博物馆藏嵌螺钿龙涛纹黑漆棱花形盘(图7.30)、日本出光美术馆藏嵌螺钿楼阁人物纹黑漆菱花形多层撞盒等,螺钿随器婉转,精美难能之至。中国宋元螺钿漆器所达到的工艺造诣,后世鲜有其俦,韩国螺钿漆器也难以望其项背。

随着汉文化的复苏、文化中心的南移,雕漆工艺也恢复甚至超过了宋代的精湛。元后期,嘉兴西塘张成、扬茂擅造剔红漆器。北京故宫博物院藏张成造栀子花剔红圆盘,构图简练,刀法圆活,藏锋不露,磨工精到,朱红润光内含;又藏张成造曳杖观瀑图剔红圆盒,盒面按中国画布局浮雕老者曳杖观瀑,再现了江南平和宁静的文士生活画卷。北京故宫博物院藏扬茂造剔红山水人物八方盘(图7.31),亭、栏、树石疏朗有致,入刀虽浅,层次分明。[②]比较宋代剔犀,元代剔犀涂漆更厚,入刀更圆,打磨也更腴润,张成造剔犀圆盒藏于安徽博物院。元代雕漆工艺对日本漆器工艺产生了重要影响,日本堆朱漆器的工匠甚至从元代雕漆名工张成、扬茂名字中各取一字,名"堆朱扬成"。

图7.32 渎山大玉海,著者摄于北京北海公园团城

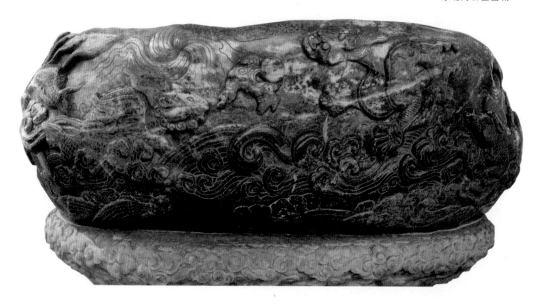

① [明]王佐《新增格古要论》卷8,《丛书集成初编》第50册,第256页《古漆器论·螺钿》。
② 扬茂之"扬"为提手"扬",《髹饰录》初注者扬明之"扬"亦为提手"扬"。详见笔者《〈髹饰录〉与东亚漆艺——传统髹饰工艺体系研究》,北京:人民美术出版总社2014年版,《卷五·〈髹饰录〉初注者姓氏考辨》。

存世元代玉器中，往往可见游牧民族的审美趣味。"春水"、"秋山"、"纳凉"、"坐冬"本是辽代皇室四季行宫的称谓，元人以此命名玩玉叫"春水"、"秋山"。"春水玉"刻池塘内荷叶与水草丛生，鹅在凫游，鹰在搏击，乌龟蛰伏于荷叶之上；"秋山玉"刻秋林中猛虎逐鹿，镂雕多层，见出与大自然摩挲的野趣。忽必烈之贮酒器——渎山大玉海（图7.32）高70厘米，最宽口径182厘米，重约3.5吨，外壁龙水纹雕刻粗犷，虽经乾隆朝四次修琢，仍可见元人刚劲浑朴的气质，今置于北京北海公园团城。

如果说唐、宋金银器皿多有实用价值，元后期，江南出现了全无使用价值的

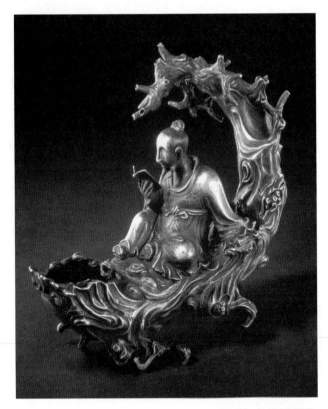

图7.33 朱碧山制银槎，采自《中国美术全集》

金银摆件。嘉兴银匠朱碧山所制银酒具，为当时著名文臣虞集、柯九斯、揭傒斯等激赏。北京故宫博物院藏有朱碧山所制银槎（图7.33），刻道人斜坐槎上，手执书卷，仙髯飘飘，神超心逸，很有书卷气息。朱碧山名列《元史·隐逸传》。

由上可见，元前期，以北方大都为文化中心，艺术表现出刚健、雄强、开放、豪迈的精神气质。蒙汉民族激烈的文化冲撞过后，元中期，统治者自觉向汉民族文化靠拢。元后期，汉民族文化艺术全面复归主位，江南文人成为元后期文化的主力。多民族文化混融互补，成为终元一代艺术的时代特色。

第八章

因袭激进——明代艺术

明初朱元璋外施仁义,内行专制,一面将程朱理学奉为官学,一面大肆杀戮功臣,连画家赵原等也遭处决。这使明初政治空气异常压抑,创造精神被完全窒息。明初艺术大体处于沉滞状态:宫廷乐舞歌颂帝王文德武功,粉饰太平;宫廷造物气度端庄,纹饰繁缛,趋于程式;画院画家战战兢兢,专摹古人,不敢放纵;台阁体书法奉规守矩,为官方所提倡。总之,明初艺术大体注重因袭、严谨、规范和整饬,缺乏超越前人的创造。

永乐三年(1405年)起,郑和率船队七下西洋,至宣德初,行踪及于30多个国家和地区,中国艺术品如瓷器、丝绸、家具、漆器、绘画、雕塑等影响遍及所到国家和地区。随着经济积累逐渐丰厚,宫廷审美成为永、宣两朝艺术的主导性审美,宫廷工艺品正是明前期艺术精致化绚美化的典型。时代需要昂扬锐拔的社会氛围,继承南宋四家的浙派山水画应运而生。

明中叶,江南经济极度繁荣,江南人的富有和聪慧,使江南文化敢于领潮流之先,江南文人艺术自成丰富完备的体系。苏州地区出现了继承元季画风的明四家,影响及于朝野。在江南士风影响下,宣宗、宪宗、孝宗皆好绘事,明中叶院画隆盛。也在明中叶,宦官阉党一步一步把持了朝政。英宗正统年间,太监王振擅权;宪宗成化年间,百姓只知有汪(直)太监,不知有天子;孝宗弘治年间,大明犹有盛世景象;武宗正德皇帝重用宦官,藩王叛乱,明王朝从此走向了衰败。

晚明,国祚愈衰而帝王愈奢。在经济富庶的江南,标榜个性成为时髦,工艺名工辈出,工艺品愈来愈注重装饰,以至西方人认为"装饰艺术才是明朝艺术最大的特长"[1]。隆庆后期至万历初期,张居正推行改革。此时,整个社会已经无法摆脱集权专制制度下官僚政治的控制,地主阶级的土地兼并比手工业、商业的发展更为迅猛和集中,改革失败,明王朝一蹶不振。一批有民主意识的文人以阳明心学重本心、重个性的理论为依据,向儒家温柔敦厚的伦理美学发起了攻击。正是这样一些异端分子,掀起了一场新的思潮,史称"浪漫思潮"、"情感美学思潮",给晚明艺术开辟出新的天地。晚明清初艺术彻底丢弃了古典艺术

① 〔英〕苏立文著、曾堉等编译《中国艺术史》,台北:南天书局1985年版,第246页。

的崇高,真正重视世俗社会的芸芸众生,重视他们的喜怒哀乐,传奇、小说、版画等市民文艺反映了市民阶层千姿百态的生活,传达了他们个性解放的呼声。董其昌等文人眼见世事无望,潜心于研究传统,成为身在江湖的名士。他们力贬锋芒外露的浙派画,张扬含蓄和柔的元人画风,力倡以南画为宗,其言论影响画坛至今。

崇祯间,魏阉篡政,党争不息,朝政日非,社会矛盾尖锐,终于爆发了李自成领导的农民起义,崇祯皇帝在煤山自尽,福王朱由崧即位,改号弘光,史称"南明"。清兵入关以后,马士英、阮大铖等魏阉余孽不顾国家危难,结党营私,争哄不息。清兵南下,南明即刻覆亡。民族危难中,诞生了饱蘸血泪、备尽辛酸的遗民艺术,那已是清初的后话了。

第一节　宫廷导向的造物艺术

从某种意义说,明代艺术为后人引为范式的,不是绘画,而是宫廷造物艺术。故宫、天坛、帝陵等的建造,意味着草率的元制过后,唐、宋建筑传统的复兴。明代创烧出画瓷、单色釉瓷器新品种,漆器转而注重雕刻镶嵌,永宣剔红、宣德炉和景泰蓝成为宫廷工艺名品,艺术格调则较宋代明显下滑。云锦织造技艺成熟,"妆花织成"代表了中国织锦工艺的最高成就。

一、都城建设与皇家建筑

中国古代高筑城墙,除出于防卫和自守的需要以外,城墙是城市的仪表,代表着城市乃至国家的威严。城墙正是自守型中华文化的产物。今存中国大地上的城墙,主要为明代建造。

明初建都南京,筑城墙33.676千米,高14～21米,城基宽14米,顶宽7米,城门气度恢弘,砖券跨度之大前所未有,20世纪中叶多有拆毁,近年不断修复。目前明城墙比较完整的城市有:陕西西安、山西平遥、湖北荆州和辽宁兴城等,登城游览成为新兴旅游项目。

除高筑城墙以外,中国古代更有造长城以御外犯的传统。明王朝迁都北京以后,东起辽宁虎山、西至嘉峪关造长城计8851.8千米,许多区段长城建在绝壁之上,被世人叹为奇迹。北京可供登临的明代长城有3段:慕田峪长城、八达岭长城、居庸关长城。慕田峪长城秋色最美(图8.1),居庸关长城瓮城完整。长城之首的关隘——山海关老龙头修复格局太小,难以与巍峨矗立的长城匹配;长城之尾的关隘——嘉峪关矗立在茫茫戈壁之上,马鬃山和祁连山一黑一白,纠缠交错,成为无边天穹下一幅壮美图画。

中国城市和西方城市有着不同的发展模式:西方城市首先是"市",由集市向外扩展,是商业、手工业发达的产物;中国城市首先是"城",先用城墙围起地界,然后进行内部规划,人为的设计多于自发的、自然的形成。西方城市以广场——集市聚集地为中心,放射形道路由此产生;中国古代城市以皇宫或府衙为中心,道路无须向政务中心聚合,经纬交错的棋盘形道路由此产生。

南京明故宫为朱元璋集几十万民工筑成,1645年毁于战火,太平军战事更使它几成废墟,今存西华门、午门及内外五龙桥、照壁和大量柱础,石刻工为陆翔、陆贤等人。作为

图8.1　慕田峪长城秋色,著者摄

朱棣迁都之前的三朝皇宫,其千步廊、金水桥甚至宫门、殿宇的布局、造型及其名称都被北京故宫效仿,古镜柱础也随成祖迁都进入北京,成为北京故宫和此后中国殿式建筑的柱础模式。

　　成祖迁都北京以后,令太监阮安负责,在金中都和元大都基础上扩建都城,将城市中轴东移,使元大都中轴落西,处于风水说上的白虎凶位,又在元代宫殿位置上造景山以镇元代王气。内城筑成于1421年,墙高12米,九门上设城楼和箭楼,四角设角楼;外城增筑于1553年。在元代棋盘形道路基础上,采用魏晋洛阳、唐代长安的脊椎式城市布局,从正阳门(前门)至永定门形成长达15里的城市中轴线。辉煌的宫殿为低矮的、灰色的民居所衬托,环以厚实的城墙和巍峨的城门,主次分明,结构完整,城市剪影极具雕塑感。北京老城被梁思成誉为"世界都市规划的无比杰作","它的朴实雄厚的壁垒、宏丽嶙峋的城门楼、箭楼、角楼,也正是北京体形环境中不可分离的艺术构成部分","那宏伟而壮丽的布局,在处理空间和分配重点上创造出卓越的风格,同时也安排了合理而有秩序的街道系统,而不仅在它内部许多个别建筑物的丰富的历史意义与艺术的表现",[①]可惜北京城墙已于20世纪从地面永远消失。

　　永乐四年(1406年)始造北京紫禁城,占地72万余平方米,历时14年余,今人称其"故宫"(图8.2)。苏州香山帮建筑师蒯祥,"凡殿阁楼榭以至回廊曲宇,随手图之","每宫中有所修缮","(蒯)祥略用尺准度,若不经意。既造成,以置原所,不差毫厘",人称"蒯鲁

① 梁思成《北京——都市计划的无比杰作》,《新观察》1951年第7期。

图8.2　北京故宫全景,选自《中华文明大图集》

班"。他被任命为"营缮所丞"①。北京故宫四面开门,四角各建角楼,三朝五门、后三宫沿中轴线对称展开,与城市中轴线叠合,传达了周朝以来"择国之中而立宫"的礼制思想。三重城墙围合宫殿,符合"筑城以卫君"的传统礼制。从正阳门、大明门②到承天门③、千步廊④、端门再到午门,故宫的前导序列长达1300米。承天门前,以华表和石狮为前导,千步廊使空间急剧收缩,使步入其中的人情感随之端严谨慎。出千步廊,空间骤然开阔,朝觐的臣民顿生皇恩浩荡之感。端门后,午门为紫禁城正门,清初重建正楼,与两侧钟鼓楼、两翼雁翅楼呈凹字形三面环抱的威严格局。午门与太和门间,金水河蜿蜒而去,5座金水桥横跨河上,中间金水桥是皇帝御路。白石台基上,奉天门(清代改名太和门)宽9间,深4间,门两侧各有一个5开间的殿式门,3门之间以廊庑相连,看去像一排宫殿。奉天门的特殊形制,使它具备了古代明堂处理政务、宣读政令的功能,明清两代有在此门"御门听政"的惯例。穿越奉天门,终于出现了故宫建筑群的高潮——高耸于白石台基上的三大殿。从午门到奉天门,三大殿的前导序列占故宫总长度大半,奉天殿广场是故宫最大的广场,面积达2.5公顷。种种前导和铺垫,都是为了突出故宫中央偏后黄金位置上的奉天殿即金銮殿。奉天殿所用庑殿顶为古代级别最高的屋顶,长与宽之比为9比5,暗合九五之尊⑤。殿后,依次是华盖殿(清代改名中和殿)、谨身殿(清代改名保和殿)。各殿高高的白

① 本段所引《吴县志·人物志》,见喻学才《中国历代名匠志》,武汉:湖北教育出版社2006年版,第228页。
② 大明门:清代改称"大清门",1954年扩建天安门广场时被拆除。
③ 承天门:寓意"奉天承运",清初更名为"天安门"。
④ 千步廊:承天门后仿元代旧制的竖长围合空间,20世纪被拆。
⑤ 奉天殿:面阔9间,清初扩展为11间,更名为"太和殿"。

图8.3　北京故宫层叠的琉璃
门,选自萧默《中国建筑艺术史》

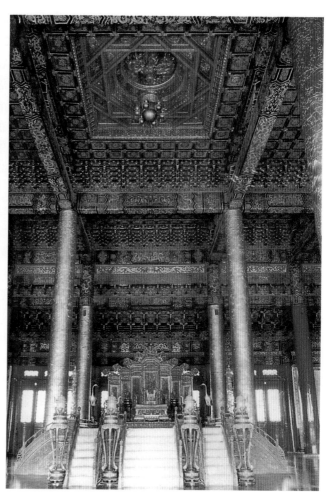

图8.4　北京故宫太和殿藻井,
选自萧默《中国建筑艺术史》

石台基固然出于防涝防湿的功能需要,保证了殿基不会不均匀下沉,更为彰显"礼"的威严;两边踏跺和中间御路组成台阶,御路中央铺"丹陛石",以整石雕刻龙凤卷云。两阶一路的制度,正是从周代两阶制度发展而来,李约瑟将这样的御路称为"精神上的道路"①。琉璃门、琉璃墙饰、宫殿的白石台基与琉璃屋面组成皇家建筑辉煌典丽的色彩基调(图8.3)。过保和殿后乾清门进入故宫后寝,建筑空间骤然密集,后3宫——乾清宫、交泰殿、坤宁宫东西各有6宫,计15宫。北京故宫像一组平面延展的大型乐章,中轴线上的主旋律有引子,有开端,有发展,有高潮,有尾声,两侧的陪衬建筑犹如伴奏,后3宫的重复铺排则如变奏,过御花园,宫门外堆起的景山则是故宫大型乐章的收束。或开阔、或收敛、或森严、或祥和的空间关系,建筑整体及局部如垂花门、藻井、彩画等的设计,都是为"礼"的主题服务的(图8.4)。"礼"使设计者对故宫精神气度的营造匠心,远远超出了对皇帝居家舒适的考虑。北京故宫成为中国古代皇家居处建筑最为辉煌的绝笔。

① 李允钚《华夏意匠》,香港:广角镜出版社1982年版,第177页。

除突出"礼"外，明代都城与皇宫均由相师按风水说设计，天人合一的哲学观和中华传统的祥瑞意识渗透于设计意匠之中。天为阳，南方为阳，所以，天坛在城南，故宫南有天安门、正阳门；地为阴，北方为阴，所以，地坛在城北，故宫北有地安门。木居东方而主春气，火居南方而主夏气，金居西方而主秋气，水居北方而主冬气，土则居中，所以，太庙和社稷坛在城中，按五行方位排列五色土，四面围墙的颜色与四方颜色对应：天、地、日、月四坛和社稷坛赋北京城以神秘感和哲学意味。东方青龙，西方白虎，南方朱雀，北方玄武，所以，故宫北门名玄武门[①]；地支中，子在北，午在南，所以，故宫南门叫午门。对应太微、紫微、天帝3垣，故宫前朝设3大殿；对应紫微垣15星，故宫后寝设15宫。《易》云，"天地交，泰，后以财成天地之道，辅相天地之宜，以左右民"，[②]所以，后3宫名"乾清"、"交泰"、"坤宁"。阳区3大殿、三朝五门之制，取天数（即奇数）；阴区六宫六寝之制，取地数（即偶数）。"五"居天数之中，"九"居天数之极，太和殿庑殿顶五条脊，脊上饰角兽九个，都暗含九五之数[③]。宫殿门口的铜质龟、鹤、象、麒麟、獬豸、狮子等等，莫不寓意吉祥。李约瑟在考察中国建筑后得出结论："皇宫、庙宇等重大建筑物自然不在话下，城乡中不论集中的或者散布于田庄中的住宅也都经常地出现一种'宇宙的图案'的感觉，以及作为方向、节令、风向和星宿的象征主义。"[④]

永乐时，北京天坛作为天地坛并设，占地4000亩，东西长约1700米，南北长约1600米，总面积相当于紫禁城3倍以上。两重低矮的围墙使空间与凡界隔断而与天通连，造就了天地肃穆的氛围。西门正对北京中轴线，内墙不在外墙所围面积的正中而是向东偏移；寰丘、大祈殿等建筑中轴线也不在内墙所围面积的正中而是向东偏移。轴线的偏移有悖择中的传统法则，却延长了从天坛西门到主建筑的道路，延长了人们步行的时间，强化了人们从建筑环境获得的祭天感受。大祈殿前的狭长庭院与殿周围的广袤空间形成对比。寰丘全以白石砌造，上层中心一块圆石象征太极，圆石外铺九环白石，每环石块都是九的倍数，台阶、栏杆构件也取九的倍数，四面阶陛也是九级。嘉靖年间分祭天地，改天地坛为天坛，改矩形大祈殿为三重顶圆殿，殿顶覆盖上青、中黄、下绿三色琉璃，寓意天、地、万物，又改山川坛为先农坛，在城北偏东建地坛与天坛形成南北对应。古人认为天圆地方，所以，天坛地基平面上圆下方，天坛是圆形建筑，地坛是方形建筑。乾隆十六年（1751年）改大祈殿三色瓦为蓝瓦金顶，更名"祈年殿"。现存祈年殿为光绪十五年（1889年）重建（图8.5）。天坛全部的建筑语汇，都在突出天的浩瀚、庄严与肃穆，给人以远人近天的心理感受。

现存明代皇陵分布于江苏盱眙与南京、湖北仲祥、安徽凤阳和北京，已经被联合国教科文组织列入世界文化遗产。

盱眙明祖陵为朱元璋祖父、曾祖、高祖陵寝，原有罗城、砖城、皇城三道，金水桥三座，房、宫、宅千间。20世纪50年代，地面建筑全遭破坏，20世纪60年代幸遇大水，石兽淹入湖底，躲过了"文化大革命"浩劫，1973年退水后，石兽露出地面。如今，保护区内一派天然，

① 玄武门：为北京故宫北门，清代避康熙皇帝玄烨讳改称"神武门"。

② 《易经》，郑州：中州古籍出版社1991年版，第203页《象辞上传·泰卦》。

③ 参见周桂钿《北京建筑中的文化内涵》，《文艺研究》1997年第6期。

④ Joseph Needham "Science & Civilsatian in China" Cambridge University Press Voi iv: 3 P: 102. 李允鉌《华夏意匠》，香港：广角镜出版社1982年版，第42页。

图8.5　明建清修的祈年殿，选自萧默《中国建筑艺术史》

最大限度地保留了历史信息。

　　朱元璋生前按风水说，亲自选陵址于南京独龙阜。明孝陵从下马坊、大金门、四方城神功圣德碑到神道、棂星门、金水桥、文武方门、孝陵殿再到内红门、方城明楼、宝顶，建筑群按北斗七星布置，陵寝背依玩珠峰为玄武象，左砂、右砂分别为青龙、白虎象，面临前湖为朱雀象。神道两旁依次排列石兽12对、石望柱1对、石武将与石文臣各两对，开创了与朱标东陵共用神道、神道折向、建筑群前方后圆和建明楼的先例，并改前朝覆斗形"方上"为圆丘形宝顶。其与自然和谐的风水环境、宏大而有序的建筑布局，有开创明清皇陵形制的意义（图8.6）。永乐皇帝为造明孝陵，下令将一座阳山开凿为碑材，因体积太大无法搬运，长眠于南京市郊，碑额、碑身、碑座穿然兀立，竖起共约73米，相当于24层楼高，真乃世界奇迹！站在碑身石材上，俯瞰石工一凿一锤凿就的悬崖峭壁，真正恫心骇目（图8.7）。

　　明都北迁以后，除景泰帝系废帝葬于北京西郊金山外，13个皇帝都葬于北郊昌平。永乐七年（1409年）始建长陵（永乐帝陵），到顺治元年（1644年）建思陵（崇祯帝陵），历时200余年建成明十三陵，成为中国最大的帝陵建筑群。它以长陵为中心，共用一条7000米长的神道，各陵平面各呈长方形，各依一座小山并环以苍松翠柏，形成庄严肃穆的自在空间，陵门、棱恩门、棱恩殿、棂星门、石五供、明楼、皇城与宝顶在各陵中轴线上。其

图8.6　明孝陵方城明楼，采自长北《江南建筑雕饰艺术·南京卷》

图8.7　阳山碑材，采自长北《江南建筑雕饰艺术·南京卷》

图8.8　定陵地宫，选自萧默《中国建筑艺术史》

中，长陵规模最大，思陵规模最小。1956年开启定陵石砌地宫（图8.8），出土文物达3000余件。十三陵中，长、献、景、裕四陵是蒯祥主持营造，石象生则是南京石刻工陆翔、陆贤雕刻的。

湖北钟祥显陵为嘉靖皇帝父母陵寝，因为地处偏僻，保存最为完好。

明代帝陵建筑的成就，首先在于自然环境的选择和建筑整体氛围的营造。如果说秦汉帝陵以恢弘的方上使人震撼，明代帝陵则强化了儒教的理性，成为一组程式化的礼制建筑。至于明代帝陵石兽，实在是空有体量，汉代骨力、南朝风韵、唐代气度都已经荡然无存了。

二、继承创新的画瓷色釉

瓷器是作为盛物器皿被发明的。随着社会财富的不断积累，瓷器装饰意匠不断增加。明代，官窑常设化、制度化，所烧瓷器主要用于欣赏与把玩。永乐时，景德镇御器厂有20座，宣德时增至58座[1]，直到万历，景德镇官窑烧造瓷器势头未减。龙泉窑等也烧制官用瓷器。明代官窑的最大成就，在于创烧出斗彩、五彩瓷器和多种单色釉瓷器。

永乐官窑以产"甜白"瓷器见长，呈色洁白，晶莹纯净，宜于填彩，所以又称"填白"，永乐青花凭借甜白底胎更上层楼。宣德时，官窑青花瓷器用进口青料苏勃泥青，含锰量低而含铁量高，烧成以后，青花浓而不艳，深沉凝重，青料聚集成蓝黑色斑点，愈显得浑厚耐看。"宣青"器形既大，数量亦多，代表了明代青花瓷器的最高成就。成化时停止进口苏勃泥青，官窑青花转向淡雅。正德时又得外国回青，正窑青花又多佳品。

① 窑厂数引自尚刚《中国工艺美术史新编》，北京：高等教育出版社2007年版，第262页。

隆庆、万历时，回青亦绝，青花较前大为逊色。明人论官窑青花瓷器长短说，"青花成窑不及宣窑，五彩宣庙不如宪庙[1]。宣窑之青，乃苏渤泥青也，后俱用尽。至成窑时，皆平等青矣。宣窑五彩，深厚堆垛，故不甚佳。而成窑五彩，用色浅淡，颇有画意"[2]；今人总结明代青花瓷器风格变化说，"宣德的浓，成化的淡，弘治、正德的暗，嘉靖、万历的紫"[3]。各为的论。

明中期创烧出斗彩瓷器，因其釉下釉上花纹如斗合而成，故名"斗彩"。用青料在胎上画花纹，挂釉后入窑，以1250℃以上高温烧成釉下彩，出窑后，以五彩釉料描绘花纹，二次入窑，用800℃左右低温烘烧成釉上彩。成化时期，斗彩瓷器器形轻巧玲珑，画面洒脱别致，与同时期蕴藉淡雅的吴派画风不无联系。如藏于北京故宫博物院的成化窑斗彩鸡缸杯，薄如卵幕，高仅3.3厘米，万历时已值钱10万贯。

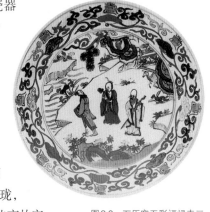

图8.9　万历窑五彩福禄寿三星瓷盘，采自《明代陶瓷大全》

嘉靖时，市民文化的兴盛催生出五彩瓷器。以高温烧成瓷胎，再以红、黄、蓝、绿、紫等接近原色的釉彩平涂花纹，线条勾勒后二次入窑，用800℃左右低温烧成釉上彩。成品色彩饱和，纯度极高，不加渲染，鲜艳明快。嘉靖五彩瓷器笔力刚硬，色泽古艳有透明感。为区别于清代创烧加以渲染的粉彩瓷器，清人始将五彩瓷器称为"古彩"、"硬彩"。

明代官窑创烧出花样相同、大小成套的"桌器"。瓷器上各种画面都被赋予吉祥寓意，如"寿山福海"、"鹤鹿同松"、"三阳开泰"等图画，八宝、暗八仙、八吉祥等吉祥图案，回纹、八卦、钱纹等吉祥锦地（图8.9），甚至写上了吉祥用语。明代瓷器还广泛吸纳锦缎、漆器等其他工艺美术品图案。纵观明代瓷器图案，几乎就是一部蔚为大观的中国古代吉祥图案集锦。

图8.10　宣德窑红釉僧帽壶，采自《明代陶瓷大全》

单色釉瓷器烧造难度极大。釉色越纯，越需要严格控制瓷土中的金属成分，严格把握烧造温度和瓷窑密封断氧。宣德时烧出红如鸡血、莹润如玉的霁红瓷器（图8.10），弘治时烧出娇黄瓷器。龙泉窑于明代进入盛期，以造大件青瓷擅名。浙江省博物馆藏明代龙泉窑大瓷盘，直径在60厘米以上，通体青润欲滴，莹澈如玉，为该馆镇馆之宝（图8.11）。如此之大的瓷器，烧造过程中不翘不坏，历数百年而完好如新，堪称奇迹。明中期，福建德化窑兴起。其瓷土欠坚，可塑性好，所烧白釉色乳白温润而不炫目，人称"象牙白"。弘治至万历年间，德化窑名工何朝宗所制白瓷神、佛、观音塑像，含蓄凝练，名噪一时（图8.12见下页）。

图8.11　龙泉窑大盘，著者摄于浙江省博物馆

① 宣庙、宪庙：明代人对已故宣宗朱瞻基、宪宗朱见深的称谓。
② ［明］高濂《遵生八笺》，笔者《中国古代艺术论著集注与研究》，第319页《燕闲清赏笺上·论饶器新窑古窑》。
③ 田自秉《中国工艺美术史》，上海：知识出版社1985年版，第287页。

图8.12 北京故宫藏何
朝宗制德化窑白瓷达摩
像，采自《中国历代艺术》

尽管民窑烧瓷比官窑烧瓷数量更多，毋庸讳言，明代瓷器的审美，是为宫廷趣味左右了。隆庆、万历间民窑行起，崔国懋擅仿宣德、成化瓷器，人称其窑"崔公窑"；吴门周丹泉擅烧仿古瓷器，人称其窑"周公窑"；吴十九自号壶隐道人，人称其窑"壶公窑"，所烧"卵幕杯"薄到有釉无胎，近乎透明，轻若无物，风吹即倒，人称"脱胎瓷"，已经完全脱离实用，沦落为玩好了。万历以后，民窑折沿开光满工率意的青花瓷器大量外销，在欧洲市场引起轰动，欧洲人称明末清初此类青花瓷器叫"克拉克"，china（瓷器）成为中国的代称。比万历皇帝稍晚在位的伊朗阿拔斯大帝大量收藏中国青花瓷器。天启、崇祯间官窑停烧，民窑丢弃官样自由创造，才迎来明代民窑瓷器的辉煌。民窑烧制出了笔触淋漓酣畅的青花瓷器、刚健俗丽的五彩法华器。天启间民窑青花瓷器，清新率意如国画小品，日本人称其"古染付"。

三、精致华丽的金属工艺

宣德炉指制作于宣德年间的一种小型铜炉。将黄铜反复精炼甚至精炼到12遍以上，"取其极清先滴下者为炉"，仿古者"取内库损缺不完三代之古器，选其色之翠碧者推之成末，以水银法药等和，倾入洋铜汁内，与铜俱熔。器成之后，复以青绿、朱砂诸色用安澜砂化水银为汁调诸色涂抹炉身，令漏入猛火，次第敷炙。至于五次，则青绿之色沁入炉骨"[1]，器表或鎏金，或用镶金、渗金法，形成雨雪点、大金片、碎金点等不同斑点。特殊的材料和工艺，形成宣德炉形巧、色妙、艺精的特点

图8.13　宣德炉，采自匡时国际拍卖有限公司文房专场图册

（图8.13）。宣德时共制117种、近2万件铜香炉，供内廷、郊坛、宗庙及赏赐所用。其造型多仿宋瓷，仅炉耳造型就有50多种，器边造型有20多种，器足造型有40多种。嘉靖、万历时大量仿铸，在京师仿铸称"北铸"，在金陵（今南京）仿铸称"南铸"，在苏州仿铸称"苏铸"。清人仿铸热情不减，赞"宣炉最妙在色。假色外炫，真色内融，从黯淡中发奇光"[2]。宣德炉完全沦为宫廷贵族的玩好，与商代青铜器沉重的命运感是无法同日而语了。

中国珐琅器始于何时？学界存有争议。笔者以为，其中既有中华本土的历史渊源，也有当朝外来品种的刺激。春秋越王勾践剑的剑柄上涂有珐琅釉，河北满城汉代铜壶上饰有珐琅质方块，可证中国烧制珐琅釉历史久远。元朝，阿拉伯珐琅嵌传入中国，中国始有錾胎珐琅器皿。景泰年间发展为铜胎掐丝珐琅，经过制胎、掐丝、点蓝、烧蓝、磨光、镀金等多道工序制成器皿，时称"珐琅嵌"、"佛郎嵌"，因其烧于景泰年

① ［明］项元汴《宣炉博论》，见黄宾虹、邓实编《美术丛书》第1册，北京：古籍出版社1996年影印版，第921、922页。

② ［清］冒辟疆《宣炉歌注》，见黄宾虹、邓实编《美术丛书》第1册，第923页。

图8.14　定陵出土金盏玉碗，采自《中华文明大图集》

间且以蓝色珐琅为主要釉料，20世纪以来被称为"景泰蓝"。宣德时，珐琅嵌融合了织锦、玉器、瓷器、漆器装饰技法和装饰纹样，景泰年后，成品大多花团锦簇，绚彩华丽，富贵气太重，有欠雅润含蓄，嘉靖、万历制品渐趋草率。

明代宫廷用金银器嵌玉嵌宝，比景泰蓝更穷极华丽。定陵出土金冠、金盆、金壶、金爵、金碗等金器20余种、500余件。金冠重2300克，用金丝织成九龙九凤，满嵌珠玉；金壶、金碗花丝嵌玉（图8.14）。它是万历时期宫廷金属工艺穷工极巧的物证。

四、备极雕饰的漆器工艺

永乐至宣德前期，宫廷作坊大量制造雕漆、填漆漆器。嘉兴剔红名工张德刚、包亮先后被召为果园厂"营缮所副"，使永、宣剔红上承元代嘉兴剔红藏锋清楚、隐起圆滑的风格，雕刻简练，磨工精到，润光内含。果园厂填漆漆器，"以五彩稠漆，堆成花色，磨平如镜，似更难制，至败如新"①。宣德间，江南漆工杨埙"精明漆理，各色俱可合，而于倭漆尤妙。其缥霞（漆下研磨彩绘）山水人物，神气飞动，真描写之不如，愈久愈鲜也，世号'杨倭漆'"②。嘉靖年间，大批云南工匠被选进京，将用刀不善藏锋、又不磨熟棱角的云南雕漆风格带入宫廷。由于嘉靖、万历社会审美尚露不尚敛，形成嘉靖、万历剔红刀锋刻露以吉祥纹与吉祥字、云龙纹、山崖海水纹为主要装饰的特色。

明中后期，江南民间与东邻往来频繁，江南漆器花样翻新，既集历代漆器装饰工艺之大成，又有对日本漆器工艺的吸取，

图8.15　黑漆地攒犀花卉山石纹正圆漆盘，选自著者《〈髹饰录〉与东亚漆艺》

① ［明］高濂《遵生八笺》，笔者《中国古代艺术论著集注与研究》，第322页《燕闲清赏笺上·论剔红、倭漆、雕刻、镶嵌器皿》。
② ［明］朗瑛《七修类稿》卷45，《四库存目丛书》第102册，济南：齐鲁书社1997年版，《事物类·倭国物》倭。中国古代对日本的贬称。

图8.16 嘉靖款戗金细钩填漆吉祥纹花瓣形大漆盘,选自松涛美术馆《中国の漆工芸》

"仿效倭器若吴中蒋回回者，制度造法，极善模拟，用铅钤口。金银花片，蝴嵌树石，泥金描彩，种种克肖，人亦称佳"①。攒犀、戗金细钩填漆、百宝嵌等新品种，足可见晚明漆器的极端装饰之风（图8.15、图8.16）。嘉靖时，严嵩将扬州百宝嵌名工周柱（有记"治"，有记"耆"）蓄养家中，专门为他制造玩物。严嵩收藏的玩好几敌天府。严嵩事败，被抄书画古玩、时玩记满两册——书画清单名《钤山堂书画记》，古玩、时玩等清单名《天水冰山录》。

五、官营主导的江南丝织

明代京城设织染局，各地设织染局22个，江南五府——苏州、松江、杭州、嘉兴、湖州是全国丝织中心，南京内外织染局隶属中央，所织多为宫廷服用。

其时，苏、杭织锦多仿宋，人称"宋式锦"、"仿宋锦"，或称"宋锦"。它以经面斜纹作地、纬面斜纹起花，有重锦、细锦、匣锦等数种。重锦，又称"大锦"，花作退晕，酌用金线，质地较厚，是宋式锦中最为名贵的品种，织作大幅卷轴、靠垫等；细锦，在四方连续、六方连续、八方连续骨式内添加小花，分别称四达锦、六达锦、八达锦，是宋式锦中最为常见的品种，用作衣料、被面、帷幔等；匣锦，或称"小锦"，织为满地几何形花纹或自然形小花朵，用作书画、锦匣装裱等。董其昌《筠清轩秘录》详细记录了明代宋式锦不同花式的不同名称。

云锦与宋锦的织机都是花楼，织造关键都在"结本"。"花楼"高达4米（图8.17），花样由"结本"亦即单元程序设计预先决定：将单元图案画于密布小方格的图纸——"挑花格纸"上，精确计算出单元纹样中每色穿过经线的纬线数目，然后，将每色穿过的经线束结起来，吊挂在花楼之上。"拽花工"坐于花楼上方，按"花本"储存的提经信息控制线综提拽经线，循环往复；"织手"坐于地面抛梭织造。

南京云锦有库锦、库缎、妆花三类。库锦，指用金线彩纬通梭织造的重组织锦缎，织物背面有扣背间丝，将正面不显花的浮纬压织在织品之中，因此织品厚重，厚薄均匀结实，其中，金线织造称"库金"，银线织造称"库

图8.17　云锦织造的花楼，
著者摄于南京云锦博物馆

① ［明］高濂《遵生八笺》，选校本见笔者《中国古代艺术论著集注与研究》，第322页《燕闲清赏笺上·论剔红、倭漆、雕刻、镶嵌器皿》。

图8.18　云锦妆花织成袍料(部分),著者摄于南京云锦博物馆

银",又有彩库金等。库缎,或称"摹本缎",在缎地上织本色团花或地花两色团花,通过经、纬线的浮沉显出亮花与暗花,多用作衣料。妆花,是云锦织造工艺中最为复杂的品种,细分又有金宝地、妆花缎、妆花罗、妆花纱等不同品种。它改通梭织造为小纬管局部挖花盘织,一天不过织入数百根纬丝,长不过几寸,纬线颜色由织手灵活搭配,逐花异色,幅幅不同。因为用挖花盘织法织造,多余的纬线两头垂挂在织物背面,叫"抛线"。织完一匹,将织物背面的抛线剪净。其织物厚薄不均,不耐水洗,又因金线内有衬纸,"金宝地"亦即金地锦尤其不能经水。"妆花织成"指按衣领、衣襟、袖子、正身等的位置和大小,在精确部位织出花纹,剪裁成衣,既不剩一点有花的碎锦,龙纹也绝无偏移或是残缺(图8.18)。一件"妆花织成"的衣物匹料,从图案设计到挑花结本、上机织造,往往经年才能够完工。

相比而言,苏州宋锦始于宋而盛于清,明代从小花楼织造变为大花楼织造,用真丝而少用金线,花纹较小,质地较薄,除较复杂的"重锦"局部用挖梭工艺背面会有抛线外,一般在整幅内通梭织造,背面没有抛线。南京织锦始于元而盛于清,一开始便用大花楼织造,多织入圆金线、片金线、孔雀毛等,妆花用挖花盘织法织造,织物背面有抛线,质地较厚,也更绚烂夺目。至于"云锦"称谓的出现,已经是晚清以后的事情了。

嘉靖四十四年(1565年)抄没奸相严嵩家产,抄获丝织品就有:缎、绢、绫、罗、纱、绸、绒、锦、布等共计14331匹零一段,大红底色缎就有34种,如大红妆花五爪云龙过肩缎、大红织金妆花蟒龙缎、大红妆花过肩云蟒缎等,另有绫、缎、绢、罗、纱、绸、绒、锦、貂裘衣、丝布衣等1304件。[①]万历皇帝陵出土各式锦缎160多匹、织绣服装数百件,四合云纹织金妆花纱龙袍是妆花织成代表作,真丝纱地上布满四合如意云暗纹,按衣领、衣襟、袖子、正身的位置和大小,在精确部位织出17条龙,下摆织江崖海水,退晕配色,扁金织出花纹轮廓,金翠交辉,光彩夺目。南京云锦研究所曾经据此复制。

① ［明］佚名《天水冰山录》,《丛书集成新编》第48册,第457—472页。

245

第二节　文人意匠的造物艺术

　　明中叶以后,江南经济极度富庶,士大夫生活备极精致。出于对居室器用艺术化的需求,士大夫们寻访理解自己意图的工匠,营造园林居室,定制陈设器用。园林、家具与陈设等等,综合构成了文人生活的物态环境。江南文人的园林器用,往往推衍成为时髦风尚并且领袖全国。

一、变化精巧的文人园林

　　明中后期,江南士大夫眼见事事纷乱,心存退隐。他们精心营造园林居室,苏州、扬州、南京、杭州等地成为中国私家园林最为集中发达的地区。园主们一改传统文人重道轻器的传统,亲自参与园林及其陈设设计。江南文人园林彻底摆脱了北方官式建筑等级制度和《营造法式》施工标准的束缚,注重个性的创造和空间虚实的变化,充分展现出江南艺术清新活泼、富于独创的个性。南京瞻园与苏州留园、拙政园,无锡寄畅园与清代扬州个园并称为江南五大名园,苏州拙政园、留园、艺圃、狮子林与清代网师园、环秀山庄、沧浪亭、耦园、同里退思园等9座园林被联合国教科文组织列入世界文化遗产名录。

　　拙政园为明中叶御史王敬止辞官退隐以后建造,以水面开阔、朴素明净见长,总面积达62亩,居苏州园林之首。现存建筑多为太平天国以后修建,明代旧制尚在,规模则大为缩小(图8.19)。园内借北寺塔远景,曲廊上方借补园宜两亭,花窗、长廊、地穴又使园林各

图8.19　拙政园,著者摄于苏州

图8.20 艺圃，著者摄于苏州

区景色互借，"留听阁"取李商隐"留得残荷听雨声"诗意，是调动听觉参与视觉审美的佳例。

留园为明嘉靖时建，初名东园，光绪时重建，清同治间改名留园，占地30亩。五峰仙馆将园林分为东、西两部。西园水池开阔，环湖假山、回廊、亭、榭与大小庭院层层相套，墙角、窗外自成方方小景，于空间的虚实、大小、明暗、开合、藏露中极见匠心；东园鸳鸯厅前有冠云峰，左右有瑞云峰、岫云峰，系北宋花石纲遗物，惜乎空间过于逼仄。

艺圃为明崇祯间《长物志》作者文震亨所建，以精巧雅致著称。入门有窄弄障景，过窄弄豁然洞开。东路厅堂三进；西路主厅前凿池叠石，规模不大却见高峻幽深（图8.20）。

狮子林建于元末。其太湖石堆叠成丛而不成峰，缺少体量大小高低的对比，清人评"虽曰云林手笔，且石质玲珑，中多古木，然以大势观之，竟同乱堆煤渣，积以苔藓，穿以蚁穴，全无山林气势"①深合吾心。

明中叶，南京有知名园林30余处，"若最大而雄爽者，有六锦衣之东园；清远者，有四锦衣之西园；次大而奇瑰者，则四锦衣之丽宅东园；华整者，魏公之丽宅西园；次小而靓美者，魏公之南园，与三锦衣之北园"②。瞻园为明初功臣徐达私家花园，厅堂轩敞高大，北园开阔，叠石有雄伟气象，为明代遗物，可惜剪影为背后现代建筑破坏；南园叠石丘壑幽深，为今人刘敦桢补造。

明代扬州见于著述的园林有：休园、荣园、西圃、嘉树园、小东园、康山草堂、竹西草堂、寤园、影园等近20所。晚明，造园名家计成在扬州之仪征造寤园，在寤园嵒冶堂完成了《园冶》的著述；接着，在扬州城南造"影园"，营造十数年而成，"芦汀柳岸之间，仅广十笏，经无否（计成）略为区画，别现灵幽"③。

无锡寄畅园造于万历间，咸丰时重建。它背枕惠山，巧借自然，冶内外于一炉，纳千里于咫尺。上海豫园、露香园，太仓弇山园也造于万历年间。江南园林的艺术手法传到

① ［清］沈复《浮生六记》卷4，朱剑芒编《美化文学名著丛刊》，上海：上海书店1982年版，第54页《浪游记快》。
② ［明］王世贞《游金陵诸园记》，陈植等《中国历代名园记选注》，合肥：安徽科技出版社1983年版，第159页。
③ 陈植注、计成著《园冶》，北京：中国建筑工业出版社1988年版，第37、38页《题词》。

京城,明末,北京出现了不少模仿江南的私园,如宜园、曲水园、李皇亲园、李皇亲新园、米万钟勺园等。

二、精致优雅的明式家具

"明式家具"专指明代至清代前期设计精巧、制作精致、风格简洁的硬木家具。郑和下西洋以后,南洋硬木源源不断进入中国,为明式家具提供了前所未有的优良质材;宋以来小木作工艺的成熟,为明式家具提供了足够的技术铺垫。苏州地处江南腹地,明中叶人们生活富裕而且备极精致。苏州人王锜记,"斋头清玩,几案床榻,近皆以紫檀、花梨为尚,尚古朴不尚雕镂,即物有雕镂,亦皆尚商周秦汉之式,海内僻远皆效尤之。此亦嘉、隆、万三朝为盛"[1]。苏式硬木家具成为明后期家具的代表样式。它从材料、造型、结构、工艺、功能等方面,体现出科学性合理性,体现出江南文人精致、含蓄、优雅的审美情趣,与江南秀丽的自然环境,与江南文人园林、陈设合拍。

硬木如花梨、紫檀、红木等材性坚硬,可以裁切为横切面细瘦的家具构件并作各种精细加工,使明式家具用料细瘦、造型简练、线型挺拔、雕刻细致成为可能。其整体与局部、局部与局部往往比例适度,空间分割空灵变化,线形刚中有柔,直中有曲,简洁流利,富有弹性和韵味。坐椅扶手或出,或收,或翘,或垂,刚柔相济,一波三折,流畅而有弹力。构件相接的地方往往装有牙板、枨等构件,不仅起支撑固定相邻部件的作用,更打破了直线的平直呆板,使家具空间分割变化丰富,使"气"周转于家具部件之间,使各部件浑融为天衣无缝的"一"。家具与地面不作垂直相交,多通过"外翻马蹄"、"内翻马蹄"等使底足面积铺开,避免与地面直角冲撞。香几底足向外伸展,曲线收放自如,恰如几上香炉中飘出的缕缕幽香,隽永雅致,韵味十足。尖硬的棱角都作磨圆处理,工匠话叫"倒棱",以减少强烈的冲撞感和冷酷的功能感。家具大边和抹头、冰盘沿[2]等,必捣圆棱角或者雕刻阴、阳线脚,诸如"边线"、"脊线"、"灯草线"、"线绳"、"皮条线"、"瓜棱线"等等,绝不滥施雕饰,精细的雕镂只点缀在背板、牙板等部位,刀法圆活,藏锋无痕,突出地表现出线形美。

明代工匠竟能一改唐宋时椅子靠背的平直状态,用坚硬的木材造出与人体复杂曲线若合符契的靠背椅、扶手椅、圈椅、交椅等等。圈椅弯曲的靠背与人体脊柱的弯曲正相吻合;靠背上方搭脑弯向侧前方,顺势而下成扶手,使人体与椅子有较大的接触面。搭脑出头的椅子,因其搭脑像宋代官员所戴展脚幞头,故名"官帽椅",陈梦家先生捐赠湖州博物馆的明代黄花梨南官帽椅是一件绝佳作品(图8.21)。西方沙发坐卧随便,设计上纯从休息考虑;明式家具的坐椅则让人处于凝神端坐的状态,让人时时不忘礼仪,养成良好的坐姿和彬彬有礼的习惯,体现出儒家既重视舒适又有节制、礼仪需要高于生活享受的艺术设计观。

榫卯是中国木工的伟大创造。它随气候冷暖而涨缩,斗合牢靠,不用胶接,耐拉,耐震,

① [明]王锜《寓圃杂记》卷5《吴中近年之盛》,北京:中华书局1984年版,第42页。
② 冰盘沿:指桌、椅、凳面板边沿竖面,言其像盘具之边,故名"冰盘沿"。

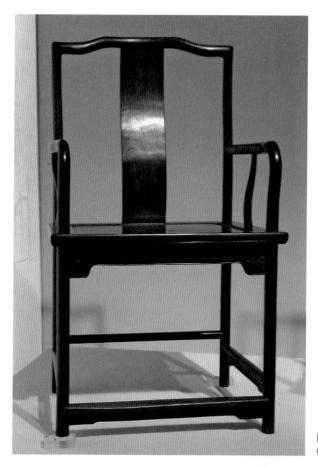

图8.21　黄花梨南官帽椅，著者摄于湖州博物馆

耐惯，斗合后绝难散架。明式家具在唐宋以来木构建筑榫卯基础上又有发展，有"明榫"、"闷榫"、"银锭榫"、"托肩榫"、"燕尾榫"、"抱角榫"、"龙凤榫"等200余种，零部件以榫卯干插成型，硬木质材则使细榫、小榫不断不裂成为可能。凳面、椅面、案面和橱柜门用攒边做法，面板纳于边框之内，遮掩了面板的横截面，边框对面板涨缩形成缓冲。硬木纹理优美，所以，明式家具不髹厚漆而将木身打磨光滑，用天然漆精密擦拭使木纹显露，充分显示出质材美。铜质配件式样玲珑，与素面形成对比，起到了辅助装饰的作用。

明式家具从选材、造型、功能到工艺到审美，都体现出中国古人与物境融合的天人合一造物观以及文人含蓄内省的文化性格。其天然美丽的质材、简洁凝练的造型、空灵变化的空间、流畅委婉的线形以及精湛细致的工艺，达到了科学、人文和艺术的高度统一，因此成为中外家具设计史上的典范，至今仍不失经典意义。

三、竭尽巧思的文房清玩

明中叶以降甚嚣尘上的复古、奢靡之风，使古玩、时玩都成为人们搜罗的对象。文房用具如砚台、笔洗、墨床、镇纸等，竭尽巧思，被称为"文房清玩"、"文玩"、"清玩"，其观赏把

玩价值大于实用价值,成为明中期以后工艺造物的重要组成。江南文人的"清玩"是文人温文气质的物化,完全没有了宗教、礼仪工艺品的神秘意味或等级区分。士大夫提笔记录工艺并与工匠交友,"今吾吴中陆子冈之治玉,鲍天成之治犀,朱碧山之治银,赵良璧之治锡,马勋治扇,周治治商嵌,及歙吕爱山治金,王小溪治玛瑙,蒋抱云治铜,皆比常价再倍,而其人至有与缙绅坐者。近闻此好流入宫掖,其势尚未已也"①。各类文玩之中,紫砂陶与竹刻最富有文人气息。

宜兴紫砂陶是一种无釉陶,创烧于北宋,明代始为士大夫爱重,所烧器物多为茶具、花盆等文房用具。选择当地质地细腻、含铁量高的紫泥、团山泥或红泥,经过分选、粉碎、过筛、淘洗、沉淀、踩炼、切块、窖藏以后备用,存放时间可以长达数十年。随原料配比的不同,有紫砂、梨皮、天青、墨绿、黛黑等多种颜色。用手工拍打,围片,用手指和竹刀刮、压、推、勒、削、捏、塑成胎,风干后,不挂釉便装匣入窑,在1050℃～1250℃氧化焰中烧制成器。紫砂泥泥质细腻,可塑性好,干燥收缩率小,成就了紫砂陶拍塑成形而不是拉坯成形的特点,拍塑的过程中有个人情感的表现,比批量制作的瓷器具备了艺术独创性,紫砂壶就有光货、花货、筋瓢货三类,造型无一雷同。其表面均匀布满砂状颗粒,肌理亚光内敛,深得文人喜爱。陶胎孔隙能吸入茶汁,有效地避免了蒸气凝聚成水以后返滴茶汤,因此泡茶不馊。终明一代,紫砂陶名匠有:供春、时朋与其子时大彬、李仲芳、徐友泉、陈仲美、陈用卿等人。

明正德至嘉靖间,嘉定人朱鹤,号松邻,刻竹筒高浮雕镂雕达五六层(图8.22);其子

图8.22 朱鹤《竹刻松鹤笔筒》,采自《中国美术全集》

朱缨(号小松)、其孙朱稚征(号三松)各以善画之手刻竹,赋天然质材以文人趣味。"嘉定三朱"作品竟与金银相埒。万历间,金陵濮澄,字仲谦,别作略事刮磨、浅刻草草的一派,"勾勒数刀,价以两计"②,人称"金陵派"。明末张希黄创留青阳文浅刻法,作品倾心模仿平面的书画效果,追求淡雅的文人趣味,所刻赵孟頫山水书法,足令书画家刮目。清初嘉定有刻竹名手吴之璠、封锡爵、封锡禄、封锡璋等,吴之璠作品以压地浮雕为特色,黄杨木雕东山报捷图笔筒兼得形神,藏于北京故宫博物院;封锡禄、封锡璋同在养心殿造办处当差,将封氏家法用于清宫牙雕,对造办处雕漆也有影响。尽管清代竹刻名手辈出,总体用工过度。竹刻以明代稍事刻磨、留青天然的作品为高,有效地避免了匠气,突出了画意,因此为文人激赏。

① [明]王世贞《觚不觚录》,《文渊阁四库全书》第1041册,第440页。
② [明]张岱《陶庵梦忆》卷1,见朱剑芒编《美化文学名著丛刊》,上海:上海书店1982年版,《濮仲谦刻竹》。

明代，江南文人多请工匠定制文房玉器，"良玉虽集京师，工巧则推苏郡"①。嘉靖、万历时，苏州名工陆子冈琢玉精巧圆活，擅用巧色，甚得文人喜爱(图8.23)。他用整块玉雕成双杯相连，杯体刻龙凤，镌祝允明四言铭和五言诗，下署"子冈制"三字款，既见思古之幽情，又迎合世俗情味，藏于北京故宫博物院。陆子冈玉器代表了明代玉器精巧尚存浑厚的作风，清代仿制成风，北京故宫博物院就藏有陆子冈款玉器30余件，真赝混淆，高下不一。

明代江南刺绣也仿文人画意，制成挂屏装点书斋。万历间，进士顾名世住上海露香园，其子之妾缪氏刺绣分丝如发，绣针若毫，时称"露香园顾绣"，其孙媳韩希孟绣宋元名画参以画笔，别称"韩媛绣"。董其昌称，"顾太学(名世)家有'针圣'，绣此《八骏图》，虽子昂用笔不能辨，亦当一绝"②，顾绣受文人吹捧而名声大噪。明代擅画绣者还有浙江倪仁吉。其后，画绣补笔成风，清代甚至有只绣轮廓、其余彩绘的"空绣"。

笔、墨、纸、砚是中国传统的文房用具，明人合称"文房四宝"。文人们向工匠定制毛笔，或以象牙、犀角、玳瑁、瓷、玉等为材料制为笔管，或于笔管上髹漆并施以描金、雕漆、嵌银丝、嵌螺钿装饰，今北京故宫博物院、苏州博物馆、扬州博物馆各有收藏。自从奚廷珪制墨供奉南唐内府，被后主赐姓改称"李廷珪"以来，"墨"渐成文人赏玩之物，明代文人尤重墨之造型纹饰。万历间，程君房、方于鲁各以不同造型的墨聚集成套面向市场，名"什锦墨"，那已经不是为磨墨，而是在玩墨了。自唐代薛涛笺、南唐"澄心堂纸"③享名，纸也被明代文人用作把玩，各种印有书画的纸笺如《十竹斋笺谱》《萝轩变古笺谱》等，便产生在明人玩赏闲情的大背景下。唐人开始以端、歙、洮河石造砚，砚也被文人作为玩赏之物，书房内必置名砚，以显示身份品位。文房四宝以外，笔床、笔格、笔架、笔山、笔洗、砚滴、砚山、砚匣、水丞、水注、墨床、镇纸、臂搁、桌屏、香炉、琴等等，综合构成了庞大的文房清玩系统，构成了明中期以后文人生活的物态环境。

明中后期，泛滥的物欲使文人早已经不像宋代文人那样优雅脱俗，而是由雅变俗，以雅求俗，亦雅亦俗，外雅内俗，文人鉴赏的目光也随之变俗，小品雕刻衍成时尚。竹、牙、玉、犀类小型雕刻专供把玩，必求小巧莹滑，置于掌中摩挲，名"暖手"。犀牛角制为觥杯，色如琥珀且有异香，温润透光而不炫目，亦为文人喜爱。晚明人记"鲍天成、朱小松、王百户、朱浒崖、袁友竹、朱龙川、方古林辈，皆能雕琢犀象、香料、紫檀图匣、香盒、扇坠、簪钮之类，种种奇巧，迥迈前人"④，魏学洢《核舟记》赞美虞山王叔远之桃核雕。明代文房清玩完全没有了汉人风骨、唐人气象与宋人韵致，满足于小情小趣感官享受，桃核雕、枣核雕、扇坠、簪钮之类，工巧太过而至于奇技淫巧，失却了艺术品最可宝贵的生命精神。

① 潘吉星《〈天工开物〉译注》，上海：上海古籍出版社1998年版，第314页《珠玉第十八·玉》。

② ［明］董其昌《画旨》，见《四库全书存目丛书·集部·别集类·容台别集》第171册，第746页。

③ 澄心堂纸：指南唐皇室专用的精工歙纸，因李昇堂名而得名。

④ ［明］高濂《遵生八笺》，笔者《中国古代艺术论著集注与研究》，第323页《燕闲清赏笺上·论剔红、倭漆、雕刻、镶嵌器皿》。

第三节　波澜迭起的画派与同步变化的书风

　　明初到宣、德年间，朝野上下励精图治，张扬雄强健劲之美，直承南宋刚硬院体山水画风的浙派画应运而生。明中期，江南经济高度繁华，江南画家率先重视抒情的表现与情趣的捕捉，以沈周、文徵明为代表的吴门画家取代浙派，为朝野所重。如果说明前期、中期画家只在宋元矩矱中讨生活，明后期浪漫思潮中，青藤、白阳的花鸟画，南陈（洪绶）、北崔（子忠）的人物画，使画坛面目为之一新。晚明国祚日衰，以董其昌为代表的松江画家推崇元人画风，画坛反响极大，画派林立，与学坛、诗坛、文坛等分宗立派呼应。

一、健拔劲锐的前期浙派画

　　浙江钱塘人戴进（1388—1462），字文进，宣德间北上任翰林院待诏，将杭州地区健拔劲锐的南宋院画之风带到京城，适应了统治者振奋社会精神的政治需要，因此受到青睐。戴进壮年便被逐出翰林院回到杭州，其成就及传人大抵在回到杭州之后，后世画家遂因其籍贯称其"浙派"。藏于台北故宫博物院的《风雨归舟图》，以阔笔自上斜扫出雨势，山石、行人、孤舟在雨势中忽藏忽露，忽虚忽实，将风狂雨暴的气氛渲染得有声有色。《渔人图卷》（图8.24）点划生动，渔村生活饶有情致，与元人不食人间烟火的画风形成鲜明对照，藏于美国弗利尔美术馆。湖北江夏人吴伟（1459—1508），号小仙。他远追李唐，近师戴进，用笔刚猛，如刀劈斧凿，作为浙派传人，因其籍贯又被称为"江夏派"，《灞桥风雪图》笔法强硬，棱角毕露，藏于北京故宫博物院（图8.25）。其后，张路画风更剑拔弩张。当社会认同了吴派温和恬淡的画风以后，文人们便对浙派勾斫有欠含蓄的画风大加贬斥，连推崇浙派的李开先也批评"平山（张路）粗恶，人物如印板，万千一律"[1]。晚明，董其昌的

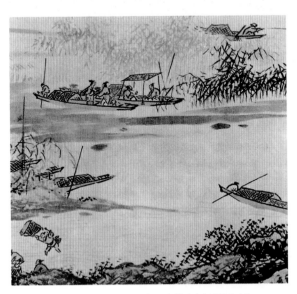

图8.24　戴进《渔人图卷》，采自蒋勋《中国美术史》

[1] ［明］李开先《中麓画品》，卢辅圣主编《中国书画全书》1993年版第3册、2009年版第5册，所引见2009年版，第5册，第43页《后序》。

"南北宗论"一起,文人均以虚灵淡远的画风为美,浙派殿军蓝瑛虽然画风折中,仍不能挽狂澜之既倒。清代,浙派愈益声名狼藉,张庚甚至用"曰硬,曰板,曰秃,曰拙"[1]四字概括浙派的流弊积习。

二、温和恬淡的中期四家画

朱棣迁都以后,对南方文化约束减弱,苏州地区元季画风重新抬头,明中期到晚期影响渐大,沈周、唐寅、文徵明、仇英被公认为明中期四家。明四家作品风格不尽相同。沈周、文徵明家境富裕,优游林下,淡于仕进而以作画自娱。他们上追董源、巨然,继师元季四家,以水墨或水墨淡设色形成宁静秀雅、温和恬淡的画风。仇英出身漆工,意趣在职业画家和文人画家之间。唐寅混迹于市民社会,作品亦俗亦雅,在院画与文人画之间。所以,重士气的沈周、文徵明被称为"吴门画派",唐寅与周臣、仇英往往被称为"院派"、"院体别

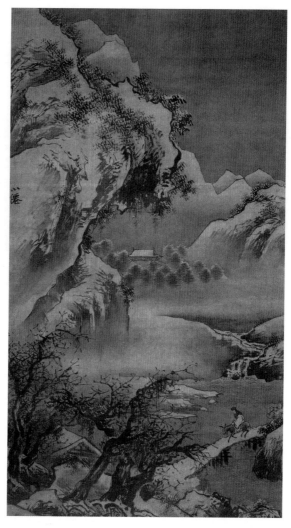

图8.25　吴伟《灞桥风雪图》,采自《中国美术全集》

派"。成化至嘉靖近百年间,是吴门画派声势最壮的时期,从者多为苏州人,徐沁《明画录》记明代画家800人,江南画家接约近一半,苏州画家又接近江南画家一半。

沈周(1427—1509),字启南,号石田。他生活优裕,终生不仕,隐居于故里长洲(今吴县)。其画融宋、元诸家,化元人之高逸为平和、平易,敷色雅淡,笔劲墨练。早年多作细致小幅,中年以后,作品有严谨有放达,人称"细沈"、"粗沈",而以"粗沈"成就为高。"细沈"代表作如台北故宫博物院藏其40岁后所作巨幅《庐山高图》,缜密深秀,虽然势壮,却已经见出几分造作;"粗沈"代表作如其52岁时所作纸本《东庄图》册页24幅,荒

① [清]张庚《浦山论画》,卢辅圣主编《中国书画全书》1993年版第10册、2009年版第15册,所引见2009年版,第15册,第1页。

图8.26 沈周《东庄图》，采自《中国美术全集》

率自然，气象开阔，其中21幅藏于南京博物院。《东庄图》与藏于台北故宫博物院的沈周《雨意图》等，有开启明代大写意山水新风的意义（图8.26）。而比沈周更早开大写意山水画新风的，是正统间浙江人张复。首都博物馆藏其《山水图》，无一笔是树，又笔笔是树；无一笔是山，又隐约见山：墨气淋漓自然，尽得江南烟雨之空蒙意境，实为开风气之先的大写意山水佳作（图8.27）。

沈周学生文徵明（1470—1559），初名壁，字徵明，更字徵仲，号衡山，领袖吴门画派达半个世纪之久。他科举未中，被召入京任翰林院编修，数年之后返回苏州。官场经历使其深得中庸之道，其画很少动荡奇异豪壮之势。早年作画多用青绿细笔，中年以后时有粗笔，人称"细文"、"粗文"。藏于北京故宫博物院的《绿荫清话图》与藏于天津博物馆的《林榭

图8.27 张复《山水图》，采自《中国美术全集》

图8.28 文徵明《真赏斋图》,采自游崇人等《中外美术作品欣赏》

煎茶图》,格调文雅,是"细文"代表作。《真赏斋图》以线与墨的粗细、方圆、大小、浓淡编织出黑白虚实的对比美,形式意识十分明显(图8.28);藏于北京故宫博物院的《溪桥策杖图》,墨色深秀酣畅,为"粗文"代表。所画墨兰文雅隽秀,有"文兰"之称。文徵明作品大体平和恬静,静穆明润,绝不刻露。其子彭、嘉,从子伯仁等一门擅画而以文伯仁所画水平为高,从者甚众。弟子中,陈淳其后自立门户。

唐寅(1470—1523),字子畏,号伯虎,又号六如。他早年被科举作弊案株连下狱,获释后浪迹江湖,以卖画为生。其画初师周臣,继学南宋四家。他又能诗善文工书,终于以兼得南北山水画神髓的笔墨和各体精能的本领脱颖而出。藏于台北故宫博物院的《山路松声图》,笔墨精谨爽利,小斧劈皴刚中含柔,将南宋四家的峭拔刚硬变为灵逸秀润;藏于上海博物馆的《骑驴归思图》画法苍逸,更高一筹。唐寅早年以工笔重彩画人物画,如藏于北京故宫博物院的《孟蜀宫妓图》;继而参以用笔精细圆润、墨色融和清丽的元人画法,如北京故宫博物院藏《事茗图》;后期人物画《秋风纨扇图》用兰叶描画出,风格洒脱,藏于上海博物馆。唐寅浪迹生涯,迎合市场,为以画为"余事"的文人所不齿。这恰恰从侧面说明,唐寅迎合了明中期书画市民化、市场化的大势。

仇英(约1494—1561)师周臣兼师赵伯驹和南宋院体。与藏家的频繁接触,使其从古画中增长了眼力,擅画仿古青绿山水和着色人物,线描、敷色风骨劲俏又精妙妍丽,连推崇南宗画的董其昌也对他刮目相看。绢本《桃源仙境图》水墨与丹青并用,骨力峭拔,墨色生辉,藏于天津博物馆。传世水墨山水画较少,《临萧照瑞应图卷》藏于北京故宫博物院。其画人物亦有工笔重彩、粗笔写意两种。仇英出身漆工,诗文书法修养不足,所以,史家多将仇英视为职业画家,排斥在"吴派"之外。

明四家画风温雅秀丽又各有特点:沈周苍,衡山文,唐寅秀,仇英细。其画法大体不出前人矩镬,缺少元季四家的开创性格。董其昌将"吾朝文、沈"划在"南宗"之下,同时指出明四家模仿前人用力太过,"沈石田每作迂翁(倪瓒)画,其师赵同鲁见辄呼之曰:'又过矣,又过矣。'盖迂翁妙处实不可学。启南力胜于韵,故相去犹隔一尘也"[1]。

——————

[1] [明]董其昌《画旨》,引自笔者《中国古代艺术论著集注与研究》,第380页。

明四家是最能够代表明代时代精神的画家集群。他们一方面追求虚宁恬淡的画境,一方面天天与市场打交道,心境已经走向世俗。沈周不遑应付买家遂令弟子代笔;陈继儒貌似冲虚恬淡却钻营名利有道,人称"翩然一只云间鹤,飞来飞去宰相家"①。及至吴派末流参与作坊大批造假,作品愈益空虚屡弱,不能自拔。北宋山水画的山林之气、元季山水画恍若天际冥鸿的出世之美,明四家是无法企及了。

三、注重笔墨的后期松江派等

明后期,松江及其附近地区出现了以顾正谊为首的华亭派、以沈士充为代表的云间派、以赵左为标志的苏松派等许多风格相近名目各异的画派。以董其昌、陈继儒为旗帜,三派合称"松江派"。松江派有吴派的温雅恬淡,又比吴派更重笔墨表现。

图8.29 董其昌《秋兴八景图》,采自《中国美术全集》

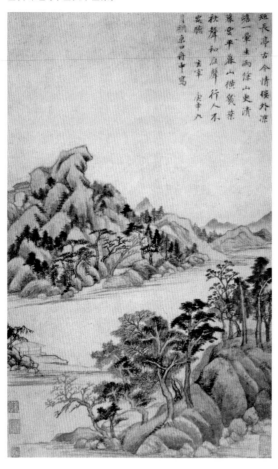

松江派领袖董其昌(1555—1636),字玄宰,号思白,别署思翁、香光居士,华亭(今属上海)人。18岁时,从莫是龙父莫如忠学书,35岁中进士后北上京城,得以广见宋元名迹,由师宋元上溯董源、巨然,60岁后返回元季画风。其官至太常少卿、礼部右侍郎、礼部尚书,遂成画坛领袖,死后赠太子太傅,谥文敏。在晚明激进的文化碰撞之中,董其昌标举虚灵妙应的禅悟式审美,以弘扬富有灵性的江南名士精神。其山水画从董源的图式、米芾的笔墨、倪瓒的简洁、黄公望的萧散中脱出,形成自己笔锋和柔、古雅秀润的画风。藏于南京博物院的水墨山水《升山图》,深得米氏云山神韵;藏于吉林省博物馆的青绿山水《昼锦堂图》,变刚硬的墨骨为和柔的渲淡;藏于上海博物馆的《秋兴八景图》,熔水墨、青绿于一炉,墨色清润,却已经显出了程式意味(图8.29)。如果说宋人画的是典型化

① [清] 蒋士铨《临川梦》,转引自陈平原《从文人之文到学者之文》,北京:三联书店2004年版,所引见第38页,第2出,陈继儒上场诗。

了的客观山水,元人画的是抒情化了的主观山水,董其昌追求的则是笔墨自身。从物境美到意境美再到笔墨美,反映了中国山水画家审美观念的演进。

明末画派丛生,甚至一城一派,一人一派,名目各异。新安人程嘉燧,与董其昌、王时敏、王鉴等号称"画中九友",因其寓居嘉定,与李流芳等被称为"嘉定四先生"。嘉兴人项圣谟,山水画紧追宋元,功力精深,笔法严谨,自成一家,人称"嘉兴派"。僧担当僻居云南,山水画风格超逸,一枝独秀。蓝瑛传派在浙江杭州,时称"武林派"[①]。还有萧云从为首的"姑熟派"、邹子进为首的"武进派"、盛时泰为首的"江宁派"等,除程嘉燧开启新安画派以外,其余大多是吴派支流,影响甚微。

四、复古、作态到个性表现

与明初因袭保守的社会氛围同步,明初刮起了一股复古书风,三宋——宋克、宋璲、宋广继承宋元帖学,二沈——沈度、沈粲则是"馆阁体"书法的代表。明中期,帖学走向普及,吴门书家以世俗的心境写优雅的书法,对形式的注重流于表面,祝允明、文徵明、王宠等书风均偏柔媚。"明书尚态","态"本身就有"作态"的意味。"作态"导致帖学走向没落。明中叶文人、明中叶艺术,都有了几分作态了。

如果以"明书尚态"概括整个明代书法,则既不准确,也流于概念化。中晚明,江南家居厅堂的高度提升,使立轴、中堂、对联流行,加之书画市场兴起,书法欣赏功能突显,由此,精雅谨慎的小幅书法转为欹侧恣肆、有冲击力的大幅书法,带来书写方式从坐书寸字到站立悬腕的转变。徐渭、刑侗、米万钟、黄道周、王铎等书家,追求全幅的力度感、运动感与节奏感,其激进书风当时不乏贬声,却给书坛带来了生气。华亭派董其昌以不变应万变,以平淡蕴藉、精致优雅、富有禅味的柔性书风,与晚明狂放粗猛的激进书风形成对照。明代书风的变化,正与明代社会思潮的变化同步。

第四节　浪漫思潮与市民艺术

明代诞生了《西游记》《金瓶梅》等四大奇书及大量闲情美文,市民文艺的热潮推动了融合南北戏曲长处、更成熟更完备的戏曲形态——传奇降生。明中后期,启蒙思潮在商贸兴旺的江南率先滋长,徐渭、汤显祖等主情派艺术家如狂飙突起在艺坛。文学读本插图和画谱的大量印行,带动晚明线刻版画大批印行,由此蔚成中国古代线刻版画的巅峰。

一、由俗入雅的传奇

传奇这一名称,在唐代指文言小说,在宋代与弹词接近,在金元指北杂剧,明代嘉、隆

① 武林:杭州别称,因其地有武林山而得名。

以前指南戏和南杂剧；而狭义的传奇，专指为昆、弋二腔所写的剧本。南戏自北宋末诞生以后，元初即为势头正猛的杂剧切断，"元初北方杂剧流入南徽，一时靡然向风，宋词遂绝，而南戏小衰"①。元末明初，随南方文化抬头，南戏重又复兴。剧作家高明，字则诚。他将宋元南戏《赵贞女》改编为《琵琶记》，将蔡伯喈遗弃赵贞女的虚构故事改编为蔡伯喈不忘糟糠、辞试不从、辞婚不从、辞官不从，蔡伯喈和赵五娘两条线索交错发展，对比映衬，成为传奇效仿的结构模式。其一夫二妻式的大团圆结局，可见明初文人为重树儒家伦理传统所作的努力以及反抗封建礼教的不彻底性。全剧由引子、过曲、尾声三部分组成，语言从俚俗转向雅化诗化。南戏定律、定格的完成，也就是传奇的完成。因此，《琵琶记》被历代人尊为"传奇之祖"。此后，《荆钗记》《刘知远白兔记》《拜月亭》《杀狗记》用韵向北曲靠拢并且用"南北合套"形式。②尽管南戏到传奇是逐步衍变而成，学者一般以《琵琶记》作为南戏的高峰和终结，而以"荆、刘、拜、杀"作为传奇降生。

元末明初，南方兴起了除《琵琶记》"弦索官腔"以外的四大声腔。弋阳腔以质朴无华为本色，流行于广大乡村；昆山腔以雅见长，流行于苏、昆一带；余姚、海盐二腔徘徊于雅、俗之间。正德间，四大声腔以压倒之势取代了北曲。嘉靖、隆庆间，南人魏良辅吸收其他三腔长处，对昆山腔进行加工，将一字分成头、腹、尾三部分，并以中州音将吴方言改造为苏州官话，以字传腔，徐徐唱出，"尽洗乖声，别开堂奥，调用水磨，拍捱冷板，声则平上去入之婉协，字则头腹尾音之毕匀，功深熔琢，气无烟火，启口轻圆，收音纯细"③，形成字清、腔纯、板正的特点，迎合了文人喜好，加上以笛为主的乐器伴奏，使昆山腔面目一新，从清唱小曲为主进入以戏剧表演为主的阶段，成为文人的戏曲。接着，梁辰鱼以典丽之笔融昆山新腔，写出中国第一部昆曲剧本《浣纱记》。昆曲使戏曲从平民化走向了雅化。与此同时，弋阳腔流传各地。昆、弋二腔一雅，一俗，全面取代了杂剧。

传奇与元杂剧，有联系也有区别。二者都以曲牌联套体为音乐结构。元杂剧用七声音阶的北曲，传奇用五声音阶的南曲；北曲用《中原音韵》，南曲用《洪武正韵》；元杂剧板式变化少，传奇板式变化多。元杂剧一人主唱，传奇登场人物都可以唱，有互唱，有齐唱；元杂剧四折，传奇改"折"为"出"，第一出副末开场，第二三出生、旦自报家门，然后展开故事，往往二三十出甚至五六十出，叙事细腻曲折，篇幅浩大。王世贞比较北杂剧与传奇说，"凡曲，北字多而调促，促处见筋；南字少而调缓，缓处见眼。北则辞情多而声情少，南则辞情少而声情多。北力在弦，南力在板。北宜和歌，南宜独奏。北气易粗，南气易弱"④。比较宋元南戏，传奇也大有进步。宋元南戏不分出，篇幅稍长便难以完整贯串，明代传奇分出且有出目，方便阅读和演出；宋元南戏进戏很慢，明代传奇则对枝蔓加以削减以很快入戏；宋元南戏取自村坊小曲不讲曲律，明代传奇兼得杂剧音乐的严谨和南戏音乐的灵活，既建立了南曲宫调和套数，又有三眼板、一眼板、流水板、散板、赠板（指四拍放慢为八拍）等板式变化。

传奇时代，宋金古剧中的五脚色演变成为"生"、"旦"、"净"、"末"、"丑"五行，生

① ［明］徐渭《南词叙录·叙》，引自笔者《中国古代艺术论著集注与研究》，第245页。

② 高明著、钱箕校注《琵琶记》，北京：中华书局1960年版；《荆钗记》《刘知远白兔记》《拜月亭》《杀狗记》，见俞为民校注《宋元四大戏文读本》，南京：江苏古籍出版社1988年版。

③ ［明］沈宠绥《度曲须知》，《中国古典戏曲论著集成》第5册，第198页《曲运隆亨》条。

④ ［明］王世贞《曲藻》，见于《中国古典戏曲论著集成》第4册。

行加"外"，且行加"贴"，为"七脚"。再接着，传奇生行有"正生"、"老生"、"外"，旦行有"正旦"、"小旦"、"贴旦"、"老旦"，净、末行有"净"、"副净"、"丑"、"杂"。"正生"即小生，为男性主角，往往潇洒文雅；"老生"，指老年男性角色；"外"指"生外之生"，王骥德《曲律》称"贴生"，泛指"生"之副角，"老外"指戴白髯口的老年男性角色，相当于晚清京剧中的"须生"；"正旦"指女性正角，往往娴静庄重；"小旦"扮演少女；"贴旦"指"旦"之副角，扮演正旦贴身丫鬟；"老旦"指老年女性角色；"正净"、"副净"、"丑"俗称"大面"、"二面"、"三面"；"末"指"生"以外串联剧情的次要男性角色；"杂"指专玩杂耍的角色。到此，中国戏剧的艺术形式终于大备：有系统的曲牌宫调、系统的角色分行、系统的伴奏乐器，脸谱、穿关（服装程式）也已经完善，形成了完整的表演体系、独具民族特色的表演风格。

明嘉靖到清乾隆200余年间，大批文人致力于传奇的创作与批评，传奇作家达数百人，中国戏剧出现了继元杂剧之后的又一高峰，史家称其"传奇时代"。明代传奇高峰赖市民与文人合力而形成。没有明代南方经济的繁荣，没有鉴赏力提高了的大批市民观众，就不会有南北尽效南声的热潮；没有大批文人的投入，就不会有传奇的诗化和雅化。

明代曲坛上，先后出现了五伦派、昆山派、临川派、吴江派等传奇创作流派。五伦派活动于明初曲坛，代表作家丘浚、邵灿、沈龄等。他们引经据典，寻章摘句，宣扬封建礼教。嘉靖、隆庆间出现的昆山派，语言典雅细腻，擅写儿女私情，与清丽缠绵的昆山腔适应，代表作家梁辰鱼，主要成员有张凤翼、顾允默、顾懋宏等人。万历间，临川派以汤显祖为首，又称"玉茗堂派"，主体情感显露，讲究意、趣、神、色，不斤斤于音律，当时曲高和寡，追随者有孟称舜、吴炳等人。吴江派代表作家沈璟，严守声律矩矱，所作传奇《十孝记》等17种，斤斤守法，字字协律，内容则多宣扬封建礼教，无一可称佳作，追随者有吕天成、王骥德、冯梦龙、卜世臣、范文若、袁于令等人。晚明，围绕情与法孰轻孰重的问题，吴江派与临川派展开了激烈论争，戏曲史称"沈汤之争"。晚明人对沈璟、汤显祖评价忽上忽下。今天，汤显祖作品流传极广而沈璟作品绝少流传，正是艺术作品中才情与法度孰轻孰重问题的结论。

二、浪漫思潮及其艺术主张

明中叶，余姚人王阳明（1472—1528）[①]提倡"致吾心之良知者致知也，事事物物皆得其理者格物也。是合心与理而为一者也"[②]；泰州学派王艮认为"治天下有本，身之谓也。本必端，端本诚其心而已矣"，"百姓日用即为道"[③]：客观上承认了个性存在的合理性。被封建礼教压抑的人性随新的时代哲学冲决而出，士大夫中刮起了一股狂禅之风。表面看来，明代心学是宋代理学的继承和发展，明代狂禅之风是宋代禅悦之风的继承和发展，其实，二者有本质的区别。宋代理学重束缚个性的"理"，重心与理、物与我的和谐，明代心学

① 王阳明：即王守仁，字伯安，因筑阳明洞以讲学，自称阳明子，世称"王阳明"。
② ［明］王守仁《答顾东桥书》，北京大学哲学系中国哲学史教研室编《中国哲学史》下册，北京：中华书局1980年版，第119页。
③ ［明］王艮《复初说》，《中国哲学史》，版本同上，第156、157页。

重本心,重个性;宋代禅悦重清净无欲,心理趋于内省和封闭,明代"狂禅"呵佛骂祖,敢于否定传统观念。阳明心学于无意之中打开了个性解放的大门,充当了情感美学思潮的理论基石,所以,史家称其"阳明禅"、"心禅之学"。

晚明清初学术界,宗派林立、异说纷呈,成为学术史上天崩地坼的时代。如果说魏晋玄学、唐代禅学推动了人的觉醒,这第三度更为深刻的自我觉醒,是在"心学"流播的晚明清初。晚明狂禅之风中,泉州人李贽提倡"童心"说,公安派三袁和竟陵派钟惺提倡"独抒性灵"①,汤显祖、屠隆、张岱……晚明诸子推波助澜,矛头直指复古思潮和儒家伦理美学,掀起了一场以张扬个性情感为特征的人文思潮——浪漫主义思潮,或称"情感美学思潮"。主情派文人大多率性狂狷,张扬激厉,慷慨不平,大胆地追求尘世欢乐,对中国长期以中和圆融为主的美学传统是一种颠覆。主情派文人的艺术也不再重视明道言志,转而重视个人情感的宣泄,中国艺术史上出现了前所未有的个性化热潮,大量通俗、言情的市民文艺作品,以广阔的视角和巨大的包容量摄取五光十色的社会生活画面,有声有色地刻画市民生活状态与情感状态,其成就足令复古派文人刮目。晚明清初艺术史就此一新面目。

三、狂飙突起的徐渭

明后期浪漫思潮之中,徐渭是艺坛一员主将。徐渭(1521—1593),山阴(今浙江绍兴)人,初字文清,改字文长,自号天池山人、田水月,别号青藤、青藤道士、天池道人等,少为诸生,屡试不举,于是以教馆为业,37岁入浙闽总督胡宗宪府为幕宾,也曾一时趺扈。严嵩事败,胡宗宪瘐毙大狱,徐渭身心彻底崩溃,"英雄失路托足无门之悲","自持斧击破其头,血流披面",又"以利锥锥其两耳,深入寸余,竟不得死",②曾九次自杀,九死九生,失手杀妻而至于身陷囹圄。8年牢狱之灾以后,徐渭愈益癫狂潦倒,愤世嫉俗,不可收拾。正是出狱不得志到抱恨而卒的人生之尾,徐渭登上了艺术峰巅。

(一)从工到写花鸟画

明代花鸟画史是一部从工到写的变革史。明初王绂、夏昶等人所画墨梅墨竹,基本是元人此类题材和风格的延续。宣德至弘治时期是明代宫廷绘画的繁盛时期。北京故宫博物院藏永乐时院体画家边文进《双鹤图》(图8.30)工整妍丽,能脱俗气;台北故宫博物院藏明中期院画家吕纪《雪岸双鹊图》,工笔重彩加进了水墨渲淡;院画家林良为水墨粗笔,尤擅画鹰,《苍鹰图轴》藏于南京博物院;周之冕兼工带写,勾花点叶,自创一格。

继沈周《墨花图卷》之后,陈淳、徐渭彻底放而使用水墨。陈淳(1483—1544),字道复,号白阳山人,中年后用飞白画写意花鸟,逝年画绘《花卉册》20页,水墨点乱,淋漓纷披,生意盎然,如飞如动,藏于上海博物馆。如果说陈淳并没有将文人雅逸的气质彻底丢弃,徐渭一扫过往文人的温尔雅故作姿态,借笔飞墨舞宣泄狂涛般的情感,将个人遭际和对社会的不满一寄毫端。藏于南京博物院的《杂花图卷》画荷叶、石榴、葡萄等,用笔如

① 三袁:指袁宗道(1560—1600)、袁宏道(1568—1610)、袁中道(1575—1630),因其籍贯为湖北公安,世称"公安派"。

② 袁宏道《徐文长传》,所引见阴法鲁主编《古文观止译注》,长春:吉林出版社1982年版,第1126页。

图8.30　边文进《双鹤图》,采自《中国美术全集》

图8.31　徐渭《墨葡萄》,采自《中国美术全集》

崩山走石,用墨如大雨滂沱,墨趣变化,游戏天然,前无古人,其后也少有人匹。藏于北京故宫博物院的《墨葡萄》(图8.31),画折枝从右至左横插画面,满纸如飒飒风动,骤雨疾来,遒劲的藤蔓是徐渭倔犟个性的写照;团团叶片墨彩斑驳,则是徐渭一腔激愤之情的倾泻;题诗跌宕欹侧:"半生落魄已成翁,独立书斋啸晚风。笔底明珠无处卖,闲抛乱掷野藤中!"闲抛乱掷的哪里是葡萄,是为世所弃的徐渭!中国花鸟画发展到徐渭,才真正完成了从工笔到水墨大写意的蜕变。徐渭开创的大写意花鸟画代有传人,经过清代画家推衍,大写意花鸟画占据了近现代花鸟画坛大半壁江山。

（二）一片本色《四声猿》

继承宋元南戏与杂剧针砭时弊的传统，徐渭创作了南杂剧《四声猿》。

《四声猿》根据民间流传的历史故事改编而成，包括《玉禅师翠乡一梦》南北二折、《狂鼓史渔阳三弄》北一折、《雌木兰替父从军》北一折、《女状元辞凰得凤》南北五折，取郦道元《水经注》"猿鸣三声泪沾裳"之意，合名《四声猿》。《玉禅师》为徐渭早年之作，表现出徐渭既对凡人追求七情六欲的肯定，又对世俗倾轧深感迷惘，力图到宗教中去寻求解脱；其余三剧写作时，徐渭已经从九死一生的炼狱之中走出，对世事既不抱期望，亦不甘屈服，唯求任情率意的批判和反抗。《狂鼓史》让即将升仙的祢衡对地狱中的曹操击鼓痛骂，矛头直指当朝权贵；《女状元》《雌木兰》赞美下层妇女，表现出作者对封建礼教的蔑视；《四声猿》大胆歌颂叛逆精神，呼唤男女平等。如此彻底的民主思想和人文精神，是明前期戏曲所没有、也不可能有的。

《四声猿》少则一二折，多则五折，不拘长短，上场角色有独白，有独唱，有对唱，还有假面哑剧……灵活不拘程式。徐渭还别出心裁地混用南北曲。《狂鼓史》剧情基调激越，不宜轻吹慢打，所以用单出北曲，以收到怒龙挟雨、腾跃霄汉般的效果；《雌木兰》与《女状元》两剧均以女性为主角，前者表现花木兰戎装保国的主题，所以用北曲；后者写黄崇嘏领袖文苑的才能，所以用南曲。南北相参，各得其妙。

《四声猿》大量运用方言、俚语、口语、哑语，言文人不敢言，俗到了家，也就真到了家。《玉禅师》第二折写月明和尚说"法门"，"俺法门像什么，像荷叶上的露水珠儿，荷叶下的淤泥藕节，又不要腌臜，又要些腌臜"，比喻贴切，三两句话便揭露出宗教的虚伪性。《雌木兰》一折中，木兰说自己要代父从军，母急了，"同行搭伴，朝食暮宿，你保得不露出那话儿来么？这成什么勾当？"这些对话，几百年后，还让人一看就懂。明人称徐渭"行奇，遇奇，诗奇，文奇，画奇，书奇，而词曲尤奇"①；赞《渔阳三弄》"此千古快谈，吾不知其何以入妙，第觉纸上渊渊有金石声"，赞《雌木兰》"腕下具千钧力，将脂腻词场，作虚空粉碎"，赞《女状元》"独鹘决云，百鲸吸海差可拟其魄力，文长奔逸不羁，不执于法，亦不局于法"②。今人评，"明人杂剧以《四声猿》为冠，纯乎金元家数。盖北曲不难于典雅，而难于本色，天池生庶几矣"③。

徐渭还创作了四折南杂剧《歌代啸》，将荒淫无耻的佛门弟子漫画化，剧情被浓缩为楔子中的四句话，"没处泄愤的，是冬瓜走去拿瓠子出气；有心嫁祸的，是丈母牙痛炙女婿脚跟；眼迷曲直的，是张秃帽子教李秃去戴；胸横人我的，是州官放火禁百姓点灯"④。

如果说明前期宫廷杂剧规范整饬，以宣扬封建礼教为主旋律，以徐渭《四声猿》、王九思《杜子美游春》、康海《中山狼》为代表的南杂剧则自抒胸臆，充分表现出了文人剧作家的个性精神，成为中国杂剧创作闪烁光彩的末笔。文人参与南杂剧创作，使杂剧退出明代曲坛主体位置之后，创作数量并没有减少，"有姓名可考的作者达126名，所编剧本总目为

① ［明］徐渭《四声猿》附《歌代啸》，上海：上海古籍出版社1984年版，《四声猿·跋》。

② ［明］祁彪佳《远山堂剧品》，见《中国古典戏曲论著集成》第6册，第141、142页。

③ 王永健《20世纪中国古代戏曲理论研究的拓荒者——黄摩西戏曲理论批评简论》，《东南大学学报》2000年第1期，第103页。

④ 徐子方《明杂剧研究》，台北：文津出版社1998年版，第229页。

740种有余,现存315种,超过了元代杂剧和南戏的总和"①。传奇与南杂剧,成为明代戏曲史的两条线索。前者是南戏向北曲靠拢的产物,后者则是北杂剧的南化。南北融合,蔚成中国戏曲史上元杂剧之后的又一高峰。

(三)粗服乱头徐渭书

徐渭行草粗服乱头,天机自出;狂草中,桀骜不驯的个性精神历历如见。藏于绍兴文物管理处的狂草《白燕诗轴》,字字连绵,笔意相属,隔行不断,常有一笔数字成连体字群,转折提按,虚实疾徐,变化多端;巨幅立轴《杜甫诗》和长达6.5米的《草书诗卷》更是激情奔宕,不可遏止,令人想见其如癫如狂、如醉如痴的创作状态。藏于上海博物馆的行草《青天歌》,结体横斜倚侧,参差跌宕,随意为之,虽不比狂草奔放连绵,而整体气势自出。周亮工说,"青藤自言书第一,画次,文第一,诗次。此欺人语耳。吾以为《四声猿》与草草花卉,俱无第二"②。

徐渭生活在旧传统和新思想冲突对立的历史时期,腐朽的官僚制度与强大的礼教传统使他的人生以悲剧结束。坎坷的际遇没有将徐渭击倒,反而成为他艺术和艺术思想发生发展的契机。如果明代艺术史只能推举一人,我推举徐渭。徐渭激进的个性化艺术,成为中国艺术从古典艰难走向现代的肇始。

四、汤显祖与《牡丹亭》

汤显祖(1550—1616),字义仍,号海若、若士,江西临川人。代表作《临川四梦》又称《玉茗堂四梦》③,创造出一个个真真幻幻、以幻写真、幻中有真、真中有幻的戏境。《牡丹亭》是其中典范,也是传奇鼎盛时期的典范作品。

《牡丹亭》主角杜丽娘游园回房,与书生柳梦梅在梦境中幽会于牡丹亭畔,醒后怅然,一病而亡。三年后,柳梦梅来到南安,杜丽娘之魂与其幽会,嘱其掘墓开棺,得以还魂复生,二人结为夫妇。此等情节纯属虚构。汤显祖直言《牡丹亭》创作宗旨是,"情不知所起。一往而深,生者可以死,死可以生。生而不可与死,死而不可复生者,皆非情之至也。梦中之情,何必非真?天下岂少梦中人之耶?必因荐枕席而成亲、待桂冠而为密者,皆形骸之论也……嗟夫!人世之事,非人世所可尽。自非通人,恒以理相隔耳!第云理之所必无,安知情之所必有耶!"杜丽娘没有见过柳梦梅,却"因情而梦,一梦而亡";汤显祖没有见过掘墓奇事,却"因情成梦,因梦成戏":可见汤显祖所写的情,非实人、实景而直指普遍的人欲。如果"必因荐枕席而成亲",以肉体的结合作为情的结果,便是不识作者深意的"形骸之论"了。"情不知所起"是理解《牡丹亭》的关键。汤显祖还直言"情有者,理必无;理有者,情必无",矛头直指宋明理学的"存天理,灭人欲";"世有有情之天下,有有法之天下",

① 徐子方《明杂剧研究》,版本同上,所引见引言。
② [清]周亮工《读画录·题徐青藤花卉手卷后》,萧元编《明清闲情美文》,长沙:湖南文艺出版社1993年版,第390页。
③ 《临川四梦》:指《还魂梦》(即《牡丹亭》)、《紫钗梦》(即《紫钗记》)、《邯郸梦》(即《邯郸记》)、《南柯梦》(即《南柯记》)。

公开宣称与君主专制的"法"对立。作者借为情而死、为情而生、生而死、死而又生的杜丽娘，呼唤情感解放，为饱受礼教桎梏的人们张扬人欲立下了奇功。[1] 如果说《西厢记》的爱情模式尚停留于两性相悦的低级阶段，《牡丹亭》意不在表现成亲，而在表现知识精英追求自由的个性精神。从思想解放的意义言，《牡丹亭》高于《西厢记》。《牡丹亭》及其《题词》，传达的正是晚明浪漫思潮的呼声。

《牡丹亭》长达55出，以散板［绕池游］作引子，以8/4拍的［步步娇］［醉扶归］与4/4拍的［皂罗袍］作正曲，以2/4拍的［隔尾］作尾声，用独唱、对唱、齐唱等多种演唱方式，细致刻画了人物的心理活动。全剧语言清新典雅，充满诗情画意和生活情趣。"良辰美景奈何天，赏心乐事谁家院。朝飞暮卷，云霞翠轩；雨丝风片，烟波画船"等从《滕王阁序》化出，吻合如自家手笔，如今妇孺皆知。《闺塾》写丫鬟春香欲去买花遭塾师指责，春香骂道："村老牛！痴老狗！一些趣也不懂！"春香所说的"趣"，正是生活的乐趣，也就是审美的情趣。审美的情趣、生活的乐趣，被主情派文人看得如此重要，没有了"趣"，生命便形同槁木。《牡丹亭》语言和情感的至美境界，对后世戏剧创作产生了极大影响。因其雅而有欠口语化，李渔批评其"字字俱费经营，字字皆欠明爽。此等妙语，止可作文字观，不得作传奇观"[2]。

五、蔚成高峰的木刻版画与服务市民的肖像画

随着市场经济的蓬勃发展，明中期以后，书画普及到了富裕的城市平民。职业画家设帐课徒需要印制成批的画谱，唐寅、文徵明、董其昌、李流芳等，各以木版刻印画谱进行自我宣传以扩大商业影响，加之描写市井生活与世俗人情的传奇、小说、话本、拟话本和小品文等需要插图，科技、医学等书籍需要插图，文人把玩的墨谱、笺纸，市民消闲的酒牌（即"叶子"）也需要印以木版图画，由是，木刻线描版画大量印行，京城以外，中国东南书坊林立，形成了徽州、金陵、武林、吴兴、苏州等不同的雕版印刷流派。

徽州木刻版画的创作得力于画家参与。万历间徽州人丁云鹏为徽

图8.32　陈洪绶《杂画图册》，选自王朝闻、邓福星主编《中国美术史》

① ［明］汤显祖《牡丹亭》，北京：人民文学出版社1995年版，本段引文均见《牡丹亭题词》。
② ［清］李渔《闲情偶寄》，南京图书馆古籍部藏清康熙壬子年刻本，所引见《词曲部·词采第二·贵显浅》。

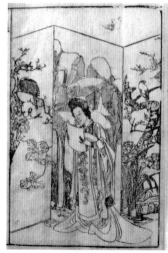

图8.33 陈洪绶画、刻工刻《王西厢·窥柬》，采自《中国美术全集》

刊书本插图，人物神情飒爽，笔力伟岸，《方氏墨苑》中留有其版画作品。崇祯间，陈洪绶与崔子忠画人物，并称"南陈北崔"。陈洪绶(1598—1652)，号老莲。他一反明末画坛的唯元风气，取象民间，追踪唐宋，既画工笔重彩，又画人物白描，晚年画人物容貌奇古，参以怪石，以人与石、一瞬与永恒并置，突显对生命一瞬的颖悟。其衣纹排叠遒劲，设色水石并用，尤擅易圆以方的装饰意匠，线条森森然如折铁(图8.32)。陈洪绶与名刻工项南洲等合作，创作出一系列木刻版画史上的杰作。如《西厢记》插图，正图绘《西厢记》主要情节，副图刻老干古梅、花草禽鸟，以线条的排叠形成节奏，以线条的穿插组织出画面黑、白、灰的对比，极富形式美(图8.33)；《屈子行吟图》故意将屈原头部画小，造成纪念碑似的长三角造型，传神地刻画出屈原高冠长剑、行吟泽畔、颜色憔悴、形容枯槁的情状，屈原形象就此定格；《水浒叶子》刻梁山泊108条好汉，人物个性鲜明，神采毕现，大俗大雅，堪称绝笔。其高古伟岸的画风，给金农、任颐、齐白石以极大影响。陈洪绶成为明代卷轴人物画倒退总趋势下兀然挺立的奇峰。没有他，明代人物画史将黯然失色。清人恽格批评陈洪绶作品过于刻画，其实正可见陈洪绶熟谙版画用刀特点、有意远离文人审美定势、气格直通上古的个性精神。丁云鹏、陈洪绶画稿佐以新安刻工的精良手艺，卒成中国古代版画史上的黄金时代。

晚明著名画谱有：顾炳摹辑、刘光信刻《历代名公画谱》四册，或称《顾氏画谱》，以时代为序，摹东晋顾恺之、陆探微至明代董其昌等100位名家作品，每人一图，前图后传，另附6人有传无图，当时名家书写评语题跋，工致传神，如观真本，为明代画谱中的神品，既为人们学习人物画提供了范本，又成为一部线刻版画画史图录，藏于上海图书馆(图8.34)。[①]也在晚明，方于鲁延聘徽州黄氏刻工刻《方氏墨谱》6卷，又1卷，收方氏名墨造型图案385式；程君房不甘示弱，彩色套印《程氏墨苑》14卷，收程氏名墨造型图案520式；加上《潘氏墨谱》2卷、《方瑞生墨海》11卷，明代四大墨谱不仅记录了制墨高峰期的辉煌，同时成为明代版画的重要遗存，《程氏墨苑》还以木刻线描版画表现圣母与耶稣形象。[②]就中国古代

① ［明］顾炳《历代名公画谱》，上海：上海鸿文书局1988年石印版。

② ［明］程君房《程氏墨苑》、方于鲁《方氏墨谱》，收入《续修四库全书·子部·谱录类》第1114册。

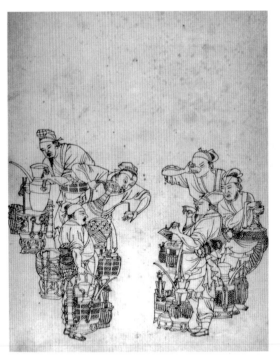

图8.34 《历代名公画谱·斗茶图》，采自《中国美术全集》

版画，郑振铎赞扬糜烂的万历时代是"光芒万丈的万历时代"①。

中国最早的彩色套版印刷品是元代至正初《金刚般若波罗蜜经》，印经为朱色，印注为黑色，藏于台北图书馆。天启间，金陵吴发祥创"拱花"法，印出拱花水墨加彩《萝轩变古笺谱》178幅，写形工致，色调隽雅，镌刻劲巧(图8.35)，为现存笺谱中最早的刻本。②版刻家胡正言(1584—1674)，安徽休宁人，一生经历了明万历至清康熙6代，阅历广博。他精于版刻印刷，又善造墨制笺，崇祯间定居南京，广交当时社会名流，天启七年(1619年)与画家、刻工、印工合作，首创"饾版"法，分色套印出《十竹斋书画谱》四册，凡书画、墨华、果谱、翎毛、兰谱、竹谱、梅谱、石

图8.35 《萝轩变古笺谱》，采自《中国美术全集》

① 郑振铎《中国古代木刻画史略》，《郑振铎全集》，广州：花山文艺出版社1998年版，第306页。
② ［明］吴发祥《萝轩变古笺谱》，上海图书馆藏天启六年金陵吴发祥刊本。

谱8卷,共160幅,梅谱有早梅、雪梅、月梅、烟梅、风梅、枯梅、老梅、墨梅、疏梅、落梅等20种,竹谱有写竿、写节、定枝、写叶各种图式,一图一诗,每谱前有序,兰谱、竹谱前又有《起手执笔式》等图解。[①] 崇祯十七年(1644年),又以"饾版"法加"拱花"法套印《十竹斋笺谱》,初集凡4卷。一卷7种,为清供、华石、博古、画诗、奇石、隐逸、写生;二卷9种,三卷9种,四卷8种,除汇集当代名家之作外,还临摹元、明名家作品。[②] 因为综合运用了饾版、拱花技法[③],笔法简略,敷色淡冶,意趣超然,隽雅精细,花筋叶脉有浮雕感,逼真地再现了国画的皴、渍等笔墨趣味,开创了世界彩色套印的新纪元(图8.36)。郑振铎评价,"嘉靖始衰,艺术却几乎无一部门不显出蓬勃的生气与别致的式样来","《笺谱》诸画,纤巧玲珑,别是一格。以设色凸版压印花瓣脉纹、鼎彝图案与乎桥头水波、山间云痕,尤为胡氏之创作。人物则潇洒出尘,水木则澹淡清华,蛱蝶则花彩斑斓,欲飞欲止,博古清玩则典雅清新,若浮出纸面"[④]。晚明木刻版画虽然雅丽别致,却斤斤于小纸小笺小形小色,唐宋元画的气象韵律都已经成为免谈。

明前期画家逃避现实,或转向对历史人物的描绘,或将人物作为山水画中的点缀。明后期政局动荡,画家不复画前朝故事,却因市民文化的兴起,将市民追念祖先的肖像画带动了起来,空前增长的肖像画需求,又带动起唯重意趣的人物写生画。曾鲸,字波臣,在传统人物画以线立骨的基础上,借鉴西画明暗,用淡赭层层渲染出人脸凹凸,人称"波臣派",《张卿子像》写生而能妙得神情,敷色润泽,意态安详(图8.37),记录了晚明肖像画在西画影响下所能达到的传神高度。

图8.36 《十竹斋书画谱》,采自《中国美术全集》

图8.37 曾鲸《张卿子像》,采自《中国美术全集》

① [明]胡正言《十竹斋书画谱》,南京图书馆藏崇祯十七年胡氏彩色套印本。
② [明]胡正言《十竹斋笺谱》四册,北平:荣宝斋1934年套印本。
③ 饾版:指分色分版套印,斗合成画;拱花:指凸版压印出花纹图案。
④ 郑振铎《中国版画史图录》,《郑振铎全集》,广州:花山文艺出版社1998年版,第305页、243页《序》。

六、寺庙彩塑壁画的最后华章

明代,中国寺庙彩塑壁画已是强弩之末。南京大报恩寺为明代金陵三大寺之首,永乐十年(1412年)开造,历时20年完工。寺内琉璃塔高约78米,数十华里外望见其高出云表,龙吻、立柱、梁枋、斗栱、藻井、拱门均用五色琉璃构件,其上模印佛像、飞天、狮子、大象、莲花等浮雕图案,今南京博物院、馆各有收藏。今人在原址建起新庙,历史信息荡然无存。山西洪洞霍山山巅上广胜寺琉璃飞虹塔,八角,13级,高47.31米,楼阁式,每块琉璃都模印了龙、力士等高浮雕图案,为报恩塔无存以后明代琉璃塔第一。明代琉璃龙壁则有:北京北海公园内九龙壁,山西境内大同、平遥、平鲁龙壁……共十余座,北海公园双面九龙壁色泽绚丽,大同代王府单面九龙壁造型粗犷,力度十足。可见明代琉璃烧造前所未有规模之一斑。

明代寺庙彩塑造型写实圆润,衣纹流畅,比较魏塑的超凡脱俗、唐塑的庄严典丽、宋塑的传神洗练,是明显不逮而见俗气了。

双林寺距山西平遥6千米。20座大殿内,存宋元至明清彩塑两千多尊。它突破了佛教造像或坐或立的静态程式,有行,有止,有坐,有立;有圆雕,有浮雕,有镂雕,有影塑;或单个造型,或布置在山水场景之中;或大,或小;或聚,或散:起伏组合,数量之多、时代面貌之丰富,堪称近古彩塑艺术的宝库,从中清晰可见宋元明清佛教雕塑时代风格演变的脉络。其优秀之作集中于宋、明两代。宋代十八罗汉简练质朴,神气如生,《哑罗汉》之"哑",尽现于其锐利的眼神和起伏的腹肌,令人称绝!天王殿廊下明代彩塑四大天王高达3米,眉、眼、嘴角肌肉块块膨胀突起,力度十足,允推为中国彩塑天王中的最佳作品;千佛殿佛龛内明代彩塑韦驮,威武英俊,海内彩塑韦驮无有可比(图8.38)。山西境内朔州崇福寺三大士像,也是明代彩塑的优秀作品。河

图8.38 平遥双林寺千佛殿彩塑韦驮,采自《中国美术全集》

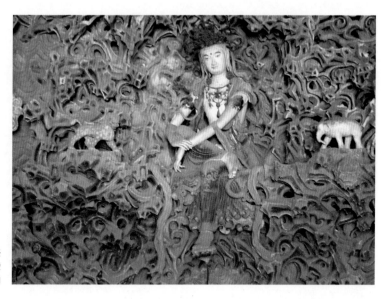

图8.39　正定隆兴寺摩尼殿照壁后壁敷彩影塑，著者拍

北正定隆兴寺摩尼殿照壁后有嘉靖间所塑敷彩影塑，长达15.7米，观音一足翘起，一足下垂，姿态娴雅，山石则见琐碎（图8.39）。苏州紫金庵明代彩塑16罗汉，真实地塑造出人物神情和丝绸质感，神的世界里充塞着市民的七情六欲，虽然惟妙惟肖，却不免圆滑俗艳，完全是世俗作风了。

　　明代寺庙绘画遗存，见于北京西郊法海寺、河北石家庄毗卢寺、四川新津观音寺，山西省就有新绛稷益庙、繁峙公主寺、阳高县云林寺、汾阳圣母殿四处。

　　法海寺在北京西郊翠微山南麓，建于明正统初，大雄宝殿幸存至今，殿内存正统间壁画10铺，面积236.7平方米。东西梢间壁上《帝释梵天图》对称画众神礼佛，以山水祥云为背景，帝释梵天双目炯炯，衣带当风，甲胄、佩带装饰繁复（图8.40）；佛龛背后三铺扇面墙画《三士图》稍见粗略；后壁两铺壁画《礼佛图》和照壁墙后三铺壁画《三士图》最为精彩，其人物衣纹用沥粉堆金法画出，金光铮亮有如铜铸，众女神衣裙上彩绘勾金小花细若秋毫，山石线条锋芒毕露，大象白描线条快如速写，水纹翻卷遒劲，各种走兽鳞鬣毕现，连狗耳朵上的绒毛和血管也画了出来，正中水月观音坐姿娴雅优美。只是殿内光线昏暗，务必借助手电，方能见出全幅线条之精妙丰富。法海寺壁画整体敷色深暗，人物造型细长，比较永乐宫元代壁画，细腻过之，形式感与生命力量都减弱了。

　　山西明代寺庙壁画，以新绛阳王镇稷益庙正德二年（1506年）壁画百余平方米为高。它以连环画的形式，画大禹、后稷、伯益等为民造福的故事。[①]画上农民、神祇、鬼卒四百余人，个个神采勃发，耕种、伐木、田猎、朝圣、祭祀……千姿百态，场面浩大，结构紧凑，全面

① 后稷：古代周姓各族始祖，传说为姜嫄踏巨人足迹怀孕而生，舜时为农官，曾教民耕种；伯益：古代嬴姓各族的祖先，善畜牧和狩猎，舜时掌管山泽，曾助禹治水。

图8.40　法海寺大雄宝殿东梢间壁画
《帝释梵天图》,采自《中国美术全集》

反映出明代山西民风民俗和生产生活。稷益庙以对民间生活的深度反映，显出比佛、道题材壁画更高的价值，线描笔力雄健，有浙派风范。繁峙公主寺大雄宝殿存大型水陆壁画；阳高县云林寺大雄宝殿水陆壁画面积虽小，水平较公主寺似有过之；汾阳圣母庙圣母殿北壁所画后宫生活场景，则艳丽如同寻常仕女画了。右玉宝宁寺存绢地卷轴水陆画136轴，构图之包罗万象、章法之变幻多端、色彩之典丽不俗，均非俗工可为，只是形象纤弱。

石家庄西北郊上京村毗卢寺初建于唐天宝间，现存建筑为明代风格，赖河流与池塘阻隔，未被现代城市建设推倒。寺内毗卢殿、释迦殿内存明代水陆壁画，用沥粉堆金法画儒、道、佛三教神祇共计508人，繁密有序然笔力纤弱，而以释迦殿东壁下层北部壁画《三界诸神图》为精（图8.41）。北壁东部下层壁画《三界诸神图》，诸神神情各异，人物则失之太多。照壁后有影塑三世佛一铺，体量甚小，写实传神可追紫金庵明塑。

综上可见，明代艺术经历了前期复古因袭、中期局部前进、晚期激进超越三个历史阶段。各种艺术思潮波澜迭起，宫廷的、文人的、市民的、宗教的艺术，互相影响，互相渗透，晚明个性化的艺术如狂飙突起，使明代艺术史面目为之一新。如果没有晚明，明代艺术史将大为失色。

图8.41　石家庄毗卢寺释迦殿东壁下层北部壁画《三界诸神图》，采自《中国历代艺术》

图9.51 山西皮影，采自《中国民间美术全集》

第九章
集成总结——清代艺术

　　明末女真人据关外建国，1644年破关进入紫禁城，1661年消灭明王朝偏安诸帝，建立起统一政权，次年改号"康熙"，盛世基业就此开创。乾隆朝一手怀柔，一手大搞文字狱；一面政治专制思想僵化，一面追慕汉族文化，穷极财力追求物质享受。所谓康乾盛世，虽然经济积累日渐丰厚，政治制度仍然是在君主专制的旧轨道上蹒跚，思想了无创新，艺术也滑行在前朝既定的轨道上，僵化封闭，缺少变革，宫廷工艺越来越缺乏活力，而为装饰的技术取代。康熙二十三年（1684年）开放海禁，中国艺术品大量出口。乾隆二十二年（1757年），清廷只允许"一口通商"即由广东十三行进行进出口贸易，亚、欧、美主要国家各与广州十三行发生过直接的贸易关系，欧洲刮起了一股中国热。这股"中国热"，并非如面对大唐盛世那样地崇敬，而只是猎古赏奇并且诱发觊觎之心。当华人为"盛世"自诩之时，工业革命在西方爆发，中西方思想、科技、生产力从此拉开了差距。

　　晚明张扬个性的浪漫思潮和受西学影响的实学思潮同时延续到了清前期，使清初思想与艺术表现出与晚明跨时代的一致性。以《桃花扇》《长生殿》为代表的感伤传奇、以"四僧"（弘仁、髡残、八大山人、石涛）为代表的遗民书画，成为清初艺坛的发轫之声。人物画进一步衰落，远离政治的山水画受到重视，画风保守的"四王"（王时敏、王鉴、王翚、王原祁）位居画坛正统，受到统治者重视。

　　有清一代，艺术的平民化已成大势。地方戏关注芸芸众生，比传奇赢得了更广层面的城乡民众；商贾、文人和市民精心营造园林居室，用于装点家居的写意花鸟画普及了开来，成为清中期最为流行的画种；各地各民族民间艺术与工艺美术如山花烂漫，各具特色，四大名绣、四大名砚等等，都在商品流通的清中期叫响。清代成为中国古典艺术的集成时期。

　　1840年，西方殖民主义者用坚船利炮加毒品鸦片轰开了中国大门。1843年，根据《南京条约》和《五口通商章程》，上海正式开埠，西方文化强势进入，从根本上动摇了中华传统文化在本土的主体位置。1851年，太平军占领南京；1856年，第二次鸦片战争爆发。此时，君主专制下的官僚政治早已是积重难返，国人眼睁睁看着国家江河日下，富国强兵的呼声充斥于晚清。道咸碑学促成了书画中兴，代表市民趣味的京戏与俗艳刚猛的海上画派，便诞生在清末民初动荡的社会氛围之下。

第一节　终集大成的建筑艺术

清代殿式建筑出檐愈浅，大体是明代殿式建筑风格的延续和倒退，屋盖出檐愈浅，斗栱愈小，营造僵化，制度化。但是，清代建筑中的某些样式，如皇家园林和江南园林、各民族民间民居等，各有对前代成就的超越。存世古建筑主要是清代建筑，清代建筑便有了集大成以知兴替的意义。

一、穷极财力的皇家建筑

清政权在关外有将近30年历史，关外留下了兼有理政、居处功能的沈阳故宫。其主体建筑大政殿于八角攒尖顶中融入了蒙古包元素，殿前十王亭呈八字排开，中轴线两殿一楼之后，后宫建在3米多高的阶基之上，也就是说，后宫比金銮殿高出3米多。宫高殿低的建筑形制，与汉人男尊女卑的建筑形制正相悖谬。

入关以后的清廷，只在明代紫禁城基础上斟酌损益。康熙二十二年（1683年），建筑师雷发达、雷发宣应募赴京，为宫殿营造进行图纸与模型设计。其子孙七代主持工部营缮

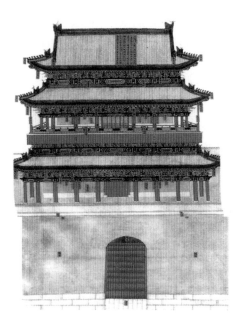

图9.1　样式雷正阳门大楼图样，
选自华觉明等编《中国手工技艺》

所内"样式房"，主持设计清代皇家建筑工程长达二百余年，圆明三园、热河行宫、香山离宫、玉泉山、三海、昌陵、惠陵等的图纸与烫样都出自"样式雷"[1]之手。中国国家博物馆、中国第一历史档案馆、北京故宫博物院共珍藏"样式雷"图档约两万件（图9.1）。

康熙、乾隆间，投注大量财力营造皇家宫苑。城内御苑如三海与建福宫、慈宁宫、宁寿宫内花园；城外御苑兼有理政、休闲双重职能，畅春园、圆明园、避暑山庄等，规模大大超过了城内御苑。如果说江南园林突出地体现了道家隐逸思想，皇家园林既刻意效仿江南园林，又注重以整饬的宫殿、建筑的秩序体现皇权至尊。其园区宽广，建筑高大厚实，色彩庄严华丽，松柏常青，金碧照应，有一揽天地的大气。园林内宫殿

[1]　样式雷：指清代主持宫家宫苑设计的雷姓世家。烫样：指建筑模型设计工艺中，熨烫木料或秫秸、草纸构件的工序。
　　五分样相当于建筑实物一丈，即1∶200；四寸样相当于建筑实物八尺，即1∶20。各有规例。

图9.2 雍和宫牌坊上和玺彩绘与旋子彩绘,选自萧默《中国建筑艺术史》

图9.3 北海静心斋苏式包袱彩绘,选自萧默《中国建筑艺术史》

木构以皇家建筑专用的"和玺彩绘"作为装饰(图9.2),庙宇和次要殿堂木构以圆形骨式程式构图的"旋子彩绘"作为装饰,游廊木构则以淡雅而有舒卷气的"苏式彩绘"作为装饰(图9.3)。[①]

北京城内御苑经过辽代以来几个朝代的建设,形成北海、中海、南海的基本格局。顺治八年(1651年)在琼华岛上建成高35.9米的藏式白塔,成为全园建筑的制高点。此后,琼华岛北岸、东岸建造了五龙亭等建筑,园中又造濠濮间、画舫斋等小园。在琼华岛上,可以多角度观赏对岸五龙亭;在五龙亭,又可以多角度观赏对岸白塔和延楼长廊玉带般的勾阑;使北海景观有主有宾,有藏有露,注重对景,空间变化丰富。

康熙时始建、乾隆时完成的城外圆明、长春、绮春三园,总面积5000余亩,建筑面积160000平方米,大如园城,统称圆明园。因为平地造园,空间又极开阔,所以取大园包小

① 和玺彩绘:指用金绿描绘龙、凤,多见于皇家宫殿,有"金龙和玺"、"龙凤和玺"、"龙草和玺"三种;旋子彩绘:指以圆形为基本骨式变化的花朵图案,多见于王府、庙宇等建筑,有"金琢墨碾玉彩画"等九种;苏式彩绘:以山水、花鸟、人物为题材,多见于园林,有"枋心式"、"包袱式"等五种。清代建筑彩绘诸多样式,是宋代《营造法式·彩画作制度图样》所记16种建筑彩绘的进一步法式化、定型化。

园之布局法，百余组建筑群平面布局无一雷同，园园相连，深邃曲折，避免了大园易生的松散空旷，显示出布局之中的中华特点。园内九州景区，以九个岛屿绕后湖布置，比附《尚书·禹贡》中天下九州之说；万方安和景区于水心建卍字殿，以33问房屋组成卍字平面，寓意"万方安和"；园南部岛上正殿取名"九州清晏"，点明天下太平、河清海晏的主题；正大光明殿、勤政亲贤殿等，无不体现出儒家勤政爱民的思想。园内48景成集锦式，兼容并包南北不同的建筑风格，同时取用西方罗可可建筑及其室内装修手法，使全园建筑风格很不统一。1860年，此园被英法联军焚毁，劫后尚有十余处遗存；1900年，此园又遭八国联军洗劫，从此成为废墟。

避暑山庄又称热河行宫，在河北承德北郊，康熙时修建，乾隆时完成。它以山体为主，佐以水面，总面积5640000平方米。其最大特点是因形就势，巧借自然，铺排出江山一统的恢弘场面：丽正门九重四合院象征皇权威力，东南部湖区写仿江南园林，西北部山岳象征西北高原，北区大片草地象征蒙古草原，蜿蜒的宫墙象征万里长城，东侧和北面山坡上建12座喇嘛庙，今存8座，人称"外八庙"。避暑山庄正是天下一统、中央与远藩亲密关系的缩影。

乾隆时，将元代瓮山改名为"万寿山"，将瓮山泊改名为"昆明湖"，在山上建造大报恩延寿寺，山后建造了一组喇嘛教建筑，名"清漪园"，咸丰时被毁。慈禧挪用海军经费重建，改名"颐和园"。靠近东入口是整饬的宫殿群落，传达了礼制与秩序；绕过仁寿殿，视野豁然开朗，昆明湖碧波荡漾，面积达200公顷，西山、玉泉山和京郊田野隐隐在望；万寿山阳坡建排云殿佛香阁。如果说昆明湖周边低矮的建筑好似臣民百姓，竖向高耸的排云殿则似全园建筑的"君"（图9.4）；长728米的画廊像一条彩练，将分散的景点串联了起来。后山水面狭长曲折，林木翁郁，环境幽静，与前山昆明湖的开阔旷远形成对比，"谐趣园"仿无锡寄

图9.4　颐和园万寿山排云殿佛香阁，采自《中国美术全集》

畅园，既见江南山水的平远，又于厚实的屋脊中透露出了北方消息。总之，颐和园造景富有主、次、横、竖、直、曲、松、紧、虚、实的变化。建筑屋顶一律铺黄色琉璃瓦，与蓝天白云、青松翠柏相映衬。此园瑕疵在于前山大片水面过于空旷，缺少起伏，西堤仿杭州西湖苏堤，西堤景明楼以东仿洞庭湖，以北仿汉武昆明池，凤凰墩小岛四周仿太湖黄埠墩，刻意模仿便难免留下败笔。作为中国现存最大的古代园林，颐和园不失经典价值。

清皇陵大体依照明皇陵形制，重视风水并按中轴线对称展开。与明皇陵不同在于：以月牙城（俗称"哑巴院"）取代方城，置于宝顶之前。清王朝入关以前的皇陵，清人称"盛京三陵"，今人称"关外三陵"。永陵在王朝发迹之地——抚顺新宾，其中埋葬了清王朝6位祖先，建筑格局不大，残损极为严重。福陵——太祖努尔哈赤陵在沈阳东郊，神道石刻立于高高的须弥座上，从神道登108磴上山到大红门、月牙城、宝顶，建筑布局完整（图9.5），殿宇新修痕迹太重，无论气势还是局部石雕，都与北陵差之远甚。北陵——皇太极陵在沈阳北郊，原规模居三陵之首（图9.6），今人砍头留尾，将北陵神道改建为公园，从牌坊到宝顶仍然气场浑圆，隆恩殿石台基雕刻或舒放或紧凑，精美又极尽变化，实属皇陵石雕的上品。

入关后的清王朝在京城附近分设皇陵，按昭穆之制，二、四、六世居左，谓"昭"，即河北遵化东陵；一、三、五世居右，谓"穆"，即河北易县西陵。东陵埋葬着顺治、康熙、乾隆、咸丰、同治五帝和慈安、慈禧等四后及众多公主妃嫔，以顺治孝陵和长11里的神道为中轴，若干支线通往诸陵，陵区极广，如今已与集镇、农田混杂。乾隆裕陵地宫石门和券堂四重，进深达54米，每重石门造型仿木结构屋顶，石券堂全部为无梁无柱的拱券结构，高大的石门柱、石门扇以及石门洞两壁、石券顶均作精细雕刻，繁缛精美，叹为观止。慈禧定东陵隆恩殿龙柱、墙壁、卍字回纹锦和浮雕"五福捧寿"通体鎏金，豪华有过各皇陵，丹陛石雕凤在上，龙在下，可见其母仪天下之心。西陵有雍正、嘉庆、道光、光绪帝陵4座，后陵3座，公主

图9.5　清太祖福陵108磴，著者摄

图9.6　清皇太极北陵角楼，著者摄

妃嫔陵寝7座。道光陵隆恩殿为楠木构架，香气馥郁。光绪陵地宫已被打开，石门四重上有浮雕力士。帝、后陵围墙均覆黄琉璃瓦。后陵形制较小，宝顶前不设哑巴院，宝顶不可登临，以区别于帝陵。妃子陵围墙覆绿琉璃瓦，不设隆恩殿，不设宝顶。西陵四面为永宁山围裹，自然风光和原貌保护优于东陵，无论在昌陵、慕陵还是崇陵，举目四望，都见青山环抱，松树为屏，满目苍凉，形成与天地共生息的四合空间，区别于陵区外的鸡犬之声、民房阡陌。置身其中，感觉天地山谷都参加了对君王的祭奠仪式（图9.7）。

二、因小见大的江南园林

晚明至于清代，江南造园之风臻于鼎盛。文人们亲自参与园林及其陈设设计，使江南园林呈现出变化灵巧、清新活泼的新风，与北方整饬华丽、讲究法式的宫殿形成对照。北人重"法"，南人重"趣"，各极其致。江南造园给皇家园林和北方园林以巨大影响，成为中国园林史上的典范。

江南园林多为士大夫退官隐逸而建。其外观都不显张扬，高墙深院藏于窄巷小弄，可见士大夫心理的内敛封闭。园名多表现出园主意趣，如"网师园"之"网师"指渔父；"退思园"、"寄啸山庄"……从名字即可知主人隐逸于世的意愿。扬州个园用宣石、黄石、湖石、笋石叠作"四季假山"，抱山楼悬"壶天自春"匾额，廊壁嵌清人刘凤诰《个园记》石刻，从所刻"不出户而壶天自春"等语，可知主人的避世愿望；"愚园"、"随园"、"懒园"、"拙轩"、"怠轩"云云，莫不可见

图9.7　西陵之昌陵全景，选自萧默《中国建筑艺术史》

士大夫人格精神萎缩之一斑。

　　江南园林中多设书斋、吟馆、琴室、经楼，或嵌石碑于壁上，或刻石于假山，厅、榭、亭、廊各以不同的主题命名，楹联、匾额在在可见，甚至在屏风、屏门上雕嵌绘刻，通过各种手段，彰显园林的诗文意境。苏州耦园桥题"形影相照"，榭题"枕波双影"，亭题"吾爱亭"，园景成为园主夫妻恩爱的见证；苏州网师园有"待月亭"，匾额上刻"月到风来"，仄仄平平，读来上口，诗因园韵味悠长，园借诗升华意境；苏州留园壁上嵌有褚遂良、苏轼、董其昌等人书法刻石。画家也参与江南园林设计，如扬州片石山房是石涛手笔，常州近园有王翚、恽格、笪重光参与设计。如果说西方建筑与雕塑接近，江南园林则是综合艺术，赖诗文绘画升华山水意境。

　　江南园林还以空间大小、强弱、藏露、先后的安排和宾主的呼应，形成线形流动、纵深延展的空间序列，调动起时间和空间设计意匠。其立体的、综合的、全方位的表现，远远超越了不可视的诗境和平面的画境。大小不一、景色各异的庭园有时相隔，有时相套，有时并列，空间时收时放，景色虚实相生，对比变化，使人如游万花筒中。江南园林的最大成就，正是在层层相套、旷奥交替、虚虚实实的空间中展开线形延展的序列，使山水、花木与亭榭节奏起伏，依线型串联成为灵动有序的视觉空间。合院往往有数个房屋、天井，空间一收一放，一实一虚，形成明显的律动；园林径所以迂回，桥所以九曲，廊所以绵延，都是为了延缓时间流程，强化空间感受。江南园林像丝弦，有开端，有发展，有高潮，有尾声；像国画手卷，移步换景便柳暗花明，不断获得新的美感。江南园林之美，不在各别的组成要素，而在空间组合的高妙，因此，江南园林整体之美远远大于部分美之和。

　　江南园林还长于用借景、对景、障景、框景、分景、夹景、添景、透景等手法，使园内空间通透，似隔还连；使园外空间进入园内，从而打破了窄小空间的界限，扩大了观赏视野，从有限伸展出无限。各式洞门、窗宕和花窗，使闭处能透，近处能远，小处能大；隔门或隔窗借景，又使景如镜中花、水中月，如美人"犹抱琵琶半遮面"，丰富了园林景观的空间层次，增加了园林景观含蓄的美感。每当明月当空之时，一排排窗宕像一排排提灯，映照着粼粼波光，增加了园内光影的迷离变幻。

　　江南园林尤其表现出对物境融合的关注。桥做成拱桥或步石，栏杆做成美人靠，建筑构件上雕以花鸟草虫、山水树石等自然纹样，以减少建筑构件的功能意味。花窗、门景、月洞等富有变化的曲线，使冷漠的墙壁变得风情万种。叠石摹写的是人或动物的生命情态。其造型漏透，孔眼漏透，与周围环境组合通透，可障可分。总之，江南园林千方百计将自然的不规则线条引入园林，将宇宙万有的生机引入园林，其指导思想正是中华天人合一的宇宙观。

　　东西方营造园林，都想在有限的空间内体现容纳大自然的无限。江南园林以写意收纳大自然，西方园林以写实收纳大自然。前者移天缩地，赋予人丰富想象；后者将自然原版移入形成缩微景观，束缚了人的想象力。

　　清代苏州，大小园林不下300处。现存苏州园林多建于清代，或于清代重修。园林内屋顶多作歇山顶，屋脊做成甘蔗脊、鸱尾脊、哺鸡脊等，屋角高翘，如飞如动，轩做成海棠轩、鹤颈轩、菱角轩、船篷轩等，回廊、亭榭、假山、池塘似隔还连，墙角转折处巧用竹石遮挡，自成一方小景，隽雅柔婉如山水扇面。

网师园初建于南宋,乾隆中重建,大厅对面砖细门楼雕镂精美,为乾隆间原物。其园小而得体,尤宜静赏。沧浪亭初建于北宋,清代重建。它巧借园外河道扩大园林空间,审美苍古自然。此二园与明代拙政园、留园并称苏州四大名园。环秀山庄系乾隆间重建于五代金谷园遗址,道光间晋陵叠山名手戈裕良叠石为山。它以山为主,以水为辅,假山外观宛如大物,步入山径,洞、壑、梁、涧,变化万千,景有高远、深远、平远,仰视、俯视、平视所览各异。登临悬崖,真有身在深山大壑之感。允推其为江南园林叠石第一。

苏州地区值得一提的园林还有:耦园,建于清初,以楼环水,以楼环园;同里退思园,以贴水、楼上复道和嵌字花窗自成特色,复道平直,不及扬州何园复道回环精彩(图9.8);怡园,同治、光绪间顾文斌在明代遗址上重建,小巧精致,集吴中诸园之长;常熟燕园,始建于乾隆间,朴素明净,园内有戈裕良所叠黄石假山"燕谷",蜚声南北;木渎严家花园,中路为厅堂,东路以水景为主而得开敞,西路以长短曲折的游廊分割出数十个景区,空间极富变化而无局迫之感;木渎虹饮山房,厅堂新敞,庭院宽阔,戏台飞檐高耸,园区湖石高峻,惜乎空间了无变化。

如果说苏州园林秀婉似吴娃,扬州园林则雅健如名士。清代扬州由盐业带动,经济文化达于鼎盛,加上康、乾各六次南巡,使"扬州园林之盛,甲于天下"[1],李斗引刘大观语云"杭州以湖山胜,苏州以市肆胜,扬州以园亭胜。三者鼎峙,不可轩轾"[2]。近现代,扬州园

图9.8 苏州同里退思园,著者摄

①［清］欧阳兆熊、金安清《水窗春呓》卷下,北京:中华书局1984年版,第72页《维扬胜地》。
②［清］李斗《扬州画舫录》,扬州:广陵古籍刻印社1984年版,第144页卷6《城北录》。

图9.9　个园夏山,著者摄

林声名渐落于苏州之后。瘦西湖两岸,湖上园林如冶春诗社、西园曲水、小洪园、倚虹园、净香园等,巧借河道曲折,点缀天然。在钓鱼台圆洞门看五亭桥和白塔,建筑轮廓形成弧线松、紧变化的奇妙组合,景色相对,断而不隔,互相呼应,互相映衬。城市山林如个园、何园、二分明月楼等,各以四季假山、环湖复道、旱园水做领当时潮流之先。

个园以宜雨轩居中,四季假山主峰分明,次峰辅弼。春山以石笋配以新篁,状如万杆竞发;夏山以冷色太湖石堆叠,池内铺设步石,山洞透入天光,山顶架起飞梁,上下盘旋,曲折相通,山山藏洞,屋洞相连,清泉滴响,深得"夏"之意境(图9.9);秋山以黄石堆叠,红枫交映,秋光烂漫;冬山以宜石堆叠,状如积雪。何园以磨砖漏窗区分东、西、南三区。西区蝴蝶厅楼上回廊长过千米,与楼下环湖复道曲廊呈立体交通,将楼阁、假山等全园景色串联起来,廊下一排什锦洞窗磨砖精绝(图9.10)。南区片石山房叠石,传为清初画家石涛画此蓝本。

苏、扬之外,江南各地园林各自巧借天然形势,有效地避免了无景造园生出的塞促之感。如镇江园林得江山之壮阔,无锡园林得太湖之淡远,杭州园林得西湖之烟波,南京园林有十朝古都的轩昂大气。清人有言,"江宁滨临大江,气象开阔宏丽,北城林麓幽秀,古迹尤多。苏州则以平远胜,所谓山软水温也。太湖诸山非不倩垒,而溪径率不深,惟杭州之西湖,则烟波、岩壑兼而有之,里山尤深邃曲折,四时皆宜,金陵、姑苏不能不俯首矣!扬州则全以园林、亭、榭擅场,虽皆由人工,而匠心灵构,城北七八里夹岸楼舫无一同者,非乾隆六十年物力人才所萃,未易办也"①,堪称江南园林解人。

─────────────

① ［清］欧阳兆熊、金安清《水窗春呓》卷下《广陵名胜》,第46页。

图9.10　何园环湖复道曲廊与磨砖什锦洞窗，著者摄

　　顺治末期，朱舜水东渡日本，在日本讲学22年，将中国礼仪、营造、园艺等带往日本。他曾在江户小石川为德川光国建造"后乐园"，成为日本名园之一；又著建筑艺术专著《学宫图说》，按图说监造了东京汤岛圣堂。日本文化长期赖中华古典文化滋养。可贵的是，日本人民没有忘记，借鉴他人是为树起大和民族自身的文化个性。

三、因地制宜的民居

　　中国幅员辽阔，民族众多，各地、各民族民居各自适应当地地理环境和民风民俗，达到了人与自然的最佳契合。清代是中国最后一个完整体现农耕社会经济形态的朝代，各地民居体系发展得最为充分，多样性和地方性也体现得最为充分。

（一）礼制约束的中原合院

　　中国中原北京、河北、河南、山西等地，以四合院为民居主要样式。其外观封闭，内部家族聚居，北京四合院、山西四合院为其中典型。

　　北京四合院以大门形制作为主人身份的标志。门扇设于门屋正中，称"广亮门"，等级最高；门扇设于门屋金柱位置，称"金柱门"，等级次之（图9.11）；门扇再往前设于檐柱位置，称"蛮子门"，等级再次之；不设门屋，只设门罩，称"如意门"，等级又次之（图9.12）。以上四种门叫"屋宇门"。贫民在墙上开洞为门——称"墙垣门"，等级最次。[1]北京气候偏于

① 参见王彬《北京的宅门与砖雕》，《新华文摘》2003年第5期。

图9.11　北京四合院金柱门清代砖雕彩绘，著者摄

图9.12　北京四合院如意门之门当户对，著者摄

干冷，北京四合院普遍采用出檐较浅的硬山屋顶，灰墙，厚屋脊，围墙封闭，不开窗户以挡风沙并且避免外部干扰侵害；宽大的中庭又为采集阳光、通天通地、家族交流所必备；对外隔绝而内部全无私密可言，正体现出宗法社会明尊卑、别内外的礼制思想。其平面按"坎宅巽门"布局。坎为正北，在五行中主水，正房坐北，俗谓可以避火；巽为东南，在五行中主风，大门开在东南，以纳吉气。穿过门屋，转过照壁，为中介空间。北向房屋称"倒座"，用于堆放杂物或供男性仆役居住。穿过垂花门，才进入对称展开的内部空间：北房居中朝南，由宅主或老辈夫妇居住；东为尊，震卦象为长男，东厢房由男性晚辈或正室儿女居住；西为卑，兑卦象为少女，西厢房由女性晚辈或偏房儿女居住；后罩房堆放杂物或供女性仆役居住；东则材（财）火旺盛，北则水能克火，所以，厨房设在东北；西北是凶位，所以，后门开在西北，以泄凶气。不管街道朝向如何，垂花门和正屋必须朝南。北京四合院极为典型地反映出了宗法社会的礼制观和风水观。其北屋为尊、两厢次之、倒座为宾的序列，正是从宗法礼仪出发的。[1]

————————————

① 参见顾军、王立诚《试论北京四合院的特色》，《北京联合大学学报》2002年第1期。

图9.13 祁县
乔家大院垂花
门，季建乐摄

山西明清以经商致富，商人在家乡大兴土木。如果说皇城根下的北京四合院只是辉煌宫殿的衬托，山西四合院则比北京四合院张扬。今存灵石王家大院、祁县乔家大院与渠家大院、太谷曹家大院、丁村明清宅院群等。王家大院由堡门、堡墙、前院、中院、后院共26个院落组成，面积11782平方米，砖、石、木、雕最是上乘；乔家大院较北京四合院外观更厚实，内部空间变化更丰富，内部雕饰也更奢华（图9.13）；丁村大院建于万历至咸丰期间，今存院落39座，其中建筑木雕多有耐看，雍正九年（1731年）所建第8号院梁架木雕，不破坏木构平面而深雕数层，饱满雄放又不失精美，实为上乘。

（二）巧依自然的江南民居

中国古代，"江南"内涵不断变化，近代才特指江、浙、皖长江以南的地区。扬州地望

在江北，然而，在历史文化的概念中，扬州文化历来是属于江南文化体系的，光绪间，扬州还被称为"江南扬州府"，人们谈到江南，写到江南，莫不将扬州纳入其中。

清代扬州，交通畅达，四商杂处，加之地处南北之中，形成北方官式风格与江南民间风格杂糅、清雅健劲的建筑特色。时人评，"造屋之工，当以扬州为第一。如作文之有变换，无雷同，虽数间小筑，必使门窗轩豁，曲折得宜。此苏、杭工匠断断不能也。盖厅堂要整齐，如台阁气象；书斋密室要参错，如园亭布置"①。其深巷曲折，青砖高墙壁立（图9.14），外观十分朴素。内部则布置为多进穿堂式厅、房，甚至左、中、右三路五进沿中轴线布局，形成数组平行延展的合院，比苏州民居布局严谨整饬。各路房屋间设火巷供通行并兼防火串风功能。入大门，门厅、天井是中介空间。过仪门，进入内部空间，花厅与正房多进连续排开，花园往往不在中轴，厨房往往在角落。仪门反面正对大厅，所以，仪门反面砖雕最为讲究。厅堂前装木格扇，后壁开门。主人从各进堂屋进出，内眷和佣工从火巷、耳门和后门出入。天井比徽式民居宽敞，天井内开池叠石，栽花种树。南京民居与扬州、镇江民居属于同一派系，所不同者，清代扬州盐商大宅厅堂宽敞，门窗显豁，有台阁气象；镇江民居气象次之，如东乡宗张村宗张巷118号张豹文宅大门砖磴壁立，砖、石雕紧贴墙体，精工不露（图9.15）；清代南京多中小商贾，民居平民特色，连"九十九间半"也不尚雕饰繁富。

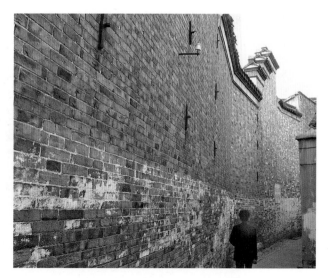

图9.14　扬州清代盐商住宅深巷

图9.15　镇江东乡宗张村宗张巷118号
张豹文宅大门砖石雕刻，著者摄（已被毁）

① ［清］钱泳《履园丛话》，《续修四库全书》第1139
册，第188页，卷12《艺能》。

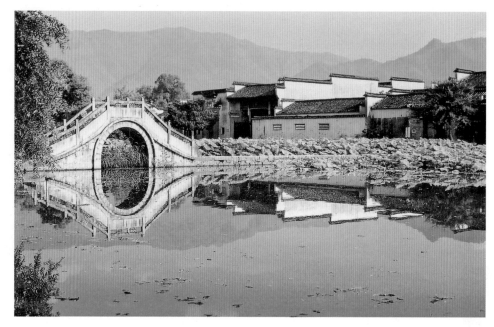

图9.16 黟县宏村村口,采自著者《江南建筑雕饰艺术·徽州卷》

　　苏州建筑白墙黑瓦,淡雅朴素,与江南植被葱茏的自然环境相映衬。合院有四合、三合、折尺形、一屋一院等多种。入大门,轿厅为中介空间,备弄供仆人通行并兼防火串风功能。仪门正对厅堂,门罩雕刻考究,清水砖砌牌科,立雕腾空荷花柱,镂雕挂落、栏杆,平面分割密集,小巧细腻,不免见脂粉气,粉墙夹峙,又见小家碧玉的秀气。厅堂大梁往往暴露,称"彻上露明造",其上或雕或绘。明建、清修的常熟绦衣堂,梁架集雕、绘于一身,梁、枋上彩绘包袱锦,历四百年依然光灿如新。厅堂前后多装有卷棚,或称"轩",使厅堂内顶高度富于升降变化。如果说北方藻井、平棊见富丽堂皇之美,南方卷棚的美,则虽巧

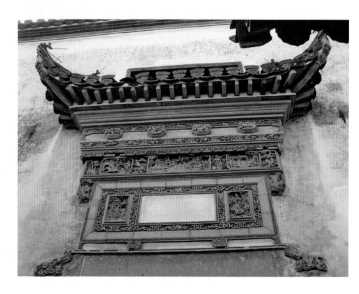

图9.17 徽州曹氏民居砖雕门罩,著者摄

图9.18 黟县宏村承志堂,采自著者《江南建筑雕饰艺术·徽州卷》

而精工不露。房间内多加望板,又称"顶棚"、"承尘"、"天花",被遮盖的梁架无须雕刻,称"草架"。

　　清代徽州辖歙县、休宁、祁门、黟县、绩溪、婺源六县,一府六县的体制自宋至清延续了900余年。悠久的历史、美丽的自然山川、贾而好儒的社会风尚孕育出新安理学、新安画派,也孕育出了徽派建筑。

　　徽州村落均依山傍水而建,选址注重"水口",注重山水的来龙去脉和树林的遮挡,注重藏气纳风,白墙黛瓦点缀于青山绿水之间,有水墨画般的清淡雅致(图9.16)。村内狭巷夹天,随地势上下,地面非青石铺地即鹅子墁地,形成古朴耐看的肌理。每逢下雨,雨水从错落的石缝渗入地下,有效地避免了路面积水。因为地处山区,徽州民居单体少作大面积铺陈,高墙壁立,外观如一颗印。硬山山墙做成封火墙样式,高下起伏如马头嘶鸣,俗称"马头墙"。墙高数仞而内部天井窄小,举头仰视,有如坐井观天。高墙阻挡了阳光并使风的吸力增强,形成住宅内部气候的良性循环,即使是赤日炎炎的夏天,宅里也很阴凉。天井接纳了四面屋顶流下来的雨水,人称"四水归堂";天井又起着沟通天地的作用,使人与自然共同生息。民居外观往往朴素,内部则竭尽雕饰。雕饰题材丰富,内涵深厚,工艺佳绝,表现出商人衣锦还乡的愿望。如宏村盐商汪定贵私宅之大厅——承志堂,满眼金碧辉煌,大木、小木构架到处精雕细刻又加髹金彩绘(图9.17)。作为清代民居雕饰的范例,徽州民

图9.19 浓荫如盖
的埭头村，著者摄

图9.20 芙蓉村中
心水心亭，著者摄

居上的砖、木、石雕许多留存至今（图9.18）。

从浙南温州转狮子岩，沿楠溪江散布着丽水街、芙蓉村、苍坡村、埭头村、林坑村、龙岩村等许多明清村落，村庄或有溪水与长廊环绕，或有水心亭供农人叙话，村口村内，林木浓荫如盖。苍坡村苍老持重，埭头村一派天然（图9.19），丽水街美丽轻盈，芙蓉村则以古建筑众多被批准为全国文物保护单位（图9.20）。楠溪江古村落交通不畅，因此未为商业氛围浸染，比皖南古村保留了更多的淳朴气息。

（三）就地取材的生土民居

"生土"指未经烧制的土坯砖。农业社会的节用观和黄土高原的干旱气候、山区居民并不富裕的生活状态，使生土建筑在中国分布既广，式样也多，有土楼、窑洞、庭院等等。

赣西、福建、两广等省地处偏僻，盗匪出没，需要聚族而居，加强防卫，占地少而层数多、防卫功能极好的土楼应运而生。其外观封闭，外墙高大厚实，一、二层不开窗户，三、四层开里大外小的箭窗，屋顶盖瓦，门扇包铁皮以抗兵匪，门顶设水槽以防火攻，适应了聚族而居和防御外敌的需要。土楼中，方楼为多，而以圆楼为人称道。

福建现存清代和清代以前圆楼1300余座，仅南靖一县就存有圆楼百余座。其常见样式有两种。闽西客家圆楼多作内通廊式。如建于明末的龙岩永定县承启楼，中心设祖堂，三圈环形土楼环环相套，外围土楼四层，外高内低，一二层作厨房和贮藏室，三四层作卧室，共384间房屋。永定县深远楼更大，直径达80米。永定县五凤楼呈三堂两横式。闽南圆楼则多作单元式，如平和县龙见楼直径达82米，环周分割成46个独立的居住单元，共用一个大门，从大门经内院进入折扇形的单元住宅。每个居住单元入口宽仅2.2米，进深达21.6米，依次为门楼、前院、门厅、天井、大厅和三层卧室。方楼中，以永定遗经楼规模最大。

山西、陕西、豫西和陇东山多地少，百姓穷困，黄土不费一文又取之不竭，生土窑洞就此

产生。其样式有靠崖窑、地坑院、锢窑等多种。靠崖窑在崖壁凿造；地坑院就地挖坑为院，坑四壁再掘窑洞成下陷的四合院，如山西平陆满眼沟壑，地坑院成为往昔农民必然的生存选择；锢窑又称"箍窑"，用土坯砖在地面砌筑，见存于极干旱无雨地区。生土窑洞冬暖夏凉，不怕火灾，不破坏自然生态，采光通风则较差。巩县康店村康百万庄园存锢窑73孔、靠崖窑16孔，组成四合院5座，占地64300平方米，曾为慈禧逃难返京时居住，如今已对游人开放。

其他如内蒙的蒙古包、黑龙江兴安岭原始中的井干式建筑、云南摩梭人的井干式建筑等等，各自适应当地自然形势，达到了人居与自然的最佳契合。剑川沙溪村作为云南茶马古道上唯一保留下来的白族古镇，被列入世界濒危文化遗产名录，可惜新修痕迹太重。

四、精工巧艺的祠堂会馆书院

中国现存古代祠堂、会馆、书院多为清代遗物，其中许多不厌雕饰。雕饰的意义不仅在于装饰，更在于千方百计制造"曲"，使刚性的建筑变得圆转柔和，成为元气周转的"一"，与自然环境达到高度的融合统一。雕饰题材或为忠、孝、礼、义等伦理说教内容，或为吉祥图案。古人用于合天、信仰、乡情等的心思，真令今人兴叹。

农业社会家族聚居，祠堂成为整个村庄最为宏敞华丽的建筑。徽州村村建有祠堂，一些村有神祠、宗祠、支祠、家祠等多个，黟县一县就有祠堂144座。其建筑群由五凤门楼、享堂、寝殿及庭院、廊庑组成，有的以牌坊、影壁、泮池为前导，有的以戏台为终曲，前后铺陈四五进，屋基逐层递升，山墙也逐级升高。呈坎罗东舒祠堂建于晚明，因其年代早、雕饰精，被建筑学家郑孝燮先生誉为"江南第一祠"。如果说罗东舒祠堂整体庄重大气，轴线最后的宝纶阁则雕绘满眼。阁11开间，通面阔29米，副阶与踏道均饰石勾阑，檐下设10根方形勒角石檐柱，其后10根圆木金柱，金柱柱顶左右各饰一对镂雕云龙纹的圆形雀替，厅内像张开了对对将欲腾飞的翅膀，给静止的建筑带来了动感和生气（图9.21）。如果说罗东舒祠堂代表了晚明祠堂的最高成就，婺源汪口俞氏宗祠则是乾隆时期祠堂雕饰

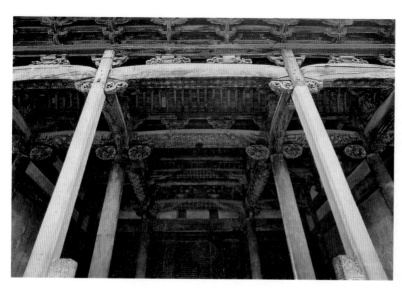

图9.21　呈坎罗东舒祠堂后进宝纶阁，采自著者《江南建筑雕饰艺术·徽州卷》

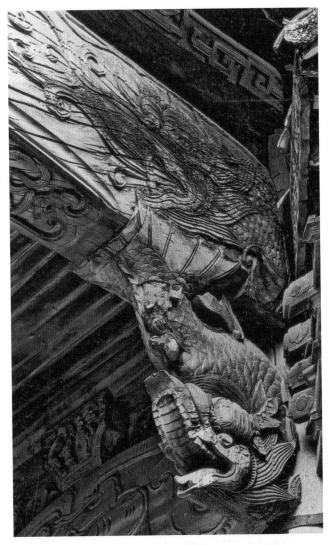

图9.22 婺源汪口俞氏宗祠大木雕饰，
采自著者《江南建筑雕饰艺术·徽州卷》

的代表之作（图9.22）。

清代会馆以雕饰著名者，如河南开封山陕甘会馆与南阳山陕会馆、山东聊城山陕会馆、安徽亳州山陕会馆等。与南方祠堂的秀丽雅健相比，中原会馆浑厚壮硕，装饰秾丽。开封山陕甘会馆建于乾隆间，砖雕照壁长、高各达数丈，正、反面满饰砖雕，连梁、椽也用青砖斫就，砖墙开光内雕葡萄、海兽等，高高突出于砖框之上，风格雄放。仪门三门并立，垂花门木雕荷花柱多层，壮实丰美，髹红着绿。合院内，牌楼繁缛的木雕、大殿檐下十数层木雕龙飞凤舞，阔枝大叶，令人目迷神恍。建于乾隆间、成于嘉庆间的聊城山陕会馆，大门、仪门木、石、砖雕也令人眼花缭乱。入院，大殿副阶立方形石柱12根，两面阴刻龙纹与花卉纹，石柱础雕刻为狮、象，须弥座有方、圆、八角、重台之变化，厚实几不类清人所雕（图9.23），戏楼重檐十字脊顶造型亦见特色，总体气派则较开封山陕甘会馆有所不逮。

清代书院以雕饰著名者，首推造于光绪间的广州陈氏书院。墙上嵌有大面积独立欣赏的戏文砖雕壁画，重檐叠阁，镂雕琐碎；屋脊灰塑、陶塑等堆叠，令人眩目，不及长沙清代岳麓书院沉静大气。岳麓书院中轴线上整齐排列厅堂数座，庄严整饬，令人肃然起敬；中轴线后，碑廊环绕小园，曲水可以流觞；中轴线右，一排排书屋又极其安静。殿堂、书屋和园林三种建筑布局，分别形成肃穆、清朗、宁静的氛围，动静配合，体现出儒家"礼乐相生"的思想，令人感受到文化传递的庄严使命。

图9.23 山东聊城山陕
会馆石雕柱础，著者摄

五、作风俗丽的寺庙建筑与彩塑壁画

清代寺庙建筑，斗栱愈来愈"由大而小"，"由简而繁"，"由雄壮而纤巧"，"由结构的而装饰的"，"分布由疏朗而繁密"①。现存山西浑源悬空寺为清人构造，浅——贴于壁上，险——以细柱障眼，奇——构思奇突，巧——造型小巧，以迎合市民喜好奇险刺激的审美需求。粤、台诸省寺庙建筑，往往既饰以砖、石、木三雕，加以灰塑、陶塑、铁铸、铜铸、玻璃塑，错杂堆叠，令人目不暇给。如广东佛山建于明洪武、清代不断增修的祖庙，台湾北港妈祖庙等，屋脊上交趾陶塑五彩缤纷，流于题材的传承、造型的逼真与色彩的眩目，对俗众眼球颇能够构成吸引，市井审美完全取代了中华古典的艺术精神（图9.24）。

如果说明代建筑壁画大不如元代，清代建筑壁画则又每况愈下，山东泰安岱庙壁画《东岳大帝回銮图》、山西浑源县永安寺大殿水陆壁画是其中稍微可取者。清代寺庙彩塑完全迎合市民趣味。如山西隰县小西天大雄宝殿满堂木骨泥质悬塑，贴金敷彩，繁缛花哨，精美失之琐碎，为顺治间作品。光绪间，四川艺人黎广修与弟子为昆明筇竹寺天台来阁彩塑五百罗汉（图9.25），或举步徐行，或回身反顾，或嬉皮笑脸，或窃窃私语，全是些三教九流、市井众生，既缺乏含蓄，更远离崇高。它是市民思潮的产物，对应的是清代平民文化，"如果元以前的雕塑更近于诗歌的气质的话，我把筇竹寺的群雕视为雕塑的小说或戏剧"②。笔者不喜欢筇竹寺罗汉。但是，笔者承认其出现于晚清市民思潮中的合时、合理与合情性。

佛塔从印度进入中国以后，层高提升，垂直耸立，与平面延展的建筑群形成对比，除

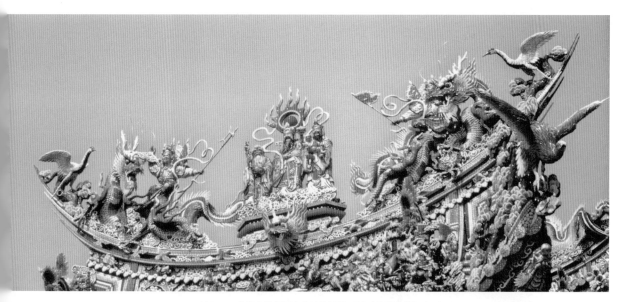

图9.24 台湾北港妈祖庙交趾陶屋脊，采自《台湾工艺》

① 梁思成《清式营造则例》，北京：中国建筑工业出版社1981年版，第9、11页。
② 于坚《哭泣的诸神》，《艺术世界》1997年第6期。

图9.25　昆明筇竹寺彩塑
罗汉，采自《中国美术全集》

供奉佛像、收藏经书和舍利子以外，又有了镇风水、望敌情、导航引渡等功能，从而成为风景的靓点甚至城市的地标。以北魏砖砌密檐式塔为先导，敦煌北周第428窟壁画中可见高台上建有五座金刚宝座塔，宋代出现了木构楼阁式塔；喇嘛塔则于元代进入中原。从此，中国佛塔形成了砖砌密檐式塔、木构楼阁式塔、喇嘛塔、金刚宝座塔四大类型。金刚宝座塔明代始有实物存世，如北京正觉寺塔；清代渐成流行，如北京西黄寺塔与碧云寺塔（图9.26）、呼和浩特五塔寺召等。塔式组合，又生出新的形式，如以密檐式塔围裹楼阁式塔的银川海宝塔等。塔为人提供了登高远眺、驻足流连，引发人生感、历史感、宇宙感的场所，在中国，塔与诗、与画、与人生情怀……密不可分。

图9.26　北京碧云寺金
刚宝座塔，选自王朝闻、邓
福星主编《中国美术史》

第二节 继承鼎新的书画艺术

清初,江南遗民画家以傲然出世的精神独抒个性,其成就超越明代直追宋元,髡残的榘鸷、渐江的冷峻、八大的孤傲、石涛的热情、龚贤的从容,一一见之于作品之中,折射出天崩地坼时代独特的人文思想风貌。然而,清初政权需要安定,四王、吴、恽温雅平和的画风受到统治阶层肯定,位居正统。乾隆间市民对于书画的大量需求,催生出一批公开卖画的职业画家。嘉庆、道光二朝,清廷元气渐衰,改琦、费丹旭弱不禁风的仕女画,其实是当时时代精神的写照。晚清,乾嘉碑学引入绘画,金石派绘画正是传统文人面对西方文化强势侵入坚守传统的历史抉择。①如果说清代绘画于初期、中期、晚期各因遗民画家、职业画家和上海开埠而有鼎新,书法的新建树则迟到了"道咸中兴"。关于中期职业画家和晚期海上画派,笔者各在上、下节讨论。

一、独抒个性的四僧

清初,弘仁、髡残、朱耷、石涛四位遗民僧人以书画独抒个性,画史称其"四僧"。

弘仁(1610—1664),名江韬,法名弘仁,自号渐江,为清初新安画派首领。他眼见反清复明愿望破灭,从此自甘寂寞。他的画,从元代倪、黄入手又陶融徽派版画之精髓,画黄山干笔空勾,稍事皴擦,不加烘染,见笔少墨,见白少黑,其法度近于宋人,气韵又近于元人,笔意瘦削标举,森然冷峻,真可谓刊落纷华,奕奕有林下之风。藏于广东省博物馆的《松壑清泉图》(图9.27)、藏于上海博物馆的《黄海

① 对清代绘画的评价,康有为、陈独秀、徐悲鸿等持衰落说;林木《明清文人画新潮》等持繁荣说。笔者以为,滕固《中国美术小史》说清代绘画"沉滞"较为客观。滕固将元、明、清绘画统统纳入"沉滞时代",对元季四家、明代徐渭和陈洪绶、清代四僧和龚贤等,有失公允。

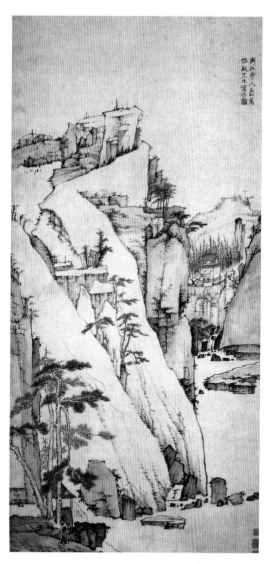

图9.27 弘仁《松壑清泉图》,采自《中国美术全集》

图9.28 髡残《松烟楼阁图轴》,采自《中国美术全集》

松石图》都显出清冷淡逸、玉洁冰清的意境。近现代,大众文化流行,精英文化被冷落,渐江格调极高的作品便少为人赏识。

武陵人髡残(1612—约1673),俗姓刘,字石谿,少游南京,43岁再度赴南京,住大报恩寺译经,后出任金陵牛首山幽栖寺住持,老死此山此寺。其山水画较多得力于元代王蒙之密。《层岩叠壑图》《雨洗山根图》,山峦为云雾遮掩,布局高远,境界苍浑荒率,之字形气道十分明显;山下树木成林,树干笔锋顿挫,苍老生辣,树头无一树雷同,又笔笔内敛;草树间有许多亮白闪烁,可见黄宾虹黑白之道乃从髡残化出。藏于南京博物院的《苍翠凌天图》《松烟楼阁图》(图9.28),以蓬蓬松松、纵横交叠的线条与浓淡聚散的苔点交织出山中烟霭缭绕的生动气韵,看似粗服乱头,又苍茫葱郁,笔力老辣,小画中有大气象。髡残与石涛并称为清初"二石"。笔者以为,髡残山水画成就远过石涛,直追黄公望,有清一代神似者如程嘉燧,可比者唯龚贤一人。

八大山人(1626—1705)为明皇室后裔,本名朱耷,明亡后遁入空门。他将遗民情感凝冻成冰,简淡的画境蕴含了无限的苍凉落寞。他题款从不写"朱耷"二字,中年书僧名"传綮",60岁起书"八大山人"四字,像"哭之"又像"笑之",以抒发亡国之恨。他用破笔、飞白画花鸟,构图奇险,造型奇特,笔墨简练到无可再减,大片留空却张力十足,意境清旷冷峻。藏于烟台博物馆的《柯石双禽图》(图9.29)画危石倚树,双鸟冷眼相向,表现出画家桀骜不驯的个性和万念俱灰的孤愤;藏于旅顺博物馆的《荷石水禽图》画残荷断梗,怪石嶙峋,饿得精瘦的水鸟翻着白眼,翘着尾巴,孤足兀立于石上,由此生出遗世独立的凛然凄然。八大兼能山水,藏于荣宝斋的《仿北苑山水》章法奇特,干笔皴擦明净自然,有元人笔意。八大与渐江笔意都冷。但是,渐江的冷是不问世事的超脱,八大的冷内藏对世事的一腔愤恨。朱耷画成为清初画坛的旷世清音。

石涛(约1642—约1718),本名朱若极,为明靖江王后裔,生于广西全州,少年丧父出家,释号原济,又号石涛。他半生为仕途奔波,终不能得到帝王赏识,52岁南返扬州,筑"大涤草堂",自号大涤子、清湘老人、苦瓜和尚等,课徒卖画直到逝世。与其他遗民画家不同,

石涛人在方外，却心在尘内。他的画，时见清奇脱俗，时见奔放恣肆，时见浮烟涨墨。藏于广州博物馆的《诗画册》8页，页页湿笔淋漓，元气蒸腾，葱茏勃郁，比其大幅山水耐人玩味。《山水清音图》《维扬洁秋图》也是颇见生意的山水佳作。其写意花卉于狂放中透出秀逸，恣肆有余，含蓄不足。藏于北京故宫博物院的《梅竹图卷》用笔峻拔爽利，却章法缭乱（图9.30）。其画风给扬州八怪以直接影响。其画论直触中国画本质，成为清初画坛甚至中国画坛的旷世奇音。比较石涛、八大之画，石涛躁，八大冷；石涛画布局开张，八大画布局内敛；石涛线条出自隶书而得浑厚，八大线条出自篆书而得凝练。论画，石涛不及其他三僧，而石涛画中奔放率真的激情和积极进取的精神，愈到思想解放的近现代，愈受到市民和入世文人喜爱。

二、重元绝俗的新安画派

明末清初，徽州聚集了一批孤高绝俗、贞于气节、文化修养极高的画家，因徽州旧称"新安"，画史称其"新安画派"，有称"黄山画派"。明末徽州画家程嘉燧（1565—1643）长期居住扬州，清初回到新安。其山水画高远构图，虚实开合，气道、气眼十分明显，成为新安画派先驱，给黄宾虹以极大影响。藏于南京博物院的《松石图》，"笔笔舒松，但又松而不懈；笔笔放逸，

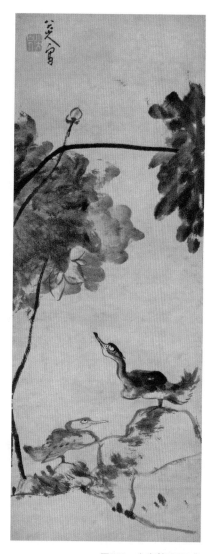

图9.29　朱耷《柯石双禽图》，采自《中国美术全集》

图9.30　石涛《梅花图册》，采自《中国美术全集》

但又十分文雅；笔笔短促，内气却又绵绵不绝；正气堂堂，高贵祥和，平易近人"①。其后继者弘仁、查士标、孙逸、汪之瑞，合称"新安四家"。新安籍画家还有：戴本孝、程邃、程正揆等人。

弘仁，前节已经介绍。查士标为人落拓散漫，笔下一派萧散，《水竹茆斋图》藏于上海博物馆。孙逸山水画，简者如藏于安徽博物院的《山水图》，繁者如藏于广东省博物馆的《山水轴》。汪之瑞画淡，而活，而简，藏于安徽博物院的《山水图》，功力有胜梅清。戴本孝用枯笔仿元人画法，愈老愈见枯淡，山水画藏于沈阳、南京等地博物院馆。程邃线条如篆，枯笔干皴而见苍润，《山水册页》藏于安徽省歙县博物馆。程正揆号青谿，与石谿并称"二谿"，《江山卧游图》五百余卷，卷卷面貌不同。如藏于上海博物馆的第3卷，冰骨玉肌，意境清幽；藏于北京故宫博物院的第25卷，气势雄强，笔力刚劲。

清初新安画家是有清一代最能坚守士夫画传统的画家集群，画黄山多用笔简约，喜用枯笔，少事渲染，意韵简淡高远，高逸的笔墨与独立的人格相表里。新安周围，芜湖画家萧云从开新安支派"姑熟派"；梅清以中锋线条写苍凉笔意，自创"宣城画派"。

三、重宋的金陵八家和集大成的龚贤

明末清初，金陵文人有感家国伤痛，远承雄强刚猛的南宋山水画风，以直、硬、方、实之笔面向市民画金陵山水，与同时期正统派、新安派拉开了距离，史称"金陵八家"。八家画

图9.31　龚贤《溪山无尽图》，采自《中国美术全集》

① 郑奇《程嘉燧〈松石图〉欣赏记》，《江苏画刊》2000年第7期。

风并不相同,有类浙派,有类松江派,有类华亭派,其中,吴宏、陈卓、高岑刚性面目突出。①
金陵人龚贤则高标独树,集传统山水画之大成。

龚贤(1618—1689),字半千,号柴丈人。与金陵诸家多承南宋不同,他师承董其昌上
溯董、巨,又师北宋,尤致力于学习范宽,用浓重的墨点反复积染为高山大川。中年以后,画
山水愈见浑厚华滋,安详静谧。其强烈的黑白对比与由此营造的光感,隐约可见对西画光
影的借鉴。如藏于北京故宫博物院的《溪山无尽图》(图9.31)、藏于旅顺博物馆的《松林书
屋图》等,用笔用墨深厚繁密,真实地描绘出江南山林的湿气淋漓、葱茏茂密,给人身心俱
融、雍然坦荡的美感,是典型的"黑龚"面目。龚贤也画渴笔疏简的一路,人称"白龚",如
藏于上海博物馆的《木叶丹黄图》。龚贤的画风,给当代李可染以很深影响。

四、位居正统的四王、吴、恽

清初,江南望族王时敏、王鉴与其后王翚、王原祁,画山水都以董、巨与元四家为楷模,
画史称其"四王"。四王作品与吴历山水画、恽寿平花鸟画都温雅平和,因其小地域之不
同,王时敏、王鉴、王原祁又被称为"娄东(今太仓)派",王翚、吴历又被称为"虞山(今常
熟)派",恽寿平又被称为"武进(今常州)派",此六人被合称为"清初六大家"。如果说董
其昌之"南北宗论"力图构建符合江南文人审美的南宗画图式,四王则毕生致力于这一图
式的完善。

王时敏(1592—1680),字逊之,号烟客,晚年号西庐老人,为明季相国王锡爵之孙。他
曾率众迎降清军,从此子孙出仕,一门富贵,家富收藏。他毕生临摹黄公望,因"未得其脚
汗气"而自感惶愧。首都博物馆藏其晚年《山水图册》,干笔皴擦,湿笔点染,笔锋和柔,苍
茫秀润,差可步黄公望之后。清初其余五家都受他影响。

王鉴(1598—1677),字圆照,为明代"后七子"首领王世贞之孙、王时敏族侄。他毕
生摹古,师承较王时敏稍广,意趣仍不出古人窠臼。如藏于上海博物馆的《仿赵文敏山水
册》,用笔圆熟、用墨温和,山石已趋琐碎。晚年用笔愈趋刻削。

王翚(1632—1717),字石谷,号耕烟散人、清晖老人,师事王鉴、王时敏等名家,既重
布置,也能结合真境抒写胸怀,其画能得巨然三昧,在四王画中较有生气。首都博物馆藏
其《仿巨然夏山图》层层积染,能得华滋,却也见些堆叠(图9.32);北京故宫博物院藏其
《修竹幽亭图》笔笔严谨;台北故宫博物院藏其《夏麓晴云图》兼得沉郁与朗秀。王翚曾绘
《康熙南巡图》。

王原祁(1642—1715),字茂京,号麓台,28岁中进士,仕途顺利,康熙时官至书画总裁,
主持编纂《佩文斋书画谱》,绘《万寿圣典图》,成为画坛领袖。其画曾得御题"山水清晖"
四字,从此自称"清晖老人"。他全面继承了祖父王时敏的绘画艺术观,对自然山水作符

① 关于金陵八家,[清]张庚《国朝画征录》、[清]秦祖永《桐阴论画》列龚贤、樊圻、邹喆、吴弘、高岑、叶欣、胡慥、谢荪
八人;[清]周亮工《读画录》、[清]同治《上江两县志》不列龚贤,另加陈卓。金陵八家是否就是"金陵画派"?周积
寅先生认为"不足目为金陵派",见周积寅《再论"金陵八家"与画派》,《艺术百家》2012年第5期;马鸿增先生认为
金陵八家就是"金陵画派","和而不同是一个画派生命力的昭示"。见马鸿增《画派的界定标准、时代性及其他——与
周积寅先生商榷》,《艺术百家》2013年第2期。笔者以为,龚贤高标独树,是金陵画家却不属于职业画家群体"金陵八
家"或"金陵画派"。

图9.32　王翚《仿巨然夏山图》，采自《中国美术全集》

号化的解释，矾头，苔点、皴法趋于抽象，尤擅干笔，笔墨功力深厚，却全无率性可言。上海博物馆藏其《仿高房山云山图轴》（图9.33），龙脉①分明却碎石堆叠，章法琐碎，空白处不流不动，仿高克恭之形而无高克恭的浑莽华滋，完全沦为笔墨程式。他在游历名山大川之后，晚年有所醒悟，欲求逃出古人之路已不可能。王原祁之后，娄东派王昱、唐岱等人，不过拾王原祁唾余罢了。

虞山人吴历（1632—1718），字渔山，号墨井道人。他眼见明朝灭亡，又遭丧母、丧妻之痛，皈依佛门，中年受洗为天主教徒，思想趋于清空。他虽师事王时敏，却既不照搬他人丘壑，也不为西洋画法所动，其画比四王画见个性风貌，藏于上海博物馆的中年之作《湖天春色图》平远构图，皴染明净；藏于香港虚白斋的晚年作品《湖山春晓图》思清格老，苍茫沉郁。

恽格（1633—1690），字寿平，又字正叔，号南田，终身布衣。他早年仿元人逸笔画山水，如藏于上海博物馆的《秋山雨晚图》取法黄公望，平远构图，秀逸清旷。后来转攻花鸟画，真实原因恐非耻居第二，而在于清代文化的平民化：花鸟画装点家居喜庆热闹适应市场需求，山水画受到市场冷落。与四王陈陈相因不同，恽格游历名山大川，重视写生，其没骨花卉笔墨鲜活，有天仙化人般的雅淡。南京博

① 龙脉：古代画家用以形容画上留白的"之"字形气道。

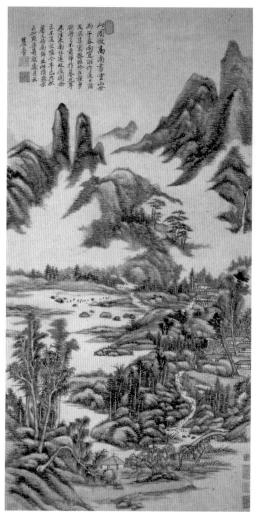

图9.33 王原祁《仿高房山云山图轴》,采自《中国美术全集》

图9.34 恽格《锦石秋花图轴》,采自《中国美术全集》

物院藏其《锦石秋花图轴》(图9.34)以没骨小写意精心点染,笔触轻快,淡雅秀润。恽格画风温雅平和,看不出任何个人际遇的痕迹,因此得到统治者赏识。

　　清初四王作为降臣顺民,一生富贵,其画多主峰严谨,群山奔趋,和柔而有正大气象,符合儒家温柔敦厚、中庸平和的审美理念,有总结前人笔墨传统的意义。然而,被复制的笔墨程式化,失去了原有的生命活力。元季以来重笔墨、轻造型的倾向,到此蜕变为只重某家某派笔墨,忽略师法造化,只重局部精妙,忽略整体构架,最终堕落为对自然和人生的忽略。四王中,王翚能得苍厚,吴、郓别有所长。在四王摹古风气的影响之下,"小四王"、"后四王"气格更见孱弱,实在是每况愈下了。晚清康有为说四王"枯笔如草,味同嚼蜡","稍存元人逸笔,已非唐宋正宗"[1];现代,陈独秀、徐悲鸿对四王贬之更激。笔者

[1] ［清］康有为《万木草堂藏画目》,上海:长兴书局1918年拓印,所引见《国朝画》。

以为,应历史地、一分为二地看待四王。其画中和的审美与凝练的笔墨,是儒家长期正统地位与中国画发展到顶峰的必然产物。面对业已成熟的艺术形式,只知因袭不思变革,便必然导致僵化和倒退。

五、道咸中兴

清初书坛,帖学得到宫廷支撑。金石碑板大量出土,由此带来金石学的复兴。朱耷书法于藏敛中凸显个性,王铎书上承晚明尚奇书风,下开碑学嚆矢,预示了清代帖学将向碑学转换。

乾嘉之际,阮元首先著书立说,探讨北碑、南帖的演变源流和历史传承,以其社会影响力带动了文人对于北碑的关注。嘉庆、道光间,邓石如、伊秉绶等从碑学入手书写篆、隶,开创了篆、隶写意的风气,由此带来篆、隶中兴。鸦片战争后,富国图强的政治需求呼唤雄强阳刚的艺术审美,从晋唐延续到乾隆年间的帖学传统几乎完全为碑学压倒,书法史称其"道咸中兴"。晚清,何绍基融碑、帖于一炉,赵之谦、吴昌硕、康有为各以拙朴、厚重、开张的书风,使书坛面目为之一新,对现代书坛甚至日本书坛影响甚大。

第三节　亦成亦败的工艺美术

清初由如意馆管理宫廷工匠,画史充任工艺设计。[1]乾隆朝,国家承平日久,各地选派工匠进京并且大量进贡奢侈用品,宫廷用品钻进了穷工极巧、矫揉造作、工大于艺的窄胡同。如果说明代宫廷工艺品华丽尚不失典雅,清代宫廷工艺品沦落为对财富和技术的炫耀,堆砌奇巧的工艺、烦琐浮华的审美和以绘画代替工艺设计,导致其工愈精,其格愈低。乾隆皇帝正是此种风气的最大炮制者。清代铺锦列绣、雕绘满眼的宫廷工艺术品,与西方同时期宫廷工艺品相比,其总体格调仍然是庄重的、沉郁的、含蓄的、优雅的。西方宫廷工艺品靓丽的颜色、过亮的反光与强烈的动感显得轻飘刺激,有明显的感官享乐倾向;中国古代宫廷工艺品比较注重神韵,因此耐得咀嚼把玩和品味。

清代宫廷工艺品是清代宫廷奢侈生活的见证。它最为完整地保存了中国古代林林总总、登峰造极的手工制作技艺。这些手工技艺,许多于上世纪末渐渐湮没,又在21世纪保护非物质文化遗产保护的热浪中为人们所热捧。其技固可传承,其审美则流弊深远。清宫风格的工艺品长期成为20世纪外销工艺品的主体,21世纪为豪富竞相收藏。而艺术品之艺术含金量,与制作难度从来不成正比。这是今人需要清醒认识的。

在宫廷工艺畸形发展的同时,清代各民族民间工艺生机勃勃,迸发出强大的生命力。它们是清代普通百姓生活方式和情感状态的记录,是农业社会人们缓慢生活节奏的见证。

[1] 赵尔巽等《清史稿》记:"圣祖(康熙帝)天纵神明,多能艺事……凡有一技之能者,往往召直蒙养斋;其文学侍从之臣每以书画供奉内廷。又设如意馆,制仿前代画院,兼及百工之事。故其时贡御器物,雕、组、陶埴,靡不精美。传播寰瀛,称为极盛。"见赵尔巽《清史稿》,北京:中华书局1978年版,第13866页《列传第二百八十九·艺术一》。

少数民族的手工染、织、绣，是中国古代染、织、绣工艺中最富有生命力的奇葩。各地、各民族工艺造物，为业已委顿的清代工艺注入了一针强心剂。赖民族民间工艺，清代工艺造物方始冲决奢靡恶习，而有一股令人愉悦的清新之风。

一、争奇斗妍的陶瓷工艺

自从康熙皇帝任命臧应选为景德镇督窑官、任命江西巡抚郎廷极兼管窑务以后，雍正皇帝任命年希尧为景德镇督窑官，唐英继任督窑官直到乾隆中期。因督造官员不同，后人分别称其窑为"臧窑"、"郎窑"、"年窑"、"唐窑"。

有清一代，单色釉的烧造取得了最为杰出的成就。康熙官窑烧造出典丽绝俗的"豇豆红"（图9.35），棒槌瓶是其经典样式。雍正间唐英《陶成纪事》记有57种釉彩，其中37种是单色釉，仅红釉系就不下百余种。如铜红釉，又称"霁红"，以氧化铜为呈色剂，在1300℃左右的高温还原焰中烧成，呈色华丽幽静，其对烧造温度和窑内控氧断氧要求极严，是单色釉中烧制难度最高的品种；金红釉，又称"胭脂红"，于铜红釉中掺入0.01%～0.02%的金为呈色剂，低温烘烤为淡粉红色，娇美鲜嫩；铁红釉，又称"矾红釉"、"珊瑚红釉"，以氧化铁为呈色剂，在低温氧化气氛中烧成，色如红砖，微带橙黄，釉层薄而均匀，有明显橘皮纹。青釉系，以铁、铜为呈色剂烧造。如以铁为呈色剂烧造的高温青瓷，就有粉青、冬青、豆青等多种。上海博物馆藏雍正窑冬青釉印花云龙纹大缸，高45厘米，腹径62厘米，造型规整，釉色均匀，烧制难度在宋代名窑瓷器之上。又如以铜为呈色剂烧造的中温青瓷，有孔雀绿、瓜皮绿、翡翠绿、松石绿多种，翡翠绿、松石绿尤其名贵。蓝釉系中，霁蓝釉以含氧化钴2%左右的失透釉在高温还原焰中烧成，色相沉稳静穆；天蓝釉以含氧化钴1%以下的失透釉在高温还原焰中烧成，色相幽隽淡永；天青釉仿宋汝釉而比天蓝釉色浅，蓝中泛绿如雨过天青。黄釉系中，浇黄釉别称"娇黄"、"鸡油黄"，以氧化铁为呈色剂，在氧化气氛中以中温烧成，呈色鲜黄如鸡油；柠檬黄是雍正窑创烧的中温釉，比娇黄釉呈色浅淡。清代单色釉瓷器气质高华，质地莹润，呈现出一派精致典雅的宫廷富贵之风。雍正朝单色釉中，仿古釉又占大半，其中，炉钧釉为雍正窑仿宋代钧釉的窑变新品种，在低温中两次烘烧，釉面肥厚莹亮，釉内结晶体红、紫、蓝、绿、月白自然流淌；茶叶末釉釉面黄绿掺杂，结晶体酷似茶叶细末……[①]

清代画瓷技术高度成熟。康熙官窑烧制的青花瓷器，因釉料青如宝蓝，莹彻透亮，浓淡自然，史称"康青五彩"，成为继宣德青花瓷器以后的青花名品。雍、乾二朝青花瓷器不逮康窑。青花玲珑瓷又称"米通"，在泥坯上绘以青花，用刀刻出米粒状的空洞图案，通体刷透明釉，空洞为透明釉填满，入窑烧制成器，

图9.35　康熙官窑豇豆太白尊，著者摄于天津博物馆

① 参见陈燮君《素心见颜色——雍正官窑的单色釉瓷器》，《上海工艺美术》2013年第3期。

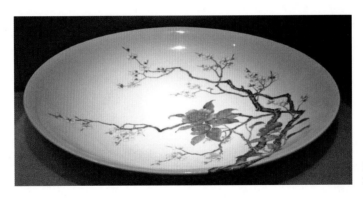

图9.36　雍正粉彩花卉大盘，著者摄于常州博物馆

米粒状图案晶莹透明，益增青花瓷器的雅致。康熙官窑的古彩，画刀马人、三国故事、水浒故事、雉鸡山石等，比明代古彩精进；康熙官窑创烧的粉彩，至雍正时最佳（图9.36），乾隆时趋于繁缛。白瓷表面涂一层釉水作为底料，底料内掺有氧化铅、氧化砷等成分，俗称"玻璃白"。玻璃白造成釉面的乳浊状态和粉地质感，好似铜版纸变成了宣纸，具备了渗色的性能，便于在瓷胎上以色釉反复渲染浓淡渐变，再二次入窑，以700℃左右温度烧制成器，彩画温雅柔和，故称"粉彩"。为区别于明代创烧的"硬彩"，清人称粉彩又作"软彩"。康熙官窑还创烧出黑彩、蓝彩，即黑地粉彩、蓝地粉彩瓷器。雍正时创烧出墨彩瓷器，在白瓷胎上用釉画出水墨画般清淡雅致的图画，乾隆时流行了开来。雍正墨彩与康熙黑彩仅一字之差，不同在于：黑彩在黑瓷胎上画彩，墨彩则在白瓷胎上画出墨色浓淡。雍正斗彩瓷器改明代斗彩釉下青花与釉上硬彩结合而为釉下青花与釉上粉彩结合，华丽又见清新。珐琅彩瓷器，或称"瓷胎画珐琅"，指用珐琅釉在单色釉瓷胎上画彩，再入窑烧制。从铜胎掐丝珐琅到珐琅彩瓷器，康熙皇帝是推手。康熙三十二年（1693年）宫中设珐琅作，将景德镇贡入的白瓷器甚至金、银、铜、瓷、紫砂、玻璃器皿大批烧制为珐琅彩，珐琅彩几乎成为康熙御用瓷器的代称。乾隆时，珐琅彩瓷器愈益轻薄坚细，图案繁花似锦，审美浮华，与宋瓷之釉水蕴藉不可同日而语。

清代官窑瓷器的审美值得反思。乾隆时期，官窑瓷器造型愈益变化奇巧，过多的曲线造型丢弃了方与直的造型元素，丢弃了方圆、曲直的对比，难免有失大气。胎骨愈益轻薄亮滑，花纹愈益繁密富丽，全无宋瓷的浑厚，也少明瓷的润光，有的仿佛罩上了一层玻璃。各种古器都成为瓷器的模仿对象，甚至以瓷器仿漆器、匏器、竹器、木器、石器、铜器与牙雕，"凡戗金、镂银、琢石、髤漆、螺甸、竹木、匏蠡诸作，今无不以陶为之"[1]，工艺固然登峰造极，却忽略了瓷器自身的质材美，走向了玩弄技巧的歧路。甚至置瓷器易碎于不顾，或于花瓶腹部镂空，内层花瓶转心转颈；或壶体镂空回旋，支离破碎；或烧制花篮、花盆等"琢器"；或烧制带有链条的盒子：工艺繁不胜繁，徒成技巧堆叠。南京博物院藏有乾隆官窑蓝釉金彩高宗行围图旋转瓷瓶，外壁蓝釉纯净亮滑可追蓝色玻璃，内胆可以旋转，瓶腹镂空镶嵌牙雕着色的松、云与人物迎銮图画，技术高超复杂到了无以复加，审美却极其浮艳低俗。

① ［清］蓝浦《景德镇陶录》，见郑廷桂等辑《中国陶瓷名著汇编》，北京：中国书店1991年版，第64页《卷八·陶说杂编上》。

该院独辟大厅作为"镇院之宝"陈列,以供市民猎奇(图9.37)。天津博物馆镇馆之宝乾隆款玉壶春瓶,胎白轻巧,外壁同时用珐琅彩、粉彩与青花装饰。

概言之,康熙时,各类画彩瓷器多有建树;雍正时,单色釉与粉彩见称于后世;乾隆时,瓷器华丽富赡奇巧过之,太过之。瓷器上的图画,"康窑山水似王石谷,雍窑花卉似恽南田;康窑人物似陈老莲,道光窑人物似改七芗"[①],一代有一代制度,一朝有一朝精神。清瓷工艺与画风,成为后世鉴赏家鉴定瓷器年代的依据。

清代民间窑口烧造的瓷器,造型往往浑厚大方,图案往往清新朴茂,体现着与官窑瓷器截然不同的审美。如陕西民窑青花鱼纹盘笔力豪放,山东博山黑瓷斑纹可喜,湖南醴陵釉下彩朴素清新。广东佛山石湾陶塑起于宋而盛于清。它以世俗生活中的平民、僧道为表现对象,弃古典艺术的含蓄典雅为淋漓尽致的揭露与描绘。其衣裙仿钧釉呈灰蓝、灰绿,头、手暴露为胎泥本色,人称"广钧"、"泥钧",粗犷充满民间艺术的活力。

康熙朝,阳羡茗壶名达禁中,造办处竟为阳羡茗壶披上了华丽的珐琅彩外衣。此种嫁接作品上,宫廷审美强行掩盖了紫砂陶的材料美、质地美,显得不伦不类。雍正皇帝喜爱紫砂泥质的自然肌理,紫砂器终于回归本色。紫砂文房用具色相深沉古朴,不艳不俗,不施釉而一任天然,造型又多敦厚拙重,文人爱其"温润如君子者有之,豪迈如丈夫者有之,风流如词客、丽娴如佳人、葆光如隐士、潇洒如少年、短小如侏儒、朴讷如仁人、飘逸如仙子、廉洁如高士、脱尘如处子者有之"[②],紫砂陶成为士大夫理想人格的化身。文人们以坯当纸,或在壶上刻画,或对茗壶进行造型款式的设计。康熙、雍正间,制壶名手陈鸣远紫砂技艺全面精到,仿花果蔬菜能得逼真。乾隆、嘉庆间,书画家陈鸿寿(字曼生)设计款式,名工杨彭年手制紫砂壶,壶上有陈曼生刻铭,世称"曼生壶"(图9.38)。明清两代文人广泛参与了紫砂陶的创作,紫砂陶愈益雅化、文人化了,成为最接近纯艺术的工艺品。不幸的是,乾隆朝紫砂器又有进入宫掖,强加上了画蛇添足的描金、戗金或是彩绘。

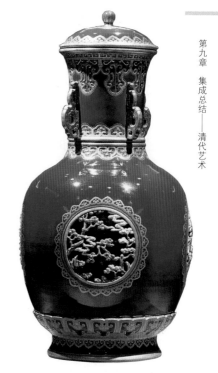

图9.37　乾隆官窑蓝釉金彩高宗行围图旋转瓷瓶,著者摄于南京博物院

图9.38　陈曼生设计、杨彭年手制紫砂壶,著者摄于天津博物馆

① ［清］寂园叟《陶雅》,版本同上,第125页《卷下·二十七》。
② 蓝田奥玄宝《茗壶图录》,版本同上,第213页。

中国少数民族地区,烧陶只是家庭副业,窑口甚不讲究甚至平地堆烧,因此只能烧制出低温陶器。藏民以牛粪和草皮为燃料,露天平地堆烧出红陶、灰陶、黑陶等,有的于陶坯上嵌入敲碎的瓷片,抹光以后烧造,黑陶表面出现白瓷图案,因陋就简,朴素明快。海南黎族人、云南傣族人至今保留着露天平地堆烧陶器的习惯。因为陶器不如金属器、皮革器适应游牧民族的迁徙生活,西北游牧业地区烧陶较少。

二、百花竞放的漆器工艺

康、雍、乾三朝是清代宫廷漆器的鼎盛时期。雍正皇帝偏好洋漆,宫中特设洋漆作坊,召南匠进宫仿制日本漆器;乾隆朝,造办处大批召募南匠,江苏、广东、江西、福建、山西各制作家具贡御,苏州大量制造御用漆器。大批竞奇斗巧的漆器、漆艺家具成为清宫秘藏,乾隆朝制品尤其质美量大工精(图9.39)。

在宫廷漆器穷工极巧的同时,各地民间作坊生产出了大量健康质朴、实用为主的漆器。它们或迎合市民需求,或体现文人意趣,或充满乡土情味,加上粗犷质朴的少数民族漆器……有清一代,漆器百花竞放,工艺流派纷呈,清代成为中国漆器地方风格最为鲜明、最为多样的历史时期。

乾隆朝,苏州漆器生产进入盛期。苏州织造为清宫承制了大批漆器,北京故宫博物院多有收藏。如乾隆时苏州贡御剔红绣球花团香宝盒,花瓣重重复重重,精巧繁密有过前人;

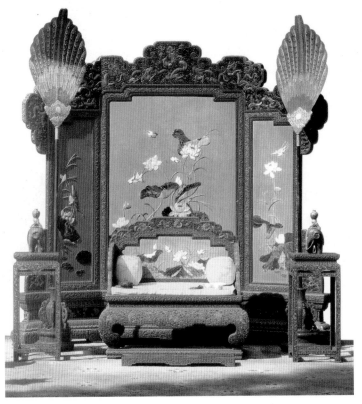

图9.39 雕漆嵌玉山字大地屏等一套七件,选自胡德生编《故宫经典·明清宫廷家具》

苏州贡御花瓣形脱胎朱红漆盘,脱胎轻薄、花瓣工整、朱漆温润,乾隆在盘上题诗"吴下髹工巧莫比……"。咸丰十年(1860年)太平军攻陷苏州,苏州雕漆停产。1894年慈禧六旬庆典,"雕漆一项久已失传,不敢承领制造"。[1]20世纪后半叶,苏州重砌炉灶制作漆器,已是转学扬州,不是自身传统的延续。

扬州雕漆漆器由两淮盐政督造贡御,以仿明风格的家具和山水雕刻小件取胜,漆层不厚却雕磨纯熟,工整严谨,一种醇和之气布于器上;屏风、宝座等多与描金、嵌玉、嵌珐琅等工艺结合。乾隆间,扬州夏漆工擅制仿古剔红,北京故宫博物院藏有为数颇多的清代仿明雕漆家具和器皿,呈现着与皇家雕漆、苏州雕漆不同的风格,应是扬州漆工制品。乾隆中期至嘉庆时期,扬州又成为宫廷室内漆艺装修的主要制作地区。清代扬州漆器名工还有:王国琛、卢映之、卢葵生等人。晚清,扬州雕漆漆色滞黯,润光消褪,刻板有余,腴厚不足,扬州漆文玩却异军突起,仿紫砂漆、绿沉漆、漆皮雕、八宝灰等深沉黯雅、不娇不媚、与士大夫精神契合的漆艺,成为晚清扬州流行的漆器装饰工艺。在深黯的漆地子上做清淡文章,嵌螺钿、嵌骨、嵌玉等雕嵌技艺,自比五彩描画更擅胜场,于是形成扬州漆器清雅文绮的审美特征与长于雕嵌的工艺特色。卢葵生专制文具盒、漆砂砚、漆茶壶、漆臂搁等文房漆玩,漆器因文人的参与声誉大增并且广传东瀛。以扬州漆器为代表的江浙皖漆器,正是江南士大夫文化的物化。

如果说江南漆器有江南人文气息,北京漆器则受宫廷审美影响。京匠称大漆为"金漆",北京金漆镶嵌直接继承了明代果园厂填漆漆艺和清宫造办处镶嵌漆艺,以戗金细钩填漆与骨石镶嵌自成特色。光绪二十七年(1901年),匠师肖乐安等开设"继古斋"雕漆商店,从修旧开始揽活,逐步形成北京雕漆漆色鲜红、刀锋显露、图案丰满、装饰性强的风格。

以福州为代表的东南沿海地区,以成都、贵州为代表的中南、西南地区,以平遥为代表的晋南地区,漆器造型新巧,漆色缤纷,民风浓郁。

福州沈绍安脱胎漆器创自乾隆年间,晚清进入全盛时期。沈绍安全面恢复了中国传统的脱胎漆艺,其后代又创造了薄料漆拍敷工艺,使漆器在朱、黑等传统的暖色、低调色之外,出现了含金蕴银的高明色彩。它是福州漆工对于中国漆艺最富创意的贡献(图9.40)。从此,福州脱胎漆器娇黄,粉绿,千颜百色,一片鲜翠,目不暇给,形成造型丰富、坚牢轻巧、明丽鲜亮、光可照人的地方特色。沈绍安第五代作品得到慈禧赏识,沈家漆器声誉鹊起。

图9.40 沈绍安长孙沈正镐脱胎荷叶薄料漆瓶,著者摄于福建省博物馆

① 光绪二十年苏州织造庆林奏折,见中国第一历史档案馆、香港中文大学文物馆编《清宫内务府造办处档案总汇》,北京:人民出版社2005年版,卷52《皇太后六旬庆典》。

有清一代,山西号称海内首富,平遥则是清代金融中心。山西的富足体现在山西人的生活器用上,漆器描红着绿,金碧照应,成为民间婚嫁喜庆的必备用品。民谚道:"平遥古来三件宝,漆器、牛肉、晋山药。"平遥鸿锦信作坊漆器出口新加坡、美、俄等国。北京故宫博物院、国家博物馆各藏有山西清代描金画漆柜门多副,山西襄汾民俗博物馆藏有山西晚清民初漆器多件,以木、羊皮、麻布、纸、藤为胎骨,髹黑漆或红漆,其上描金罩漆,有浓郁的乡土情味。

贵州大方以制皮胎漆器见长,道光至民初进入盛期。用马皮或水牛皮为原料,经过水浸、火烘、木张、沙覆、土窨、石砻后成张,再裁接冲压成型。皮胎漆器耐烫、耐摔、绝无开裂。其坚实程度和食品保鲜功能,在其他胎料之上。北京故宫博物院藏有清代大方漆工所制皮胎漆葫芦,盒与盖扣合作葫芦形,内装大小碟、碗、盘、勺计108件。又贵州、云南一种镂嵌填漆漆器,黑漆面划细纹为图案,细纹内填以彩漆,磨平,推光。其法流传泰国、缅甸,成为东南亚特色工艺。

清代,髹饰工艺盛行于四川民间,牌匾、神像、妆奁、镜匣、皮箱、雕花贴金床榻等,无不用大漆——蜀地称其"卤漆"髹饰,以镂嵌填漆等工艺制为装饰。宜春、波阳布胎漆器是江西名产,盘、盒、花瓶、帽筒、带耳盖碗等实用漆器轻巧玲珑,润光内含。广东阳江漆器始于明末清初,以皮衣、纸衣上髹漆彩画形成特色。

浙东、湘西等地民间,金漆木雕家具甚为流行,潮州金漆木雕最为著名。装饰于建筑上的潮州金漆木雕,人物故事往往连续构图,刀法粗犷简练,而于五官、动态适当夸张,以取得远视清楚的效果;装饰于日用器具的潮州金漆木雕,往往精雕细刻;更有潮州金漆木雕摆件,专供把玩,多层镂雕,繁而不乱,极富装饰趣味。潮汕各县宗祠往往陈设金漆木雕神龛,精工灿丽。

中国少数民族大多有自己的漆器。彝族聚居地山高林深,环境封闭,髹漆器具比陶器更能适应游牧为主的彝民生活。其胎骨取自当地天然材料如木、皮、角、竹等。武装用具如铠甲、盾牌、护腕、护膝、弓箭、箭筒、马鞍、马鞭等多以牛皮制胎;食器如杯、壶、盘、碗、盒等多以木材制胎,造型与彩陶、青铜时代的钵、豆、敦接近。20世纪末,彝族漆器还保留着原始时代墨染朱画的简单工艺,色彩对比强烈,线条拙重有力,风格粗犷强悍。藏族也是使用漆器较多的民族之一,木碗、糌粑盒、食篮等木器或竹器髹以红漆、黑漆,描以金色图案。笔者在赤峰博物馆得见巴林右旗出土的清康熙三十九年(1700年)楠木胎红漆地骨灰罐,高约1米,造型雍容大气,红漆地上密密麻麻描金为梵、藏两种文字,为赤峰博物馆镇馆之宝。墓主是嫁回东北满族的孝庄之女,可知此漆器为满族制品。傣族人在竹篮、竹编盆、竹编食盒、竹编饭桌等上髹漆。维吾尔族、白族、佤族、羌族、侗族、普米族等少数民族各各制有髹漆器物。

康熙时开放海禁,漆器、漆家具流向西方,欧洲各国的漆器制造业相继兴起,最初制品莫不模仿中国漆器,"仿中国漆"成为西方时髦风尚。罗可可家具造型优美,装饰华丽,做工精巧,其中不乏中国清代宫廷漆器、漆艺家具的影响。

三、各地、各民族染织绣

清代,京城有内织染局,南京、苏州、杭州有织造局,织品有"上用"(皇家服用),有"官

用"。上用缎匹由内织染局与江宁织造局织造，江宁织造所织为云锦；官用缎匹由苏、杭织造局织造，所织为宋式锦："江南三织造"由皇帝亲派官员督理。顺治三年（1646年），苏州有织机450张。[①]康熙时期，曹雪芹祖父曹寅与舅祖父、父、叔父四人连任两朝织造督理达64年之久，曹寅督理江宁织造的同时兼理苏州织造。此时，"在江宁，有上用织机335张、官用织机230张；在苏州，有上用织机420张、官用织机380张；在杭州，有上用织机385张、官用织机385张"[②]。乾嘉年间，南京有织机上万台，织工数万人。[③]

在清代工艺美术整体萎靡的时风之中，云锦直追大唐遗风，花纹饱满，旋律优美，气韵生动。其题材多有吉祥寓意。如织龙爪抓住山峰，其下波浪滚滚，题为《一统江山》；以一排卍字、一排仙鹤、一排太极图织为《万寿无极》图案；以丝结、磬和双鱼组合，织为《吉庆有余》图案；等等。配色多用红、黄、蓝等原色，以中间色退晕，以金、银线织为花纹轮廓，大白相间，使原色搭配既鲜明，又调和，织品或华丽，或典丽，或雅丽，或俏丽，美不胜收，南京各博物院、馆多有收藏。

明末清初，漳州满幅起绒的漳绒经南京传到苏州，织工将其与宋锦工艺结合，织出工艺更为复杂的漳缎。漳缎织造的花楼与云锦织造的花楼前半部分大体相同，后缀极其复杂的绒经架：在大木框的1728个木格中穿入1728根绒经，每根绒经穿入料珠，下缀泥坨，以防绒经转动滑落，或相互缠绕，纠结打架。只提素综，不提花综，以一组经线与三组纬线织为缎地。每抛入一梭丝线，接着抛入一梭起绒杆[④]，素综、花综一起提起，三倍粗的绒经便绕在了起绒杆上。每织二三寸长，便用刀将环绕在起绒杆上的绒经成排划断（图9.41），取出起绒杆，划断处绒经高于缎面形成绒花，亚光的绒花与光亮的缎地形成对比。由于经纬线交织成为W形，所以，绒不脱落，且不倒伏。刚刚织成的漳缎容易起球，必须用木棍隔离叠加，不可心急环绕成匹。比较而言，云锦五彩缤纷，漳缎则以花、地各一色凸显典雅不俗的气质。清中期，江南织工竟能够将妆花、织金与起绒三种工艺结合，南京江宁织造博物馆藏有清代织成织金妆花绒花夹服，华美厚重，堪称古代织造工艺中的绝品（图9.42）。

蜀锦兴于战国而盛于汉唐，清代成为有浓厚地方特色的织锦品种。其工艺特色在于：经线先挂彩色，织时，彩经上下错落，成"雨丝"般的点状花纹；或经线色彩深浅浓

图9.41 漳缎织造中用刀划断绕圈的丝线取出起绒杆成绒花，著者摄于苏州丝绸博物馆

① ［清］孙珮编《苏州织造局志》，南京：江苏人民出版社1959年版，第38页。

② 田自秉《中国工艺美术史》，上海：知识出版社1985年版，第313页。

③ 蒋赞初《南京史话》，南京：南京出版社1995年版，第149、151页。金文《南京云锦》，南京：江苏人民出版社2009年版，第23页所记南京机台分别为三万多台、五万多台，与蒋赞初、田自秉所记机台数各不相同且未言明出处。故笔者只言织机上万。

④ 起绒杆：这里指漳缎绕线起绒的工具，古人用篾丝，今人用钢丝。

淡、彩经错落而成"月华"般的条状花纹;"方方"则是中国唯一经、纬线都起花呈色的格子锦。蜀锦基本保留了汉代经锦的织造工艺,与云锦正好是简、繁的两极。

图9.42　清中期织金妆花绒夹服,著者摄于南京江宁织造博物馆

　　中国少数民族多有自己的织锦。海南黎锦汉初已经用作贡品,今天仍然用腰机织造。其背面平整光素,像是镶了一层里子。广西壮锦始于宋代,丝、棉、毛、麻材料自由,织机上的竹笼便是织造程序:脚踏踏板,竹笼转动,拽起穿在不同笼眼内的不同经线,用梭子向提经下抛入纬线,竹笼转动一圈,便是一个单位纹样程序编织完毕,如此往复,因此可以如云锦般地逐花异色。广西侗锦双面起花,双面颜色相反;以竹条穿入不同的经线,一个单元纹样需要竹条数百根,横向穿越并且贮存在经线之中,比云锦挑花结本的程序简略,成为中国早期织锦程序设计的活化石。贵州布依锦以若干竹针插入经线,以最简单的程序织出圈绒锦(图9.43)。湘西土家锦用通经断纬法在木机上手工挑花编织,图案全凭记忆,直线造型的图案多达200余种,因为以棉线为主织造,质地较松,"西兰卡普"三幅拼成一床作为铺盖,曾经进贡朝廷。云南傣锦丝棉并用,门幅不宽,质地紧密,织出直线化、几何化了的孔雀、大象等图案,红地黑花,沉稳质朴。新疆艾得拉斯花绸完整保留了汉代经锦织造工艺:经线扎染出数色,纬线一色,一张机上,用六个踏脚板提经,织成五彩错动的条状晕纹,比蜀锦更堪称汉代经锦工艺的活化石。

　　中国四大名绣——苏绣、粤绣、蜀绣、湘绣,都在商品流通的清代中期叫响。苏绣以苏州为生产中心,以仿画为特色,成品精细雅洁。其主要工艺特点是劈丝为线,细如秋毫,针迹紧密,绣面平整熨帖。光绪间,沈寿创"仿真绣"在国际博览会获奖,进而,苏绣以乱针绣法再现素描、摄影与油画。粤绣产于广东,以写实的百鸟为主要刺绣题材,针步短而整齐,图案轮廓多绣入金线,甚至将孔雀羽毛绣入,色彩明丽灿烂。蜀绣以成都为生产中心,用厚

而密的彩色丝线绣于本地生产
的深色绸缎上，花纹集中而留
地较大，绣面厚实，色彩浓重，
极富民间喜庆趣味。湘绣初学
苏绣又学来粤绣"施针"[1]，晚
清自成体系，绣线用皂荚水蒸
过，不易起毛，所绣狮、虎等动
物，逼真而有皮毛的质感。

图9.43　以竹针编出图案程序的布依
锦半成品，著者摄于中国国家博物馆

　　农业社会的中国古代，刺
绣是家家都会的女红，衣、裙、
鞋、帽、被、褥、枕、帐、椅披、坐垫、桌围乃至荷包、香囊、扇套、镜套、围涎等往往施以彩绣，
图案则多寓意吉祥。藏、苗、瑶、黎、布依、哈尼等少数民族与台湾原住民等，在领口、袖
口、衣边绣上花纹，不仅使衣物美观耐磨耐洗，也是离群时突出于自然环境的求救符号，
哈尼族还在上衣领边、袖口盘以珠串（图9.44）。苗绣用五彩丝线绣在黑、蓝土布上，如夜
空中彩虹辉映，用线粗而落针粗放，图案多夸张变形或象征，表现出苗民无拘无束、天真
烂漫的超时空想象。除汉人常用的
平绣、辫绣、打籽绣、破线绣、贴布绣
外，苗家又有皱绣：撮起锁绣的辫股
使其起皱，用丝线钉在布上成为有体
积感的花纹；缠绣：用丝线在比较硬
线绳内芯外缠绕打结，钉在布上成有
体积感的花纹；锡绣：将锡片裁成两
毫米宽的窄条，用丝线钉在布上成花
等等。黔南水族的马尾绣，以缠线工
艺制造浅浮雕感，被列入国家级非物
质文化遗产名录（图9.45）。

图9.44　云南哈尼族袖口盘珠
绣，采自《中国民族图案艺术》

　　农耕社会，手工染缬是少数民族
妇女农闲时消磨时光和寄托情感的最
佳手段。瑶人以夹缬工艺染蓝布为
斑，南宋就已经为周去非《岭外代答》
所记录。绞缬，今人称"扎染"，为白
族、苗族、布依族、瑶族、黎族等擅长。
将白棉布以线缝绞花纹，抽紧，扎起，
入染后剪去绳结，绞扎的部分便出现
白花。冲洗去白布上的浮液，晾干，熨
平。蜡缬，今称"蜡染"，为苗族、布依

①　施针：一种刺绣针法，以短针步顺物象轮廓圈圈刺绣，逐步内收以形成体积感。

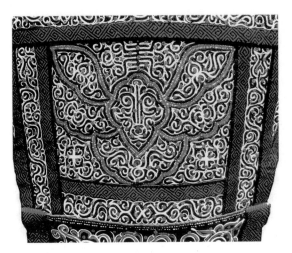

图9.45　黔南水族马
尾绣衣物,采自《装饰》

族、瑶族、水族、侗族等擅长。将蜂蜡、白蜡或黑蜡熔成蜡液,用竹刀、铜刀或毛笔蘸取蜡液,在棉麻布上描画图案。蜂蜡、白蜡用于画线,黑蜡用于画花。[1]画完,将布放入水中浸透,再反复浸于蓝靛,反复取出氧化。置入清水,漂去浮色,煮去残蜡,布上便留下蜡绘的花纹,花纹上有丝丝如缕的自然纹理。熔蜡画图时,温度不可过高,以防蜡液在布上晕开;温度不可过低,以防蜡液不能渗入布纤维而凝于布面。贵州别有枫香染:以枫香树分泌的油脂作防染材料画花,再以蓝靛浸染、沸水脱油一如蜡染。黄平苗族独创燃烧树叶熏染棉布,呈色紫色泛金。蓝印花布印染工艺与蜡染原理相同而工艺相对便捷,中国各省广有流行。将皮纸数层刷糊如版,待干,錾刻为短线、圆点造型的花版,务使花版久用不易散脱。每印时,将花版覆在白布上刷防染浆——豆粉、石灰与水调拌的糊状物。候干,布入染缸浸成蓝色,挂起晾晒,使染料充分氧化。再入染,再晒干,如此多遍。刮去豆粉,蓝布上便出现白花,花上有蛛丝般的纹理。山东济宁、河北魏县各有彩印花布工艺,前者以木刻阳版印花,后者以漏版套色印花,图案饱满,染色明快。

四、流派纷呈的玉器工艺

自从康熙帝平定准噶尔叛乱、乾隆帝平定西北叛乱以后,新疆版图归清廷管辖,优质玉料源源不断输入口内,交由如意馆或苏、扬二州琢洗成器。清代宫廷玉器和文房玉器表现出完全不同的审美风范。道光皇帝崇尚节俭,新疆贡玉告停,宫廷玉器的制作也便盛况不再。

乾隆皇帝喜好大玉,北京故宫博物院藏有这一时期大型玉山多件。《大禹治水图玉山》为青玉质,高224厘米,宽90厘米,重达10700余市斤,从新疆采集玉料运到造办处画样,再运到扬州琢制,前后十余年,耗工15万,折白银15000余两[2];《秋山行旅图玉山》高130厘米,玉材纵横密布的绺纹被琢为山崖皴纹,淡黄色的瑕疵被琢为秋林落叶,匠心不可谓不巧。然而,大型玉山给人的第一视觉印象是其混沌的外形,细致的雕琢全为外形掩盖,审美十分平庸。乾隆皇帝又喜爱印度北部痕都斯坦玉器,将其一一收藏入宫。其胎轻薄如纸,外壁满嵌宝石,玉质的天然美几遭摒弃:可见乾隆皇帝审美眼光低下之一斑。

① 黑蜡:指从蜡染布上剥脱下的蜂蜡或白蜡。因其容易漫漶,不宜用于画线,只宜用于画花。
② 大禹治水图玉山用工、用银数,参见杨伯达《清代宫廷玉器》,《故宫博物院院刊》,1982年1期。

图9.46 童子洗象玉饰,
采自《中国美术全集》

图9.47 玉山子,选自笔
者《历史悠久的扬州玉器》

清代,北京、扬州、苏州、广州各以制薰炉、山子、仿古玉器、花片自成流派,作品或作文房清玩,或作衣饰、佩饰(图9.46)。扬州工匠将山水画移来玉上,碾为文人案头的小型玉山子,仅于局部作多层雕镂,保留玉璞的天然形状和大片玉皮,形成粗、细、繁、简的对比,成为有清一代最富创造性的玉器品种(图9.47)。乾隆间,苏州琢玉名师为姚宗仁;道光时,苏州阊门外尚有琢玉作坊尚有200余家。总体看来,清玉雕琢细腻,大多失去了明玉的敦厚。

第四节 领袖风骚的市民艺术

明中后期以来,市民艺术占据了艺坛大半壁江山,章回小说、戏曲等,成为市民消遣的必需。清初长篇传奇《长生殿》《桃花扇》弥漫着人生空幻的感伤,反映了改朝换代特定历史时期百姓的情感基调,"南洪北孔"成为中国传奇史上的双星。《聊斋志异》《儒林外史》《红楼梦》等小说都在清代问世。在商业氛围浓重的扬州,出现了标新立异的职业画家集群"扬州八怪"。如果说元杂剧、明传奇分别代表了元明戏曲的成就,清代戏曲的主要成就

则在中期如火如荼的地方戏，晚清，终于诞生了集大成的京剧。中国各民族民间造型艺术、歌舞曲艺等等，都在清代总集其成。清代成为中国民族民间艺术形式最为丰富、民族特色和地域特色最为鲜明的历史时期。

一、寄寓兴亡的传奇

明末清初，苏州遗民作家李玉创作出传奇《千忠戮》《清忠谱》，各以明初建文帝逃亡、晚明苏州市民反对魏阉暴动为题材，展开尖锐的矛盾冲突和宏大的社会场景。全剧弥漫着悲剧情怀与担当精神，使传奇从儿女情长到具备了深刻的社会意义。①

清初洪昇（1645—1704），字昉思，号稗畦，钱塘人。所著《长生殿》长达50出，将唐明皇与杨贵妃的爱情故事与安史之乱的发生发展交织在一起，互为因果，交替推进，揭示了安史之乱的历史必然性。作者自云"经十余年，三易稿而始成"，"借天宝遗事缀成此篇……垂戒来世"②。其人物形象极富个性，"杨玉环的娇妒，李隆基的恣纵，杨国忠的奸诈，安禄山的狡黠，郭子仪的忠直，雷海青的义烈……甚至同是杨妃姐妹的三国夫人，也都有世故与轻浮的明显区别。这种性格的鲜明性，首先是凭借作者高超的语言技巧实现的"③。《骂贼》《弹词》两出，借老乐工之口一吐胸中块垒，尤其感人。《长生殿》既有汤显祖之才情，又不让沈璟之音律，加上悲欢离合的情节和以寓兴亡的主题，使此剧成为有着深刻社会内容和广博历史意义的传奇鸿篇。

孔尚任（1648—1718），字聘之，又字季重，号东堂，又号岸堂，为孔子64代孙，其代表作是呕心沥血创作的44出《桃花扇》。④全剧以一把扇子为线索，将李香君与复社公子侯方域的爱情故事与南明王朝的覆灭过程交织在一起，满腔热忱地塑造了李香君、柳敬亭等下层人物形象，歌颂了为国捐躯的史可法，寄托了对于家国兴亡的深切哀叹。对李香君宁为玉碎、不为瓦全胆识作为的描写，正是对南明王朝奸佞卑鄙行径的有力鞭笞。剧中老赞礼道白直陈作者用心，而以渔樵话兴亡结束全剧。孔尚任三易其稿，"借离合之情，写兴亡之感，实事实人，有凭有据"（《卷一·先声》），立志"不独令观者感慨涕零，亦可惩创人心，为末世之一救矣"（《小引》）。《桃花扇》在曲阜孔府由家班开演以后，"王公缙绅，莫不借抄，时有纸贵之誉"，"长安（代指京城）之演《桃花扇》者，岁无虚日……笙歌靡丽之中或有掩袂独坐者，则故臣遗老也"（《本末》）。所不足者，作者对清兵屠城等情节不能不有所遮掩。

传奇开放的结构、巨大的包容量，有利于淋漓尽致地展开戏剧冲突，多层次地塑造人物形象，但也带来剧本冗长、头绪繁多的弊病。顺、康之际，吴伟业、尤侗、李渔等人各以15折以下的传奇写男女私情、家常小事，文采与本色兼备，适合扮演并且凸显抒情性与情节性：成为短剧的开风气者。乾嘉时期，是清代短剧创作的完成时期和高潮时期。短剧对市民生活的关注，预示了中国艺术审美从古代向近代转换的历史趋势。此后，昆曲也往往以单折演出。

① 苏宁《李玉和〈清忠谱〉》，北京：中华书局1980年版。
② ［清］洪昇《长生殿》，北京：人民文学出版社1983年版，所引见《自序》。
③ 张庚、郭汉城主编《中国戏曲通史》中册，北京：中国戏剧出版社1981年版，第202页。
④ ［清］孔尚任《桃花扇》，北京：人民文学出版社1980年版。本段所引各折名注于正文括号内。

康熙之后，文字狱愈演愈烈，传奇创作愈益僵化，走进脱离民众生活的死胡同。乾隆间，虽有蒋士铨等掀起传奇创作的余波，不需创作的地方戏已成燎原之势。传奇这一文人创作的戏曲形式，不得不让出终明一代到康熙年间领袖剧坛的地位，画上了令人叹惋的句号。

二、如火如荼的地方戏

元明之际蒸蒸日上的余姚、海盐、弋阳、昆山四大声腔，到了晚明，余姚、海盐二腔早已销声匿迹，弋阳腔扶摇直上，令用词雅而见深的昆山腔难以角逐。

弋阳在今江西，古称"饶州"。其腔以曲谱不严、随口而歌、以鼓击节，鼓声激越、唱腔高亢又有帮腔、适合在广场演唱等特点，受到下层民众欢迎。清代，弋阳腔艺人在唱腔中增插散文体的"滚白"和韵文体的"滚唱"。夹入曲词之间，称"夹滚"；安排于曲词前后，称"唱滚"；统称"加滚"、"滚调"。滚调对剧本反复解释，对情感反复渲染，对情节补充衔接，对曲牌体的固定结构形成冲击，预示着新的戏曲音乐结构即将诞生。弋阳腔进入京城以后，称"弋阳京腔"。而当弋阳腔进入清宫，成为御用声腔，便失去了它在民众之中的影响力。与"弋阳京腔"衰败同时，弋阳本腔与各地民间小曲结合，所操方言因地改易，演变为各种高腔，如江西乐平高腔和湖口青阳腔、徽州目连高腔和青阳南陵腔、湖北襄阳青戏和麻城高腔、湖南长沙高腔和衡阳高腔、浙江温州高腔、安徽四平腔、闽南四平戏、四川高腔、河南青戏等等。各地高腔都以干唱、帮腔、滚唱为特点，帮腔形式日益丰富，湖南高腔中延伸出可增可减的灵活乐句，艺人称"放流"，戏曲音乐结构突破曲牌体，向着板腔体又推进了一步。乾隆间，高腔已成系列，新奇迭出，地方俗戏完全压倒了昆腔雅戏。

"秦腔"即"梆子腔"，初始流行于山西、陕西一带，成"蒲州梆子"、"同州梆子"，演变出新的梆子剧种，如陕西有东、西、中、南路秦腔，山西有南、北、中路梆子和上党梆子，传入山东成"高调梆子"、"莱芜梆子"，传入安徽成"安庆梆子"，传入湖北演变为"襄阳腔"，传入京城成"京梆"，各自成为京城地方戏演出的生力军。乾隆间，梆子腔流行全国，京城出现了六大名班、九门轮转的盛况。"梆子腔"进一步突破了曲牌连套的戏曲音乐结构，板腔体音乐结构终于降生，成为京剧诞生的前奏。

乾隆间，西皮、二黄腔在湖北兴起。湖北方言称唱词为"皮"，"西皮"者，西来之曲也。它来自襄阳腔，襄阳腔又来自秦腔，因此，西皮有秦腔高亢激越的特点，适宜酣畅淋漓地抒情叙事。二黄腔旋律低回缓慢，适宜角色内心独白。关于二黄腔来路，"一种说法，是认为二黄腔系由安徽的四平腔发展演变而成的……它舍弃了徒歌、帮腔的形式而采用了器乐伴奏……另一种说法，则是认为二黄腔起于江西的宜黄(宜黄腔)"[1]。清代，湖北汉口作为商业集散中心，本地的西皮腔与流传到当地的二黄腔同台演出，乾隆间专以胡琴伴奏，成为皮黄腔。昆腔、高腔、梆子腔、皮黄腔四大声腔角逐舞台，皮黄腔成为清中期以后势头最猛的声腔。四大声腔之外，另有诸腔并用的山东柳子戏、以民间小调联曲演唱的河南女儿腔等。

[1] 张庚、郭汉城主编《中国戏曲通史》下册，北京：中国戏剧出版社1981年版，第182页。

清前期开始的花、雅之争及其后花部得胜，为中国戏曲写下了靓丽的篇章。"雅"指昆曲，"花"指"花部"，或称"乱弹"。狭义的"乱弹"，是昆班对皮黄腔初起时的贬称；广义的"乱弹"，泛指各种地方戏。元杂剧和明传奇都以剧本为中心；清代地方戏转向以演员演出为中心。其体制短小，结构自由，"其事多忠孝节义，足以动人；其词直质，虽妇孺亦能解；其音慷慨，血气为之动荡"[①]，适应平民审美，因此如火如荼地发展起来。乾隆时，扬州盐商为皇帝南巡组织了大规模的戏班，"两淮盐务例蓄花、雅两部以备大戏。雅部即昆山腔，花部为京腔、秦腔、弋阳腔、梆子腔、罗罗腔、二簧调，统谓之'乱弹'"。花部角色有："副末"、"老生"、"正生"、"老外"、"大面"、"二面"、"三面"、"老旦"、"正旦"、"小旦"、"贴旦"、"杂"，统称"江湖十二角色"。扬州"郡城花部皆系土人，谓之本地乱弹，此土班也。至城外邵伯、宜陵、马家桥、僧道桥、月来集、陈家集人，自集成班，戏文亦间用元人百种，而音节、服饰极俚，谓之草台戏。此又土班之盛者也。若郡城演唱，皆重昆腔，谓之堂戏。本地乱弹只行之祷祀，谓之台戏。迨五月昆腔散班，乱弹不散，谓之火班。后句容有以梆子腔来者，安庆有以二簧调来者，弋阳有以高腔来者，湖广有以罗罗腔来者，始行之城外四乡，继或于暑月入城，谓之赶火班。而安庆色艺最优，盖于本地乱弹，故本地乱弹间有聘之入班者"[②]，可见各地乱弹在扬州融合并与雅部争胜的情况，徽班进入扬州继而进京，成为中国戏曲发展史上的大事。

迫于乱弹兴起的大势，昆曲不得不向乱弹学习，改用演出当地的语言，派生出武林昆曲、衡阳昆曲、永嘉昆曲、高阳昆曲等；与乱弹诸腔结合，派生出湘剧、赣剧、川剧、徽剧、婺剧等许多地方化、通俗化的剧种。甚至一个地方剧种里糅进多种声腔，如川剧含"昆、高（高腔）、胡（胡琴戏，即二黄）、弹（秦腔）、灯（灯戏）"，湘剧含"昆、高、南北路（即皮黄戏）"等。[③]嘉庆年间，"南昆、北弋、东柳、西梆"皆在京城争胜。

乱弹的最大特点，是以变化的板腔体音乐结构取代传奇固定的曲牌联套体音乐结构。"板"，指音乐的节拍；"腔"，指音乐的基本旋律。各地地方戏和地方曲艺用方言演唱，方言字音、语调有显著差别，形成地方戏和地方曲艺不同的调式、旋律、节奏，这就是地方戏的"腔"。比较曲牌联套体，乱弹在慢板（4/4节拍）、原板（2/4节拍）之外，又创造出三眼板（3/4拍）、散板（无节拍的自由吟唱）、流水板（速度较快的2/4拍）、垛板（1/4拍）、摇板等节奏、速度各各不同的板式，以表现复杂的戏剧情绪。演员按字行腔，即根据唱词长短和情感起伏作灵活的旋律变化。曲牌体剧本用"词"，以长短句为特征；板腔体剧本用"诗"，以七言、十言为基本特征。曲牌体将固定曲调编排在一起，"曲"无法据情而变；板腔体根据唱词长短、情感起伏灵活变化。曲牌体将新词填入固定格式，写剧本是填；板腔体根据内容安排唱段，写剧本是"安唱"。到此，中国戏曲真正找到了可以灵活变化的大型音乐结构，具备了游刃有余地演唱大型故事的音乐手段。[④]西方歌剧每剧音乐从头到尾都是新创，中国戏曲音乐结构从曲牌联套体到板腔体，始终都呈集曲式。这是中西方戏剧音乐结

① ［清］焦循《花部农谭》，《中国古典戏曲论著集成》第8册，第225页。

② 本节三处引文，见［清］李斗《扬州画舫录》，扬州：广陵古籍刻印社1984年版，第103、117、125页，卷5《新城北录下》。

③ 南昆、北弋、东柳、西梆：分别指昆曲声腔系统、高腔声腔系统、弦索腔声腔系统和梆子腔声腔系统。

④ 参见路应昆《中国剧史上的曲、腔演进》，《文艺研究》2003年第1期。

构的根本区别。

地方戏演出的剧目多为折子戏。折子戏剧本系艺人加工民间小戏、编撰历史传说或摘录传奇脚本而来,以梨园抄本的形式在民间流传。艺人的改编不同于文人的创作,往往不再咬文嚼字,而重视演员演技的充分展示,重视人物语言的个性和舞台形象的丰满。看戏不再是看脚本,而是看演出。戏曲史上所说的"乾嘉传统",正是指没有剧作家、只有演员的地方戏时代。到此,中国戏剧终于完成了大众化、民族化的历史进程。《中国戏曲志》统计,20世纪80年代,中国尚有394种地方剧种,包括藏族、傣族、白族、侗族等少数民族戏剧,大部分形成于清代中期。

三、迎合市场的职业画家

清代,盐业的带动使扬州经济达于鼎盛。康熙、乾隆皇帝各六次巡幸扬州,更使扬州楼堂栉比,园林鳞次。贾而好儒的时风,使盐商成为画家等文化人的赞助人;城市经济的繁华,又使书画成为扬州商贾、市民家居必不可少的陈设。职业画家从全国各地聚集于扬州,书画由文人的自娱转而成为职业书画家的生计。郑燮、金农、罗聘、汪士慎、李鱓、高翔、黄慎、李方膺等15位平民画家,或仕途坎坷,或落拓不仕,画风不尽相同,却都张扬个性,以笔墨的自由表现显示着与社会的不协调,一反传统文人画的蕴藉虚静,成为乾隆、嘉庆间职业画家的代表,被正统文人目之为"八怪"[①]。"八怪"二字约定俗成,不可拆解。扬州繁荣的书画市场,扬州人登门索画的热情,使"八怪"彻底撕去文人清高的面纱,张贴润格,标价卖画。

扬州八怪以水墨大写意花鸟画迎合市民追新逐异的文化潮流,以《百花呈瑞图》《岁朝清供图》等时令画和《一本万利》《渔翁得利》等吉祥画迎合市民祈祝吉祥的心理需求,乞丐、娼妓、鬼怪乃至破盆、大蒜、芋艿……一一入画,市井气取代了传统书画的书卷气,花鸟画、肖像画取代了避世、超世的山水画。混迹市场的平民经历和书坛渐起的碑学风气,又使扬州八怪一反帖学文弱,诗、书、画、印融于一轴,郑燮的"六分半书"、金农的漆书等,令人耳目一新。

金农(1687—1764),字寿门,号冬心,被举荐博学鸿词科不就,50岁始学画,在扬州八怪中文化底蕴最深。他疏离俗世,画上有一种高古之气与金石之气,有一种超然意表的永恒之感。他又汲取民间年画与版画、木刻之精髓,形愈简拙,愈见天真,给齐白石以很大影响。《自画像》笔意疏简,优游自得,真如羲皇上人;《菱塘图》写扁舟自在放游于山水之间,题赵承旨诗道,"……王孙老去伤迟暮,画出玉湖湖上路……"荣华富贵不过是过眼烟云,灵魂放飞才是生命本真(图9.48)。他自制黑墨,时称"二十二郎墨"。其书法从《天发神谶碑》等脱出,扁笔书写,横粗竖细,兼取隶、楷体势,墨色浓黑似漆,行笔只折不转,如用漆刷刷出,人称"漆书"。《玉壶春色图》梅干粗壮,顶天立地,繁花密蕊,繁而不乱,题款苍劲凝重,饶富金石趣味。

[①] 八怪:扬州俗谚贬人为"八折"、"八怪",就中可知当时对职业画家的社会评价。有学者提出称"清代扬州画派"。"扬州八怪"画风各不相同,且"八怪"已经约定俗成,笔者以为,仍宜呼之为"扬州八怪"。

图9.48　金农《菱塘图册页》,选自蒋勋《中国美术史》

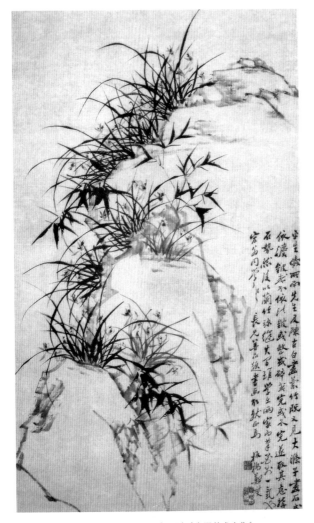

图9.49　郑燮《兰竹石图轴》,采自《中国美术全集》

郑燮（1693—1765），字克柔，号板桥，江苏兴化人，乾隆进士，先后任山东范县、潍县县令，罢归后专画兰竹（图9.49）。他将文人雅士用于寄兴的兰竹画普及到了市民阶层，个性化的笔墨与世俗的审美融合，打破了雅俗壁垒森严的界线。他融书入画，空勾山石，以分书画竹，以草书的长撇画兰叶，清瘦劲倔有余，苍茫厚重不足。他认为画意是"烟光日影雾气，皆浮动于疏枝密叶之间"而形成，也就是说，不是孤立的形象，而是虚实结合的"境"；而他作画，能实不能虚；能"得于纸窗粉壁"之实，不能得"日影雾气"之虚。①他欣赏石涛画的"乱"与"活"，而他恰恰在这两个字上不及石涛，他的画便少了石涛画的蓬勃生意，题材单调，平面化，程式化，缺少含蓄。郑燮之所以赢得极其广泛的民众声誉，盖因题画诗中鲜明的人格精神与人民性。"盖竹之体，瘦劲孤高，枝枝傲雪，节节干霄，有似乎君子豪气凌云，不为俗屈"，"不过数片叶，满纸皆是节"，"咬定青山不放松，任尔东西南北风"，"未出土时先有节，到凌云处也无心"，莫不借竹喻人，借写竹写自己的人格理想和不流世俗的孤高品性；"新竹高于老竹枝，全凭老干为扶持。明年再有新生者，十丈龙孙绕凤池"，洋溢着生命的激情；"衙斋卧听萧萧竹，疑是民间疾苦声。些小吾曹州县吏，一枝一叶总关情"，表现出对民众疾苦的关心。其书以隶为主，参以魏碑等各体，美丑互现，自云"乱石铺街"、"六分半书"，见迎合新奇、取悦世俗的审美取向。

八怪中有所建树的画家尚有：高翔，画山水取法渐江，安宁秀雅。扬州博物馆藏其《弹指阁图》（图9.50），所画扬州天宁寺后宅园，淡墨细勾，浓墨点染，画境静谧得仿佛能

① 所引见卞孝萱编《郑板桥全集》，山东：齐鲁书社1985年版，《题画》。

316

够听见人语，八怪画中，绝少这般秀雅宁静的作品。华嵒，字秋岳，号新罗山人，擅用枯笔干墨淡彩细致刻画出禽鸟羽毛蓬松的质感和飞鸣扑食的动态，画风松灵俊逸，设色清丽秀雅近于恽寿平，身为职业画家而能得文人意趣。黄慎，字恭懋，号瘿瓢，喜画渔夫乞丐，《渔翁渔妇图》画与题款如苍藤盘结，画花鸟则较疏放。罗聘，擅画水墨大写意人物，《鬼趣图》近似漫画，意在讽喻现实；画梅则粗干大枝，浓墨渲染，花蕊繁密，笔力厚重。

　　"扬州旧有谚云，金脸银花卉，要讨饭画山水。"八怪书画的积极意义是，使水墨大写意花鸟画普及到了市民阶层；消极作用是，画家以纵横习气、草率之作面向市场，水墨大写意花鸟画大量面世，比较宋元绘画，其笔墨语言和人品格调都大大地倒退了。清人云，"怪以八名，画非一体。似苏、张之捭阖，侔徐、黄之遗轨。率汰三笔五笔覆酱嫌粗，胡诌五言七言

图9.50　高翔《弹指阁图》，采自《中国美术全集》

打油自喜。非无异趣，适赴歧途。示崭新于一时，只盛行乎百里"[1]，语虽刻薄，却是扬州八怪书画当时社会评价的真实写照。道光年间，两淮盐业衰落，扬州经济也江河日下，画家失去了盐商经济赞助和昔日扬州市场，逐渐从扬州消遁。

四、集南北之长的京戏

　　乾隆时，地方声腔纷纷进军京都。乾隆四十四年（1779年），秦腔花旦魏长生二度入京，进入京腔戏班"双庆"并以淫戏《滚楼》走红，导致一城京腔效之，就此京、秦不分。乾隆五十年（1785年），皇帝诏令秦腔禁演，改归昆、弋二腔，魏长生不适，遂于乾隆五十二

① 本段两处引文均见［清］汪鋆《扬州画苑录》，《续修四库全书》第1087册，第657页。

年（1787年）南下扬州入盐商江春之春台班，"于是（扬州）春台班合京、秦二腔矣"。乾隆五十五年（1790年）皇帝八十寿辰，"高朗亭入京师，以安庆花部合京、秦两腔，名其班曰三庆"[①]，扬州春台、四喜、和春等徽班相继进京，四大徽班各以演全本大戏、唱腔、武打和童伶称雄京师。嘉庆末，出现了京城演剧必徽班的局面。道光十年（1830年），湖北汉剧戏班进京，又以皮黄腔声震京师。咸丰间，徽班艺人博采众长，将徽、汉合流，唱、念改作京音，称"皮黄戏"。同治间，皮黄戏传入上海，上海人称"京戏"，京戏从此得名，迅速风靡全国。1928年北伐战争后，北京改名"北平"，"京戏"一度改称"平剧"，现代统称"京剧"。由上可见，京剧是清代秦、京、徽、汉等地方戏合流，又受扬州、上海、北平文化熔铸以后的产物。如果说宋元南戏和北杂剧各占南北一方，明代昆曲合用南北曲而以南曲为主，只有到了京戏，才真正实现了南北戏曲的大融合。所以，戏曲界多以四大徽班进京作为京剧诞生的标志。

从四大徽班进京到清末百余年间形成"京戏"，历史动因是：徽班被帝王召入京师，得到皇室宠悦；入京后，对戏装、用具以及布景等力求精进；皮黄戏戏词通俗，妇孺能解，雅俗介于昆曲与秦腔戏词之间；北方中州音韵超越了方言范围，便于流布等等。京剧虽然历史甚短，却因其博采众长而呈现出蓬勃之势，遂驰骋于昆、秦、徽、汉各剧之上，成为流行全国的剧种。同光年间是京剧发展的盛期，人称谭鑫培等名角为"同、光十三绝"，谭鑫培又与汪桂芬、孙菊仙并称"后三杰"。

京剧角色集历代戏曲角色之大成，"生"、"旦"、"净"、"丑"四类角色各有细分。"生"分"小生"、"老生"、"武生"、"娃娃生"等。小生中，又分"巾生"、"冠生"、"穷生"、"雉尾生"、"武小生"等。"老生"又称"须生"、"胡子生"。"旦"分"青衣"、"花旦"、"小旦"、"贴旦"、"老旦"、"彩旦"、"武旦"等。"正旦"常穿青褶子，又称"青衣"；"花旦"指性格活泼的中青年女性；"小旦"又称"闺门旦"；"贴旦"指女性脚色中的副角；"彩旦"是"旦"中的丑角，又称"丑旦"；"武旦"中，"刀马旦"重身段工架，"武旦"重跌扑翻打。"净"画脸谱，所以又称"花脸"，分"正净"、"副净"、"武净"、"毛净"等。其中，"正净"称"大花脸"，因为常手拿铜锤，又称"铜锤花脸"；"副净"称"二花脸"，因为重身段工架，又称"架子花脸"；武净称"武花脸"，又称"武二花"；"毛净"俗称"油花脸"，常扮演喷火等特技。"丑"又称"小花脸"、"三花脸"，分"文丑"（"方巾丑"）、"武丑"。"正生"、"老生"、"正旦"、"大面"是最能体现演出水准的四个家门。老生、老旦、正净用本嗓唱，青衣、闺门旦用小嗓唱，小生有唱大嗓（真声），有唱小嗓（假声），副净用炸音唱，丑则唱少而做多。每一家门有唱、做、念、打"四功"，口、眼、手、身、步"五法"，加上"吹"、"拉"、"弹"、"打"四类民族乐器伴奏，形成规范的舞台演出程式。戏剧服装大量使用丝绸，大量在丝绸上绣花，甚至用云锦、缂丝、漳绒等贵重丝织品，给人美轮美奂的视觉美感，角色各有严格的服装程式，演员口诀道，"宁穿破，不穿错"；表演中，大量运用长袖、翎子、扇、巾、帕、刀、枪、棍、棒、剑、戟等舞具，武术、杂技也被大量采入京戏，扇舞、巾舞、棍舞、剑舞……鹞子翻身、大鹏展翅、金鸡独立等京戏亮相，各从武术、杂技、舞蹈动作中化出。戏剧脸谱也比明代更为丰富，关公面如重枣，张飞为黑脸大汉，曹操白

① ［清］李斗《扬州画舫录》，扬州：广陵古籍刻印社1984年版，第125页，卷5《新城北录下》。

脸,达摩金脸,阎罗银脸,鲁智深画"螳螂眉",包拯画"浩月额"……人物性格被高度强化。京剧将中国戏曲表演艺术推向了顶峰。高度严格的程式带来戏曲传承的高难度,从童子练功到演技成熟,几乎耗用了演员半生;曲牌联套体乃至板腔体仍使剧本的自由创造受到约束。中华戏曲、书画等的程式,既充分体现出中华文化体系的高度成熟,也充分可见中华民族性格的超常保守和文化的超常稳定。

如果说昆曲是文人的,京剧则是平民的和艺人的;昆曲多儿女情长,缠绵婉约,京剧往往慷慨豪壮。尽管京剧超越了地方性,把握了民族性,拥有了比其前戏曲更广的受众。其历史不如昆曲久远,缺少昆曲那样大批文人投注才情的原创剧本和系统理论,历史积淀不如昆曲深厚,所以,京剧在昆曲之后,于2010年才被联合国教科文组织公布为"人类口头和非物质遗产代表作"。如果说原始戏剧意在祭祀不在审美,宋元勾栏瓦舍式的演出场所离广场未远,明代堂会为庆典渲染热闹,家班演出才具备了审美性质;清末京剧在茶园演出,将京剧推向了大众化和商业化。民初京剧走进剧场之时,新文化运动的浪潮已经来临。

五、无所不在的民间美术

文化平民化的大势,使清代民间艺术集历代民间艺术之大成,自成林林总总的庞大体系,既有依附于建筑、宗教活动、戏剧演出等的砖雕、木雕、石雕、皮影(图9.51见本章章前页)、木偶、泥塑、彩绘等装饰艺术,又有年画、剪纸、纸马、风筝、纸扎、编织、百结、灯彩、玩具等独立艺术。其创作队伍往往初为农村农闲时的农民,继为城市有特殊技艺的匠师。他们以最简单的工具、最易得的材料,最自由地传达主体情感,加上民间艺术对民俗活动的广泛参与,使民间艺术成为保留本民族原生状态心理、习俗、情感与审美的艺术形式。

清代民间小型泥塑,以泥人张彩塑、惠山泥人和虎丘泥玩为名品。"泥人张"特指天津张明山(1826—1906)泥塑世家高1尺左右的陈设性彩塑。北京故宫博物院藏有张明山所塑《惜春作画》,造型优美圆润,衣纹圆活自如,敷色鲜艳,风格写实,雅俗共赏(图9.52)。张明山所塑《蒋门神》借《水浒》故事,将天津地界欺行霸世的青皮刻画得入木三分。第二代张玉亭以三百六十行为题,创作了许多反映平民生活的作品。徐悲鸿亲自前往其店肆,"徘徊其民间写实货品如卖瓜占卜者流与臃肿不堪之僧寮前者久之。此二卖糕者与一吹糖者,信乎写实主义之杰作也,其观察之精到与其作法之敏妙,足以颉颃今日世界最大

图9.52 张明山彩塑《惜春作画》,采自《中国历代艺术》

图9.53　潍县年画《女十忙》,采自《中国美术全集》

塑师"①。无锡惠山泥人始于明而盛于清,有粗货、细货两种。粗货指胖娃娃、动物等模塑泥玩具,原色涂染泥坯,金、银、黑、白相间,有浓郁的装饰情味。《大阿福》夸张变形,舍弃细节,将儿童造型归纳为圆浑饱满的团块,成为惠山泥人的经典作品。细货指手捏泥人造型选取戏文人物的经典动作,在写实与写意之间,深底上画浅花,浅底上画深花,白底上画暗花,暗底上画明花,可见江南艺术的朴素明快。苏州虎丘泥玩以摹写人物神情毕肖、小而有趣取胜,艺人能手藏袖中,凭感觉捏出人像。曹雪芹写薛蟠从虎丘带回许多小玩物,其中有"一出一出的泥人儿的戏……又有在虎丘山上泥捏的薛蟠的小像,与薛蟠毫无相差"②。

　　清代民间画工有行会,有店铺,绘画行多品足。"行多"指民间绘画适应面广,"寺庙与学舍,粉壁神仙轴,船花酒坛口,龙灯鸡蛋壳"都有民间绘画,扇面、瓷器、风筝、皮影、纸马、鼻烟壶……无所不画;"品足"指绘画题材丰富,"要画人间三百六十行,要画神仙美女和将相,要画花木龙凤和鱼虫,要画山水博古和天文"③。陕西洛川兴平寺发现50余幅康熙年间水陆画,人物个性鲜明,线描健劲,敷色浓艳,不亚于元代壁画,有的甚至可比唐卡,足可代表卷轴人物画衰落以后清代民间画工的成就,藏于西安碑林博物馆。

　　晚明文人绘制画版的高峰过后,画工刻绘的木刻版画在各地兴盛起来,有年画、幡画、门神、纸牌、纸马、灯画和刻有节气表的《春牛图》等,印作中堂、条山、斗方、圆光等各种形式,耕作、收获、年景、元宵等风俗民情,为岁时节令民俗活动增添喜庆。天津杨柳青、山东杨家埠、河南朱仙镇、江苏桃花坞等地木版年画,以戏曲题材、吉祥题材迎合民众喜好热闹的心理和祈盼吉祥的意识,构思活泼,情感天真,广受民众欢迎。杨柳青木版年画始于明末,构图饱满,线条健劲,刷色则多用原色,乾隆间,镇上家家画刻点染,产品广销外地。潍县杨家埠年画人物造型夸张简练,线刻粗犷率意,着色浓艳,对比强烈(图9.53)。苏州桃花坞木版年画风格秀雅精致,清初进入盛期,乾隆后参用"泰西画法",易

① 《徐悲鸿艺术随笔》,上海:上海文艺出版社1999年版,《对泥人感言》。
② [清]曹雪芹《红楼梦》卷67,济南:山东人民出版社1980年版,第867页。
③ 王伯敏《中国绘画史》,上海:上海人民出版社1982年版,第641、642页。

吉祥题材为风景，彩色套版加以着色，色彩丰富细腻，世称"姑苏版"。鸦片战争前后，桃花坞以机制纸张和外来品色取代手抄纸和矿物颜料，兼印插图广告，色彩趋向浮艳，失去古朴醇厚。山东高密、河北武强、陕西凤翔、四川绵竹、广东佛山各产有木版年画。

六、山花遍野的歌舞曲艺

清代民族民间歌舞曲艺等，全面反映出了中国版图上民族民间歌舞曲艺成熟时期多姿多彩的风貌。

汉民族民间歌舞是中国民间歌舞的主体，龙舞、狮舞流行最广。龙是中华民族远古的图腾。它翻江倒海、九曲盘旋，表现的是宇宙大生命的律动。汉民族龙舞就有布龙、草龙、竹龙、烛龙、水龙、百叶龙、板凳龙、香火龙等20多种，龙舞甚至远传到布依族等少数民族乡村。狮舞寓意吉祥，有线狮、板凳狮、狮子滚绣球等多种，二人合扮一只狮子，配合默契地做出跌、爬、滚、打、抖毛、搔痒等各种动作，极富生活气息。秧歌、腰鼓、花灯、旱船、高跷、花鼓灯、霸王鞭、采茶灯、面具舞等等，加上手绢、扇子、彩灯、花伞、莲湘、长绸、高跷、旱船、花轿、竹马等形形色色的舞具，使民间舞蹈如百花竞艳，如彩蝶翻飞。民间舞蹈给地方戏以直接影响，一些民间歌舞甚至发展成为地方戏曲，如江浙花鼓舞发展成为花鼓戏，福建采茶灯发展成采茶戏，云南花灯发展成为花灯戏等。

中国少数民族大多能歌善舞。少数民族代表性舞蹈有：维吾尔族的顶碗舞、打鼓舞和盘子舞，蒙古族的安代和筷子舞，藏族的囊玛、雪狮舞、跳锅庄和面具舞，傣族的笠帽舞和象脚鼓舞，苗族的跳月、打歌和芦笙舞，还有壮族打桩舞、苗族芦笙舞、瑶族长鼓舞、土家族摆手舞、满族太平鼓、高山族做田舞、黎族竹竿舞等。纳西族东巴经文中有舞谱60多曲，是全世界唯一用古象形文字书写的舞谱，纳西人称"蹉姆"。民间舞蹈往往群起参加，性质业余，舞者情绪热烈，气氛欢快，民俗意义大于审美意义。《中国民族民间舞蹈集成》调查统计，中国56个民族存活到今的各民族民间舞蹈达千余种。

秧歌初始为农民插秧时的山歌，南宋画家马远《踏歌图》，正是秧歌民风的写照。清代，粤东地区的农民仍然在捶鼓声中群歌插秧，弥日不绝。秧歌甚至进入了城市，发展为民俗节令中的自娱歌舞，少数民族如蒙古族、满族等也扭起了秧歌。各地秧歌风格不同，有的囊括小车、高跷、旱船、龙灯、傩舞、面具舞与民间杂要。每逢庙会、灯节或迎神赛会，秧歌队走街串巷，走会的人群、演出的队伍浩浩荡荡，往往令观者如市。

各地民歌如陕北信天游、晋西北山曲、内蒙古爬山调、陇中花儿、客家山歌等，方言、旋律各各不同，代代相传，代有润色，清代为乡民广泛传唱。江南民歌婉转细腻，西北民歌高亢激越，西南民歌俏皮优美，东北民歌宽广嘹亮，新疆民歌欢快热烈，西藏民歌奔放远扬，莫不贴近当地生活，令听者感觉无比亲切。新疆音乐舞蹈史诗——《十二木卡姆》由十二套大型乐曲约300首颂诗、器乐、歌舞、说唱组成，唱词包括哲人箴言、先知告诫、乡村俚语、民间故事等，用手鼓达甫、独他尔、热瓦甫等伴奏。表演者往往即兴演唱，无本可依，众人随声附和，有的嘶喊，有的鼓阵，歌唱得越来越响，舞转得越来越快，从散板的序唱到4/4拍再到2/4拍甚至5/8、7/8拍，节奏不断加强，热情奔放到了近乎疯狂，完整演唱一遍要10多个小时。它以多样性、综合性、完整性、即兴性、大众性，被联合国教科文组织公布为"人类口

头和非物质文化遗产代表作"。千百里一户人家的游牧生活,使蒙古族"长调"有难言的哀伤和深沉的孤独,仿佛蒙古人在茫茫苍穹下向天呼唤,向地诉说。"长调"也已经被公布为"人类口头和非物质文化遗产代表作"。

中国民族乐器以二胡流传最广,"吹"、"拉"、"弹"、"打"四类民族乐器加上东北的管子、西南的笙、内蒙古的马头琴等,汇成多民族的乐器家族。锣鼓乐以江南"十番锣鼓"为代表,又称"十样锦",八人用九种乐器演奏,清初加以管弦,称"新十番"或"十番鼓";吹打乐以西安鼓乐最有特色,以笛子为主,笙、管为辅合奏;鼓吹乐以冀中笙管乐等为代表;还有江南丝竹、广东音乐、福建南音、潮州弦丝、陕北唢呐、山西八大套等等,各以优美的旋律、浓郁的生活气息赢得民众喜爱。蒙古族乐器"朝尔"则以哀伤为主调,乐声响起,牲畜动容。民族乐器材料取自自然,给人温馨亲切的情感;演奏者直接操纵乐器,心声直接转变为乐音;以清晰的单线旋律表现复杂的情感变化,旋律随情感变化任意延伸。

清代市民文化的高潮,使民族民间曲艺形式愈趋丰富。北方艺人以鼓词与本地民歌、小曲结合,创造出大鼓说唱,有北京、天津一带的京韵大鼓、河北的西河大鼓、山东的梨花大鼓等等。南方艺人擅长弹词,有苏州弹词、扬州弹词、长沙弹词等等。乾隆时,郑燮、金农、徐大椿诸家都参与了民间曲艺"道情"创作,郑燮《道情词》10首,传神地勾画出渔翁、樵夫、和尚、道士、乞丐等众生画卷,警世醒人,通俗易懂,可谓千古绝调。[1]清代地方曲艺还有:评书、相声、快书、琴书、俗曲、单弦、二人转、十不闲、莲花落等。少数民族也有自己的曲艺,如蒙古族的好力宝、白族的大本曲等等。《中国曲艺志》统计,中国56个民族存活至今的清代民间曲艺达346种。

清代民间歌舞曲艺传入不耐寂寞的宫掖。清宫乐舞除搬用前代文舞、武舞呆板的仪式之外,还将弯弓骑射、表现满族祖先狩猎生活的《莽式舞》搬入宫廷。康熙时迎春大典,《莽式舞》参加演出,新疆、西藏、缅甸、越南、尼泊尔、朝鲜、蒙古等八部少数民族乐舞和外国乐舞也进入宫中演出,形形色色的汉民族歌舞曲艺也参加了宫廷庆典。乾隆时,将《莽式舞》改编为《庆隆舞》《世德舞》。民间艺术一旦走进宫掖,便僵化失去了生命活力。

第五节　边远民族的艺术奇葩

所谓"民族",是在历史的演进之中逐渐形成的,古代典籍中"蛮"、"夷"、"狄"等等,当时居于中原之外,在汉民族眼中正是"少数"。他们不断为汉民族所同化,他们的艺术,也不断融入汉民族艺术之中。如秦人中有夷狄血统,唐人胡汉血统杂糅,唐代艺术中有胡气等等。直到近代,"少数民族"作为不带贬义的新名词,才真正诞生。清代尚无"少数民族"一说,边远地区民族就是"少数民族"。清代边远民族的歌舞曲艺、工艺美术已于前两节论述,本节论述边远民族宫殿寺庙等其他艺术。

顺治帝登基未稳,便先后册封五世达赖喇嘛和班禅额尔德尼,确定了两系名号和宗教

[1]　郑板桥书《道情词》藏于广东省博物馆。

领袖地位。康熙帝两次出兵西藏驱逐蒙人，帮助西藏巩固了地方政权。乾隆十六年（1751年），清廷正式授权达赖管理西藏行政事务。西藏政府与中央政府的密切来往，使内地建筑、绘画、纺织等先进工艺源源不断进入了西藏。西藏自然条件又极其恶劣，藏民宗教情感十分强烈，由此创造出了封闭的原始社会不可能有、开化的中原社会也不再有的灿烂艺术，西藏艺术如建筑、唐卡、青铜佛像、地戏面具等等，各各表现出藏民强悍的生命力量和质朴审美，被文明开化地区的人们叹为奇迹。

　　藏族碉楼以砖、石、夯土等材料混合砌筑，以墙承重，墙体极厚，保温抗寒性好，适应了昼夜温差变化极大的自然环境并有极强的防卫性。碉楼建筑的经典是初建于7世纪、17世纪重建、以后数次扩建的拉萨布达拉宫（图9.54）。现存布达拉宫占地10万余平方米，外观13层，内部9层，高达115.4米，花岗岩砌筑的墙体最厚达5米以上。不对称立面和山一般巨大的体量与山体协调，之字形阶梯有错动美。其外观由红至白向上推移，红白相间，与蓝天白云形成对比统一。墙体用收分手法，渐往上渐呈后退之势，强化了建筑高耸于蓝天的美感。窗户用虚根手法，从上到下越来越小，底层"窗户"只是很小的墙洞。红宫内设历代达赖灵塔殿、享堂和佛堂，堂内昏暗而堂外天光强烈，营造出了举世昏暗、唯有佛光的宗教氛围。白宫作为达赖住所，建筑立面尤见平面分割的抽象美。布达拉宫以外，拉萨甘丹寺、哲蚌寺和色拉寺，日喀则札什伦布寺，青海湟中塔尔寺，甘肃夏河拉卜楞寺并称"黄教六大寺庙"。它们建于山地，殿堂重重复重重。平顶下铺着厚厚一层保暖性能极好的"边拜草"。红色的墙面与边拜草的褐色色带、节奏排列的白点、金点加上等距离重复的梯形窗户，建筑立面极富平面分割的格律美。殿内壁画金碧辉煌，人称壁画、雕塑和酥油花为藏传寺庙三绝。

图9.54　布达拉宫，采自拉萨明信片

区别于依山式藏传寺庙，拉萨大昭寺是藏汉结合平川式喇嘛庙的典范之作。建筑结构仍然属于以墙承重的碉房系统，同时使用了中原的合院布局与中原样式的木构件。大殿柱子直顶"绰幕枋"，由绰幕枋顶住梁枋(图9.55)。这样的建筑构件，在中原早已经失见，仅见载于《营造法式》，却从中原传入并见存于西藏；柱头饰猪、牛、鬼、怪，门头饰力士扛柱，又可见藏民族峥嵘狞厉的审美。满壁画三世佛、度母、牛王和当年造庙场景，金碧辉煌。屋顶饰大型转经筒、铜羊、铜龙等各种铜饰，金光灿灿，与布达拉宫、雪山、蓝天、白云构成绝美的图画。随喇嘛教广传，藏汉结合式的喇嘛庙广见于中国北

图9.55　西藏拉萨大昭寺"绰幕枋"，著者摄

方，如包头五当召、呼和浩特席勒图召、北京雍和宫与承德外八庙等，呼和浩特大召寺比席勒图召人气更旺，除转经筒与唐卡以外，建筑已基本汉化。

　　唐卡专指藏密题材的布轴画或堆绣画，从命名即可知，其借鉴继承了唐代工笔重彩画。用丝绢制作的称"国唐"，如刺绣唐卡、织锦唐卡(图9.56)、缂丝唐卡等；用颜料描画在布、皮上的称"智唐"，因底色不同，又分"彩唐"、"金唐"、"银唐"、"黑唐"、"朱红唐"、"版印唐"等；还有白描唐卡、缀珍珠的唐卡，等等。其构图达到最大限度的饱满，敷色多用天然矿物颜料，浓艳的原色块为金、银、黑、白线条间隔，对比响亮又稳定祥和。画上，护法神一派力拔山兮气盖世的威武，度母则见诡秘的笑容和性感的体态，可见藏民精神气质的强悍。布达拉宫藏有长45米、宽35米的巨幅唐卡，晾晒时铺满山坡，为汉人工笔重彩画所莫及。藏密铜像每个关节、每个指头都喷发出野性和活力，敦煌莫高窟文物陈列中心有集中陈列(图9.57)。札什伦布寺内鎏金强巴铜像高22.4米，连底座高26米余，眉心嵌钻石，双肩密密麻麻嵌珠宝美玉。藏人地戏面具以木、角、麻、布、毛、树枝、漆等组装而成，雕刻粗犷狞厉，造型夸张奇特，色彩浓重有爆发力，堪称原始艺术的活化石。封经板木雕、风马旗

图9.56　云锦唐卡,选自拉萨出版明信片

图9.57 铜欢喜佛，选
自台北《故宫文物月刊》

图9.58 阿巴和加玛札灵堂，
选自萧默《中国建筑艺术史》

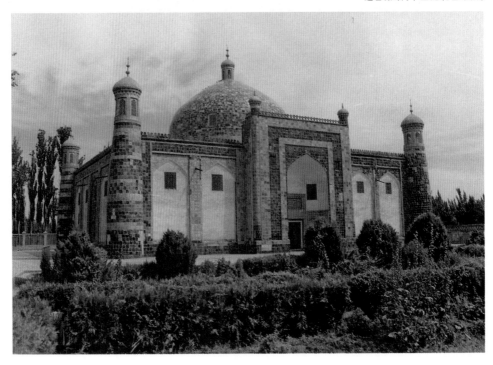

版画、小泥塑"擦擦"等,各见藏区特色。

　　比较藏族,维吾尔族形成的历史较晚,渊源复杂,白种、黄种人率皆信奉伊斯兰教。新疆伊斯兰教寺庙以穹隆顶礼拜殿居中,礼拜殿坐西朝东面向麦加所在地,大小不一的穹隆顶建筑与大小不一的尖拱门窗围绕礼拜殿,主立面构图对称,造型庄重又不乏灵巧。喀什文提卡尔清真寺建于清末,是中国版图上最大的伊斯兰教寺庙。"玛扎",指伊斯兰教长陵墓。喀什郊外阿巴和加玛扎建于清初,是中国版图上最为著名的伊斯兰教建筑:陵堂围墙四角各立一座高高耸立的小穹隆顶宣礼塔,簇拥着中心最大、最高的穹隆顶礼拜殿,形成四面庄严稳定的对称构图,外壁贴满彩色瓷砖(图9.58)。吐鲁番额敏寺塔,用略带弧形的土坯砖砌作缓慢收分的圆柱体,以简洁的穹隆作为收束,与横向构图的寺院形成对比,砖上浅刻图案,不破坏塔整体的挺拔轮廓,当地人称"苏公塔"。汉民族聚居地区,伊斯兰教寺庙往往呈汉式建筑样式。西安化觉巷清真寺建于明洪武年间,北京牛街清真寺、宁夏同心县北大寺建于清代,呼和浩特大清真寺则晚到了清末民初。

　　云南纳西族信奉东巴教。东巴古象形文字至今存活在丽江民间,1400多个单字足以记录世间复杂事物和人的复杂情感,成为全世界唯一活着的古象形文字(图9.59)。纳西古乐节奏舒缓,给人肃肃煌煌、雍和坦荡的美感,全然没有少数民族音乐的生猛跳跃。原来,明初纳西王向朱元璋称臣,朱元璋允许纳西贵族子弟世代入京学习儒家礼仪文化,学习唐宋古乐。这样的传统,一直延续

图9.59　东巴寺庙东巴象形文字匾,著者摄于丽江东巴博物馆

到清王朝结束。所以,纳西古乐是中原古乐的直接继承。东巴舞有神舞、鸟兽虫舞、战争舞等等,再现了纳西族历史上随牲畜迁徙的原始生活。丽江东巴博物馆里,东巴画就有木牌画、扉页画、纸牌画和卷轴画等等,其中最大的画叫《神路图》,长10多米,宽30厘米,画地狱、人间、天堂里人物三百多个、禽兽几十种;东巴教的木雕、泥塑、刺绣等等,造型简单,率意,稚拙,却跳荡着鲜活的生命,散发出亲切的人情味和强烈的民俗气息。丽江镇上,三股小河曲曲弯弯绕来绕去,民居沿河岸高低就势建造,家家汲得到清冽的雪水,听得到潺潺的水声。镇中央有木楼与广场,每一条小路都沿水通向中央广场,表现出纳西民众的生存智慧。丽江古城被联合国教科文组织公布为"人类物质文化遗产代表作"。丽江白沙古镇有明代建造的大宝积宫,墙上道释壁画可见汉、东巴、藏民族绘画风格的交流融会,艺术水平与北京法海寺壁画不相上下。

　　云南西双版纳竹林茂密,傣族人就地取材搭建竹楼。楼下层四面透空,上层住人,以防地面潮气和虫蛇侵害,大披檐以防日照,大挑台以供乘凉,与当地炎热多雨的自然条件适应。傣族寺庙内,往往以若干个陡削的尖塔围绕中心塔组成群塔,人称"笋塔"。如西

图9.60 贵州从江信地侗族鼓楼,选自李希凡《中华艺术通史》

双版纳景洪市勐龙乡曼飞龙塔玲珑别致,色彩靓丽,亭亭玉立;橄榄坝曼苏满寺、勐海景真寺各有笋塔,可见缅甸风建筑向中国云南局部地区的进入。

中国湖南等省山区,苗民以木、竹搭造吊脚楼,通过柱子长短,巧妙地适应山地河岸的高低不平,因此工程便捷。它高低错落,仿佛深情地偎依着山水,与自然达到了水乳交融般的和谐统一。西南侗乡村村有鼓楼,寨寨有风雨桥。"鼓楼"系汉人称谓,侗族人称"堂瓦","堂"指众人,"瓦"指说话,"堂瓦"是村民议事场所,贵州从江增冲鼓楼、从江信地鼓楼最美(图9.60)。风雨桥,又称"廊桥",广西三江侗族聚居区程阳风雨桥造型之美、规模之大,居侗乡风雨桥第一。

第六节 中外艺术的交流碰撞

如果说晚明利玛窦来华和西学影响下的实学思潮是西风东渐的第一次高潮,那么,西风东渐的第二次高潮则伴随晚清帝国主义的坚船利炮进入;如果说晚明西方文化的进入未能撼动中华传统文化的主体位置,晚清民初社会思想的大变革,从根本上摧垮了两千多年的君主专制制度,也从根本上动摇了中华传统文化的主体位置。

一、传教士画家与清宫绘画

有清一代,西方传教士频频来华。康熙四十九年(1710年)马国贤抵澳门被召入宫,先后刻印铜版画《避暑山庄三十六景》《皇舆全览图》44幅,绘制《圆明园四十景》。郎世宁(1688—1766)由马国贤介绍,于康熙五十四年(1715年)到中国,雍正时受召,在清宫将近半个世纪,成为乾隆朝宫廷首席画家,直到78岁病故。郎世宁与宫廷画家唐岱等合作《松

鹤图》，又将中国院画的线条与西方绘画的体积表现糅合，绘制了大量肖像画、战功图（图9.61）和花鸟走兽画，《石渠宝笈》收录其作品56幅。康熙五十六年（1717年）禁止传教士来华传教；乾隆即位，继续严禁传教。康、雍、乾皇帝不许传教士布教，却都允许传教士画家留在宫内，安德义、王致诚、贺清泰、艾启蒙等，先后被召在如意馆作画。传教士们根据皇帝的审美趣味受命作画并接受检查。由于双方对彼此文化存在隔膜，所以此类绘画之中，笔墨、线条不再有中国传统绘画笔墨、线条自为的审美价值，沦落到只为造型服务，画风逼真写实，谨细有余，生气不足。

康熙间，人物画家禹之鼎、焦秉贞、冷枚等以画贡奉内廷，所画人物勾描细致，见脂粉气。焦秉贞画《历朝贤后故事图》，又画《耕织图》46幅，明显使用了西方透视法；冷枚《养正图》，也参用了西画明暗和透视画法。蒙古族画家莽鹄立画康熙像参用西画明暗，雍正皇帝见像潜然泪下。乾隆间，宫廷花鸟画家邹一桂画折枝花鸟，造型柔媚，敷色冶艳，酷似宫中粉彩瓷器，其中不无西方宫廷审美的影响。清代宫廷画家取彼所长的态度，显出比明人开放的心态。

二、从艺术输出到艺术侵入

明末清初，画家东渡长崎避难，日本渡边秀石等从中国僧人逸然学画佛像，卓然成家，日本画风为之一新。乾隆间，浙江人沈铨（1682—1761）学宋代院画之风，画花鸟工丽娴雅。他49岁携弟子东渡日本传授"写生画"，日本画坛吸收了他精致的构图、细腻的笔法和雅丽的色彩，促成了江户时代长崎"花鸟写生画派"的诞生。尹孚九、黄阑、张崑、费晴湖"号为舶来清人四大家，自是日本南宗画盛行"[1]。海禁开放以后，"17世纪晚期和18世纪中期，西欧产生了两次中国风的运动……这段时期中国文化对于欧洲思想、艺术、物质文明的影响，要比欧洲对于中国的影响来得多"[2]。也就是说，清初至乾、嘉交替，中华文化仍然居于强势。

康熙四十八年（1709年），德国德累斯顿设立了瓷器工场，约翰·波洁

图9.61 郎世宁《乾隆大阅图》，选自薛永年《中国画之美》

① 郑昶《中国画学全史》，上海：中华书局1929年版，第454页。
② ［英］苏立文著、曾堉等译《中国艺术史》，台北：南天书局1985年版，第253页。

成为西方烧制瓷器第一人 ①；法国、英国的瓷器制造业相继兴起，借由工业革命机器设备大量生产，②形成类似景德镇的烧瓷市镇，②欧洲各国纷纷仿效。"雍、乾之间，洋瓷逐渐流入"，"有以本国瓷皿模仿洋瓷花彩者，是曰洋彩"③。乾隆帝令广东十三行操办外销之后，广东大量烧制炫彩艳丽的洋彩瓷器，人称"广彩"。一时广彩工场逾百，一些工场画匠在200人上下。④

晚清民初，洋风画盛行，欧化的玻璃油画、洋屏油画、西洋纸画、西画鼻烟壶等，都成为广东时髦之物。洋人来中国画油画，以英国威廉·亚历山大（1767—1816）开其端，乔治·钱纳利（1774—1852）、托马斯·阿罗姆（1804—1872）等踵其后。他们与钱纳利学生关乔昌（即林呱，英译为"蓝阁"）、关联昌（庭呱）等人油画，真实生动地记录了广州、香港、澳门一带清末社会风情，于艺术史价值之外，更有着中西方文化碰撞时期沿海市井生活历史文献的意义。蓝阁等人成为中国油画的先驱。

晚清宗室裕容龄（1882—？），少年随父裕庚出使日本，在日本学习舞蹈；1901年又随父出使法国，拜西方现代舞鼻祖邓肯为师，继而进巴黎音乐舞蹈学院学习芭蕾舞；1903年回国，任慈禧御前女官，在宫中表演了希腊舞、西班牙舞等多个西方舞蹈。宫廷生活使裕容龄有机会观看入宫戏班和民间走会的众多演出，接触了大量中国传统歌舞。她将西方舞蹈元素融入中华传统舞蹈，改编创作了剑舞、扇子舞、如意舞、菩萨舞、荷花仙子舞等民族舞蹈。裕容龄融合中西的探索，为业已衰竭的中国舞蹈注入了一针强心剂。所可叹者，其艺术探索实践基地仅限于宫内，未能造成广泛的社会影响。

三、大俗大雅的海上画派

鸦片战争以后，上海成为对外通商的港埠。商品的流通带来财富的积聚，书画彻底成为商品，书画大市场也从扬州迁到了上海，海上画派和《点石斋画报》、月份牌画等描摹上海市民生活情态的通俗绘画，便诞生在晚清民初列强入侵的大背景下。

虚谷、任伯年、蒲华、吴昌硕等人，画风不同，却都居住上海卖画，人称"海上画派"。如果说虚谷、赵之谦坚守传统且有觉醒的形式意识；任伯年则继承传统，兼采西方；后起者吴昌硕，以俗、艳、刚、猛的入世面貌反映了晚清艺术审美的巨变，成为晚清民初的画坛强音。海上画派使业已衰弱的晚清书画走向了雄强浑朴，强化了书画的通俗性和欣赏性。俗到家时便是雅，其作品同时赢得了商贾、市民和文人青睐，代表着晚清民初绘画都市化、平民化、商品化的倾向。

赵之谦（1829—1884），诗、书、画、印全面精能。他以籀、隶入画，画幅不大，笔力老辣沉厚，人称"金石派绘画"。《古柏图轴》画古柏盘挐，横贯全幅，大气雄浑，苍古遒劲，藏于天津市博物馆；《积书巖图》（图9.62）以近乎抽象的构成排叠出形式感，既苍老盘郁，又给

① ［英］苏立文著，曾堉等译《中国艺术史》，第253页。
② ［清］薛福成《庸庵文别集》，上海：上海古籍出版社1985年版，第235页，《观赛佛尔官瓷新窑记》。
③ ［清］许之衡《饮流斋说瓷》，见郑廷桂等辑《中国陶瓷名著汇编》，北京：中国书店出版社1991年版，第153页，《卷二十五·洋彩》。
④ 工场和画匠数引自尚刚《中国工艺美术史新编》，北京：高等教育出版社2007年版，第305页。



图9.62　赵之谦
《积书巖图》，采自
《中国美术全集》

人耳目一新之感，藏于上海博物馆。其书由颜体入手，从魏碑脱出，用笔方中带圆，笔力沉雄，人称"颜底魏面"。他以金文、石鼓、诏版、瓦当、汉镜文字入印，融合浙皖排印风，直曲有度，浑朴大气。赵之谦书画俱老，大俗大雅，给海派画家以极大影响。

虚谷（1824—1896）在上海卖画，史家有将其归入海派。其实，虚谷完全是传统文人，画风在海派画风之外。他师承华嵒又突破成法，用枯笔逆锋作画，形成清、虚、隽、雅、极富生意的个人风格。上海博物馆藏其《杂画册》12开（图9.63）、南京博物馆藏其《枇杷图轴》等，下笔似不经意，却笔笔灵动，色色鲜活，奇趣横生。他画游鱼、柳叶、桃子，以几何形的重复铺排构成形式感，可见其与刘熙载、赵之谦等晚清书画家已有自觉的形式意识。

任颐（1840—1896），字伯年，曾向土山湾画馆友人学习西方素描，经任熊介绍向任薰学画。其画采陈老莲工笔画法、恽寿平没骨画法、徐渭与朱耷泼墨大写意画法之众长，同时借鉴西方绘画的透视方法和用色技巧，形成清新活

图9.64 任颐《归田园趣图》，采自《中华文明大图集》

泼、灵动变化或方折奇古、雅俗共赏的画风，尤擅用近乎水彩画的淡彩湿笔，取得明艳不失清雅的艺术效果。如《没骨花鸟图轴》用笔劲爽，有笔有墨，兼得骨力美和色彩美，藏于中国美术馆；《归田园趣》（图9.64）、《池塘睡鸭》《落花飞燕》《紫藤鸳鸯》等，莫不构图活泼，潇洒流利；写肖像则兼得明代陈鸿绶之高古与同时期上海商业画的写实。今人范增深受其画风影响。

吴昌硕（1844—1927），字老缶，为海上画派中最晚、接受现代意识最多的集大成者。他精研石鼓文，参以琅琊刻石、泰山刻石之体势，兼取先秦瓦当、封泥和秦权量、汉印章之意趣，尤长于篆书，《临石鼓文》故意改变籀书间架，变化莫测又沉雄苍古，精神气格直通上古。他将深厚的篆刻、书法功力用于绘画，用篆、隶笔法画梅、兰，用狂草笔法画葡萄、紫藤，老辣深厚，力透纸背。他又突破文人画清淡为本、墨即是色的传统，借鉴西洋画浓艳响亮的色彩，用西洋红画花，用浓绿、浓黄或焦墨画叶，原色与墨色混合，画风艳而古。如藏于上海博物馆的《桃实图轴》枝干冲天入地，桃实硕大，西洋红与浓墨齐上，笔力雄强；藏于上海人民美术出版社的《葫芦图轴》（图9.65）用没骨画法，葫芦黄色响亮，南瓜红色深厚，藤蔓又遒劲奔放；藏于上海博物馆的《梅花图轴》枝干直下又旁出，梅花随意圈点，看似不合常规，又笔笔有篆、隶古味。其雄

图9.65　吴昌硕《葫芦图轴》，采自《中国美术全集》

强泼辣、大气磅礴的画风,如狂飙突起于文人画坛。其印直追秦汉,边线界格显笔墨趣味,印风苍劲雄浑。吴昌硕大器晚成,因其长寿,门人又极多,彻底推垮了清初以来温雅平和的正统书画地位。但是,吴昌硕作品喜用"之"字、"女"字构图,布局有程式化倾向,其作品有老无嫩,少些鲜活气息。

四、现代艺术教育的肇始

道光二十六年(1846年),皇帝下令对天主教弛禁。道光三十年(1850年),天主教会在上海蔡家湾开办孤儿院,10年后搬到董家渡,又4年搬到徐家汇土山湾。孤儿院设置美术工艺所,向孤儿传授缝纫、木工、印刷等手工技艺。土山湾收容孤儿最多时达342人,于是将美术工艺所扩大为工场,下设雕塑、图画、皮作、细木、粗木、布鞋、翻砂、铜匠、印书、照相等车间。土山湾孤儿院存在80余年,成为中国最早传播西方美术技法和工艺设计知识的场所,也成为中国现代设计艺术的摇篮。也在晚清,西班牙传教士范廷佐在上海徐家汇开办制作传教用品的工作室。

光绪十五年(1889年),湖北创立"中西通艺学堂"。各地接踵而上,掀起了兴办工艺学堂、工艺讲习所的热潮,工艺教育从前期传授孤儿生存技艺的层面,转入向大众普及审美教育的层面并且进入女学,与女权运动结合了起来,甚至成为改造罪犯的途径。李叔同、李铁夫、李毅士、高剑父、高奇峰、陈树人、陈师曾等,先后赴东洋、西洋留学。光绪二十八年(1902年),李瑞清在南京筹建三江师范学堂。光绪三十一年(1905年),清廷正式废科举,兴学堂,三江师范学堂易名为两江师范学堂(即今东南大学前身)并设图画手工科,中西绘画并举,绘画与工艺并重,成为中国现代艺术教育的肇始。至宣统二年(1910年),兴办工艺学堂、工艺讲习所的省份有:安徽、江苏、湖南、江西、浙江、广东、黑龙江等省和上海、天津等市,新式艺术学校相继建立,从此结束了传统学艺师带徒的一元格局。继海上画派之后,大量吸收异质文化的岭南画派崛起,那已经是民初的事情了。

综观清代艺术,虽然有中国古典艺术的集成总结意义,其突破与创造聚集于一头一尾,清中期除市民艺术独领风骚以外,大多缺乏活力。比较民族精神昂扬时期的汉唐艺术、民族文化成熟时期的宋代艺术,清代艺术的气派、格调是大大地滑坡了。辛亥革命推翻了延续两千余年的皇权专制制度,中国近代社会的晨钟在古代社会的暮鼓之前敲响,20世纪革故鼎新、翻天覆地的社会大变革终于来临了!

结　语

　　穿行在近万年的时空隧道之中,我们从无艺术家有艺术品的混沌时代走来,继而结识了一个个对世界对人生有深度感知和觉悟的艺术家,披览了一件件当时先民生命气息犹存的艺术品,认识并且真切感知到了原始彩陶真力弥满的美,感知到了商周青铜器的庙堂大气,认知到汉代艺术恢弘博大的气派以及深藏其中广阔无垠的宇宙意识,认识到没有两晋南北朝艺术的北中有南南风入北中融西式西式东进,就不会有广纳并包、缤纷灿烂的唐代艺术。初唐社会氛围的朝气进取铸成了初唐艺术的英姿峻拔,盛唐社会氛围的博大开放融会出了盛唐艺术的雄浑博大,大乱以后中唐社会的奢靡之风致使中唐艺术缤纷绮丽,晚唐国祚衰落导致晚唐艺术的野逸平淡。只有到了文化高度成熟的宋代,才能够文风蔚然,雅俗并进,中华艺术的本土风韵真正形成。蒙人入主以后的文化冲撞与文化交融,使蒙元艺术呈现出融草原游牧文化、中原农耕文化乃至中亚、西亚文化于一体的鲜明特色。明初艺术大体注重因袭,缺乏创造,明中叶,江南文人艺术自成完备体系。如果没有晚明清初的浪漫思潮,明清艺术史将大为失色。清代艺术大体僵化缺少变革,宫廷工艺越来越缺乏活力,而为装饰的技术取代。此时,艺术的平民化已成大势,清代成为中国民族民间艺术形式最为丰富、民族特色和地域特色最为鲜明的历史时期。晚清民初社会思想的大变革,从根本上摧垮了两千多年的君主专制制度,也从根本上动摇了中华传统文化的主体位置。

　　以上可见,从前中国到中国,每一时代的艺术莫不凝聚了其时的时代精神,折射出时代的社会思潮和哲学思想;艺术形式的创造与选择,则是该时代科技水平、社会审美等与东南西北八方来风汇聚使然。

　　英国美学家丹纳(1828—1893)将物质文明与精神文明性质面貌的决定因素归纳为种族、环境与时代[①]三大因素。同种族共同的文化背景和文化心理,使该种族各类艺术呈现出相互关联、相对恒定的种族共性。时代因素是艺术风格变化的直接动因,同一时代的各门类艺术,往往呈现出相互关联的时代共性。笔者曾经以"神灵化"、"礼乐化"、"道德化"、"审美化"四个阶段概括中华古代玉器艺术的审美衍变,其中或可见中华各门类艺术

[①]　[英]丹纳著、傅雷译《艺术哲学》,安徽:安徽文艺出版社1994年版,所引见第33页。

审美因时而变脉络之一斑[①]。艺术的环境因素,则往往使不同区域的艺术各有区域个性。上古,中原气候温暖湿润,适合农作,开发在长江流域之先。愈往近古,黄河流域愈气候干燥。黄土高原的宽沟大壑浑茫厚重,充满体量感和力度感,赋予秦晋人坚实、厚重、深沉、质朴的品质,加之中原长期是政治中心,反映在中原艺术之中,自然有一种苍茫雄浑厚重。上古长江以南,高温湿热,瘴疠横行,长期是官员被贬职流放之地,可耕地少于黄河流域。愈往近古,江南气候愈来愈适宜人居。东晋以后,北方人丁数度南迁;安史之乱之后,全国经济中心移到了江南。此后,帝国首都数度南迁,文化中心也移向江南。江南温和的气候、宜人的自然环境,造就了江南人含蓄温婉的气质,也造就了江南艺术细腻优雅的审美风格,江南成为近古文人艺术最为发达的区域,江南的书画、江南的园林、江南的昆曲,就像江南的杏花烟雨。珠江流域地形简单,河流清浅,开发较晚。这里文化积淀不深,艺术受舶来文化左右,审美轻浅快乐。黑格尔在他的名著《美学》之中,归纳了艺术的三种审美风格:严峻的风格、理想的风格、愉快的风格[②]。如果说黄河流域艺术接近严峻的风格,长江中下游艺术接近理想的风格,珠江流域的艺术则比较接近愉快的风格了。

艺术除受着种族、时代、环境三大因素影响和左右以外,还受着复杂社会因素、文化因素、科技因素等的影响和左右。吾师道一先生曾经将中国艺术划分为民间艺术、宫廷艺术、宗教艺术与文人艺术四大类型。民间艺术是原发性的,以民俗活动为舞台,民间美术则往往借助工艺手段。它不断给宫廷艺术、宗教艺术、文人艺术以滋养。而当民间艺术走进宫廷,走向庙堂,走入书房,经过改造,便蜕变为宫廷艺术、宗教艺术或文人艺术的组成部分,新的民间艺术又不断滋生出来。因此,有着质朴率真情感和浓郁乡土情味的民间艺术,永远是最有生命力的艺术,是一切艺术之母。

就这样,中华古代艺术在民族生成并且不断融会的过程之中动态发展,不断从周边民族、世界各民族艺术中吸取营养,"拿来"外部精粹,使其本土化、民族化,终于形成了以汉民族艺术为主干、有着多民族创造和悠久历史传统、博大精深、流派纷呈、面貌丰富的中国艺术体系。它是各民族的心灵之书,是56个民族共同的骄傲。

①　参见拙文《论中国玉器的形而上意义及其衍变》,《东南大学学报》1999年第4期。

②　[德]黑格尔《美学》,北京:商务印书馆1984年版,所引见第3卷,第7—9页。

参考文献

［1］［美］威尔·杜兰.世界文明史.北京：东方出版社,1999.

［2］范文澜.中国通史.北京：人民出版社,1978.

［3］钱穆.中国文化史导论.北京：商务印书馆,1994.

［4］胡适.中国哲学史大纲.北京：东方出版社,1996.

［5］冯友兰.中国哲学简史.北京：北京大学出版社,1985.

［6］任继愈.中国佛教史.北京：中国社会科学出版社,1988.

［7］中国社会科学院文学研究所.中国文学史.北京：人民文学出版社,1982.

［8］［德］黑格尔.美学.北京：商务印书馆,1984.

［9］［英］丹纳.艺术哲学.傅雷,译.合肥：安徽文艺出版社,1994.

［10］宗白华.艺境.北京：北京大学出版社,1987.

［11］李泽厚.美的历程.北京：文物出版社,1989.

［12］李泽厚,刘纲纪.中国美学史魏晋南北朝编下.合肥：安徽人民出版社,1999.

［13］成复旺.神与物游.北京：中国人民大学出版社,1989.

［14］夏鼐.中国文明的起源.北京：文物出版社,1985.

［15］［英］苏立文.中国艺术史.台北：南天书局,1985.

［16］［德］格罗塞.艺术的起源.北京：商务印书馆,1984.

［17］滕固.滕固艺术文集.上海：上海人民美术出版社,2003.

［18］徐复观.中国艺术精神.上海：华东师范大学出版社,1987.

［19］彭吉象.中国艺术学.北京：高等教育出版社,1997.

［20］李希凡.中华艺术通史.北京：北京师范大学出版社,2006.

［21］长北.中国艺术史纲（上、下）.北京：商务印书馆,2006.

［22］长北.传统艺术与文化传统.福州：福建教育出版社,2013.

［23］王朝闻,邓福星.中国美术史.北京：北京师范大学出版社,2011.

［24］滕固.中国美术小史·唐宋绘画史.长春：吉林出版社,2010.

［25］吴山.中国新石器时代陶器装饰艺术.北京：文物出版社,1982.

［26］郭沫若.青铜时代.北京：科学出版社,1957.

［27］李允钚.华夏意匠.香港:广角镜出版社,1982.

［28］萧默.中国建筑艺术史.北京:文物出版社,1999.

［29］王毅.园林与中国文化.上海:上海人民出版社,1990.

［30］陈师曾.中国绘画史.北京:中国人民大学出版社,2004.

［31］潘天寿.中国绘画史.北京:团结出版社,2006.

［32］俞剑华.中国绘画史.上海:上海书店,1984.

［33］王伯敏.中国绘画史.上海:上海人民美术出版社,1982.

［34］陈传席.中国山水画史.南京:江苏美术出版社,1988.

［35］王光祈.中国音乐史.长沙:湖南大学出版社,2014.

［36］杨荫浏.中国古代音乐史稿.北京:人民音乐出版社,1980.

［37］吴钊,刘东升.中国音乐史略.北京:人民音乐出版社,1993.

［38］王国维.宋元戏曲史.上海:上海古籍出版社,1998.

［39］吴梅.中国戏曲概论.上海:上海古籍出版社,2000.

［40］徐慕云.中国戏剧史.上海:上海古籍出版社,2001.

［41］张庚,郭汉城.中国戏曲通史.北京:中国戏剧出版社,1981.

［42］王克芬.中国舞蹈发展史.北京:文化艺术出版社,1987.

［43］田自秉.中国工艺美术史.上海:知识出版社,1985.

［44］王家树.中国工艺美术史.北京:文化艺术出版社,1994.

［45］张道一.造物的艺术论.西安:陕西美术出版社,1989.

［46］尚刚.中国工艺美术史新编.北京:高等教育出版社,2007.

［47］尚刚.古物新知.北京:三联书店,2012.

［48］熊寥.中国陶瓷美术史.北京:紫禁城出版社,1993.

［49］王世襄.明式家具研究.香港:三联书店,1989.

［50］长北.《髹饰录》与东亚漆艺.北京:人民美术出版总社,2014.

［51］黄能馥,陈娟娟.中国丝绸科技艺术七千年.北京:中国纺织出版社,2003.

［52］华梅.服饰与中国文化.北京:人民出版社,2001.

［53］中国科学院考古研究所.新中国的考古收获.北京:文物出版社,1961.

［54］文物出版社.新中国的考古发现与研究.北京:文物出版社,1984.

［55］文物出版社.新中国考古五十年.北京:文物出版社,1999.

［56］中华文明大图集编委会.中华文明大图集.北京:人民日报出版社,1995.

［57］中国美术全集编委会.中国美术全集.北京:人民美术出版社、上海:上海人民美术
出版社、北京:文物出版社、北京:中国建筑工业出版社,1985—1993.

［58］李中岳.中国历代艺术.北京:人民美术出版社、上海:上海人民美术出版社、北京:
文物出版社、北京:中国建筑工业出版社、上海:书画出版社,1994.

［59］王朝闻,邓福星.中国民间美术全集.济南:山东教育出版社,1993.

［60］历年《文物》《考古》《读书》《文艺研究》《美术史论》《美术观察》《美术研究》《装饰》
《美订与设计》《创意与设计》《湖南博物馆馆刊》《故宫文物月刊》《故宫博物院院
刊》等杂志。

后　记

　　1988年，中国艺术研究院李心峰先生率先提出建立"艺术学"学科的建议[1]；1994年，东南大学以张道一先生为首率先建立了艺术学系；1997年，国务院学位委员会将"艺术学"作为二级学科列入学科专业目录；2003年，国务院学位委员会批准设立"艺术学"一级学科；2011年，国务院学位委员会决定将"艺术学"独立成为与文学等学科并立的13大学科之一。艺术史研究是新兴艺术学学科的支柱。运用综合的、比较的、跨学科的研究方法，借鉴考古学、历史学、文化史学等的研究成果，将艺术还原到当时历史语境之中，梳理其生成衍变，揭示其生成衍变时代的、民族的、地域的动因，成为建设学科的首务。在中西文化尚未平等对话的当下，中国的学者理应肩负起建设本国特色艺术理论、"勿为中国旧学之奴隶"、"勿为西人新学之奴隶"[2]的使命。

　　笔者1989年开始撰写《中国工艺美术史》，未及出版便调入东南大学，1995年开始撰写《中国艺术史纲》。2006年，《史纲》上、下册近60万言由北京商务印书馆出版。是年，适逢李希凡主编《中华艺术通史》14卷本、史仲文主编《中国艺术史》9卷本出版。笔者深知，在国家投资铸造的"航母"面前，单枪匹马制造的短枪实在寒碜。加之十数年磨此一剑，毛糙在所必然。《史纲》获得教育部颁"2006—2009全国高等学校人文社会科学研究优秀成果二等奖"，着实令笔者赧颜！

　　《史纲》出版已经十年，笔者也早已经退休有年，终于有足够的时间静心读书，四出考察，增减资料，逐本研读古籍，逐个进行博物馆、艺术遗迹和工坊调查，逐步升华论点，形成思想并进入章节字句的反复推敲修改斟酌。笔者深知，能够垂之久远的史学著作非有坚实的多重证据无他，走多远路说多少话，看多少东西说多少话，看多少书说多少话。而行路和读书贵在坚持，贵在积累，渐老方可渐望成熟。就像磨璞为玉，那打磨的火候，全在玉上明摆着。学者唯沉入学问，慢慢打磨自己而无他。这20多年学科与学者的共同成长过程，使笔者著作从生涩慢慢蒸馏去水分，向着成熟走近。可以说，2016版《史纲》见证了艺术学

①　李心峰《艺术学的构想》，《文艺研究》1988年第1期。
②　梁启超《饮冰室全集》，北京：商务印书馆1989年版，所引见第2册，卷13，第12页《近世文明初祖三大家之学说》。

学科从无到有到发展壮大提升的过程,也见证了学者不停顿地学习思考、自我否定、自我提升的过程。

比较2006版《史纲》,2016版《史纲》内容大删大削亦大改大增,文字压缩到28万,彩图增加到近400幅,纲目重新梳理,观点多有提升,思想脉络更趋清晰。其大改与重写主要在于:1. 以出土实物、传世实物与原始文献、民风民俗、工坊流程等互相参证,重视多重证据,重视调查亲见,不发空言,不说无凭之论。2. 抓住东周秦汉、晚唐北宋、晚明、晚清等社会思想生成变化的关捩,重点揭示该时期艺术发生发展的时代动因及该时期社会思潮对于艺术传统形成的动态影响。3. 打破中原正统论,大量增补2006版《史纲》未及收入的重大考古发现,在同等水准考量下,对边远地区艺术、民间艺术、少数民族艺术予以同等记录。4. 大量增补彩图,重视图片的典型性、艺术性和全面性,使图片高度浓缩地展现出艺术史演进的脉络。5. 标题不仅为分门别类,更是内容和观点的高度概括,读者于纲目、章节导言中,可见著者对各时代主要艺术类型的归纳、对各时代艺术主要特征与重要成就的归纳。6. 删削深奥难读的文献与缺少实物证据的古人之论,使2016版《史纲》最大限度地明白晓畅。

中国已出版中国艺术史著作之中,有的其实是美术史,有的于文人书画不厌其详而于民族民间艺术相当疏略;即以有限的综合艺术史著作而言,各卷著者各见自身明显的专业侧重。我毕生研究重点在于美术史论特别是工艺美术史论。这既是我短,也是我长。我写的艺术史在总揽各门类艺术的同时,必然见出我重视实证和对不同艺术门类研究深浅的痕迹。吾师道一先生在《跛者不踊》一文中,曾经指出过往艺术史研究中的"四个被忽略",或许这"四个被忽略"能够以笔者所长补偏纠正。笔者是一个心态不老、调查不辍、读书不辍、思考不辍的学者。真人行万里读万卷慢工打磨出来的著作,相信读者会喜欢的。

吾师道一先生向来抨击"资料员式的治史法"。在本书漫长的修改过程中,他反复叮咛笔者高屋建瓴,大胆展现自己的思考,构建自身的史论体系。他鼓励笔者,"史有老子、庄子,你应该思想出彩,成为张子!"我勉力,再勉力,删除琐碎,选取典型,归纳类型,力求于史实的陈述中见自身史识,见对艺术时代动因与风格流变的归纳,见对不同地域、不同类型艺术的比较,见对艺术传统形成之复杂动因的归纳。面对吾师厚望,我知未及,我心愧报!读者如愿续读笔者《中国艺术论著导读》《中国古代艺术论著集注与研究》《传统艺术与文化传统》等著作,或许能够了解笔者思路,了解笔者为构建大文化视角下的基础艺术学学科所作的绵薄努力。

笔者虽数万里寻访实物实迹,书中大量选用了自身考察拍摄的图片,选用他人著作中图片仍属难免,出处均在图题中标明。吾师道一先生撰写前言,中国文联前副主席沈鹏先生为本书题签,一并致谢。观点未当之处,请各路方家教正。

<div style="text-align:right">

长 北

2016年春于东南大学之翠屏东南寓所,时年七十有二

</div>

郑重声明

高等教育出版社依法对本书享有专有出版权。任何未经许可的复制、销售行为均违反《中华人民共和国著作权法》，其行为人将承担相应的民事责任和行政责任；构成犯罪的，将被依法追究刑事责任。为了维护市场秩序，保护读者的合法权益，避免读者误用盗版书造成不良后果，我社将配合行政执法部门和司法机关对违法犯罪的单位和个人进行严厉打击。社会各界人士如发现上述侵权行为，希望及时举报，本社将奖励举报有功人员。

反盗版举报电话　(010)58581999　58582371　58582488

反盗版举报传真　(010)82086060

反盗版举报邮箱　dd@hep.com.cn

通信地址　北京市西城区德外大街 4 号　高等教育出版社法律事务与版权管理部

邮政编码　100120

图书在版编目（CIP）数据

中国艺术史纲/长北著. —北京：高等教育出版
社，2016.8
　ISBN 978-7-04-045037-8

　Ⅰ.①中… Ⅱ.①长… Ⅲ.①艺术史–中国–高等学
校–教材 Ⅳ.①J120.9

中国版本图书馆 CIP 数据核字（2016）第 124406 号

策划编辑 张晶晶　　**责任编辑** 张晶晶　　**封面设计** 张文豪　　**责任印制** 高忠富

出版发行	高等教育出版社	**咨询电话**	400-810-0598
社　　址	北京市西城区德外大街 4 号	**网　　址**	http://www.hep.edu.cn
邮政编码	100120		http://www.hep.com.cn
印　　刷	江苏德埔印务有限公司		http://www.hep.com.cn/shanghai
开　　本	787mm×1092mm　1/16	**网上订购**	http://www.landraco.com
印　　张	22		http://www.landraco.com.cn
字　　数	504 千字	**版　　次**	2016 年 8 月第 1 版
购书热线	021-56717287	**印　　次**	2016 年 8 月第 1 次印刷
	010-58581118	**定　　价**	69.00 元

本书如有缺页、倒页、脱页等质量问题，请到所购图书销售部门联系调换
版权所有　侵权必究
物　料　号　45037-00